비평으로 보는 현대 한국미술

일러두기

- 1890년대부터 1990년대까지 한국미술의 흐름을 살필 수 있는 작가의 글, 미술비평, 선언문 등 주요 글을 선별하여 그 원문을 수록했다.

- 수록하는 원문에서 한자나 옛 한글은 현대 한국어로 옮기되 원문의 문체나 어감을 최대한 살려 옮기고, 긴 글은 주요 부분을 발췌하여 소개했다. 해설이 필요한 경우 각주로 보충 설명을 제공했다.

- 원문에 오탈자가 많다. 인쇄상 탈자로 읽을 수 없는 글자는 ●●으로, 검열로 삭제된 글자는 ○○으로 표시했다. 원문 출판 과정에서 교정 상의 착오로 생긴 부정확한 표기나 오탈자 등은 바로 잡았다. 당대의 외국어-외래어 표기를 존중하여 그대로 쓰되 필요하면 각주로 현재의 외래어 표기와 부수적인 설명을 제공했다. 단, 여러 글에 반복적으로 등장하며 지금도 자주 쓰는 몇몇 유명 작가명의 경우 현대 한국어로 표기했다. 고흐, 고갱, 세잔, 칸딘스키, 피카소, 마티스, 달리, 앙리 루소, 로댕 등이다.

- 원문에서 줄이는 부분은 전략, 중략, 후략의 구분 없이 줄이는 위치에 (…)로 표시했다.

- 제목 등을 표기함에 있어 미술작품명은 〈 〉로, 전시회명은 《 》로 표기하였다. 책 제목의 경우 한글서는 『 』로, 영문서는 이탤릭체로 표기했다. 논문과 기사 제목의 경우 한글 기사는 「 」로, 영문 기사는 " "로 표기했다.

- 미술작품의 크기는 세로×가로×폭cm 순으로 기록했다.

- 최대한 소장처를 확인해 밝혔으며 확인이 어려운 경우 '소장처 미상'으로 달았으나, 일부 작품은 유실이나 소장 여부 등이 확인되지 않아 따로 밝히지 못하였다.

- 각주는 해당 페이지에 싣는 것을 원칙으로 하였으나, 일부 주석의 경우 페이지 조판상의 문제로 다음 페이지에 실었다.

비평으로 보는 현대 한국미술

이영욱, 김경연, 목수현, 오윤정,
권행가, 최재혁, 신정훈, 권영진, 유혜종 지음

메디치

서문
'현대 한국미술'을 읽는 한 방법

이영욱

1

이 책의 제목은 『비평으로 보는 현대 한국미술』이다. 19세기 말 서구의 '모던 아트'가 이 땅에 도입된 이래 1990년대에 이르기까지 100년 어간의 미술 비평문을 선별해 편집한 모음집이다. 부분적으로 신문 기사나 선언문 혹은 광고 문안 등의 텍스트들이 섞여 있지만, 거의 대부분은 비평문이다. 편자들은 이 책을 일차로 대학원 전공 수준의 학생들을 위한 교재를 염두에 두고 구성했다. 1970년대부터 한국 근현대 미술사 관련 저술들이 출간되기 시작해서 지금까지 적지 않은 관련 저술들이 나와 있지만, 현 시점에서 현대 한국미술의 흐름을 좀더 체계적으로 심도 있게 살펴볼 수 있는 교재가 부족하다고 느껴왔기 때문이다. 예를 들어 기존 저술들은 방법론적으로 양식사의 틀을 크게 넘어서지 못하거나, 흐름을 구성하는 틀이 단순하고 평면적이어서 자료집 성격이 두드러지는가 하면, 논문 모음집에 가까워 전반적인 개괄이 어렵거나, 혹은 다루는 시기가 한정되어 현재의 관심사와 충분히 연결하기 어려운 등 아쉬움을 느끼게 했다. 이 책 역시 이러한 아쉬움을 충분히 해소했다고 보기는 힘들다. 하지만 편자들은 최근까지 쌓인 연구 성과에 근거하면서, 핵심 논점에 집중하여 비평

문을 선별하고, 그러는 가운데 현대 한국미술의 흐름을 좀 더 입체적으로 조망할 수 있게끔 다양한 노력을 경주했다. 또한 가능한 한 연대를 현재와 가깝게 끌어올려 연속과 변화를 가시화하면서 현대 한국미술의 전반적인 흐름을 밝혀보려 했다.

비평문을 통해 미술의 흐름을 살펴보는 방식은 나름의 장점이 있다. 비평문은 무엇보다도 해당 시기 비평가(미술계)가 무엇을 고민하고 무엇을 질문했는지 그리고 어떤 방향으로 나가려 했는지 등의 논점과 그에 대한 입장을 담고 있기 때문이다. 따라서 당시의 미술계 정황을 심도 있게 알려줄 뿐 아니라, 같은 시기의 서로 다른 입장들이나 이전 이후 시기의 견해들과 비교하여 담론의 맥락과 계열, 연속과 변화를 선명하게 살펴볼 수 있는 기본 자료가 된다. 게다가 비평가들의 생생한 육성은 통상적인 미술사 서술과는 달리, 마치 당시의 미술 현장을 대면하는 것 같은 생동감과 즐거움을 준다. 또한 논리에 국한되지 않는 자료의 물질성과 구체성(문체 등)은 당자當者들이 의식한 사안 못지않게 의식하지 못한 층위들을 감지할 수 있게 해주며, 따라서 독자의 해석적 상상력을 촉발하는 계기로 작용하기도 한다. 다시 말해 비평문은 미술의 흐름을 살펴볼 수 있는 일차적이고 직접적인 근거다.

하지만 비평문에 근거해 미술의 흐름을 살펴보는 일은 강점 못지않게 여러 난점을 지니고 있다. 실상 복합적인 미술의 흐름을 제한된 지면 안에서 그 일부를 이루는 비평문에 집중해서 살펴보려는 시도 자체가 일단 한계를 가질 수밖에 없다. 특히 당대의 구체적인 작업들과 충분히 연계되지 않은 채 비평문에 과도한 의미를 부여할 경우 미술의 흐름이 잘못 읽힐 수 있다. 비평문의 선별이 적절치 못할 경우도 적지 않은 문제가 생겨날 수 있다. 예를 들어 선별이 지나치게 이슈를 쫓아가거나, 적절한 조망 없이 나열되거나, 혹은 편향된 입장에서 이루어질 경우 왜곡이 생겨나기 쉽다. 이렇게 되면 미술의 흐름이

앙상한 골격으로 드러나거나, 도무지 흐름을 잡기 힘든 혼돈 속에서 평면화되거나, 다양한 흐름이 단순해질 수 있기 때문이다. 따라서 선별의 원칙을 세우고, 일정한 조망 아래 비평문만으로는 가시화되기 힘든 미술의 흐름을 드러내기 위한 다방면의 장치를 덧붙이는 것이 필요하다.

이 책에서는 나름의 장치를 통해 이러한 난점을 해결하려 노력했다. 편자들은 우선 이 시기 현대 한국미술의 흐름을 총 8개 장으로 나눴다. 그리고 각 장마다 해당 시기를 특징짓는 4-6개의 소주제를 채택하고 그에 상응하는 비평문을 선별해 실었다. 각 장의 서두에는 또한 시기를 개괄하는 설명을 덧붙였다. 비평문만으로는 가늠하기 힘든 당해 시기의 사회문화적 배경과 미술사적 배경을 간략하게 소개하고, 소주제 채택의 근거를 밝히려 했기 때문이다. 그런가 하면 선택된 글마다 글의 요지와 집필 맥락을 알려주는 간단한 해제를 달았다. 해당 비평문들이 쓰인 맥락과 의미를 좀 더 분명히 전달하려는 의도에서였다. 마지막으로 이해가 힘든 용어나 알기 어려운 사건들의 경우 각주 등을 만들어 좀 더 상세한 설명을 덧붙였으며, 몇몇 도움이 될 만한 도판도 골라 실었다.

이 책은 비평 모음집이다. 하지만 이런 간단한 설명으로도 이 책이 단순히 '모음집'에 그칠 수 없다는 것이 분명해진다. 이 책의 구성 방식, 곧 시기를 나누고, 소주제를 선택하고, 비평문을 선별하며, 이 비평문에 해제를 작성하는 과정에는 그렇게까지 일관성 있고 명시적이진 않더라도, 편자들의 해석적 입장이 관철되었다. 하지만 이 책에선 이 해석의 입장에 대해 따로 구체적으로 논하지 않았다. 다만 각 장 서두의 개괄적 설명과 그것들을 연결하려 한 서문 내용을 통해 그리고 실제 책 내용을 읽어나가는 과정에서 간접적으로나마 그러한 입장이 독자들에게 전달될 수 있기를 기대하는 바다.

하지만 이 책의 제목 '비평으로 보는 현대 한국미술'과 관련해서

는 별도로 해명이 필요할 듯싶다. 19세기 말 이 땅에 서구미술제도가 도입된 이래 이곳 한국의 미술은 끊임없이 변화를 거듭해왔다. 그리고 이같은 변화를 특정하거나 조망하기 위해 근대미술, 현대미술, 동시대 미술과 같은 용어와 개념이 사용되었으며, 시기 구분 등과 관련한 논쟁 또한 적지 않았다. 하지만 작금에는 이러한 용어와 개념의 적합성에 대해 근본적인 의문이 생겨나고 있는 듯하다. 21세기로 들어와 시각문화 환경이 격변하고, 미술의 구성과 위상도 확연히 달라진 것이 원인일 것이다. 책의 제목에 '한국 근/현대미술'이 아닌 '현대 한국미술'이라는 표현을 사용한 것은 이런 맥락에서다.

취지를 간단히 설명해보자. 명시적인 차이는 두 가지다. 하나는 근/현대를 구분하지 않고 '현대'로 통합한 것이고, 다른 하나는 '한국'이라는 공간을 지시하는 용어와 '현대'라는 시간을 지시하는 용어의 위치를 뒤바꾼 것이다. 물론 이 두 가지 변화는 서로 연결되어 작동한다. 이 경우 우리는 서구미술의 도입 이래 이곳 한국미술을 현대라는 시대의 변천과 뒤얽히면서 연속성을 갖고 진행된 것으로 조망할 수 있게 된다. 이 용법은 몇 가지 이점을 제공한다. 우선 그동안 해방어간을 전후해 근/현대미술을 나누던 관행에서 생긴 난관을 피할 수 있게 해준다. 예를 들면 실질적으로 단절이 크지 않은 시기들을 강력한 구분선으로 나눔으로써 이에 대한 설득력 있는 기준을 제시하기 힘들었던 어려움이나, 시간이 흘러 계속해서 새로운 사회·문화적 전환이 생겨나 이러한 근/현대 구분이 포괄해야 할 시간대가 늘어나면서 발생하는 까다로움 등이 그렇다. 또한 이 용법은, '한국'이라는 공간 규정을 앞세워 이곳 미술의 변화를 지나치게 '내적 발전'의 시각에서 바라보는 문제점을 벗어나는 것에도 도움이 된다. 예를 들어 이 용법은 지난 시기 한국미술의 흐름을 지역 간의 상호 영향 관계 속에서 형성된 '동아시아 현대'라는 지평 안에서 살펴보기에 유리하다. 그런가 하면 100여 년간의 시대 상황을 현대라는 단일 규정으로 묶

어냄으로써(물론 이 규정 안에서 하위 범주를 활용한 시기 구분은 가능하겠지만), 현재와 과거의 미술을 연속성 속에서 심도 있게 살펴보는 일에도 적합하다. 게다가 사태가 이러하다면, 이를 통해 그간 작가들이 이루어낸 성취들을 좀 더 입체적으로 심도 있게 살펴보거나, 혹은 굴절된 인식으로 부당하게 잊혀진 작가를 새로이 주목하는 일에도 도움이 될 것이다. 물론 이러한 제안은 어디까지나 용어 표현에 대한 제안일 뿐 이 자체가 연구를 통해 해명되어야 할 과제를 자동으로 해결해주지는 않는다. 하지만 용어와 표현을 달리 쓰는 시도가 기존의 관행이 지닌 한계를 벗어나 새로운 시야를 여는 계기로 작용할 수도 있지 않을까?

2

19세기 말부터 이 땅에 도입된 서구의 미술제도는 일본의 조선병합 이후 식민지 현대화 과정에 병행하여 점차 뿌리를 내리게 된다. 우선 일본 유학을 통해 새로운 미술을 접한 (서양)화가, 조각가들이 생겨나고, 식민지 조선의 교습소에서 배출된 작가들 역시 활동을 개시하면서, 서구의 전범을 따른 미술작품들의 제작과 전시가 빈번해진다. 조선미술전람회(이하 조미전)가 설치되고, 보통교육에서 미술교육이 실행되는 등 이같은 동향을 지원하는 체계적 기반 또한 마련된다. 새로운 미술정보와 문헌들이 소개되고 신문·잡지를 통해 관련 기사들이 양산되는 등 미술에 대한 담론 또한 일상화된다. 이 미술제도의 형성은 문학, 연극, 음악, 무용 등 당대 예술 전반의 체제 전환과 함께 진행되었다. 곧 이전까지 지속해왔던 예술 산물의 생산-유통-소비 체계가 각 영역마다 서로 다른 방식으로 재편되는 것이다. 미술의 경우 일제강점기 이전까지 이어져 내려온 다양한 시각문화 산물의 체계가 선별적으로 재편되었다. 사대부의 수신, 여기餘技의 방편으로 애

호되어온 서화의 경우 나름의 변형을 거쳐 미술제도 안으로 진입했으며, 일부 공예품들 또한 순수/응용이라는 분류 틀을 거쳐 수용된다. 하지만 궁중의 장식미술과 실용미술, 불교미술, 무속미술, 민화 등 조선의 시각문화에서 작동하던 수많은 생산물은 이 제도로부터 배제되어 주변화되고 사라져가거나 혹은 시간이 지남에 따라 변형되어 다시 재수용된다. 문화 간 교섭과 접변은 어떤 식으로든 불가피하지만, 이렇듯 급격히 이식移植된 문화적 전환은 수많은 갈등과 혼란을 동반하는 동시에 지속적인 상흔을 남기곤 한다.

　서구에서 이 미술제도는 현대 시각체제와 함께 형성되었다. 박물관, 갤러리, 박람회, 아케이드, 백화점 등 현대적 전시 규율을 갖춘 다양한 시각적 스펙터클은 이 시각체제의 주요 구성 요소들이다. 이 시각체제는 개방된 공간에서 대중에게 전시의 방식으로 제시되는 특징을 갖는다. 대중들은 이들 스펙터클을 통해 이 세계를 보는-방식을 익히고 또한 그 방식에 따라 자신을 규제하는 특유의 '시선의 정치'를 내면화한다. 이 시각체제의 일환인 미술제도는, 귀족의 컬렉션이 미술관을 통해 대중에게 개방되고, 아카데미가 해체되어 살롱 중심으로 재편되며, 화랑-비평가 시스템을 통해 미술시장이 정착되는 일련의 역사적 과정을 통해, 대중을 국민-국가의 시민으로 성장케 하는 문화교육적 구상과 깊숙이 연결되는 방식으로 형성되었다. 미술가들은 이 지평 안에서 능동적으로 현대적 감성체계를 창출하고, 갱신하며, 비판적 전망을 확장하려 노력했다.

　하지만 이 미술제도가 조선에 도착했을 때, 그것은 당대 조선이 처한 특수한 정치, 사회, 문화적 조건 속에서 변형될 수밖에 없었다. 일본을 거쳐 이 땅에 이식된 이 체제의 핵심 키워드는 '문명화'였다. 후발 제국주의 국가였던 일본은 야만/문명이라는 오리엔탈리즘 담론의 강력한 영향권 아래에서 이 제도를 구축했다. 국가 주도의 관학주의적 성격(아카데미즘)이 뚜렷했던 이 제도의 구성을 실질적으로

담당했던 것은 일본의 지식인-행정가들이었다. 이들은 이 제도가 일본이 문명국가이며 일본인이 문명인임을 안팎으로 확인시켜주는 것이기를 원했으며, 따라서 이를 문명 획득을 위한 문화적 방편으로서 자리매김했다. 동시에 이 제도가 식민지에서 일본의 문화적 헤게모니를 안정시키는 수단이 될 것으로 기대했으리라는 점도 명백하다.

식민지 조선의 미술가들은 이 제도를 복합적인 난제들과 함께 대면했다. 이들도 당연히 이 제도를 문명화를 위한 불가피한 수단으로 이해했다. 이 제도는 현대문명 세계에 상응하는 감성체계를 형성할 수 있고, 그 지평 속에서 능동적인 소통의 여지를 창출할 수 있는 체계였다. 하지만 이같은 가능성은 일본의 식민지배의 필요에 따라 제약될 수밖에 없었다. 상시적인 검열과 평가기준의 종속 그리고 군국주의 정치의 강제된 요구 등은 구조적·지속적으로 미술가들의 자율성과 창의를 억압했다. 그런가 하면 그들의 미술가로서의 생존과 자부심은 이식된 제도가 형성되는 시기의 열악한 인프라와 미숙함으로 인해 항시적으로 위협받았다. 또한 새로운 문물을 능동적으로 받아들이려 한 진취적 사명감과 함께, 선망과 열등의식에 의한 내적 분열 또한 불가피하게 이 과정과 함께할 수밖에 없었다. 하지만 이곳의 진취적 미술가들은 제도의 제한된 틀 안에서 그 잠재적 가능치를 시험하는 다양한 고투의 흔적들을 남겼으며, 일련의 성취를 낳았다.

이 책의 각 장의 시대개괄에서 확인할 수 있듯, 처음 미술가들의 작업은 아카데미 관행을 습득하는 것에서 출발했다. 1920년대 초반에는 현대적 자아의 내면에 주목하는 경향이 나타나는가 하면, 후반에는 미술체제 자체의 계급적 한계를 문제시하고 미술을 사회변혁과 연결시키려 하는 등 급속한 변전을 보여준다. 1930년대에 들어서면 당대 미술계의 성숙도에 상응하여 조미전에 대해 비판적인 일군의 작가-비평가들이 새로운 비평적 의제를 제기한다. 모방적 종속에서 벗어난 '조선미술'에 대한 요청이 그것인데, 이는 당대 미술계가

스스로 존립 근거를 질문하고, 그 방향성을 심도 있게 탐구하려 한 것(정체성 추구)으로 평가할 수 있다. 책에 실린 비평문들은 이에 대해 서로 상이한 입장들을 제시한다. 흥미로운 지점은, 이 각각의 상이한 입론들 중 어느 것이 더 설득력 있는가 하는 점보다는 이들 논의에서 포착할 수 있는 당대 미술계의 인식 수준과 문제의식 혹은 배면에 깔린 복합적 맥락이다. 우선 이 글들은 아카데미 풍의 모방을 벗어나 창의적인 미술을 해야 한다는 자각을 뚜렷하게 드러내고 있다. 동시에 아시아주의의 영향 아래 민족(문화)에서 대안을 찾던 당대 지적 흐름에 동참하여 적극적으로 전통의 가치를 탐구하는 모습을 보여준다. 또한 이미 당대 서구미술의 최신 전개 양상을 인지하고 있었으며, 그것을 능동적으로 수용하려 했음을 감지할 수 있다. 그런가 하면 글의 면면에서 아직도 대중에겐 낯선 미술과 그 언어를 어떻게 하면 좀 더 설득력 있는 것으로 제시할 수 있을지 고민한 흔적을 느낄 수 있다.

이렇듯 긍정적인 자각과 문제의식에도 불구하고, 이들이 제시한 입론들은 특히 이 시기의 상황적 제약요인, 곧 자유로운 미술활동이 제한되었던 것(대표적으로 카프에 대한 금압) 그리고 식민의 외상으로 인한 이데올로기적 혼란 등에 의해 적지 않은 난관을 노정하고 있었다. 예를 들면 조선이라는 특수성을 관념적으로 아시아로 확장하려 하는 논의에선 당대 옥시덴탈리즘(흔히 동양주의로 표출되는)의 문제점이 극대화되어 드러난 것을 볼 수 있다. 남화南畫 정신의 부흥을 꾀하려는 입론은 전통에 대한 탐구가 현실적 지반을 벗어나 지식인 위주의 교양적 유미주의로 흐르고 있음을 보여준다. 일종의 환경결정론에 근거하여 조선미술의 특수성을 확인하려는 시도들에서는 특수성에 대한 과도한 집착이 예술적 가능성을 조형 요소의 특징으로 환원시키고 있음을 확인할 수 있다. 마찬가지로 전통의 연속을 '조선미美'라는 고정적 정체성에서 찾는 논의에서는, 전통을 끊임없는 생성과

소멸, 선택과 파기의 역동적 과정의 소산으로서보다는 마치 전근대까지 존재했던 고착된 속성인 양 이해하거나 예술로서의 미술이 지닌 다면적 특성을 특정한 미적 속성으로 단순화시키는 문제점을 포착할 수 있다. 미술이 사회 속에서 역동적인 교섭과 소통의 기능을 발휘할 수 있는 가능성이 당대의 굴절된 문제틀 속에서 제약된 것이다.

하지만 이러한 정황마저도 1937년 발발한 중일전쟁이 아시아·태평양전쟁으로 이어지고 조선과 일본이 전시 동원체제에 들어가면서부터는 더욱 나빠져간다. 1940년 신체제라는 이름 아래 문화 활동단체나 언론 기관들이 통폐합되고, 시류에 따른 미술가단체가 조직되며, 전쟁 동원용 전시들이 열리고, 조선미술전람회도 전시체제에 상응하게끔 압박이 가해지면서, 지명도를 가진 적지 않은 미술가들이 소극적으로건 적극적으로건 친일 행각에 내몰리게 된다. 배후에서 미술체제를 규제해왔던 잠재된 국가(주의)의 힘이 전면화된 것이다.

3

해방공간에서 선명하게 제시된 미술의 과제들은 다음과 같았다. 일제 잔재 청산, 민족전통 회복, 봉건적 관행으로부터의 탈피, 새로운 미술문화 건설, 미술행위의 계급성 극복, 미술의 대중화, 세계미술과의 연계, 예술 활동의 자유, 미술의 순수성 추구 등… 한편으로는 지당하지만 달리는 이상일 수밖에 없는 이 과제들은 이 땅의 미술인들이 서구미술제도를 받아들여 일제강점기를 관통하면서 갖게 된 문제의식 혹은 염원이 짧고 예외적인 격동의 시간을 맞아 분출한 것으로 볼 수 있다. 하지만 서로 모순되기도 하고 연계되기도 하는 이 과제들이 어떻게 구체적으로 조합되고 또한 서로를 배척하며 이곳 미술문화를 형성해나갈지는 현실과 역사의 진행에 열려 있었다고 할 수밖에 없었다.

전후부터 1980년대까지 한국의 미술제도는 식민 상태에서 벗어나 일제강점기와 단절하려 했음에도 불구하고 이전 시기의 관학주의적 틀을 크게 벗어나지 못했다. 국가의 문예정책은 미술활동의 인프라를 제공하고 지원하는 역할(국전, 미술교육)을 하면서도, 또 다른 한편에서는 상벌체계(국가이념 확산 또는 금압)를 작동시켜 미술제도의 존립과 향방에 지대한 영향력을 행사했다. 국전은 전후 미술가들의 직업적 생존과 명성의 토대였으며, 따라서 이후 1980년대에 이르러 민간으로 주체가 이동하기 전까지 헤게모니를 장악하려는 세력들의 일차적인 쟁투 대상이 되었다. 1960-70년대에는 국가이념 선전을 위한 사업들이 대규모로 진행되었다(순국선열 동상 제작, 민족기록화, 새마을화 등). 특히 유신을 전후해 반공주의를 앞세운 가부장적 통치는 일상화된 검열과 통제로 사회 전반을 억압적 분위기로 몰아갔으며, 미술의 경우 몇몇 탄압사례를 낳기도 했다(현실동인, 실험미술). 한편으로 1970년대는 일제강점기 이래 미술계가 꿈꿔온 제도적 기반이 일정 정도 갖춰지는 시기였다. 무엇보다도 1969년 국립현대미술관의 설립이 결정적이었다. 또한 민간에서는 국전 이외의 신문사 주최 민설 공모전들이 신설되어 영향력을 확대한다. 새로이 형성된 중산층을 중심으로 작품 판매가 완연히 늘어나, 화랑들이 생겨나고 미술시장 역시 일정 궤도에 오르게 된다. 또한 근현대 미술사의 기술이 시작되고, 각종 미술잡지가 간행되는 등 바야흐로 미술제도의 인프라가 기본적 틀을 갖추었다. 하지만 1980년대에는 이러한 제도적 틀의 한계를 넘어서려는 흐름(민중미술)이 생겨나 논쟁과 더불어 오랜 기간 갈등이 지속된다. 이런 상황은 1980년대 말 문화영역에서 검열이 철폐되고 금압이 해소되며 문화정책의 기조가 국가주의에서 시장주의로 전환하면서 변화를 보인다.

전후에서 1980년대까지의 이 시기 한국미술(비평)을 가로지르는 논점으로는 일단 두 가지를 들 수 있을 것이다. 하나는 '한국'미술을

해야 한다는 것이며, 다른 하나는 '현대'미술을 해야 한다는 것이다. 양자는 모두 일제강점기 이래 연속되어온 논점이기도 하다. 전자는 정체성과 연관된 것으로 남의 것이 아닌 나(우리, 민족)의 것을 해야 한다는 명제로 정리되며, 후자는 현대성과 관련된 논점으로 변화하는 삶의 현실(현재)에 부응하여 끊임없이 새로운 갱신을 이뤄내야 한다는 명제(독창성, 새로움)로 요약된다. 양자를 조합하면 변화하는 삶에 부응하여 나의 것을 끊임없이 새롭게 만들어가야 한다는 비평적 기준이 생겨난다. 하지만 이 자명해 보이는 기준을 현실에 적용할 경우 적지 않은 난점이 드러날 수밖에 없었다. 정체성 논제에서 난점은 이 '나(우리, 민족)'라는 것의 실체가 분명치 않다는 점 그리고 식민과 타율적 현대화 과정에서 주체들이 자신의 정체성을 부정하는 서구의 시각(야만, 신비스런 동양)을 내면화하게 된 사태로 인해 생겨난다. 때문에 이 '나=우리=민족'은 끊임없이 자신의 연속성(전통)을 부정하거나(타자 추종), 그 가치를 과장하는(옥시덴탈리즘) 양극을 오가야만 했다. 일제강점기 미술에서 나타난 아시아주의나 문인화 전통(남화)으로의 회귀 혹은 조선미의 탐구 같은 경우가 그 사례들이다. 현대성 논제에서 난점은 '변화하는 현실에 부응하는 새로움'을 어떤 기준으로 판별할 것인지가 모호하다는 점에 있었다. 이 어려움은 구체적으로는 전통과 현실을 분리한 채 그 연속성을 포착하지 못한 인식적 한계에서 유래하지만, 특히 여기서 현실을 어떻게 해석하느냐에 대한 이견 그리고 근거 없이 서양의 선진 사례를 외양으로만 가져다 쓰는 사례들로 인해 더욱 증대되었다. 하지만 무엇이 부정적인가는 쉽게 합의를 볼 수 있었다. 하나는 변화하는 현실에 오불관언인 채 낡고 고정된 나를 답습하는 경향(전통 고착)이었고, 다른 하나는 나를 잃어버리거나 자기인식은 미미한 채 변화하는 현실과도 제대로 된 접점 없이 새로움만 추구하는 경향(피상적 모방)이었다. 하지만 서로 긴밀하게 얽혀 있는 이 두 기준의 사이-공간에서 벌어진 현실

속 미술의 전개는 훨씬 복잡한 양상을 띨 수밖에 없었다.

추상 전후 미술계에서 가장 두드러진 현상은 추상의 본격적인 부상이다. 1950년대 말 전후 최초의 추상운동인 앵포르멜은 전쟁으로 맞닥뜨린 가난과 폐허, 정신적 혼돈, 한국미술의 낙후된 현실을 돌파해 나갈 수 있는 예술적 대안이자 탈출구의 성격을 가졌다. 곧 한국미술을 단번에 국제 미술계와 함께 호흡할 수 있는 수준으로 끌어올리는 것이 가능한 모델로서 추상을 선택한 것이다. 과거와 단절하고 전적으로 새로운 출발을 갈망했던 이들의 작업은 일단 시초에는 현실적 근거 없는 서구 지향의 모방이라는 의심을 받았지만, 결국 평단에 의해 '시대적 불안의 감수성'을 반영하고 있다고 인정받았다. 4·19를 거쳐, 현(근)대화, 산업화의 흐름이 본격화되면서 새롭게 제시된 기하학적 추상은 도시화로 인한 환경의 변화, 건축, 디자인, 테크놀로지 생산물 등에 조응하는 형태를 보여주었다. 그러나 성숙을 위한 환경과 기회를 만나지 못한 채 이 추상은 별다른 반향 없이 지나갔다.

　1970년대에 들어서는 단색화로 지칭되는 추상이 부각된다. 이 단색화는 다름 아닌 추상의 이름으로 그간 내쳤던 전통을 다시 도입하여 서구의 최신 회화론과 결합시킨다. 이는 당시 정권이 통치 이데올로기를 위해 소환한 전통이 사회적인 전통 복원 운동으로 확산되던 정황과 연결된 것이기도 했다. 그리하여 이제 '한국미'가 언급되고, 자연 순응, 백색, 무위자연 등이 운위되며, 이것이 서구 형식주의의 반환영주의(매체특정성=평면성, 환원, 탈이미지)와 기호의 자율성(반복, 비위계성, 동시성, 탈표현 등)과 만난다. 그러나 일제강점기 이래 미술계 저변을 흐른 동양주의와 한국 추상의 국제주의적 갈망이 결합한('동서양의 만남') 단색 추상은, 셀프-오리엔탈리즘의 혐의를 벗어나기 힘들다. 서구 오리엔탈리즘은 동양과 서양을 나누고, 동양을 변화하는 삶의 현실이 아니라 문화와 미학의 층위에 고정시키며, 자

신들이 결여한 신비함을 그곳에 투사한다. 단색화는 이 신비화에 조응하여 가부장제 사회에서 여성이 남성의 시선에 맞춰 자신을 연출하듯, 서구(타자)를 매혹할 수 있는 동양의 전통을 내보인 것이다. 이렇듯 서구에 대한 동양의 우월감을 내포한 동양주의가 역으로 서구가 동양을 바라보는 굴절된 시각인 오리엔탈리즘에 말려든 이유는 문화의 위계를 다루는 선형적(발전론적) 역사(미술사) 인식이 그 이상의 것을 쉽게 허락하지 않기 때문이다.

구상 실상 구상/추상을 대립시키는 구도는 허구적이다. 이 대립구도는 예술적 요인보다는 차라리 미술계의 헤게모니 싸움을 반영한 측면이 컸다. 이 대립 구도의 형성에는, 추상이 전후 자신을 전적으로 새로운 출발로 표상하기 위해 자신의 새로움을 재현적 작업과 대비시켜 후자를 낙후된 것으로 규정하려 했던 조급함이 개재되어 있었다. 하지만 그들 생각처럼 전적으로 새로운 것이란 존재할 수 없다. 실제로 이 '구상'이라는 명칭을 통해 하나로 묶인 작업들은 그 자체 매우 다양한 조류를 포괄하고 있었을 뿐 아니라, 서구미술체제 도입 이후 축적된 경험에 기대어 독자적인 경지를 열어낸 여러 작가를 포함하고 있었다. 그리하여 1970년대에 들어서면 이중섭, 박수근 등 작가들의 예술적 성취가 대중적, 비평적으로 인정받게 된다. 이들은 미술의 성취가 새로운 이슈와 경향을 창출하거나 수용하는 자체에 있는 것이 아니라 무엇보다도 이슈와 경향을 관통하여 예술적 비약을 이뤄내는 것에 있음을 확인해준다.

실험미술 1960년대 말 1970년대 초반에는 다양한 실험 작업이 출현했다. AG(1969), 제4집단(1970), ST(1971) 같은 소집단들이 이런 흐름을 이끈 주역들이다. 이 흐름은 1960년대 중반 이래 앵포르멜의 관성화를 벗어나 새롭게 방향을 모색하는 과정에서 당시 일본과 구미의

탈모더니즘과 네오-아방가르드 경향 작업의 영향을 받아 또 하나의 '새로움의 충격'을 시도한 것으로 볼 수 있다. 1970년대는 급속한 경제성장과 산업화·도시화 과정에서 시민과 농민들의 일상이 심대한 변화를 겪은 시기로, 산업화가 낳은 모순으로 부의 양극화가 심각해지고 노동운동과 같은 사회적 갈등이 격화되는 등 현대화가 초래한 사회적 전환이 뚜렷해졌다. 1970년대 초반 시작된 유신독재는 이러한 사회적 격동을 통제하기 위해 폭력을 사용하는 한편 촘촘히 짜인 감시망을 구축했고, 국민들은 소소한 일상의 자유까지도 긴장과 공포 속에서 누려야 했다.

그러나 이러한 정황 속에서도 청년문화, 대학가의 탈춤운동,『창작과 비평』과『문학과 지성』으로 상징되는 비판적 지식인의 형성 등 새로운 문화적 흐름이 생겨나기도 했다. 이같은 사회적 분위기는 미술의 경우 한편으로 기존 추상미술을 정숙주의의 방향으로 이끌었으며, 다른 한편으로 간헐적으로 이어지던 실험적 작업의 존속을 불가능하게 만들었다. 그럼에도 이들 실험 작업의 과감함이 지닌 진취적 요소들은 평가될 만하다. 입체, 오브제 활용, 해프닝, 퍼포먼스, 영상, 다장르 융합, 개념미술적 성향 등이 드러난 이들 작업은 무엇보다 자율성을 강조하는 기존 미술개념을 의심하고, 그 경계를 벗어나 미술의 영역을 확장하려 한 점에서 유의미했다. 또 작업 속으로 무속 등 전통 요소들을 도입하거나 당대의 일상 삶에서 감지되는 긴장과 억압에 대해 예술적 대응을 보인 것 그리하여 암묵적으로 사회비판의 의도를 내보인 점 등도 긍정적이다. 당대 청년문화의 자유주의 성향과 일정 정도 공명했던 이 작업들은, 하지만 당대 사회의 문화적 인식의 한계, 지나치게 관념적인 탐구에 몰두했던 자체의 약점 등 여러 요인 그리고 무엇보다도 1970년대의 억압적 사회 상황(1970년 현실 동인이 리얼리즘 성향의 선언문만 남기고 전시를 금지당한 사건이 예시하는)으로 인해, 그 가능성을 충분히 펼쳐 보이지 못한 채 주변화

되었다.

민중미술 1980년대 들어 미술계에선 전후 지속해온 것과는 매우 다른 유형의 작업과 활동이 대거 출현한다. 민중미술이 그것이다. 앞서 현대 한국미술의 비평기준으로 정체성과 현대성을 꼽은 바 있지만, 민중미술은 이들과는 다른 예술적 기준을 앞세우며 출현했다. 그 기준은 '예술의 기능'이다. 이들이 보기에 기존 미술제도는 미술이 사회 속에서 펼칠 수 있는 역동의 가능성을 상실한 채, 결국 소수 특권층의 필요에만 답하는 부정적 기능(예술을 위한 예술, 장식, 속물적 취향 등)을 수행할 뿐이다. 예를 들면 유신과 광주항쟁이라는 엄혹한 현실 상황에서 기존 미술이 철저히 무력했던 것이 그 증거다. 또한 이들은 미술제도에서 상찬되는 작업이 형식주의적 미술 해석과 자폐적인 관념의 유희에 빠져, 변화하는 삶의 환경이 요구하는 현실과의 능동적 교섭(소통)을 포기하고 있다고 보았다. 이들은 민중미술의 일차적 초점이 형식적 새로움이나 미에 대한 관조가 아닌 비판(사회, 제도)과 소통 가능성에 주어져야 한다고 생각했다. 이는 형식주의 아방가르드와 구분되는 일종의 비판적(현실, 제도) 아방가르드 혹은 사회주의 예술론의 성격을 드러낸 것이며, 일제강점기 카프의 문제의식을 잇는 '억압된 것'의 '귀환'이라는 성격을 지니기도 한다.

따라서 민중미술은 당대 격동의 상황 속에서 ①민주화운동에 능동적으로 참여하고, ②미술 수용자 층을 제도적 틀의 매개에서 벗어나 있는 대중, 더 나가서는 소외된 민중에까지 확장하려 했으며, ③작업에 언어(이야기, 문학, 역사 등)와 형상을 적극적으로 도입하여, 비판적 시각에서 역사와 민중의 현실, 일상 속 사건과 내면을 형상화하고, ④나아가 기존 미술제도의 전복을 꾀했다. 몽타주, 콜라주, 차용, 오브제 같은 다양한 절차와 기법 사용, 판화, 만화, 일러스트레이션, 포스터 등 일상 시각문화(대중문화) 매체 도입, 운동 주체들(노동,

농민, 여성 등)과의 적극적 결합, 걸개그림이나 판화 등을 통해 일상
과 시위현장 등에서 대중과의 소통 시도, 시민미술학교의 운영 등이
이 미술운동을 특징짓는 사례다. 또한 1960년대 이래의 전통 복귀의
흐름을 민중적 입장에서 재해석하여, 기층 민중의 시각양식(불화, 걸
개, 무속화, 민화 등)을 작업에 적극적으로 활용한 점 역시 특기할 만
하다.

　하지만 1990년대 초반에 이르면 민중미술의 활력은 급격히 수그
러든다. 절차적 민주주의 확보, 사회주의 국가 패망, 한국사회의 소
비자본주의 단계로 진입과 같은 정치·사회·문화적 환경 변화가 근본
원인이었다. 동시에 민중미술의 '민중'이 실제의 민중이기보다는 이
상화된 민중일 뿐이라는 비판이 설득력을 얻기 시작하면서 그리고
제도의 전복이라는 과부하된 목표 또한 한계를 드러내면서, 민중미
술은 급격히 위세를 잃게 된다. 하지만 민중미술 같은 대규모 운동이
이렇듯 급작스럽게 발흥하고 쇠퇴한 정황은 이 시기 역동의 특징을
보여준다. 이 시기는 기존 질서의 내부적 단절로 인해 배면에 깔려
있던 모순과 문제의식이 분출하고 폭발한 일종의 '사건'의 시간이었
다. 따라서 이 낯설게 분출된 이질적 시간의 의미는 당대가 아니라
차라리 사후에 지속해서 추구하고 증명해내야 할 근원적 성격을 갖
는다. 따라서 민중미술이 제기한 질문들은 그대로 남는다. 지금 이곳
의 미술은 누구를, 무엇을 위한 것인가? 지금 이곳의 미술은 진정한
예술적 자유의 산물이라고 할 수 있는가?

4

1990년대에 들어 한국 사회는 명실상부하게 소비사회로 진입한다.
정치적으로는 전후 세계를 규정하던 냉전이 해체되고, 1970, 80년대
를 지탱해온 군부독재의 종식과 함께 절차적 민주화가 이루어진다.

경제적으로는 1980년대 말 3저 호황으로 국민소득 1만달러 시대에 진입하면서 언필칭 '풍요'가 운위되는 수준에 이른다. 서울은 글로벌화되어 제3세계 거대도시의 면모를 띠며, 상품-기호가 도시공간을 뒤덮는 대중소비사회의 양상을 뚜렷이 드러낸다. 1980년대 후반부터 시작된 영화, 연극, 대중음악 등의 검열 철폐, 월북 작가 및 동구권 작가의 해금, 해외여행 등의 자유화 조치에 이어 1990년 문화부가 신설되고, 문화정책의 기조 역시 국가 이념을 고취하려는 국가주의로부터 벗어나 시장주의로 전환한다. 그리하여 '신세대' 문화가 부상하는가 하면, PC통신이 일반화되고, 각종 매체를 통한 대중들의 문화 수용이 극적으로 증대한다. 국제교류의 일상화로 인한 문화의 혼성 또한 가속화하는 가운데, 마침내 1990년대는 '문화의 시대'로 불리게 된다.

미술 역시 유사한 전환을 이룬다. 우선 제도의 작동에 국가의 직접적인 이념적 개입이 현저히 약해지는 한편 상대적으로 민간의 역할이 증대한다. 작가의 등용과 평가, 예술적 성취의 순환고리에서 절대적인 위계와 권력을 행사하던 공모전, 국공립 미술관, 주요 미술대학 네트워크의 위세가 급속히 수그러드는 반면, 사립 미술관의 비중이 늘어나고 화랑과 컬렉터 등 미술시장이 확장된다. 그에 따라 상업주의적 흐름 또한 자리를 잡아간다. 동시에 간헐적으로 이루어지던 국제교류는 이제 세계화, 글로벌화라는 구호에 상응하여 항시적이고 구조 내적인 것으로 정착한다. 미술시장이 전면 개방되고, 글로벌한 미술계의 흐름이 적극적으로 수용되어 1993년에는 휘트니 비엔날레 한국 순회전이 개최되는가 하면, 급기야는 1995년 광주 비엔날레가 시작하고, 베니스 비엔날레 한국관이 설립되기에 이른다.

새롭게 부상하는 1990년대 작가들이 이런 전환에 능동적인 반응을 보인 것은 당연하다. 크게 세 경향의 작가군을 주목해볼 필요가 있다. 우선 1980년대 말경부터 나름의 경향성을 보이는 일군의 작가

들이 한국의 급속한 압축성장 그리고 글로벌화로 인한 문화적 혼성(비동시적인 것의 동시성)과 문화상품화 현상에 대해 감성적 반응이 두드러지는 작업을 선보인다(최정화, 이불 등). 또 다른 경향은 개념주의적 성향을 보이며, 기존 예술개념의 해체를 앞세우는 한편 알레고리를 활용해 사회 비판을 시도한 작업들을 제시한다(박이소, 김범 등). 세 번째는 흔히 포스트-민중이라 불리는 경향으로 다양한 비판적 방법론을 활용해 한국의 가부장적 정치와 급속한 경제성장이 산출해온 (부정적) 현실상황(소수자, 환경파괴, 냉전, 정치적 금압, 상품물신화)을 성찰하고 노출시키는 작업들이다(박찬경, 배영환 등).

이들 경향은 서로 구분되면서도 흐름을 공유한다. ①우선 명확한 것은 매체-특정적인 장르 규범에 더 이상 얽매이지 않는다는 점이다. 설치작업이 대세를 이루며, 그 밖에 오브제, 사진, 드로잉, 퍼포먼스, 영상, 디자인 등의 다양한 작업방식을 자유자재로 활용한다. 또한 필요에 따라 한 작가가 여러 매체나 작업방식을 활용하기도 한다. ②다음으로 이들 대부분은 고급/저급, 예술/비예술, 자율/타율, 순수/비판, 미술/일상과 같은 모더니즘적 이항대립 혹은 분할 개념에 더 이상 연연하지 않는다. 한마디로 모더니즘을 넘어서는 경계 해체가 뚜렷해진다. ③마지막으로 이들은 명시적으로건 암시적으로건 사회비판 혹은 현실비판의 성향을 드러낸다.

이같은 흐름은 앞서 한국 현대미술에서 제기되었던 비평기준들이 지속하는 동시에 변형되고 있음을 보여준다. 정체성 논제는 이제 식민/탈식민의 2자 구도보다는 로컬/글로벌의 복합 구조(글로컬)에 맞춰 재구성된다. 그리하여 문명/야만의 대비로부터 출현한 문명화 콤플렉스는 새롭게 탈식민화된 '동시대' 미술 개념으로 인해 점차 희미해져 간다. 하지만 아직도 이 동시대 미술 특히 시장을 지배하는 감식안은 서구 중심주의적이다. 현대성 논제, 곧 변화하는 현실에 부응하는 새로움에 대한 강박은 마치 운명처럼 지속해서 작동하지만,

그 변화하는 현실에 따른 새로움을 평가하는 기저 원리는 해체되고 변경된다. 예술의 기능 논제 또한 사라지지 않았지만, 민중미술에서처럼 선언적이고 직접적으로 표출되지는 않는다. 미래에 대한 확신은 희미해졌더라도 제도의 해체를 실행(언)하고, 소수자로 재개념화된 민중의 실상에 좀 더 구체적으로 다가가는 시도를 통해 지속되는 것이다. 전반적으로 평가 기준은 양식적 질의 문제로부터 비판적 관심의 문제로 이동한다.

이렇게 본다면 1990년대 초반 비평가들 사이의 '포스트모더니즘 논쟁'은 이러한 전환의 초입에서 그들이 겪었던 혼란을 예시할 뿐이다. 1997년 IMF의 충격이 한국사회를 뒤흔들면서, 1990년대의 새로운 작업 경향들은 일시 위기에 처한다. 하지만 새로운 전환을 수용하는 한국미술계의 태세는 위기에 위축되지 않을 만큼 능동적이었다. IMF 이후 대안공간들이 연달아 설립되고(1998년 쌈지, 1999년 루프, 풀, 사루비아 다방), 비엔날레의 설립이 계속된 것(2000년 서울미디어시티 비엔날레, 2002년 부산 비엔날레)이 그 증거다.

상기해볼 점이 몇 가지 있다. 이제까지의 짧은 서술에서도 확인할 수 있듯, 지난 100여 년 동안 이곳 미술의 역사는 현실의 역사와 조금도 다름없이 격동을 거쳐왔다. 각 시기의 미술가들은 그때마다 새로운 시작을 꿈꾸고, 그때마다 과거를 되돌아보거나 부정했다. 하지만 각 시기는 항상 상이한 시간들의 중첩이었고, 순수한 현재란 없었으며, 따라서 어떤 의미로건 이곳에서 저곳으로의 순차적인 이행(역사주의 발전사관) 같은 것은 존재하지 않았다. 게다가 지난 100여 년간의 한국처럼 단 몇 세대를 거치는 동안 식민지와 전쟁을 거쳐 전근대 농업국가에서 글로벌한 세계체제의 선도적인 행위자의 하나로 변모한 나라에서 이러한 이질적 시간의 공존과 혼용(비동시적인 것의 동시성)이 초래한 곤혹스러움은 어쩌면 매 시기 더 증폭되어 온 것 아닌가 싶다. 그 때문에 끊임없이 변화하는 상황 속에서 새로운 난제들

과 맞닥뜨리면서도 또 어떤 과제들은 해결되지 않은 채 남아 새로운 국면마다 또 다른 난항의 구조를 만들어낸다. 1990년대 이후 미술의 전환 역시 이러한 곤혹스러움에서 벗어나지 못한 것 같다. 그렇다면 이러한 전환이 허공에서 진행된 것이 아니라, 자본주의 기술 문명의 변환과 흐름을 같이한 것이라는 전제 아래, 다음과 같은 질문을 던져보는 것도 유익하지 않을까 싶다. 새로이 모델로 등장한 비엔날레형 글로벌 작가가 실상 미술품 투자 및 투기가 일상화된 동시대 미술시장의 상업 작가와 쉽게 구분되지 않는 까닭은 무엇일까? 비판적인 시민 형성의 근거지를 표방하려는 동시대 미술관들은 시각적 스펙터클을 소비하는 오락과 레저의 공간, 가령 백화점과 같은 일종의 문화산업의 전당과 유의미한 차별점을 가질 수 있을까? 인간의 어두운 정신세계와 비참한 현실을 탐색하는 동시대 미술이 혹시 '다름 아닌 자본이 이렇듯 자유로운 실험을 가능케 한다'는 메시지를 전달하고 있는 것은 아닐까?

5

이 책은 2014년부터 현대 한국미술사를 함께 공부하던 모임에서 시작되었다. 각자 서로 다른 관심 영역과 시각을 가진 연구자들이 즐거이 함께 토론하고 공부를 진행하던 도중 이 책을 기획하자는 아이디어가 나왔고, 작업을 같이 해나가기로 의견을 모았다. 하지만 책이 출간되기까지는 적지 않은 어려움이 있었다. 우선 연구자들 각자가 일상을 영위하며 자기 영역의 연구를 심화시키기에도 힘이 부친 상황이었고, 따라서 공동의 프로젝트를 위해 투여해야 할 시간을 확보하는 일이 쉽지 않았다. 또한 나름의 입장과 시각을 요구하는 하나의 책을 공동 집필을 통해 출간해내는 일이 만만치 않았다. 비록 함께 공부하면서 인식을 공유하는 시간이 짧지 않았고, 또 적지 않은 토론

과 상호 교정이 있었지만, 세부까지 의견이 조율된 결과물을 묶어내는 것은 쉽지 않았다. 어떤 측면에서는 불가능한 일이라고도 할 수 있다. 그런 의미에서 이 책의 각 장은 원칙적으로 각 편자(필자)의 책임 아래 집필된 것으로 봐야 할 것이다. 어쨌든 그래도 이만큼의 성과를 내보일 수 있어 감사하는 마음이다. 참여한 편자 모두와 함께 책 출간을 자축하고 싶다.

책 작업은 이곳에 서구식 '미술'이 처음 도입되는 1890년대부터 1990년대까지 100여 년을 8개의 연대기적 장으로 나누어 각각의 필자가 한 장씩 책임을 맡는 것을 원칙으로 했다. 서문은 이영욱이 썼고, 1장부터 순서대로 목수현, 오윤정, 권행가, 최재혁, 신정훈, 권영진, 유혜종, 신정훈이 각각 해당 장을 맡아 시대 개관을 집필하고 시대별 주요 문헌을 선별했다. 예외적으로 신정훈은 5장과 8장 두 장을 맡았고, 김경연은 모든 장에 걸쳐 '동양화' 혹은 '한국화'라는 명칭으로 전개된 전통화단의 변천을 면밀하게 일관된 흐름으로 연결해주었다. 수록하는 비평문은 원문의 문체나 어감을 최대한 살려 싣고자 했으며, 전문을 다 싣기 어려운 긴 글은 주요 부분을 발췌하여 수록하였다. 한자 및 해방 이전 옛 한글은 원문의 흐름을 흩트리지 않는 범위에서 현대 한국어로 옮기고 필요한 경우 각주를 두어 독자들의 이해를 돕고자 했다. 또한 지면상의 한계로 소개하지 못한 글들은 책 뒷부분에 '더 읽을거리'를 목록으로 제공하여 좀 더 심도 있는 독서가 이어질 수 있도록 했다. 현대 한국어와 다른 외래어 표기의 경우 원문 표기를 그대로 두되 각주를 통해 부가 설명을 제공하고, 몇몇 유명 작가명의 경우 현대 한국어로 표기했다.

프로젝트를 시작한 후 적지 않은 시간이 흐른 시점에서 이런저런 이유로 작업 진행이 막혀버린 시기가 있었다. 하지만 이 때 메디치미디어의 김현종 대표님이 적극적으로 책 출간에 동의하고 지원을 해주었고, 이에 힘입어 책의 출간이 계획대로 진행될 수 있었다. 이 자

리를 빌려 깊이 감사드린다. 책 출간과 관련한 전 과정은 권영진 선생님이 담당해주었다. 원고 독촉과 포맷 통일, 기타 여러 필자 사이의 조정 과정 일체를 묵묵히 진행해주었다. 게다가 도판과 인용글의 저작권과 관련하여 그야말로 지난한 과정을 모두 견뎌내며 난제를 해결해주었다. 그 노고에 감사드린다. 메디치미디어의 진용주 편집자와 조주희 디자인팀장에게도 감사드린다. 진용주 님은 아홉 편자의 글은 물론 비평 원문까지 애정 어린 읽기로 세심하게 살펴 오늘날의 독자가 쉽게 읽을 수 있게끔 내용과 문장을 바로잡아주었다. 조주희 님은 140여 편의 비평문과 70여 개의 도판을 아름답게 엮어 쾌적한 책 읽기가 가능하게 해주었다. 또한 모임 초기에 당신의 연구공간을 기꺼이 후배 연구자들에게 내어준 최종현 선생님께도 고마움을 전하고 싶다.

필자들은 무엇보다도 이 땅에서 미술의 가능성을 꽃피우려 애써온 수많은 선배 미술인들의 열정과 고투에 감사의 마음을 갖고 있다. 비록 여러모로 부족한 점이 많다 하더라도, 이 책이 이들 선배 미술인들이 겪었던 난관을 이해하는 데 작은 디딤돌이라도 될 수 있기를 기대한다.

1장

1890-1910년대

'미술'이라는 개념과
틀의 형성

목수현·김경연

19세기 말부터 20세기 초는 우리 미술의 대전환이 이루어진 시기다. 1870년대에 이루어진 '개항' 이후로, 중국 중심의 세계에서 벗어나 서구 문화와 맞닥뜨리게 되면서 정치, 사회는 물론 생활과 미술에도 변화의 바람이 크게 불어닥쳤다. 정치적으로는 기존에 교류하던 중국, 일본과의 관계를 넘어 미국, 영국, 프랑스, 러시아 등 서구 여러 나라와 수교를 맺었다. 1894년 청일전쟁을 시작으로 열강의 각축이 이 땅에서 시작되었다. 조선은 여러 근대적인 제도를 시행하여 체제를 정비하면서 1897년 국호를 대한제국으로 바꾸어 독립 국가로서 국제 사회에서 지위를 마련하고자 했다. 그러나 1905년 을사조약으로 일본이 외교권을 장악하고, 마침내 1910년에는 일본의 식민지가 되었다.

변화는 무엇보다도 '개항'으로 인해 여러 나라와 새로운 외교 및 통상 관계를 맺으면서 일어났다. 이러한 변화에 대응하기 위해 조선 정부는 개항 이후 수신사修信使와 신사유람단紳士遊覽團을 일본에 파견해 각종 기관을 시찰하도록 했으며, 1881년에는 청에 영선사領選使를 파견해 서구식 무기를 도입하는 자강책을 마련하고자 했다. 이처럼 근대적인 제도의 도입은 1883년에 출판기관인 박문국博文局을 설치하여 광범위한 지식 보급 체계를 마련하고, 1884년에 우정국郵征局을 설치하여 근대적인 통신 체계를 구축하는 것 등으로 이어졌다.

근대적으로 제도를 정비하는 과정에서 미술과 관련된 제도도 달라질 수밖에 없었다. 전통적으로 서화를 담당하던 도화서圖畵署가 폐지되었고, 조석진과 안중식 등은 청에 영선사 일행의 제도사製圖士로 파견되어 기계 도면을 그리는 방법 등 근대적인 지식을 습득하기도 했다. 주요 후원자였던 왕실이 정치 상황에 따라 몰락하면서 서화가

들은 새로운 향유층과 만나야 했다. 신식 교육의 하나로 '도화圖畫' 과목을 도입하여 모든 학생들이 원근법과 명암법을 근간으로 하는 서구적인 시각 방식을 익히게 되었다. 일본에서 미술 유학을 하고 돌아온 고희동, 김관호 등을 시작으로 서화가가 아닌 전문적인 '미술가'가 탄생하게 되었다.

1. '미술' 용어의 등장

미술계가 겪은 큰 변화는 글씨와 그림이 하나의 세계로 어우러졌던 '서화'라는 범주가 점차 해체되고 회화, 조각, 공예를 폭넓게 아우르는 '미술'이라는 개념과 범주로 바뀌어갔다는 점이다. 물론 초기부터 이러한 개념과 범주가 확실히 인식되었던 것은 아니다. '미술'이라는 용어는 1880년대의 일본 시찰단의 보고서에 이어 『한성순보』 17호(1884년 4월 6일자)에 등장하나 이 때는 아직 일반에 미술이라는 개념과 범주가 널리 알려지지는 않았다. 여기서의 '미술'은 1920년대에 인식되는 '순정미술fine art'보다는 '사물을 아름답게 하는 정교한 기술'로 이해되는 내용이었다. 따라서 이 시기의 미술은 '미술공예'의 뜻을 내포하고 있었다고 보아야 한다. 이 시기에는 특히 '공예'가 강조되었는데, 당시 공예는 실용성을 내포하고 있는 물품으로서 수출을 통한 부국강병의 방편으로 이해되었다. 변화하는 사회에 대응하기 위해 '공예'로 나라를 부유하고 강병하게 해야 한다는 취지의 글 「공예는 권면하여 발달할 수 있다」(『황성신문』 1900년 4월 25일)를 통해 미술의 사회적 역할이 새롭게 강조되었다. 우리보다 먼저 개항한 일본에서는 1860년대 이후 만국박람회에 공예품을 출품해 일본이라는 나라의 인지도를 높이는 한편 경제적인 성과를 거두고 있었기에 공예는 산업생산과 연관되어 이해되었다. 대한제국에서도 박람회 관련 부서를 설치하는 등 이를 실천하고자 했으나 1904년 러일전쟁

의 발발 등 정치적인 혼란으로 해외 박람회에 공예품을 수출하는 일이 실현되지는 못했다.

대한제국 황실은 1908년에 설립된 한성미술품제작소를 후원하여 조선왕조 공예 제작의 맥을 잇는 한편, 공예품을 생산하여 박람회에 출품하거나 산업을 진작시키고자 했다. 이 시기 '미술'이라는 개념에는 작품을 창작하는 작업을 뜻하기보다는 아름답고 정교한 물품을 생산하는 제작의 의미가 포함되어 있다. 이러한 뜻은 '한성미술품제작소', '조선금은미술관' 등 당시 발간되었던 신문에 '미술'이라는 용어가 쓰인 방식을 통해서도 확인할 수 있다. 한성미술품제작소는 1913년에 이왕가미술품제작소로, 1922년에 소유권이 일본인에게 넘어간 후에는 조선미술품제작소로 이름이 바뀌었으며, 금공부·도자부·목공부 등으로 부를 나누고 도안과 제작을 분리하는 등 근대적인 제작 방식을 도입하고자 했다.

회화, 조각, 공예 등이 '미술'이라는 범주로 통합적으로 인식되고 있음을 알 수 있는 글은 1915년에 『학지광學之光』에 발표된 안확安廓의 「조선의 미술」이다. 당시 일본 유학생이었던 안확은 특히 새로운 활동으로서의 미술뿐 아니라 전통적인 서화, 조각, 도기, 칠기, 건축 등을 미술이라는 범주로 총합적으로 이해하는 태도를 보여준다. 이는 조선시대까지의 전통적인 활동이 근대적인 분류로 재편되는 것을 뜻한다. 안확은 조선시대까지의 미술을 회화, 조각, 도기, 칠기, 건축, 의관무기衣冠武器 등으로 나누어 설명하고, "소위 순정미술純正美術에 속할 자는 회화, 조각이오, 기타는 미술적 의장意匠을 표한 준미술準美術 혹 미술상美術上 공예품工藝品이라 할지니라."라고 하여, 이른바 '파인 아트fine art'로서의 '순정미술'과 공예 등의 '준미술'로 구분하는 시각을 보여주었다. 말하자면 감상을 위한 순수미술과 실용적 물건에 미술을 응용한 응용미술(혹은 실용미술)을 구분하고 있는 것이다. 그뿐 아니라 미술을 정신의 표현으로 보거나 미술품의 가치는 사상의 표

현에 달려 있다고 한 점, 또 미술을 민족문화의 패러다임 속에서 사고하는 것은 미술에 대한 인식의 비약적 전환이라고 볼 수 있다.

2. 미술교육 제도의 변화

새로운 방식의 미술에 대한 접근은 그 개념이나 미술 자체에서보다 보통교육의 구체적인 실천으로 시작되었다. 1895년 소학교령이 내려져 '도화' 항목이 설치되고, 신학문에 걸맞는 교과서가 1896년 편찬되어 삽화가 게재되었을 때 원근법이 적용되어 사람들의 활동이나 사물을 그에 따라 정확하게 묘사한 그림이 실렸다.

초등교육에 '도화' 과목이 구체적으로 등장한 것은 1906년의 일이다. 보통교육의 도입으로 미술이 일반인의 교양 과목이 되었고, 교육 내용도 표준화되었다. '도화'는 "눈을 통해 통상의 형체를 간취하고 바르게 그리는 능력을 양성하고 겸하여 의장을 연마하여 형체의 미를 변지辨知케 함을 요지로" 하는 과목으로 설명하였다. 사실적인 관찰을 중요시하고, 사물이나 기계, 건축물, 공작물 등의 도면이나 도안을 그리는 제도製圖 등의 방법으로 인식한 것이다. 1908년에 발간된 『최신 초등소학 권1』은 '그림'이라는 단어를 설명하면서 이젤에 캔버스를 얹고 야외에서 사생하는 사람의 모습을 제시했다. 독립운동가이자 언론인이었던 유근은 '도화' 교과에 관한 설명을 「교육학 원리」에서 역설하고 있으며, 학부에서 편찬한 『보통교육학』에서도 강조하고 있다. 1907년 신문에 실린, 공수학교에서 학생을 모집하는 광고에도 '도화'가 교과목으로 설치되었음을 알 수 있다. 그림을 예시하고 그것을 따라 그리도록 한 『도화임본』(1907-08)은 처음으로 나온 도화 교과서다.

이러한 상황에서 전통적으로 왕실이나 문인들을 향유자로 삼던 서화가들은 도화서의 혁파 등 사회 변동에 따라 새로운 교육제도를

만들어 후진을 양성하면서 서화의 자리를 모색하였다. 1907년에는
화원을 양성하던 도화서 대신 도사학교圖寫學校를 세워 왕실과 관청의
수요에 부응하는 기능적인 미술인을 양성하고자 했다.

3. 전통 화단과 '서화' 인식의 변화

'미술'이라는 용어가 등장하여 그 개념이 확산, 변모되는 가운데 일제
강점기에 들어서면서 전통적인 '서화'의 인식에도 변화가 나타났다.
　개화기의 문명개화론은 동양의 정신문화는 보존하면서 서양의
물질문명을 수용한다는 동도서기東道西器론과 결합하여 전개되었다.
이에 영향 받아 새로운 문명을 표상하던 '미술'과 달리 동도東道 즉 동
양의 정신적 영역에 포함되었던 '서화'는 시서화일치詩書畫一致를 기반
으로 한 전통적인 정체성을 일정하게 유지할 수 있었다. 대한제국 말
기까지 전통시대의 대표적인 문인화목이었던 사군자와 정형화된 남
종산수화가 여전히 화단을 지배했던 현상은 여기에서 비롯되었다고
할 수 있다. 그러나 식민통치와 함께 미술의 개념 자체가 점차 '실용
적'인 성격에서 '정신적 활동'과 '민족적 특질'로 변모되면서 '서화'는
점차 '미술'의 범주 속으로 옮겨가기 시작했다. 1910년대에 경성서화
미술원京城書畫美術院을 시작으로 잇달아 결성된 서화연구회, 서화협회
와 같은 미술단체들은 이러한 서화 인식의 변화를 보여준다.
　1911년 이왕직과 친일귀족들, 총독부의 재정지원을 받아 윤영기尹
永基가 개원한 경성서화미술원은 다음 해 교육기관으로서의 기능을
강화한 '서화미술회'로 재설립되었는데, 도화서가 폐지된 후 궁궐 밖
에서 사설기관의 형식으로 그 기능을 계속하려던 의도에서였다. "글
씨와 그림이 문장의 도道와 함께 삼절三絶을 이루어 예술 분야에 함께
참여"한다는 시서화일치론의 강조와, 임모臨摹에 의존한 전통적인 교
육방식, 이당以堂 김은호金殷鎬, 1892-1979의 어진御眞 도사圖寫와 같은 화

원으로서의 역할 등에서 짐작할 수 있듯이 이 단체는 왕조시대 서화 인식 및 도화서 활동을 토대로 이루어졌다. 그러나 다른 한편으로 경성서화미술원과 1915년 해강海岡 김규진金圭鎭, 1868-1933이 설립한 서화연구회 등의 취지서에서 나타나듯이 이 시기 '서화'는 근대적인 '민족문화'를 발전시키는 수단으로서 역할을 부여받기 시작하였다. 서화의 진보는 국가의 진보이고, 서화협회가 공중公衆의 취미를 드높이고자 결성되었다는 인식은 '문명' 및 '민족/국가'와 연결된 근대적 '미술'개념이 '서화'에 스며들어가고 있었음을 보여준다.

경성서화미술원에서 보이는 서화와 미술의 모호한 공존, 또 서화연구회와 서화협회에서 '미술'이란 단어를 생략한 채 '서화'만을 내걸고도 '미술'로서의 함의를 보여주는 것은 이렇듯 이미 내부적으로 '미술'을 수용하여 변화된 서화 개념에서 비롯된 것이라고 할 수 있다. 1918년 결성된 한국 최초의 미술단체인 서화협회는 미술의 대중화, 상업화하는 분위기에 발맞추어 미술교육과 '학식의 연구', 도서발행, 작품홍보, 공적 전시와 관람, 매매 그리고 새로운 후원계층의 확보 등을 결성목적으로 내세우고 활동했는데, 이는 1910년대 말에 이르러 서화가들이 근대적인 전문집단으로서 자신들의 역할과 위상을 정확하게 인식하기 시작했음을 보여준다.

4. 유학생과 새로운 제도를 통한 미술 인식

'미술'이 하나의 범주로 인식되는 것은 유학생을 매개로 했다. 미국으로 유학을 떠난 이종찬을 다루면서『대한매일신보』에서는 '미술계에 서광'이라고 묘사하였으며, 왕실을 보좌하는 기관인 궁내부宮內府의 주사로 있다가 관선장학생으로 1909년 일본 도쿄미술학교에 선과생으로 입학한 고희동高羲東, 1886-1965이 1915년에 학업을 마치고 귀국하자 '서양화가'의 효시로 대서특필하였다. 유학생 고희동의 활동

이 서양화 도입의 최초 사례이거나 유일한 계기는 아니지만, 서양화
가가 탄생했다는 것은 당시로서는 큰 사건이었을 것이다.

같은 해인 1915년에는 일제가 식민통치를 실시한 지 5년이 된 것
을 기념하여 경복궁 전역에서 개최한《시정5년기념 조선물산공진
회》가 열렸는데, 여기에서 '미술'은 농업, 광업, 철도 등과 더불어 제
13부로 전시되었고, 서양화, 동양화, 조각, 공예 등의 장르로 나뉘어
대중들에게 소개되었다. 이 미술 전시에는 안중식, 조석진, 이도영, 김
규진 등 서화가들이 출품했고, 서양화를 배우고 온 고희동과 당시 도
쿄미술학교에 재학하고 있던 김관호金觀鎬, 1890-1959가 '서양화'인 유화
를 출품했다. 김관호는 1916년에 도쿄미술학교를 졸업했는데, 졸업작
품으로 그린 〈해질녘夕暮〉이 그해 가을에 열린 일본의 관전인 '문부성
미술전람회'에서 특선을 차지하고 이것이 대거 신문에 기사화되었
다. 비록 지면에는 대동강변에서 목욕하는 두 여인의 뒷모습을 그린
작품 사진이 실리지 못했지만, 이 작품이 '나부裸婦' 곧 누드화라는 것
또한 파격적인 일이었다. 누드화의 등장이란 한편으로 인물을 보는
서구적인 시각이 도입되는 것이기 때문이다. 이광수는 특선을 "과거
에 알성급제謁聖及第"하는 것에 비유하면서『매일신보』에 3회에 걸쳐
관람기를 나누어 실었다. 공진회의 미술 전시와 미술에 관한 기사가
신문에 보도되면서 서구적인 미술이 점차 대중적으로 인식되었다.
김관호의 뒤를 이어 김찬영과 나혜석도 유화를 배우고 돌아와 활동
하였다.

5. 사진과 시각적 사실성의 인식

서양화에 기반을 둔 미술을 접하면서, 문인들의 이상적인 소우주를
담아내는 '서화'에서 시각적 사실성에 기반한 사실적 재현을 중요시하
는 시각체험으로 옮아가는 데에는 사진의 도입이 한몫을 했다. 1882년

미국과의 수교 후 1883년 미국을 방문한 사절단을 안내한 공으로 조선에 와서 1884년 초에 고종의 초상사진을 처음으로 찍은 퍼시벌 로웰Percival Lowell, 1855-1916은 초상화가 사진으로 대체되는 데에 큰 역할을 했다. 1880년대에는 이미 한성에 일본인들이 사진관을 운영하고 있었으며, 서화가인 지운영池雲英, 1852-1935과 문인 관료인 황철黃鐵, 1864-1930 등도 사진술을 배웠다. 특히 황철은 왕의 어진을 사진으로 대체하고 어진을 제작하는 도화서를 해체해야 한다고 하면서 사진이 갖는 사실성의 힘을 역설했다. 고종의 사진은 조선에 온 외국 외교관들에게 증정되었으며, 조선/대한제국을 방문한 여행가나 선교사들이 펴낸 책에도 실렸다. 궁내부에서 일하며 영친왕에게 서화를 가르치기도 했던 김규진은 일본에서 사진술을 배워와 1905년 미국으로 보내는 고종의 공식 초상사진을 찍었으며, 관직을 사임한 뒤 1907년에는 천연당 사진관을 개설해서 일반인들의 초상 사진과 졸업식 등의 기념사진을 찍었다. 김규진이 찍은 매천 황현의 사진은 황현이 1910년 절명한 뒤에 이를 바탕으로 초상화를 그리는 원본이 되기도 했다. 사람들에게는 사진을 찍는 일이 생애의 주요한 순간이나 기념할 만한 일을 기록으로 남기는 방법의 하나가 되기 시작했다.

한편 선교사나 일본인들이 찍은 풍속 사진들은 엽서로 대량 제작되어 대중적으로 소비되었다. 이 시기의 사진은 대개 도시나 건축물 그리고 복식과 풍속 등을 기록하는 차원에서 찍은 것이 많았으며, 한국을 대상화한 이국적인 시선을 따르고 있었다. 그러나 『그리스도신문』에서 고종의 초상사진을 호외로 발행하여 정기구독자에게 준다거나, 이토 히로부미를 저격한 안중근 의사의 사진을 복제하여 사진관에서 판매하고 이를 구하는 대중적인 열풍이 부는 등 사진은 이미지의 소유를 통해 충군忠君과 애국을 표출하는 방법이 되기도 했다. 이처럼 사진을 통한 시각적 인식은 사물을 보는 시각을 바꾸는 데에 크게 기여했다. 인쇄된 사진엽서 등을 통해 시각적 사실성에 노

출되면서 사람들의 시선은 사실적인 감각에 익숙해져 갔다.

　이상적인 세계를 그려내던 '서화'를 떠나 사람들이 만나게 된 것은 사실적이고 현실적인 세계를 반영하는 '미술'이었다. 시각적 사실성을 드러낸 회화, 삶을 부유하게 만드는 데 보탬이 되는 공예 그리고 있는 그대로를 보여준다고 믿게 하는 사진 등이 이 시절 '미술'의 모습이었으며, 그런 미술은 변화된 현실 삶의 모습을 드러내 보여주는 방편이었다.

1. '미술' 용어의 등장

이헌영, 일본 미술단체 관고미술회 언급[1]
『일사집략』, 1881년

조선인이 '미술'이라는 용어를 처음 기록한 것은 1881년 일본을 방문한 조사시찰단의 일원인 이헌영이 쓴 견문록 『일사집략日槎集略』의 「인人」 '산록散錄' 부분에서 미술단체인 '관고미술회觀古美術會'를 언급한 것으로 알려져 있다. '관고미술회'는 1880년에 일본의 내무성 박물국이 식산흥업 정책의 하나로 박람회 사업을 확장하고 일본에서 제작된 미술품을 수출하려고 시작한 것으로, 1881년부터는 미술단체인 류치카이龍池會가 개최했다. 전통미술의 보호와 육성을 목표로 내걸고 주로 고미술품 감상회의 성격을 띠었는데, 이헌영이 1881년에 관람한 것도 이러한 성격의 것으로 여겨진다.

민간이 관람할 만한 곳은 다음과 같다.
· 학습원學習院 화족華族 공립학교.
· 일보사日報社 신문新聞 발행 및 활판活版 인쇄.
· 풍전병원風癲病院 사립광병원私立狂病院.
· 본원사本願寺.
· 제일국립은행第一國立銀行 관청의 보호를 받아 지폐를 발행함.
· 삼정은행三井銀行 사립으로서 유한책임有限責任임.
· 순천당順天堂 사립병원私立病院.
· 신수사新燧社 성냥 만드는 곳.

1 번역은 다음에서 볼 수 있다. 한국고전번역원, 한국고전종합DB(db.itkc.or.kr), 일사집략, 권영대·문선규·이민수 공역(1977)

· 경응의숙慶應義塾 사립학교私立學校.
· 동인사同人社, 이송학사二松學社 한학전문漢學專門.
· 관고미술회觀古美術會 공동으로 온고지신溫古知新의 뜻을 가지고 임시로 개장開場했음.
· 향도제혁소向島製革所 쇠가죽을 말리는 곳.
· 권공장勸工場 천산天産이나 인조人造 등 백화百貨를 집매集賣하는 상점.
· 석천도조선소石川島造船所 서양식 배를 만듦.

'미술가' 단어의 등장
『한성순보』 17호, 1884년 4월 6일

대중적으로 '미술' 단어가 처음 쓰인 것은 개화기에 발행된 최초의 신문인 『한성순보』 17호에서였다. 외국 소식을 전하는 난에 영국 『타임즈』지를 인용한 기사에서 '미술가'라는 단어를 사용했는데, 이는 신문에 필요한 일러스트레이션을 그리는 사람을 가리키는 것으로 여겨진다.

영국의 수도 『타임즈泰晤士;Times』 신문에 "이집트의 극사克思;Kirse 군君이 인솔한 병사 1만 5백 명이 반비叛匪를 정벌하러 나갔는데, 그 비적匪賊은 미리 간계를 꾸며서 산골짜기로 유인하여 들어가 대포 등 모든 편리한 무기를 완전히 무용지물로 만들어 버리고 그 반비는 별안간 개미떼처럼 모여들어 관군을 사면으로 포위하여 잡아놓고 3일 낮밤을 쉴 새 없이 공격하였다. 적은 약 3만 명이나 관병은 중과부적으로 모두 반비에게 섬멸당하여 완전히 몰살되었다. 영국인 부대도 역시 이 난에 참여하였는데, 겨우 병사를 따라 전쟁을 구경하던 일보관日報官의 미술가 모씨 하나만 거짓으로 죽은 체하며 면하게 되었다. 이집트인은 그 때문에 기세가 꺾이었다. (…)"

논설論說「공예는 권면하여 발달할 수 있다工藝可勉發達」[2]
『황성신문』, 1900년 4월 25일

개항 이후 미술은 부국강병을 이룰 수 있는 중요한 방법으로 여겨졌다. 그 가운데 '공예'를 발달시켜 산업을 진작시키자는 주장이 『황성신문』에 실렸다. 1893년에 미국 시카고의 만국박람회와 1900년 프랑스 파리의 만국박람회에 참여하면서 공예품의 진작이 수출로 이어져 나라의 부를 이룰 수 있는 방법으로 추구되었기 때문이다. 논설로 쓰인 이 글은 고대 중국의 예를 들면서 공예를 진작시킬 것을 주장하고 있다.

동아시아에서 창발한 공예가 세계적으로 굉대宏大하다고 이를지라. 하늘이 세상을 열 때 걸출한 성인이 사물의 이치를 깨달아 여러 가지 일을 이루고 이용후생[3] 하게 하셨다. 예컨대 익힌 음식, 농기구, 각종 건축물, 배와 수레, 방패와 창을 만든 것은 모두 신령한 지혜가 발동된 것으로 만세에 오래도록 그 성대한 업적이 전해지고, 누대로 내려갈 것이다.

　선기璇璣와 옥충玉衡 같은 천문기기와 금슬琴瑟과 소관簫管 같은 악기와 서부瑞符와 옥금玉帛 같은 예법에 쓰는 물건과 율도량형의 제도律度量衡之制와 황종율黃鍾律에서 나온 도량형과 조화폐슬 등의 무늬藻火黼黻之繪 등 각종 문양의 관복과 예복은 모두 성스러운 지혜가 발동된 것으로 하, 은, 주 삼대로 내려오며 재주와 지혜가 더욱 늘어나 주 나라의 문명한 시기에 크게 발달하게 되었다.

　『주례周禮·육관六官』에 「동관고공기冬官考工記」가 빠져 있어 한漢나라 유학자들이 억지로 보충하는 것을 피할 수 없었고, 유학을 숭상하되 임금이 조회朝會하던 정전正殿, 명당明堂과 정치 또는 천문 관측이 이루

2　황성신문에 실린 기사의 원제목은 「工藝可勉發達」이다.
3　기구를 편리하게 쓰고 먹을 것과 입을 것을 넉넉하게 하여 생활을 나아지게 함.

어지던 영대靈臺 등의 제도도 정확하지 않았으며, 주나라 태공이 만
든 구부원 화폐제도와 도읍과 근방에서 쓰던 삼품 화폐는 정교하고
우수한 채로 이용되었으나 그 제도는 현재 잘 알 수 없고 옛적 구정九
鼎⁴, 대려大呂⁵, 종이宗彝⁶, 대형 종鐘과 용鏞, 와당瓦鐺 등도 나라에서 중
하게 여겼던 국보였다.

　　상감과 조각술이 화려하고 아름다운 진귀한 물건의 제조 규모가
정확히 알려지지 않아 그 화려함은 잃고 운치가 있다는 말로 남은 것
은 기술이 전하지 않기 때문이다.

　　진秦나라 아방궁阿房宮⁷은 화려한 벽으로 둘러싸인 고대광실高臺廣室
의 효시로되 대규모 건축 제도가 여기에서 비롯되었고, 장성長城⁸은
천고의 가장 큰 토목공사로되 그저 북쪽에 장성을 쌓아 만여 리에 이
르렀다고 하고 설계도와 자세한 설명을 붙여 세계에 자랑하지 않았
다. 한漢나라 건장궁建章宮에 있던 선인仙人이 받치고 있던 승로반承露盤
도 아주 희한한 사물이었고 제갈공명이 만든 목우木牛와 유마流馬가
크게 쓰였지만 척도가 문란하여 답습도 안 되니 잘못된 것이라. 송宋
나라 유학자들의 박론駁論이 크게 일어났고, 위국공衛國公 이정李靖의
상거箱車와 이세적李世勣의 금즙포金汁砲는 전쟁에 크게 쓰였지만 그 이
름만 남았고, 우리나라에서 새롭게 만든 자기와 활자와 거북선 등은
지혜를 발휘한 것이로되 그 형태를 보존하고 있으니 무릇 공예가 발
달했음을 일일이 열거하기 어렵되 굉대하지 않은 것이 없지만 이름
과 간략한 설명만 전해 엄청난 보물이 대개 없어지고, 신묘한 재주와

4　국왕의 통치권을 상징하는 솥鼎 9개.
5　종묘의 대형 종.
6　종묘 제기의 하나.
7　중국 진나라 시황제가 기원전 212년에 세운 호화로운 궁전으로, 이후 지나치게 크고 화
　　려한 집을 비유적으로 이르는 말로 쓰인다.
8　만리장성의 줄임말. 중국 춘추전국 시대에 조趙, 연燕 나라 등에서 변경을 방위하려 축조
　　한 것을 진의 시황제가 크게 증축하여 완성하였다.

지혜가 끊어져 공예가 후퇴하고 작업이 이루어지지 않아 오히려 천한 일로 귀속되고 장인이 사람 축에 들지 못하기로 인재가 멸실되어 일어나지 못하고 있도다.

대체로 보아 나라에서는 문치文治로 교화함을 계속 숭상하며, 사람들은 명리의 헛된 화려함을 전력 추구하여 중국 26개 왕조와 동방의 여러 왕조에서 계속 그렇게 관철하다 보니 천천히 문치로 돌아서 실제 땅을 밟지 않아 오늘에 이르러 유약 부진하고 서양인 발바닥에 유린당함을 피하지 못하니 심히 한탄스럽도다.

아아. 동양 온대 지역에서 뛰어난 재기를 갖춘 인물을 제대로 교육하는 방침을 잘 실시하면 서양인에게 한 걸음이라도 뒤처지리오마는 이제 통상通商 항구를 연 지 20여 년이 지났는데, 탄환 한 발, 서양식 황자포黃字砲 한 문도 제조하지 못하는 것도 열심히 공예를 장려하지 않은 까닭이라. 그러니 비옥한 밭도 갈지 않으면 황폐해지고, 심지 않으면 척박한 땅보다 수확이 못한 것이 당연한 이치라. 거듭 권면할 뿐, 때가 늦었다는 말은 하지 말라.

「오사카박람회大阪博覽會 관람서」
『제국신문』, 1903년 4월 28–29일

1903년 5월 일본 오사카에서 열린 제5회 권업박람회의 관람기에 '미술품'에 관한 언급이 등장한다. 「오사카박람회 관람서」는 한국 빈관 설비위원으로 선정된 와첨지조窪添之助가 쓴 박람회 관람 설명서를 신문에 연재한 글이다. 그는 농업관, 공업관, 수산관, 동물관 등 각 전시관을 설명하면서 그중 하나인 미술관에 대해서도 소개하고 있다. '미술'이라는 새로운 범주의 내용으로 일본의 미술을 설명하면서 칠기, 도자기, 조각, 철물, 자수, 칠보, 회화 등을 언급하였다.

공업관 안에서 중요한 출품은 칠기, 도기, 사기, 종이, 유리 종류와 금, 은, 동, 철, 주석, 유납 등 기명器皿과 칼, 양산, 성냥과 조각한 물건과 칠보 등속인데 그중에 도기 자기 조각물과 수놓은 것과 칠보 등속은 특별히 일본에만 있는 미술품으로 서양 제국과 비교하여 조금도 못할 바가 없사오며 미술품에 붙은 것은 미술관에 벌려 놓았으며 이 제조소에 있는 것은 가용제구와 문방제구와 장식과 구경거리와 음식에 쓰는 기명 등 일용에 없지 못할 물건뿐이외다. 대개 의복과 밥과 거처하는 것 세 가지는 세상일의 전진하는 대로 자연히 나아가는 것은 당연한 이치이며 피차에 교제를 중요하게 생각할수록 긴 것을 빼어 짧은 것을 깁는 이치로 서로 교환하며 무역이 발흥하는 연고니 지금 서양 각국에서 도로 일본의 칠기와 조각한 것과 도기 자기 등속을 모본하여 만들고 서양은 기계로 만들기를 잘하고 동양서는 손으로 만들기를 잘하나니 특별히 다른 장기를 빼앗아다가 도리어 더 낫게 하기는 용이치 아니 할 일이어니와 밥 먹을 때에 젓가락질 하기는 모다 손재주가 있다는 말이 있으니 일본과 귀국은 다 같이 젓가락질 하기는 일반이오. 귀국 부인네는 바느질이 공교하다 하니 래두에는 각색 미술물품의 발달함은 의심 없을 일이오. 금번에 귀국 물건 출품 중에 바느질물품이 없는 것은 대단히 섭섭한 일이오며 이 제조소에 벌린 물건 중에 귀국 소용에 적당할 것은 깊이 상고하시오. (…)

그 다음에 미술관을 설명하오리다. 이 나라[9]는 미술국美術國이라는 칭찬을 얻은 나라이니 마음잡아 자세히 보시오. 그 미술 중에 법국과 덕국과 이태리국 등을 앞서는 것은 칠기, 도기, 자기, 조각물, 직조물 수놓는 것, 칠보, 그림 등속이오. 그 중에 칠기와 도기와 칠보소七寶燒는 귀한 금붙이와 주옥이 많사오며 또 값비싼 채색을 써서 광채가 찬란하고 조각한 것과 수놓은 것은 전혀 진품 물건과 같아서 화초와 인

9 여기서 '이 나라'는 박람회가 열린 일본을 가리킨다.

물과 부인 여자가 웃는 듯 하온 중 어떤 물건은 홀연히 몹쓸 짐승과 영악한 새가 성을 내야 소리하는 듯한 것을 보면 소름이 끼치고 놀라서 다시 볼 생각이 없사오며 또 그림은 당나라와 송나라 예를 모본하야다가 몇십 번 변하야 묘한 진경을 얻은 바라.

　　그 아담한 풍치와 조격調格은 거의 세계 독보가 될 만하오며 직조물 같은 것은 이 나라 특별한 의복인데 귀천 남녀노소가 각기 춘하추동 사시를 분별하야 입는 것이 몇 천 백 가지인데 그 중에 제일 값 많은 것은 부인네 허리띠니 겨울에 쓰는 요대는 중등인이라도 지폐 백 원 이상이 가는데 외양으로 보기는 별할 것이 없으되 값은 그렇게 많사외다.

「한성미술품제작소 광고」
『황성신문』, 1909년 3월 6일

황실에서 사용하는 물품을 제작하여 공급하도록 1908년에 민간기업으로 설립한 한성미술품제작소의 신문광고다. 초기에는 직물, 자수, 목공 등을 다루었으나 대체로 은제품, 칠기, 도자기 등을 제작하여 전통 공예의 계승과 현대화를 추구하였다. 이후 1913년 이왕가미술품제작소로 명칭을 변경하고 1922년에 일본인에게 매각되어 주식회사 조선미술품제작소가 되었다.

본 공장에서 각색 비단 직조, 염색, 금은백동 세공, 보석 세공, 목공, 부인 자수, 앞의 여러 가지 물품을 한국에서 나온 원료로 정밀히 제조하야 궁내부 어용품에 공급하옵고 국내 신사의 주문을 받아 응하오며 외국에 수출을 경영하여 이익을 내고자 하오니 전국 각지의 고객들은 어서 주문하심을 바라나이다.
　　서부 여경방 황토현 신교 / 궁내부 어용 / 한성미술품제작공장

이왕가 미술공장(이왕가미술품제작소)에서 만든 은주전자,
은제, 몸통지름 12.1cm, 전체높이 17.8cm, 20세기 초, 국립고궁박물관 소장.

안확, 「조선의 미술」
『학지광』 제5호, 1915년 5월, 47–52쪽

1915년 당시 일본 유학생이었던 안확이 유학생 회지인 『학지광』에 실은 글이다. 미술이 그 나라의 문명 상황을 보여줄 수 있는 것임을 역설하고, 미술을 순정미술과 준미술로 나누어 보는 새로운 안을 제시하고 있다. 조선의 미술을 분야별로 평가한 다음, 외국 미술 가운데 특히 중국미술과 희랍(그리스)미술을 예로 들어 조선미술을 비교하고, 조선미술이 부진한 원인이 유교에 있다고 강조하여 준미술인 공예 등을 진작시킬 것을 역설하고 있어 당시 개화 지식인의 방향성을 볼 수 있는 글이다. 문명의 진작을 위해 미술을 힘쓸 것을 주창하는 문화주의적인 시각을 보이며, 이러한 연구는 이후 안확이 조선의 사상, 미술, 음악을 아울러 '조선학'을 발전시키는 시초의 의미를 지니는 글이기도 하다.

1) 미술과 문명

무릇 사람들이 미美를 기뻐하고 추醜를 억누르며 도都[10]를 좋아하고 비鄙[11]를 싫어하기 때문에 인류가 땅굴과 나무 위 생활을 벗어나 크고 좋은 집에 거주하기에 이른지라. 그 원인을 탐구하면 곧 심미심審美心의 감성이 발달했기 때문이니 그러므로 여러 가지 공업이 발달하여 일용만물日用萬物의 편리를 누림은 바로 미술적 사상에서 나옴이라. 다시 말하면 인문人文이 점차 진화할수록 미술의 발달은 이를 따라 나아가므로 나라가 문명되거나 야만되거나와 상관없이 인민人民이 있으면 미술이 반드시 있으니 이 미술은 인민이 깨어 있는지 아닌지의 의상意想을 나타내는 일종의 살아있는 역사니라.

미술은 정신이 물질로 나타난 것이라. 그러므로 미술품의 영험함

10 높거나 으뜸 되는 것.
11 천하거나 낮은 것.

과 오묘함은 재료의 좋고 나쁨과는 크게 상관이 없고 사상의 드러남
에 있으니 사상이 풍부하지 않으면 어떠한 좋은 재료가 있어도 그 묘
기妙技를 능히 드러내지 못하므로 국민의 문화사상을 볼 때에는 미술
과 같은 것이 없으며, 또 미술공예의 성쇠는 나라의 치란흥폐治亂興廢
에 따르는 것이라. 그러므로 천하가 태평하여 문학이 융성하는 시대
에는 미술도 역시 진흥발달하고, 문학이 쇠약하고 나라가 어지러운
시대에는 미술도 따라서 퇴보하고 침체하나니, 다른 방면으로 보면
세태의 변천을 만나며 인정의 추세로 인하여 혹은 조금 다르나 대체
는 이와 같은 때문에 미술의 여하를 보면 능히 그 나라의 영락榮落을
추측할지오. 또 미술이 발달하면 공예가 융성함은 물론이오 덕성을
함양함이 있으니 미는 우미優美한 사상을 일어나게 하고 아취雅趣한
힘을 기르며 삿된 생각을 사라지게 하고 거친 바람을 제거하며 또한
인심을 안위하게 하나니 달리 말하면 고상한 숭교崇敎는 인심을 청결
고아하게 하며 인애仁愛를 풍부하게 하기 때문에 미술의 여하를 볼진
대 그 나라의 종교도덕이 어떻게 흥성하거나 쇠락하는지를 추측하
나니라.

2) 조선미술품을 감상함

이로써 문화사를 연구함에는 그 나라 사람이 자연의 사물을 정복 이
용하여 가는 경로 즉 물질적 문화를 관찰하고 정신적 방면으로는 인
격적 의식의 활동 즉 철학과 예술 등을 관찰하는지라. 그렇다면 우리
조선은 오천년 이래 그 정신문화에서 미술이 여하히 발달되었는가
이를 반드시 연구할지라. 나는 본래 이에 대한 공부가 충분하지 못하
여 개괄적으로 그 시대의 특징을 추고하며 계통적으로 성질맥락을
규명할 능력은 없으나 내가 일찍이 여러 곳을 유람하여 고적 유물을
관찰한 것이라던지 『용재총화慵齋叢話』[12], 『연려별집燃藜別集』[13] 기타 여
러 수필 중에 산재한 재료를 탐구한 바 그 대강만 보아도 찬미를 누

를 수 없는지라.

[회화] 황룡사에 있는 벽화는 솔거의 그림이다. 이는 실로 절등絕等하니 따라서 『삼국사기』에 이르기를 "노송의 가지가 휘어져 그려져 있는 것을 때때로 참새가 보고 날아 들어온다."고 하였으며, 고구려 담징의 유적은 오늘날 일본 법륭사法隆寺 금당에 있는데 그 근본이 황홀난측恍惚難測이오, 고려시대 공민왕의 말 그림과 산수 인물 등은 기절奇絶한 가치가 있는 것이며, 근세로도 이정李霆[14]의 대나무 그림 같은 것은 유명하니 이씨가 임란壬亂에 오른팔을 다쳐 왼팔로 그린 것이 더욱 기이하며, 또 부인으로 율곡의 모친 사임당의 〈갈대와 오리〉 같은 것은 감히 칭찬할 수도 없다.

[조각] 금속으로 말하면 각 사찰 내에 있는 불상, 범종, 수병, 탑, 향로 등은 다 유명한데 경주 동종[15]은 그 무게가 12만근이라 세계에서 가장 무거운 종이오, 분묘에서 출토한 옛 거울古鏡은 기하학적인 그림을 그린 것도 있고 여진 문자를 새긴 것도 있으며, 또 석조류로 말하여도 그 양식수법이 가장 우수하며 아취교묘雅趣巧妙한 걸작이 많으니 은진 미륵, 각 사찰에 있는 석불, 석탑과 분묘에 있는 석상 등이 유명하고, 고려 고분에서 발굴된 석관은 양각으로 용 또는 봉황을 그렸으니 그 기교가 탁월하며, 목조류로 말해도 대가에 있는 책장書棚, 일본

12 조선 전반기의 문인 성현成俔, 1439-1504이 당대 조선의 정치·사회·제도·풍속·문화·서화 등을 기록한 책. '용재慵齋'는 성현의 호다. 특히 김생金生, 이암李嵒, 이용李瑢, 강희안姜希顏 등의 필법筆法이나, 고려의 공민왕으로부터 조선 초 안견安堅의 산수화, 화원 최경崔涇의 인물화 등에 대한 평가가 쓰여 있다.

13 조선 후기의 실학자 이긍익李肯翊, 1736-1806이 조선시대의 정치·사회·문화를 체계적으로 정리한 역사서 『연려실기술燃藜室記述』의 부분. '연려실燃藜室'은 이긍익의 호다. 『연려실기술』은 조선 태조부터 현종까지 각 왕대의 중요한 사건을 고사본말故事本末의 형식으로 엮은 원집과, 그가 생존했던 숙종 당대의 사실을 고사본말로 엮은 속집 그리고 각종 전례·문예·천문·지리·대외관계 및 역대 고전 등을 정리하고 출처를 밝힌 별집으로 구성되어 있다. 원집과 속집이 정치적인 내용을 담은 데 비해 별집은 문화적인 내용을 담고 있다.

14 이정李霆, 1554-1626, 조선 중기의 서화가로 호는 탄은灘隱이며 대나무 그림이 뛰어났다.

15 8세기에 조성한 성덕대왕신종을 가리킨다.

법륭사에 있는 옥충주자玉蟲廚子와 어연御輦 또 궁궐 사찰의 부속물 등을 보면 희한한 조각, 화려한 장식이 타에 비교할 만한 것을 볼 수 없겠나니라.

[도기] 근래 분묘에서 발굴하여 각국 박물원으로 옮겨진 물건을 보아도 식기, 술병, 항아리, 주전자 등이 유명한데 고려자기의 문양은 새기거나 조각한 두 가지 방법이 있는지라 그 유색釉色이 선명하고 문양이 청려한 일품이 많고, 또 청자 유약, 진사 유약을 같은 온도의 화력으로 제조함은 불가사의한 일이라고 외국 기술자들이 찬미하는 바이며, 철사유鐵砂釉의 작품은 많지 않으나 같은 색깔의 유약으로써 숨은 듯 꽃무늬를 표현한 것을 보면 그 제작법이 어떠한지 서양 전문가들도 이를 명확히 알지 못하는지라.

[칠기] 옷장衣欌, 광주리手筥, 분盆 등을 보면 그릇은 망으로 엮어 짜는 세공이라. 망대세공網代細工과 죽세공竹細工은 우리나라 옛적부터 내려온 특산이니 전라 지방에서 잘 만들며, 그릇으로 왕왕 진유제眞鍮製의 금구金具를 사용함은 우리나라의 특징이며 또 광주리에는 나전을 감입하였으니 이 나전의 작법은 우리나라 옛적부터의 물려 내려온 기법이라.

[건축] 경주 불국사, 석불암, 명정전 및 기타 신각神閣 등을 보면 세련된 취미가 많고 웅장하고 화려한 수법이 매우 많으니라.

[의관무기] 칼帶釰, 관리의 정복正服, 부인의 애완품 비녀류 및 기타 머리장식품 등을 보면 대개 기이하고 화려하며 공교하고, 문관이 패용하는 칼은 장식이 많지 않으나 이순신의 쌍룡검은 실로 유명한 것이니 검신에 "鑄得雙龍釰千秋氣尙雄猛山誓海意忠墳古今同"의 20자를 새겼고 여씨黎氏의 박랑추博浪椎는 씨가 지나支那[16] 진시황을 요격하야 혁명을 일으키던 것이니 우리 사신이 지나로부터 귀국할 때에 요양 부

16 중국을 일컫는 말.

근에서 얻어 군부에 보관하였다가 오늘 경성박물원에 두었는데 길이가 1장丈[17] 정도요 무게가 120근[18]의 쇠몽둥이라. 이 몽둥이에 새겨진 전자篆字는 51자가 있으며 100여 년 전에 제조사용하던 대포도 그 제도가 지나보다도 크게 발달한 것으로 영국 권수 깃지나[19]가 이를 보고 크게 감탄한 바이라.

이상의 유품을 미술안으로 보고 개괄적으로 말하면 소위 순정미술에 속하는 것은 회화, 조각이오 기타는 미술적 의장을 드러낸 준미술 혹은 미술상 공예품이라 할지라.

3) 조선미술과 외국미술

오늘날 우리나라 미술로서 외국 미술에 비하면 천지차이가 있음은 누구나 알게 되는 바이나 서양은 자유정치가 개방된 이후 2백 년래로 발달된 바로 예부터 그랬던 것은 아니니 그런즉 고대미술을 가지고 비교해야 미술 발달의 연원을 알 것이라. 고로 오늘에 미술사상의 동기 즉 근원을 고찰하여 비교할진대 일본은 물론 우리의 문화를 받은 나라이므로 더 말할 나위가 없고 인도는 가장 오래된 나라여서 그 미술은 종교로 인함이나 그 자취는 쇠락한 고로 또한 더 말하기 어렵고 오직 중국, 희랍希臘 두 나라밖에는 말할 것이 없도다.

먼저 중국미술의 연원을 말할진대 그 사상과 동기는 권계勸戒라. 지나 고대 동기銅器에 도철饕餮과 곤우蚩尤를 그렸으니 도철은 괴물怪物이오 곤우는 황제黃帝와 싸운 일종의 야만인이라 이 신성한 제기에 어찌 기괴한 형용을 그렸을고. 이는 폭음폭식을 경계하고 법法이 없음을 바로잡기 위한즉 권계 목적을 알 수 있다. 후한後漢에 손창지孫暢之라고 하는 사람의 예술론이 있다는데 지금 전하지 않아 보지 못하

17 1장은 3m.

18 1근은 600그램이니 120근은 72킬로그램.

19 영국의 군인 이름으로 정확한 원명은 확인할 수 없음.

겠고, 전하는 말에 이르기를 주대周代에 요순堯舜과 걸주桀紂의 그림을
묘사하여 감계鑑戒[20]에 바친지라. 그러므로 공자가 이를 보고 주씨가
융성한 까닭은 여기에 있다고 제자들에게 가르쳤으며, 육조시대에
유명한 화가 사혁謝赫도 도화圖畫는 권계를 밝히지 않는 것이 없다고
하였으며, 당대唐代의 장언원張彦遠 같은 교화의 힘과 인륜의 도를 돕
는 공적이라고 논하였으며, 기타 곽약허郭若虛의 『도화견문지圖畫見聞
誌』, 미불米芾의 『화사畫史』를 보아도 감계가 유일의 목적이라 하니라.
그 후 북조시대에 미술 발달에 도움이 된 것은 노자老子의 『도덕경』으
로 인하여 시상詩想이 높아지매 자연과 염담恬淡[21]의 일이 당시 문화의
배경을 이루니 이것이 또한 미술사상에 도움이 된다 할지나 그보다
도 앞서는 근원적인 동기는 권계에 있나니라. 즉, 권계적으로 미술이
발생함을 볼진대 그 원인이 순정한 심미적으로 발원함이 아니므로
그 발달이 더딜 뿐 아니라 미술 자체의 가치가 드러나지 못하였다 할
지오.

　다음으로 서양 미술을 말할진대 희랍을 먼저 이야기할지라. 희랍
의 미술사상은 본래 무도舞蹈에서 그 시작이 열린지라. 그 무도에는
체질이 아름다운 자를 고르매 사람은 체육을 발달하야 적나赤裸의 용
사勇士의 태도를 취하며, 부인이 신체 건전을 귀히 여기어 어깨와 팔
을 드러냄은 특히 스파르타 부인뿐 아니라 희랍 전국의 무도 및 순생
笋笙의 직업을 가진 부인도 그러하니 희랍 각지에서 남녀가 다 신체
미의 경쟁을 시험하매 이에 대한 미술적 장식품은 자연 발달하고 조
각가를 예로부터 오늘날까지 독보적이라 하는 것이다. 그 희랍 무도
장 장식에서 나왔으며 그 무도가 변하여 격한 무도가 되매 이를 따라
음악과 고등 예술이 발달하고, 그 무도를 모방함이 다시 교묘한 취미

20　앞의 권계는 '잘못함이 없도록 타일러 주의시킴'을 뜻하는 말이고, 감계는 '교훈이 될 만
　　한 본보기' 등을 부르는 말이다.
21　맑고 고요함.

를 갖추어 여러 신의 모험사업이며 영웅적인 일을 모방하니 이것이 이른바 묵극默劇[22]이라. 이로부터 비극悲劇 악극樂劇으로 연극의 풍이 크게 나아가매 자연 도화 미술 일품 등이 진보된지라. 이는 희랍미술 전성기에 생존하였던 포사니아 씨도 이렇게 이야기한지라.

 이상 지나 희랍의 미술을 관찰할진대 그 동기가 순정한 미술학상의 원리를 가진 것이라고 하기에는 의문이거니와 우리 조선미술에 대하여는 그 동기가 어떠한가. 근래 일본 공학 문학의 전문가 되는 대강大岡[23]과 율산栗山[24] 등이 조선 각지의 미술품을 조사한 뒤에 평하여 이르기를 "조선미술은 그 연원이 지나 및 인도에서 수입하여 모방하였다." 하는지라. 그러나 내가 연구한 바로는 그렇지 않도다. 신라 승려 현각玄恪 등 4인이 인도에 가서 불법佛法을 배운 일이던지 각 지방의 사원으로만 관찰하던지 또는 유교를 존숭한 역사 등만 보면 혹미하나 불교와 유교가 수입되기 전의 미술은 보지 못한 바라. 불교 동점東漸이 미술 공예에 대하야 급격한 진보를 가져왔다 하면 용혹무괴容或無怪하나 미술 동기動機가 불교라 함은 불가하며, 유교 숭배가 오히려 미술을 방해하얏다 함이 옳지 이로써 동기라 함은 대단히 불가하도다. 불교는 소수림왕 3년에 들어오기 시작했는데 소수림왕 이전 고구려 옛무덤이 강서 평양 압록강 대안 등지에 많이 있는 것을 관찰해보면 그 분묘에 구조의 미술은 용필用筆 부채附彩 화제畵題 등이 기묘한지라. 궁거宮居의 형편, 남녀의 복장상태, 기구의 형상, 예의의 상황, 수렵의 상태 등을 그렸으니 이로 보아도 불교 수입 이전에 미술이 크게 진보함을 알 수 있으리오. 전라 충청 등지에 산재한 바 2천 년 전 삼한 궁실의 유적이라던지, 진시황을 요격하던 철퇴라던지, 만주에서 발굴한 부여왕의 옥관玉棺이라던지, 인천 등지에서

22 말은 하지 않고 몸짓과 얼굴 표정表情만으로 하는 연극演劇.

23 확인되지 않음.

24 일제강점기에 조선의 고적을 조사한 인물, 구리야마 슌이치栗山純一.

3천 년 전에 사용하던 돌도끼 돌화살촉 등을 보아도 유교 이전에 미술이 발달함을 가히 알 수 있을 뿐 아니라, 또 불국사 대종은 당나라식도 아니오 인도식도 아니오 순연한 한식韓式이며 첨성대 석등石燈 대동불大銅佛 등은 동양미술사의 자료로 극히 중요한 표본이라 함은 서양미술가의 칭송하는 바이며, 『고려도경高麗圖經』에 이르기를 "그릇은 금 또는 은으로 도금한 것이 많고 청도기는 귀하다."고 하고 또 이르기를 "도기색의 푸른빛을 고려 사람들은 '비색翡色'이라 이르는데 근년 이래 제작이 공교하고 색택이 더욱 아름다워 술병의 형상은 마치 참외 같은데, 위에 작은 뚜껑이 있는 것이 연꽃이 오리 위에 얹어 있는 형태를 하고 있다. 또 주발·접시·술잔·사발·꽃병·탕잔湯琖도 만들 수 있으나 대개 정기제도定器制度를 모방한 것들이고, 산예출향狻猊出香[25] 역시 비색이다. 위에는 수그리고 있는 짐승이, 아래에는 앙련仰蓮이 있어서 받치고 있다. 여러 그릇 가운데 이 그릇이 가장 뛰어나게 정교하고 그 나머지는 월주 고비색, 여주 신요기와 대체로 유사하다."[26] 운운하였으니 이를 보면 우리 조선미술품은 지나나 인도의 제법을 모방함으로써 사상의 동기라 함이 만부당하니라.

그러므로 조선미술사상의 동기는 단군 시대에 개인이 통상 생활 태도를 탈脫하여 이상상理想上의 감격을 발하매 제사법을 사용하고 조각으로 기념물을 제작하던지 목각目覺에 이상할 만한 형식 혹은 채색을 사용함에서 차차 미술 동기가 생生하야 독립적으로 큰 발달을 이루었나니라. 그러므로 이규보가 시에 이르기를 "고개 밖 집집마다 모신 조상신의 상은, 당년에 절반은 명공의 작품이었네嶺外家家 神祖像 當年半 是出名工"라 하였으며, 그러므로 고려의 활자와 이순신의 철갑선과

25 사자 모양의 향로.
26 원문은 다음과 같다. 陶器色之青者。麗人謂之翡色。近年以來。制作工巧。色澤尤佳。酒尊之狀如瓜。上有小蓋。面爲荷花伏鴨之形。復能作盌、楪、桮、甌、花瓶、湯琖。皆竊放定器制度。狻猊出香。亦翡色也。上爲蹲獸。下有仰蓮。以承之。諸器。惟此物。最精絶。其餘。則越州古祕色。汝州新窯器。大槩相類。

신승선의 비행기 등이 다 세계에서 발명하기 전에 우리 조선에서 창
조 사용하였고, 그러므로 송 휘종은 지나 유사 이래 제일 유명한 화
가라 하나 휘종은 고려인 이녕을 초빙하여 배웠으니 지나에 대하여
오히려 미술을 가르친 일이 있음은 명료한 사실이다.

4) 미술 부진의 원인

대개 우리 조선인은 5천 년 전에 심미사상이 발달하여 상고 오국五國
시대에는 인민이 보편적으로 이러한 작용이 변변치 않다가, 중고 삼
국시대에 이르러서는 불교 유교의 반동反動을 받아 유연한 빛을 발하
였으며, 중고 후기 남북조 시대 약 3백 년간에는 미술이 크게 융창하
였으며, 근고 고려 말엽에 이르러는 유교가 흥하고 불교가 쇠하여 몽
고 및 지나와 국제가 빈번하매 우미숭고한 기품과 장엄웅대한 풍격
의 상태를 지키기가 어려웠으나, 도기를 만드는 법은 크게 발달하니
의장 양식의 풍부와 그 수법 기교의 교묘함 및 유약 등은 실로 놀랄
만하고, 이규보의 저작을 편집한 『동국이상국집東國李相國集』16책 중에
사안史眼[27]을 따르면 고려자기에 대하여 칭송하고 찬미함을 알 수 있
을지라. 그러나 이조시대에 이르러서는 크게 쇠퇴하여 거의 절멸하
는 지경에 이르렀도다.

　근래에 이르러 미술이 쇠퇴한 원인을 말할진대 정치적인 압박이
미술의 진로를 방해하며 탐관오리의 박탈이 공예를 말살하였다 할
지라. 그러나 다시 생각하면 유교가 이를 박멸함이 더 크니라. 『대전
회통大典會通』에 보면 도화서의 관제가 있어 제조提調는 예조판서가 겸
하고 그 아래 6품 7품 등 관원이 있었으며, 또 공조工曹가 있어 일반
공예를 관장하였으나 유교가 발흥된 이후로 세상 사람이 미술은 오
락적인 완농물玩弄物로 여기고 천대한지라. 『삼국사기』에 이르기를

27　역사를 보는 안목.

"솔거는 출신이 미천하여 집안 내력이 기록되어 있지 않으나 그림을
잘 그렸고…"라 하였으니 옛사람들의 미술가 대우를 가히 알 것이오,
또 이조 초기에 유교의 태두가 되는 인재仁齋 강희안은 이름난 화가
이나 그 행장에 이르기를 "서화를 구하는 자가 있었으나, 공이 이르
기를 서화는 천기賤技이니 단지 후세에 흘러 전하여 이름을 욕되게
할 따름이다."고 하였으니 이로써 보면 미술의 부진은 유교의 천대를
받아 멸망에 이르렀도다. 또 어떤 유명한 미술가가 있었는데 자기 천
분만 기대어 기괴유약한 작품을 하는 데에만 높은 가치를 두어 음주
방탕하고 방만무례함에 빠져 미술적 지식 학문을 탐구하지 않았으
니 계속하여 발달이 되지 못함은 말할 필요도 없을 것이오,『용재총
화』에 이르기를 "우리나라에는 훌륭한 화가가 매우 적다. 근래로부
터 공민왕恭愍王의 화격畵格이 매우 높다."고 했으니 오늘날 미술사가
전하지 않음도 이 천대하고 지식이 없음에 기인한 것이로다. 오호라
산과 물의 모양, 숲의 그림자, 새소리 등은 형태가 없는 시구에나 묘
사할 줄 알았지 형식이 있는 물질로 그려내지 못하며 인생사를 주역
운수에 의하고 힘써 실천하여 자연을 이용할 줄은 알지 못하였으니
특히 미술의 발달뿐 아니라 모든 사물이 다 이로써 퇴보하고 만지라.
이리하여 유교는 우리 조선인의 큰 원수라 하노라.

5) 남은 감상

오호라 우리 옛적의 문화는 동양에서 으뜸이었으나 선조가 남겨준
흔적은 땅속에 묻혀 있을 뿐이오 누가 이를 발현하여 중히 사랑하는
마음을 일으키는 자 없으며, 또 미술품 보존의 사상이 결핍되어 사찰
이나 개인을 불문하고 잘 간수하지 못하며, 원래 우리의 정치는 급변
하는 세태가 되면 앞선 왕조의 기록을 없애버려서 신라의 진짜 역사
는 고려시대에 끊어지고 고려의 이면은 조선시대에 없어졌으매 역
사적으로 종별種別적으로 그 진적陳迹한 재료를 망라하기도 어려우니

어찌 안타까운 한탄이 없으리오.

최근 삼십년 내에는 우미優美의 인사가 많이 나와 문명을 뜻하고 개진을 도모하는 자가 많으나 소위 신진지사紳縉志士의 연설을 듣던지 기자 주필의 논문을 읽던지 대개 모두가 시대를 아파하며 구습을 질타할 뿐이오, 한 사람이라도 탐구의 힘을 일으켜 자기의 장점을 주장하는 이가 없으니 인민이 조상을 사랑하는 마음이 어디에서 나오며 자신감이 어디에서 일어날 것이오. 그러므로 노인이나 청년이나 모두 낙심하여 세상을 피할 뿐이로다.

생각해보라, 우리가 고대미술을 보면 스스로 보존하고자 하는 의지가 어떠하며 고대 유물을 보면 옛 것을 아끼는 정이 어떠하며 조선의 미술품이 외국 박물관에 진열되어 큰 칭송을 받는다고 하면 이를 듣고 외국에 대한 과시의 정이 어떠하뇨. 무릇 미술의 관계가 이처럼 중대하거늘 이른바 높은 학식을 닦은 자는 사관仕官열에 은자銀子가 역亦할 뿐이오 이에 대한 연구는 전혀 없는지라. 도리어 외국사람이 각지에 활약하여 옛 무덤을 발굴한다 유물을 조사한다 하여 관야關野[28] 곡정谷井[29] 같은 이는 조선 내지에 활약하지 않은 곳이 없으며, 적으로도 석미춘잉釋尾春仍[30] 같은 이는 『조선미술대관朝鮮美術大觀』[31]을 지으며 황정현태랑荒井賢太郎[32] 같은 사람은 『조선예술지연구朝鮮藝術之研究』[33]를 저술하고 기타 여러 잡지에 조선미술에 관한 조사 합평이 왕왕 실리기도 하니 조선의 주인된 자가 어찌 착잡하지 않으며 어찌 애석하지 않으며 어찌 가련하지 않으리오.

28 1902년부터 우리나라에 와서 고적을 조사한 일본의 건축사학자 세키노 타다시關野貞.
29 세키노 타다시의 조수로서, 함께 광개토왕릉 등 고적을 조사한 야스이 세이이치谷井濟一.
30 일본의 역사학자 도키오 슌조釋尾春仍.
31 1910년에 간행된 조선미술사 연구서로 일본 궁내부에서 소장한 조선 유물을 수록하고 있음.
32 통감부 시기에 탁지부 장관을 지낸 아라이 켄타로荒井賢太郎.
33 1910년 8월 조선총독부 내무부에서 발간한 책으로, 1909년에 조사한 내용을 수록한 보고서임.

이로써 내가 이를 생각하매 감히 가만히 있을 수 없으며 차마 눈
물을 참지 못할 새 공부가 부족하고 지식이 없음에도 불구하고 이에
수자數字를 써서 큰 소리로 꾸짖어 학자 인사를 부르노라. (완)

2. 미술교육 제도의 변화

유근 역술,「교육학 원리」
『대한자강회월보』12호, 1907년 6월 25일

'도화'는 1895년 소학교령 이후에 교과목의 하나로 채택되었다.「교육학 원리」를 서술한 이 글에서는 음악, 작문, 수공 및 도화를 통해서 심미 감정을 기르는 '미육美育'의 중요성을 강조하고 있다.

(…) 심미審美의 감정을 기르는 것이 일명 미육美育이니 세상의 교육을 논하는 자는 반드시 함께 진선미 3자를 이르나 요컨대 미美로서 더욱 중요하게 여길지니 대개 사람이 심미의 감정이 없으면 반드시 한아 고상閒雅高尙함이 없으리니 어찌 가련한 동물이 아니오. 이 감정을 기르는 교과가 음악(창가 등), 작문, 수공手工, 습자習字, 도화 및 자연계의 연구만 같지 못하니 음악은 특히 귀의 심미감정을 기를 뿐 아니라 또 각종 심미감정이 따라서 발현하며, 작문은 말로써 자유로이 표현하여 사람마다 대개 수사하고자 하므로 족히 그 심미감정을 기를지며, 수공은 누구나 실용의 일에 속하지만 제작을 정교하게 하여 미술을 돕게 하니 족히 심미감정을 기를지며, 습자는 작은 기술이지만 대소 교졸巧拙[34]의 위진位眞을 맺는 사이에 미술이 있으니 옛사람의 필적을 보면 천재千載[35]의 아래 그 풍채風采를 생각하여 저회함을 오래 하니 족히 써 심미감정을 기를지며, 도화는 생도들이 미려귀중美麗貴重한 감각을 확충하고 어떤 사물의 형체채색形體彩色으로써 새로운 관념新觀念

34 익숙하고 서투름.
35 천 년이나 되는 세월이라는 뜻으로, 오랜 세월을 이르는 말.

교과서에 실린 그림 그리는 장면,
『최신 초등소학』권1, 1908, 서울대학교 중앙도서관 소장.

을 계발하여 조화의미를 알게 하되 공경敬하며 사랑愛하야 즐겁게 하
는 것이오, 그렇지 않으면 즉 손과 눈을 숙달하며 선악을 판결하여
발명추교發明推攷의 마음이 생겨나게 하는 것과 같으니 이 역시 심미
감정을 기를지며, 만약 자연계로 연구할진대 즉 종교의 감정을 기르
는 것을 제외하고 가히 심미감정을 기를지니 이로써 시가문장詩歌文章
과 혹은 비분침통悲憤沈痛과 혹은 격앙강개激昂慷慨와 혹은 왕양굉사汪洋
閎肆[36]한 그 운치는 같지 않으나 그 재료는 태반이나 천지에 미를 취하
는 것이다.

그밖에도 학교의 위치와 같아서는 선양잡답喧嚷雜踏의 범위를 멀리
하여 한아우미閒雅優美의 경지에 이르되 학교의 건물은 오로지 재부에
구애하지 아니하고 항상 미술의 정신이 있도록 할 때, 진토를 제거하
며 표본을 세우고 교외에는 화원을 건축하되 아름다운 화초 등을 심
어 생도로 하여금 몸이 형승形勝에 처하여 천연의 묘경을 유람케 할
지니 그 또한 미육의 한 방법이라. 요컨대 미육이라는 것은 고상활발
한 인물을 길러 가히 속세의 먼지를 넘어 청결원만한 신천지에 들어
가도록 하는 것이다.

「공수학교 학생 모집 광고」
『대한매일신보』, 1907년 3월 3일

애국계몽기에 창덕궁 돈화문 앞에 세운 공수학교工數學校에서는 학생을 모집
하는 광고를 신문에 게재했다. 노백린盧伯麟, 장지연張志淵 등이 발기하여 세운
이 학교는 1906년에 설립되어 1908년경까지 운영되었다. 주간 과정에는 공
학미술 전문이 있고, 부전공으로 일어, 영어, 산술을 두었으며, 야간 과정으

36 문장이나 언론, 서예 등의 기세가 호방하고 소탈하며 자유로운 것을 가리키는 말.

『도화임본』(1908) 권1 표지와 권3 제22도 얼굴,
국립중앙도서관 소장.

로 수학 전문을 두고 부전공으로 일어와 영어를 두었다. 여기서 '공학미술'
은 도면을 그리는 제도 등을 뜻했을 것으로 보인다.

학생 모집 광고

본교에서 3월 4일음력 이달 이십일 개학하오니 학생들은 학교에 나오고
신입생도는 3월 3일음력 이달 십구일 오전 12시에 선별하겠으니 그 전에
오셔서 응시하기를 바랍니다.

시험과목은 다음과 같음

 국문: 독서 작문 쓰기寫字

 한문: 독서 작문 쓰기

 산술: 구술 시험

 역사: 구술 시험

 연령 35세 이하

 지지地誌: 구술 시험

위의 과목 중 한 과목만 응시하여도 입학을 허가함

주간 과정은 다음과 같음

 공학미술 전문

 부과附科 일어 영어 산술

야간 과정은 다음과 같음

 수학 전문

 부과 일어 영어

학교 위치 중부 동궐 돈화문 앞에 있는 청사로 정함

공수학교 삼가 아룀

「도사圖寫학교 설립」
『대한매일신보』, 1907년 4월 20일

도사학교는 조선왕실의 서화를 담당하던 도화서가 해체된 뒤에 해당 인력을 양성하기 위해 세운 학교로 여겨진다. 모집 범주가 '기왕 도화서를 하던 사람의 자녀와 조카'라는 것과, 중추원 터를 이용하고 매월 10원씩 월급을 준다는 점에서 공적 성격을 띤 기관이었던 것으로 보인다. 글씨를 담당하는 인원과 그림을 담당하는 인원을 나누어 교육하는 체제였음을 알 수 있는데, 구체적인 운영에 관해서는 알려진 것이 없다.

남서동 앞 중추원 옛터의 처분으로 도사학교를 세우고 기왕 도화서 하던 사람의 자녀와 조카 등으로 학도 20명을 모집하여 10명은 사자寫字를 배우고 10명은 도화圖畵를 익히기로 학도 일인당 매월 10원씩 지급하기로 하고 어제 개학하였다더라.

3. 전통 화단과 '서화' 인식의 변화

「경성서화미술원 취지서」
『매일신보』, 1911년 4월 2일, 3면[37]

경성서화미술원은 옛 서화를 보존하고 후진을 양성할 목적으로 1911년 결성한 서화가들의 단체다. 이완용 등 귀족과 윤영기를 비롯한 서화가들이 함께 세웠다. 1913년에는 강습소를 마련해 학생을 모집하였고 소림小琳 조석진趙錫晋, 1853-1920, 심전心田 안중식安中植, 1861-1919, 관재貫齋 이도영李道榮, 1884-1933 등이 교수하였다. 본문에도 나와 있듯이 초기에는 이토 히로부미 및 소네 아라스케 등 일본인 관료도 후원하였다.

어떤 일이나 하루라도 없어서는 안 될 것이 몇 백 년 동안에 미처 마련하지 못 하는 수도 있고 또 몇 백 년 동안 미처 못 하던 것을 다행히 마련될 뻔하다가는 다시 틀어져서 몇 해가 지나도록 그것을 마련하지 못 하는 수가 있는데 이것은 보통 사람은 예사로 보아 넘기지마는 뜻이 있는 사람은 꼭 마련하는 것이다. 그가 꼭 마련하고 보면 몇 해 동안에 이루지 못 했던 것이 마침내 하루에 이루어진다. 옛말에 이르기를 뜻이 있는 사람은 일을 반드시 이루어 놓는다 하였으니 진실로 반드시 그의 정성과 뜻이 있은 뒤에 일이 마련되는 것이다. 이것이 곧 옥경玉磬[38] 윤尹군의 서화원書畵院이 성립하게 된 원인이다. 어떤 이는 비난하기를 서화란 하나의 기에 불과한데 어째서 하루라

37 임창순任昌淳의 번역으로 다음 책에서 볼 수 있다. 이구열, 『한국근대미술산고』, 을유문화사, 1972, pp. 25-27.

38 윤영기尹永基, 생몰년 미상의 호, 옥경산인玉磬山人이라고도 한다.

도 없어서는 안 된다는 것이냐고 할 사람도 있으나, 이것은 글씨와
그림이 문장의 도와 함께 삼절三絶을 이루어 예술 분야에 함께 참여
한다는 것을 모르는 말이다. 문장을 없앨 수 없다면 서화는 또 어떻
게 가볍게 다룰 수 있는가. 군君은 소시少時부터 여기에 정신을 쏟아
늙어서 머리털이 희어지도록 조금도 식지 않았다. 일찍이 미술원을
창립하였으나 힘이 부족하여 그 뜻을 이루지 못하였다. 지난 기유년
己酉年[39]에 춘무春畝[40]가 남산에다 통감부를 설치한 뒤로 서화회를 개최
하여 한때의 원로명사들이 모두 모였는데 군도 여기에 참여하였다.

　　이토春畝는 인因하여 서화를 얘기하다가 군의 뜻한 바를 장려하며
장차 재정을 원조하려 하였으나 얼마 후에 만주에서 죽고, 계속하여
서호西湖[41]가 그 사무에 부임하여 그가 이루지 못한 뜻을 추후 보성補
成하려고 하였다. 군에게 시를 지어주었는데 이르기를 "동짓달 추운
매화의 향기 응달에 숨어 있고, 꾀꼬리는 빈 골짜기에서 아직 소리를
내지 못하고 있구나. 얼어 있는 구름, 차디찬 달빛이 별다른 뜻이 있
는 것이 아니라 오히려 물질 밖에 초월한 인간의 마음을 비치노라."
하였으니 여기서도 그가 서로 원조해줄 마음이 있었던 것을 볼 수 있
다. 그런데 또 얼마 후 자기 나라로 돌아가서 죽고 말았다. 그 뒤에 일
당一堂[42] 군이 늙었으면서도 취미가 대단하나 경영할 능력이 없어서
여러 해가 되도록 이루지 못하는 것을 민망히 여기어 올 봄에 낭전琅
田[43]이 일당 및 조용헌趙庸軒과 협의하여 군의 미술원에다 회회會를 설치
할 것을 찬성하여 군이 지성으로 애쓰며 일생동안 노력하던 것이 마
침내 이루어졌다. 이제부터 몇 천 백 년 동안의 고적古蹟이 구름과 안
개처럼 되어 일어나서 모래에 묻혔던 진주와 상자에 간직했던 옥이

39　1909년.
40　이토 히로부미伊藤博文, 1841-1909의 호. 초대 조선통감부 통감.
41　소네 아라스케曾禰荒助, 1849-1910의 호. 제2대 조선통감부 통감.
42　이완용1858-1926의 호.
43　조중응1860-1919의 호. 한일신협약 체결에 찬성한 내각대신 7인 중 한 명.

저절로 다 쏟아져 나올 것이며, 그뿐 아니라 장래의 발전이 날마다 왕성하여 무지개와 달이 광채를 발하며 우리나라가 다시 밝아질 것이 기대되며 앞으로 다른 나라의 도서관과 함께 진열되며 함께 높음을 다툴 것이니, 군의 공적이 위대하다 할 것이다. 왕자유王子猷[44]는 말하기를 "하루라도 이 친구가 없어서는 안 된다." 하였다. 그 대竹란 일반 식물이므로 사람을 소생시키는 데는 관계가 없는 물건이다. 그러나 소자첨蘇子瞻[45]은 이것을 읊기를 "대가 없으면 사람이 속俗스럽게 될 것이요, 속된 인사는 고칠 수가 없다." 하였다. 더구나 글씨와 그림은 그 시대의 인심과 기풍을 나타내는 것이다. 그러므로 그것이 세도世道의 승강昇降과 문명의 성쇠에 관계되는 것이 적지 않다. 여러분이 또한 이를 찬조하여 이룩할 것을 자기의 임무로 생각하고 학생 이십 인을 뽑아서 이 원院에서 미술을 가르친다. 이것은 또한 옛 전통을 살리며 후학에게 길을 열어주는 훌륭한 일이다. 대략 경개梗概[46]를 서술하여 널리 당세當世에 뜻있는 동호자 여러분에게 알린다.

「해강서화연구회」
『매일신보』, 1915년 7월 13일, 2면[47]

김규진은 왕실에서 영친왕에게 서화를 교습하다가 1907년 퇴임하여 석정동에 천연당 사진관을 열었다. 1913년에는 이 건물에 고금서화관이라는 화랑을 열었으며 이어 1915년에 서화연구회를 열었다. 서화연구회는 김규진의 개인 강습소 성격을 띠었으며 서와 사군자를 교습하였는데 이 글은 그 설립

44 왕자유王子猷, 중국 남진시대의 서예가.
45 소식蘇軾, 1022~1063의 자字. 중국 북송시대의 문인, 화가, 서예가.
46 간추린 대략의 줄거리.
47 임창순의 번역으로 다음 책에서 볼 수 있다. 이구열, 『한국근대미술산고』, 을유문화사, 1972, pp. 59~62.

취지를 밝힌 글이다.

최근 내지內地의 서화 연구의 풍조가 갈수록 팽창하는 경향이 있는데 조선에서도 애써 연구할 필요가 있거니와 근일에 일본인과 조선인을 막론하고 해강 김규진 씨의 서풍화법書風畵法을 사모하는 자가 나날이 증가함으로 이번에 자작 김윤식金允植 씨를 회장으로, 자작 조중응趙重應 씨를 부회장으로, 고미야小宮 이왕직 차관을 고문으로 하여 서화연구회를 조직하고 김규진 씨의 지도를 받게 되었는데 그 취지 및 회칙은 아래와 같다.

　서화는 문명을 대표하는 것이요, 문명은 국력의 발전을 나타내는 것이다. 그렇다면 서화가 발전하는 것이 곧 국력의 발전이라고 말할 수 있다. 이것은 일 개인의 예술에 그치는 것이 아니요, 또한 세계가 모두 지보至寶로 여기는 것이다. 그리고 말로써는 다 나타낼 수 없는 것은 글씨로 이를 나타내며, 글씨로써 다 나타낼 수 없는 것은 그림으로 나타낼 수 있다. 그러므로 글씨는 물체를 묘사하는 용한 기술이며 그림이란 정신을 전달하는 살아있는 방법이다. 옛 사람이 정신을 수양하거나 사람과의 관계에서 서화를 이용하는 경우가 많았으니 그런즉 이는 급히 서둘러 연구하여야 되며, 조금이라도 허술히 여겨서는 안 될 것이다. 지금 해강 김규진 선생은 글씨의 대가이며 그림의 명인이다. 눌인訥人 조광진曺匡振[48]과 소남少南 이희수李喜秀[49] 두 선생의 심법心法을 체득하여 명성이 일찍 국내에 떨쳤고, 또 십여 년간 중국에 유학하여 많은 수련과 경험을 쌓았으니 이야말로 스승보다 더 높은 경지에 이르렀다고 말할 수 있다. 글씨는 옛 사람의 비결을 알아야 될 것

48　조선 후기 『조눌인법첩』, 『눌인서첩』 등의 작품을 낸 서예가. 1772-1840.
49　조선 후기~말기에 활동한 서화가. 근대기 대표적 서화가인 김규진은 이희수의 조카이자 제자다. 1836-1909.

이니, 비결을 알지 못하면 노력만 했지 실효를 거두지 못할 것이며, 그림은 화가의 신운神韻을 얻어야 될 것이니 신운을 얻지 못하면 저속하여 효과를 얻지 못한다. 그러므로 서화를 배우려는 사람이면 선생에게 사사師事하지 않으면 안 될 것이다. 본 연구회의 발족은 실로 문화인의 급무에 응하는 것이며 문화발전의 좋은 기회가 될 것이다. 바라건대 강호江湖의 많은 군자君子는 마음을 같이하고 협찬하여 한 가닥 서광이 예술계에 빛을 발휘하여 주시기를 바라는 바이다.

서화연구회칙

1. 본회를 서화연구회라 칭한다.
2. 본회를 경성 장곡천정長谷川町50 고금서화진열관古今書畵陳列館 내에 둔다.
3. 본회 회원은 일선인日鮮人을 막론하고 서화 연구에 유지有志한 자로 조직하고 해강 김규진 선생의 지도를 받는다.
4. 본회 회원이 되고자 하는 자는 신청서에 이력서를 첨부하여 신청한다.
5. 본회 회원은 회비로 금 1원을 매달 25일 내로 갹출한다.
6. 본회 연구일은 매주 수요일과 토요일로 정한다.
7. 본회 졸업기간은 만 3개년으로 정한다.
8. 본회에 다음과 같은 임원을 둔다. 고문 1인, 회장 1인, 부회장 1인, 총무 1인, 간사 1인, 서기 1인.
9. 총무·간사는 회원의 추천으로 정한다. 단 총무·간사의 임기는 1년으로 한다.
10. 명망가名望家로 찬조원을 조직한다.
11. 회원은 품행을 정직히 하고 일반 사회의 사표師表됨을 요한다.
12. 회원으로서 정행正行이 불위不爲하여 회의 명예를 손상한 자는 퇴회退會를 명한다.

50 지금의 소공동.

안중식, 〈백악춘효〉, 1915,
비단에 수묵채색, 192.2×50cm, 국립중앙박물관 소장.

「서화협회 조직」

『매일신보』, 1918년 6월 27일, 2면

서화협회는 1918년 안중식, 조석진을 비롯해 유명한 서화가 13명이 결성한 한국 최초의 근대적 미술가단체다. 서화가 공적인 장소에서 감상되고 거래되는 변화에 발맞추어 근대적인 전람회의 개최와 작품 매매, 새로운 후원계층의 확보 등을 결성 목적으로 내세웠다. 이에 따라 1921-1936년까지 서화협회전을 15차례 개최하였고 역시 최초의 미술잡지인 『서화협회보』를 1921년과 1922년 두 차례 발간하기도 하였다.

조선 현대서화가의 중추中樞가 되는 강진희姜璡熙, 강필주姜弼周, 고희동高義東, 김규진金圭鎭, 김돈희金敦熙, 김응원金應元, 정대유丁大有, 정학수丁學秀, 이도영李道榮, 안중식安中植, 오세창吳世昌, 조석진趙錫晉, 현채玄采 여러분이 발기하여 지난번에 서화협회를 조직하였고[51], 얼마 전 발회식發會式을 거행하며 일반규칙을 제정하였는데, 본 회의 목적은 신구新舊 서화계의 발전을 기도하고, 기술가의 친선을 돈독히 하며, 학식의 연구교환과 미술에 뜻이 있는 자를 양성하며, 공중의 고취아상高趣雅想을 발전시키는 것에 두고, 그 사안事案은 ①휘호揮毫 ②전람회 ③의촉받은 작품의 제작依囑製作 ④도서의 발행 ⑤강습 등이다. 본회의 회원은 정회원, 특별회원, 명예회원으로 나누고 사무소를 경성에 두어 이로써 크게 이 방면을 위하여 공헌할 계획이더라.

51 위 인물들 중 앞에서 따로 언급하지 않은 인물들의 호와 생몰년도는 다음과 같다. 청운靑雲 강진희(1851-1919), 위사渭士 강필주(1852-1932), 성당惺堂 김돈희(1871-1937), 소호小湖 김응원(1855-1921), 우향又香 정대유(1852-1927), 수산壽山 정학수(1884-?), 위창葦滄 오세창(1864-1953), 백당白堂 현채(1856-1925).

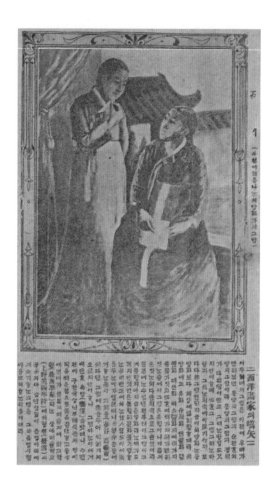

고희동, 〈자매〉, 1915, 유채, 크기 미상, 현존하지 않음, 도쿄미술학교 졸업작품.
『매일신보』, 1915년 3월 11일.

4. 유학생과 새로운 제도를 통한 미술 인식

「서양화가의 효시」

『매일신보』, 1915년 3월 11일, 3면

최초의 유화가로 일본 도쿄 우에노의 도쿄미술학교(현 도쿄예술대학 미술학부)를 졸업한 고희동의 졸업작품을 신문에 소개하는 글이다. '되다란 채색'으로 그리는 유화 및 '서양화'라는 그림의 종류와 내용에 대한 당시의 인식을 알 수 있다.

이 두 처녀의 그림은 이전에 우리가 많이 보던 동양의 그림과 달리 순전한 서양의 그림이라. 동양의 그림과 경위가 다른 점이 많고 그리는 방법도 못지 아니하며 또한 그 그림 그리는 바탕과 그 쓰는 채색에 이르기까지 모다 다른 그림인데 지금 이 서양화는 동양화보다 세상에 널리 행하더라. 서양화에도 유화, 수채화, 연필화, 석필화, 데상화, 파스텔화의 여러 가지 종류가 있고, 또한 여러 가지 파가 많이 있는 중에 이 그림은 유행이기를 기운 있는 되다란 채색으로 그린 것이라 일본에는 수십 년 전부터 이 그림이 크게 유행되야 지금은 명화라는 대가도 적지 않컨만은 불행히 문화를 자랑하는 우리 반도에서는 한 사람도 이에 뜻을 두는 이가 없었더니 경성 수송동에 거하는 춘곡春谷 고희동高義東 씨 다년 그림에 뜻을 두어 익히기 게으르지 아니하니 그림 아는 이에게 대단한 촉망을 받더니 수년 전에 구한국 궁내부 예식관의 명예직을 띠운 몸으로 뜻을 결단하고 동경에 건너가 일본의 미술계에 최고학원 되는 상야上野 미술학교[52]에서 형설의 공을 쌓아 금년 삼월에 졸업이라, 여기 소개하는 그림은 그 막 졸업시험에

응코자 하는 작품이더라.

춘원생春園生, 「동경잡신東京雜信: 문부성미술전람회기 1-3」
『매일신보』, 1916년 10월 28일-11월 2일

1916년 10월 일본 도쿄미술학교 졸업생 김관호가 일본의 제10회 문부성 미술전람회에 유화 〈해질녘〉으로 특선을 차지했다. 당시 와세다 대학에 유학 중이던 이광수는 이 소식을 전하며 문학과 미술의 의미를 『매일신보』에 3회에 걸쳐 나누어 실었다. 미술의 방법론과 주제가 새로워져야 함을 역설하고 있다.

문학 미술 음악도 의식이 있은 뒤의 일이라. 우리와 같이 극빈극궁한 조선인으로 그를 운운함이 극히 가소롭거니와 군자는 빈궁하여도 능히 왕후의 기상이 있다 하도다. 우리 같은 조선인 서생으로는 문학 미술을 논함보다도 농상공업의 일단이라도 주야로 각고학습함이 당연한 듯하건마는, 감히 왕후의 기상을 배우려 하고 또 문명의 진미를 맛보려 우에노 공원에 제10회 문부성 미술전람회를 보러 갔다. 전에도 여러 차례 이러한 전람회를 보았지만 일본에 온 뒤 '미술'이란 말을 들어보지 못하고 화畵라 하면 천인의 의식을 구하는 방책이 아니면 한유자閑遊者의 소일거리로만 여기던 사회에서 자란 나로서는 미술의 진미를 맛보는 감상안이 있을 리가 없으니 조금도 만족한 쾌미를 얻지 못하였노라. 그러나 나는 시시각각으로 각고근면하여 문명인의 최전선에 이르려고 애쓰는 자이다. 문명인의 일대 요건인 미술 감상안이 없으면 되랴. 아무리 해서라도 그 능력을 얻으리라 하는 욕

52 도쿄 우에노에 있었던 도쿄미술학교東京美術學校를 말하며, 고희동은 1909년에 입학하여 1915년에 졸업했다. 도쿄미술학교는 이후 도쿄예술대학 미술학부로 바뀌었다.

망이 열렬하니 시간이 허락하는 대로 미술에 관한 서적을 읽으려 하고 기회가 있는 대로 미술의 작품을 감상하리라는 생각도 있고, 또 금번 전람회에 조선인이오 나의 친구인 김관호 군의 작품이 입선되었다 하기로 이러한 곳에서 이러한 것을 보면 그 얼마나 기쁠까 하여 진람회를 볼 결심을 하였다. (…)

　"조선인의 그림"이라는 여학생들의 소리에 번쩍 정신을 차려보니 대동강 석양에 목욕하는 두 여인을 그린 김관호 군의 〈たぐれ日暮〉라. 아아 김관호 군이여 감사하노라. 여기에 군의 작품 1점이 없었던들 얼마나 나로 하여금 저어齟齬케 하였으리오. 나는 군이 조선인을 대표하여 조선인의 미술적 천재를 세계에 표하였음을 매우 감사하노라. 이번 여름 와세다 대학에서 최·현 양군의 특대생이 있고 또 군의 오늘의 영광이 있으니 조선인을 위하야 군 등 삼인은 만장의 기함을 떨치었도다. 나는 이 전람회에 오직 한 점의 조선인의 작품을 봄을 한탄하거니와 이것이 장차 천, 백 점이 나올 징조로 생각하고 수무족도手舞足蹈를 금치 못하노라. 오늘의 상태로 보건대 이 전람회 진열품 삼백여 점 중 삼십 점도 조선인의 손으로 만든 것이 아니거니와 조선인이 점차 각성하여 각 방면의 천재를 펼치는 날에는 족히 매년 이삼백 점을 조선인의 손으로 만들 것을 확신하며 양양한 희망에 흉중이 자주 뜀을 금치 못하노라. 이에 나아가 백 수십 점의 찬란한 서양화와 사십 여 점의 조각품을 차례로 보고 회관을 나오니 정오라. 피곤하여 은행나무 아래 찻집에서 차 한 잔을 마시면서 장내의 감상을 재현하여 보았다.

　제일 내가 구 조선화와 신화新畵를 비교하여 얻은 차이가 두 점에 있으니 즉 하나는 조선화의 재료는 사우四友라던가 무이구곡武夷九曲이라던가 전래되어온 좁은 범위에 불과하되, 신화는 우주만상宇宙萬象 인사만중人事萬衆이 모두 그 화재畫材라. 명산도 가하거니와 요철凹凸한 작은 언덕도 가하고 미인도 가하거니와 가난한 집의 추부醜婦도 가하

김관호, 〈해질녘〉, 1916, 캔버스에 유채, 127.2×127.2cm, 도쿄예술대학미술관 소장.

며 빨래질하는 모습, 학생이 공부하는 모습, 어린아이들이 노는 모습, 대장장이, 숯구이, 지게꾼도 좋은 그림재료가 아닐 수 없다. 기이하고 아름답고 완전하고 맑고 높은 이상적인 화재만 구하던 구화舊畵의 안목에는 이같은 평범한 일상다반사가 무미한 듯 하려니와, 도리어 이 생생한 실사화의 재료에서 청신하고 친근한 쾌감을 얻는 것이니 인연도 없는 상산사호商山四皓[53]를 보는 것보다 우리에게 친근한 농부나 공장工匠의 상태를 보는 것이 도리어 다정多情하도다. 조선화에도 장차 이 점에 대하여 대변혁이 일어날 줄을 기대하거니와 조선화가 된 자는 나아가 여차하도록 즉 자유롭게 소재를 취하도록 함이 가할지라.

제이의 차이점은 구화는 화畵를 보고 그리되, 신화는 실물을 보고 그리니 예전에는 송죽매松竹梅를 그렸던 자로 실물에 마주해서 그리는 자는 기인幾人이요. 대개 옛사람의 그림을 암송하여 다른 종이나 비단에 다시 그림에 불과한지라. 그러므로 천편일률이오 새로운 맛이 없었으나 신화는 반드시 실물에 즉하여 정밀히 그 특징과 미점美點을 연구하여 묘사하는지라. 그러므로 각각 자가自家 발명發明함이 있어 그 내용이 충실하고 풍부하며 또 진복 이어진 것이라. 오늘날은 여자의 나체화를 그리되 반드시 '모델實模型'에 즉하여 하나니 그러므로 그림에 생명이 떠다니는 것이라.

그밖에 색채 사용과 구상법에 큰 차이가 있으나 이것도 멀지 않은 장래에 곧 따라잡을 줄을 확신하며 내가 미술의 안식이 없으며 합리적인 비평을 하지 못하고 이러한 구경의 글을 쓰게 됨을 매우 부끄럽게 생각하거니와 군 등의 그림이 전람회에 다수 입선하게 되는 날에

53　중국 진시황 때에 난리를 피하여 산시성 상산商山에 들어가서 숨은 동원공, 기리계, 하황공, 녹리 선생 등 네 사람을 이른다. 호皓란 희다는 뜻으로, 이들이 모두 눈썹과 수염이 흰 노인이었다는 데서 유래한다. 이처럼 중국의 전설적인 인물들을 가리키는 '인연도 없는 상산사호'란 말은 우리의 삶과 동떨어져 있는 것을 뜻한다.

는 나도 마땅히 군 등의 그림을 비평할 정도에 미치도록 기대하노라.

　이 글을 마친 뒤에 신문에 김 군의 그림이 특선에 들었다는 기사를 보았다. 아 특선 특선! 특선이라 하면 미술계의 알성급제라. 두 번 특선에 들면 무감사의 자격을 얻으니 즉 심사의 자격을 얻는 셈이라. 그러나 김 군아, 군이 작은 성취에 만족하여 각고근면을 그치고 명성과 황금이 군의 천재를 꺾을까 두려우니 다수의 천재가 그처럼 자멸하였느니라. 조선 최초의 자랑을 없이 하여 만인으로 하여금 곧 실망케 말지어다. 군의 성공은 아직 아니 보이는 먼 곳에 있으니 오늘의 명예는 그 한걸음을 딛는 것이라. 군아 영예로써 화를 만들지 말고 자중자애 할지어다. 군의 몸은 오늘에는 군의 몸이 아니오, 만인의 몸임을 기억하여 술과 색色과 자족自足과 나태懶惰의 악마를 대하여 끝까지 지킬지어다 김 군아. (완)

5. 사진과 시각적 사실성의 인식

「촬영국撮影局」
『한성순보』, 1884년 3월 19일, 3면

사진관은 1882년 일본인이 먼저 개설했으나 1883년에는 김용원이, 1884년에는 지운영이 이어 개설했다. 김용원과 지운영은 모두 서화가였으나 일본에서 사진 기술을 배우고 돌아와 사진관을 차렸다. 특히 지운영은 1884년 3월에 미국인 퍼시벌 로웰과 함께 최초로 고종의 초상사진을 촬영하기도 했다.

작년에 저동苧洞[54]에다 전前 우후虞候[55] 김용원이 촬영국을 개설하고 일본인 혼다 슈노스케本多修之輔를 초빙하여 개국하더니, 금년 봄에는 또 전 주사主事 지운영이 마동麻洞[56]에다 개설하고 일본에서 그 기술을 배워가지고 왔는데 모두 정교하다고 한다.

「『그리스도 신문』 판촉 광고」
『독립신문』, 1897년 8월 21일, 2면

1897년 4월 1일에 창간한 『그리스도 신문』[57]이 고종의 탄신일을 맞아 고종의 석판 사진을 1년치 정기구독자에게 주겠다고 하는 광고문이다. 정기구독

54 서울시 중구에 있는 동.
55 조선시대 각 도 절도사節度使에 소속된 무관직으로, 절도사를 도와 군기軍機에 참여하고 군령을 전달하며 군사를 지휘하며 군자금을 관리하는 등의 임무를 맡았다.
56 서울시 종로구 창덕궁 남쪽에 있던 마을로서, 현재의 권농동 일대.

을 하지 않을 사람들도 50전씩에 구입할 수 있도록 했다. 대한제국 선포를 앞두고 고종의 사진이 대중적인 인기를 얻고 있었다는 것을 알 수 있다.

대군주폐하 탄일날 별도로 호외를 낼 터인데 이 신문을 사보는 이들이 일년치를 미리 셈한 이들에게는 대군주폐하의 석판 사진 한 장씩을 별도로 정표로 줄 터이라 이 사진은 대군주폐하의 허락을 받고 일본에 가서 석판으로 조성하였는데 사진이 매우 잘되었고 입으신 것은 룡포요 쓰신 것은 면류관이더라. 만일 이 신문값 일년치를 미리 내지 아니한 이들은 이 사진을 그리스도 신문사에 가서 얻을 터인데 한 장에 오십전씩이라더라.

「사진 하는 법」
『독립신문』, 1898년 6월 4일, 2면

독립신문에 실린 이 기사는 '외국 통신'의 하나로 실려 있는 글이다. 사진 기술이 정교해지고, 살과 뼈를 투시하는 엑스레이, 연속사진(동영상), 채색사진 등 프랑스의 사진기술의 발전을 소개하고 있다. 사진이 기술문명으로 소개되고 있던 상황을 잘 보여준다.

사진 하는 법이 날마다 정미하여 지금은 사람의 살을 뚫고 뼈를 박히는 사진법이 있어 탄환을 맞든지 살 속에 깊이 박힌 병을 달리 볼 도리가 없으면 이 사진법으로 그 탄환이거나 그 병근이 어디 있는 것을

57 1897년 4월 1일에 창간된 순 한글판 장로교 신문으로 발행자는 선교사인 언더우드 Underwood, H. G., 元杜尤이다. 종교적인 내용뿐만 아니라 국내외 뉴스와, 농업·공업 등 과학기술과 문화소식 등을 다양하게 실었다.

호리毫釐[58] 차착差錯[59] 없이 발견하고 또 근일에는 생 사진이라 하는 법이 있어서 사람의 일정일동一靜一動 운동하는 모양을 천연히 박히되 인물과 의복과 산천초목의 채색은 박지 못하여 서양 학사들이 궁구하더니 프랑스 격치론 회원 하나가 채색사진 하는 법을 발명하여 무슨 물건을 박던지 그 진색을 잃지 않고 사진에 내이니 과연 기묘하나 아직도 십 분 다 되지는 못하였다더라.

「사진관 흥왕興旺」
『대한매일신보』, 1908년 3월 4일, 1면

고종의 초상사진을 찍었던 김규진이 1907년에 석정동에 연 천연당 사진관에서는 여성을 위해 부인 사진사를 두는 등 여러 가지 노력으로 한 달에 1천여 명이 와서 사진을 찍는 성업을 이루었다. 사진이 대중적으로 확산하는 상황을 엿볼 수 있다.

전 시종 김규진 씨가 천연당 사진관을 설치하고 확장하였다 함은 예전에도 보도하였거니와 음력 정월 한 달 안에 내외국 남녀가 와서 사진 박은 사람이 천여 명이나 되어 미처 수응할 겨를이 없다더라.

58 자나 저울눈의 호毫와 이釐. 매우 적은 분량을 비유적으로 이르는 말이다.
59 어그러져서 순서가 틀리고 앞뒤가 서로 맞지 아니함.

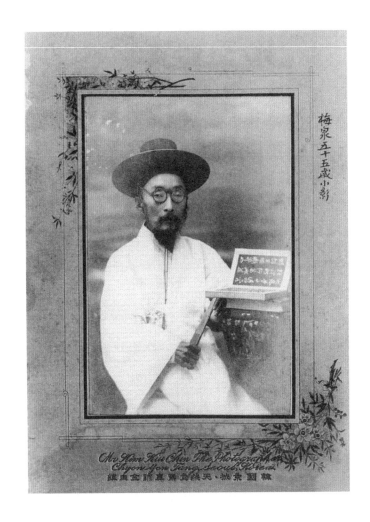

김규진, 〈매천 황현 초상〉, 1909, 사진, 15×10cm, 개인 소장.

채용신, 〈매천 황현 초상〉, 1911, 비단에 채색, 120.7×72.8cm, 개인 소장.

2장

1920년대

아카데미즘, 모더니즘,
프로미술의 동시 출현과
'동양화'의 창안

오윤정·김경연

1919년 조선민족의 독립을 주장하는 3·1운동이 일어나자 일제는 식민지배 정책의 방향을 전환했다. 소위 '무단통치'에서 '문화통치'로의 이행이라 불리는 이 전환은 조선 내 반일反日 의식을 누그러뜨리고 민족자결주의에 고무된 국제정세에 대응하기 위해 조선인에 대한 민족차별 완화 및 조선문화의 향상을 표방했다. 1920년대의 '문화통치'는 궁극적으로 일제가 식민지배를 안정화하기 위해 장기적인 관점에서 언론·출판·교육·전시 등 다양한 문화기구를 활용해 통치의 세련화와 정교화를 꾀한 것으로 이해할 수 있다. '문화통치'의 일환으로 시행된《조선미술전람회》개설과『조선일보』,『동아일보』등의 발행은 미술계의 창작과 비평에도 큰 영향을 미쳤다. 정기적으로 작품을 발표할 수 있는 장이 마련되면서 미술가들의 창작이 활발해지고, 발표한 작품에 대한 논의의 장이 일간지 지면에 열리면서 비평이 활성화되었다. 물론 총독부가 주관하는 관전官展과 일제의 검열로 자유롭지 못한 언론을 통해 생산되는 미술과 비평이었던 만큼 여러 제약이 따르기도 했다. 미술가들은 심사를 염두에 두고 창작하지 않을 수 없었고, 비평가들의 글은 검열로 곳곳이 삭제된 채 발표되기도 했다.

한편 도입 초기에 '미술' 개념이 '부국강병'을 위한 공업 발전이나 수출용 공예품의 생산이라는 실용적 기술의 측면에서 접근되었다면, 1910년대를 거치며 1920년대에 들어서 미술은 소위 서구의 'fine art'에 해당하는 심미적 예술의 영역으로 정착한다. 회화·조각·공예(공업과 구별되는 미술공예)로 장르를 구별하고, '순수미술'과 '응용미술'에 위계를 두는 근대 서양의 미술 관념체계가 자리 잡았다. 여기에 서양 제국주의와 이에 대응하는 '동양'이라는 특수한 상황이 덧붙

여지면서 서양의 미술체계에서는 볼 수 없는 '동양화'와 '서양화'라는 새로운 장르 개념이 탄생하여 '회화'라는 용어를 대신하기도 하였다.

그러다 1920년대 중반부터는 이미 예술로서의 미술, '순수(순정)미술'에 대한 비판이 제기되고 사회변혁에 대한 미술의 참여가 요구될 정도로, 미술에 대한 인식의 변화가 빠르게 압축적으로 진행되었다. 이는 1920년대 일본 유학으로 다양한 미술사조와 미학이론을 학습하고 돌아오는 유학생의 수가 증가한 것과 관련 있으며, 또한 1925년 조선공산당 창당과 같은 당시의 정치적 상황과도 연동하는 변화였다. 프랑스 살롱을 모델로 한 일본 관전의 아카데미즘부터, 후기인상파에서 다다이즘에 이르는 여러 모더니즘 사조 그리고 프롤레타리아 혁명을 목표로 한 '프로미술'까지 여러 미술의 동향이 1920년대 조선미술계에 들어와 경합했다. 이후 오랫동안 한국미술계를 지배하는 아카데미즘 대 모더니즘, 자율적 예술론 대 도구적 예술론, 모더니즘 대 리얼리즘의 대결 구도가 이 시기 형성되었다.

그러나 미학적·정치적 입장의 차이에 따른 다양한 미술론이 모두 작품 제작으로 실천되기까지는 시간이 걸렸다. 1920년대 초반부터 언론 지상을 통해 새로운 미술 경향이 소개되고 미술의 정의와 기능을 두고 첨예한 논쟁이 펼쳐지기도 했으나, 실제 이를 반영한 작품의 등장은 1920년대 말 결성된 소규모 미술가단체의 전람회가 《조선미술전람회》에 대안적 역할을 하기 시작하면서부터였다. 작품보다 이론이 앞서 소개되는 현상은 미술학교의 부재와도 관련이 있다.

1. 《조선미술전람회》를 통한 '미술'의 제도화

한국 최초의 근대적 미술가단체인 서화협회는 "일반 사회에 미술에 대한 사상을 보급시키는 동시에 신진 작가의 분기함을 충동시키자는 목적"으로 1921년 4월 1일 첫 회원전을 계동 중앙학교 강당에서

개최했다 (「만자천홍의 미관」, 『동아일보』, 1921년 4월 1일). 78점의 그림
과 30점의 서예가 출품된 가운데 유화는 나혜석, 고희동 등의 작품
8점 가량이 포함되었다. 한편, 조선총독부는 1921년 8월 서화미술교
육기관을 설립하겠다는 계획을 발표했으나 예산 문제로 미술학교 설
치가 어려워지자 이를 대신해 1922년 5월 일본의 관설 공모전인《제
국미술전람회》(《문부성미술전람회》의 후신, 제전帝展으로 약칭)를 모델
로 한《조선미술전람회》를 개설했다. "조선미술을 장려한다."는 명
목으로 설치된《조선미술전람회》에서 '조선'은 '조선민족'이 아니라
제국 일본 내 한 지방으로서의 '조선'을 가리켰다. 식민 본국 일본 미
술가들이 심사를 맡고, 재조在朝 일본인 미술가들이 출품자의 70%를
차지하며, 출품작의 '조선색'을 강조하는 것 모두는 제국 일본 관설
공모전의 하나로 설치된《조선미술전람회》의 본질과 닿아 있다.

당시 『개벽』의 기사 「우리의 미술과 전람회」에서 볼 수 있듯이
《조선미술전람회》가 조선인을 일시적으로 달래기 위한 문화통치의
일환이거나 제전의 출장소 같은 것으로 설치된 것이 아닐까 하는 의
심과 우려는 개설 초기부터 존재했다. 그럼에도 불구하고《조선미술
전람회》의 설치는 과거의 '화공畵工'과 구별되는 '미술가美術家'라는 근
대적 정체성을 갖기 시작했으나 작품을 발표할 수 있는 공적인 장이
절대적으로 부족했던 작가들에게, 자신들이 하고 있는 작업의 가치
와 의미를 승인받을 수 있는 제도가 마련되었다는 점에서 큰 의미를
가졌다. 실제로《조선미술전람회》입선은 '미술가'로 인정받는 가장
명확한 방법이었으며,《조선미술전람회》에서의 수상은 '미술가'로서
의 출세에 상당한 영향을 미쳤다.《조선미술전람회》는 "조선의 특수
사정을 고려하여" 제전에서는 제외했던 서예를 공모 부문에 포함하
여 동양화 / 서양화 및 조각 / 서書의 3부로 운영하다 1932년 서 및 사
군자부를 폐지하고 공예부를 신설했다.

《서화협회전》과《조선미술전람회》모두 상설 미술전시장이 부재

했던 탓에 학교 강당이나 상품진열관 등을 전시장으로 사용했다. 신문과 잡지는 매년 이들 전람회를 적극적으로 보도했고, 학생 등의 단체 관람이 활발히 이루어지면서 미술계 밖의 사람들에게 '미술'이 무엇인지 그 개념과 범주를 인식시키는 교육적 효과를 낳았다. 미술전람회가 상례화하면서 미술 저널리즘이 활성화되고 당대 미술시장이 형성되는 등 미술의 생산, 유통, 소비 및 감상의 근대적 전환을 촉진했다. 특히 《조선미술전람회》는 재래의 실천인 '서화書畫'와 구별되고, 보통교육의 일환인 '도화圖畫'와도 구별되는 순수 조형예술 중심의 근대적 관념에 입각한 '미술'이 제도화되는 장으로 기능했다. '서양화'와 '동양화'가 배타적으로 분리된 회화의 이원 체계 역시 《조선미술전람회》를 통해 자리 잡았다. 《조선미술전람회》가 10회를 맞이한 1931년에는 《조선미술전람회》를 관으로부터 독립시키는 것과 미술가들의 자치를 주장하는 조선미술전람회 개혁론이 조선화단 내 중견 미술가들에 의해 대두하기도 했다.

2. 조형을 통한 내면 표현에의 관심

《조선미술전람회》에서는 고전적 사실주의에 인상주의를 가미한 일본 관학파 양식인 외광파外光派 화풍이 주류를 이루었던 반면, 1920년대 초기부터 신문과 잡지 지면에서는 후기인상주의에서 표현주의, 입체파, 미래파 등에 이르는 모더니즘 미술에 대한 소개와 논의가 진행되었다. 서양화라는 신문물을 조선에 소개하는 계몽주의적 엘리트의 위치에 있었던 고희동과 달리, 도쿄미술학교의 세 번째 조선인 유학생이었던 김찬영金瓚永, 1889-1960은 개인주의적 태도로 미술에 접근했다. 미술의 본질을 외부세계의 객관적 재현이 아닌 예술가 내면세계의 주관적 표현에서 찾는 김찬영의 미술관은 유학 시절부터 당대 문인들과 교류하면서 형성된 것이었다. 김찬영이 동인으로 참여

한 『창조』, 『폐허』, 『영대』 등의 문예지는 예술을 '개성과 인격의 표현'으로 이해하는 작가들이 발표하는 장이었다. 비록 1920년대 초 아직 모더니즘 경향의 유화 작품이 실제로 조선화단에서 활발히 제작되지는 않았던 것으로 보이지만, 여기 소개하는 글들을 통해 당대 예술가들이 세잔, 반 고흐, 고갱, 칸딘스키 등의 미술에 해박했으며, 후기인상주의 이후 모더니즘 미술을 현대예술 혹은 현대성의 본령으로 받아들였던 것을 확인할 수 있다.

김찬영과 마찬가지로 효종曉鐘, 본명 현희운, 1891-1965 역시 인상파의 절정에서 물상의 외면 묘사를 벗어나 내적 생명의 표현으로 나아간 후기인상파, 미래파, 입체파 등을 "주관적 신경향"이라 부르며 이를 광의의 표현주의로 간주한다. 효종의 글에서 "그네들(후기인상파 화가들)의 예술은 물상物象의 박약한 반영이 아니고 하나의 새로운 실재이다. 그네들의 목적하는 바는 새로운 형상을 창조하는 것이다. 즉, '생'을 묘사하는 것이 아니고 '생'과 동 가치의 예술을 조작하는 것이다."와 같은 구절은 일본 미술비평가의 글을 번역한 것이긴 하지만 미술의 자율성에 대해 의식하고 있었던 것을 보여준다. 임노월林蘆月, 본명 임장화, 생몰년 미상 역시 칸딘스키 화론을 들어 최고의 예술은 물상의 형사形寫를 떠나 색채와 선의 자유로운 사용을 통해 화가의 정감을 상징하는 것으로, 예술은 사실寫實에서 나아가 '미'로 들어가야 한다고 역설했다.

개인·개성·주관·자유·내면·표현·인격·교양·창작 등을 화두로 이들이 서구의 최신 미술운동에 관심을 가졌던 것을 여기에 소개하는 세 편의 글을 통해 확인할 수 있다. 조형성으로 내면의 표현을 강조하는 이와 같은 유미적 미술론은 "예술을 위한 예술"이라는 이름으로 김복진金復鎭, 1901-1940 등이 전개한 프롤레타리아미술론의 안티테제가 되어 "탈현실·탈정치·탈이념·탈계급" 예술론으로 비판받는 한편, 1920년대 후반 예술의 정치화를 경계하며 예술의 순수성을 지향한 김주경金

周經, 1902-1981, 오지호吳之湖, 1905-1982 등의 모더니스트 미술가들에 의해
다시금 강조되었다.

3. 프롤레타리아미술 논쟁

총독부가 직접 공인하고 진흥하는《조선미술전람회》의 아카데미즘
에 저항할 뿐만 아니라 개인적 자유주의 계열의 모더니즘 미술과도
구별되는 프로미술의 실천을 주장하는 작가들이 등장했다. 김복진
은 예술이 부르주아의 도락道樂이나 완구玩具 혹은 학자의 나태한 위
로거리가 되는 것을 경계하며 민중의 노동 그리고 삶과 융합된 예술
의 실천을 역설했다. 1923년 9월 김복진과 안석주安碩柱, 1901-1950는 마
보MAVO와 같은 일본 다이쇼大正 신흥미술운동에 자극을 받아 결성된
문예단체 파스큘라PASKYULA에 참여했다. 러시아 구성주의, 미래주
의, 다다이즘 등의 형식을 취한 마보의 작업이 회화와 조각의 영역을
넘어 상업적이고 실용적인 다양한 매체를 통해 미술과 일상의 통합
을 꾀했던 것처럼, 파스큘라 역시 잡지 표지, 도서 삽화, 무대장치, 간
판 및 쇼윈도 등에 관심을 가졌다. 1925년 8월 파스큘라는 프롤레타
리아 문화운동 단체 염군사焰群社와 통합하여 조선프롤레타리아예술
가동맹KAPF으로 재탄생한다. 카프는 1927년부터 '아나키즘 vs 볼셰
비즘' 논쟁을 거치며 급진노선으로 방향을 전환하고, 선동과 선전 수
단으로 예술을 이용하는 것에 반대하는 아나키스트들을 제명했다.
이 과정에서 아나키스트와 볼셰비스트를 나누는 결정적 지점은 예
술의 미적 자율성 존중 여부였다.

 카프의 윤기정尹基鼎, 1903-1955은 혁명 전기의 미술은 투쟁과 선동
의 과업에만 복무해야 하며 예술 중심의 미적 충족은 배제해야 한다
고 주장했다(윤기정, 「계급예술론의 신 전개를 읽고」, 『조선일보』, 1927년
3월 24일-29일). 김복진 역시 예술을 위한 예술인 순정예술을 거부하

고 예술이 정치적 성질을 적극적으로 띨 것을 촉구했다(김복진,『나형선언초안裸型宣言草案』,『조선지광』, 1927년 5월, 80-81쪽). 여기에 대해 김용준金瑢俊, 1904~1967은 혁명'적' 예술가가 될 수는 있지만 예술가가 혁명가로 화신化身할 수는 없다는 태도로 카프가 도모하는 미술의 정치선전 도구화를 비판했다. 김용준은 기성 아카데미 미술을 부르주아 전유물로 보고, 이에 저항하는 사회주의적 구성주의와 무정부주의적 표현주의를 의식투쟁적 '프로미술'로 정의했다(김용준,「화단개조畵壇改造」,『조선일보』, 1927년 5월 18일-20일). 결국 김용준은 무산계급 의식을 강조하면서도 예술의 본질적 가치는 포기할 수 없으며, 미술은 혁명적 형식을 통해 부르주아 자본주의를 비판하는 진정한 '프로미술'이 될 수 있다고 주장했다.

　이에 임화林和, 1908-1953는 「미술영역에 재한 주체이론의 확립」에서 김용준의 미술론을 "사이비적 무산계급 미술론", "소부르주아지의 자위적 예술관"이라 비판하고, 목적의식적인 선전선동미술을 실천할 것을 주장했다. 임화는 형식의 선택이 내적 필연성에 의하여 결정된다는 칸딘스키의 예술론을 빌어 예술 형식을 정의하였는데 그에 따르면 형식은 내용을 표현하는 기술이자 무기일 뿐이다. 또한 '미'라고도 부르는 이 형식의 존재 이유와 가치 역시 내용을 얼마나 잘 전달하느냐에 달려 있다. 이처럼 미의 유용성을 따지는 중에 흥미롭게도 임화는 대중의 의식을 바꾸는 데 유용한 기상천외의 신형식인 입체파와 미래파 등의 형식혁명을 긍정하는 논지를 편다.

　1931년 카프의 2차 방향전환으로 제명되기까지 안석주도『조선일보』삽화에 구성주의와 입체파 양식을 함께 사용했다. 그러나 1930년대에 접어들어 카프의 볼셰비키화가 심화하면서 노동자와 농민이 쉽게 이해할 수 있는 사회주의 리얼리즘이 프롤레타리아미술을 지배하게 되었다. 1957년 북한에 있는 카프 전 멤버들이 모여 회고한 「카프시기의 미술활동」에 따르면, 1931년 수원에서 열린 프로미전에 대작

의 유화 작품이 출품된 것을 제외하고 카프의 미술활동은 1935년 해
산될 때까지 무대미술과 포스터, 표지 장정과 삽화 제작에 집중되었
던 것으로 보인다.

4. '동양화'의 창안과 '회화'의 모색

1915년 총독부 주최로 경복궁에서 열린《시정5년기념 조선물산공진
회》에서 '미술'은 '동양화'와 '서양화', '조각'으로 각각 나뉘었고 이중
'동양화' 부문에는 일본의 전통적인 각 유파의 작품들과 조선인 화가
들의 산수, 인물, 화조, 사군자 등이 전시되었다. '일본화' '조선화' '원
체화' '문인화' '묵화' 등 여러 개념의 작품을 총괄하는 범주로서 '동양
화'가 제시되면서 '동양화'라는 명칭과 개념이 형성되는 계기가 마련
된 것이다.

관설 공모전에서 시작된 '동양화'란 용어는《조선미술전람회》에
서 공식적으로 채택되었고 이후 일제강점기는 물론이고 1980년대
초반까지 지속해서 사용되었다. 수묵과 채색을 사용하며 '서화'로 불
리던 전통회화는 총독부 주도 아래 '동양화'란 명칭으로 개편되어 새
로운 정체성을 부여받기 시작했다. 일본 제국주의 담론이 창안한 '동
양주의'의 '동양' 개념, 곧 '서양'의 대립항이자 일본을 중심으로 하는
문화적 동일체로서의 '동양' 개념을 수용함으로써 '동양화'는 서양-
동양, 문명-자연, 물질-정신, 합리-비합리, 객관-주관, 동태적動態的-
정태적靜態的 등 무수히 이분화된 도식적 사고를 내면화하며 정체성
을 정립하였다(고유섭, 「동양화와 서양화의 구별」, 『사해공론』, 1936년
2월). 이렇듯 '동양화'란 용어와 그 개념은 1910년대 중반에 처음 등장
했지만 1921년 『서화협회보』에 실린 이도영의 「동양화의 연원」에서
도 알 수 있듯이 1920년대 벽두에는 이미 역사를 거슬러 올라가 고대
부터 존재해온 범주로서 수용, 정착되었고 전통 서화의 계승주체로

서의 지위를 자연스럽게 부여받았다(이도영, 「동양화의 연원」(1), 『서
화협회보』 1호, 1921년).

　　그러나 동시에 '동양화'는 새롭게 수용된 '미술'의 한 부문으로서
'근대회화'도 함께 지향하기 시작했다. 1920년대 들어서면서부터 변
영로가 「동양화론」에서 주장하듯이 동양화단이 근대회화로서의 '시
대정신'을 도외시한 채 관념의 세계에 갇혀 있다고 비판하는 목소리
가 높아갔다. 서화협회 결성이 보여주듯이 동양화가들 스스로도 근
대적 전문집단으로서 자의식을 지니기 시작했고, 1920년대 《조선미
술전람회》, 《서화협회전》 등 공적 전시에서 동양화, 서양화, 조각, 공
예 등이 엄격하게 분리·전시됨을 계기로 근대적 장르로서 동양화의
위상을 정립하려는 요구가 늘어갔다.

　　'동양화'에서 이러한 근대적 장르인식은 전통적인 서화론에 근거
를 둔 '문인화' 내지 '사군자' '서書'에 대한 비판, 즉 시서화일치론을
둘러싼 갈등으로 나타났다. 근대미술의 개념에서 볼 때 '서화'는 시
詩–문文과 미분화된 예술이기 때문에 순수한 '미술'이라고 할 수 없었
기 때문이다. 《조선미술전람회》가 창설될 당시에는 독립된 부문으로
'제3부 서書'가 설치되었으나, '동양화'를 근대적 '미술'이자 서양화와
대등한 '회화'로 자리매김하고자 한 동양화가들의 반발이 점차 거세
졌다. 이미 1921년 발간된 『서화협회보』에서도 「동양화의 연원」과
「서의 연원」이 따로 기술되어 '서'와 '화'를 분리하는 인식이 일찌감치
싹텄음을 알 수 있다.

　　1926년 수운首雲 김용수金龍洙, 1901-1934와 무호無號 이한복李漢福, 1897-
1944 등 일본 유학생들과 재조선 일본인 화가들이 중심이 되어 《조선
미술전람회》에서 서와 사군자를 제외할 것을 요구하기에 이르렀다.
이들은 이한복의 「동양화만담」을 통해 알 수 있듯이 재료는 다를지
언정 세계 공통의 회화를 지향하고자 했다. 이후 《조선미술전람회》
에서 1932년 서부가 폐지되었고 사군자는 동양화부로 옮겨졌으나

결국 1935년 이후 자취를 감추었다.

근대회화로서의 동양화에 대한 요구는 문인화의 추방으로만 나타나지 않았다. 김은호, 이한복 등이 사실적인 기법으로 그린 채색인물화나 채색 화조화, 또 1923년 서화미술회 출신의 동연사同硏社 동인들이 신구新舊 회화의 융합을 내세우며 시도한 '사생적 작풍'의 산수화는 모두 '동양화'가 전통적인 방고주의倣古主義에서 벗어나 평범한 자연과 일상풍경을 재발견하고 감상하는, 근대적인 시선을 내면화하기 시작했음을 의미한다.

1. 《조선미술전람회》를 통한 '미술'의 제도화

급우생及愚生, 「우리의 미술과 전람회」
『개벽』 49호, 1924년 7월, 70-73쪽

'급우생'이란 필명을 사용한 필자가 누구인지 현재로서는 알 수 없으나, 1921년 3월 23일 『동아일보』에 실린 나혜석 전람회 평이 같은 필명으로 발표된 것으로 보아 당시 미술비평을 주로 생산하던 문예계 인사 중 한 명이었을 것으로 추정할 수 있다. 필자는 일본 문부성이 미술전람회 개설(1907년)에 앞서 미술가 양성을 위한 도쿄미술학교를 개교(1889년)했던 것과 달리 미술학교 설치 없이 전람회만을 시행한 총독부의 정책이 과연 조선미술의 진정한 발전을 꾀하는 것인지 지적한다.

우리에게 미술이 있으며 전람회가 있는가. 미술이 없다 하기도 어렵고, 전람회가 있다 하기도 또한 어렵다. 그러하면 어떠하다는 말인가. 과연 단언하기 어렵다. 이 두 가지가 다 없다 하면 이것은 사실을 부인하는 바이요, 있다고 하자니 남부끄러울 만큼 변변치 못하다는 말이다. 그러하나 우리 천지에 전람이 시작된 것이 언제부터인가. 대략 조사해 보건대 4, 5년 이래로 매년 몇 번씩 있었다. 혹 어느 일개인의 작품으로 열렸던 것도 있었고, 혹 무슨 후원의 의미로 일시 열렸던 것도 있었고, 또 혹은 어느 몇몇 개인이 일시적으로 형성한 단체의 작품 전람회도 있었고, 일정한 시기에 유수한 단체의 사회적 사업으로 해마다 실행하는 전람회도 있다. 이 일정한 시기에 매년 실행하는 전람회는 우리가 매년 봄이면 반가운 마음과 걱정스러운 생각으로 찾아보는 것이니 구차한 가운데에 성의로 모인 조선미술단체

'서화협회'의 전람회이다. 이 전람회가 가장 의미 있는 길에 올라서 금년 봄에 4회를 지냈다.

그런데 상술한 바의 이것은 세력으로든지 무엇으로든지 아직 미약한 가운데에 한갓 장래를 바라고 나아갈 뿐이다. 그리고 지난달 21일에 제3회를 마친 전람회는 조선의 정치 중심인 총독부에서 또한 매년 1회씩 실행하는 것이니 조선의 미술을 장려한다는 의미로 시작된 조선미술전람회라 칭하는 것이다. 이 전람회의 규칙에 의하면 다음과 같은 것이 있다. "제1장 제2조에 제1부 동양화, 제2부 서양화 및 조각, 제3부 서의 3종이 있고" 또 "제2장 제7조 중 제작자는 조선에 본적本籍을 둔 자 또는 전람회 개회까지 인속引續하여 6개월 이상 조선에 거주한 자로 함."

이것을 다시 해석하면 일본인이나 또는 외국인이 조선에 재류하지 아니하며 전람회에 임할 때 다수 출품할 우려를 방지하는 의미이며, 또한 불소不少한 경비를 지출하여 제법 대규모의 방식으로 체재를 형성하는 것 같다. 그것은 다 전람의 행사요, 또 그 진열된 작품의 우열도 그만두고 제1회에서 3회에 이르기까지 제작자 인수人數와 진열된 점수点數의 조선인과 일본인과의 비교를 숫자로써 잠깐 표시하자. (…)

[조선인은] 인수로든지 점수로든지 총히 3할에 지나지 못하고, 그중에 각 부를 세별하여 보면, 동양화부는 매년 줄어가는 형편이요, 조각에는 본래 그림자도 없으며, 서양화부는 조금 비율이 증진된 모양이요, 금년 제3회에 이르러 사군자가 화부畵部를 벗어나서 대단한 승세를 얻은 꼴이다. 그러하면 조선인의 성적은 다시 말할 것 없이 알 것이요. 따라서 어떠한 느낌이 있을까를 알 것이다.

전람회라 하는 것은 전람회 그 자체에 무엇이 있는 것이 아니요, 미술을 연구한 결과, 그 작품의 여하如何한 것을 발표하는 처소에 지나지 않는 것이다. 그러하면 미술을 연구하는 것은 근본이 되고, 전람

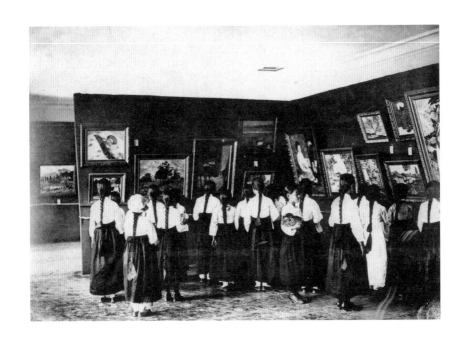

《조선미술전람회》내부 관람 관경, 『조선朝鮮』(조선총독부, 1925),
서울역사박물관 아카이브, 아카이브번호 75578, 유물번호 서27617.

회를 여는 것은 지엽이 되는 것이다. 다시 한 번 비유하여 말하면, 초목이 그 상당한 연한^{年限}을 성장하여 꽃피고 열매 맺는 것 같다. 따라서 잘 배양하여야 좋은 화과^{花果}를 얻는 것 같다. 그러면 우리의 미술은 어떠한 것과 같은가. 나는 이렇게 말하기에 주저하지 아니한다. 마치 무슨 꽃나무가 어느 구석에서 인공의 배양도 맛보지 못하고 도리어 질풍폭우에 죽으며 썩으며 늙은 등걸에서 근근이 부지하는 꽃송이 같다. 이것이 능히 아름다운 향기를 발할 수 있으며, 좋은 열매를 맺을 수 있을까. 적당한 시간에 정성으로 배양한 화초와 한 동산에서 같은 빛을 자랑할 수 있을까. 참으로 한심도 하며 가엾기도 하다.

그러하면 전람회를 실행하기에만 노력을 하는 것보다 먼저 미술가를 양성하는 데에 성의를 쓰는 것이 당연하다 하겠다. 이에 대하여 총독부 당국에게 일언^{一言}을 묻고자 한다.

조선에서 미술의 발달을 비보^{裨補}[1]하기 위하여 매년 1차씩 연다는 정신에서 나온 전람회가 아닌가. 그러하면 조선에서 조선의 미술을 발달하게 하자는 점에 있어서 어찌 조선인을 양성하지 아니하고 그 결과를 얻을 수 있을까. 만일 현상^{現狀}과 같이 진행한다 하면, 불원한 장래에 조선인의 작품은 찾아보기 어려울 줄로 생각한다. 명철한 당국자 제씨^{諸氏}여, 아는 바가 어찌 본 기자보다 못할까마는 다시 한 번 생각할 필요가 없을까. 도쿄에 미술학교가 설치된 지 36년에 금년에 이르기까지 졸업생을 낸 것이 33회요. 문부성에서 또한 매년 1차씩 여는 전람회가 작년 가을까지 17회를 맞아 미술이 발달한 것이 남부끄럽지 아니하고, 전람회의 성적이 또한 파리 살롱과 같은 전람회에도 양두^{讓頭}[2]하지 않을 만하게 되지 아니하였는가. 그러하면 그 사리의 본말과 선후를 가히 알 것이 아닌가. 만일 당국이 기정^{既定}한 방침

1　도와서 모자라는 것을 채움.
2　지위를 남에게 양보함.

이 일시적 문화정치의 소견법消遣法[3]이라든지, 또는 일본을 위하여 장래의 제전帝展(도쿄에서 열리는 제국미술원 전람회의 약칭) 출장소와 같은 것을 주출做出[4]할 것이라 하면, 공연한 순설脣舌을 놀릴 필요도 없지만은 얼마라도 조선에서 조선미술을 발달시키고자 하는 데 뜻이 있다 하거든 조속히 근본을 세우는 것이 좋지 않을까?

《조선미술전람회》가 출생함으로부터 금번 3회까지 번번이 잘 심방尋訪[5]하였다. 심방할 때마다 나는 상항上項에 기술한 바와 같은 느낌을 무엇으로도 억제하지 못하였다. 그리하여 작가 제군諸君의 작품을 하나하나 잘 감상할 정신을 차리지 못하였다. 그러나 총괄적 기분으로써 작가 제군에게 간단한 말을 하고자 한다. 작품에 대한 비평도 아니요, 또한 비평할 시기도 아니다. 전람회와 작품에 대한 관계를 잘 아는 분도 있겠지만은 참고삼아 한마디 말을 하는 것이다.

전람회라 하는 것은 어느 곳을 막론하고 미술가의 작품을 진열하고 일반이 서로 감상하는 한 장소이다. 그러므로 온건한 작품에 적당한 장식을 더하여 출품하는 것이 당연하다. 다시 말하면 작가 자기의 연구한 결과도 표시하려니와 일반 관객을 대우하는 것이요, 또 회장을 장엄하게 하는 것이다. 그리하고 미술을 연구하는 것은 결단코 전람회를 하고자 하는 것도 아니요, 매년 전람회 때문에 연구하는 것도 아니다. 순정한 미술을 연구하면 전람회라 하는 것은 자연한 결과로 출현되는 것이다. 다시 좀 심하게 말하면, 어느 부패한 시대에 과거 보듯 하는 것이 아니다. 연구는 깊지 못하고 명예만 속히 내고자 하는 것은 미술가라 하는 본색이 아니다. 이미 전람회가 있는 이상에는 우량한 작품을 출품하여 각자의 연구한 결과를 표시하는 것은 물론 당연한 일이다. 그러나 양호한 결과를 표시하자면 평소에 다대多大한

3 심심풀이하는 방법.
4 만들어내다.
5 방문.

연구와 고상한 인격을 가지지 아니하고는 안 된다는 말이다.

미술에 종사하는 제군들로 말하면 지금까지 이름이 세상에 알려진 이가 몇십 명에 불과하고, 연구가 깊지 못한 동시에 새롭지 못한 것은 말할 것 없이 스스로 알 줄 생각하는 바이다. 그러할수록 여러 가지 방면으로 새로운 연구의 길로 전진하는 것은 물론이거니와 조선의 미술계를 위하여 현재에나 장래에나 가볍지 아니한 책임이 제군의 두 어깨 위에 눌려 있는 줄 안다. 비참한 가운데서 방황하지 말고 광명의 대도大道를 찾으라. 전람회를 목적하고 미술을 연구하는 것은 아니다.

오늘날 우리의 형편 본말이 전도되고 질서가 문란하여 정돈의 길을 찾을 자유가 없는 우리의 상태야 어찌 미술에만 대하여 탄식할 바이랴. 그러나 남에게 없을 만한 분량으로 발달되었었고, 남이 알지 못하는 때에 신비한 광채가 있었던 우리의 선시先時를 다시 돌이켜 생각하고 오늘날의 그 반비례의 상태를 보건대 참으로 스며 나오는 혈루를 금하기 어렵지 아니한가. 미술가 제군이여 참으로 노력하고 근면하기를 기대하여 마지아니한다.

「사설: 미전 개혁과 여론」
『매일신보』, 1931년 6월 6일, 1면

《조선미술전람회》 개설 10주년을 맞아 조선화단에 조선미전의 제도 개혁을 요구하는 논의가 활발히 진행되었다. 흥미로운 것은 조선미전의 "관으로부터의 독립"을 주장하는 이 움직임에 조선인 화가들과 재조 일본인 화가들이 나란히 함께했다는 것이다. 기존 특선작가와 기성화단을 우대하고 이들을 심사위원으로 등용할 것 등을 요구하는 개혁안에는 민족적 구별보다도 신진과 중진, 아마추어와 전문화가의 구별이 보다 결정적으로 작동했다.

I.

조선에 재在한 미술의 발달을 비익裨益[6]하기 위하여 매년 일회씩 개최
되어오던《조선미술전람회》도 어느덧 10회를 거듭하게 되었다. 조선
미술이 이 전람회가 존재함으로 인하여 저간邇間 10년 동안에 장족의
진전을 보인 것은 부인할 수 없는 사실이다. 현재 조선화단에 두각을
번듯이 내놓은 신진들로서 이 미전에 보금자리를 짓지 않았던 사람
이 과연 얼마나 되는가.

미전은 조선미술의 요람이라 하여도 그 가치를 과중히 평한 것은
아니라 하겠다. 미전을 창시하던 시기와 10년을 경과한 금일을 비교
하여도 넉넉히 알 수 있을 것이니 이와 같은 기관이 없던 그때에는
조선에 있어서의 미술은 상아탑 속에서나 그 가치를 발견할 수 있었
으며 부유 계급이 전유한 골동품으로서 의의가 있는 것 같이 인정되
었던 것이다. 그러나 금일 미술의 가치와 존재의의를 전달한 것과,
감상안을 대중적으로 향상한 점도 물론이려니와, 이에 따라서 미술
자체의 향상발전에도 일대의 충동과 격려가 된 것은 미전의 근본 목
적을 달한 것으로 볼 수 있다.

II.

그런데 제10회의 미전개최 중인 작금에 돌연히 동 전람회의 개혁이
조선화단의 중견작가에 의하여 제창되는 동시에 이것이 일대 운동
화한 것은 어떠한 연유일까. 여기에는 상당한 이유가 있을 것이다.
그들에 의하면 즉시 추천제를 제정할 것, 미전위원제를 확립할 것,
출품작가도 심사원으로 등용할 것, 상금 제도를 설치할 것 등을 중심
삼은 여러 가지의 문제인 듯하다. 이러한 모든 조항이 얼마나 합리성
이 있는지 없는지 금후 개혁 운동의 진전과 효과 여하가 이를 증명할

6 보태고 늘려 도움이 되게 함.

것이니 여기에서는 췌언^{贅言}[7]을 피하는 바이지만, 아무리 조선미술 발달의 비보를 목적한 《조선미술전람회》이지만 종래의 제도가 금일의 파탄을 보게 된 요인을 가졌던 것만은 사실로서 증명되었다고 할 수 있는 것이다. 즉, 지금까지 융통성이 없었던 것이 금일의 제창을 보게 한 것이다.

III.

10년이란 그렇게 짧은 시일이 아니다. 사회적 문화의 변화는 1년과 2년이 다른 것이니 10년 전 미약한 조선미술의 발달을 위하여 창시된 미전의 제도를 10년 동안 자라난 금일까지 그대로 무난히 관용될 줄로 믿는 것은 근본적으로 틀린 일이다. 소아^{小兒}시대의 조선미술은 그만한 규정에도 오히려 자라났을는지도 모르겠으나 소장^{小壯}의 역할에 달하여 가는 금일의 조선미술이 10년 전의 요람을 안전지로 알리는 만무한 것이다. 불평과 요망^{要望}의 규호^{叫呼}[8]가 소연^{騷然}[9]할 것은 미전 자체의 시대에 상응한 개선이 없는 이상 면하기 어려운 비난이 될 것이다. 이것은 조선화단 중 작가들의 미전에 대한 애착에서 나온 요망이요 제창인 이상, 미전 당국은 마땅히 시운에 순응할 개선이 조선미술의 발달을 위하여 없지 않을 것이다. 동시에 10년 동안이나 조선미술을 위하여 공헌이 다대한 미전의 권위를 확립하기를 바라는 바이다.

7　쓸데없는 군더더기 말.

8　큰 소리로 부르짖음.

9　시끄럽고 어수선함, 떠들썩함.

2. 조형을 통한 내면 표현에의 관심

김유방金惟邦, 「현대예술의 대안對岸에서: 회화에 표현된 '포스트 임프레셔니즘'과 '큐비즘'」
『창조』 8호, 1921년 1월, 19-24쪽

'유방'이란 호를 쓴 김찬영金瓚永, 1889-1960은 도쿄미술학교에서 서양화를 공부하고 1917년 귀국했다. 그러나 김찬영은 아카데미즘이 지배적이었던 미술계보다는 주관과 개성 표현에 주목한 모더니스트 문인들과 활발히 교류하며 1920년대 문예동인지 『창조』, 『영대』의 동인으로 참여, 시와 산문, 비평 등을 발표하고, 잡지의 표지와 삽화 등을 제작했다. 후기인상파 이후의 모더니즘 미술을 소개하는 이 글 역시 『창조』를 통해 발표했다.

새로운 예술의 생명은 항상 논리적 도정道程에서 떠나지 아니함을 언약한다. 진실한 예술의 실체로 도달하려면 시간적, 공간적, 사회적, 국민적, 인습적, 실생활에 니착泥着[10]하여 있는 모든 이성을 박탈하지 아니하면 아니 되겠다. 고쳐 간단히 말하자면 완전한 자유의 적나赤裸의 자아로 돌아가지 아니하면 아니 될 것이겠다. 마비痲痹한 사회적 공포와 교활한 이욕利慾의 복면을 벗어놓은, 신령神靈의 자기를 구하지 아니하면 아니 될 것이다. 그러므로 나는 회화에 출현한 후기인상파Post Impressionism와 입체파Cubism의 위대한 진의의眞意義를 현대예술의 근본의根本義로 제창하고자 하노라.

　"예술은 미의 주가住家라" 또한 "진리의 표현이라", 나는 무엇보다

10　집착, 고착의 의미.

도 미에 대한 감정과 표현에 대한 감각을 잠깐 말하고자 한다. "미는 무엇이냐?" 이 물음에 간단히 대답하자면 우리 감정에 작게라도 쾌감을 일으키는 것이, 즉 미라 하겠다. 그러면 감정에 어떠한 쾌감을 일으키는 미, 그것은 우리가 무엇에서 구해야 하겠느냐. 지금 우리가 어떠한 청색靑色을 볼 때 우리 감정에 한갓 청상淸爽[11]한 쾌감을 일으켰다 하면 미 그것은 그 청색 가운데 존재하겠는가? 그것은 결단코 그렇지 아니하겠다. 우리가 그 청색을 보고 청상한 쾌감을 일으키는 것은 결코 미가 그 청색 가운데 존재하여 있다가 우리에게 미적 쾌감을 주는 것은 아니겠다. 우리의 주관 속에 있는 감정이 그 청색 위에 활동할 때에 비로소 우리는 그 미적 쾌감을 얻는 것이다. 만일 그 청색 속에 완전한 미의 존재가 있다 하면, 그 청색은 누구를 막론하고 그것을 보는 사람에게는 모두 쾌감을 줄 것이 아니겠는가? 그러나 같은 청색을 보고 즐겨하는 사람도 있고, 오히려 불쾌한 감정을 일으키는 사람도 있는 것을 우리는 자세히 안다. 그러면 그 청색을 볼 때 감각되는 미적 가치라는 것은 어느 곳에 있겠는가? 그것은 다변多辯을 요하지 아니하더라도 그 청색을 보는 사람의 주관 속에 존재하리라는 것을 알겠다. 그러면 그 청색은 무엇이냐, 그것은 다만 푸른빛을 가진 물상物象이겠다. 그러면 우리는 모든 미적 가치를 어떠한 물상을 빌어다가 우리의 감정 속에서 구하지 아니하면 아니 될 것이다.

　다음은 표현에 대한 감각이다. "표현에 대한 감각" 나는 그것을 말하기 전에 먼저 감정과 감각에 분별을 지으려 한다. 감정은 무엇인가? 감정은 활동이다. 즉, 선線을 의미하는 활동이겠다. 어떠한 기점이 있고 어떠한 종점이 있는 그 사이를 활동하는 것이 즉 감정이다. 고쳐 말하자면 원인과 결과 사이를 활동하는 것이 즉 감정이다. 그러면 감각은 무엇인가? 감각은 작용이다. 즉, 점點을 의미하는 작용이

11　맑고 시원함.

김찬영, 『창조』 8호 표지화, 1921년 1월.

겠다. 어떠한 기점에서 감정의 활동이 일어나 어떠한 종점에서 감정의 활동이 종결될 때에 가부를 결정하는 것이 즉 감각의 작용이다. 고쳐 말하자면 어떠한 물상을 대할 때에 그것을 이해하고자 하는 동안이 즉 감정의 활동이요, 그것이 종결되어 긍부정肯否定을 결정할 때는 즉 감각의 작용이라 하겠다. 그러면 우리는 어떠한 물상을 대하든지 자기주관 안에 있는 미적 감정의 활동에 의지하여, 역시 자기 자신의 감각의 작용에 의지하여 긍부정을 결정할 것이겠다. 그러면 표현이라 하는 것은 무엇인가? 그것은 즉 자기 자신의 감각의 결과를 한 화폭이나 혹은 지면에나 혹은 음어音語에 고백하는 것이 표현이겠다. 그러면 현대 예술의 생명은 무엇인가? 즉, 시간적, 공간적, 사회적, 국민적, 인습적인 모든 이지理智와 공포를 벗어 놓고 영적 적나의 자기의 자유로운 감정과 속임 없는 감각의 표현이 즉 그것이라 한다. 이에 나는 회화에 출현한 후기인상파와 입체파의 용진勇進을 잠깐 쓰고자 한다.

'후기인상파' 이것은 글자가 가리킴과 같이 인상파 이후에 비롯한 예술 조류의 단계를 말함이다. 그러나 그것은 결단코 전자에 대하여 가치의 고하를 비준比準[12]하려 하는 것은 아니다. 다만 사조思潮 단계에 응하여 생겨나지 않을 수 없던 근대 예술계의 위대한 혁명이었다. 그것은 우리가 이미 지나온 허다한 사조 변천의 과거를 생각하더라도 후기인상파는 결코 무의미한 호사가의 악희惡戲가 아닌 것은 알 것이다.

"귀군은 이것을 배터시 다리의 정확한 표현이라고 그렇습니까?"[13]

12 둘 이상인 대상의 내용을 비교해 검토함.
13 대화에서 언급되는 작품은 미국인 화가 제임스 맥닐 휘슬러의 〈녹턴〉 연작 중 〈Nocturne: Blue and Gold—Old Battersea Bridge〉를 가리킨다. 배터시 다리는 영국 런던의 템스강을 가로지르는 다리로 배터시 남쪽과 첼시 북쪽을 잇는다.

"나는 그 화면에 결코 배터시 다리의 초상을 그린 바는 아닙니다. 그 것은 다만 월광을 그렸을 뿐이니까 그것이 배터시 다리와 같든지 다르든지 아무런 상관이 없지요. 그리고 회화에 표현된 모든 것은 그것을 보시는 양반의 처분에 맡길 따름이지 거기에는 아무런 조건도 설명도 결코 필요하다고 생각하지 아니합니다."

"그림의 대부분은 청색을 쓰셨습니까?"

"그렇게 보이시면 그럴 터이지요."

"다리 위에 그린 것은 인물인가요?"

"그렇게 생각하시면 물으실 것도 없지요."

"다리 밑에 있는 것은 쪽배입니까?"

"대단히 고맙습니다. 모든 것을 잘 분별해주시니까 참 원기元氣가 납니다. 그러나 나의 계획은 온전히 해조諧調[14]를 힘써 표현하였을 뿐입니다. …"

(휘슬러 대 러스킨 대화의 일절)

휘슬러는 인상파의 창시자며 또한 후기인상파의 선구자라 한다. 앞의 대화를 자세히 볼 때 우리는 후기인상파의 정신이 어느 곳에 있는지 적게라도 추측할 수가 있다. 그것은 제재와 사실에 구니拘泥[15]하여 있는 모든 투습套習[16]의 기술, 그것을 희생하고 다만 자기 자신의 본능이 향하는 '색', '해조', '배열排列'에게로 용진하는 증언이 아닌가? 그는 '선'과 '색'으로 인습적 예술에 반기를 든 첫 번째 인물이었다. 이로부터 '후기인상파'는 모든 능욕, 조소, 협박을 물리치고 그 위력을 용진하여 오늘의 승리자의 지위를 얻게 되었다 한다.

본래 후기인상파 이전에 인상파라는 계통이 있었다. 그 인상파라

14　잘 조화됨.

15　어떤 일에 필요 이상으로 마음을 쓰거나 얽매임.

16　본을 떠서 함.

는 회화의 계통은 문예계의 상징주의에 해당할 것이다. 그러나 인상주의라 명칭한 섯은 ㄱ 선하는 바가 있다. 1874년에 인상과 화가 등은 제1회 전람회를 파리의 한 사진관 누상樓上에서 비로소 개최하였다. 그들은 자칭 예술가무명협회라 칭하고 회원은 전부 30명이었다. 그중에는 현대 예술계의 패권자가 되는 세잔, 르누아르, 모네, 시슬리, 피사로 같은 위인들이 무명협회 회원으로 있었다. 사회는 이들의 계획을 오로지 조소, 경멸, 몰각沒却, 혐오로만 비난하였다. 당시 『라쿠로니-크』[17] 지紙에 한 비평가는 이들을 평론하기를 "그들은 일대 골계滑稽를 야기하였다. 그러나 그것은 그들을 위하여 비참의 극極을 표현하였다 할 수밖에 없다. 왜 그런고 하니 그들의 묘법, 구도, 색채는 진실로 심오한 무식을 폭로한 까닭이다. 아이들이 화구를 가지고 장난을 하여도 그들의 묘법보다는 우월할 것이겠다." 이러한 극단적 학대까지 그들은 인용忍容하였다. 그들의 전람 작품 가운데 〈승일昇日의 인상〉[18]이란 제목의 모네의 그림이 있었다. 어떤 비평가가 그것을 보고 조소의 의미로 "인상파 화가의 전람회"라는 비난을 어느 신문지상에 게재한 것이 그들의 항변에도 불구하고 사회는 그들을 인상파화가라고 명칭한 바라 한다.

제2회 전람회는 1876년 듀란 류엘[19] 씨의 화랑에서 개최되었다. 능욕과 조소는 여전히 그들을 압박하였다. 당시 『피쎄로』지상에 한 비평가가 이런 비난을 하였다. "베레취에가街[20]는 불행히 일대 저주를

17 원문에 언급된 『라쿠로니-크』지는 *Gazette des beaux-arts*라는 프랑스 미술 비평지의 부록으로 1861년에서 1922년에 발간된 *La chronique des arts et de la curiosité*로 추측된다.
18 지금은 〈인상, 해돋이〉라는 이름으로 더 알려진, 모네의 1872년 작품을 가리킨다.
19 폴 뒤랑뤼엘Paul Durand-Ruel, 1831-1922. 프랑스의 화상. 인상주의와 그 작가들을 옹호, 지원한 것으로 유명하다.
20 르 펠르티에 거리Rue Le Peletier. 오늘날 파리 9구에 위치한다.

받는다. 최근에 연극장演劇場[21]이 소실되고 거기에 이어서 더욱 심한 불행이 듀란 류엘의 화랑에서 생겨났다. 그것은 자칭 예술가라는 무지한無智漢의 소위 그림이 걸리게 된 것이다. 통행인이 전람회라는 명칭에 끌려 무심히 입장하여 볼 때 바로 참혹한 관람물은 무서운 응시凝視로 하여금 입장자의 간담을 압박한다. …" 일일이 매거枚擧[22]할 수 없는 악매惡罵[23]는 무서운 세력 앞에서 그들을 엄습하였다. 그러나 그들의 신념은 결코 거기에 두려움을 가지지 아니하였다. 모든 것을 돌아보지 아니하고, 모든 것을 희생하고 다만 자기 자신의 본능과 개성을 관철한 그들은 그러한 능욕 가운데서 오늘의 인상파 예술을 구득求得하였다. 현대인으로서 누가 모네의 작품을 이해하지 못하며, 르누아르의 섬약한 색조와 필촉 위에서 행복을 획득하지 못할 자가 있겠느냐? 그러나 여기에는 그들이 경험한 모든 사회적 매도를 다시 맛보는 새로운 예술의 혁명이 수립되었다. 그것은 즉 후기인상파, 입체파, 미래파 등이다.

신예술의 대안에 있는 우리들은 후기인상파, 입체파 계통의 작품을 볼 때 전자에 인상파에 대한 불평을 가졌던 19세기 말기의 그 사람들과 같은 감정 밖에는 가질 것이 없겠다. 그러나 우리는 투습의 구속의 범위를 벗어나지 못하던 과도기의 인생은 아니다. 우리는 침착한 태도를 가지지 아니하면 안 된다. 이해하려 하지도 아니하고 경솔한 비난을 할 수 없다. 시가詩歌의 본래의 목적은 정조情操 표현이 그 중요한 생명이겠고 사실, 추리, 또는 서술 같은 것은 한 보조적 수단에 지나지 못한 것이 아니겠는가? 그러면 우리는 회화에서도 그러한 것을

만츰[24] 용인하지 아니하면 아니 되겠다. 작자 자신의 정조와 그의 미적 관념을 표현하기 위하여 어떠한 물상을 묘사할 때, 그것은 자연 혹은 인물에 없는 것이라고 맹목적 비평을 하는 것은 예술가로 하여금 자연과 인물의 형식적 모조를 하라고 주문하는 몰각沒覺적 평론자에 지나지 않는다. 과도기의 인생이 아닌 우리는 결코 자연의 모효模效[25]만으로는 만족하지 아니할 것은 거론을 불요不要하겠다. 한 음악가가 오작烏鵲[26] 소리를 잘 한다 하면 거기에 우리는 어떠한 동감을 구할 수가 있는가? 만일 동감을 구할 수가 있겠다 하면 오작 소리를 음악가에게 부탁하지 말고 역시 오작에게 청구하는 것이 마땅하겠다. 그와 같이 화가로 하여금 삼각산은 삼각산과 같이, 한강철교는 한강철교와 같지 않으면 만족하기 어렵다고 비난하는 사람이 있다 하면, 그는 진실로 현대에서 낙오된 백치에 가까운 자라고 할 수밖에 없겠다.

　그러면 회화에 대한 요구는 무엇인가? 술두述頭에 기록한 바와 같이 화가 그 사람이 물상에 대한 감각을 한 화폭에 보고報告한 것을 우리는 볼 따름이다. 거기에 만일 동감한 사람이 있으면 그는 그 화가가 구득한 행복과 같은 행복을 얻을 수가 있을 뿐이겠다. 사람이 어떤 사람의 얼굴을 비평할 때 "저 사람의 얼굴은 여우같다." 한다면 우리는 그런 말을 들을 때 아무런 이상한 생각을 가지지 아니한다. 그러나 비평한 그 사람이 한 화폭에 여우를 그려놓고 "이것은 저 사람의 얼굴이다." 하면 우리는 거기에 반항하려 한다. 그것은 일대 모순된 현상이라 하겠다. 입으로 사람의 얼굴을 자기가 인상印象한 대로 말하는 것에는 이의가 없으나, 화필로 그것을 화폭에 보고함에는 항의를 가지려 함은 진실로 현대예술을 이해하지 못하는 큰 원인이 여

24　'만츰'은 이 글에서 네 번 등장하는데, 말버릇처럼 쓰는 관용어이거나 평안도 사투리로 추측된다. '만큼' '마침' '맞춰' '먼저' 등 상황에 따라 여러 의미로 쓰이고 있다.

25　모방.

26　까마귀와 까치.

기에 기인한다. 후기인상파에 대한 박해는 진실로 이 모순된 사회의 관념 안에 있겠다.

오직 신예술의 대안에서 그를 앙망仰望[27]하는 우리는 그것을 만큼 비평하려 하지 말고 먼저 그것을 알려고 함이 적당하다.

오트핏쳐- 씨의 후기인상파에 대한 평론의 일절을 소개하고 후기인상에 대한 의견을 마치겠다. "색의 힘은 새로운 영감의 한 특징이다. 오늘의 화가는 곳쳐[28] 세계에서 알지 못한 색채를 발견하였다. 우리는 지금부터 어떠한 곳에서든지 색채의 노력과 영활靈活이, 천 배의 신선, 무한의 변화를 가진 것을 용인하겠다. 오늘 우리에게는 모든 것의 색채가 직접적으로 이야기한다. 그 말은 깊은 영수暎愁[29], 연약한 열락, 온화한 정서, 곤혹된 암묵, 정열의 화염, 모든 정신 상태의 발로에 느낀다. 우리의 품안에서 조립된 악기는 무수의 음조에서 노래한다."

입체파는 무엇인가? 예술상 제諸 운동의 길고 넓은 권간卷簡 중에 새로 이름을 올린 것이다. 우리의 기억에는 고전파, 낭만파, 이상파, 자연파, 사실파, 인상파(필자가 『동아일보』 지면에 이상의 전통은 약술하였다)가 있고 오늘은 후기인상파, 점채파, 외광파, 미래파, 음향파, 육감파[30], 구도파, 이사동묘파異事同描派[31] 및 입체파의 다수 화파를 가지고 있다.

예술이 항상 시대사조의 선구됨은 누구든지 인용認容하는 바다. 이 다수의 화파가 전쟁 후 오늘의 사회를 1908년부터 예언한 것을 우리는 기억한다. 노동, 민중전쟁, 적화赤化, 영●기갈穎●飢渴, 모든 오늘의 상태는 그 다수의 주의 안에서 만큼 설계되었다.

27 자기의 요구나 희망이 실현되기를 우러러 바람.
28 현대어의 '고쳐'에 해당하는 말로 추정된다. '새롭게' 정도의 의미로 해석할 수 있다.
29 근심을 비추다. 비쳐서 보이는 근심.
30 강렬한 원색과 거친 형태를 특징으로 하는 '야수파'를 부르던 표현.
31 형이상학파.

입체파는 무엇이냐? 일반은 기괴한 것이라 한다. 왜 기괴한가? 그
것은 공중의 눈으로는 기괴함 밖에는 아무것도 보이지 아니하는 까
닭이다. 라이트 형제가 비행기를 제조할 때 모든 사회가 그들을 치소
嗤笑[32]함과 같이, 입체파에 대하여 공중은 치소할 것 밖에는 아무것도
보이지 않는 까닭이다. 입체파라는 명칭은 인상파가 얻은 명칭과 같
이 역시 조소의 의미로 얻은 명칭이다. 후기인상파의 거인 앙리 마티
스라는 사람이 준 이름이라 한다. 하여간 공중은 무엇도 보이지 아니
하는 입체파를 구경하러 앞다투어 입장료를 지불하였다. 화가, 조각
가, 비평가 등은 의의가 흠핍欠乏한[33] 화폭을 위하여 논쟁, 토의하였
다. 만일 공중이 조소함과 같이 무의미하고 무소용한 물건이면 무슨
까닭에 대소론大騷論을 시험하였는가? 문제는 그 자신이 대답하겠다.
그 소요騷擾가 입체파 그림은 결코 의의를 흠함欠陷치 않은 연고라고
확증하지 않는가. 그러나 필자도 역시 입체파에 대한 철저한 이해는
없다. 다만 입체파 화가 등의 주장을 소개할 뿐이다.

입체파 그림에는 네 가지의 큰 요소가 있다고 한다. 1. 과학적 입
체, 2. 물리적 입체, 3. 음조音調적 입체, 4. 본능적 입체의 4요소로 원
인原因하였다 한다. 과학적 입체의 경향은 모든 물상을 시각의 실재로
부터 얻지 아니하고, 지식의 실재로부터 빌려오는 것이라 한다. 물리
적 입체라는 것은 객관적 묘사를 다소 명확히 한다는 것이다. 즉, 말
하자면 전자와 반비례를 취함이라. 대부분을 시각에 의지하여 구도
構圖함을 칭함이라. 음조적 입체는 결코 시각이나 지식의 실재를 취하
지 아니하고, 오직 화가의 암시로부터 화포畵布에 묘출한다 함이다.
본능적 입체는 이상의 3조건을 모두 무시하고 다만 화가 자신의 본
능적 순간순간의 상상을 그대로 화면畵面에 묘출한다 함이다.

이상 4요소가 입체파 화가 가운데 논의되고 있는 경향이라 한다.

32 비웃음.
33 빠지거나 이지러져서 모자라는 데가 있는.

그들의 주장은 인생이나 자연, 모든 속에서, 만츰 자기의 존재를 구하려 하는 데 있다. 말하자면 어떠한 산천을 볼 때에 그 산천 속에는 자기 자신이 묻혀 있고 덮여 있는 것을 깨달으라 하는 데 있다. 그러한 까닭에 인생과 자연의 평면적 관찰을 지나, 그이들은 모든 것의 깊은 오면奧面을 보지 아니하면 아니 된다고 한다. 즉, 입체라 하는 것은 자연과 인생의 오면을 칭함이다. 그것이 입체파 화가들의 주요한 주장이라 하겠다.

현대예술의 대안에서! 내가 후기인상파와 입체파를 현대예술의 근본의로 제창한 것은 다만 상술한 의미에 있다. 모든 사회의 박해와 조소와 능욕과 위협을 무릅쓰고 자기 본능이 향하는 길로 주저하지 아니하고 방황하지 아니하고 용진한 그들의 위력이 그것이라 하겠다. 그들은 진실로 모든 이성을 벗어놓고, 모든 공포를 배제하고 적나의 자기로서 신령의 자기를 구한 그들이라 하겠다.

사회적 생활의 모든 조건은 우리의 본질을 겹겹이 멕키[34]하였다. 우리는 수없이 거듭한 멕키를 초산보다도 더 맹렬한 화염으로 모두 씻어버리고 완전한 자아의 본질을 구하지 아니하면 아니 되겠다. 투습, 도덕, 금전, 이욕, 교활 모든 것은 서로 혼돈하여 냄새나며 흐릿한 악덕의 멕키를 지었으며 지식, 간계, 시의猜疑[35] 모든 의식 속에서 발생한 비본능적 의욕은 우리로 하여금 마비한 공포 속에서 생활하게 한다. 우리의 본능은 진실을 구하려 하나 그 모든 것에 차단되어 그 절규를 듣지 못하고 우리의 개성은 자유에 애끓으나 그 모든 속박이 그 결박의 줄을 풀지 아니한다. 현대예술의 대안에서 참됨을 부르짖는 우리는 시간적, 공간적, 사회적, 국민적, 인습적 모든 실생활에서 벗어나지 아니하면 아니 되겠다. 완전한 자아의 적나, 영적 자기를

34 도금에 해당하는 일본어 단어 めっき(滅金·鍍金). 여기서는 겉만 번지르르하게 꾸밈을 뜻한다.
35 시기하고 의심함.

구하지 않으면 안 될 것이겠다.

효종曉鍾, 「독일의 예술운동과 표현주의」
『개벽』 15호, 1921년 9월, 112-121쪽

효종은 근대극 운동가이자 연극평론가로 본명은 현희운玄僖運, 1891-1965이다. 1911년 일본으로 건너가 메이지대학 법과에 진학했으나 1913년부터 일본 신극의 선구자 시마무라 호게츠島村抱月, 1871-1918의 예술좌藝術座 부속 배우학교에서 연극 공부를 시작했다. 귀국 후 1920년 창간한 『개벽』의 학예부장으로 재직하면서 다수의 문예이론과 평론을 발표했다. 이 글은 일본의 미술평론가 우메자와 와켄梅澤和軒, 1871-1931의 글을 빌려온 것이기는 하지만 당시 조선에서 표현주의를 본격적으로 논의한 가장 이른 예에 해당한다.

전례 없는 대전大戰이 종식된 이후로 온 세계는 한 가지 개조니 개량이니 하는 소리가 아직도 고막이 아프도록 귀에 젖어 있으나, 그 개조라 하는 것과 개량이라 하는 것이 글자가 같고 읽는 소리가 한 가지일지라도 그 의미나 그 주의는 나라에 따라 다르고 방면에 따라 같지 아니한 것이다. 다시 말하면 독일은 독일의 개조나 개량이 있을 것이요, 영국은 영국의 개조나 개량이 있을 것이며, 불란서는 불란서의 개조나 개량이 있을 것이고, 미국은 미국의 개조나 개량이 있을 것이며, 또한 정치는 정치의 개조가 있을 것이고, 사회는 사회의 개조가 있을 것은 노노呶呶히[36] 설명을 더 하지 아니하여도 일반이 아는 바이다.

그러나 기자가 이제 기록하고자 하는 바는 승자의 개조를 말하고

36 구차하게 자꾸 지껄이는 말로.

자 함보다도 패자의 개조를 말하는 것이 어쩐지 우리로 하여금 공명
이 있는 것 같고, 강자의 개량을 소개함보다도 약자의 개량을 소개하
는 것이 무슨 까닭인지 동정이 가는 것 같으며, 정치나 사회의 개조
를 소개함보다도 그 민족의 내적인 사상이나 예술 방면의 운동을 소
개하는 것이 우리의 처지로 가장 참고할 것이 많은 줄 생각한다. 그
러므로 나는 전시의 고통보다도 전후의 고통이 많은 독일은 어떠한
방면으로 개조 운동을 개시하였는지, 이제 그 모든 개조 가운데도 특
히 예술상으로 나타나는 표현주의를 아는 대로 종합하여 앞으로의
페이지를 채우고자 하는 바이다.

　표현주의라고 하는 말은 결코 전후에 새로 만든 것도 아니고, 새
로 생긴 주의도 아니며, 또한 독일에서 발상된 것도 아닌 것 같다. 그
것은 표현주의가 모든 예술상 다른 주의와 어떠한 관계를 맺어 왔으
며 또는 어떠한 상위점相違點[37]을 가지고 있나 하는 것을 약설하는 것
이 가장 첩경인 것 같다. 이 주의도 최초에는 회화 방면에서 그 기운
을 촉진하여 왔으니 회화에 인상주의가 발달의 절정에 달할 때부터
이와 반대되는 주의적 경향이 현출되어 왔다. 가령 일례를 들면 반
고흐와 같은 작가며 미래파나 입체파 등의 경향이 이것이다. 이러한
화가 내지 경향은 각각 특수성을 가졌으나 인상파와 반대의 방면을
취한 점은 일치하여 있다. 즉, 밖으로부터 안으로 향하는 것이 인상
파라 하면, 안으로부터 밖으로 향하려고 하는 것이 새로운 경향이다.
다시 말하면 자연으로부터 인상을 주로 한 객관적인 것이 인상주의
요, 자연으로부터 인상을 배척하고 작가의 자아라던지 이상을 밖으
로 표현하려는 것이 주관적 신경향이다. 그러므로 광의의 표현주의
는 이러한 주관적 신경향을 포괄한 것이다. 란쯔벨껠[38]의 『인상주의

37　서로 다른 점.
38　프란츠 랜즈베르거Franz Landsberger, 1883-1964. 폴란드 출신의 미술사학자. 1939년 미국
　　으로 이주해 활동했다.

와 표현주의』라고 하는 1920년에 저작한 책자에서 반 고흐를 표현주
의의 화가로 간주하였다. 이 주의와 경향이 다시 극단으로 나아가서
다른 모든 것을 희생하려고 하는 것이 협의의 표현주의라고 한다.

그러면 이 광의나 협의를 막론하고 표현주의가 구주대전[39]의 당
시나 또는 대전 후에 발생되지 아니한 것을 보면 인상주의의 최성한
시대에 발아된 것이 분명하다. 나는 이것을 인증하기 위하여 우메자
와梅澤 씨의 『표현주의의 유래』[40]를 독자에게 소개코자 한다.

근자에 표현주의가 전후 독일에서 머리를 내밀었다고 한 데 대하여
는 가네코金子, 가타야마片山 기타 제씨가 각 방면의 지상에 소개하였
으나 그것은 대체가 독일의 표현주의요 영·불·미의 표현주의는 아니
므로 잠깐 보면 독일 이외에는 표현주의가 없는 것 같이 보이고, 또
불국의 동同 주의와 관계된 것이나 혹은 발전 진화된 경과를 알 수가
없었다. 돌연히 독파讀破하면 표현주의는 대전 후 별안간 독일에서 발
흥한 것인 줄 의심하게 되었다. 여기에는 독일 이외의 제국諸國의 표
현주의를 약술하려고 한다. ……

다만 외면을 묘사하는 것은 진실한 예술가가 아니다. 물상의 내면
의 의의에 접촉되어 스스로 그 정감을 운율적으로, 또는 장식적으로
표현하는 자일수록 진실한 예술가이다. 아니 물상의 내적 생명에 접
촉된 자기의 감정을 표현하면, 필연적으로 운율적이 되고 장식적이
되지 아니할 수가 없다. 후기인상파의 화가는 모든 이러한 의미하에
서 진실한 예술가이다. 물상의 외면을 묘사하는 자는 미의 재현에 노
력을 하나, 내적 의의를 구하는 자는 미도 생각하지 아니하고 추도
생각하지 아니한다. 무슨 까닭이냐 하면 그것은 벌써 미추를 초월한

39 1차 세계대전.
40 원문은 미술평론가 우메자와 와켄이 1921년 5월 『와세다문학早稻田文學』에 발표한 「表現
 主義の流行と文人画の復興」의 1장 "表現派の由来"이다.

경지인 까닭이다. 그네들은 인격의 표현을 유일의 목적으로 하고, 그네들 예술의 극치는 '표현'이고 '미'는 아니다. 미라는 것은 표현에 종속되어 따라오는 현상에 불과한 것이다. 그리고 '표현'의 예술은 항상 장식적이고 또 사람을 감격시키는 힘을 가지고 있는 것이다.

그러므로 후기인상파의 화가는 습속적으로 추라고 하여 싫어하는 물건 가운데도 표현의 길을 보아낼 수가 있다. 그것이 한 번 그네들에게서 표현이 되면 그 습속 등은 모두 '추'라도 또한 의미가 깊은 '미'를 계시啓示하는 것이다. 외면을 그리는 자는 '미'에 집착하나, 내면을 그리는 자는 '미'와 '추'를 초월하여 있다. 물상의 외형을 묘사하여 자기의 혼을 망각하는 것은 '재현'의 예술이다. 그네들의 작품은 물상의 교묘한 묘사가 아니고 자기 인격의 발표이다. 그네들의 예술은 물상의 박약한 반영이 아니고 하나의 새로운 실재이다. 그네들의 목적하는 바는 새로운 형상을 창조하는 것이다. 즉, '생'을 묘사하는 것이 아니고 '생'과 동 가치의 예술을 조작造作하는 것이다. 그러므로 그네들의 색채나 그네들의 필촉은 자연의 현상을 설명하는 것이 아니고 그네들의 감정의 상징이다. 따라서 어떠한 화면의 '표정'은 거기에 그린 대칭을 가진 외면적 표정을 묘사한 것이 아니고 그 화면의 전체에 창일漲溢[41]한 작가의 정감 그것이다.

이와 같은 의미하에서 세잔, 고갱, 고흐 등을 후기인상파라고 부르는 것보다도 차라리 표현주의, 표현파라고 부르는 것이 매우 적당하다고 주장하는 평자도 있다. 민유샤民友社[42]의 『신예술』이 소개한 것은 다이쇼 5년(1916년) 10월이었고, 또 오카지마岡島 씨의 『근세 서양미술사』에도 동양同樣의 기술이 있고, 아국(일본) 출판의 미술사류에 기재된 '표현주의'는 이때부터인지? 잡지류에는 이 이전에도 논술되었으

41 의욕 따위가 왕성하게 일어남.
42 일본 언론인 도쿠토미 소호德富蘇峰가 1887년에 세운 언론단체·출판사. 1933년 해산하였다.

니 즉 인상주의가 최초에 수입되었을 때에 기무라木村[43] 씨가 하인드[44] 의 『후기인상파』, 르쓰다아[45]의 『예술상의 혁명』 기타를 번역하였을 때에 또는 여러 사람이 호룸쓰[46]의 평론을 번역하였을 때에 이미 소개된 것이다. 하인드는 "단일한 재현의 중하重荷와 이미 노고老枯되어 가는 전통 그것을 버린 회례자廻禮者를 꾀여 창시된 자유의 도리에 관사冠辭로 할 만한 것은 명백히 후기인상파보다도 표현파라고 하는 것이 좋은 칭호라고" 하였고, 또 아우카스다스·쫀[47]에 대하여 "3년 전에 그는 〈미소하는 여자〉를 그렸다. 후기인상파라고 하는 것이 단순하면서 의미 있는 것이고, 종합 또는 현저한 의장, 또는 표면의 실재를 통하여 명확한 진실재眞實在를 들여다 볼 수 있는 명확한 눈을 의미한다고 하면, 〈미소하는 여자〉는 후기인상파라고 할 수 있고 표현파라고 할 수가 있다"고 하였다.

이외에도 여러 평론가의 '표현주의'에 대한 논의가 많을 뿐 아니라 갑프인의 『근세화가연구』도 또한 그 하나이다. 이렇게 표현파라고 하는 것은 후기인상파의 말이니, 후기인상파라고 부른 것은 흔히 영국 비평가에서 나온 듯하다. 인상파의 이론을 완성하여 점묘파를 창조한 이는 쇠라, 시냐크 등이니, 헬름홀츠와 앙리 등의 광학, 색채학을 응용하여 소위 신인상파를 건설한 고로 인상파의 전통은 차라리 신인상파요 후기인상파는 아니다. 후기인상파는 인상파와 정반대로, 그 객관, 물상에 끌리는 데 대하여 주관, 심령을 주장하는 것이고 또 외면적 재현파와 상반되는 내면적 표현파이다. 다시 말하면 표현파

43 기무라 쇼하치木村荘八, 1893~1958. 다카무라 고타로, 기시다 류세이, 요로쓰 데쓰고로 등 과 퓨잔카이フュウザン会를 결성한 서양화가.

44 찰스 루이스 힌드C. Lewis Hind, 1862~1927. 영국의 언론인, 작가, 미술비평가. 반 고흐에 대 해 '미치광이 천재'라고 정의한 것으로 유명하다.

45 프랭크 루터Frank Rutter, 1876~1937. 영국의 예술비평가, 큐레이터, 운동가.

46 찰스 홈즈Charles Holmes, 1868~1936. 영국의 화가, 미술사학자.

47 오거스터스 존Augustus John, 1878~1961. 영국의 화가, 데생 화가, 동판화가.

라고 하는 것은 세잔, 고갱, 고흐 등 일파의 칭호요, 반드시 대전 후 독일화가의 점유한 것은 아니다. 아니 그이들은 세잔 등의 후계자라 고 하여도 가능하다. 그리고 세잔 등의 화법을 확충하여 화론으로써 표현주의를 제창한 것은 앙리 마티스이다.[48]

라고 하여 여러 가지로 실증을 들었다. 그뿐만 아니라 독일의 예술운 동으로 표현주의가 널리 우리들에게까지 알려지게 된 것은 극문학의 방면이다. 그러면 극문학의 방면에는 어느 때부터 표현주의의 운동 이 일어났나. 이미 우리가 아는 범위만으로도 1913년의 저작이 있으 니 이것만 보아도 표현주의가 반드시 전시 혹은 전후에 생긴 것은 아 니다. 그러나 어떠한 시대에 낳아졌던지 또는 어떠한 나라에서 생겼 던지 그것은 막론하고 하여튼 독일이 어느 나라보다도 표현주의의 대표자라고 할 수가 있고 전전보다도 대전이 표현주의를 촉진한 것 은 부인하지 못할 사실이다. 그러나 비록 전전으로부터 있던 경향이 라고 할지라도 대전이 종결하려고 하는 1916, 17년에 이르러 자못 융 성하였고 따라서 많은 작가도 독일에서 배출하였다. 이러한 대전의 참화로 전후 고통이 많은 독일에서 이 표현주의의 운동이 일어났고, 또 그 파에 참가한 운동자가 모두 혈기왕성한 청년일 뿐만 아니라 이 운동으로써 깊이 시대정신에 입각한 가장 근저根底가 깊고 또한 의의 가 많은 20세기의 신문화를 수립하려고 함은 자못 우리가 괄목할 사 실이다.

그러면 이 표현주의의 내용이 어떠한 요점을 가졌나? 하는 것과 또는 이 주의를 주장하는 이는 어떤 주지主旨가 있나 하는 것을 약설略 說하고자 한다.

앞서 말함과 같이 이 운동의 형식은 어찌 되었던지 그 근본정신

48 우메자와의 글은 마티스에 대한 설명으로 계속 이어지나 효종은 여기서 인용을 멈췄다.

은 이미 오래전부터 발달된 것이니 반드시 참신한 것이라고 할 수는 없으나, 그러나 이 운동이 일종의 예술운동으로서 괄목하게 된 것은 대전의 중반 때부터 시작되었다. 전쟁이 처음 시작될 때는 적개심에 끌려 무엇이 어떠한 줄 분간할 여유가 없었다. 그러다가 전쟁이 장구한 세월로 견인이 되자 그 중반부터는 비로소 전쟁의 본질을 인정하게 되었다. 전쟁이 어떠한 것인 줄로 알게 되니까 점점 이것에 반항하는 이들이 증가하였다. 요컨대 전쟁은 관료나 자본가의 연고緣故가 많은 마테리아리스틱materialistic이나 또는 뿌루우탈brutal인 완력 발휘에 불과한 것이다. 인생의 본의는 결코 이와 같은 폭력으로 인하여 파괴될 것이 아니다. 전쟁이라고 하는 기계적 폭력 외에도 인생에는 본래에 자유스러운 존중할 정신이 있는 것이다. 이 자유스러운 존중할 정신력은 19세기의 물질문명으로 인하여 오랫동안 속박이 되고 구속이 되어 거의 그 고유의 힘을 잃었다. 인생을 인생으로서 다시 살아가려고 하면 바야흐로 이같은 참혹한 전쟁의 화괴禍塊에서 구제하지 않을 수가 없다. 평화를 바라는 마음, 인생의 본성으로 돌아오려고 하는 번민이 최초의 이 운동인 것은 확실하다.

물론 이 표현주의라는 명칭이나 또는 그 발상된 원인으로만 보면 결코 우리가 오늘날 새삼스럽게 경탄할 바는 아니겠지마는 금일 독일의 예술상 신운동의 표현주의는 전래의 표현주의Expressionismus나 또는 표현적 예술Ausdruckskunst과는 발생한 것이나 주장이 다른 것이니 독일어로 '다아다Dada'라고 하는 표현주의는 보통 표현주의라는 것과 그 취향이 다른 것이다. 보통의 표현주의는 다만 내적 생명의 표현에 불과하나 독일의 '다아다이쯤Dadaismus'[49]은 인상주의 또는 자

49 위의 '다아다'와 함께 제1차 세계대전 도중인 1915년 발생한 다다이즘(영어: Dada 또는 Dadaism)을 가리킨다. 다다이즘은 반이성, 반도덕, 반예술을 표방한 예술사조이자 실존주의, 반문명, 반전통적인 예술운동을 내걸고 기존의 모든 가치나 질서를 부정하고 야유하였다.

연주의에 대한 특정적 별개명사이다. 자연주의가 금일까지 문예의 대세인 것은 이미 다 아는 바이거니와 자연으로 인하야 주관이 완전히 정복되는 상태, 즉 다시 말하면 외계 혹은 객관으로부터 오는 인상을 충실히 그리는 것이 금일까지의 문예의 특색이었다. 그러나 이와 같은 것은, 본래 자유요 적극적인 주관생활이, 자연 혹은 객관세계에 끌리어 정복되고 말았다. 이러한 상태는 아무리 생각하여도 예술의 본체라고 할 수가 없다. 차라리 반대로 객관계로부터 해방-물적 속박의 해방, 그것이 진실한 예술의 출발점이 되지 아니하면 아니되겠다. '자연으로부터 해방' 이것이 이 표현주의의 제일의 모토motto라고 할 수 있다. 인간의 내생명內生命이 객관에 갇혀서 오직 객관만 충실히 그리려고 하는 것은 귀중한 주관을 전연 도외시한 것이다. 객관을 충실히 그리려고 하든지 충실히 그리지 아니하든지 그것은 예술의 제일 문제가 아니다. 우리에게는 먼저 주관이 있는 연후에 객관이요, 객관이 있고서 주관이 있는 것은 아니다. 객관으로 인하야 주관이 유린되는 것은 인생에게 가장 큰 비통일 뿐 아니라 멀지 아니하여서 그것이 인생의 파멸이라고 한다.

그러면 예술의 제일의 의의는 무엇인가? 말할 것 없이 객관에 끌리지 아니한, 주관의 충분하고 자유스러운 적극적 표현 그것이다. 객관물이 어떻게 주관에 인상되는 것인가 하는 것이 아니고, 객관으로부터 오는 인상은 다만 일종의 재료로만 취할 것이고, 주관의 자유스러운 동작이 어떻게 발현될까 하는 그것이 예술의 근본의이다. 말을 바꾸어 하면 주관, 즉 인간의 정신은 그 본질로서 자연이나 객관을 정복하여 무한히 그 특수의 자유를 발휘하여 마지아니할 가능성을 가지고 있는 것이다. 잠세력潛勢力적으로 인간의 영혼은 확실히 무한이요 절대이다. 그러므로 이 영혼이 오직 객관물의 학대를 받아 그 객관이 지휘하는 대로 그리는 것이 예술의 능사가 아니다. 우리가 물적 속박을 떠나 자유로 본능적으로 활동하는 것을 구체적으로 표현

하는 것이 예술의 요체이다. (…)

임노월林蘆月, 「최근의 예술운동 : 표현파(칸딘스키화론)와 악마파」
『개벽』 28호, 1922년 10월, 1-15쪽

노월은 작가이자 평론가 임장화林長和의 호다. 와세다대학 문과에서 현대미술사를 전공하고 도요대학에서 철학을 공부했다고 알려져 있다. 오스카 와일드의 유미주의 예술론에 매료되어 당대 문단에서는 보기 드문 탐미적 성향의 시와 소설을 발표하는 한편, 개인의 주관적 미의식을 절대시하는 '신개인주의'를 주장했다. 『개벽』, 『영대』 등의 지면을 통해 예술지상주의 이론 및 서양 현대미술 사조를 논하는 글들을 발표했다.

(…) 근대 예술가 중에 가장 이채를 발휘한 보들레르나 포나 소로구부[50]나 레오팔-따나 또는 고흐며 비어즐리며 뭉크며 칸딘스키의 예술이 현대인에게 얼마나 불가사의한 매력을 주었는가. 새로운 경이에 눈 뜬 근대인들은 여기에 비로소 청신한 창조력을 가지고 다종다양한 미를 표현하였다. 그중에는 독일의 신흥예술인 표현주의를 위시하여 19세기 이후로 일어난 유미파와 악마파와 미래파와 입체파와 후기인상파와 신고전주의와 상징파가 있다.

이중에도 가장 현대성을 가진 표현파와 악마파의 현실 위협은 우리에게 일대 기적이라 할 수 있다. 기자가 이 논문을 쓰는 동기는 근자에 표현파의 영화 〈카리가리 박사〉를 본 데 있다. 이 극의 심각한 인상은 일생의 잊지 못할 기념이다. 그리고 표현파의 자연관과 예술

50 Fyodor Sologub, 1863-1927. 러시아 문학가. 현대 한국어로는 표도르 솔로굽 또는 표도르 솔로구프라 표기한다. 러시아 상징주의 문학사에서도 독특한 사상을 지닌 데카당파의 시인이자 소설가이다.

관이 기자 자신의 자연관과 예술관에 대하여 공명을 주는 점이 있는 고로 이 글을 쓰기 시작한다.

I. 표현주의의 주장

자연을 초월하여 영혼의 율동을 무한히 고조하는 표현파 사조의 격류激流가 패전국인 독일에서 일어나자 예술가는 물론 보통 사람까지도 일대 경이에 눈을 뜨게 되었다. 표현파의 사적史的 고찰에 대하여는 인상파 이후로 일어난 후기인상파를 위시하여 반인상파 즉 입체파든가 악마파(물론 자연주의를 통과한 악마파를 말함)의 운동을 아는 독자는 표현파도 역시 반인상주의에서, 즉 후기인상파보다도 더 격렬히 자연 격리에 전입轉入한 예술인 줄을 개관적으로 짐작할 줄 안다. 그래서 여기에 말하고자 하는 바는 간단히 표현파의 진수를 개조식으로 작성하여 감상하여 본 후, 영화 〈카리가리 박사〉에 대한 회화적 인상과 극근劇筋에 대한 변태심리학적 관찰을 하고자 한다. 먼저 표현파의 이론을 개조식으로 작성하여 볼진대

1. 자연의 인상을 여실히 재현하고자 하는 재래의 예술은 완전히 타락한 예술이다. 예술가 자신의 내적 세계에서 발효 율동하는, 즉 주관의 약동 분탕에 의하야 자연을 마음대로 변형하며 개조하여 자아의 예속隷屬을 만들어 대상을 극복하며, 창조권創造權의 무한 자유를 획득하여 색채는 완전히 표현에 충만하며, 윤곽은 대담히 초자연적인 형태를 의미하고 그래서 우리의 영혼이 무한히 생활할 세계는 표현파의 예술이다. 자연은 벌써 인류의 동격도 아니다. 표현파의 예속이다.
2. 재래의 감상가는 회화에 대한 이해와 판단의 범주를 소원적遡源的[51]으로 현실과 번역하려 한다. 그러나 이는 대단한 틀림이다. 표현파의 회화는 전혀 현실로써 번역치 못할 신비기괴한 선과

색채로써 되었다. 그러나 표현파가 현실모방을 피하는 원인은 유미파와 같이 현세계가 추악하고 재미없는 이유가 아니고, 방향과 목표가 별종인 까닭이다. 즉, 표현주의의 회화는 우주에 유일한 창조자의 제작품인 동시에 박물관에 있는 출품 모양으로 자연의 작품 옆에 자기의 작품을 진열할 수는 없다. 그러므로 감상자는 자연의 작품을 보던 동일한 의식으로 표현파를 보지 말고, 특수한 의식하에서 감상하여야 된다. 즉, 표현파의 회화를 볼 때에 우리는 중생重生[52]해야만 된다.

3. 표현파에 대한 색채와 선은 관능적 선율旋律 배합에서 기인한 정신의 흥분이다. 그러나 순예술적 의도에서 나온 색과 선인 동시에 자연모방의 잔재가 없다. 그리고 표현파는 인류의 질식窒息 고통에서 또는 대도시의 처참한 비밀 가운데서 음향과 채색과 향기가 착종된 교향악을 듣는다. 저들의 혼은 격동적으로 긴장하고, 예민하고, 신비적이요, 미로적이요, 맥진적驀進的[53]이요, 빙결적氷結的이다.

4. 예술품은 절대적일 것이 당연하지만은 이것을 상대적으로 하는 것은 자연이다. 자연을 재현하는 것은 물론 예술가를 내적 충동에서 외계의 노예가 되게 하는 것이다. 예술의 진眞은 외계와 일치하는 것이 아니라, 예술가의 내계와 일치하여, 재현하는 것이 아니요 표현하는 것이다.

이상의 개조서는 순전히 회화상 관념인데 기자의 본 바로는 표현파의 문학적 방면보다도 회화적 방면이 일층 표현파의 진제眞諦[54]를

51 어떤 사물이나 일의 근원을 찾아 밝히는 것. 물의 근원지를 찾아 상류로 거슬러 올라가는 데서 연유했다.
52 다시 새 사람이 되다.
53 좌우를 돌아볼 겨를이 없이 힘차게 나아가는 모양.
54 불교에서 말하는 제일의의 진리, 여기서는 정수精髓의 뜻.

발휘한 듯하다. 물론 어떠한 신흥예술이든지 문학 방면보다도 회화 방면이 선진하여 완성이 됨은 예술사상에 사실이다. 그리고 심각한 예술경藝術境에 들어가려면 무엇보다도 회화적 지식의 수득修得에 의하여 자기의 세계를 먼저 색채와 선의 배합으로 장식할 필요가 있는 것은 기자의 역설하는 바이라. (…)

제2항에 말할 「칸딘스키화론」에 대하여는, 이 작가의 화풍을 '컴포디소나리슴'이라 한다. 그런데 지금까지 살펴보면 표현파의 사상과 동일할뿐더러, 표현파 화가 중에 한 사람이라 하여도 무관하기에, 표현파 회화를 소개하는 것으로 칸딘스키를 말하고자 한다. 그러나 칸딘스키의 화론이 전 표현주의 예술을 말하는 것은 아니다.

II. 칸딘스키화론—정신적 혁명. 반물질주의적, 반사실주의적 경향
예술을 삼단으로 구별하면
(一) 물상의 인상을 그대로 표현하는 예술(인상주의)
(二) 내적 특성을 무의식으로 표현하는 예술(즉흥악)
(三) 숙고하여 내적 감정을 표현하는 예술(콤포디순)

예술의 원시시대에서 현대에 이르기까지의 발달 과정을 삼기로 대별하면
(一) 실용적 요구에서 난 예술의 시대(원시시대)
(二) 예술이 실용적 요구에서 겨우 독립하여 정신적 요구에 의하여 창작하는 경향이 많은 시대(발전도상의 시대)
(三) 실용적 요구는 전혀 일소하고 순수히 심령적 예술의 시대(정점시대)

그러면 최고의 예술은 전혀 물상의 형사形似를 떠나서 색채와 선

조線條에 의하여 화가의 정감을 상징해야 되겠다. 마치 작곡가가 단음을 조합하여 자기 내심의 비밀을 표현하며 새로운 율동의 세계를 창조하는 것과 마치 한가지로.

예술은 사실에서 나아가 '미'에 들어가야만 되겠다. 그리고 진실한 예술미는 순수한 '콤포디순'에 의하여 표현이 된다. 순수한 '콤포디순'은 내적 감정을 의식적으로 표현한 것이라. 그러므로 '미'는 심령의 상징적 표현에만 존재한다.

이상은 칸딘스키 화론에 대한 간단한 해설이다. 칸딘스키의 그림을 보면 무엇을 형상하였는지 전혀 불명하고, 단지 당돌한 선묘와 초자연색의 도색으로써 그렸다. 칸딘스키 이외에 표현주의의 원칙을 채용한 화가는 독일인 아돌후 엘부스로[55]와 아렉잔다 카-놀트[56] 등이 있는데 카-놀트는 입체주의를 가미하여 결정結晶한 형태를 그린다. (…)

55 아돌프 에릅슬뢰Adolf Erbslöh, 1881-1947. 독일의 표현주의 화가.

56 알렉산더 카놀트Alexander Kanoldt, 1881-1939. 독일의 마술적 사실주의 화가.

3. 프롤레타리아미술 논쟁

김복진, 「상공업과 예술의 융화점」
『상공세계』 1권 1호, 1923년 2월, 64-67쪽

도쿄미술학교 조각과에 유학 중이던 김복진金復鎭, 1901-1940이 서울에 들어와 『상공세계』 창간호에 발표한 글이다. 아직 본격적인 프롤레타리아예술운동을 시작하기 전이지만 "예술을 위한 예술"이 아닌 "민중을 위한 예술"이 되어야 함을 역설하며, 노동의 예술화와 상공업의 예술화를 주장했다. 김복진은 『상공세계』의 잡지 도안을 직접 맡아 했는데 이는 스스로 상공업의 예술화를 실천한 것이라 이해할 수 있다. 김복진의 생활과 예술을 통합하려는 의지는 귀국 후 백조사 도안부 활동 및 파스큘라 조직을 통해 더욱 구체화된다.

민중은 참다운 예술과 문명의 창조자
우리들이 세계 역사를 읽을 때에 그리스·로마의 광휘찬란光輝燦爛한 고대 문명에 대해서 적지 않은 경이와 동경을 생각할 수가 있다. 그 생활은 단순하고 고상하여 거의 이상적이라고 할 수가 있었다. 그리스·로마의 고대 문명은 그 기초에 노예제도가 있었다는 것을 생각지 않으면 안 될 것이다. 그네들의 시민 계급은 무상의 자유와 행복을 향수享受하였으나 다수의 노예들은 그들의 발밑에서 유린되어 참으로 가련한 상태에서 신음하고 있었던 바이다.

모든 인류를 노예제도로부터 해방하여 그들에게 자유와 정의를 보인 근대문명은 가경可驚할 과학의 진보와 기술의 발달로 인하여 현대 자본주의 제도를 수립함에 이르러 차례로 추락되어 왔다. 현대인은 고대인이 가져보지 못한 무한의 새로운 물질욕을 맛보고 있으나

일찍이 고인古人이 다량으로 가지고 있던 예술욕은 점차로 감함에 이
르렀다. 자본주의가 가져온 추악醜惡과 오탁汚濁은 예술에 대한 감능感
能을 마비케 한 지가 오래이다.

　현대사회에서 참으로 자기의 업무와 취미가 일치하여 노동의 환
희를 향수하는 자는 극히 소수자뿐이요, 대다수의 민중은 무취미의
노동을 강제하여 하등의 인간이나 예술적인 쾌락을 허여許與하지 아
니하였다. 민중을 무시하고 노예제도상에 건설된 로마의 권력도 드
디어 멸망할 운명이 돌아왔다. 부르주아와 프롤레타리아의 대치로
성립된 현대 자본주의는 프롤레타리아라는 민중을 폭위暴威 압박함
에 이르러서는 멀지 않은 장래에 멸망할 운명이 돌아오는 줄로 깨닫
지 않으면 안 될 것이다. 다시 말하면 민중을 무시하는 문명은 도저
히 오래 번창하지 못할 것이다. 민중이야말로 참으로 문명의 창조자
요, 예술의 창조자이다.

문명과 민중예술

참다운 문명은 오직 다량의 물질을 생산 소비하여 감각적 쾌락만 얻
는 것이 아니다. 아무래도 자유와 평화와 질서, 인간성의 사랑과 정
의! 이것이야말로 참으로 문명을 조성하는 것이다. 일부의 소수자는
포식난의飽食暖衣로 주지육림酒池肉林에서 감각적 쾌락에 빠져 있는데
도 불구하고 다수의 민중이라고 하는 것은 환희, 쾌락은 생각도 할
겨를이 없이 분투와 노력으로써도 일신을 구제하지 못하고 고해에
신음하고 있지 않은가? 우리는 이것을 가리켜 문명이라고 할는지?

　근대문명이 인생의 미를 유린하여 돌아보지 않는 까닭에 인간생
활로 하여금 냉락고조冷落枯凋케 한 것은 사실이다. 현대 문명인은 오
직 물질적 향락만 요구하는 데 급할 따름이요. 예술적 향락은 구하려
고도 하지 않는 통폐通弊가 많다. 구하려고 하지 않을 뿐 아니라 그네
들은 예술적 향락을 구할 능력까지도 마비되고 말았다. 만일에 예술

을 사랑하는 '힘'－미와 상상을 사랑하는 능력이 민멸泯滅[57]되고 말 것 같으면 문명도 또한 멸망되고 말 것이 아닌가? 이같은 인간은 희망도 없을 것이요 생명도 없을 것이다. 우리는 무엇으로써 사람의 사람다운 것을 자랑하겠는가?

하층계급의 오탁汚濁과 중류계급의 우열愚劣과 상류계급의 속악俗惡을 탈화脫化하여 미와 선과 애愛의 세계로 화하게 하려면 우리는 이 것을 예술에서 구하지 아니하고는 다른 곳에서 구할 때가 없도다. 이 것이 곧 인간이 향수할 수 있는 것이며 인간을 향상하게 하는 민중적 예술이라고 할 수 있는 것이다. 우리가 생각하는 바 더욱이 우리 조선 사람으로 동경하는 그 예술은 예술을 위한 예술이 아니고 민중을 위한 예술, 우리 민족을 위하는 예술이 아니면 안 될 것이다. 이와 같이 예술은 현대가 가장 중요시할 뿐 아니라 현대보다도 더한층 자유, 평화, 애, 정의가 많은 장래에 번영될 것이다. 우리들이 지금으로부터 용맹스러운 나팔 소리와 한가지로 이상의 기旗를 하늘에 높이 들고 부는 바람에 활보闊步로 걸음쳐 들을 지나고 산을 넘어 새로운 태양을 우러러 볼 때가, 새롭고 또한 광영이 가득한 민중예술의 꽃이 만발한 그 때일 것이다.

예술의 최고 목적은 무엇

참다운 예술은 인간이 노동하는 그 기쁨을 표현하는 것이다. 참다운 예술은 인간의 마음과 우주의 마음이 합일되어 머물러 있는 것이다. 인간의 마음은 강박과 명령과 속박을 떠나서 자유와 사랑과 희열을 구해서 쉬지 않는 것이다. 우주의 마음에 접촉하여 자아를 무한히 발전시켜 가는 것이다. 볼지어다! 태양의 빛, 성신星辰의 깜박거림, 수목의 녹채綠彩, 유수의 장서長逝[58], 공중에 나는 새, 대지에 달리는 짐승,

57　자취나 흔적이 아주 없어짐.
58　죽음, 멀리 떠남.

고기는 물에 놀고, 나무는 바람에 춤추니, 우주의 만상이 모두 노동의 흔희欣喜[59]를 자랑하지 않는 것이 무엇인가.

흔희는 오직 하나인 진리의 현실이다. 참다운 예술은 인간의 무한한 흔희를 생하게 하는 것이다. 오늘날과 같이 소수자가 향락하는 바를 모든 인류가 공통하도록 하려면 ─ 불안과 불만과 절망을 일소하려면 ─ 다소의 희생을 바치고 모든 노무勞務를 예술화하지 아니하면 안 될 것이다. 노동으로써 고통이라고 감각하는 노예적 상태로부터 인간을 해방하는 데는 예술밖에 다른 것이 없다. 인간을 정말로 움직이게 하는 것은 강박과 명령이 아니고 창조의 흔희가 아니면 안 될 것이다. 예술은 실로 인생의 흔희와 애무愛撫를 재래齎來[60]하여 노동으로써 창조의 흔희가 되게 하는 것이다. 이것이 예술의 최고점이요 가장 광채 있는 목적이라고 할 수 있다. 세계의 평화와 자유와 애무와 정의를 촉진하여 문화의 찬란한 꽃을 피게 하는 것은 이 예술에 있다고 나는 믿는 바이다.

예술의 대도大道는 민중의 대도

예술은 세계 진보의 원동력이요 결코 외타外他 사물의 발전을 방해하는 것은 아니다. 그러므로 예술과 상공업은 절대로 상호 충돌되는 것이 아니요, 상호 협조하여 악수하고 진행하는 것이다. 세계 역사는 예술이 상공업을 지배한 시대도 있었다. 예술과 인생의 교섭을 상공업과 인생보다도 한층 더 중요시한 적도 있었다. 그러나 자본주의가 발흥된 이래로 모든 인간은 물질적 추구에 분망紛忙하여 예술을 전혀 돌아보지 아니하게 되었다. 그러나 이제부터 민중이라고 하는 것은 물질욕의 만족 뿐으로는 도저히 행복이라고 느끼기 불능함을 깨달았다. 여기에서 상업과 예술은 장래에 악수병진握手竝進할 운명에 도

59　매우 기뻐함. 또는 큰 기쁨.
60　어떤 원인에 따른 결과를 가져옴.

달하였다고 할 수 있게 되었다.

　자본주의의 놀랄만한 발달과 계급주의의 절대적 현격懸隔은 빈부의 차이와 귀천의 구별이 극도에 달하게 되었으니 이는 필경 자본주의자와 계급적 거귀자居貴者[61]가 민중예술을 억압한 죄악이라고 할 수가 있다. 자본주의의 복음이 준 빈곤과 고욕과 오탁에 의하여 질식 신음하는 민중에게 자유와 행복의 표징되는 예술을 허여許與하야 그들로 하여금 광명한 세계에 인도하지 아니하면 많은 민중은 희망도 없을 것이요, 광명도 없어서 오직 마시고 먹기만 일삼아 내일에 죽을 것을 알지 못할 것이다.

　생각해보라, 오늘날 우리 사회에서 천시하는 목공木工과 석수石手들을! 우리는 얼마나 천시하여 괄대恝待하였는가? 그렇지만은 경주 불국사를 볼 때 목수 그네들이 어떠한 예술가인 것을 반드시 느꼈을 터이요 석굴암의 장려한 조각을 볼 때에 누가 그것이 예술품이 아니라고 하리요, 그런 동시에 누가 또 석수의 손으로 그것이 조성된 것이 아니라고 하겠는가. 과거의 우리 조선도 남에게 못지 아니한 노동 예술화藝術化한 것이 아니고 무엇인가? 이러한 전례는 오직 이전만 그럴 것이 아니라 현대도 또한 그럴 것이니 목수나 석공이 예술가 되지 아니하여서는 안 될 것이다. 나는 이러한 모든 이유하에서 모든 인류가 다소간이라도 예술가가 되지 아니하면 안 될 줄 아는 것이다. 따라서 모두 한가지 자연과 우주에 대해서 순진한 찬미와 애착과 확연한 희망을 받들어 무한한 흔희를 표현하지 않으면 안 될 것이다.

　예술의 대도는 민중의 대도이다. 예술은 결코 예술을 위하는 예술이 아니고, 민중을 위하는 예술이 아니면 안 되겠다. 따라서 예술은 독자로 존재할 것이 아니다. 예술로써 도덕, 정치, 종교와 융합하도록 할 것은 물론이고 상공업과도 악수하지 않으면 안 될 것이다. 우

<hr>

61　귀한 지위에 거하는 자, 여기서는 천민에 대해 귀족을 의미.

리는 또 한 번 불러 지저귄다. 예술로써 인간의 노동에 있는 흔희의 표현이 되게 하여 노동과 예술을 융합 일치하게 하자고.

상공업 예술화와 융화점

상공업이라고 하는 것은 원래 우리 인간에 필요 불가결한 모든 물화를 제조하고 또 이것을 유상으로 이전하는 것이 그 본질이다. 인간 생활상에 필요한 물품을 제조하거나 또는 이것을 유상으로 이전하는 것을 기업하는 상인이, 오늘과 같이 경제가 발달된 이 사회에서는 없지 못할 것이 사실이다. 어찌 이것을 우리는 천시하였는지 진실로 그 이면에 하등의 이유가 없지 않은가. 농자農者를 천하대본이라고 하면 우리들도 장래는 민족의 앞길을 위하여 깊이 생각지 않을 수가 없는 것이다.

그런데 왕고往古에는 우리도 상공업을 천시한 때가 있었다. 아니 왕고뿐 아니라 지금도 우리들이 상공업을 천시하는 것은 사실이다. 그러나 그것은 또한 전혀 원인이 없다고 할 수가 없는 것이니 상인이 폭리를 탐하려고 하는 것과 공업자가 품성을 비열鄙劣케 하는 과거가 없지 아니한 까닭인가 한다. 그렇지만은 금일과 같이 모든 경제적 상태가 무엇보다 선결치 않으면 안 될 우리 조선에서는 더욱이 이러한 상공자를 천시하는 멸시적蔑視的 태도를 일소하지 않으면 요원遙遠한 우리 앞길에 다 굶어죽고 말 것이다.

세계를 들어 자본주의가 가경可驚한 정도에 이른 오늘날 상공업도 또한 그 영향을 받아 자본주의적으로 경영을 꿈꾸는 사람이 없지 아니한 듯하나 자본주의의 발호跋扈는 인간 노동을 다만 기계시機械視하고 평단시平段視하기가 쉬우니 우리는 힘써 이러한 해독害毒에 침범되지 아니하도록 힘쓸 필요가 있다. 인간은 결코 상공업을 위하여 존재되는 것이 아니고 상공업이 인간을 위하여 존재되는 것이라는 것을 망각하여서는 안 되겠다. 상공업은 그 자체를 위하는 목적물이 아니

요, 인간을 위하여 존재한다는 것을 생각하지 않으면 아니 될 것이
다. 상공업에 종사하여 활동하는 모든 사람 가운데는 그 활동하는 그
것이 참스러운 행복을 감득感得케 하지 않으면 안 될 것이다. 참스러
운 행복을 노동 가운데서 구하려고 하면 첫째로 일하는 그것 자체가
유쾌하지 아니하면 안 될 것이요, 둘째로는 그 일을 하는데 그것이
가치 있는 일이 안 되고는 안 될 것이다. 다시 말하면 노동을 예술화
하지 아니하면 안 될 것이다.

　　상공업의 예술화─이것이 결코 불가능한 사실이 아니다. 상점 경
영이나 외교판매外交販賣[62]나 점포의 장식이나 상품의 배치 등에 자기
의 흔희를 발표케 하여 혹은 광고 의장을 미술화하거나 창포窓怖 장치
에 무대장치를 응용하며 창포 조명에 무대조명을 응용하는 등 상업
에 대하여서도 예술화할 여지가 많은 것은 기무가론己無可論[63]이거니
와 더욱이 공업에 들어서는 더 말할 것이 없으니 건축이 이미 훌륭한
미술의 일 분과가 되었고 공예학과가 과학에 대한 독립체가 되어 있
는 것만 보아도 적은 과거와 많은 미래에 얼마나 많이 상공업 예술화
가 될는지는 구구한 설명을 요할 필요가 없는 줄 안다.

　　나는 생각한다. 상공업의 예술화가 오늘보다 일층 더 진보되어 모
든 상공업자가 모두 한가지로 예술가가 되는 그때야말로 참으로 민
중예술이 번영될 때인 줄 안다. 예술은 결코 부르주아의 도락道樂이나
완구玩具도 아니요, 학자의 나타懶惰한 위로慰勞거리도 아니다. 참으로
예술이라고 하는 그것은 인간이 노동하는 그 흔희를 표현하는 거기
에 있는 것이다. 만일에 상공업자가 자기의 일에 대해서 충심으로 흔
희를 표현하여서 거기에 헌신할 것 같으면 그곳에 창조가 있으며 예
술이 생길 것이다. 이제야말로 상공업 예술화의 서광은 동쪽 하늘이
이미 밝기 시작하였다. 멀지 아니하여 세계의 이면裏面은 점차로 변화

62　방문판매의 일본식 표현.
63　이미 더 논할 것이 없음.

하여 불만과 쟁투와 부정직은 차례로 그 영자影子를 몰료沒了하고 흔희와 평화와 정의가 구슬 꿰듯이 서로 이어 번창할 것이니 이것은 흡사 저 밝은 태양이 동쪽 하늘에서 솟아나 서쪽 하늘로 넘어가는 것과 같은 것이다. 이제 우리『상공세계』에서도 문예편의 부록을 두어 물질적 경제 방면을 힘쓰는 동시에 정신적 위안을 제공하려고 하는 것이니 이곳 우리 동인이 우리 동포로 하여금 육체를 위하여 노력하는 동시에 정신을 위하여 분투하려는 그 뜻에 다름이 없는 것이다.

김용준,「프롤레타리아미술 비판: 사이비예술을 구제驅除하기 위하여 5-8」
『조선일보』, 1927년 9월 25일, 27일, 28일, 29일

1927년 도쿄미술학교 서양화과에 재학 중이던 김용준金瑢俊, 1904-1967은 지면을 통해 예술운동에서 정치운동으로의 방향전환을 주도하는 카프의 김복진, 윤기정, 임화 등과 자신이 지향하는 프롤레타리아미술의 상을 두고 이론투쟁을 전개했다. 무정부주의자의 입장에서 김용준은 표현주의를 프롤레타리아계급에 적합한 미술로 적극 주장하는 한편, 마르크스주의·사회주의 미술을 예술의 근본 가치를 상실한 정치도구로 비판했다.

사회의 모든 순서는 진행된다. 이 진행의 일원인 예술―특수인의 소유품이었고, 그의 희롱에 권태를 느낀 예술―은 어떻게 해방되어 나갈 것인가? 우리는 부르주아의 심규深閨[64]에서 무산계급에게로 시집온, 이 해방된 예술을 프롤레타리아예술이라 한다. 그러면 이 프로예술은 어떻게 해석되어 오는가 보자.

64 여자가 거처하는 깊이 들어앉은 집이나 방.

윤기정[65] 씨는 "전기의 프로 문예(문예에 국한해 한 말이 아닌 듯싶다-필자)란 예술적 요소를 구비치 못한 비예술품이라도 해도 좋고, 계급 해방을 촉진하는 한낱 수단에 불과해도 좋고, 다만 역사에서 필연적으로 전개되는 해방운동의 임무만을 다하면 그만이다." 하였다. 씨가 "문예는 예술이 아니다. 프로에게 예술은 없어도 좋다." 한다면 구태여 씨의 말을 문제 삼을 필요가 없지만, 씨가 만일 프로예술의 존재를 시인한다면 위의 말에서 큰 모순을 볼 수 있다.

예술적 요소를 구비치 못한 '비'예술품은 비프로예술품이요, 프로예술품은 아니다. 계급해방을 촉진하는 수단에 불과하다면 그것이 도저히 예술이란 경역境域에 들어올 수 없는 것이다. 씨의 예술관은, 아니 일반 마르크스주의자들의 예술이론은 모두 그 근거가 박약해 보인다. 예술이란 문구는, 언제든지 멸망하기까지는 변하지 못한다. 즉, 예술의 본질적 가치는 부인할 수 없다. 예술적 요소가 미를 본위로 한 이상 미의 표준과 미의식에 있어서는 시대와 사상-즉 환경을 따라 변환할지나, 미의식을 부인하고는 예술이란 대명사는 붙일 수 없는 것이다. 예술품 그 물건이 실감에서, 직감에서, 감흥에서, 이 세 가지 조건하에 창조되는 것이다. 그러면 예술은 결코 이용될 수 없고, 지배될 수 없으며, 구성될 수도 없다. 또한 예술품 그것은 결코 도구화할 수 없고, 비예술적일 수 없고, 오직 경건한 정신이 낳은 창조물일 것이다. 그러므로 예술은 결코 과학적이어서는 아니 되며, 순연純然히 유물론적 견지에서 출발하여서도 아니 될 것이다.

볼셰비키의 예술이론은 나와 정반대된다. 그들은 예술을 선동과 선전 수단에 이용하기 위하여 도구시하고 있다. 그들은 이러한 예술을 훌륭한 프로예술 혹은 민중예술이라 한다. 그러나 그것은 큰 오류

65 윤기정尹基鼎, 1903-1955. 일제강점기 「새살림」, 「양회굴뚝」, 「거울을 꺼리는 사나이」 등을 저술한 소설가. 비평가.

로 볼 수밖에 없다. 로맹 롤랑[66]의 『민중예술론』에, 누구의 말인지 잊었으나 "만일 예술을 일반 민중이 다 이해하도록 하려면 예술의 수준을 내려야겠다."는 뜻의 말을 한 사람이 있다. 연전에 모 신문지상에 이 말을 공격한 이도 있었지만, 그러나 위의 말은 예술을 잘 이해한 이의 말이다. 어디서 보았던지 잘 생각이 아니 난다만, "큰 입은 큰 음식을 먹을 수 있으므로 가장 아름다우리라."고 누가 비웃어 한 말이 생각난다. 이만큼 미의 가치는 유용과 다른 것이다. 또 플라톤은 말하되, "미는 어떤 물건을 위하여 존재치 않는다." 하였다. 예술, 그 물건이 어떠한 시기에 있어서는 엄정한 의미에 있어서 주의적主義的 색채를 띨 수는 있으나, 그것이 결코 주의화主義化할 수는 없다. 주의화한다는 말은 곧 예술의 해체를 의미하게 된다. 언제든지 예술은 균제均齊·대칭 및 조화란 세 가지 구조적 미를 포용하고서 비로소 본질적 특질이 나타난다.

실증미학자 퀼페[67] 씨는 말하기를, "아름다운 것 중에도 가장 순수한 것은 색色과 음音과 형形이요, 향香에 대한 쾌감은 그렇게 고상하지 못하다. 색은 순결함과 광채에 의하여 아름답고, 음에서는 밝고 온건함으로써 아름답다. 그러나 내부의 조화된 현명하고 선량한 심령의 정신적 아름다움은 형으로 나타남보다 더 이상의 미를 가졌다." 하였다. 우리는 항상 이러한 예술, 프롤레타리아 이데올로기에서 출발하고 프롤레타리아의 실감에서 출발하면서, 또한 그 본질을 잃지 않은 예술이야말로 진실한 프롤레타리아의 예술이라 할 수 있다. (이하 니이 이타루[68] 씨의 말로 내 말을 대신한다.)

프롤레타리아예술에는 두 방면의 길이 있으니, 하나는 프롤레타리아

66 로맹 롤랑Romain Rolland, 1866-1944. 프랑스의 소설가, 극작가, 평론가. 『장 크리스토프』
 로 1915년 노벨문학상을 수상하였다.
67 오스왈드 퀼페Oswald Külpe, 1862-1915. 독일의 심리학자, 철학자.
68 니이 이타루新居格, 1888-1951. 일본의 작가, 번역가, 평론가.

의 생활 실감에 반조反照하여 프롤레타리아의 고뇌와 통분을 표현하는 것이요, 둘째는 프롤레타리아 정신을 깊이 명장銘藏[69]하여 투쟁하고, 또한 대적對敵 계급에 밀입密入하여 그 상태를 폭로시킴으로써 기성 예술 내지 관념을 파괴할 수 있다.

　선전을 위하여 쓴 작품이라도 소질의 여하로 훌륭한 예술품이 될 수 있다. 그러나 아무리 선전을 예상하고 쓴 작품이라도 그것이 예술인 이상에는 예술적 관조와 예술 심리의 작용을 통과하지 않으면 안 된다. 그렇지 않으면 그것은 예술적 지위를 보전할 수 없다. 여기가 사회운동과 예술이 본질적으로 상이한 점이요, 아무리 과학적 요소를 주입하더라도 예술이 과학이 될 수는 없으며, 없는 그곳에 예술이 또한 있다.

　그러나 마르크시스트는 이 근거 깊은 실질적 예술운동을 전연 몰이해할 뿐이 아니라, 도리어 소시민적 우언이라고 반박한다. (…)

　그러므로 예술을 그네의 한 수단으로 이용하자는 지배자적 태도, 소부르주아의 태도에는 어디까지나 불복이다. 이것은 예술의 초계급성, 유리성遊離性을 말하는 것이 아니다. 예술가 자신이 자발적으로 혁명 작품을 제작해야 할 것이다. 예술가는 결코 혁명가일 수는 없다.

　세상에는 정치가도 있고 도학자道學者도 있고 철학가라든지 많은 과학자가 있는 것과 마찬가지로, 사회적 현상의 발로로 사회란 조직체가 구성되어 있는 이상 예술가도 또한 없지 아니치 못하다. 그것이 혁명기를 전후하여는 혁명'적' 예술가는 될지언정 예술가가 혁명가로 화신化身할 수는 없다. 그러므로 혁명적 예술가의 작품은 그 모티프가, 아니 예술품을 제작할 때의 직감이 벌써 ○○기분화氣分化 하기를 요할지며, 결코 논리에 의하여 혹은 사고에 의하여, 예를 들면 근

69　새기고 간직함.

간 러시아에 많은 미술가들의 족히 예술품이라 할 수 없을 만큼 평범
화한 작품과 같은, 실감에서 우러나지 않는 작품, 감정을 속인 작품
이어서는, 그것이 한 수단 도구품이라 명명할 수는 있으나 진실한 예
술품이라 할 수는 없다. 다시 말하면 그저 프롤레타리아의 생활을 그
리고, 자본가와 투쟁하는 장면을 사진과 같이 묘사한다고 그것이 결
코 프롤레타리아예술이라 할 수는 없는 것이다. 피카소가 입체파의
회화를 그리게 된 것은 이 때문이니, 초기에는 그도 프로의 생활에서
취재取材한 〈부부〉란 작품을 그렸다.

　진실한 프롤레타리아작품은 〇〇이 종식되는 날에는 또한 다른
예술을 창조하겠지만, 〇〇를 전기前期한 프로의 작품은 그것이 다만
프로의 생활만을 무기력하게 그린 것이어서는 안 된다. 우리는 먼저
기성사회의 일체를 〇〇하기 위하여 먼저 부르주아 사회를 혼란케
할 필요가 있다. 혼란을 요하는 예술은 그들을 경악케 할 기상천외의
표현을 요한다. 주저와 사고는 대금물이다. 우리의 실감의 표현, 기
성 예술의 형식적 기교미에 반대하고 우리의 내재적 생명의 율동을,
통분의 폭발을 그대로 나열한 것이 우리의 예술이 아니냐. 그러므로
나는 많은 신흥예술, 미래주의 이후로 신고전주의에 이르기까지, 아
니 세잔과 고흐와 고갱으로부터의 예술은 모두 다소 프로예술로 기
울어진 것이라고 본다. 반전통은, 반아카데미는 곧 반기성사회 내지
관념의 암시이므로 미래주의의 괴수魁首 마리네티[70]와 세베리니[71]와,
입체주의의 원조 피카소와, 표현주의의 바실리 칸딘스키와 앙리 마
티스와, 신고전주의의 도란과 오귀스트 로댕을 거꾸로 세운 아리스
타이드 마욜[72]과 구스타프 비겔란트[73]와, 우리의 어린이 목가적 작가

70　필리포 토마소 마리네티Filippo Tommaso Marinetti, 1876-1944. 이탈리아의 시인, 소설가. 미
　　래파의 창시자로 유명하다.
71　지노 세베리니Gino Severini, 1883-1966. 이탈리아의 화가.
72　아리스티드 마이욜Aristide Maillol, 1861-1944. 프랑스의 조각가, 화가.
73　구스타프 비겔란Gustav Vigelland, 1869-1943. 노르웨이의 조각가.

앙리 루소[74]까지. 이들은 모두 우리의 작가다. 이들은 모두 예술가요, 혁명가는 아니다.

그러나 민중은 이 해방된 예술을 알려고 힘쓰지 않고 흔히는 그 수준을 내려주기를 바란다. 이것은 마치 발달된 문명을 퇴보해 달라 함과 같은 무리한 요구이다. 우리는 난해한 기계공학을 상식적으로 탐구하면서, 왜 예술은 알려 하지 않는가. 보아 알 일이다. 러시아는 예술에 타락하지 않았는가. 그들은 사이비 예술로써 예술의 본질을 잃지 않았는가. 일반이 알기 쉬운 작품이라고 결코 예술품은 아니다.

예술이 그만큼 평범한 것이라면, 기생의 노래와 광대의 춤은 지상 至上의 예술이 아니겠는가. 그렇다고 또한 포스터와 군대의 나팔과 선전문 속에는 예술품이 하나도 없다 함이 아니다. 누구는 말하기를 "포스터와 군대 나팔과 선전문은 예술품이 아니다." 하였으나, 그까짓 말은 귀담아들을 필요도 없고, 위에도 말했지만 우리는 이런 것들 중에서도 예술적 요소를 가진 아름다운 작품을 발견치 말란 법은 없다. (…)

임화, 「미술영역에 재표在한 주체이론의 확립: 반동적 미술의 거부 1-4」
『조선일보』, 1927년 11월 20일, 22일-24일

임화林和, 1908-1953의 본명은 임인식林仁植으로 보성고등보통학교를 1925년 중퇴하고 1926년부터 시 창작과 비평으로 문단활동을 시작했다. 다다이즘, 미래파, 구성주의 등의 전위예술 경향에 깊은 관심을 갖고 다다적 시를 발표하기도 했다. 1926년 카프에 가입한 후에는 계급혁명을 위한 프롤레타리아 문학 운동을 주도하며 서기장을 지내기도 했다. 이 글은 김용준이 두 달 전

74 앙리 루소Henri Rousseau, 1844-1910. 프랑스의 화가.

『조선일보』에 발표한 「프롤레타리아미술 비판」을 비판하기 위해 쓴 글이다.

(…) 나는 본론 초두에서 이때까지 조선의 현 단계에 처한 예술운동 전반의 의의를 말해왔다. 그러면 예술운동의 방법론적 문제라든지 조직의 문제는 개념적이나마 말했으나, 무산계급의 예술이란 여하한 형식과 내용을 가진 것이며 그 가치의 우열은 무엇을 기준으로 하는 것일까.

나는 여기서 이 말을 더하기 전에 먼저 일언할 것이 있다. 그것은 이 글을 읽는 이가 예술운동과 예술을 어떻게 인식할 것인가 하는 생각을 가졌기 때문이다. 이 말은 다른 말이 아니다. 쉽게 말하면 운동과 작품이 개별적으로 존재해 있다는 말은 감사한 말이다. 즉, 나의 무산계급 예술에 대한 해방은 결국 아등我等은 여하히 예술을 인식하느냐 하는 방법론적 문제이다.

다시 말하면 무산계급 예술운동 부분 내에서 일반적으로 부르는 예술이란 것은 여하한 인식방법 하에서 존재해 있는가 하는 그것이다. 첫째로 예술은, 마르크스주의적 인식 즉 세계〇〇의 의지(목적의식성)와 결합되지 않고 일관되지 않는 한, 여하한 우수한 예술이라고 해도 결국 그것은 '프롤레타리아'에게는 하등의 의식을 결코 갖지 못한다. 우리는 어떻게 이러한 예술을 프롤레타리아예술이라고 부를 수가 있겠는가. 그 다음으로 전 무산계급의 생활의지의 방향을 향하여 그 실천화의 도정으로 돌입하지 아니하면 아니 된다. 만일 그렇지 않으면 그것은 예술행동 중심의 한계를 탈출하지 못하는 새로운 예술지상주의의 적색 상아탑을 건설함에 불과한 것이다.

여기에서 나는 김용준[75] 씨의 「프롤레타리아미술 비판」을 분석 검토하여 씨의 사이비적 무산계급 미술론의 근거를 대중의 눈앞에 폭

75 본문은 金基鎭으로 되어 있으나, 金瑢俊의 오기로 보여 김용준으로 바꾸었다.

시暴示하려 한다. 씨는 미술의 계급적 고구考究에 앞서 이러한 말을 했다. "미술-조형예술에 있어서는 아직까지 문학이나 희곡 등 언어예술과 같이 사회민중과 적극적 관계를 가지고 오지 아니했음으로이다." 여기에서 우리는 어떠한 것을 간취看取하는가. 즉, 위에서 인용한 예는 씨의 예술에 대한 사이비 무산계급적 인식의 정체를 폭로하기에 주저하지 않았다.

사회와의 적극적 관계를 갖지 않았다는 말을 나는 이해하기가 대단히 곤란하다. 만일 그렇다면 이때까지 조형예술, 즉 현재 이전의 미술가는 어떤 계급이었으며 또한 무엇을 내용으로 제작하였던가. 르네상스 시대의 '세산느'의 성화를 보고도 김씨는 사회와의 적극적 관계가 없었다고 보는가. 그뿐 아니라 19세기 불란서의 미술작품이 음기 창일漲溢76한 나체화 이외에는 아무것도 없던 것을 씨는 어떻게 보는가. 데카당 무리의 향락적 근성이 없었다면 19세기 불란서 미술은 없었을 것이다. 즉, 김씨의 사회와의 적극적 관계가 없다는 말을 얼른 앞머리에 내어놓은 본의가 어디 있느냐 우리는 일고할 필요가 있다. 나는 이렇게 단언한다. 그것은 씨가 미술영역에 있어 마르크스주의적 인식, 무산계급적 고찰을 기피하려는 것을 전제前提로 하는 근성의 발로 외에는 아무것도 아니다. 문학과 희곡 등 언어예술을 간판으로 한 소부르주아의 사기술이다.

이것을 증명하는 것으로 다음에서 씨의 미술관美術觀, 그중에도 혁혁한 프롤레타리아??77 미술관의 정체가 나온다. "물론 미술은 암시적이며 유감적有感的인 것이 사실이다. 그러므로 나는 비유감적非有感的이요 비암시적非暗視的인 이용을 위한 예술인 마르크스주의 예술에는 공명할 수 없다." 나는 그래도 먼저 이 예에서 씨의 사고 근거가 과학적인 것을 의심하지 않았다. 예술과 사회의 관계를 논하는 씨였음으

76 물이 불어 넘침, 의욕 따위가 왕성하게 일어남.
77 프롤레타리아 뒤의 물음표 2개는 임화 본인이 원문에 직접 단 것이다.

로. 그러나 여기에 와서 문복가門卜家[78] 김용준 씨의 정체가 신비주의의 형태를 쓰고 나왔다.

예술은 암시적이어야 한다. 그러고 직감을 노래하고. 카나리아와 같이. 이용을 위한 마르크스주의예술에 공명하지 못한 말이다. 그러나 씨의 계급적 양심은 다시 궤변을 계속한다. "그렇다고 무산계급예술을 아주 부인할 수는 없는 일이다. 말하자면 그가 물으면 그에게는 프로예술이 필연적으로 나올 것이란 말이다. 바꿔 말하면 미를 인식하는 감각이 프로인 만큼 그 근거와 출발이 다르지 아니할 수 없다는 것이다." 김씨는 씨의 무산자적 꾸밈을 보증하기 위하여 '돈키호테'식으로라도 무산자계급 예술을 지지한다.

그러면 여기서 또 씨에게 묻고자 한다. 미를 인식하는 감각이 예술이 된다면 '프롤레타리아' 조선의 현재 민중은 미를 어디서 찾아야 할까 … 그것을 가르쳐달라. 조선 무산계급에게 미를 달라. 감옥 속에서 미를 찾아야 할까, 아사하는 사람의 입에서 미를 찾아야 할까. 조선의 '돈키호테' 김용준 씨여! 무산계급예술이 마르크스주의자에게 도구가 되어 이용될 것을 염려한다면 무산계급에게 미를 가져오라.

씨의 근성은 '데카당'이 아니냐? 악귀적이 아니냐? ○○과 ○○○○로 일관한 ○○○ 민중 속에서 미를 예찬한다니 배고픈 것도 프롤레타리아에겐 미감이고 쾌락일까, 여기서도 김씨 자신은 자위적 미술의 지지를 변명할 것인가. 또한 이 말은 무엇을 말함이냐. "우리는 프롤레타리아로의 심각한 감정을 그 감정이 폭발될 때 그것을 예술화하려고 하려 할 때 우리는 도저히 전통예술의 표현수단만으로는 불만을 느낀다." 이것은 분명코 소'부르주아지'의 자위적 예술관이 아니라고 누가 감히 말할 것이냐. 폭발된 감정을 예술화하여 하등의 효과가 있느냐. 우리들의 예술은 대중의 감정을 조직화하여서 적당

78　점쟁이.

한 시기에 폭발케 하지 않으면 안 될 것이다.

그뿐 아니라 우리의 운동은 그 성질에 있어서 계급해방 운동의 일익인 전위부대의 행동이기 때문에 작품제작 중심은 미미한 관념 투쟁의 작은 부분을 점령하는 이외에 또 무슨 효과를 가져오지는 못 하는 것이다. 그러므로 우리는 지금 작품작동 중심, 즉 예술운동이란 협애狹隘한 영역을 탈출하여 정치투쟁 전선에 적극적 참가 그리고 작 품 그것도 정치적 효과를 내기에 전력을 다해야 할 것이 아닌가.

그러면 김씨가 논하는 바의 무산계급예술은 계급에게 어떠한 이 익을 주느냐? 이익이 아니다. 그것은 소부르주아지의 자위적 이론 유희로서 대중의 의식을 마취시켜 계급전선의 진영을 붕괴케 하여 부르주아지 진영에 투항을 권유하는 자본가의 번견蕃犬의 역할을 맡 은 것뿐이다. 즉, 이것은 소위 예술의 해방을 목적하고 기성예술을 파괴한다는 예술론자의 무의식 중에 범하는 죄악이다. 이것이 예술 의 인식상에 있어서 마르크스주의적 인식을 하지 않는, 또는 못하는 인식 오류와 착오가 생기는 아주 나쁜 결과이다.

그러면 김씨의 소론所論[79]과 같이 프롤레타리아 사회에 적합한 예 술을 창조한다는 말 중에 숨어있는 오류를 지적한 것이다. 여기에 김 씨가 사회○○의 발전단계를 마르크스주의적으로 인식하지 않는 이 유가 명현明現치 아니한가. 만일 김씨가 ○○ 전기 그 중에도 조선과 같이 자본주의가 정당한 과정을 거치지도 못하고 그의 기형적 송● 을 당하는 지방의 정세를 바르게 인식한다면 이와 같은 말을 감히 못 할 것이다.

"오류를 범하지 않는 것은 아무 일도 하지 않는 사람뿐이다. ─ 아 오노 스에키치靑野季吉" 한 말과 같이 나 역시 이 비상 시기에서 꾸준 히 애쓰고 있는 만큼 물론 오류도 많을 것이다만, 나는 그것을 완전

79　논하는 바, 내세우는 바.

히 청산하여 진정한 확집確執[80]을 얻으려고 또한 적지 아니하게 애쓰고 있다. 이 의미에서 나는 ●군의 글을 성심껏 보았다.

"○○을 사회주의자만으로 성공한다는 것은 하나의 망상이다.─레닌" 한 것과 같이 더욱이나 사람이 그리운 이 마당에서 그에게도 한 가닥의 희망이나마 걸었던 것이다. 그러나 다 읽고 보니 군의 박문駁文[81]은 맹자盲者의 도용徒勇[82]인 외에 아무 것도 아니다. 좀 좋게 말해서 "진묵眞墨한 관념론─이우적李友狄 씨 명명"의 찌꺼기라고나 할까. 어쨌든 나는 전●모멸에 치치値하는 한 사람의 인간을 더 발견하였을 뿐이다. 이하 그 이유를 약설하겠다. 젊은 투사들이여 이 따위 기생 망상론자들을 어찌할 것이냐. "물론 철저히 배격하여야 한다." 제군의 대답도 당연히 나와 같을 것을 나는 믿어 의심치 않는다.

내가 눈앞 부르주아 민주주의 전취戰取[83] 단계에서 김안서金岸曙를 여지없이 평한 소이는 그야말로 진묵한 관념론의 횡행(그 가장 현저한 예로 한치진韓稚振, 한정옥韓廷玉 군의 망론을 거할 수 있다)과 동시에 귀취歸趣[84]를 찾지 못하는 민중에게 미치는 그 악영향과 또는 부르주아 이데올로기의 잔재물 배격에 개의치 않을 수 없는 단계적 견지에 있었던 것이다. 전번 한치진 군을 반박(『조선지광』 8월호 소●졸문 「역불멸설力不滅說과 기계학」)한 것이나 이번 정군을 조상俎上[85]에 올리는 것이 모두 이러한 계급적 견지에서 한 임무인 줄 안다. "몰락하는 자는 몰락시켜라."한 필자의 말이 직접 김, 정같이 턱없는 망론으로 허공을 재이며 군소리를 쥐어치는 자들에게 가는 배격인 동시에 "그 지상紙上에 쓸어놓은 잡균(망론)을 소독하지 않으면 안 된다."한 말은 대

80 자기주장을 고집하여 양보하지 아니함.
81 다른 사람의 학설이나 견해 따위를 논박하는 글.
82 헛된 용기.
83 목적한 바를 싸워서 차지하거나 얻음.
84 귀착점.
85 도마 위에.

중에게로 가는 계급적 입장에서의 한 관심사를 의미하는 것이다.

보라 김군과 같은 망론자가 아직 얼마나 많은가. 정 학도學徒도 그 일례로 나섰다. 그는 일종의 '인정?'과 '도의?'로 그리하였는지는 모르지만 그 따위 선심을 가지고서는ㅡ변명해주려면서도 아무 효과를 내지 않은 그 따위 창피한 호의로는 결국 "돗을 생각해주다가 돗의 상복喪服을 입은"[86]류類의 조소나 남기고 말 것이다. 다시 말하거니와 정 학도에게 보이기 위하여 (보아도 알지 못할) 이 글을 쓰는 것이 아니요, 몰락의 길이나 일로一路 평안히 가라고 한마디 보내어준다. 군君아 이 말이 아프고 노엽거든 인간다운 인간의 길을 찾으라. 광명의 사장師匠[87]은 이 땅에도 온 지 오래다.

"문예연문文藝軟文[88]을 과학적으로 평하지 마소. 평을 좀 부드럽게 하소. 남을 모시侮視[89]마소." 이런 의미의 고통 낀 하소 글 말고 슬기 있게 1년 아니라 2년이라도 남의 이론의 근거까지 이해할 만치 연교研較[90]해 가지고 나서라. 평의 근저 핵심을 몰각沒覺하고 그 복사선輻射線[91]의 맨 끝을 장님 코끼리 만지는 것처럼 왈가왈부(그것도 귀납적으로 근저에까지 소급하는 것이라면 모르지만)하는 장님들의 헛수고ㅡ 가소로운 마각馬脚[92]을 내놓아 보아야 명예일 수는 없다.

나는 다시 이 항에 와서 김씨의 소위 마르크스주의 예술이론의 오류란 일 항을 검토하겠다. 첫째 김씨는 항의 첫머리부터 윤기정 씨의 주장인 ○○전기에 존재하는 프로예술은 역사적 필연에 의하여

86 돗은 돼지의 옛말로 생각해줄 가치가 없는 대상을 생각해주는 것이 지나쳐 우스꽝스럽다는 의미.

87 학문이나 기예에 뛰어나 남의 스승이 될 만한 사람.

88 연문은 역사, 경서, 과학 등을 이르는 경문硬文에 대해 문학, 예술, 신변잡기 등을 이르는 말.

89 멸시.

90 상고하고 비교함, 연구하고 비교함.

91 중심부에서 퍼져나가는 열이나 에너지의 방사선放射線. 여기서는 비평의 말단, 변죽을 의미.

92 가식하여 숨긴 본성이나 진상.

전개되는 해방운동의 임무만을 다하면 그만이라는 예술의 마르크스주의적 인식을 어떻게 반박하였는가.

이리하야 우리는 김씨의 프롤레타리아의 예술관을 듣자. "사회의 모든 순서(나는 순서란 말은 무엇을 말함인지 알 수가 없다. 주註 임화)는 진행된다." 이 진행의 일원인 예술－특수인의 소지품이었고 그의 희롱에 권태를 느낀 예술－은 어떻게 해방되어야 하나, 이렇게 김씨는 전제를 내놓고 그 방법에 있어서 마르크스주의 해석(그 방법적 견지에 있는)을 반박 부정하기를 비롯한 것이다.

그리하여 김씨는 여기에서 씨 일류一流의 신비적 인식 착오를 개시한 것이다. "… 즉 예술의 본질적 가치는 부인할 수 없다. 예술적 요소가 미를 본위로 한 이상 미의 표준에 있어서는 시대와 사상－즉 환경을 따라 변환할지나 미의식을 부정하고는 예술이란 대명사는 붙일 수 없는 것이다. 예술 그 물건은 실감에서, 직감에서, 감흥에서 이세 가지 조건 아래서 창조되는 것이다. 그러면 예술은 결코 이용될 수 없고 지배될 수도 없다. 또한 예술 그 물건은 결코 도구화 할 수 없고 비예술적일 수 없고 오직 경건(*강조점 임화)한 정신이 낳는 창조물일 것이다. 그러므로 예술은 과학적이어서는 아니 되며 순연히 유물적 견지에서 출발하여서는 아니 된다."

나는 위에서 인용한 예를 검토함에 앞서 미의식에 대하여 실험미학적 견지에서 생각할 필요를 느낀다. 미는 어떠한 것일까, 그것은 우리들의 사상 내지 발표를 요하는 의식을 표현할 때 사용하는 일종의 기술 이외에 아무것도 아니다. 그러면 그것은 순연한 형식에 큰 의미를 둠은 사실일지는 모르나 내용이 필요로 하는 과학적 유물변증법인 정확한 형식과 어울리는 결합 위에 성립하는 것이다.

김씨는 미의식의 변천, 즉 미의 유물론적 고찰을 시인하지 않았는가? 나는 다시 미 문제에 대한 고증 자료로 칸딘스키의 예술론의 일부를 발췌해온다.

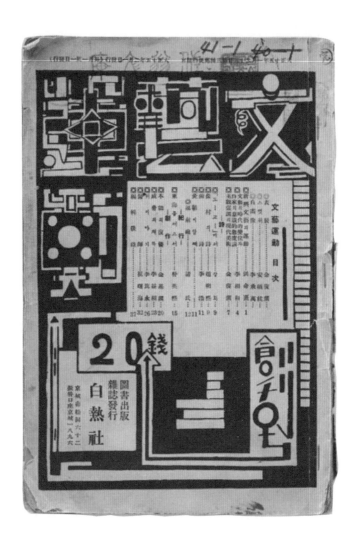

김복진, 『문예운동』 창간호 표지화, 1926년 1월.

『밤낫쌍파네』(俗謠五)

석영 畵謠

一
밤낫쌍파면
나올것엇슴두
彼〔에헤헤헤야
念〔밤낫쌍파네〕

二
고대광실은
지어준이만
누가사엿나
썰고잇구나

三
십리 긴방을
걸어준이만
누가잡엇나
백곰하하네

四
부모쳐자는
밤낫쌍파두
누가먹이나
먹일수압네

五
돌멩이라두
조흔시절은
울어주리라
언저나오나

안석주, 〈밤낫 땅 파네〉, 『조선일보』, 1928년 1월 27일.

최초 추상적으로 나온 내용이 예술품이 되려면 제2의 요소－외부적인 요소－가 그것을 구체화하는 역할을 맡는다. 그러므로 내용은 표출수단을 요구한다, 실체적 형식을 요구한다.

그리하여 예술품은 내적 요소와 외적 요소, 즉 내용과 형식의 불가분한 융화이다. 그러나 결정적 요소는 내용이다. 형식은 추상적 내용의 실체적 표출에 불과하다. 형식의 선택은 내적 필연성에 의하여 결정된다. 이 내적 필연성 그것이야말로 예술의 유일하게 변하지 않는 법칙이다. 위에서 말한 경로를 통과한 작품은 아름다움美이다.

－칸딘스키

나는 여기서 우리들 기술로서의 형식, 말하자면 미라고도 부를 만한 것의 존재이유 가치를 구명하고자 위의 칸딘스키의 예술론을 인용했다. 즉, 이와 같이 내용에 적당한 것이 미가 될 때 그 형식은 내용 표출에 여하한 지위에서 여하한 역할을 맡는가. 그것은 기술 이외에 아무것도 아니다. 기술이 미숙할 때 그것은 대중이 감동되기 어려운 것이고, 기술이 능란할 때 그것은 대중이 알기가 쉬운 것이 아닌가.

이때 있어서 ○○○○을 목적한 우리의 사상은 여하한 형식을 요구할 것인가. 그것은 가장 정확한 유물변증법 기저하에 있는 실증적 미의 형식을 필요로 할 것이다. 그리하여 그것은 우리의 내용 표현의 무기가 되지 아니할 수 없다. 무기로서의 기술－우리들의 예술이란 것은 ○○○○의 의지가 무기로서의 기술에 의하여 행동화되는 것은 명확한 사실이 아닐까.

그러나 김씨는 그 다음에 무엇이라고 말하였는가, 예술은 도구화할 수 없고 오직 경건한 정신에서 출발해야 한다고 하였다. 여기에서 소위 경건한 정신이란 무엇일까, 인생의 비애를 노래하고 부르주아 생활을 극채색한 동판화란 말인가. 그리하여 김씨는 예술로 하여금 도구화하지 못할 것이라고 하면서 고읍게도 씨 자신의 예술 그 중에

도 소위 프로예술로 하여금 부르주아 예찬의 선전 삐라를 만들려고 함은 무슨 모순이고 자가당착이냐.

그리고 씨는 다시 예술은 비과학적이어야 한다고 하지 않았는가. 정신주의자, 가공할 신비주의자 김용준씨는 계급을 ○는 곡마사가 아니냐. 아무리 인식착오를 범하더라도 자기 자신이 미를 말할 적에 환경에 따라서 미의식까지가 변한다고 미의 (기타 의식에까지 이것은 적용될 것이다) 유물론적 해석을 하였음에도 불구하고 예술을 예술로써 부르주아 사회에서 ○○하려면 그것이 가능할 것인가.

아니? ○○○은 사회○○가 하고 예술혁명은 예술가가 한다는 말인가. 무엇이라고 말할 고급 귀족적 ○○가인가. 예술을 자위로 삼으려는 ○○기의 ○○아 김용준 씨의 소시민성적 의도의 착각적 발로가 아닐까. 더구나 나의 동지 김용준 씨는 이 위에서 사회에서 진행되는 모든 순서 중에 예술도 일원이라고 하지 않았는가. 어찌하여 ○○○○이 오기 전에 예술이 부르주아의 손에서 ○○될 것인가.

그것은 동지 김용준 씨도 숙지하는 바가 아닌가. 어찌하여 김씨는 또 미의 가치가 유용과는 다르다고 하였는가. 유용하지 않은 것은 미가 될 수 없지 아니한가. 내용과 부합되는 것이 미이면 내용, 즉 사회○○ 의지가 필요한 형식, 즉 미가 될 그것은 우리들의 가장 가치적인 유용물이 아닌가. 미의 가치는 유용한 데 있다. 유용하지 않은 것은 이미 미가 아니다.

다음에 나는 김씨의 예술가와 혁명가란 항목을 검토할 필요를 갖는다. 그러나 이것도 역시 김씨가 앞에서 논한 소시민성적 인식착오에 의한 예술가관과 ○○가관이기 때문에 그만두려 한다. 여기에 있어서는 김씨는 역시 무산계급의 실제 전선에서 도피하라는 신예술 포스주의자 예술의 과중평가에 원인한 별견瞥見[93]임으로 구체적 검토

93 흘끗 봄, 대강 훑어봄.

는 피하고 독자는 전론에 의하여 추지推知하고 김씨 자신은 좀 더 냉
정하게 예술이란 것은 현재에 전개되는 정치적 사실과 대조하여 보
기를 바라는 바이다.

그리고 나는 이 미술영역에 있어서 회화의 형성문제에 일언을 시
試하고 붓을 놓으려 한다. 현재 조선에 있어서 사회○○의 단계를 논
하듯이 우리는 또한 특수한 ●안●眼을 가지고 조선의 미술운동의 경
향을 전체성적 인식방법에 의하여 인식하지 아니하면 아니 된다. 그
렇지 않으면 우리의 미술이론은 공론에 가까울 것이다.

그러면 조선의 현재 일반미술의 경향은 어떤 유파에 속할 것인가.
그것은 여러 가지가 있을 것이다. 가장 보수적인 리얼리즘적 경향을
가진 일파가 있을 것이며 또한 표현파적 경향 내지 출래파出來派[94] 혹
은 구성주의적 경향의 작가도 있다. 그러면 우리가 한 개의 그림을
제작할 때 어떻게 해야 현 단계(정치적 단계와 동일한 문제이나 의의가
다르다)에 부합하는 가장 효과적 작품을 제작할 것인가. 물론 유물론
자인 우리는 과학적인 유물론에 기저를 둔 실증미학에 적합한 신사
실주의적 작품을 내야 할 것이다.

그러나 우리는 김씨의 소론과 같이 기성예술의 평범한 형식적 기
교미를 파괴하지 않으면 아니 된다. 그것은 무엇보다도 우리는 대중
의 눈에 새로운 기운의 상징을 일으키기 위함이 하나요. 또 하나는
대중의 눈을 깜짝 놀라게 하여 대중으로 하여금 많이 보게 해야 할
것이다. 즉, 여기에서 우리는 드디어 소위 기상천외의 신형식을 선택
하는 것이 필요하다.

그리고 미래파, 입체파의 형식은 벌써 그 형식에 있어서나 내용에
있어서나 벌써 반역의 예술임이 사실이다. 기성사회의 그 관념을 방
축放逐[95]한 것이다. 우선 우리는 과학적인 정확한 우리의 실증적 형식

94 미래파.
95 그 자리에서 쫓아냄.

을 취하기 전에 형식혁명을 겸한 예술운동을 해야 할 것이다.

　그리고 다음으로 우리에게 필요한 예술품이란 사실 선전용의 대소 포스터 밖에는 아직 소용이 적은 것이 사실이다. 우리의 미술가는 포스터를 제작할 것이다. 그리하여 석판기기에 보낼 것이다. 그리하여 대량으로 만들어야 할 것이다. 가두에서 극장에서 공원에서 전차에서 우리는 우리의 미술품 전람회를 열 것이다. 그리하여 우리 미술가는 계급○○에 직접 참가는 물론 한편으로 이 운동의 확대에 봉사할 것이다. 여기에 프롤레타리아미술의 중대한 책임이 있다.

　비록 그것은 비프롤레타리아예술지향주의적 동기에서 출발한 것일지라도 진실로 목적의식성과 결합한다면 그 순간 비프롤레타리아적인 예술지상주의적 동기는 부인되고 예술운동의 한계를 타파한 진의의眞意義의 프로적 생활의지의 방향을 향하여 또는 실천화의 과정으로 돌입한 용감 마르크스주의자의 필연적 과정에 규정되는 것은 우리 법칙이다. 나는 감히 우리의 유일한 미술 동지! 김용준 씨에게 검토의 사사謝辭를 보낸다.

　11월 2일 서울

「카프시기의 미술활동」
『조선미술』 4호, 1957년 8월, 6-13쪽

『조선미술』은 북한 조선미술가동맹 중앙위원회 기관지로 1957년 1월부터 1967년까지 발행되었다. 조선미술가동맹은 산하에 회화분과위원회, 조각공예분과위원회, 그래픽분과위원회, 무대미술분과위원회를 설치했으며, 『조선미술』은 사회주의 기초 건설기 당의 정책을 구현하는 미술을 주제로 조선미술가동맹 소속 작가들이 평문이나 연구논문을 발표하고 지상토론을 펼치는 중요한 담론장으로 역할했다. 「카프시기의 미술활동」이 실린 1957년 4호 『조

선미술』은 현재 그 복사본이 국립중앙도서관 통일부 북한자료센터와 국사
편찬위원회에 소장되어 있다.

좌담회

일시: 1957년 6월 10일

주최: 조선미술가동맹 중앙회

참석자(가나다 순):

　　강호　　무대미술가

　　기웅　　유화가

　　길진섭　미술가 동맹 부위원장

　　김일영　무대미술가

　　라국진　조각가

　　박석정　조선예술사 주필

　　박세영　시인

　　박문원　유화가

　　박팔양　시인(작가동맹 부위원장)

　　송영　　작가

　　신고성　국립극장 총장

　　정관철　미술가 동맹 위원장

　　추민　　씨나리오 창작사 주필

20년대 후반기─30년대 초기의 카프 미술활동

정관철 오늘 우리나라 미술에 있어서 빛나는 전통을 찾으며 주제를
찾는 문제는 무엇보다도 가장 긴요한 문제로 제기됩니다. 본 동맹에
서는 이의 필요성에 카프시기에 활약하신 여러 동지들을 한 자리에
모시고 당시의 귀한 자료를 듣기 위하여 좌담회를 가지게 되었습니
다. 여러 동지들께서 많은 귀중한 자료를 제공하여주시기 바랍니다.

송영 그럼 내가 먼저 말을 꺼내볼까. 카프가 창건되었을 때 다섯 부서가 있었는데 그중 한 부서가 미술부였었지요. 그런데 창설 당시의 미술부 책임자는 김복진 동지였는데 그 외 부원은 한 사람도 없었던 것이 특징이었지요. (웃음)

당시 대다수의 미술가들은 예술지상주의나 형식주의에 빠져 있었던 때라 동지를 규합한다는 것은 매우 어려운 일이었습니다. 그 후 카프 미술부에 참가하게 된 미술가들은 단순한 미술가가 아니라 하나의 견실한 마르크스주의자로서 무장되어 있었고 앙양되는 노동운동과 발을 맞추어 노동자들의 파업이 일어나면 즉시 선동적 포스터, 벽화 등을 그리어 그들을 고무하였던 것입니다.

추민 당시 카프 미술활동의 중요한 특징은 앙양되어가던 우리나라 노동운동의 반영으로서 자기의 창작적 활동의 기본으로 삼았던 것입니다. 무대미술에 있어서는 국내외의 진보적인 작품들의 무대장치들을 담당했었고 잡지의 장정, 삽화 등 그라휘크[96]에 있어서도 인민들의 사상 감정을 사실주의적으로 여실히 표현해주는 것이었습니다. 때문에 그 당시에 창작된 모든 작품들은 그 어느 하나를 보더라도 평범한 것이 없고 포스터 한 장에 이르기까지도 사상성을 부여하기 위해 무한히 노력했던 것입니다. '테마화'에 있어서도 〈파업〉, 〈공판〉 등 당시의 대표적인 작품에서 볼 수 있는 것처럼 견실한 공산주의 운동을 진실하게 화폭에서 반영하여 대중의 투쟁의식을 북돋아주는 것이었습니다. 장치미술에 있어서도 과거의 인습에서 벗어나지 못한 당시의 곤란한 조건이 있었음에도 불구하고 부르주아 화가들과는 판이한 높은 단계로 제고시켰고 특히 그라휘크와 장치미술에 있어서 제작된 작품은 모두 예술성이 매우 높았습니다.

신고송 김복진 동지의 조각은 당시 조선미술계 전반에 있어서의 선구

96 그래픽graphic을 말한다.

자적 역할을 하고 있었지요. 실로 당당한 선구자였습니다. 그중에서
도 포스터 활동이 제일 활발했고 제일 약한 것이 유화라고 볼 수 있
습니다.

강호 카프 전체 맹원들은 여러 가지 동맹에 겸해서 가담하는 경우가
많았습니다. 영화, 연극, 미술 등에 나도 겸해 가입하고 있었고,
1927년 새로운 강령이 나온 후에는 미술부에서 일했습니다.

박세영 미술부가 생기기는 퍽 이전이지만 본격적으로 활약하게 된 것
은 1927년도부터가 아닐까요?

박문원 1927년에 새로운 강령이 채택된 후부터 본격적으로 활약한 분
들에 대하여 말씀해주시지요.

박세영 정하보는 1930년대 사람이고, 리상춘은 언제부터든가?

신고성 리상춘 동무는 '가두극장'⁹⁷(대구) 운동을 하다가 서울로 올라
온 것이 아마 29년이 아닌가 봅니다. 강호 동무는 언제부터더라?

강호 1927년부터인데, 그때는 김복진과 나뿐이었습니다. 리주홍은
1930년대부터 활약했던가요.

박세영 리주홍도 리갑기도 다 1930년대 사람이지.

강호 당시 김복진 동지는 조각을 하셨고 나는 카프 소설의 표지 장정
과 삽화 같은 것을 그렸고 또한 포스터 등을 그렸습니다. 그리고 후기
에 와서 일부는 각 극단의 무대미술 또는 학생극의 무대미술 등을 지
도하였습니다. 그래서 '앵봉회'⁹⁸에서 의상 분장까지도 미술 부분이
담당하였지요. 그러나 후에 정하보 등을 통해서 미술활동은 본격적인
단계로 들어갔습니다. 그 전에는 순전히 회화를 전공한 분이 없었다
고 봐집니다. 당시에 대표적 활동으로서는 31년에 프롤레타리아미술
전람회를 가졌던 일인데 대체로 그때 작품들 가운데는 일본 동지들

97 가두극장은 일본에서 무대미술을 공부하고 온 이상춘李相春, 1910-1937이 1930년 대구에
　　서 이갑기李甲基, 1908-?와 함께 결성한 프롤레타리아 연극단체이다.
98 앵봉회는 송영이 조직한 아동극 공연 단체이다.

의 것도 있었고 50호에서 100호가 넘는 그런 대작이 많았습니다.

지금 기억나는 작품명으로서는 〈직장에서 돌아오다〉, 〈소년공〉, 〈파업투쟁〉, 〈전차 파업〉, 〈농민〉, 〈삐라 공작〉, 〈우리에게 일을 달라〉, 〈젊은 마르크스주의자〉, 〈암시장〉 등이 있는데, 틀은 모두 떼고 캔버스만 말아 가져왔던 것인데 서울에서 전람회를 가지려고 2개월이나 노력했으나 검열이 심해 못 가지고 있던 차 마침 수원에서 박승국 동무가 올라와 수원에서는 될 수 있으리라고 해서 정하보가 등에 지고 내려가서 전람회를 가질 수 있었습니다. 그러나 4일 만에 그만 중지 당하고 말았습니다. 여기에는 정하보의 그림 〈공판〉(50호)이 전시되어 있었고 리상대 동무의 〈레닌상〉, 리상춘의 〈꼬쓰딸〉과 리주홍의 만화 몇 장과 내가 그린 포스터-만화 수 점을 전시했었는데 모두 다 선동적인 그림이었습니다.

그 후에도 미술부 활동은 꾸준히 계속되었는데 주로 최승희 무용의 무대장치와 송영 동무가 활약하던 앵봉회의 무대미술이 있었고, 리주홍 동무는 주로 장정 삽화를 했습니다. 그 후 작품 창작은 자재 또는 경제 문제도 곤란하였지만 놈들의 검열이 심해져서 활발히 진행되지 못했고 주로 극단의 무대장치에 머물러 있었지요.

리국전 그때 정치 만화로서는 리갑기가 제일 활동이 많았던 것 같아요.

강호 리주홍, 리갑기는 당시 포스터도 제작했었지요. 리상대도 1929년 대 사람이었고 당시 추민 동무도 활약하기 시작했습니다.

추민 1930년대 이후에 와서는 미술부 활동이 더욱 활발하게 되었는데 거기에는 김복진, 정하보, 리상대, 리상춘, 리갑기, 박진명, 강호, 추민 등이 당시의 멤버들입니다.

송영 카프가 해산될 시기 미술 책임자는 누구였더라? 강동무던가?

강호 대대로 따져보면 맨 처음이 김복진, 다음 정하보, 박진명, 나중에 내가 좀 맡아 보았습니다.

무대장치 활동

강호 앵봉회에서 공연한 〈앵림의 이야기〉는 참 재미있는 일화가 많이 있습니다. 무대장치는 대개 리상춘 동무가 담당하였지요. 어쨌든 카 프 미술부에서는 리상춘 동무가 회화로서 무대미술을 연극 사상에 내놓겠다고 했으나 성공은 못했고 또 카프 자체는 어떤 한 부문에서 중요한 사업이 벌어지면 전체 카프 인원이 동원되곤 했습니다.

그런데 특히 재미있는 일화로서는 연극 〈서부 전선 고요하다〉 공 연 시 사람이 너무 많이 2층 무대에 올라가서 무대가 무너져 대소동 을 일으킨 일이 있었지요. (일동 웃음)

신고송 원래 그 각본이 사람이 많이 2층 무대에 올라가서 연기하기 마련인데 무대를 꾸밀 적에 돈이 없어 하는 수 없이 가는 목재를 써 서 장치를 했기 때문이었지.

송영 그 밑에 세 사람이 있었는데 …

박세영 마침 세 사람이 그 밑에서 나와 있을 적이라 천만다행이었지.

강호 무대장치를 꾸밀 때 돈이 없어서 외투를 전당 잡혀서 6원을 가 지고 했답니다. 그 외투는 우리들에게 있어서 유일한 외출용 공동 외 투였습니다. (웃음) 그때의 무대장치는 어떻게 하면 경비를 적게 들 이고 효과를 많이 낼까 무척 고심을 했습니다. 연극에는 학생들도 전 부 동원되었었지요.

학생들의 연극 활동

추민 그때 학생극에 대하여서도 언급할 필요가 있다고 생각합니다.

송영 학생극으로는 풍자극 〈누가 제일 바보냐?〉(송영 작)가 있었고 〈밤 주막〉(고리끼), 골스와지의 〈정의正義〉, 〈일체 면회 사절〉(송영 작) 등이 있었지요.

강호 당시 학생 무대미술이 카프 미술부의 중요한 사업 부문으로 되 어 있었는데 주로 리상춘, 추민, 나 등이 여기에 방조幇助[99]를 주고 있

었지요.

추민 그때 세브란스, 연전, 리화 전문 등도 카프 미술이 없으면 무대 미술이 되지 않는 것으로 알고 있었답니다. 그때 무대미술로서는 〈서부 전선 고요하다〉(레마르크 작), 〈호신술〉(송영 작), 〈부음〉(김영팔 작), 〈일체 면회 사절〉(송영 작) 등이었고, 단막극으로는 〈하차何車〉, 〈2층의 사나이〉, 〈가두 풍경〉(후셀 작), 〈바보의 시련〉(무라야마 도모요시 작), 〈순아! 네 죄가 아니다〉(고보기 신지 작) 이렇게 국내외의 진보적 작가들의 작품 등을 공연하면서 활동했답니다.

《무산 아동 전람회》

송영 '별나라' 주최로 《전 조선 무산 아동 전람회》가 열린 일이 있었습니다. 이 전람회에는 별나라 지사망을 통해 수집된 전국 무산 아동의 미술 작품 약 3,000점이 전시되었는데 이것은 특히 카프 미술 활동 중에서 강조해둘 만한 일입니다.

박세영 하여간 강당에 꽉 찼는데 굉장하였지.

송영 그때 참 신기한 그림이 많았는데 한 수채화는 〈아베 마리아는 이렇다〉라는 그림인데 마리아의 남편을 그렸습니다. 또 그때 포스터에서 제일 많은 것은 주먹이었고 …

박세영 또 해머도 많고 악수하는 것도 있었지요. 노동자 아저씨를 그린 그림, 노동계급의 단결을 표현한 그림이 많았습니다.

일본에서의 미술 활동

박문원 일본 프롤레타리아미술계에서 활약하던 조선미술가들의 이야기를 듣고 싶은데 박석정 동무께서 말씀해주시지요.

박석정 내가 도쿄 조형미술연구소에 들어갔을 때 정하보는 연구소를

99 도움.

마치고 조선으로 귀국했고 나보다 좀 뒤에 박진명, 윤상렬이 들어왔
으며 또 홍종순 여성은 가와바타 미술학교에서 넘어왔습니다. 당시
일본 프롤레타리아문화연맹(코푸) 내에 조선협의회가 있었는데 나
는 그 후에 주로 이 문화연맹의 중앙 상무위원으로 일했습니다. 그때
여기에서는 일본에서 여러 가지 쟁의 투쟁들을 작품을 통해서 형상
화했고, 프롤레타리아미술동맹에서는 전람회들이 조직되었습니다.
윤상렬과 박진명 동무들도 이 사업에 참가했습니다. 그 당시의 이 활
동은 일본 프롤레타리아 신문과 미술 신문을 통해서 조선에도 알려
졌습니다.

정관철 그때 소련의 미술작품은 어떤 책들을 통해서 소개되었습니까.

강호 주로 일본에서 온 프로미술에 대한 책들에서였지요.

신고송 그때 『소비에트의 벗ソヴェトの友』이란 것이 있었는데 여기에 회
화나 무대미술이 전부 실려 있었지요.

강호 일본에서 소개된 것이 또 조선으로 건너와서 볼 수 있었을 뿐입
니다.

박문원 20년대 30년대에 소개된 러시아의 고전 및 소련의 미술가는
누구 누구들이었나요?

강호 레삔이 제일 많이 소개됐지요.

박석정 오히라 아끼라大平晃란 사람이 미술평론을 했는데, 이 사람이
소련에서 온 사람이고 화가는 아니었지만 미술평론가로서 소련의
고전파 계통적인 평들을 많이 얻어냈지요.

신고송 모-루의 〈지원군에 너는 등록했는가?〉가 지금 기억에 생생합
니다.

정관철 요간손의 작품 〈공부하는 소년〉을 그린 것들이 있었지요. 그
리고 김복진, 리상춘 동지들에 대해서 좀 더 구체적으로 말씀해주셨
으면 좋겠습니다.

김복진에 대하여

송영 김복진 동지는 우리 소학 동창인데 나보다 한 반 아래였지요.

박팔양 김복진 동지에 대해서 내가 아는 대로 말씀드린다면 … 그는 충청북도 영동 사람입니다. 형제간에는 김기진이 있고 그 외 누이동생이 있었습니다. 1920년에 학교를 졸업하고 주로 조각 공부를 했습니다. 나보다 나이는 퍽 많았고 키도 훨씬 큰 분이었습니다.

송영 지금 살았으면 아마 쉰 댓 되지 …

박팔양 학교에 다닐 때는 3학년 때부터 문학소설을 퍽 즐겨하였는데, 한번은 나보고 『부활』을 읽어보라고 권하던 일이 생각납니다. 그 후 복진 동무는 학교를 졸업하고 일본으로 건너가 나하고는 한동안 헤어졌었는데, 다음에 카프 활동을 중심으로 다시 만나게 되었습니다. 이때 복진 동지는 견실한 마르크스주의자가 되었었고 카프의 지도자로 있을 때였습니다. 그때의 카프 지도자들 중 공산당원은 복진 동지 한 분이었다고 생각되는데 … 이 분은 조각을 했지만 조각가라기보다 카프 지도자의 감을 우리에게 더 많이 주었더랬지요.

복진 동지의 형제간은 정말 판이한 대조적인 인물들이었습니다. 동생은 협잡꾼이고 생활에서도 결함이 많았고 결국은 카프에서 전향해버렸는데, 그와 다르게 복진 동지는 꾸준한 정력가이며 의리가 강한 진실한 마르크스주의자였습니다. 그는 진실한 예술가였는데, 그의 조각에서 인상에 남는 것은 부르주아미술가에까지 그 재능에 감탄하게 한 일입니다. 카프 이후의 작품으로는 〈소년공〉, 〈청년들의 반신상〉이었고 그 외 판화, 삽화, 만화도 그렸는데, 모두 선이 굵고 우리 민족의 힘찬 기백과 예술성을 느낄 수 있는 것들이었습니다.

그는 처음 공청에서 지도자로 일했고 후에는 오랜 옥중생활에서 몸이 극히 쇠약해졌습니다. 옥중에서도 적들과 완강히 투쟁했지요. 보석 신청을 여러 번 했으나 결국 받아주지 않았음으로, 일부러 미친 척하고 감방 안에 있는 변기의 대변으로 조각을 다 했다 합니다. 이

에 대해서 놈들도 처음에는 속지 않았으나 형무소 전문의사가 감정하고 정말 미쳤다고 해서 7년 언도를 받고 복역 중 5년 만에 보석되었습니다. 그 후 나는 동북으로 가고 37년 이후는 잘 모릅니다.

송영 복진 동지는 카프 창건 후 출판 사업에서도 큰 역할을 했습니다. '백조회'[100]에서 리상화, 김복진, 김기진, 안석주, 리인성 등이 일했지요. 카프 창건 때 복진 동지가 중앙 집행위원이었고 감옥에 있을 땐 나와 한 감방에 있었답니다. 그런데 그는 아침에 일어나면 감방에서도 호흡운동과 무릎운동을 했고 어떤 일에도 꾸준한 정력가였지요.

박팔양 그는 후진 양성에서도 크게 노력한 분이지 …

리국전 저는 어려서부터 복진 선생의 지도를 받았는데 제가 알고 있는 대로 말씀드려 보겠습니다. 우선 내가 여나문 살 때 밖에서 망보던 시기부터 그는 언제나 한집안 같이 우리와 친근하게 지냈습니다.

그 후 감옥에 들어갔다가 석방되었을 때 제가 셋방살이를 하는데 찾아오셔서 한방에서 지낸 일도 있습니다. 그는 동생인 김기진의 집이 한 100여 미터 밖에는 상거가 아니 되나 선생은 동생 집에 가시지 않고 저와 같이 계셨습니다.

그는 출옥한 그날부터 조각을 하셨는데 어쨌든 한시도 예술을 떠나서는 살지 못하는 분이었습니다. 출옥 후 첫 작품은 『조선일보』를 통하여 발표하곤 하였습니다. 선생이 『중앙일보』 학예부에서 일하실 때 박광진 선생과 같이 서울 사직공원 앞에 사시면서 조각은 우리 집에 와 하셨습니다. 그때의 조각들은 사립학교 건립자의 초상들, 홍명희 선생의 〈두상〉 등이 있었는데, 출옥 후는 주로 후진 양성에 극히 노력하셨고 그때의 제자가 리성, 박승구, 안명숙, 나 등이었습니다.

말년에 선생이 37세 때 허하백하고 결혼을 하셨는데 이때도 경찰의 탄압이 몹시 심했으나 선생은 끝내 굴하지 않고 투사로서 일했으

100　백조회는 1926년 토월회를 탈퇴한 신극운동가들이 조직한 단체이다. 김복진, 안석주, 이승만이 백조회의 무대장치부에 참여했다.

며, 제자들이 어려운 처지에 이르면 물질과 자기 몸을 아끼지 않고
돌봐주셨습니다.

제가 일본에 가 있을 때인데 선생이 돌아가시기 1개월 전에 저를
찾아오셔서 셋집 하나를 얻어 같이 있자고 하시기에 방을 얻고 돌아
갈 때인데, 얼마 안 있다가 돌아가셨다는 전보가 왔습니다. 돌아가신
원인은 이질인데 선생의 딸이 이질로 죽은 후 몹시 정신적으로 고민
하시다가 돌아가셨답니다. 그때가 1942년(41세)[101]입니다.

김일영 바로 복진 선생의 고향이 나와 같은데 중학은 배재중학을 나
왔고 동경에 가서 미술학교를 졸업한 후에는 배재중학에서 미술 교
원을 했지요. 제가 1학년 때 마르크스주의가 앙양되던 시기여서, 이
때 영동에서 영동청년회를 중심으로 마르크스주의자가 많이 배출되
었습니다. 복진 선생은 영동청년회 조직에도 크게 공헌한 분입니다.
기미년에 미술작품을 모집했는데 그때 응모자가 많았지요.

그 후 복진 선생은 고학당 교무 주임으로 계셨는데 교장이 일제에
게 굴복했기 때문에 그와 헤어졌고 돌아가신 때가 42년도인가 생각
됩니다. 당시 나는 대구 형무소에 감금되어 있을 땐데 선생께서는 책
을 많이 차입하여 주시곤 하였습니다. 돌아가신 후에 《유작 전람회》
를 가진 일도 있습니다.

리국전 돌아가신 후 예술가들이 모여서 작품 전람회를 가진 것인데,
선생은 조각을 하셨지만 무대미술도 해야겠다고 말씀하신 말이 아
직 기억에 납니다.

김일영 옥중에 계실 때는 주로 풍속조각을 많이 하셨다는 것 같습니
다.

리국전 선생이 피검되었을 때 미술가로서 공산당원이었다는 것이 당

101 리국전의 이 발언과 바로 뒤의 김일영 발언에서 김복진의 죽음을 1942년으로 기억하
고 있는데 이는 오해이거나 불명확한 기억인 것으로 보인다. 김복진은 1940년 8월에
사망하였다.

시 신문에 크게 보도되었었지요.

박승구 37년도 저는 중학교 졸업 후 조각을 전공할 것을 생각하고 복진 선생님께 편지를 했더니 곧 오라는 회답이 있어 그 후 만 2년 동안 선생님의 지도를 받았습니다. 선생님의 호는 정관井觀인데 저보고 목각할 것을 권하고 지도하셨고, 그 후 동경에 가서도 선생의 권고로 미술학교 목각과에 들어갔습니다. 돌아가시기 전에 연지동에 사셨고 제자에게는 아주 극진한 분이었습니다.

선생의 조각 석고상 〈백화〉는 배우인 한은진을 모델로 한 것인데 이는 의기義妓 백화의 기백과 아름다움을 형상화한 것이고 〈청년〉이라는 한 작품은 고민하는 조선의 청년을 형상한 것이었고 그 외 형상도 있고 여러 가지 인물 등신상이 많았습니다.

선생님이 남겨논 원고들도 많은데 대부분 평론물이었다 싶습니다. 그것은 후에 허하백 씨가 귀중히 보관하면서 출판하려고 매우 애썼습니다.

박세영 그럼 복진 동지도 평을 많이 했지, 예술의 계급성에 대해서 썼지.

박승구 선생에게서 얻은 인상 중 특히 생생한 것은 제가 동경 떠날 때 선생이 직접 정거장까지 나와 표를 사주시며 눈물을 흘리시던 일과 또 선생의 아틀리에를 다닐 때 선생이 굵은 목소리로 나지막하나 힘차게 〈적기가〉를 부르시던 일입니다. 그리고 조선미술원을 선생이 박광진 선생과 김은호 셋이서 1-2년 계속했던가요?

김일영 그 미술원 1기생으로 제가 다녔습니다.

리국전 직접 안면은 없으나 문석오 선생에 대해서도 퍽 많이 걱정을 하시더랬지요. 언젠가 내가 평양에 왔을 때 만나 문안을 전하라고 하셨는데 만나지 못했습니다.

기웅 나는 배재중학교 학생 당시 복진 선생님에게 배웠는데 조각가로서 그만큼 데생을 잘 하시는 분은 처음 보았습니다.

리국전 선생은 중학교 입학 후 일제의 구속을 받지 않으려면 미술밖에 없다고 생각하고 미술을 하셨다고 합니다.

추민 그는 조각에 있어서 기술적으로만 우수한 것이 아니라 사상 면에서 뛰어났었으며 예술에 있어서는 정열적이고 인간적 면에서는 동지애가 아주 깊었고, 사상적 면에서는 열렬한 공산주의 투사였습니다. 그리고 고전을 탐구하고 또한 새 것을 탐구하면서 언제나 주체성을 찾았던 분입니다.

리상춘에 대하여

신고성 리상춘 동지는 서울 태생인데 아버지가 대구로 내려가 양복 직공을 하셨던 관계로 거기서 학교를 다녔습니다. 리갑기하고 동창이지요. 그때 그들은 모두 미술 소년들이었습니다. 소년 때 리갑기는 대구고보에 입학하고 상춘이는 대구상업학교에 들어갔는데, 결국 미술에만 미쳐서 공부를 못하고 그만 낙제를 했습니다. 그 후 학교를 그만두고 그림을 그렸고 대구에서 해마다 전람회를 조직했는데 이를 《O과 전람회》[102]라고 이름 붙였습니다.

윤복진, 리상춘 그 외 여러 사람들이 공동으로 문학 미술을 합친 작품들을 대구 와이엠씨에이YMCA 강당에 그득 차도록 전시하곤 했답니다. 김용준 동무도 동양화로 전환하기 전에 《O과 전람회》에 찬조 출품한 일이 있습니다.

리상춘은 그 당시 슈르레알리즘이라고 할까요, 괴상한 그림을 그렸습니다. 당시 출품된 리상춘의 그림을 보고 김용준 동무가 가장 재미있다고 했는데 김용준 동무는 자신은 가장 리얼하면서도 상춘의 그림을 극찬한 적이 있으니까요. 그 시기가 상춘의 소년 시기입니다.

102 O과회는 1927년 대구에서 카프의 이상춘, 이갑기와 서동진, 이인성 등이 조직한 미술 단체로 그 전람회는 기성작가뿐 아니라 청소년 참가자들이 양화부, 동요부, 시가부에 작품을 전시할 수 있는 기회를 제공했다. 1929년 《제3회 영과회전》을 끝으로 해산했다.

김용준 동무가 석판인쇄소를 경영할 때 상춘이가 화공으로 일했고 그 후 재정난으로 인쇄소가 망해버려 일본에 건너가 1년쯤 있다가 왔는데 조형미술과 연극을 배웠다고 하며 자신이 만든 괴상한 나무트렁크를 들고 돌아왔습니다. 그 속에 자기가 그린 무대 디자인이 그득 차 있었습니다. 그러나 자기 그림 버릇을 고치지 못하고 왔고, 조선에 온 후는 가두극장을 했지요. 후에 서울로 갔을 때가 아마 1931년쯤일 겁니다.

1932년 봄에 우리들은 서울에서 극단 '신건설'을 조직했는데 리상춘, 송영, 강호, 나, 추민 등이 일했고 이때는 삽화, 장정 등을 주로 많이 했습니다. 지금도 『카프 7인집』을 보면 그 장정에서 상춘의 솜씨를 그대로 볼 수 있지요. 리북명 동무가 자기 처녀작 「질소 비료 공장」이란 글을 『조선일보』에 발표하였는데, 이 소설에 상춘이가 판화로 삽화를 했지요. 상춘이가 재간이 있다는 것은 이런 데서도 찾아볼 수 있지요. 카프의 경제가 극난에 처했을 때 등사판으로 8도 인쇄를 해서 포스터를 만들어낸 일도 있으니까요.

김일영 마감에는 영화 설계를 했는데 이때는 폐가 아주 나빠졌을 때지요.

박석정 참 재간 있는 사람이었지요.

정하보에 대하여

강호 고향은 평양인데 서울에서 주로 활약했습니다.

추민 정하보 동무는 한때 카프 미술부 책임자로 활약한 일도 있고 프로 미전 당시 그의 역할이 컸지요. 또 그는 그림 〈공판〉을 프로 미전에 출품한 일이 있는데 작품은 그림이었습니다. 그가 죽은 것은 아마 40년 봄[103]이 아닌가 하는데, 어쨌든 죽을 당시 퍽 비참했다는 말을

103 정하보는 1941년 사망하였다.

들었습니다.

송영 카프에 속해 있던 미술가들의 생활이 다 비참했지.

추민 그땐 작업장만 있으면 아무데서나 그렸지요. 그리고 간판도 카프 자금 때문에 많이 그렸습니다. 평양, 함흥에만도 강동무가 그린 간판이 없는 데가 없다시피 되었으니까요. 나는 저 경상도 통영까지 가서 간판을 그린 일도 있지요. 어쨌든 생활이 곤란해서 겨울 삼동에 셋방에서 쫓겨나면 집과 집 사이의 굴뚝을 페치카로 하여 그림을 그렸으니까요.

박석정 그리고 정하보는 이름은 하보요, 얼굴은 곰보요, 또한 사람이 지내놓고 보니 혹 바보라고도 해서 극친한 친구 사이에는 그를 3보라는 별명으로 불렀는데(웃음) 그래 이 3보 선생이 염색 강사질도 한 일도 있습니다.

추민 한때 개인전 준비도 하다가 그만 경제 문제 때문에 못했습니다. 그리고 무대미술에도 퍽 공헌했는데 극단 지방공연을 따라다니다가 그만 몸이 쇠약해져서 …

기웅 박진명 동무에 대해서 듣고 싶습니다.

강호 진명 동무가 일본에서 나와서 카프에서 활동할 당시는 매우 사업하기 곤란한 시기였습니다.

추민 그때 사업은 선전 포스터고 무어고 다 진명 동무가 주로 맡아 보았습니다.

광고미술사에 대하여

추민 카프의 미술활동 정형을 본다면 1934년에 해산된 후 8·15 전까지 미술 활동이란 별반 없었다고 봅니다. 그러나 무대미술만은 활동이 계속 있었고 단연코 그 영향이 이후에도 지배해 왔습니다.

김일영 무슨 사건인가 때문에 고향에서 살 수 없으니까 나와서 '광고미술사'를 조직했지요.

강호 추민, 김일영, 박진명, 리상춘, 나 등이 일을 했답니다. 당시 정현웅 동무가 경영하던 '흑계사'도 후에 '광고미술사'로 통합되었지요. 무대미술도 하고 삽화, 광고 장식 등을 하면서 공부도 하고 또 하나는 무대미술 전람회를 가지자는 선진적인 사람들이 모인 것이 광고미술사였습니다. 37년에 광고미술사 전원이 직접은 아니나 '진주사건'에 관련되어 헤어졌지요. 그 후 다시 모였으나 특별히 한 것은 없고 그래도 자기 활동은 계속했습니다.

김일영 이때 신문, 연극에 속했던 사람들 80여 명을 공산주의라 하여 기차도 태우지 않고 기마 호위 밑에 도보로 데려간 일이 있습니다.

추민 그럼 앞으로 카프의 미술 활동을 중심으로 선재 미술가들을 기념하기 위하여 특히 김복진 동지의 생애와 활동을 연구 기념하기 위해 동행적으로 추모의 밤, 연구회 등을 조직함이 필요하다고 생각하며 오늘은 이만할 것이 어떨까 합니다.

정관철 귀중한 시간을 타서 좋은 말씀을 많이 들려주신 데 대하여 감사의 말씀을 드립니다. 금후 우리 동맹에서는 이를 정리하고 계속 이런 모임을 가지며 자료를 각방으로 수집하여 나갈 예정입니다.

4. '동양화'의 창안과 '회화'의 모색

「제12장 제13부 미술심사보고 제2절 동양화」
『시정始政5년기념 조선물산공진회보고서』 2권, 조선총독부, 1916년, 556–557쪽

《조선물산공진회》는 조선총독부가 식민통치 5주년을 기념하여 식민통치의 성과와 선진 일본의 모습을 선전하기 위해 경복궁에서 개최한 박람회이다. 전시는 농업, 공업, 교육, 토목 및 교통, 위생 등 다양한 부문으로 구성되었는데, 이중 미술은 제13부에 속했다. 미술 부문에는 조선의 고미술과 동시대 일본인, 조선인들의 작품들이 전시되었다. 동시대 미술품들은 공모전 형식으로 심사를 거친 후 서양화, 동양화, 조각으로 분류되어 전시되었다. 공진회의 미술전시는 전통적으로 문인들 사이에서 친목을 도모하며 이루어지던 서화 감상이 공공장소에서 대중들이 참여하는 행위로 전환되는 하나의 계기가 되었다. 또 '동양화', '서양화', '조각' 등 장르 용어가 관전을 통해서 유입되는 초기 사례이기도 하다.

제13부 미술심사보고
제2절 동양화

원래 식민지에서는 처음 이민 온 모두가 사리심射利心이 많고 관리들 중에서도 오로지 식산흥업의 길을 추구하여 사치적 경향을 지닌다. 순정예술純正藝術에 관해서는 그 장려·보조하는 것이 시간이 흐른 뒤에 나타나는 경향이 있다. 이는 어쩔 수 없는 것이지만, 순서대로 일단 이 시기를 겪으며 열심히 토착심을 낳고 영주永住할 계획을 세우지 못하기에 집을 꾸미고 미술을 감상하지 못한다. 따라서 모든 사업은 대체적으로 실용주의를 우선하고, 점차 장식적 미술 공업품을 제작

하는 순서를 따른다. 순정미술가의 수요는 최근에야 나타나는 것이 일반적이다. 그리하여 조선에서의 미술의 유행은 바야흐로 조선 천지가 점차 사행심射倖心의 상태에서 벗어나 겨우 질서 있는 사회 상태에 들어가려는 것이라고 볼 수 있다. 이번에 출품한 조선에 사는 내지인 작가 중 이러한 기술의 경지에 도달한 자는 없었다.

아무튼 이제 내지인이 그린 동양화에 대해 보자면 화풍은 도사시조마루야마土佐四條圓山파의 흐름을 이루는 것, 남화南畵 계열에 속하는 것, 고린光淋풍의 신파, 그 외에 현대적 취향을 위해 노력한 것 등 내지의 각각의 화풍을 표현하는 작품이 52점이다. (…)

조선인이 그린 동양화의 경우, 이 반도 고유의 예술은 당장의 쇠퇴의 극에 달해 있다. 바야흐로 시대의 풍조에 따라 점차 혁신의 시기로 이동하면서 옛 격식과 옛 방법의 훌륭한 점을 전달하는 자가 매우 적어, 신진 화가는 대부분 현대의 내지內地식 화법을 모방하는 경향을 낳고, 또 선배 원로화가들은 필치가 소박하고 고상한 훌륭한 작품이 없는 것은 아니나, 향상발전向上發展의 기세를 잃고, 운치와 생기生氣 등을 갖추지 못함은 시대의 변화에서 오는 현상으로 보이니 이에 크게 장려하고 부흥의 기세를 높일 필요가 있다. 다만 이번 해당 부문의 조선인 출품작 중 먼저 손꼽을 만한 작품은 안중식의 〈선산누각仙山樓閣〉, 조석진의 〈여름 산수〉 등이고, 다음으로 김응원의 〈묵란〉, 김규진의 〈묵죽〉, 나수연羅壽淵의 〈석란〉 등이다.

이상의 작가 중 안중식과 조석진은 예술이 쇠퇴하는 정점에 있는 현재의 조선 화가 중 원체파院體派의 두 거목이다. 김응원과 김규진 및 나수연 세 명은 문인화계文人畵系의 세 뛰어난 작가라고 칭할 수 있는 자들이다. 하지만 낡은 집에 참새를 불러들이는 생생한 그림을 그렸고 송나라 황제의 총애를 얻어 실력을 발휘하였으며, 또는 이조李朝 시대에도 비천한 출신임에도 권문세족과 당당히 이야기를 나누며 송대 대가의 화풍으로 후대를 깜짝 놀라게 하기에 충분한 뛰어난 실

력을 발휘한 사례가 있는 점을 생각하면[104] 오늘날은 매우 황량하고 적막한 감이 있다. 안중식의 〈선산누각〉은 창작에서 감상할 만한 점은 적으나 운필과 색채가 볼 만하고 화려하면서 신중한 방식을 보이는 것은 분명하다. 또한 조석진의 〈산수도〉는 배치가 좋고 필치의 맛을 느낄 수 있는 것 등은 모두 칭찬할 만하지만, 이들은 조선 원체파의 구식 방법을 모방한 것에 지나지 않는다. 회화의 중심이 되는 기운氣韻이 부족한 점은 매우 유감이다. 또 김응원과 김규진 및 나수연의 세 작품은 운필이 노련하고 답답한 흔적이 없으며 모두 고결한 기풍이 있는 것은 문인화의 특징을 나타내는 데에 가깝다. 또 다소의 풍취를 가진 것이 많으며 그 외에 원체파와 문인화를 불문하고 모두 청아淸雅하고 숭고한 기풍을 띠고 있다.

그러나 근래 조선미술계에서 간과할 수 없는 현상으로 하나의 새로운 세력의 등장을 들 수 있는데 이는 시대의 추이와 현대적 사조로부터 싹튼 일본화풍의 수용이다. 이 현상은 반드시 불가결하다고 말할 수는 없지만, 조선풍 미술 보존이라는 관점에서 보면 그야말로 중대한 문제이다. 현재 조선미술을 가르칠 수 있는 예술가는 앞에서 언급한 두세 작가 이외에는 달리 존재하지 않는다. 우리는 조선인이 아니기 때문에 조선의 취미를 그려낼 수 없다. 조선취미적인 것은 특수한 마음과 혼의 발로임을 기억해야 하고, 따라서 앞으로 조선화취朝鮮畵趣를 전달하고 조선취미의 복고를 도모하는 데 있어서는, 가령 이 화면의 구상, 묘법, 색채 등에 유치하고 번잡하고 답답함에 대한 비판이 있어 세상의 모범으로 삼는 데 부족할지라도 그 쌓아온 바를 후세에 전수할 필요가 있다. 물론 현재의 많은 학교와 공장 등에서 회화와 기타 예술을 가르치고 있는 자들은 모두 내지인으로, 그 제자의 작품들은 미술품이든 공예품이든 모두 내지식內地式으로 변했고 학생

104 각각 신라시대 솔거, 고려시대 이녕, 조선시대 안견의 사례를 가리킨다.

제자도 기쁘게 이를 따르는 풍조가 있으나 조선미술의 특징을 이해
하지 않고 그저 내지식의 모방에만 급급하다면 지금 이를 구제할 방
도를 강구할 날이 없을 것이며, 전술한 기호嗜好는 반도에서 휩쓸려
버리고 마침내 조선풍이라는 일종의 미술상의 양식은 이 나라에서
그 발자취가 끊기게 될 수 있다.

변영로, 「동양화론」
『동아일보』, 1920년 7월 7일, 4면

「동양화론」은 영문학자이자 시인인 수주樹州 변영로卞榮魯, 1898-1961가 전통서
화의 마지막 대가로 불리던 안중식과 조석진의 잇따른 타계에 부친 글이다.
변영로는 두 대가의 타계가 상징하듯이 전통서화의 시대가 이미 종언을 고
했음에도 불구하고 청년화가들이 여전히 옛 중국회화를 답습하는 데에 머무
르고 있다며 비판하였다. 그리고 새로운 시대의 작품은 당대의 시대정신을
담아 현실의 생생함을 보여주어야 한다며 동양화의 혁신을 요구하였다.

재동경在東京 변영로卞榮魯

(…) 문학 철학 음악 조각술 건축술 등의 모든 것이 다 그러할 것이지
만 특히 회화로 말하면 한 개인의 사상, 감정이나 한 민족의 사조를
아무 매개 없이 직접 표현하는 것이다. 그러므로 어느 시대이든 그
시대의 회화를 보고 그 시대 문화의 소멸과 생장의 흐름이 어떠하였
는지를 추측하여 아는 것이다. 그런즉 타임 스피릿(시대정신)은 회
화, 아니 모든 예술의 혈血이며 육肉이며 향香이며 색色이다. 그러므로
시대정신의 발로가 없는 예술은 죽은 예술이며 허위의 예술일 것이
다. 그러므로 위대한 예술가는 시대정신을 잘 통찰하고 이해하여 그
것을 자기예술의 배경으로 하고 근거로 하여 결국은 모든 시대사조

를 초월하는 구원 불멸의 '미'를 창조하는 것이다. 그러나 여러 독자
는 잠깐 동양화를 보라─특히 근대의 조선화를. 어디 호발毫髮만큼이
나 시대정신의 발현될 것이 있으며 어디 예술가의 굉원宏遠하고 독특
한 화의畵意가 있으며 어디 예민한 예술적 양심이 있는가를. 단지 선
인先人─물론 그들은 위대하다─의 복사요 모방이며 낡아빠진 예술
적 약속을 묵수墨守함이다. 적어도 현재 불란서 파리 살롱 회화전람회
벽에 걸린 그림을 보라. 모든 그림이 모두 다 화가 자신의 표현이 아
님이 없다. 분방한 상상력과 선인의 방식을 무시한 대담한 표현력과
독창력의 결정(다소 결점은 있지만)이 아님이 하나도 없다. 그리고 또
그네들의 화제畵題는 모두 다 우리가 매일 보고 듣는 현실계에서 취
한다. 그러므로 그들의 그림에는 참담한 전쟁화도 있고 병신, 걸식,
추업부醜業婦[105], 격투취한格鬪醉漢, 광견狂犬 등이 살아있는 그림이 많은
데, 우리의 화가들은 어떠한 그림을 그렸는가? 명明나라 의상인지, 당
唐나라 의복인지 고고학자가 아니면 감정도 할 수 없는 옷을 입고 황
석공黃石公의 병서兵書나 서상기西廂記[106]를 들고 낮잠을 재촉하는 초인
간적 인간(仙官)의 그림이나 그와 같은 종류의 미인화나 혹은 천편일
률의 산수도나 그리지 아니하는가?

 내가 일전에 서화계의 촉망받는 어느 청년화가를 방문하였을 때,
그 청년은 방금 폭포도를 그리던 중이었다. 그리던 폭포의 그림을 보
니 진실로 범용한 기술로는 따라할 수 없는 점이 많았다. 그러나 내
가 제일 유감으로 생각한 것은 그 화가가 물상의 윤곽만 그리고 물상
의 동작은 그리려는 마음도 아니 먹는 것이었다. 근대 서양의 미래파
화가 등은 동작을 그리기 위해 가령 한 사람의 남자나 여자가 공원에
산보함을 그린다 하면 그 한 사람의 남자나 여자의 동작을 화면에 표
현하기 위하여 그 한 사람의 남자나 여자의 팔과 다리를 무수하게 그

105 매춘부.
106 황석공黃石公은 중국 진나라 말기의 병법가, 서상기西廂記는 중국 원대의 희극.

김은호, 〈간성〉, 1927, 비단에 채색, 138×86.5cm, 이건희컬렉션.

린다고 한다. 그렇게 기괴하게, 부자연스럽게 그릴 것은 없으나 여하
간 동작을 표현하는 새로운 화법을 만들어내지 아니하여서는 아니
된다. 또 그 외에 그 폭포도의 모순되는 점은 암벽 위에서 떨어지는
비폭을 그리면서 아무 낭화浪花[107]도 그리지 않고 단지 허연 물기둥
만, 하얀 수건 걸어놓은 것같이 단순하게 그리고 그 암벽의 석린石
鱗[108]이든지 바위 위의 단풍나무라든지, 단풍나무 위에 날아다니는
참새는 그 반비례로 과도하게 세밀하게 그린 것이다. 다른 것은 다
그만두더라도 어떻게 비상하는 참새의 깃털과 혀와 눈동자가 그렇
게도 분명하게 보일 것인가? 중언부언할 것 없이 동양화, 특히 근대
조선화는 비활동적이요 보수적이고 처방적인, 총칭하여 말하면 생
명이 있는 예술이 아니다. 이와 같은 즉 허위의 예술을 가진 사회가
점점 퇴화하고 쇠잔해가는 것도 정해진 이치이고 이와 같은 예술적
공기 속에서 사는 국민이 신앙상으로나 도덕상으로 심체하고 부패
하여 감도 정해진 이치일 것이다. 그런즉 우리 사회에는 러셀[109]이나
크로포트킨[110]이나 립프니힛트[111] 같은 사회개혁자도 출생하여야 하
겠지만 서양 문예부흥기에 출생한 레오나르도 다빈치(화가)나 단테
(시인) 같은 이가 나타나서 우리의 예술계를 근본적으로 혁신할 필요
가 있음은 여러 말할 리 없다.

107 파도가 부딪쳐 하얗게 일어나는 물방울, 물거품.
108 돌비늘, 운모雲母.
109 버트란드 러셀Bertrand Russell, 1872-1970. 영국의 철학자, 수학자, 사회 평론가.
110 표트르 알렉세예비치 크로포트킨Pyotr Alekseyevich Kropotkin, 1842-1921. 러시아(소련)의
 지리학자, 철학자, 무정부주의자.
111 독일의 혁명가이자 공산주의자인 카를 리프크네히트Karl Liebknecht, 1871-1919를 가리키
 는 것으로 보인다.

이상범, 〈초동〉, 1926, 종이에 수묵담채, 152×182cm, 국립현대미술관 소장.

「기운생동하는 협전 ─ 동연사同硏社 화가의 신작풍」
『동아일보』, 1923년 4월 1일, 3면

'서화'에서 '동양화'로의 이행과정에서 두드러진 역할을 한 산수화가들이 '동
연사'의 동인들이었다. 서화미술회 출신의 이상범과 노수현, 변관식, 이용우
는 1923년 3월 '신구화도新舊畵道 연구'를 내걸고 동연사를 결성하였다. 이들
은 기존의 정형산수화 대신 평범한 주변 풍경을 사실적으로 표현하는 새로
운 화풍을 시도하고자 했다. 이러한 노력은 일상 속 장면을 역시 사생을 바
탕으로 사실적으로 그려냈던 김은호의 채색인물화와 함께 근대적 동양화를
정립하려는 움직임이었다.

서화협회書畵協會의 제3회 전람회는 예정과 같이 작昨 31일부터 시내
수송동 보성고등보통학교에 개회되었는데 금년에는 출품한 점 수로
나 작품의 성적으로나 작년보다 훨씬 발전된 기분이 현저하였다. 먼
저 제1실에는 신작 글씨 35점을 진열하였는데 그 중에도 석정石汀 안
종원安鍾元[112] 씨의 글씨는 보는 사람의 시선을 황홀케 하며, 제2실로
부터 제4실까지 세 방에는 신작 그림 63점을 진열하였는데 그 중에
가장 새로운 색채를 나타낸 작품은 동연사 동인의 것이다. 한 가지
예를 들면 청전靑田 이상범李象範 씨의 〈해진 뒤〉와 같은 것은 종래 우
리 화단에서는 볼 수 없던 새로운 작풍으로 추상적 기분을 버리고 사
생적 작품을 동양화에 응용한 점은 화단에 새로운 운동이 있은 후 첫
솜씨로 볼 수가 있었다. 다시 제5실과 제6실에는 고인의 서화 34점
을 진열하였는데 그 중에 단원檀園 김홍도金弘道 씨와 추사秋史 김정희金正
喜 씨 등 명가의 서화로 얻어 볼 수 없는 진품이 많은데 전례를 통하여
성의가 넘치는 점은 매우 기쁜 현상이었으며, 오후 세 시까지 1200여

112 일제강점기에 활동한 교육자이자 서예가, 1874–1951. 양정학교의 교사와 교장 등을
역임하였다.

명의 입장자가 있었는데 이번 전람회에 대하여 관재貫齋 이도영李道榮
씨는 감상을 말하되 "제3회 전람회라 함은 세 살 된 아이와 같이 걸
음마를 하는 셈인즉 우리 서화계도 장차 성의로 개척만 하면 훌륭한
장래가 있을 줄로 생각하오. 더욱이 이번에 출품한 동연사 동인의 작
품에는 새로운 노력이 나타나 보임은 우리 화단을 위하여 기뻐할 현
상이며 또 특별히 말할 것은 동주東洲 심인섭沈寅燮 씨[113]는 종래에 세
상에 널리 알리지 못한 화가인데 이번 출품한 작품을 보면 훌륭한 천
품을 가졌다 하겠소." 하며 매우 기쁜 어조로 말하더라.

이한복, 「동양화만담東洋畵漫談」 1, 3
『동아일보』, 1928년 6월 23일, 3면 / 25일, 3면

무호無號 이한복李漢福, 1897-1940은 서화미술회 출신으로는 드물게 도쿄미술
학교 일본화과에 입학하여 채색화를 본격적으로 배운 화가이다. 근대 일본
화단은 메이지시대 이래 서와 사군자를 미술의 영역에서 배제해왔으며 유학
생 이한복은 이러한 일본화단의 상황을 면밀하게 관찰하였을 것이다. 1923년
일본 유학에서 돌아온 이한복은 일본화의 발달은 서양화의 장점을 참고함
으로써 이루어졌다며 조선의 동양화 역시 문인화와는 별개인, 독립된 '회화'
로 발전해야 한다고 하였다.

(…) 대저 그림 즉 회화는 표현예술의 일분자一分子이다. 그러면 표현
예술인 그림 즉 회화에 동서의 구별이 있을 것이 없으며 또 남북의
유파가 있을 것이 없을 줄로 생각한다. 그러하나 인정풍토에 따라 다
같은 것 같아도 무방한 인류의 가장 없지 못할 의식주 세 가지부터

113 일제강점기 〈묵죽〉, 〈묵란〉, 〈배월낭간〉 등을 그린 서화가, 1875-1939.

인종과 지방에 따라 다 각각 다르고 또 시대의 선각先覺, 후진後進에 따라 닮은 점이 있다. 이것과 같이 회화에도 동양화와 서양화의 구별이 생겼고 또 같은 동양화에도 시대와 문명에 따라 선진先進, 후각後覺이 있을 것이요 지방에 따라 중국, 조선, 일본이 다 다른 것이 있을 것이다. 그러나 표현하고자 하는 목적은 일반이다. 어느 시대를 따라 공통되는 점이 있고 또 공통될 점이 있을 줄로 생각한다. 근래에 세계 각국이 다 공통되는 것이 많아서 우리 조선인도 양복을 입고 서양요리와 중국요리도 먹게 되었고 서양인도 일본요리도 먹고 조선요리도 먹게 되었다. 이러하므로 문명도 모방을 하고 창조를 하여 필경서로 공통되고 마는 것이 있을 것이다. 그리하여 회화에도 동양화와 서양화의 구별이 요사이 와서는 그다지 대단한 것이 없을 줄로 생각한다. 그런 고로 서양화는 동양화의 장처를 취하고 동양화는 서양화의 장처를 취하여 지금은 다만 취급하는 재료만 다를 뿐이요, 관찰하는 법과 표현하는 법이 같아진 것이 많다. 이것이 요사이 동서회화의 현상이나 다만 다 각각 달리 보고 달리 취할 특징은 있을 것이다. (…)

다시 부치어 말할 것이 있다. 우리 조선에서 근래에 회화를 말할 때에 반드시 그림 즉 회화만 말할 것을 서화라고 서까지 끌어서 말하여 서와 화를 같이 연결하는 관습이 있다. 물론 서화를 같이 말하고 같이 연결하여 취급할 것도 있으나 완전히 서와 화가 별종의 것인 이상 별개로 취급할 것이다.

즉 서는 서대로 별개로 보고 화는 화대로 따로 말할 것이다. 서화일치의 견지로 말하는 것은 즉 남종화에서 더욱이 문인화에서 할 것이다. 중국 남화 융성시대 전래의 관계로 회화에 반드시 서를 부치어 일치로 보던 관습이다. 지금도 남화 더욱이 문인화는 문과 서를 먼저 비롯하는 화인 관계로 서화를 일치 연결하는 것이 당연하나, 요사이 남화 더욱이 문인화가 아닌 동양화에는 반드시 그림 즉 회화만 따로 취급하여 말할 것이요, 서를 연결하지 아니하여 전혀 별개의 것이다.

각각 독립한 예술이다. 의례 서를 연상할 것이 아니니, 서는 서요 화는 화요 또 서와 화를 합치할 소위 서화의 서화도 있는 것이다. 여기에 주의할 필요가 있다. 두어 마디 참고로 부기附記하고 이만 각필한다.

3장

1930-1945년

조선적 모더니즘

권행가·김경연

1930년대부터 해방 이전까지 미술계는 《조선미술전람회》가 여전히 가장 큰 영향력을 행사했다. 그러나 화단의 비평적 담론을 주도한 것은 녹향회, 동미회, 백만양화회, 목일회, 신미술가협회 등의 그룹 활동을 했던 작가들이었다. 박문원은 1945년 해방 직후에 쓴 「조선미술의 당면과제」에서 식민지시기 미술의 주류는 바로 조선미술전람회에 반대하고 나온 소집단 그룹들이었다고 명시했다. 이런 그룹은 주로 일본 유학을 다녀온 서양화가들이 중심이 되었는데, 이들은 독일 표현주의, 초현실주의, 구성주의, 추상에 이르기까지 1930년대 전후의 유럽 미술을 '현대미술' 또는 '전위미술'이라는 이름으로 받아들인 세대였다. 이들이 공통적으로 직면했던 문제는 어떻게 식민지 조선의 미술이 서구와 일본을 모방하는 단계에서 벗어나 독자적으로 현대성을 확보할 것인가였다.

1930년대 파시즘이 강화되는 시대 분위기에서 일본 서양화단에는 프랑스 미술로부터 독립하여 일본적 유화를 추구하자는 신일본주의新日本主義 경향이 팽배했다. 여러 작가들이 일본적 소재뿐 아니라 남화南畵나 우키요에浮世繪 등에 보이는 평면적 장식성이나 선禪적 요소 등을 서구 모더니즘 이전에 일본 전통에 내재해 있던 특질로 해석하고 그것을 일본적 모더니즘으로 재창안하고자 했다. 다분히 국수주의로 경도되던 사회 전반의 분위기는 식민지 조선의 미술가들에게도 영향을 미쳤다. 조선의 작가들 역시 서구 모더니즘을 조선적 전통의 맥락에서 재해석하고자 했다. 그러나 1930년대 초반 녹향회나 동미회 등이 결성될 당시만 해도 이러한 시도는 혼선을 거듭했다. 카프미술가들로부터 배격해야 할 예술지상주의라고 비판을 받았을 뿐 아니라

그들 자신조차도 일본이 주장하는 '대동아 공영권'으로서의 '동양'과 '조선'의 경계가 분명하지 않았다. 서구를 극복하고 조선적 미술이 되어야 한다는 당위성을 넘어 정작 무엇이 조선적 특질인지에 대해서는 그때부터 연구를 해야 하는 상황이었기 때문이다.

　　1930년대 중반 이후《조선미술전람회》에서는 일본인 심사위원들의 이국적 취향과 맞물려 지게꾼이나 기생의 춤, 조선 복식, 시장 풍습, 무속 등 향토색鄕土色 소재들이 회화뿐 아니라 공예, 조각 등 전 장르에 걸쳐 유행했다. 김용준, 김복진, 윤희순 등 일련의 작가들은 이에 대해 외방 인사들의 이국 취향에 맞춘 것일 뿐이라고 신랄하게 비판하며, 조선의 현실과 무관한 소재주의를 넘어 진정한 조선색을 찾아야 한다고 역설했다. 1930년대 후반 김용준을 비롯한『문장文章』동인들은 그때까지 식민사관에 의해 폄하되었던 조선시대의 회화 전통 특히 남종문인화에서 그 해결책을 찾았다. 서양화가들 중에는 문인화 전통을 현대화하는 방향으로 나아가야 한다고 주장하는 이들도 있었고, 아예 유화 대신 동양화로 전필하는 경우도 있었다. 문인화 전통의 핵심인 서화일치 사상을 계승 발전시켜야 한다는 논의는 동양화단에서도 나왔다. 그러나 동양화단에서의 현대화는 오히려 사생의 중요성을 강조하면서 한층 현실적 감각을 확보하는 것이 더 급선무로 여겨졌다. 이런 점에서 1930년대의 조선적 특질이나 고전론은 모더니즘을 받아들인 서양화가들이 늦게 출발한 식민지/비서구 모더니스트로서 거쳐야 했던 갈등과 모색의 논의들이었다고 할 수 있다.

　　1930년대 말이 되면 조선미술론 뿐 아니라 현대미술을 둘러싼 논의들이 집중적으로 나오기 시작한다. 1937년경부터《양화극현사전람회》,《자유미술가협회전》,《미술문화협회전》등에서 활동하는 세대들은 초현실주의와 추상미술을 받아들였다. 이들은 추상미술을 현대미술의 정점으로 인식했다. 이미 1920년대 초부터 '현대미술'이

라는 이름으로 인상주의 이후의 사조들이 국내에 소개되고 있었으나, 추상미술을 중심에 두고 현대미술의 본질에 대한 논의가 본격화된 것은 바로 이 초기 추상미술 세대부터였다. 물론 조선미술을 어떻게 창출할 것인가의 문제는 이들에게도 공통된 과제였다. 그러나 이 시기 추상미술에 대한 논의는 작품으로 구현되는 경우보다는 서구와 일본에서 전개되고 있는 추상/재현 논쟁에 대한 이론적 검토의 측면이 강했다. 결국 1940년대 전시 체제가 강화되면서, 현대미술에 관한 논의는 고전론으로 선회하다가 급격히 사라졌다. 대신 신체제 미술가들에 의해 미술의 생활화, 미술가와 현실의 개입 문제가 전체주의의 색채를 띠고 전개되기 시작했다.

1차 대전과 2차 대전 사이 독일, 일본, 이탈리아는 파시즘 체제를 강화하기 위해 민족주의/국가주의를 강력한 이데올로기적 도구로 사용했다. 그것이 일본에서 신일본주의, 아시아주의 미술로 나타났다면, 조선의 경우에는 식민지 지식인으로서 아시아주의를 내면화하는 방향으로 진행되면서도 다른 한편에서는 조선미술의 현실과 전통을 재발견하고 검토하는 동력으로 작용하는 양면성을 띠었다. 이 세대에서 시작된 모더니즘과 민족주의 간의 긴장관계는 해방 이후 민족미술 창출 문제로, 다시 1950년대에서 1970년대 한국 추상미술의 전개 과정에서 또 다른 변주로 나타나게 된다.

1. 주관의 재발견, 서양에서 동양에로

1928년 8월 조선공산당 사건으로 카프 미술부를 이끌던 김복진이 검거되었다. 이후 카프는 2차 방향 전환으로 볼세비키화를 꾀했으나, 실질적으로 운동으로서의 카프는 힘을 잃었다. 김복진이 검거되고 몇 달 후인 1928년 12월 심영섭沈英燮, 생몰년 미상, 장석표張錫豹, 1903-1958, 동경미술학교 유학생 김주경金周經, 1902-1981 등이 녹향회綠鄉會를

결성하였다. 심영섭은 「미술만어: 녹향회를 조직하고」를 통해 그들
이 조선미술전람회와도, 카프미술의 목적론적 문예관과도 거리를
둔 순수미술을 추구하는 새로운 발표기관이 되고자 함을 분명하게
밝혔다. 그리고 아세아주의(아시아주의, 동양주의) 미술론을 통해 서
양화가 아니라 조선화, 아세아화를 창조하기 위해 동양정신의 본질
을 추구해야 한다고 천명하였다. 물질/정신, 객관/주관의 이분법으
로 서양과 동양을 본질화하고 인상주의 이후 미술을 모두 표현주의
로 통칭하여 표현주의야 말로 동양정신에로의 회귀 또는 앞으로 도
래할 미술을 보여주는 징후라고 보았다.

　1930년 도쿄미술학교에 유학한 조선인 미술가들의 동창회전인
《동미전》을 개최하면서 김용준 역시 현재 서양은 "유물주의의 절정
에서 정신주의의 피안으로, 서양주의의 퇴폐에서 동양주의의 갱생
으로 돌아가고" 있으므로, 우리는 서구 모방에서 벗어나 "진실로 향
토적 정서를 노래하고 그 율조를 찾아야" 하며, 이를 위해 조선의 전
통미술과 서양의 현대미술을 함께 연구해야 한다고 밝혔다. 서양/동
양, 물질/정신의 이분법에 의거하여 서양 현대미술이 동양적 조형원
리로 회귀한다고 파악한 김용준과 심영섭의 시각은 신일본주의의
시각과 다르지 않다. 다만 심영섭이 조선과 아시아를 구분하지 않고
하나로 인식하고 있는 것에 반해 김용준의 경우 그가 찾아야 할 율조
가 조선의 것임을 분명히 하고 있다는 점에서 차이가 있다. 사실 녹
향회와 동미회 전에 출품된 작품들은 아카데믹한 화풍부터 포비즘,
상징주의에 이르기까지 다양했고, 이들의 활동이 2, 3회전에 그쳤기
때문에 심영섭과 김용준의 글은 그야말로 선언문 이상의 의미를 지
니지 못했다. 정하보鄭河普, 1908-1941, 안석주安碩柱, 1901-1950 같은 카프
계열 작가들은 이들에 대해 "울고 피 흘리는 시대에 칵테일 같은 그
림"을 그리는, 잠꼬대를 늘어놓고 있는 "예술지상주의자들"이라고
논박하면서 계급적 현실을 그릴 것을 요구했다.

제2회 《동미전》을 주도한 홍득순洪得順, 생몰년 미상도 「양춘을 꾸밀
제2회 《동미전》을 앞두고」에서 이폴리트 텐느H. A. Taine 1828-1893의
풍토론에 입각하여 조선미술은 조선의 시대, 조선의 풍토로부터 나
와야 한다고 주장하면서, 김용준을 두고 서구를 추종하는 "상아탑 속
의 예술지상주의자"라고 비판했다. 이에 대해 김용준은 「《동미전》과
《녹향전》 평」에서 제4계급의 현실, 즉 룸펜생활을 소재로 그렸다고
해서 과연 그것이 조선적 그림이 되는지를 되물으면서 서양 현대의
예술사상을 "부화한 모더니즘"으로 성급하게 치부할 것이 아니라 그
사고방식을 자세히 연구해야 한다고 주장하였다. 이 논의는 《동미
전》 작가들 사이에서도 '표현주의'로 통칭되는 서구 현대미술의 여
러 경향을 수용하는 데 대한 의견 합치가 이루어지지 않았던 것을 보
여준다. 결국 1932년까지 녹향회, 동미회, 백만양화회를 둘러싸고 일
어났던 카프와 모더니즘 간의 논쟁은 《녹향전》, 《동미전》의 중단과
카프의 해체로 더 지속되지 못했다. 그러나 이 과정에서 서구의 모방
을 벗어나 조선적 미술을 창출해야 하는 것은 사상적 입장의 차이를
떠나 작가들 간에 조선의 미술가들이 해결해야 할 당면과제로 부상
했던 것을 보여준다.

2. 모더니즘과 전통

1932년 《조선미술전람회》가 개최되던 시기에 윤희순尹喜淳, 1902-1947이
쓴 「조선미술의 당면과제」는 1930년대 초반 미술계에서 전통을 바탕
으로 한 모더니즘의 조선화 문제가 비단 녹향회나 동미회 작가들만
의 문제가 아니었음을 보여준다. 윤희순은 단원 김홍도, 혜원 신윤복
의 풍속화 같은 사실주의 전통을 그 대안으로 제시했다. 그리고 서양
의 고전주의 형식뿐 아니라 소련의 신흥미술 그리고 서양의 사실주
의를 받아들인 근대 일본화의 채색 방법까지도 과학적으로 수입하여

조선미술의 특수한 미 형식을 계승 발전시켜야 한다고 주장하였다. 반면 김용준은 「회화로 나타나는 향토색의 음미」에서 《조선미술전람회》에 만연한 향토색을 비판하면서, 단순히 소재주의적 접근이나 색을 통한 조선색의 추구, 또는 조선 전통에 대한 복고적 태도가 아니라 선, 색 등 조형과 양식에 대한 연구가 필요하다고 역설하였다.

1930년대 중반 이후 조선미술론은 민족주의 계열의 조선학 운동을 발판 삼아 더욱 구체적이고 학구적으로 전개되었다. 1934년 백만양화회의 후신으로 결성된 목일회 동인 중 김용준, 길진섭吉鎭燮, 1907-1975, 구본웅具本雄, 1906-1953, 황술조黃述祚, 1904-1939 등은 구인회의 고전 취향을 공유하면서 조선시대 회화 전통을 적극적으로 현대화하고자 했다. 김용준과 길진섭은 소설가 상허尙虛 이태준李泰俊, 1904-?과 함께 1939년 창간한 순수문예지 『문장』을 중심으로 신문인화 운동을 전개했다. 김용준은 1940년 「전통의 재음미」에서 조선미술의 창출 문제가 내용이나 소재가 아닌 양식의 문제라고 다시 한번 강조하였다. 1930년대 초반 동미전과 백만양화회를 결성하고 표현주의야말로 동양 정신으로 회귀하는 조형원리라며 충분히 시간을 갖고 연구해야 한다고 역설했던 김용준은 1930년대 후반 '전통의 재음미'로 입장을 바꿨다. 김용준은 1940년까지 서양화단은 외래 사조를, 동양화단은 일본화를 모방하는 데 그치고 있다고 비판하면서, 신시대 미술의 방향은 조선시대 회화 전통을 현대적으로 계승 발전시키는 것이라고 강조했다. 특히 조선시대 문인 사대부들이 중국 남화南畫 모방을 넘어서서 조선식 남화 전통을 창조해왔다고 강조하면서 "식민사관에 의해 잊혀졌던 이러한 문인화 전통을 재음미하는 것이야말로 신시대 미술을 창조하기 위한 유일한 소화제"라고 역설했다.

김용준과 같이 책의 표지화와 삽화를 맡았던 길진섭도 과거의 고전을 새 시대 새 미의식으로 재해석해야 한다고 주장했다. 《자유미술가협회전》에서 전위사진과 추상작업을 하던 조우식趙宇植은 여기

서 한 걸음 더 나아가 고전이야말로 각 시대의 전위이기에 더 이상
서양을 모방하지 말고 동양적 정신과 양식을 서양적 재료로 표현해
야 한다고 보았다. 실제로 1939년을 전후하여 김용준은 선에 우위를
두는 사의寫意를 추구하면서 서양화에서 수묵화로 전필했으며, 구본
웅, 황술조, 임용련任用璉, 1901-? 등은 서, 사군자, 문인화의 필획이나
소재 등을 유화에 적용하는 등의 방법으로 유화의 조선화를 시도했
다. 시국체제기에 매화와 사군자가 대변하는 문인정신과 남종문인
화의 전통은 계승해야 할 조선미술의 정체성으로 정립되었다. 이후
남종문인화, 수묵 중심의 조선미술 정체성 담론은 해방 이후 일제 잔
재 청산과 민족미술 수립이 시대적 과제로 떠올랐을 때 계승해야 할
한국미술의 적통이 된다.

3. 동양화의 현대성 추구

조선시대 문인화 전통, 그 가운데에서도 서화일치 사상을 계승·발전
시켜야 한다는 1930년대 신新문인화론의 주장은 동시대 동양화가들
에게도 동참을 요구하였다. 신문인화론자들은 동시대 동양화가들이
서양화에서도 이미 폐기된 사실적인 묘사에 치중하며 일본화의 모
방에서 벗어나지 못하고 있다고 비판했다. 윤희순은 동양화란 원래
사실주의와는 정반대되는 성격을 지녔다며 동양화가들에게 선과 여
백의 중요성을 되돌아보고 '석분여금惜粉如金', 곧 색채를 남용하지 말
것을 촉구하였다. 청전靑田 이상범李象範, 1897-1972이 수묵화의 특징을
'시적 여운'이라고 밝히며 높이 평가하는 태도는 이와 같은 인식에서
출발한 것이었다.

　신문인화론자들로부터 동양화 본래의 모습을 망각했다고 비판받
은 1930년대 동양화가들은 다른 방향에서 동양화의 현대화 방안을
모색하였다. 1920년대 초 근대회화의 한 장르로서 동양화를 수용한

이후 동양화가들은 줄곧 사회 전반의 근대적인 변모 속에서 동양화만이 고립되어서는 안 된다고 강조하였다. 그리고 근대회화로서 시대성을 자각해야 한다는 주장이 지속적으로 동양화단에서 힘을 얻었다. 일본 유학이나 이상범의 청전화숙靑田畵塾, 김은호金殷鎬, 1892-1979의 낙청헌絡靑軒 화실과 같은 국내의 개인 화숙을 통해 배출된 월전月田 장우성張遇聖, 1912-2005, 운보雲甫 김기창金基昶, 1913-2000, 청계靑谿 정종여鄭鍾汝, 1914-1984 등 신진 동양화가들은 이러한 주장을 더욱 뚜렷하게 내세웠다.

이들에게 근대 이전의 서화는 계승해야 할 전통이었지만 동시에 그 내부로부터 '시대착오의 유한취미적'이며 몽환적 세계에서 소요하는 봉건적 요소를 분리해내야 할 대상이기도 했다. 그리고 점차 목랑木朗 최근배崔根培, 1910-1978처럼 조선미술전람회에서 동양화부와 서양화부에 동시에 작품을 출품하거나 혹은 고암顧菴 이응노李應魯, 1904-1989와 같이 일본 유학 당시 서양화를 습득하는 작가들도 등장하였다. 이들은 현실적 감각에 부합하기 위해 사실성을 습득하고자 하였고 핍진한 사생을 기초작업으로 강조하였다. 사생의 강조에서 한 발 더 나아가 청정靑汀 이여성李如星, 1901-?은 문인화의 필획뿐 아니라 채색에 대한 연구도 병행되어야 함을 역설하였다. '사생'은 인물화, 화조화, 산수풍경화 등의 장르를 막론하고 동양화의 기본 소양으로 강조되었다. 신문인화론은 '사생'이란 남화의 '사의寫意'에 대립하는 개념으로서 남화보다는 북화, 동양화보다는 서양화의 특성이라고 규정했다. 그러나 해방이 되고 신문인화론이 동양화단의 중심 담론으로 자리 잡은 후에도 '사생'은 동양화 교육의 기초로 꾸준히 강조되었다. 이는 사생이 현대 동양화의 특성으로서 동양화단에 깊게 뿌리내렸음을 의미한다.

4. 현대·추상·전위

1937년 일본에서 아방가르드 미술을 표방하고 나온 자유미술가협회
와 미술문화협회의 작가들은 스탈린과 나치의 전체주의 체제를 피
해 파리로 망명했거나 파리에서 작업해온 작가들로 구성된 추상-창
조Abstraction-Création, 1931-1936 그룹을 비롯하여 초현실주의까지 다양
한 조형실험 경향을 받아들였다. 1934년 소련에서 사회주의 사실주
의가 공식화되고, 1937년 독일에서 퇴폐미술전이 개최되면서, 추상
은 자유를 상징하는 자율적 형식의 미술로 인식되고 있었다. 당시 일
본 유학생이던 김환기金煥基, 1913-1974, 유영국劉永國, 1916-2002, 이규상李
揆祥, 1918-1964, 조우식, 주현(본명 이범승李範昇), 이중섭李仲燮, 1916-1956,
문학수文學洙, 1916-1988 등은 자유미술가협회, 미술문화협회의 협회 활
동을 기반으로 한국에 전위미술을 도입한 첫 세대이다.

　이때의 전위는 1920년대 카프와 같은 정치적 전위가 아니라 순수
조형실험에 집중된 예술적 전위였다. 그리고 전위미술은 초현실주
의, 추상미술과 동의어로 사용되었다. 당시 니혼미술학교日本美術學校
에 재학 중이던 조오장趙五將은 「전위운동의 제창-조선화단을 중심
으로 한」에서 자유미술가협회전에 출품한 한국의 작가들을 소개하
면서 새로움을 추구하는 전위 회화야말로 이 시대 혁명의 언어라고
주장하였다.

　추상 세대의 등장은 현대미술에 대한 보다 구체적인 이해를 요구
하였다. 1939년 6월『조선일보』에서는 현대미술 특집을 마련하여 당
시 조선일보 편집부에서 일하던 정현웅과 최근배 외에 김용준, 김환
기, 길진섭이 현대미술과 조선화단의 관계를 집중적으로 논의했다.
『조선일보』에 실린 김환기의 「추상주의 소론」은 이 세대가 받아들인
추상 개념뿐 아니라 현대와 근대의 개념과 관련해서도 흥미로운 글
이다. 그에 의하면 기차보다 비행기가 더 매력이 된 현대에 더 이상

김환기의 「추상주의 소론」과 정현웅의 「초현실주의 개관」이 실린
『조선일보』 1939년 6월 11일 특집기사 「현대의 미술」.

문학적 설명적 묘사가 아름다울 수는 없다. 진정한 미는 선, 곡선, 정규正規 등으로 만들어진 면 혹은 입체의 형태이다. 이미 현대회화의 주류는 추상미술이다. 그리고 추상회화는 상형적figuratif 회화와 비상형적non-figuratif 회화로 나뉘는데, 전자는 입체파처럼 자연의 형태를 분석하고 종합하여 구성한 것이라면, 후자는 회화적 순수성 그 자체에 도달한 추상, 즉 창조이다. 김환기가 이 글에서 사용하고 있는 상형/비상형, 추상/창조 개념은 1931년 파리에서 결성된 추상-창조 그룹의 선언문에 소개된 비구상 개념이 자유미술가협회전의 화가들에게 전해진 것을 보여준다. 흥미로운 것은 이 글에서 입체파까지를 근대로 보고, 추상미술을 현대미술로 구분하고 있다는 점이다. 1920년대 김찬영이 인상주의 이후의 미술을 지칭하면서 현대미술이라는 말을 사용했다면, 1930년대 추상미술이 도입된 이후에는 현대미술이 추상과 그 이전을 나누는 시대구분의 개념으로 변이되고 있는 것을 볼 수 있다.

추상 개념이 당시 화단에 받아들여지기는 쉽지 않았다. 1940년 오지호吳之湖, 1905-1982의 「현대회화의 근본문제: 전위파 회화를 중심으로」는 재현/추상의 문제를 본격적으로 문제시한 대표적인 글이다. 그는 회화란 본질적으로 재현미술임을 누차 강조하면서 입체파 이후 전위미술은 도안이지 진정한 미술이 아니라고 보았다. 기계의 발달에 따라 시대적 요구와 사회적 필요에 의해 출현했지만, 지금은 종결의 시대로 회화를 본연의 위치로 환원시키는 것이 작가들의 역사적 임무라고 주장했다. 김환기가 추상이 현대의 주류이지만 조선화단에는 전위적 회화 분위기가 있는지 없는지 잘 모르겠다고 한 데서 알 수 있듯이, 당시의 현대미술론은 바다 너머의 주류를 어떻게 볼 것이냐의 문제, 즉 이론적 검토의 측면이 더 컸다. 1940년 일본에서는 전시체제가 강화되면서 자유미술가협회전의 자유라는 명칭 자체가 금기시되고 초현실주의작가들이 검거되면서 전쟁동원체제로 급

격히 선회했는데, 조선에서도 1940년 이후 전위라는 단어는 조우식의 「고전과 가치」처럼 고전과 결합하거나 신시대 미술로 대체되었다. 조우식처럼 전체주의로 경도되지 않았던 작가들도 1940년대 전시체제에 들어서면서 붓을 놓거나 조선적 전통 추구 경향과 결합하는 등 동양주의의 큰 틀에서 벗어나지 못했다. 1940년대를 전후한 민족주의와 추상미술의 결합 양상은 해방 이후 신사실파, 모던아트협회 뿐 아니라 1970년대 단색화에 이르기까지 지속되는 또 하나의 틀이 된다.

5. 신체제 미술과 시각문화

1937년 중일전쟁과 1941년 태평양전쟁의 발발로 일본과 조선은 전시총동원체제로 돌입했다. 1940년 8월 일본이 본격적인 신체제新體制에 돌입하면서, 조선에서도 10월부터 신체제 확립을 위한 국민총력조선연맹이 조직되었다. 이에 따라 출판계를 비롯한 모든 문화 활동단체나 언론 기관들의 조직적인 통폐합이 진행되었다.《조선미술전람회》에도 총후銃後의 채관보국彩管報國[1] 전시색戰時色이 노골적으로 요구되었으며 조선미술가협회1941-45, 단광회丹光會, 1943 같은 미술가단체가 조직되고《결전미술전》,《반도총후미술전》등의 각종 전쟁 동원용 미술행사들이 개최되었다. 심형구沈亨求, 1908-1962, 김은호, 이상범, 김인승金仁承, 1910-2001, 이종우李鍾禹, 1899-1979, 배운성裵雲成, 1900-1978 등 미술계의 지명도가 있던 많은 미술가들이 직·간접적으로 이러한 행사에 동원되었다. 조우식은 전위에서 전체주의 미술로 급격히 선회한 대표적 작가이다. 1940년 "고전을 사랑하므로 추상미술을 한다."고 고백했던 그는 1년 후 「예술의 귀향: 미술의 신체제」에서는 "추상, 모

1 　총후는 전쟁 중 후방을, 채관보국은 그림을 그려 국가에 보답한다는 의미로 전쟁 시기 미술가들의 전쟁 동원을 요청하는 말이었다.

더니즘은 초국가성을 지향하는 범세계주의로 비도덕적 이기주의"라
고 비판하면서, "몸에 흐르는 혈관의 움직임, 토양의 풍토, 민족성을
찾아야 한다."며 파시즘 미학에 경도되어 신체제에 따를 것을 작가들
에게 촉구하였다.

　일본은 대동아전쟁을 사상전思想戰으로 인식하면서 출판물을 종이
탄환이라고 불렀다. 이는 출판물을 통한 대중동원이 본격화되었다
는 것을 말한다. 조선에서도 용지 부족을 이유로 출판 부흥기에 대거
등장했던 잡지들이 폐간되었지만,『반도의 빛半島之光』,『신시대新時代』,
『소국민少國民』,『가정지우家庭之友』,『방송지우放送之友』 같은 군국주의
선전용 잡지들은 대량 발간되었다. 정현웅, 김은호, 박영선朴泳善, 1910-
1994, 이인성凸仁星, 1912-1950, 김규택金奎澤, 1906-1962, 이승만李承萬, 1903-
1975, 김만형 晩炯, 1916-1984, 심형구, 홍우백洪祐伯, 1903-1982 등 여러 작가
들이 이러한 잡지에 표지화를 그리거나 삽화를 그렸다. 목일회에서
활동하던 구본웅은 지금의 전쟁은 선전전이 큰 역할을 하고 있기에,
이 선전 작업을 위해 작가들은 미술의 무기화에 힘써야 한다고 주장
했다. 심형구 역시 나치 독일의 국민제전을 예로 들며 작가들에게 미
술의 생활화를 촉구하는 글을 썼다. 미술의 생활화 문제는 카프부터
윤희순의 민족주의 미술론에 이르는 1930년대 초반까지 미술가의
사회적 역할이 요구될 때마다 제기되던 문제였다. 그러나 전체주의
와 결합한 이러한 미술의 도구화와 현실 참여는 결국 많은 작가들이
해방 이후 친일 논란에 휩쓸리는 결과로 이어졌다.

1. 주관의 재발견, 서양에서 동양에로

심영섭, 「미술만어美術漫語: 녹향회를 조직하고」
『동아일보』, 1928년 12월 15일-16일

1928년 12월 녹향회를 조직하면서 쓴 선언문 형식의 글이다. 녹향회는 도쿄미술학교를 졸업하고 돌아온 박광진朴廣鎭, 김주경金周經과 서울에서 독학한 심영섭沈英燮, 장석표張錫豹가 발기회원으로 참여하여 만든 서양화가 단체로 1929년부터 1930년까지 2회의 전시회를 개최하고 단명하였다. 그러나 카프의 정치사상적 성격과 거리를 두면서 서구 모더니즘의 조선적 전유를 고민했던 1930년대 모더니스트들의 출현을 예고한 첫 단체라는 점에서 의미를 지닌다. 심영섭은 녹향회 결성과 1회전을 주도했으나 이후 동미전으로 옮겨 녹향회 2회전에는 참여하지 않았다. 이글은 심영섭의 아시아주의 미술론을 보여주는 첫 글이다.

미술의 가을, 우리 화인畵人은 가을을 맞이할 때마다 미술의 가을을 생각하여 본다. 과연 가을은 우리 화인에게 가장 풍부한 양식을 주는 좋은 시절이다. 산천초목이 모두 홍황紅黃으로 물들고 사람의 마음이 침착해지는 가을은 분명히 우리 화인에게 많은 제작의 충동을 주는 동시에 일반 감상인에게도 가라앉은 심사에 다른 시절에 비하여 미술품을 감상하기에 좋은 때이다. 따라서 이것을 알고 있는 우리는 전람회를 열게 된다. 많은 활기를 띠우게 된다. 여기서 우리 젊은 화인 동지 몇몇이 모여 연구회와 전람회를 내재內在하려는 "녹향회"를 이번에 새로이 조직하게 되었다. 그러면 이 미술회를 조직하기까지 동지들은 어떤 기회로 결합하게 되었는가.

우리는 지난번 개최되었던 '협전協展'[2]을 중심으로 되어 가지고 알게 되었다. 더욱이 나로서는 장군張君[3]에게 처음으로 그 소식을 듣게 되었던 것이다. 그리하여 동인同人이 되었던 것이다. 그러나 우리들의 모임은 결코 우연은 아니었다. 우리가 이러한 모임을 하게 되었음은 반드시 현실적 조건이 있을 것이다. 그러나 여기서 그것을 말할 시간과 자유를 갖지 못하였다. 그러나 제 이의적第二義的 현실조건으로 말하면 선전鮮展이나 협전 안에서는 우리의 자유롭고도 신선 발자潑剌[4]한 젊은이의 마음으로 창조할 수 없는 까닭에 우리는 새로운 모임을 하게 되었다. 즉, 우리는 우리의 독특한 기분을 따로 표현하려는 것이다. 그러나 협전만은 전연히 부정하는 것은 아니다. 다만 협전 안에서는 우리의 전체의 통일된 새로운 기운을 표현할 수 없는 까닭이다. 그러나 사회적 정치적 사상운동의 색채를 띠우는 것은 아니오 순연純然히 작품의 발표기관인 미술단체이다.

그런고로 우리는 재래의 미전에서 보는 듯한 일종의 상품진열장과 같은 공기와 연중행사의 일례와 같은 정신을 떠나 각자의 창조적 정열을 표현하려는 것으로서 일상의 모든 노력을 연합시켜 가지고 민중 앞에 나오려는 것이다. 그럼으로 우리는 전람회를 위하여 또는 전람회를 임박하여 비로소 붓을 들거나 하는 것은 아니다. 따라서 축일祝日이니 제일祭日이니 하는 연중행사의 일례와도 같이 그 어떠한 정기 명절을 위하여 회를 진행하려는 것이 아니오, 우리의 창조적 표현의지의 노력이 전람회라는 형태를 빌어 출현하게 되는 것이다.

녹향회는 양화가의 모임인 까닭에 자연히 양화가 중심이 되어 있다. 그러나 조각도 용납된다. 그리고 우리가 동양화, 서양화라는 별명은 다만 시세의 편의를 따라 하는 말이고 회화의 본질상으로는 경

2 《서화협회전》을 가리킨다.
3 장석표張錫豹를 가리킨다.
4 의성어, 펄떡거리는.

계가 없을 것이다. 따라서 우리는 서양화라는 명칭을 가진 회화의 길
을 밟으나 결코 맹목적으로 서양풍을 따르는 것이 아닌 동시에 결국
아세아인이며, 조선인이 제작한 것인 이상 서아세아화西亞細亞畵이며
조선화朝鮮畵일 것이다. 적어도 개성에 진실한 작가의 작품에 있어서
는, 그러므로 우리 녹향회는 성장하여감을 따라 비록 양화가의 별명
을 갖고 있는 동지의 모임이라도 장래로는 반드시 완전히 각자의 절
대성을 표현하게 될 것인 동시에 녹향회는 양화가의 모임이 아니오,
아세아화가-조선화가의 모임인 것을 민중과 한가지⁵ 우리는 의식하
게 될 것이다. 즉, 아세아화-조선화의 동지일 것이다. 평화로운 세계
를 통하여 있는 고향의 초록 동산을 창조할 것이다. 여기에 처음으로
동양화와 한가지 조선화의 정통 원천의 정신이 갱생될 것이며 창설
될 것이니 실로 우리 회의 명칭과 같이 녹향－초록고향의 본질이 발
휘될 것이다.

　　오 오, 우리는 녹향을 창조한다, 부절不絶히⁶ 창조한다. 무한한 미래
를 향하여 찰나, 찰나도 부절히 유동流動한다. 그리하여 녹향회는 성
장을 따라 완전히 대조화, 대평화, 대경이의 세계인 녹향이 실현된다.
따라서 미술과 한가지 인생과 우주 대자연은 무한 무지 무명인 영원
한 종교적 세계에서 생활하며 해결한다. 또는 녹향회에서는 매년 전
람회를 개최하여 동인과 한가지 민중과 상호 조화하고자 한다. 출품
은 동인의 작품에 한하여 있으나 찬조회원 출품제를 설치하고 일반
미술가의 작품도 환영하기로 하여 있다. 그러나 찬조 회원의 출품은
동인 간에 의논이 일치 결합하여 녹향회의 공기를 해하지 않는 작품
만을 선택하기로 되었다. 고로 녹향회전의 공기와 조화되지 않는 작
품은 부득이 선외로 결정되는 것이다. 하여간 녹향회를 사랑하는 미
술가의 작품을 우리는 환영한다. 우리는 그것을 즐겁게 생각한다.

　5　같이, 함께.
　6　끊임없이.

심영섭, 「아세아주의 미술론亞細亞主義 美術論」
『동아일보』, 1929년 8월 21일-9월 7일(총 16회 연재)[7]

심영섭이 총 16회에 걸쳐 『동아일보』에 연재한 글로 1920년대 말 초기 모더니스트들의 아시아주의 미술론이 어떤 사상적, 미술사적 배경에서 형성되었는지를 잘 보여주는 글이다. 글은 서언, 서양주의의 귀로, 아시아사상, 아시아주의 미술론 등 총 4장으로 구성되어 있다. 2장 서양주의의 귀로에서는 현대 서양이 과학, 지식의 진화 발전의 결과로 인해 문명 퇴락의 단계로 가고 있음을 논증하기 위해 멜더스의 인구론, 마르크스의 자본론 등을 인용하고 있다. 3장에서는 서양과 동양을 문명과 문화, 객관과 주관의 이분법으로 파악하고 그 철학적 배경을 서술하고 있다. 4장은 인상주의 이후 객관적 재현에 반한 모든 현대미술사의 흐름을 표현주의로 통칭하고 이 흐름이야말로 주관을 강조하는 아시아적 표현원리임을 구체적인 작가와 작품의 사례를 들어 논증하고 있다. 지면상 전문을 싣기 어려워 4장 아시아주의 미술론만 발췌하여 소개한다.

(4) 아세아주의 미술론[8]
나는 이상에서 아세아주의의 대체를 구비치 못한 것이나마 논하여왔다고 믿는다. 그러면 아세아주의 미술이라는 것은 무엇인가. 아세아주의 미술의 현실적 행동이라는 것은 무엇인가. 그리고 아세아주의 미술의 원리라는 것은 무엇인가. 그것을 이제부터 논하여야 할 것이다.

대범大凡[9] 아세아주의 미술이라는 범위 내에는 아세아로 돌아가려

7 　전문은 최열, 「1928-32년간 미술논쟁 연구」, 『한국근대미술사학』 창간호(1994년) 부록으로 실린 자료집에 재수록되어 있다.

8 　심영섭, 「아세아주의 미술론(11-16)」, 『동아일보』, 1929년 9월 2일-7일.

9 　무릇, 대체로 보아.

는 현실적 의식과 정통 아세아 본래의 사상 등을 내재하고 있는 작품
론과 아세아의 대원리인 원시적 주관적 자연과 일치되는 표현원리
의 미술론 두 가지로 볼 수 있겠다. 그러나 아세아적 표현원리의 미
술론은 절대 초월한 것이므로 지방과 시대에 한한 것이 아닌 동시에
앞으로 영원할 것이다. 그러나 현금의 현실에서 필요하다고 생각하
는 작품 행동론은 두 가지로 또한 구별될 것이다. 그 중에 하나는 금
일의 시대가 지나감에 따라 그 가치는 소멸될 것이다.

　그러면 시대와 함께 내용의 가치가 소멸될 작품은 어떤 것인가.
그것은 금일의 현실 인식 내지 현실적 운동 의식만을 내재하고 있는
작품이라고 안다. 다시 말하면 아세아의 유원悠遠한[10] 생활원리를 내
재하고 있는 작품은 공간과 시간의 제한을 받지 않는 것이나, 단순히
현실과 그 운동의 의식만을 내재하고 있는 작품은 새로운 명일明日[11]
이 완전히 창조됨과 동시에 그 필요한 가치가 소멸한다. 그러나 두
가지, 즉 명일의 생활 원리인 아세아 정신과 금일의 생활원리인 서양
적 현실의 의식과를 하나로 아울러 내재한 작품은 금일에도 필요할
것이오, 명일에도 필요할 것이다. 그러나 나는 여기서 작품의 내용
문제를 논하지 않으려고 한다. 그것은 이미 이상以上에서 현실의 인식
과 명일의 생활 원리 간의 연락聯絡[12]과 필요를 논하였다.

　그러면 아세아적 표현원리에 대한 것을 논하자. 그러나 그것을 말
하기 전에 금일의 서양적 표현원리에 대하여 대략을 논하자. 서양미
술계에 대하여 논하자. 과연 서양미술계에 어떠한 일이 생겼는가?
사상계뿐만 아니라 미술계에까지도 서양적 생활 원리의 파산과 몰
락이 보이기 시작한 지 오래이니 그것을 찾아보자. 이미 본론 서언에
서 객관적이고 사실적인 서양미술이 주관적이고 상징적인 동양미술

10　아득히 먼.
11　내일, 미래.
12　연관, 관련.

로 돌아가고 있다는 말을 하였다. 그리고 그것은 후기인상파 이후로 출현한 표현파의 혁명운동이라고 말하였다. 나는 서양미술의 역사적 필연성으로 객관적 사실주의에서 19세기 말부터 주관적인 표현주의의 창조라고 생각한다. 문예 부흥 이래로 몇 백 년이나 되는 동안 무육撫育[13]하여 온 객관적 자연주의, 사실주의, 인상주의에 대한 위대한 반동이 최근의 서양미술의 근본적 경향의 표현파라고 볼 수 있으니 미래파, 입체파 등이라 하여도 모두 광의廣義로서는 한가지 표현주의 운동의 예술이라고 볼 것이다.

물론 나는 소위 표현파라는 것도 아직 완성의 구경究竟[14]에 들어간 표현이라고 생각하는 것은 아니다. 이러한 객관적 사실주의, 인상주의에 반역의 기를 들기 비롯한 것은 세칭 후기인상파다. 즉, 고흐, 고갱, 세잔 등의 화가는 인상파 이후에 출현하였으나 그들의 표현의 태도와 목적과 본질은 인상파와는 근본적으로 구별되는 것이다. 태양 광선의 색조를 분해하기에만 몰두한 인상파에 대한 반동이 후기인상파다. 그러므로 후기인상파는 오히려 그 원리에 있어서 주관 확대주의인 동시에 표현파라고 볼 것이다. 다시 말하면 그들은 자기 내면생활 감정을 표현하기에 적당한 선, 형태, 색채, 광선을 주관적으로 선택하였다. 복잡한 객관적 자연을 그대로 분해하여 묘사하는 것이 아니오, 각자의 절대한 개성의 표현 — 주관적 자연의 창조를 위하여 대담하게 단순화에 향하여 돌진한 것이다. 따라서 그들은 태서泰西[15]의 명장의 작품을 배척하며 고정적 실재 관념에 대한 실증과 피곤, 그 세기말적 문명인의 생활과 예술을 떠나 토인과 영아의 원시적 미술품에서 발견할 수 있는 천진하고 순박한 표현수법을 동경하게 된

13 성장.
14 궁극의 경지, 마지막 단계.
15 서양을 예스럽게 부르는 말.

것이다. 그리하여 후오-뿌[16]는 "문명이 병적이라면 그 생활도 예술도 병적이라 할 것이다. 우리는 오직 소아와 같이 원시인과 같이 다시 최초부터 새로운 생활 원리에서 출발하게 됨으로써 예술을 건강으로 회복시킬 수가 있다." 하여 고갱과 같이 지성에 대하여, 과학에 대하여, 기계에 대하여 조소하는 것이 있으며 절박한 표현수법으로서 원시인과 같이 인간 본래의 미적 감능을 발휘하려고 노력하게 된 것이다. 그러면 이하로 위의 원리를 주장한 서양 작가와 작품을 들어보자.

그것을 일일이 모두 들어보기는 어려운 일이므로 우선 생각나는 것만을 대체로 들어보려한다. 나는 여기서 맨 처음 앙리 루소의 예술을 볼 수가 있다. 천진무사한 동심적 목가적 세계, 영원한 동경과 환상을 자아내는 그의 작품 〈원시림〉으로 볼 수가 있다. 나는 그 작품을 바라볼 때는 어언간 어린 누이와 같이 '메밀밭'으로 쏘다닐 때 앞으로 튀어가는 '메뚜기'를 보고 기뻐하던 유년시대로 끌고 가는 것이었다. 옛 대가의 작품에서 방황하던 루소가 드디어 무사기無邪氣한[17] 소아小兒의 필법으로서 원시의 자연을 그리며 동화적이오 민족적인 향토 창조의 다한多恨한 작가가 된 것을 생각할 때는 다시 고갱을 연상하게 된다. 고갱은 루소와 같이 파리에서 출생한 문명인이었으나 드디어 그는 절대적 주관적 자유와 본능 생명을 창조하려고 원시적 도국島國[18]을 찾아갔던 것이다. 그는 범신론적 자연관을 통하여 순박한 토민의 생활을 무수히 창조하였다. 그는 피사로의 영향을 받고 있었음에도 불구하고 감연敢然히[19] 자기의 독특한 주관 창조의 표현수단을 취하였다. 고갱은 근본적으로 고흐와 한가지 그 표현원리에 있어서 주관적 자연주의자다.

16 후오-뿌가 정확히 누구/무엇인지 현재로서는 알 수 없다. 야수파를 뜻하는 Fauve, Fauvism을 말하는 것으로 추측할 수 있다.

17 간사함이나 악함이 없는, 순수한.

18 고갱이 여러 해 동안 머무르며 작업한 타히티를 가리킨다.

19 과감하게.

마티스나 뭉크 같은 화가들도 그 표현원리에 있어서는 주관적 자연주의-표현주의자다. 더욱이 최근의 마티스의 예술은 극치라 할 만큼 색채와 선 등이 단순화되었다. 〈갑판 위의 소년〉, 〈음악〉 같은 그의 작품을 바라다볼 때는 제일 먼저 지순한 굵은 선, 간략한 운동, 광대한 붓으로 칠하여 놓은 듯한 소아적 색채 그리고 순진한 주관에서 느껴지는 것 같은 과장적 기형畸形 등이다. (…)

백열도白熱度의 화력에 끓고 있는 뜨거운 열탕의 움직이는 상태와 같이 미처 뛰고 있는 고흐의 생명의 상징적 표현인 선의 불가해의 위력을 생각한다. 〈광풍〉이라는 그의 작품을 보면 더욱 놀라운 선상線狀[20]을 발견하게 된다. 여기에 나는 마티스, 뭉크, 고흐 등의 위대한 표현파 화가를 통하여 절대적 주관적 자유와 생명을 창조한 선의 출현과 가치를 본 것이다. 선 자체가 따라서 생명 의지의 창조로서 선을 주장한 동양미술과 일치되어 온 것을 본다. 그것은 아세아미술의 창조요 승리인 것이다. 아세아 원리의 창조! (…)

그리고 가장 적나라하게 주관적 자연의 창조와 원시적 표현수법을 고창高唱한[21] 예술가에 칸딘스키가 있음을 생각할 수 있다. 칸딘스키가 금일의 구경에 도달하였다고 한 것은 컴퍼찌슌(구성주의)이다. 그는 객관적 자연주의를 주장하는 동시에 자기의 생명으로 최대의 자유를 가지고 표현하려는 자기 의욕에 의하여 극단의 추상적 구성주의를 다시 창조하게 된 것이다. 그리하여 생명의 율동에 의하여만 선과 형태와 색채 등을 주관적으로 자유롭게 선택하려는 것이다(물론 칸딘스키의 주장에는 이론과 실제 간에 다소의 위험도 있다). 또는 색채만으로 음악적 율동을 목적할 때도 있으며 선만으로도 내면적 감능感能을 환기하게 할 때도 있을 것이다. 그리고 그 모든 것이 혼돈하

20 선의 형상, 형태.
21 강력히 주장한.

여 표현될 때도 있을 것이다. 예하면[22] 그의 작품 〈서정시〉와 같은 것이다. 여기서 칸딘스키의 예술이 원시주의原始主義와 일치된 것은 본래로 물론이겠으나 그것은 다시 정통 아세아 예술원리로 돌아간 것으로 볼 것이다. 그 외에도 내가 알고 있는 작가만을 열거하려도 용이한 것이 아니다. (…)

그러면 이하로는 아세아적 미술ㅡ동양화에 대한 본래의 정신과 수법을 잠깐 논하여 보겠다. (…)

아세아 미술은 그 태원太原에 있어서 주관적 상징적 창조적 표현의 의지이었다. 다시 말하면 아세아 미술은 산천초목과 인물, 동물을 그리었으나 주관적 자연의 상징적 표현으로서 근대 서양의 표현파 수법과 같이 객관적 물형을 의지적으로 필촉과 선과 형태와 색채 등으로 자유로이 변화도 시키며 단순화 과장화도 하여 각자의 구성 의욕에 도달하였다. 지나에 북화파北畵派의 표현수법이라 하여도 결코 객관적 자연주의적 사실주의는 아니었다.

동양의 예술은 어느 때이나 '천상묘득遷想妙得'[23]의 표현법에 의하였다. 동양의 화가도 산수를 그릴 때라도 그 순수 활동은 전부 내면적인 것이었다. 그러므로 그 작품은 언제나 자기 개성의 의향과 결합하고 있는 것이다. 뜨거운 자기 본능에서 활동하여 대상물에 대한 노력과 일심一心의 파지把持[24] 즉 '천상묘득'과 '궁리진성窮理盡性'[25]에만 목적하였던 것이다. 어떠한 자연의 물형을 빌어오는 경우라도 그것은 방법으로서 힘으로서 의지로서의 자연을 요하게 됨에 불과하다. 즉,

22 예를 들면.

23 "생각을 옮겨 묘를 얻는다." 동진東晉의 화가이자 화론가인 고개지顧愷之, 346-407의 형신
 론形神論에서 나온 말이다. 묘사할 대상의 외형을 넘어서서 본질을 정확히 파악하고 성정
 을 체험하여 회화적 구상화를 이루는 것을 의미한다.

24 꽉 움켜쥐고 있음.

25 『주역』 '설괘전'에 나오는 말로 사물의 이치를 궁구하고 타고난 본성을 다해 천리에 이
 른다는 뜻.

동양의 미술은 생명의 운동의지의 활동 등의 주장으로서 '신기론神氣論', '생기론生氣論'을 낳게까지 된 것이다. (…)

'신기'라든가 '생기'라든가 하는 것은, 그러나 그 본의에 있어서 동일한 의미를 가지고 있는 것이다. 그러면 동양미술이 그러한 철저한 원리 위에 출발하게 된 것은 우연이었던가? 그러나 결코 그것은 우연이 아니었으니 '노자', '장자', '주역', '맹자', '열자' 등 그리고 인도의 '부처' 등의 종교와 철학에서 우러나온 것이다. 다시 말하면 서양미술과 같이 객관적 해부적 사실적 입장에서가 아니오 주관적 창조적 상징적 입장에서이니 철학과 종교와 일치 조화되어 창조한 것이 동양미술이다. 동양미술은 철학과 종교에서 분할하여 논할 수 없는 것이다. 동양에서는 철학과 종교와 예술은 세 개이면서 혼연히 한 개인 것이다. 그러므로 노장과 주역과 불경을 이해치 못하는 동시에 동양적 생활과 문화를 인식치 못하고는 대아세아 미술의 원리의 근본적 출전을 알 수 없을 것이다.

그러면 그것을 실제로 작품을 예를 들어 논하여 보자. (…)

서양미술의 기원을 보아서 우연은 아니었으나 서양미술에서는 화조나 산수보다도 인물이 처음 발달되었다. 즉, 처음에는 인물만을 미술로서 중요하게 보았고 풍경은 근세에 와서 겨우 독립된 가치를 인정하게 되었다. 그와 반대로 동양은 그 기원을 보아서 본질적으로 자연과 인생을 한가지 대조화로 생각하였으며, 따라서 그 기원도 동일하다는 우주관을 세워 인생에서 자연을 보았으며 자연에서 인생을 보았기 때문에 필연적으로 미술상에서도 인물과 산수를 분할하여 보지 않았으며 표현하려 하지 않았었던 것이다. 따라서 동양미술에서는 인물과 산수가 한가지로 출발하고 있었다. 동양화에서 산수 즉 풍경화가 서양에서보다 장구한 역사를 가지고 있게 된 까닭도 거기에 있었던 것이다. 또는 동양의 풍경화가 서양의 풍경화보다 (비단 산수화뿐만이 아니다) 이상 더 본능적이오, 의지적인 까닭도 자연을

주관적으로 보았기 때문이다. 그리고 동양의 풍경화가 대개가 인생과 자연을 물론하고 한가지[26] 무상無常의 정적靜寂한 감을 환기하는 것이라든지 경외와 숭엄의 상념을 깨닫게 하는 것은 모두 동양 본래의 우주관에 원인이 있는 것이다. (…)

여하간 나는 여기에서 이미 회화의 구성주의적 표현수법을 동양 미술에서 보아온 것이다. 금일에야 겨우 자각하여온 서양의 칸딘스키의 최고 극치의 예술 수법이 수 삼천 년 전의 아세아에서는 성장하고 완성하였던 것이다. 그리고 아세아가 그러한 수법을 갖게 된 것은 근본에 있어서 주관적 의지적 상징적 창조적인 까닭이라는 것은 이상에서 말한 바와 같다. 따라서 단지 칸딘스키의 구성법뿐만이 아니오, 마티스, 뭉크, 고흐 등의 필법, 선법, 휘슬러, 샤반느 등의 장식법, 루소, 고갱의 수법과 사상에 이르기까지 아세아는 모두 완비하고 있었으며 철저하게 실현하고 있었던 것이다.

인격적 의지를 표현하고 창조하는 것이 예술의 본질이라면 어떠한 점으로 볼 때라도 아세아는 최고의 경지를 조용히 창조해온 것으로 볼 수 있는 것이다. 고금을 물론하고 세계에 아세아 미술원리 이상의 것이 어디에 있었는가? 대답할 자 있으면 나 또한 거기에 조금도 주저하지 않고 명쾌한 대답이 있을 것이다. 그럼 이하로 간단한 결론으로 붓을 던지자.

나는 이상에서 항상 말한 바와 같이 아세아 미술은 근본에 있어서 아세아의 철학과 종교와 일치하고 있는 것을 보아야 한다고 하였다. 따라서 아세아의 미술이 절대적 주관적 본능적 의지적 상징적이었던 근본 원인을 알아야 한다고 하였다. 그리고 그것으로 필법, 묵법, 선법, 색채법, 장식법, 구성법 등의 수법을 통하여 실현하여온 것을 보려고 하였다.

26 마찬가지로, 똑같이.

진실로 아세아의 미술은 가장 의미적이오 상징적이다. 그리고 여하한 예술 미술이라도 상징적이 아닌 것은 존재할 수 없는 것이다. 모든 미술은 그 본질에 있어서 상징적이다. 상징을 통하여 표현된 곳에만 진정한 미술을 볼 수가 있다. 왜냐하면 생명의지의 약동, 자유 창조의 영혼은 상징을 통하여서만 표현될 수가 있는 까닭이다.

그러나 아세아 미술이 의지적이고 상징적이라고 함은 아세아 미술이 최고의 미술이라는 것을 말하고 있는 것이다. 아세아의 미술이 최고원리의 미술이라는 것은 의지적이오 상징적이라는 의미에 불과하다. 우리가 최고 원리의 미술을 창조하여 한다는 것과 같다. 아세아미술의 창조다. 그러나 그것은 다시 위대한 명일의 창조와 관련된 운동의 암시다. 우리의 미술 창조운동은 전 인류의 고향 창조운동과 일치되는 것이다. 그러면 미술을 논하는 이도 생활을 논하는 이도 이 아세아 미술 창조에 일치 노력하지 않아서는 안 될 것이다.

김용준, 「《동미전東美展》을 개최하면서」
『동아일보』, 1930년 4월 12일(상), 13일(하)

1930년 4월 17일부터 30일까지 동아일보 본사 회의실에서 개최된 제1회 《동미전》에 앞서 도쿄미술학교를 졸업한 김용준이 쓴 일종의 선언문이다. 《동미전》은 도쿄미술학교 조선동창회 학생들이 중심이 되어 조직한 전시로 이제는 미술가들이 서구 모방에서 벗어나 진정한 향토적 미술 즉 조선적 미술을 추구해야 함을 역설하였다. 서구=물질/동양=정신의 이분법, 서구의 몰락과 동양의 갱생을 기대하는 현실 인식은 심영섭의 아시아주의 미술론의 연장선상에 있다. 김용준은 진정한 조선의 예술을 찾기 위해서는 서구 현대미술에 대한 적극적인 연구와 함께 조선회화 전통 뿐 아니라 페르시아, 자바 등 비서구 국가의 전통 미술에 대한 연구를 동시에 할 것을 표방했다. 이를 위

해 1회전에서는 조선 역대 회화 및 인도, 페르시아 공예품 등도 함께 전시하였다. 동미전은 제2회전(1931년 4월 11일-20일), 제3회전(1932년 7월 15일-21일)까지 동아일보사의 후원으로 개최되었으나 녹향회와 마찬가지로 단명하였다.

(상)

역사적으로 보아 조선이 미술의 나라이었고 민족성으로 보아 조선이 미술의 나라였다. 아직도 경주의 고도古都와 개성의 폐허에서 찬란하였던 옛날의 문화를 말하는 정려교치精麗巧緻한 미술 공예품을 발견할 수 있고, 평양의 옛터舊地에서 이천여 년을 격隔한 낙랑의 유물을 찾을 수 있다. 낙랑과 고구려의 문화가 지금을 격한 지 수천여 년이지만 소위 문명이 1930년대의 첨단을 걷는다는 현대 오인吾人[27]의 문화로도 능히 당시의 문화를 대적할 수 없다. 그 정려精麗 섬세한 선조線條와 아담 풍부한 색채는 세계의 식자배識者輩로 하여금 경이의 눈을 뜨게 하였던 것이다. 이렇게 발달되었던 당시의 문화가 오호嗚呼라, 전제주의의 제국 정치가 그들과 또한 그들의 예술을 너무 몰이해하였으므로 마침내 쇠미衰微의 비운에 떨어지고만 금일의 조선을 생각하면 실로 회구懷舊의 눈물을 금할 수가 없다. 그러나 이제 다시 조선은 모든 방면으로 새로운 출발을 한 지 오래다. 비록 그것이 정신주의를 기조로 한 문명주의 문화의 방침을 취하게 된 것을 우리는 저윽이[28] 근심하는 바이지만, 여하튼 금일의 조선은 새로운 출발을 계속함은 사실인 것이다.

　이제 침묵하였던 우리는 어떠한 예술을 취하여야 좋을 것인가. 서구의 예술인가, 일본의 예술인가. 혹은 지난 날昔日에로 복귀하는 원시의 예술인가. 진정한 조선의 예술을 찾기 위하여 우리는 지대한 노

27 우리.
28 꽤, 어지간히.

력을 다하는 바이다. 그리하여 우리는《협회전람회協會展覽會》[29]를 가지고《조선미전》을 가지고 또한 기타의 많은 미술가단체의 발표 기관을 가지고 있다. 그러나 우리는 아직도 조선의 새로운 예술을 발견치 못하였다. 우리는 아직도 서구 모방의 인상주의에서 발을 멈추고, 혹은 사실주의에서, 혹은 입체주의에서, 혹은 신고전주의에서 혼돈의 심연에 그치고 말았다.

　우리가 취할 조선의 예술은 서구의 그것을 모방하는 데 그침이 아니오, 또는 정치적으로 구분하는 민족주의적 입장을 설명하는 것도 아니요, 진실로 그 향토적 정서를 노래하고, 그 율조律調를 찾는데 있을 것이다. 그것을 찾기 위하여 우리는 지난날의 예술은 물론이거니와, 현대가 가진 모든 서구의 예술을 연구하여야 할 필요를 절대적으로 느낀다. 왜 그러냐 하면, 서구의 예술이 이미 동양적 정신으로 돌아오기 때문이다. 일례를 들면, 마티스, 반 동겐의 선조線條가 그러하고, 로랑생의 정서情緒가 그러하다. 여기서 우리는 도쿄미술학교에서 현대 예술의 모든 유파를 연구하며, 그리하여 최후에 조선의 예술을 찾으려 함이다. 이번에 도쿄미술학교에 재적한 학생이 주동이 되어 졸업생들과 연락하여 동창회 주최로 개최될 동미전의 의의와 목적은 실로 여기에 있는 것이다.

　(하)

그리고《동미전》을 기회로 진열될 참고품參考品이 몇 점 있다. 그것은 조선 역대로 유명한 단원檀園, 소림小琳, 현재玄齋, 겸재謙齋, 희원希園 선생들[30]의 작품이니, 아직까지 우리는 서구의 작가가 귀에 젖고, 일본 작가가 오히려 귀에 젖지만, 내 나라의 작가로서는 널리 귀에 익지 못하였다. 이것은 무엇에서 기인한 불행이냐. 우리는 그네의 작품이

29　《서화협회전》을 가리킨다.
30　차례대로 김홍도, 조석진, 심사정, 정선, 이한철을 가리킨다.

세계적으로 부끄럽지 않을 것을 자신한다. 그러나 그들은 조선인이었기 때문에 불행한 무명無名 은사隱士로 세계에 나오지 못한 것이다. 오호라. 그러나 현대는 유물주의唯物主義의 절정에서 장차 정신주의의 피안彼岸으로, 서양주의의 퇴폐에서 장차 동양주의의 소생甦生으로 돌아가고 있다. 우리들은 현재 서양의 문명을 수입하고, 서양의 예술을 음미하고 있다. 그러나 그것은 진정한 동양을 찾고 진정한 조선을 찾으려 하기 때문이다.

참고로 진열될 또 한 가지 특기할 것이 있으니, 그것은 남양南洋, 인도, 파사波斯[31] 등지에서 만든 염색染色 사라사[32]와 골동품 등이다. 우리는 아직까지 세계의 명작이라 하여 서양이나 일본의 것만은 사진판寫眞版으로나마 대한 적이 있었다. 그러나 쟈바[33]나 인도나 파사 등지의 예술품은 대할 기회가 적었던 것이다. 우리는 그들의 예술이 이처럼 위대하고 우미優美할 줄은 몰랐다. 그 상징주의적 사상의 심각함이라든지, 그 델리케-트한 선의 움직임이라든지, 과연 그들의 작품을 대할 때에 모든 찬사를 초월하여 다만 함구緘口 묵묵默默할 이외에 아무런 묘사妙辭를 발견할 수 없었다.

이상의 외에도 여러 가지 참고품과 찬조품이 있다. 이번에 《동미전》을 위하여 특별히 참고품을 출품해주신 여러분들께와 미술학교의 교수들께서 찬조로 출품해주신 것을 본 동창회를 대표하여 필자가 사의謝意를 표하는 바이다. 또한 동미전의 앞길을 인도하여 많은 후원을 하여준 동아일보사에 대하여 감사함을 마지 않는다. (…)

31 페르시아.
32 saraça, 다섯 가지 빛깔을 이용하여 인물, 조수鳥獸, 화목花木 또는 기하학적 무늬를 물들인 피륙 또는 그 무늬.
33 자바. 지금의 인도네시아와 주변 지역.

홍득순, 「양춘陽春을 꾸밀 제2회《동미전》을 앞두고」
『동아일보』, 1931년 3월 21일(상), 25일(하)

1931년 4월 11일-20일까지 동아일보 학예부 후원으로 개최된 제2회《동미전》을 앞두고 발표한 글로 1회전에 김용준이 썼던 것과는 전혀 다른 방향을 제시한 글이다. 1회전에서 주축 역할을 했던 김용준이 이후 따로 백만양화회를 조직하는 바람에 동미회 2회전은 홍득순이 중심이 되어 개최되었다. 홍득순은 이 글에서 조선미술을 창조하기 위해서는 서구 현대미술을 연구해야 한다는 김용준의 주장에 대해 상아탑 속의 예술지상주의라고 비판하면서, 조선 당대의 현실을 파악하여 조선의 자연과 환경을 표현하는 것이야말로 앞으로 나아가야 할 조선미술의 방향성임을 주장하였다.[34]

(상)

1931년 초춘初春을 당하여《동미전》도 두 살을 먹게 된다. 두 살을 먹기 전에 먼저《동미전》을 위하여 후원하여 준 동아일보사에 우리의 그룹 일동을 대표하여 사의를 표하는 바이다.

금번《동미전》의 새로운 것은 교수의 찬조 출품과 조선 고화 및 골동품 일체를 진열하지 않게 된 것이다. 물론 이상에 든 교수의 특별 작품이나 고화 골동품이 어떠한 다른 단체에서 출품될 기회를 가지리라는 구실로서가 아니라《동미전》이라는 명칭 그 자체의 의의를 생각할 때 우리는 제1회전의 모순을 깨달은 까닭이다. 다시 말하면 제1회전은 제 자신의 순수한 평가를 받지 못하였던 까닭이다. 이러한 입장에서 우리는 우리의 전체의 역량을 기울인 고심의 결정만을 고국 화단에 내어놓는 동시에 거기에 나타나는 우리의 노력 여하

34 홍득순은 전시회 개최 이후 4월 15일부터 21일까지 총 6회에 걸쳐 출품작에 대한 자세한 평문을 동아일보에 개재하였다. 홍득순, 「제2회《동미전》평」, 『동아일보』, 1931년 4월 15일-21일.

를 묻고자 하는 바이다. 그리고 그것이 고국의 예술을 살리는 데 있
어서 일개의 조력자가 되었으면 우리의 노력의 보수도 다 하리라고
믿는다.

문학 부문에 있어서 소위 첨단을 걷는다는 에로 그로 넌센스[35]의
도피문학이 횡행하는 이때 똑같은 예술세계의 한 아-치인 미술 부문
에도 이러한 도피적 경향의 선구라고 할 만한 유파가 무수히 일어나
게 되었으니 소위 Neo Realism, Neo Decoratism, Fauvism, Neo Ro-
manticism, Sur Realism, Neo Symbolism 등등 썩은 곳에서 박테리아
가 나타나듯이 뒤를 이어 나오게 되었다. 그리고 그것이 현대정신을
마비시키고 있는 것을 우리가 잘 아는 바이다. 우리는 이러한 도피적
부동층浮動層에서 헤매일 처지가 아니다. 어디까지든지 우리의 현실
을 여실히 파악하여 가지고 우리의 자연과 환경을 엑스포레쓰하는
것이 우리의 나아갈 바 정당한 길이라고 인식하는 바이다. 식물과 동
물이 그 생존하는 토지, 기후와 풍토에 따라 결정되는 것과 같이 미
술 역시 종족과 시대와 환경에 의하여 결정되는 것이다. 즉, 어떠한
종족의 미술이 어떤 나라, 어떤 지방에서 생산되는 것이냐 하면 그것
은 그 나라다운 지방다운 종류의 예술이 발생된다는 것을 의미하는
것이다. 다시 말하면 정신적 기온氣溫이 있는 까닭이다. 그 정신적 기
온은 민족성과 자연적 환경과 시대 조류 가운데에서 솟아 나오는 것
이라고 이폴리트 텐느[36]는 말하였다.

(하)

현실 조선이 어떠한 미술을 요구하느냐 할 때, 우리는 다시금 이 이

35 에로(선정적), 그로테스크(엽기적), 넌센스(우스움)를 조합한 말. 쇼와시대 초기에 유행
 한 퇴폐주의 풍조를 나타내는 말로 자주 사용되었다.
36 이폴리트 텐느Hippolyte Adolphe Taine, 1828~1893. 프랑스의 실증주의 예술철학자이자 비평
 가. 모든 시대에 걸쳐 예술은 종족, 환경, 시대에 의해 결정된다고 주장했다.

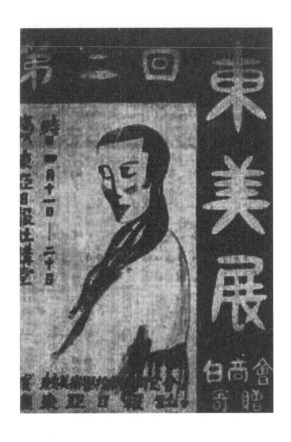

제2회 《동미전》 포스터, 1931년 4월 11일-20일, 동아일보사 강당.

론을 끄집어내지 않을 수가 없다. 어떠한 시대를 물론하고 이것이 미술의 본질적 사명이 아닌 것은 아니나, 그러나 오늘날과 같은 도피적 부동층이 속출하는 때에 있어서는 우리는 이것을 더욱 굳게 파악하지 않으면 안 되리라고 믿는 까닭이다.

이러한 입장에서 우리는 현실을 초월한 어떠한 유파에 속하여 되지 않는 모방을 하려는 소위 첨단적 화아畵兒를 배격하는 바이다. 필자는 단언하여 말하고 싶다. 우리는 우리다운 예술을 오리지네이트하며 우리다운 정신적 기온을 심볼하도록 노력하고 싶다. (…)

밀레는 "예술은 화창한 봄 동산이 아니다. 그것은 전장戰場이다."라고 말하였다. 이것은 인생을 위한 예술을 고조高調한 명언이라고 볼 수 있다. 즉, 다시 말하면 현실 가운데서 투쟁을 계속하며 각자의 정신적 기온을 씸볼하자는 것이다. 세계의 현실 아니 조선의 현실을 정당히 인식하지 못하고 상아탑 속에 자기 자신을 감추려 하는 예술지상주의자의 잠꼬대 소리를 나는 이것으로써 반박하는 바이다. 우리는 현실 사회의 여실한 인식으로 우리의 예술 활동을 다하는 것이 우리로서의 정당한 사명이라고 절실히 느끼는 바이다.

김용준, 「《동미전》과 《녹향전》 평」
『혜성』, 1931년 5월

1931년 제2회 《동미전》과 《녹향전》을 보고 김용준이 쓴 평문으로 《동미전》을 이끌었던 홍득순과 《녹향전》을 이끈 김주경을 동시에 비판한 글이다. 《동미전》에 대한 내용은 홍득순이 김용준에 대해 했던 비판과 현실주의 방향에 대한 답글에 해당한다. 2회전에 출품된 작가들의 작품이 과연 얼마나 조선 현실을 드러내는지, 소재주의적, 내용적 접근이 지닌 한계에 대해 비판하면서 서구 현대미술을 부박한 모더니즘으로 치부할 것이 아니라 시간을

가지고 깊이 연구해야 할 필요가 있음을 역설하였다. 또한 아직은 조선적 미술을 그리려 해도 무엇이 조선적인 것인지 알지 못하는 답답한 단계이니 이 역시 시간이 더 필요함을 토로하고 있다. 《녹향전》에 관한 부분은 지면상 생략한다.

《동미전》과 《녹향전》이 열렸다는 것은 결코 이상한 일이 아니다. 10여 년 전 전만 하더라도 1년 지나가야 미술전람회란 이름조차 듣기 어렵던, 오늘날엔 동시에 두 전람회가 서울의 새봄을 장식하였다는 것은 일면 우리네의 문화적 향상열이 그만큼 급속한 진보를 가져왔다는 것을 역증逆證하는 것이겠다. 다시 말하면 우리도 이제부터는 화단다운 화단을 가질 수 있는 첫봄을 맞볼 수 있다 함이다. (…)

《동미전》은 세상이 다 알다시피 도쿄미술학교 조선동창회의 주최로 작년 봄부터 동아일보사 학예부의 후원을 얻어 연 1회씩 서울서 개최하기로 한 것이다. 동창회 전람회이기 때문에 물론 그들에게는 확고한 주의, 주장도 없고 따라서 미술단체적 특수한 내용도 없으며, 다만 제작 경향을 솔직하게 발표하는 이외의 아무것도 아닌 것이다. 그렇기 때문에 (필자는 동미회원의 1인) 작년 봄 제1회 《동미전》이 열리려 할 때 대개 이러한 논지를 《동미전》 취지 격으로 지상에서 소개하였던 것이다.

　　－우리는 서양미술의 전면 내지 동양미술의 전면을 학구적으로
　　　연구·발표한다는 것
　　－그리하여 우리가 가질 진정한 향토적 예술을 찾기에 노력하겠
　　　다는 것
　　－미의 소유한 영역은 결코 종교적 혹은 정치적 사상에 부수되지
　　　않기 때문에 향토적 예술이라야 어떠한 시대사조를 설명하는
　　　것이 아니라는 것
　　이러한 취지하에서 《동미전》은 성립되었고, 《동미전》 자체는

그 존재가 있는 날까지 이러한 의미로 존재할 것이요, 다만 동미회원들은 오직 명일에 있어서 혹은 각자의 단체의 조직에 의하여 그 작가적 특수한 개성을 발휘할 것을 유일의 희망으로 하였던 것이다. 그러나 금년 제2회에 와서 동아일보에 게재된《동미전》대표인 홍득순의 논지의 내용을 약술하면

> — 우리는 부동층의 퇴폐한 도배를 배격한다
> — 포브 운동 혹은 슈르리얼리즘[37] 등의 현대적 첨단성의 예술을 배격한다
> — 그리하여 가장 조선의 현실을 이해하고, 가장 조선의 현실에 적합한 예술을 창조하다는 등의 의미의 것이었으니, 작년에 소개한《동미전》의 취지·내용과 불과 1년이 지난 금년의 것과 이만큼의 차이가 생겼다는 것은 대경실색할 바이라 하겠다.

이리하여 나는 경이의 눈으로《동미전》의 첫날을 구경 갔었다. 그 이유는 그들이 조선의 현실을 어떻게 전망하였으며, 이러한 표현 양식을 끌어내었는가 하는 그들의 작가적 태도 내지 작품의 경향에 대해 무상의 호기심이 들끓듯 하였기 때문이다. 그러나 먼저 그 작품들의 제작 경향을 보면, 대별하여 자연주의적 수업에 의한 분들과 낭만주의적 수업에 의한 분들로 나눌 수 있다. (…)

그 다음, 각 사람들의 작화作畵 태도를 보면 제4계급층 혹은 룸펜 생활을 취재로 한 작품이 황술조黃述祚 씨의 〈청소부〉와 장익張翼 씨의 〈가두소견街頭所見〉 2점이 있을 뿐으로, 특별히 조선 현실에 유의한 분은 한 분도 없다. 화제畵題를 문학적으로 붙인 분들이 있으나 화제는 화제 여하에 의하여 그 가치가 평가되는 것은 아니다. 또는 취재를 조선 인물로 하였다고 그것이 조선적 회화는 결코 아니다. 이런 입각지에서 보아 제4계급을 취재로 하였거나, 룸펜 생활을 묘사하였거나 할

37 각각 야수파와 초현실주의를 가리킨다.

지라도 관자觀者는 다만 그 작자가 대상을 얼마만큼 미적으로 응시하였는가 하는 점을 찾을 뿐이요, 기타에 문학적 제재라든가 취재 내용여하가 하등의 기여를 줄 가능성이 없는 것이다.

작화 태도뿐 아니라 표현 양식에 있어서도 홍득순 씨 자신이 벌써 포비안인 아쓰란[38]의 뒤를 밟는 데야 어찌하랴. 그러면 도대체 어느 곳에서 조선의 현실적인 것을 찾으라는가. 물론 나부터라도 조선의 마음을 그리고, 조선의 빛을 칠하고 싶다. 그러나 조선의 마음, 조선의 빛이 어떠한 것인지, 그것을 가르쳐줄 이가 있는가. 조선 사람이 그들의 자화상을 못 그리는 비애란 진정으로 기막히는 것이다. 입으로만 그리고, 손으로는 못 그리니 무슨 소용이 있겠는가?

우리는 아직도 침묵할 때이다. 부동층이 어떠니, 퇴폐사상이 어떠니, 첨단이 어떠니 하는 풋 용기를 주저앉히고 그대가 예술가가 되려거든 자중하라. 로트렉을 알라, 비어즐리를 맛보라, 로세티의 신비사상을 배격하려는가, 보들레르의, 엘런 포우의, 스테판 말라르메의 향기를 맡은 적이 있는가? 무모한 일 개인의 독단으로 전 회원의 명예에 관한 언구言句를 난용亂用한다는 것은 예술재판소에서 중대한 범죄인의 형을 받을 것이다. 현대의 예술사상을 모조리 부화浮華한 모더니즘이라 하여 경솔히 배척할 우리는 아니다. 저널리즘의 배후에는 극소수의 작가들이나마 진리를 찾아가는 일군의 무리가 있으니, 우리는 이들의 제창하는 사유방식을 천박한 지식과 연소한 기술로써 감히 속단 배척할 바 아니다. 끝으로 동미회원 제씨의 건강과 정진을 빌려 다음에 이러한 오류가 아니 생기도록 같이 바라는 바이다. (…)

38 포비안으로 야수파의 일인을 지칭하고 있지만 '아쓰란'이 정확히 누구인지는 알 수 없다.

2. 모더니즘과 전통

윤희순, 「조선미술의 당면과제」
『신동아』, 1932년 6월

서구 모방의 단계를 벗어나 조선민족미술을 수립해야 한다는 것은 1930년대 작가들에게 당면한 문제였다. 그러나 아직 프롤레타리아미술논쟁이 끝나지 않았던 1930년대 전반기까지는 조선미술 전통의 계승 방법을 둘러싸고 작가들의 견해 차이가 뚜렷했다. 이 글은 화가이자 미술비평가로 활동을 시작한 윤희순의 초기 평문으로 조선미술 전통의 계승 문제와 서구 현대미술의 주체적 흡수 방법을 계급적 사실주의 관점에 입각하여 보다 구체적으로 제시하고 있다는 점에서 녹향회나 동미전 작가들과 다른 시각을 보여준다. 조선미술계의 문제점을 제도적 측면까지 치밀하고 날카롭게 분석한 글이다.

사회와 문화 내지 민족의 생활은 상호연쇄의 유기적 관계 하에서 발전 향상 하나니 문화의 일권一圈인 미술을 비판, 검토, 지도하는 정당한 이론의 확립 및 전개는 현 조선문화 선상線上의 긴급중대한 문제이다. 신라시대를 1기로 세계미술사상에 혁혁한 광채를 발휘하는 조선미술은 근세 5백 년의 미술공황시대와 최근 50년간의 정치·경제적 파멸로 인한 민족문화의 미증유한 대수난을 당하여 이제 배후의 폐허와 목전의 처녀지를 가로놓고 있으니 조선민족미술가는 열정과 ● 지로 창작하여야 하며 조선민족문화운동자의 전시선全視線은 미술계로 집중하여야 할 시기에 이르렀다. 실로 산적한 문제 중의 가장 당면한 문제란 무엇인가!
　1. 과거 조선민족미술의 유산을 어떻게 계승하여야 하겠는가를

결정하지 않으면 민족문화 내지 민족의 쇠퇴 및 소멸을 초래할
위기에 당면하였고

2. 외국 미술을 어떠한 약진적 방법으로 흡수 소화할 것인가를 토
의 비판하지 않으면 영원한 낙오 참패자가 될 위기에 임박하였
으며

3. 서화협전書畵協展, 조미전朝美展 등 각종 전람회의 기구를 검토 지
도하지 않으면 오류와 방황에 수락隨落할 위기에 직면하였고

4. 정치·경제의 파멸당한 최근 정세로는 미술이 생활 보장의 직접
역할을 하지 못한다는 관념으로 미술을 등한시하려는 오류를
비판 극복하여야 하겠고

5. 최후로 조선민족의 발전도상에 있어서 미술이 어떠한 방법으
로 의식적 능동적으로 문화활동선상에 참가하겠느냐의 문제를
확립 전개하여야 할 것이다. 이하 순차로 언급하려 한다.

**1. 과거의 조선민족미술을 어떻게 계승할 것인가. 즉, 민족과 미술의 발
전을 위하여 과거의 민족미술에서 무엇을 버리고 무엇을 계승하겠는가.**

• 노예적 기생충적 미술행동을 청산하여야 한다.
조선 민족의 비범한 예술적 천분天分은 과거에 건축, 조각, 회화, 공예
를 통하여 세계 무비無比의 허다한 걸작을 남기어 놓았으며 과거의
극동미술계를 리드하였던 것도 사실이었다. 물론 이것은 조선 민족
의 영구한 자랑거리일 것이다. 그러나 태서의 미술이 봉건시대 전후
를 통하여 귀족 승려 부호들의 특권계급을 위한 존재였고 또 그들의
수하에서 발달한 것과 같이, 신라시대의 미술이 불교 및 왕권의 지휘
하에서 발달하였고 고구려의 미술이 특권계급의 기념비적이고 장식
적 역할을 함에 불과하였으며 고려의 자기가 상층계급을 위한 도공
의 제작임에 불과하였다.

이조의 유학시대에는 문인계급의 화가들이 출현하였으나 그의 창작 태도는 여기적餘技的 소유법消遣法이었고 그의 작품은 한산한 사랑방 취미에 불과하였다. 산수화의 둑겁다지나 화조, 사군자의 병풍채가 고관대작과 양반계급의 완롱물玩弄物 이외에 아무것도 아니었으며 최근 양반계급의 몰락과 소소한 부자의 출현 이후에는 소위 조선동양화가들은 주문대로 휘호하고 주찬酒饌의 향응을 받았으니 그것은 완연 기생적 대우 밖에는 아니 되는 것이다.

대체로 과거의 조선화가들은 산수, 사군자, 화조 등 자연계를 대상으로 한 상징적 기운에 도취하여 인생을 도피하였으니, 그들에게는 정치도, 경제도, 민족도, 문화도 아무런 생활도 관계가 없었고 또 눈을 가리고 눈을 돌리어 관심하려고도 아니하였다. 따라서 그의 결과는 스스로 명백하였으니 특권계급의 정치·경제적 여유가 있는 그들 밑에서만 미술의 발달이 가능하였고, 그의 작품태도는 노예적임을 면하지 못하였으며 작품 내용은 천편일률의 비현실적 복사에 불과하였다. 미술은 화공의 천역賤役이거나 그렇지 않으면 문인유사의 기생충적 유희에 불과하였다. 그러므로 대중은 미술을 모르고 미를 모르고 생활의 완미를 몰랐었다. 그러므로 현 조선미술가는 특권계급 지배하의 노예적 미술행동과 중간계급의 도피 퇴영적인 기생충적 미술행동을 청산 배격하여야 할 것이다. 그리하여 능동적 미술행동과 미술의 생활화에 돌진하여야 할 것이다.

• 근세 조선미술의 '사실주의'와 '미술의 생활화'를 계승 발전할 것이다.
동일한 동양미술 계통 내에서 지나와 일본의 몰골법 평면묘사에서 인순因循[39]하고 있는 중에 이조 미술가는 사실주의적 묘사에서 신생

39 낡은 인습을 고수함.

면新生面을 개척하였으니 서양의 문예부흥과 전후하였음도 주목할 점
이다. 왕조의 도화서원이 묘사한 허다한 초상화는 사실주의의 절대
적 발달을 하였으니 이왕직박물관 소장 이문충공상 및 필자 미상의
초상화를 보더라도 그의 골격 근육의 사실적 묘사는 다빈치 이상이
고 성격 표현은 렘브란트의 미칠 바 아니다.

이 이외에 김단원의 〈투견도鬪犬圖〉는 서양화의 음영과 입체적 효
과를 흡수하여 사실적 신경지를 완성하였다 할 수 있으니 이탈리아
의 고전파도 독일의 신즉물파도 머리를 숙여야 하고, 일본 화가들이
서양화의 사실적 효과를 일본화에 담아 놓으려 고심하나 아직 이
〈투견도〉에 필적할 작품을 보지 못하였다. 종횡무진하게 각종 화풍
을 통달한 천재 김단원은 관념적 상징주의에서 일약 자연주의와 사
실주의로 뛰어넘은 위대한 혁명아이고 동양미술계의 획기적 암시를
남기어준 선구자이다.

미술의 생활화는 신혜원의 풍속화에서 볼 수 있다. 그의 풍속화는
조선 민족의 생활기록이다. 미술이 생활의 표현이라는 것을 가장 명
쾌 평이하게 보여주었다. 단연코 산수, 화조를 떠나 인생 생활의 사
실적 표현에 경도하였으니 그의 작품을 통하여는 조선 민족의 정조
情調와 피가 흐른다. 우열愚劣한 미술가들이 당화唐畵, 남화를 복사하고
유희하는 중에서 민족미술가 신혜원은 조선을 들여다보고 느끼고
표현하였다. 김단원은 동양화의 서양화적 사실에 성공하였고 신혜
원은 동양화의 조선화朝鮮化와 미술의 생활화를 실현한 제1인자다. 사
실주의적 기교, 미술의 생활화 및 조선화朝鮮畵의 형식 등은 조선 현미
술가朝鮮現美術家들의 연구 계승할 문제이다.

• 조선미술의 특수한 미의 형식을 계승할 것이다.
신라시대의 석굴암 불상, 금관, 고구려시대의 벽화 및 장식, 고려시
대의 자기, 청와青瓦, 이조시대의 회화 등 각 시대의 미술을 통하여 일

관되는 미의 형식을 발견할 수 있으니 지나, 일본 및 태서의 미술과 비교할 때에 더욱 명백히 느낄 수 있는 것이다. 즉, 섬세감미纖細甘美에 흐르지 않고 조대치둔粗大稚鈍에 기울어지지 않는 완전무결의 조화통일의 미! 원만극치의 미! 웅건과 우미와 신비를 겸한 최고의 미! 미의 절정 그것이다. 실로 동양미술사를 실증적으로 찾는다면 조선미술이 그 중추요 표준이 될 것이다.

이와 같은 조선미술의 특수한 미의 형식은 본질적으로 세계미술사상에 우위를 점하고 있으나 그의 계승 및 발전 여하는 현 조선미술가의 에너지가 결정할 것이다. 예술은 민족의 특수한 정조를 계기로 하여야 광채를 발할 수 있겠으니, 근대 불란서 화단을 보더라도 화란의 열정 화가 고흐와 러시아의 신비주의 화가 샤갈, 일본인의 후지타藤田 등이 각자 민족적 특수한 정조의 발현으로 일가를 성하였으며, 최근 일본화의 해외 진출이라든지 1925년 아르메니아공화국의 민족미술을 추장推奬한 소비에트 미술계의 태도라든지 일본 우키요에浮世畵가 태서 미술계의 추상推賞을 받는 것이라든지 이 모든 사실과 정세는 미술가 자신의 민족을 기조로 한 미술이라야 예술 가치를 앙양할 수 있다는 것을 증명하여준다. 다만 객관적 정세 하에서 민족적 특수 정조가 어떠한 내용과 형식을 갖춘 미술을 생산할 수 있느냐의 문제가 사회적 기구機構 여하에 따라서 결정될 뿐이다.

2. 외국 미술을 어떠한 약진적 방법으로 비판 흡수할까?

사실에 있어서 외국 미술이란 서양화와 일본화의 이二면이라 하겠으며 서양화는 불란서 화단을 중심으로 발달된 기성 부르주아미술과 노농연방勞農聯邦을 중심으로 건설되는 신흥 프롤레타리아미술로 나눌 수 있다.

• 일본화의 채색을 과학적으로 수입하자.

일본화는 우키요에, 카노파狩野派, 시조파四條派, 토사파土佐派 등을 경유
하여 근대 서양화의 영향을 받아가지고 현 일본화의 형식이 성립된
것이다. 풍경과 의상 정조 등에 상이相異가 있는 조선미술계에 일본
화의 직수입은 무의미한 일이다. 그러나 일본화의 채색기교는 경탄
할 만한 발달을 수遂하였음은 사실이니 이것을 과학적으로 수입하여
소화할 필요가 있다. 그러나 최근 일본화는 서양화의 압도적 진보와
일본화 자신의 침체 등으로 혼란 중에 있음을 알아야 한다.

• 불란서 기성미술에서 고전주의의 형식을 흡수하고 근대 첨단미
 술은 기록을 통하여 지식을 만들자.

근대의 소위 첨단미술은 입체, 미래, 다다, 표현, 구성, 초현실 등의
분해 작용을 하여왔으나 결과에 있어서 이들은 하나의 과정이었고
기록이었으니 이제 일본미술계를 거쳐서 재수입하는 조선미술가로
서는 일본의 재탕을 또 다시 재탕할 필요가 없다. 그것은 마치 남대
문 앞에서 금강석을 습득한 이야기를 듣고 남대문 앞으로 또 한 번
쫓아가는 것과 같은 우거愚擧이다. 현대 첨단미술가는 르네상스 고전
파 작품을 모사 혹은 연구하여 그 속에서 독특한 신경지를 터득 개척
하였으니 물론 조선에서 서양 고전파 작품 원화에 접할 수는 없으나
복제를 통하여서라도 고전파에서 약진적으로 흡수 소화 창작에 돌
진하여야 할 것이다. 그리고 과거의 첨단미술은 인쇄물 및 소개기관
을 통하여 지식으로 만들어버릴 것이다.

• 소비에트 신흥미술의 내용을 수입하여 다시 민족적 특수 정조
 로 빚어낼 것이다.

신흥미술의 미는 실증적 미학을 기초로 하였으니 그 내용에 있어서
조선 민족이 요구하는 미를 구비하고 있다. 즉, 비현실에서 현실로,

감미에서 소박으로, 도피에서 진취로, 굴종에서 XX으로, 회색灰色에
서 명색明色으로, 몽롱에서 정확으로, 파멸에서 건설로, 감상에서 의
분으로 승리로! 에너지의 발전으로! 맥진驀進하는 미술인 까닭이다.
추를 미화하는 것은 약자의 퇴영적 안분安分이다. 추를 폭로하고 극복
하고 미를 발전하여야 할 것이다. (…)

김용준, 「회화로 나타나는 향토색의 음미」[40]
『동아일보』, 1936년 5월 3일(상), 5일(중), 6일(하)

1936년 《조선미술전람회》에 대해 일본인 심사위원은 향토색이 농후해졌다
고 호평을 하였다. 이 글은 이러한 《조선미술전람회》의 향토색 유행 양상에
대해 색을 통한 본질화의 문제, 단순한 소재주의나 복고적 경향이 지닌 문제
점을 조목조목 비판한 대표적 글이다. 반면 소재, 색, 복고를 넘어서서 대안
을 제시하는 것이 말처럼 쉽지만은 않았던 작가들의 고민도 담겨 있다. 김용
준은 회화의 순수성을 강조하면서 문학적, 내용적, 소재적 접근이 아니라
선, 형태, 색과 같은 양식의 측면에서 조선적 정신이 자연생장적으로 드러나
도록 해야 한다고 했으나 그 정신이 '고담한 맛'이라는 다소 모호한 결론을
내고 있다.

일반의 예술에서보다 특히 회화에 있어서 지나간 수년을 두고 향토
색이란 어떤 것이냐 하는 의문을 막연하나마 품고 있는 분이 화가 이
외에도 많이 있었다. 향토색이란 이러이러한 것이다 하고 정의 붙이
다시피 한 분도 몇 사람 있었지만, 그러나 이 문제는 유야무야한 가
운데서 구체적 결론을 짓지 못하고 사라지고 말았다.

40　이 장에서 인용한 김용준의 글은 모두 『근원 김용준 전집 5집 민족미술론』(열화당,
　　2002)에 재수록되어 있다.

李 夫 人

京 城 贈 山 金 鐘 泰

김종태, 〈이부인〉, 1931, 제10회《조선미술전람회》무감사 출품작.

그중에서 이론으로서 나타난 것은 별로 문제 삼아 볼 만한 것이
없고 실제상 작품으로 향토색을 표현하려고 애를 써본 것을 두셋 들
추어보면, 삼사 년 전 김종태金鍾泰가 《조선미술전람회》에 출품한 〈이
李부인〉과 재작년엔가 김중현金重鉉이 《서화협회전》에 출품한 〈나물
캐는 처녀〉라 제題한 두 개의 작품이 가장 현저하게 조선 고유의 맛
을 내어보려고 한 의도가 보이는 작품이었다.

김종태의 작품은 지금 확실한 기억은 없으나, 분홍 저고리에 연둣
빛 치마를 입은 부인네가 등藤의자에 걸터앉고, 그 앞에는 책상이 있
고, 책상 위에는 개나리꽃이든가 복숭아꽃이든가 한 꽃을 화병에 꽂
아놓았고, 배경은 흑黑에 가까운 색을 발라서 이 갖가지 원색이 더욱
날카롭게 빛나도록 강조한 것이었다. 특선을 자주 했고 재기 있는 필
법을 보여주는 그의 작품으로서 이것만은 특선에 들지 못하였으나
(그러나 특선에 못 들었기 때문에 문제 삼는 것은 아니다) 이 그림을 본
사람으로 맨 먼저 느끼는 것은, 작가가 반드시 어떠한 의도 하에서
고심하였다는 점이 보이고, 그 고심한 내용을 다시 분석하여보면, 이
작가는 '로컬 컬러local color'를 포착하려고 애를 썼다고 단안斷案을 내
릴 수 있었다. 그는 무엇보다도 조선 사람의 일반적인 기호색嗜好色이
원색에 가까운 홀란惚爛한 홍紅·녹綠·황黃·남藍 등 색이란 것을 알았고
이러한 원시적인 색조가 조선인 본래의 민족적인 색채로 알았던 것
이다.

그리하여 색채상으로 조선인적인 리듬을 찾아내는 것이 곧 향토
색의 최선한 표현으로 알았던 모양이었다. 유달리 고운 파란 하늘과
항상 건폭乾爆하여 타는 듯한 조선의 땅이 누르게 보이기 때문에, 이
두 개의 대색對色이 부지중에 자연에뿐 아니라 의복에까지(조선 여자
는 노랑 저고리에 남치마를 공식과 같이 입는 습관이 있다) 옮아오게 되
고, 모든 가구·집물什物에 칠하는 색까지도 명랑하고 찬란한 원시색
을 그대로 쓰는 것이다. 김종태는 한동안 떠들던 소위 조선적인 회화

운운에 느낀 바 있었던지, 고인이 된 그를 손잡고 물어볼 수는 없으
나 작품에 나타난 걸 보아 반드시 그러한 생각으로 시험해본 것이리
라고 추측된다.

　다음은 김중현의 〈나물 캐는 처녀〉란 제목의 작품인데, 이 작품은
화제부터가 조선의 공기를 감촉케 하려는 계획이 보이고, 화면은 그
야말로 아리랑 고개를 연상케 할 만한 고개 너머 좁다란 길녘에 처녀
가 나물바구니를 들고 있는 장면인데, 색채는 약간 우울한 편의 그림
이었다. 이러한 취재取材로 그린 그림이 비단 김중현에 한할 바 아니
로되, 그의 그림과 그 화제가 주는 여러 가지 인상에 즉각적으로 그
의 계획한 바를 알 수 있었고, 또한 그 계획이 관중에게 무엇을 말하
려 하는 것까지도 충분히 보이고 있었다. 다시 말하면 김종태가 색조
상으로 조선을 대변하려 함에 대하여, 그는 취재상으로 조선을 대변
하려는 의도였다.

　취재로써 그림의 내용을 설명하는 방식은 두 가지가 있으니, 하나
는 김중현의 작품과 같이 그 모티프를 퍽 문학적인 점에 치중하여 취
재함이요, 다른 하나는 문학적 내용을 갖지 않은 직접 설명적인 취재
방식이니, 예를 들자면 조선을 배경 삼은 풍경, 조선의 인물, 조선의
모든 물건 등을 의식적으로 제재 삼는 그림일 것이다.

　그러면 이 두세 작가의 노력을 참고하고 그것을 동기로 하여, 표
현상으로 나타나는 향토정조鄕土情調가 어느 정도까지 성공했는지, 또
는 향토정조란 어떻게 표현되어야 할 것인가 하는 것을 잠깐 음미해
보기로 한다. 이상의 예증에 의하여 김종태의 조선정조朝鮮情調의 설
명은 취재(가령 주로 조선의 자연, 조선의 인물 및 조선의 풍속 도구 등)
를 긍정하는 동시에 회화적으로는 특수한 색채를 사용하여야 할 깃
을 암시하였고, 김중현의 견해는 조선에 개재介在한 대소大小의 전통
이나 혹은 풍속을 가장 잘 요리할 화가는 조선 사람이라 한다. 도사道
師와 같은 곳에 초점을 두고 있다.

제삼의 것은 곧 조선 사람, 조선 물건, 조선 풍경을 그린 작품은 조
선정조가 흐르는 그림이라 할 만큼 '조선 재료는 조선정조'식의 것으
로, 이것은 이론상으로의 모순을 벌써 발견할 수 있으니, 하필 조선
사람이 아닌 어느 나라 사람일지라도 이런 취재로써 그리는 작품이
란 얼마든지 있는 것이다. 미술에 이해 없는 일반 사람들이 흔히 외
국의 인물이나 풍속을 그리는 이를 곧 외국화한 인간으로 취급하는
동시에, 조선의 인정풍속을 그린 작품만이 오직 조선심^{朝鮮心}을 잘 포
착한 작품이라고 오인하는 수가 얼마든지 있는 것은 심히 유감이거
니와, 심지어는 지식층의 인사들까지도 '왜 조선을 취재하지 않느냐'
하는 딱한 소리들을 하는 것은 듣기에 답답한 일이다.

첫째, 색채로 민족성을 나타낸다는 데 대하여 나는 이렇게 생각한
다. 가령 침울한 성질의 사람은 침울한 어두운 색조의 그림을 그리
고, 쾌활한 성질의 사람은 명랑한 색조의 그림을 그린다. 색채는 사
람의 개성을 따라 달리 나타나는 것이니, 물론 상이한 민족에서 보더
라도 민족적으로 상이한 색조가 나타나는 것만은 사실이다. 그러나
이 상이하다는 것은 개인의 경우와 달라서 거의 분별키 곤란한 정도
의 것이요, 특수한 경우, 가령 세계의 어느 민족보다 일본 민족이 특
별히 보랏빛을 많이 쓰는 경향이 있다는 것을 제외하고는, 이 민족의
색은 A요 저 민족의 색은 B라고 규정할 만큼 확호^{確乎}한 것은 아니다.
그보다도 민족적으로 보아 그 색채를 표현하는 정도가 엄연하게 달
리 나타나는 점은 문화 정도의 상이로 인함이 더 많을 것이니, 대체
로 보아 문화가 진보된 민족은 암색^{暗色}에 유^類하는 복잡한 간색^{間色}을
쓰고, 문화 정도가 저열한 민족은 단순한 원시색을 쓰기를 좋아한다.
근래 도회지 사람들이 차차 색채관념에 대한 안목이 높아지는 것을
보든지 어린아이들이 흔히 단조^{單調}한 색깔을 좋아하는 걸 보더라도
짐작할 수 있을 것이다. 이러이러한 색채가 조선의 색이요, 이러이러
한 색조로 그린 그림은 조선 사람의 그림이라 할 만큼 조선 사람이

아니면 나타내지 못할 색채는 아마 없을 듯하다. 색채는 개성의 상이
로 각각 상이하게 나타날 것이요, 결코 민족에 의하여 공통된 기호색
은 없을 것이다.

그 다음은 회화의 서사적 기술로서 한 민족의 민족적 성격을 대
변할 수 있느냐 하는 것인데, 이것 역시 작가의 예술사상을 규지窺知
할 수는 있을지언정 민족 전체의 성격을 나타내기는 도저히 곤란할
것이다. 가령 김중현이 아리랑 고개를 그리고 조선의 처녀가 나물바
구니를 든 것을 그렸다고, 그 작품은 반드시 조선 사람이 아니면 그
리지 못할 그러한 작품은 못 된다. 그러한 서사 내용을 제재로 한 그
림은 서양 사람도 그릴 수 있을 것이요 중국 사람이 그려도 될 수 있
을 것이니, 이것이 조선인이 아니면 그리지 못할 조선인의 예술이 되
기에는 너무나 거리가 먼 것이다. 나는 이러한 문제에 직면할 때마
다, 작가란 사회 사건에 극히 냉정할 필요가 있다고 생각한다. "왜 조
선을 취재로 한 그림을 안 그리느냐." 소위 지식층의 사람들까지 한
동안 이렇게 외치는 바람에 화가들은 어리둥절했다.

회화가 그 순수성을 보지保持할수록 문학과는 거리가 멀어지고, 그
럴수록 제재 내용 문제는 점점 더 등한시되는 것이다. 전원화가인 밀
레 같은 사람은 선·색·기교보다도, 그보다도 먼저 앞서는 문제는 전
원의 사상, 대지의 교훈, 종교의 세계, 이러한 것들을 우리에게 알리
려 했다. 그러나 밀레는 낭만주의 시대의 사람일 뿐 아니라, 그는 화
가라 함보다는 더 위대한 전원의 사상가라 함이 차라리 가할 것이다.
같은 19세기의 말엽이었지마는 휘슬러 같은 사람은 끝까지 회화의
순수성을 고집하기 때문에 '어머니 초상'을 일부러 〈흑과 백의 해조諧
調〉라 하여 회화는 색채와 선의 세계 이외에는 아무것도 없다 하는 주
장을 하였다. 근자에 〈포플러 있는 풍경〉, 〈정물〉, 〈나체〉, 〈작품 제일
第一〉 등 이렇게 회화의 제재 내용을 부인하는 화제를 붙이는 경향은
역시 회화의 순수성을 고집하려는 때문인가 싶다.

회화에 대한 감상안이 저열한 인사들이 흔히 "이 그림은 어디가 어째서 좋으냐", "이 그림은 표정이 그럴듯한 걸" 운운하는 것은, 즉 회화란 것이 순전히 색채와 선의 완전한 조화의 세계로서 교양 있는 직감력을 이용하여 감상하는 예술임을 모르고, 해석적으로 그림의 내용을 설명해주기를 기다리는 것은 어리석은 견해밖에는 못 된다. 보다 더 직감적인 예술이 보다 더 순수적인 것은 음악으로 보더라도 알 것이다. 음악이 하등의 언어로의 해석을 듣지 않더라도 음의 고저로써 능히 희비애노喜悲哀怒를 느낄 수 있는 것은, 회화가 제재로의 설명을 하지 않더라도 표현된 선과 색조로써 우리의 감정을 좌우할 수 있다는 것과 꼭 마찬가지일 것이다. 요컨대 우리가 어느 정도의 감상안을 가지고 있는 것인가 함이 문제될 것이요, 작품 자체가 민중을 향하여 호소할 필요는 조금도 없을 것이다.

최근에 이르러 조선뿐 아니라 거의 동양에서라 할 만큼 넓은 국면의 사람들이 동양주의의 복구를 성盛히 물의物議하는 경향이 보이는데, 이러한 경향은 진실로 있음직한 일이요 있어 당연한 일로 생각하기는 하나, 그 중에는 간혹 인식착오의 동양주의 사상을 가지는 분이 있어서 덮어놓고 옛 사람의 필법, 옛 사람의 태도를 그대로 모방함으로써 동양에의 복귀로 생각하는 분이 있다. 서양의 세례를 받고 서양적 교양에서 자라다시피 한 현대의 우리들이 무비판하게 동양에의 복귀를 하는 것도 불가능한 일이거니와, 또한 무비판하게 서양적 교양을 포기함도 불가한 일일 것이다. 『개자원芥子園』41을 배우고, 단원을 본뜨고 오원吾園42을 본받는 것이 수학修學으로는 좋은지 모르나, 벌써 시대가 다르고 문물이 다른 현대에 앉아 과거의 칠번을 그

41 중국 청나라 때 간행된 그림 모음집. 제1집은 1679년에, 제2집과 제3집은 1701년에, 제4집은 1818년에 간행되었다. 산수, 난죽매국蘭竹梅菊, 화훼, 영모, 인물 등의 주제에 따라 체계적으로 편집되었다.
42 화가 장승업.

대로 고집한다는 것은 더한층 실수일 것이다.

나는 결론에 들어서 이렇게 생각하고 싶다. 조선의 공기를 실은載 조선의 성격을 갖춘備, 누가 보든지 '저건 조선인의 그림이로군.' 할 만큼 조선 사람의 향토미가 나는 회화란 결코 알록달록한 유치한 색채의 나열로써 되는 것도 아니요, 조선의 어떠한 사건을 취급하여 표현함으로써 되는 것도 아니요, 그렇다고 선지에 수묵을 풀어 고인古人을 모방하는 등은 더욱더 아닐 것이다.

그러면 조선심은 어디서 찾겠는가. 조선의 공기를 감촉케 할, 조선의 정서를 느끼게 할 가장 좋은 표현방식은 무엇이겠는가. 미술평론가인 야나기 무네요시柳宗悅는 이렇게 말한다. "조선은 지리상으로 보든지 역사상으로 보든지, 그 민족의 문화 발달사상으로 보든지, 조선 민족은 철두철미 애조를 기조로 한 예술의 국민"이라고. 그는 이 애조의 갖추갖추[43]를 신라나 고려나 조선조 도자에서, 또는 도자에 그려진 곡선에서, 건축에서, 음률에서, 심지어는 사람들의 걸음걸이에서까지 찾아내려고 애를 썼다. 그리하여 이 애조는 조선심의 뿌리 깊은 원천이라고 말한다.

그러나 나는 야나기의 말에 반의 긍정과 반의 부인을 하지 않을 수 없으니, 조선 사람의 과거 및 현재에 있는 예술품을 볼 때에 결코 애조뿐만이 조선 사람의 기백氣魄이 아닌 것이 넉넉히 보이고 있기 때문이다. 고담枯淡한 맛, 그렇다, 조선인의 예술에는 무엇보다 먼저 고담한 맛이 숨어 있다. 동양의 가장 큰 대륙을 뒤고 끼고, 남은 삼면이 모두 바다뿐인 이 반도의 백성들은 그들의 예술이 대륙적이 아닐 것은 물론이다. 대륙적이 아닌 데는 호방한 기개는 찾을 수 없다. 웅장한 화면을 바랄 수는 없다. 호방한 기개와 웅장한 화면이 없는 대신에 가장 반도적인, 신비적이라 할 만큼 청아한 맛이 숨어 있는 것이다.

43 여럿이 모두 있는 대로.

이 소규모의 깨끗한 맛이 진실로 속이지 못할 조선의 마음이 아 닌가 한다. 뜰 앞에 일수화一樹花를 조용히 심은 듯한 한적한 작품들이 우리의 귀중한 예술일 것이다. 이 한아閒雅한 맛은 가장 정신적인 요 소이기 때문에 결코 의식적으로 표현해야 되는 것이 아니요, 조선을 깊이 맛볼 줄 아는 예술가들의 손으로 우리의 문화가 좀 더 발달되고 우리들의 미술이 좀 더 진보되는 날, 자연생장적으로 작품을 통하여 비추어질 것으로 믿는다.

김용준, 「전통에의 재음미」[44]
『동아일보』, 1940년 1월 14일(상), 16일(하)

김용준이 순수문예지 『문장』(1939년 2월–1941년 4월)을 중심으로 활동하면 서 서양화에서 동양화로 전필하고 사군자를 비롯한 남화 전통에 관심을 쏟 던 시기에 쓴 글이다. 「회화로 나타나는 향토색의 음미」에서 고담한 맛이라 는 관념적 의미로 본질화하고 말았다면, 이 글에서는 조선미술의 특질을 추 상적 관념으로 본질화할 것이 아니라 선, 색 등의 양식의 문제로 접근해야 함을 한층 분명하게 제시하고 있다. 김용준은 외래 양식의 모방 단계를 벗어 나 독자적 조선의 미술을 완성하는 단계로 가기 위해서 전통미술을 음미하 고 따르는 단순한 복고가 아니라 새로운 시대에 맞게 재창조해야 하며, 이를 위해서는 식민사관 속에서 폄하되어온 조선시대 회화전통 특히 남화 전통 과 그 표현양식을 연구해야 한다고 주장하였다.

(상)
신라나 고려나 조선조의 각 시대의 예술을 감상해보면, 거기에는 시

44 이 장에서 인용한 김용준의 글은 모두 『근원 김용준 전집 5집 민족미술론』(열화당, 2002) 에 재수록되어 있다.

김용준, 『문장』 1권 10호 표지화, 1939년 11월.

대마다의 예술의 스타일이 가져다주는 형태상의 특색과 본질적인 특색의 두 가지를 구별해볼 수 있다.

형태상의 특색이란 것은 그 시대를 따라 달리 표현되는 양식을 저마다 갖추고 있는 것이지만, 그 본질적인 특색에 있어서는 각 시대를 통하여 거의 공통적으로 느껴지는 무엇이 확실히 존재해 있다. 이 본질적인 특색은 조선 사람만이 가지고 있는 실로 어찌하지 못할 한 개 본능적인 것으로, 가령 같은 장횡폭長橫幅의 한 줄의 선을 그을지라도 그 선이 주는 감각이 조선 사람의 것과 중국 사람의 것이 다르다는 것과 같이, 선과 색으로만 구성된 같은 작품일지라도 그것이 조선 사람의 그림과 중국이나 서양 사람이 그린 것이 주는 감각이 또한 달라야 할 것이다. 좋든 궂든 이러한 특이한 고집이 있기 때문에 과거의 조선미술이 남들의 입에 오르내리게 된 것이다.

그러나 이러한 본질적인 문제는 선·형·색을 떠난 전연 관념적인 문제이기 때문에, 가령 그것을 일러 '퍽 소박한 맛'이라든가 혹은 '퍽 전아雅典한[45] 맛'이라든가 하는 술어로 표현해본댔자, 같은 소박이라도 원시인의 예술의 소박성과 조선적인 소박성과의 차이는 어느 곳에 있느냐든가, 같은 전아미典雅美라 한댔자 석굴암 본존의 그 전아한 맛과 그리스의 파르테논 신전에서 보는 전아미의 구별을 어떻게 했으면 좋으냐 할 때에 무어라고 말로써 답변키 어려운 심리적인 경지의 것이기 때문에, 이 난문제難問題로써 조선 문화의 창조성을 말하는 것은 제외하기로 한다. 그러나 그러한 내용을 결정하기 위해서는 선과 형과 색채가 전연 별개의 것이 아니요 부단히 관련성이 있는 것이니, 이 선·형·색으로 성립되는 양식의 문제도 또한 본론의 요지와의 불가분한 관계를 가지고 있는 것이라 하겠다.

그러면 조선미술에 있어 이 양식의 문제를 어떻게 취급하면 좋을

45 법도에 맞고 아담한.

까. 물론 문화의 추이에 따라 미술로 나타나는 표현양식도 차츰 달라
져야 하는 것이다. 나는 이 양식의 창조에는 네 단계의 시기가 있으
리라고 생각하는데, 전기前期의 표현양식이 한 시대를 건너뛰는 첫
계단은 외래양식의 모방시기일 것이요, 그 다음은 자기 고전에 대한
재음미시기요, 셋째로는 절충시기일 것이요, 넷째는 완성시기라고
보고 싶다.

모방시기라는 것은 새로이 수입된 외래의 문화 형태를 그대로 모
방하는 시기를 가리킨 것으로, 가령 서양의 기계문명이 수입된 후로
동양의 제국諸國은 눈코 뜰 새 없이 그것을 모방하기에 급급한 시기
가 있은 것과 같이, 미술상에서도 서양화의 그대로의 모방을 계속해
오는 시기를 말하는 것이다. 조선에서 말하면 남화는 그 전부터 있었
지만, 양화가 새로 들어오고 선전 동양화부에 일본화가 새로 들어오
고 하여 이것이 그대로의 모방기를 말함이다.

물론 초창기에 있어 모방은 불가피한 것이다. 모방이 예술의 표절
이라고 하는 경우도 있지만, 모방은 창조의 모태가 되는 경우도 있
다. 고려예술의 특이한 수법도 처음에는 송宋, 원元의 모방에서 시작
된 것이요, 지금 성행하는 일본화도 동양화의 남·북화를 모방한 나머
지 생겨난 것이다. 조선조 회화가 그 양식으로 특이한 점은 없다 치
더라도 확실히 조선조풍의 유생취儒生臭가 그 묵색墨色과 취재의 구석
구석에서 느껴진 것만은 사실이었으니, 이것도 남화의 단순한 남화
적 형식뿐만이 아니요, 중국식 남화의 모방에서 조선조식 남화에로
창조되어온 것은 사실이다.

(하)

이 모방기가 한동안 지나가면 부지불식간에 다시 자기의 전통을 재
음미하는 시기가 돌아오고 그리고는 절충된 예술이 생겨나야 할 것
은 자연의 세勢일 것인데, 조선의 현재 회화는 그 템포가 대단히 느린

현상에 있다.

서양화는 처음 조선에 들어올 때는 인상파풍의 회화였던 것이, 그
것이 지금은 차츰 외지外地 사조思潮의 파동과 같이 점점 첨예화하는
경향만 따를 뿐이지, 아직 어찌하면 이것이 향토적인 자기반성의 길
을 취할까 하는 고민은 보이지 않고, 동양화는 남화보다도 일본화 양
식이 거의 풍미한 지 오래였는데 아직 모방의 길에서 한 걸음도 떠나
지 못한 채 있다. 선전의 심사원들이 해마다 하는 소감담을 보면 조
선인의 미감을 솔직하게 담은 조선적인 작품이 보이지 않는다 하는
데, 이 말은 곧 "너희들은 왜 모방만 계속하고 있느냐." 하는 말이나
조금도 다름이 없다.

그러나 조선 작가들이라고 물론 이 방면의 관심이 냉담할 리는
없다. 어찌하면 하루 바삐 모방의 굴레羈絆에서 떠날까 하는 것이 우
리들의 공통된 염원이요 포부이다. 우리들 조선 작가에 남은 과제는
결코 언제까지든지 모방에의 추구도 아니요, 그렇다고 낡은 형식으
로의 환원도 아니다. 새로운 시대의 감각과 호흡과 맥박이 느껴지는
한 개 새로운 양식이 발견되어야 할 것이다. 그러나 새로운 양식은
결코 기적과 같이 별안간에 툭 튀어나오는 것은 아니다. 할아비 없는
손자란 결코 있을 수 없는 법이다. 우리는 이 새로운 양식을 발견하
기에 지나치게 급하였는지도 모른다. 전통, 문화유산을 잃어버린 채
우리는 어디서 새로운 양식을 찾을 수 있을 것인가. 우리는 마치 자
식 잃은 시아비가 과부인 서양 며느리더러 '너 어서 내 손자를 낳아
주렴.' 하는 푸념과도 같다.

조선조 시기의 회화적 유산이 빈약한 것도 부인치 못할 사실이겠
지만, 조선의 작가는 일찍이 우리의 전통에 대하여 그것이 어떠한 감
정과 어떠한 형태로서 발전되어 왔는지를 심각하게 찾아본 일이 없
다. 멀리 신라나 고려 때의 것은 오히려 현재의 우리들과는 생활이나
습관이나 풍속으로서는 더 말할 것도 없거니와, 심리상으로도 우리

가 작품을 통하여 가장 우리에게 밀접한 감정을 찾을 양으로 신라나
고려 때의 예술을 가깝게 한다는 것은 퍽 어리석은 일이라고 생각한
다. 우리에게 제일 가까운 거리는 역시 조선조에 있다. 조선조 시기
의 예술은 그것이 회화든 도기든 혹은 목공품이든 어느 것 할 것 없
이 모조리 우리들의 향토정鄕土情을 잘 전해주는 전통이요, 가장 믿음
성 있는 유산인 것이다. 이것을 헌신짝 버리듯 차버리고서는 언제까
지나 조선미술이 비약할 수는 없다. 가령 조선 작가가 걷는 길이 층
층대를 내려서면 빤히 뵈는 신작로처럼 문화의 교체가 단순한 환경
에 있을지라도 전통을 무시할 수는 없을 터인데, 하물며 지금의 착잡
한 문화의 교류는 그 갈래가 너무 많아서, 말하자면 순 서양식인 모
더니즘과 한편에는 '각설이 때 운운'하는 식의 낡은 형식과 기타 여
러 가지 문화 형태와, 또 현재 흔히 볼 수 있는 어설픈 절충식 건축
등에서 나타나는 민중의 심미안 등, 실로 혼란한 이 기류 가운데서
미술은 그 새로운 양식을 찾기에 도저히 전통과 유산에 의거하지 않
을 수 없다.

　조선조의 회화는 너무 자각 없는 형식에만 구애된 예술이라고 평
하는 이가 많다. 그것은 혹 정자程子와 주자朱子의 가르침에 지나치게
붙들린 조선조 사상의 여파인지도 모른다. 그러나 어찌 되었든 조선
조 회화는 조선조 회화대로의 한 확고한 지반이 선 것만은 사실이니,
조선회화의 고전을 찾는다면 역시 조선조 회화를, 잊을 수 없는 전통
적 체모體貌를 찾으려 해도 역시 조선조 회화를 보는 수밖에 없으며,
조선미술이 새로운 방향을 향하려는 의욕과 새로운 스타일을 찾으
려는 노력이 필요하다면, 외래의 예술양식의 흡입이 지극히 필요한
동시에, 그것을 소화하기 위하여서는 자가自家 특제特製의 전통적인
소화제를 먹지 않고는 도저히 그 위장의 조직이 용허容許치 않는다.
한번 다시 자기에로 돌아와 우리의 전통을 음미하고 연구하는 것은
신시대의 미술을 창조하는 유일의 소화제일 것이다. 여기에 자각이

없고서는 조선미술은 언제든지 위기를 면치 못할 것이다. 나는 다행히 몇 분 선배와 몇 분 신진들에게서 순수한 감정의 지지와 새로운 시험과 시대적인 에스프리를 파악하려고 노력하시는 분들을 보고 있는데, 과연 어느 시기에 이런 정신과 효과가 조선미술에 전반적으로 실섭實涉될는지[46] 그것은 아직 미지수에 속한다.

조우식, 「고전과 가치: 추상작가의 말」
『문장』, 1940년 9월, 10월(續)

일본명으로 시라카와 에이지白川榮二를 쓰는 조우식은 일본미술학교 출신으로 1937년 양화극현사洋畵極現社 동인으로 활동하기 시작하여 1939년과 1940년 《자유미술가협회전》에 참여하였다. 1939년 7월에는 주현과 경성제국대학 갤러리에서 2인전을 개최하여 콜라주, 레이요그램, 데칼코마니 등 다양한 사진 실험을 시작한 첫 주자가 되었다. 또한 초현실주의의 실험적인 사진작업과 구성주의 등 전위미술을 국내에 가장 적극적으로 소개한 작가이다.

이 글은 그가 1940년 《자유미술가협회전》 제4회전에 출품하고 석 달 후에 작성한 것으로, 일본 유학기에 서구의 미술을 모방하는 데 골몰하던 그가 어떻게 한국의 전통에서 전위미술의 특질을 발견하게 되었는지를 서술하고 있다. 이러한 전통에 대한 관심은 이 글이 실린 『문장』의 전통론과 맥을 같이 하나, 김용준이나 이태준이 서양화에서 동양화로의 복귀를 주장했다면, 조우식은 동양 예술의 서양화적 계승, 동양적 정신과 양식을 서양화적 재료를 매재媒材로 삼아 표현할 것을 주장한다는 점에서 차이가 있다. 전위와 고전에 대한 조우식의 이러한 관점은 자유미술가협회를 이끌었던 하세가와 사부로長谷川三郎, 1906-1957의 고전/전위미술론과 유사하여 비교가 가능하다.

46 실제로 이르게 될지.

조우식, 〈포토그램〉, 1939, 소장처 미상,
출처: 조우식, 「전위사진에 대하여」, 『조선일보』, 1940년 7월 6일.

이 글이 발표된 1940년 10월 경성에서는 《미술창작가협회 경성전》이 개최되어 김환기, 유영국, 이규상, 문학수, 이중섭, 안기풍이 참여하였고 미술창작가협회를 주도한 하세가와 사부로가 무라이 마사나리村井正誠, 1905-1999와 함께 출품하여 경성에 왔다.

나는 고전을 사랑한다. 내가 새로운 세대를 지고 걸어가려는 데에 가장 진실한 힘을, 비판을 주는 것이 고전이기 때문이다. 고전은 내 가족들의 유산이었다. 우리들의 고전을 사랑하는 나는 오늘날 우리들의 사회에서 내돌림을 받는 서구에서 발생해서 전파된 기괴한 예술운동의 한 에콜인 아브스트랙슌47의 젊은 현역現役이다. 남이 모르는 이상한 형식 속에서 말더듬이와 같은 태도를 가지고, 절름발이 같은 걸음으로, 나를 길러낸 향토의 이야기를 모르는 체하고 몇 해 동안 이방의 풍토에 묻혀 현대 세계를 휩쓰는 구라파의 문화를 공부해가며, 거기에 내 갖은 정신과 노력을 쏟아붓고 오늘날까지 생활해왔다. 이 우스운 말의 이유를 물을 독자도 없겠지만 내 자신 이 물음에 답할 필요를 느끼지 않는다.

소위 전위예술을 하는 내가 고전을 사랑한다는 말은 '고전' 그것이 그 시대의 전위예술이기 때문이다. 오늘날의 이상한 사조가 우리들에게 페인트라는 고약스러운 작화作畵 재료를 주고, 지극히 굵은 딱딱한 마포麻布와 붓자루를 주고, 우리들의 생활이 사색이며 자연 속에 우리들인 대신에, 그들은 이성異姓이라는 대상을 눈앞에 놓고 그 나체 가운데에서 미를 찾으면서 혼자 즐겼다. 그러나 놀라울 만한 침묵 속에서 우리들의 동방 민족들은 상상의 나라를 창조하고 재현시켰고 자연의 고아한 시취詩趣에서 붓을 옮겨, 존귀한 인성을 배양했으며 누구의 추종도 허용치 않는 독특한 예술을 부드러운 필촉과 자연에

47 Abstraction. 추상미술.

서 나온 그대로의 소재가 아름다운 한 폭의 비경을 표현하지 않았나. 이때 사람들은 놀랐고, 우미한 시에 도취되고 말았다. 이러한 새 기록을 낸 화가들은 필연코 그 시대의 전위였다. 그러니까 고전을 알려면 전위여야 한다. 이것을 모르고 말한다면 그것은 고전에 대한 가장 큰 모독이다. 이러한 가운데 내가 전위예술(구주적歐洲的인)을 하고 온 데에는 두 가지 이유가 있다.

1. 구라파적인 서양화의 고전적인 해석
2. 서양화에 있어서의 고전의 현대적인 섭취와 해석이다.

이 두 가지 이유를 가지고 서양화의 전위적 세계를 걷고온 나는 한 가지 씁쓸한 결론을 가지고 말았다. 이것은 다름 아닌, 구라파의 선구자들이 귀중한 노력을 가지고 걸어 30년 가까이 이른 추상예술의 발걸음 가운데에는 수십세기 이전부터 탐구해온 우리들의 선조의 힘찬 행적이 있기 때문이다. 다시 말하면 문화의 전위를 걷는 오늘날 구라파의 미술운동의 선봉이 피륙皮肉이랄까, 우리들의 선조들이 해버린 찌꺼기인 것이란 말이다. 이것을 우리는 잊지 말아야 한다.

나는 조선에 있을 때에는 사적史蹟을 더듬었고 골동품을 관상觀賞했고 틈 봐서 그 역사적인 것을 고찰하였다. 그 후 이방 생활을 하면서부터는 전적으로 구주적인 것만을 공부해왔다. 오늘날 다시 이 두 가지를 대비하고 그것을 분석해볼 때 나는 한 가지 커다란 희열을 가졌고 자랑을 가졌다. 이것이 얼마나 오늘과 같이 예술의 맹목적인 추종과 되렛탕티즘dilettantism에 빠진 싼보리즘symbolism 예술가들에게 경고警告를 던져주는가를 알았다는 것이다.

속續

우리들의 예술전통을 흐르는 선線의 아름다운 미는 우리가 잃었던 예술의 상징이 아닌가. 아름답고 길게 길게 그려진 조선의 선율은 가장 치열熾烈된 애정을 호소한 마음이 아닌가. 우리들은 원망도 축원

도 희구도 비판도 모두 이 선에 맡기고 말았다. 불상을 찾아도, 한 도기를 들여다보아도 거기에 하나라도 우리들의 선율이 잃어진 게 있었던가. 현대에는 찾을래야 찾을 바 가히 없고, 이것을 보존하려는 노력까지도 보이지 않는다. 이것을 잃고 몰라도 젊은 그들은 구주문화만이 자기 것인 줄 알고 여기에 몰입하는 그림자는 아! 허물어져 가는 고전에의 동정이 아니고, 퇴폐를 쌓아올리는 비극적인 형태다.

슬픔이 흐르는 가지가지의 호소가 이 선율이었다. 우리들은 비곡悲哭한 심정, 새 것을 그리는 고뇌, 이러한 모두가 유미柔美한 선 가운데 묻혀 있는 것이다. 지나의 형태미가 굵은 데 비하여 우리들의 선은 섬세했고 우아로운 미였다. 우리들은 아름다움 속에서 적막을 노래 불렀고, 적막 속에서 아름다움을 포용했다. 모든 괴로움을 잊기 위하여 우리들은 적막과 동경 속에서 위로를 찾았다. 비모관음悲母觀音은 우리들의 혼을 위로해준다. 우아롭고 유순한 고려의 자기는 우리들의 마음의 고향이었고, 성벽 없는 마음의 동무였다. 우리들의 예술은 비탄의 예술이고, 희구의 예술이다. 생활 그것이 예술이다. 예술 속에 우리들의 생활이 있다. 일본 내지內地 법륭사法隆寺의 벽화와 성덕태자존상聖德太子尊像에 나타난 고매高邁한 정신과 선율, 색채를 보라. 이 두 작가가 모두가 우리들의 선인인 것을 말할 때 제형諸兄들은 믿어주겠는가. 전자의 화가가 백제승 담징[48]이요, 후자가 하성[49]이라는 화가가 아닌가. (고대 조선의 회화작가에 대하여는 지금 집필 중에 있다. 기회를 좇아 작품과 같이 소개할까 한다.)

신라 사적을 더듬는 자, 낙랑을 찾는 자, 고려를 찾는 자, 이같은 전통 이것이 모두 우리의 선인의 것이었다. 그러나 이러한 전통을 계승해보려는 자 누구인가. 해마다 이곳(동경)으로 오는 청년화가들이 늘어간다는 사실을 들으나, 여기서 몇 사람이나 뜻있는 벗이 나올 것

48 담징曇徵. 579-631. 원문에는 백제라고 되어 있지만, 고구려의 승려이자 화가이다.
49 구다라 가와나리百濟河成. 781-853. 9세기 전반기 일본에서 활약한 백제계 화가.

인가. 선전 출품작품의 저열한 정신은 기품으로만이라도 전통을 깎아 먹어가지 않는가. 천박한 교양과 사상이 생산하는 예술은 결과에 있어 이 이상의 것을 발휘하기는 예상도 되지 않으며, 점차 전통을 파먹어갈 뿐이다. 그 반면 문화에 대한 문제까지도 생각해볼 여지가 없다. 그렇다면 어떠한 데에서 예술하는가를 생각할 때 자기도취에서 종시終始되고 말 조선에 있는 현역現役의 비극은 크게 동정해 마지 않는다.

문제가 조금 탈선됐으나 결국 말하려는 것은 대동소이한 것이다. 우리는 상실해가는 우리들의 예술 유산을 두 가지 수단으로써 계승하자는 것이다. 하나는 동양 예술의 동양화적 계승(이것은 동양 예술의 모든 것. 양식, 소재, 정신)과 또 한 가지는 동양 예술의 서양화적 계승(동양적 정신과 양식을 서양화적 재료를 매재로써 표현하는 것)이다.

내가 말하려는 것은 물론 후자이다. 먼저 말로 돌아가서 다시 말하면 현대 서양화에 있어서 추구된 전위예술이 도달한 결론이 먼저 말한 바와 같이 동양 예술의 고전적 유산 속으로 환원되고 말았다는 사실이다. 그러니까 우리들의 즉 서양화가들은 구주의 정신을 모방할 필요가 없다는 것이며, 앞으로 우리에게는 우리들의 전통이 남긴 아름다운 정신이 있다는 말이다. 맹목적으로 구주적 정신에 빠진 그들에게 이것을 말해둔다.

나는 고전을 사랑한다. 사랑하기에 전위를 해왔다. 나는 우리들의 전통을 지키겠다. 그 수단이 어떠한 것이든 그러나 동양화적 계승의 수단은 취하지 않을 것이다. 왜냐하면 골동적인 존재는 되고 싶지 않으니까.

3. 동양화의 현대성 추구

이여성, 「감상법 강좌: 동양화」 (3) 색채
『조선일보』, 1939년 4월 18일, 5면

항일운동가이며 역사학자이자 화가 이쾌대의 형인 이여성은 1935년 이상 범과 2인전을 개최한 동양화가이기도 했다. 또 해방 이후인 1956년 『조선 미술사 대요』를 저술하는 등 미술사학자로서도 중요한 연구를 남겼다. 조선 미술사 가운데 외래미술과의 교류를 보여주는 전통미술, 예를 들어 서양화 식 음영법의 영향을 보여주는 김홍도의 작품을 높이 평가한 데에서 알 수 있듯이 이여성은 미술의 국제주의적인 흐름을 중시하였다. 이러한 입장에 서 일제강점기 당시 서양미술과 일본미술에 대해서도 개방적인 태도를 보 여주었다. 이여성은 1939년 4월 15일부터 21일까지 사생, 운필, 색채, 구도, 격格을 주제로 5회에 걸쳐 『조선일보』에 「감상법 강좌: 동양화」를 발표하였 다. 이 시리즈에서 그는 동시대 동양화가들에게 '핍진한 사생', 선과 채색의 조화, 색채의 연구 등을 요구하였고 조선시대 문인화의 관념성을 비판하며 회화의 사실성을 강조하였다.

색채는 선의 영역을 다소 제한하는 것만은 사실이나 그림 전체의 효 과를 크게 하는 데는 자못 중대한 요소다. 옛날에는 색채 지식이 천 열淺劣하여[50] 자연히 선조線條에 과중한 기대를 부치게[51] 되었지마는 이제는 서양화에 필적할 만큼 발달된 색채미를 보게 되자 고담枯淡한

50 변변치 못하여.
51 하게.

선조화線條畵나 정치精緻한[52] 진채화眞彩畵나 공식화公式化한 금벽화金壁畵
같은 것으로서는 도저히 만족을 느끼지 못할 만큼 되었다. 따라서
'설색設色', '설채設彩'의 신연구新研究는 갑작이 대두하여 신일본화에 있
어서는 거의 서양화의 색조에 방불彷彿할 만큼 부채賦彩[53]가 발달되어
가는 것이 사실인 바 이 경향이 앞으로 더욱 현저하여질 것도 밝게
상상되는 것이다.

이조李朝 조선의 회화는 대개가 문인화적 묵색 제일주의가 화단의
대세를 지배하여왔다. 따라서 그들의 회화는 그들의 옷빛과 같이 너
무나 소조蕭條하고[54] 고담하여 현실과 생활에서 거리가 멀어지고 감
각 세계에서 유리遊離하여 몽환적夢幻的, 낭만의 세계에서만 소요逍遙하
는 경향이 농후하였던 것이니 우리의 감정에 비록 그 전통적 취미의
정성이 반분 남아 있다 할지라도 이 현실적 감각과는 그대로 잘 부합
되지는 못한다. 현대적 동양화라면 반드시 색채가 강조되는 동시에
건전한 선조와 함께 나아가야 될 운명에 있는 것일지니 이는 선이란
편식주의 병폐를 교정하고자 함이요, '옐로' 예술을 '화잇' 예술화시
키고자 하는 것이 아님은 물론이다.

과거의 동양화는 선이 '멜로디'가 되고 색채가 반주가 되어 묘음妙
音을 들려주었지만 금후의 동양화는 선과 색의 이중창의 효과를 들
고 싶어 할 것이다. 이 점에 있어서 그림을 감상할 때에도 시대적 관
찰이 필요한 것이니 서양화에서 동양화적 요소를 일부러 찾으려고
하고, 천 년 전 고화古畵에서 현대적 감각을 구태여 찾으려 한다면 그
얼마나 모순된 일이라 할 것이냐. 감상자는 다만 그림 속에 들어가
빛의 조화, 빛의 변화, 빛의 대치 관계('콘트라쓰트'라 하는 것으로서

52 정교하고 치밀한.
53 채색.
54 적막하고.

색의 효과를 강조하기 위하여 설채設彩한 이조異調의 색채[55])를 살펴 얼마쯤 그것이 그 그림을 도와주었나 하는 것을 보면 좋다. 이 색채의 조화, 변화, 대치는 선에서도 볼 수 있다. 즉, 그림 가운데 선이 물상의 성상性象[56]에 따라 각각 다른 성질을 가진다 할지라도 서로가 긴밀한 유기적 연락으로 잘 조화되어 있어야만 될 것이요, 그것의 변화가 있어서 흥미로움을 느끼게 하여야 될 것이며, 또 성질상 모순된 선의 대치가 묘하여 그림의 뜻을 강조하여야 되는 것이다.

이것을 또 한 번 쉽게 말하면 색의 조화라는 것은 음악의 화성과 같이 서로가 섞여서 아름다운 빛이 되는 것을 말하는 것이요, 색의 변화라 하는 것은 단조單調를 피하기 위하여 얼른 보아 같은 색조의 물상이라 할지라도 색조를 다르게 짓는다는 것이며, 또 색의 대치라 하는 것은 연색軟色에 농색濃色을 대치시키고 온색溫色에 냉색冷色을 대치시키며 명색明色에 암색暗色을 대치시켜 그 표현하고자 하는 색조를 강조한다는 것인 바, 이렇게 색채를 구사한 그림은 그 선의 결함을 능히 보족補足할 수도 있고 한 걸음 더 나아가 선조 중심 회화에서 맛보기 어려운 독자의 색감으로써 일층 그 회화미繪畵美를 돕게도 하는 것이다.

우리는 불행히 조선의 옛 그림 가운데 좋은 채색화를 많이 보지 못하였으나 색을 암시하는 정도의 담채화淡彩畵로서는 매우 좋은 것을 많이 볼 수 있었다. 일부 화인들은 이것들에 열정적이며 박력적인 색조가 없다 하여 신통하게 여기지 않는 취향도 있으나, 색조가 강하면 선의 활동이 숨는다는 것을 의미하고 색조가 약하면 선의 활동이 밝아진다는 것을 의미하는 것이고 보면 일장일단一長一短이 있는 것이라, 이 두 가지가 묘하게 타협되어 거의 ●전●全의 미를 얻게 된다면 그 얼마나 좋은 그림이 될까. 나는 그러한 그림을 즐기고 싶어 하는 자이다.

55 채색한 서로 다른 색채. 괄호는 원문 그대로다.
56 특징과 형상.

최근배, 「《조선미전》평: 동양화부」 (1)

『조선일보』, 1939년 6월 8일, 5면

최근배崔根培, 1910-1978는 일본 유학 시절 서양화와 일본화를 함께 공부하였으며 귀국 후 제16회《조선미술전람회》에 동양화와 서양화 양쪽에 출품, 모두 입선하며 주목을 받았다. 제19회《조선미술전람회》에서는 동양화 〈탄금도〉로 창덕궁상을 수상하기도 했다. 또 동양화 비평에도 적극적으로 참여하며 동양화가 서양화의 사실성을 배워 독자적인 길로 나가야 한다는 주장을 펼쳤다.

《조선미전朝鮮美展》도 금년으로 18회전이다. 회를 거듭함에 따라 양으로나 질로나 놀랄 만한 진보라고 하겠다. 이것은 조선화단을 위하여 매우 좋은 현상이라 하겠으며, 따라서 조선 문화가 이만큼 향상된 것은 경하慶賀할 일이라고 하겠다.

그러나 금년《조선미전》으로 보더라도 독창적인 것이 없이 오직 내지 화단의 계승으로의 의미밖에는 아무 특기할 새로운 것이 없으며, 오히려 그 모방에 급급한 것은 통탄할 바다. 그러나 한편 이런 현상은 오히려 필연한 것일지도 모른다. 옛날은 어쨌든 요즈음의 조선 미술이란 그 개안開眼이 퍽 늦었다는 것과 아울러 조장助長할 기관도, 사회 일반의 이해도 퍽 미진한 때문이다.

이번《조선미전》동양화의 일반 경향은 두 가지로 나눌 수 있다. 하나는 소위 순 일본화요, 또 하나는 남화 계통이다. 소위 일본화 계통은 점점 그 경향이《제전帝展》이 걸은 '코-스' 그대로 따르려는 것인데 작년보다도 도말塗沫한[57] 그림이 늘어난 것은 좋은 점도 있으려니와 점점 그 표현이 저조한 것도 면할 수 없다. 그러나 이것은 맹목적

57 색을 발라 꾸민.

으로 추종하지 말고 이런 과정을 한 번 지난다는 것은 의의가 있는 것이다.

현대와 같이 생활 만반에 양풍洋風이 침윤하여 우리의 생각과 감각이 시대를 따르려고 하는 데 대하여 오로지 예술만이 고립할 수는 없는 것이다. 이런 의미에서, 동양화에 있어서 제일 고민하는 점은 어떻게 하면 양화의 사실을 배우며 또 어떻게 하면, 이 사실에서 탈각하여 독자의 경지에 이를까 하는 것이다. 결국 한 번은 적극적으로 모든 체험을 얻어가지고 다시 이 체험의 전부를 속으로 숨겨버려 얼마만큼 작가의 정신적 표현이 되나, 안 되나가 동양화의 극치로 가는 길이라고 하겠다. (…)

김기창, 「본질에의 탐구」
『조광』, 1942년 6월, 117−123쪽

김기창金基昶, 1913−2001은 김은호의 제자로 1931년 제10회《조선미술전람회》에 처음 입선하며 동양화가로 활동을 시작하였다. 김기창이 1942년에 발표한 「본질에의 탐구」는 자신의 작가 활동 10년을 회고하면서 동시에 1940년대 동양화단의 문제점을 지적한 글이다. 그는 동양화가 발전하기 위한 방안으로 시대성에 대한 자각과 끊임없는 사생을 꼽았다. 나아가 전근대적 도제식 동양화 교육이 더 이상 유효하지 않음을 지적하며 동양화가들이 현대 예술가로서 성장하기 위해서 전문적인 미술교육기관이 필요함을 역설하였다.

십 년이라면 새로 만든 석불이라도 이끼가 검푸르게 끼어 고색이 창연하도록 변할, 짧지 않은 시일일 겁니다. 이 장구한 시일을 예술에 있어서나 생활과 사상에 있어서나 십 년을 무변화無變化하게 그대로 지내온 것이 꿈같기도 하고 마음 아프도록 아깝게도 생각이 듭니다.

이런 생각은 내 개인만이 지니고오는 것이 아닐 것이며 조선에서 같은 환경에 있는 화가 및 예술가들이 공통으로 느끼는 생각인 줄 아옵니다. 자기가 맡은 천직 또는 사명감으로 해놓아야 할 것을 해놓지 못하고 햇수만 늘어간다면 거기에 예술가로서 초조와 고민이 있고 자기환멸을 갖게 되지 않을 수 없을 겁니다.

회화를 처음 공부하기 시작할 때에는 정신적으로나 생활환경으로나 또는 지적 감성적으로 무자각할 어릴 때이니 회화를 제작할 때 순진한, 무아無我한 생각을 갖게 되며 일심정려一心精勵[58] 대상물의 외형을 모사만 해오게 되는 것이나, 차차로 심원深遠한 예술의 세계에 일보를 내딛게 될 무렵에는 예술이란 무엇인가 하는 어려운 과제에 부딪히게 되므로 자기 자신도 알지 못할 회의와 우울의 교차로에서 방황하게 되는 모양입니다. 따라서 자기 자신의 정신적, 지식적 빈곤성을 느끼는 동시에 지금까지의 역량이란 얼마나 빈약한 것인가를 깨닫게 되며 예술의 너무나 무한하고 심원한 것에서 자기의 작은 존재를 발견함과 함께 공포를 느끼게 됨에 따라 작품은 자연스레 다시 퇴보하고 극단에 이르러서는 자기 작품의 몰락을 가져오게 되는 위기에 봉착하는 모양입니다.

화가들은 흔히들 자기의 작품이 퇴보되는 것이 경제적 빈곤에 의함이라 하나 작품의 열악은 반드시 그 원인만으로는 단정할 수 없을 것이니 동서고금에 위대한 학자나 성인이나 예술가들일수록 그 생애는 극도의 빈곤과 복잡다양한 환경을 가졌고 그 속에서 인간적으로 위대한 고통과 투쟁해오면서도 백세불멸의 명작들을 남겨놓지 않았습니까. 빈곤과 다잡多雜한[59] 환경은 실로 예술가들에게 인간적 '레벨'을 높이는 역효과를 주어온 것도 사실인즉 회화에 있어서만 특례가 될 까닭은 없다고 생각됩니다. 결국은 그 자신이 한 인간적으로

58 한 마음으로 힘을 다하여 노력함.
59 복잡한.

인내성이 없는 것과 진지한 태도로써 자기 탐구와 수양을 쌓지 못한 데에 더 큰 원인이 있을 겁니다.

현재 조선화단에 있어서, 서양화보다 동양화에 발전이 없고 더욱 부진되어감은 그 원인을 몇 가지로 들 수 있으니 첫째로 시대성에 대한 자기 제작 태도의 인식이 없는 것과 둘째로 정신 방면에 교양이 부족한 것과 셋째로는 평소에도 사생과 작품 제작을 태만히 하는 것 등이 각자의 작품에 발전성을 얻지 못하고 퇴보로 이끌어가는 원인이라 아니 할 수 없습니다. (…)

내 자신은 동양화에 종사하는 작가들의 결점만 나열해놓은 듯한 감이 있으나 이런 분위기 내에서 같은 행동과 과정을 밟아온 내 자신도 한 분자임을 부정치 못하는 동시에 내 자신은 여기서 뼈아프게 탄식을 하기 때문이며 나 일개인의 자각을 촉구하려는 의도에서만 아니라 동양화의 장래발전을 위해서도 묵과만 할 수 없으므로 말해본 것입니다.

그러나 한편으로 내 자신만이 아니라 현재 동양화의 길로 걸어가는 작가들만을 책할 것은 아니라고 생각하옵니다. 그것은 결국 젊은 청년들이 미술[60]에 입각하여 방황하고 있어도 확고한 기초정신을 가지고 이끌어주는 지도기관의 혜택을 받지 못하니, 동양화에 입각하여 붓대를 쥐었으나 병대兵隊가 총을 만들고 지휘관을 얻지 못함과 같은 형편인지라 자연 여러 가지 동경과 희망을 가지고 동양화에 들어온 재인オ人일지라도 제풀에 붓대를 내어던지게 되며, 가령 거기까지 이르지 않고 끝까지 붓대를 쥐고 전진한다 치더라도 기초적 지도를 받지 못하니 자기의 좁은 범위 내에서 길 잃은 어린 양같이 사회적 환경에 부대끼면서 몇 넌이건 방황만 해오게 되는 고로 여기에도 발전되어 가지 못하는 원인이 잠재해 있다 봅니다. 현재에 각 방면으

60 여기서는 동양화를 가리킨다.

로부터 지도기관 즉 미술학교의 필요를 인식하고 그 설립에 대한 기운이 높은 것도 이 점에서 여간 반가운 현상이 아니라고 생각합니다. 따라서 내 자신이 화가라는 입장에서만 아니라 모든 문화 방면이 발전 도상에 있는 조선 사회로 볼 때 미술학교 하나 못 갖는다는 것은 이 어찌 수치가 아니겠습니까?

미술학교는 1, 조선의 미술교육을 위하여, 2, 조선의 전통미술을 연구하기 위하여 절대로 필요한 기관인즉 새삼스럽게 중언부언할 필요가 없는 것이나 이같은 기대는 어느 때나 실현될까 능동적 열의가 없으면 그야말로 백년하청百年河淸[61]을 기다리는 것과 같을 것입니다. 당국의 미술장려기관으로 연 1회밖에 열리지 않는 《선전》[62]만 의뢰하고 있을 수도 물론 없는 것이니 무엇보다 미술가 자체로서 불타는 열의를 가지고 입과 붓을 같이하여 이것을 부르짖어야 될 것입니다.

동양화를 자기의 천직으로 가진 작가라면 무엇보다도 시대착오의 골동적 취미성으로부터 탈각할 것이며, 인생에 대한 진실한 양심적 생활 태도를 갖도록 수양할 것이고, 정열적인 진지한 태도로서 가식 없는 실생활로부터 제재를 갖고, 합리적인 근대정신의 움직임을 응시하여 자기의 존재성을 자각하도록 노력할 것이며, 외형보다 내면생활에 탐구를 갖는 동시에 적극적인 제작태도를 가져야 할줄 압니다. 순수한 동양 회화를 창조하려면 자연과 시대와 건강한 정신에 입각하여 진眞의 원리를 추구하지 않으면 이루지 못할 것입니다. (…)

61 중국의 황허강이 늘 흐려 맑을 때가 없다는 뜻으로, 아무리 오랜 시일이 지나도 어떤 일이 이루어지기 어려움을 이르는 말.
62 조선미술전람회.

윤우인(윤희순),「동양정신과 기법의 문제: 제22회《조미전朝美展》동양화평」①

『매일신보』, 1943년 6월 7일, 2면

윤우인尹又忍은 윤희순의 필명이다. 1927년《조선미술전람회》서양화부에 입선하며 작가로 입문한 그는 1930년대부터 주로 미술비평가로 활동하였다. 비평 활동 초기에는 미술이 당대의 현실을 반영하여 사실적으로 표현해야 한다는 관점을 보여주었으나, 1930년대 후반부터 점차 동양주의 미술론의 영향을 받아 미술에서 정신성, 시적 상징성, 주관성을 강조하였다. 그리고 이러한 맥락에서 동시대의 동양화가 '현대성'를 추구하는 가운데 본래의 정신적인 특성을 상실하고 서양화의 표현방식을 추종한다고 비판하였다. 또 이당 김은호와 청전 이상범의 작품을 각각 기技와 격格의 세계로 비교하는 가운데 청전의 수묵화가 보여주는 '선禪의 아름다움'과 강하고 굳센 필획의 높은 경지'를 강조하였다.

사실寫實과는 대척적인 사의寫意의 장구한 전통을 가진 동양화가 명창정궤明窓淨几[63]의 사랑舍廊[64]에서 일반 공개의 화랑으로 진출하여 강렬한 분위기에 조화되기에는 기법상의 난관이 있었다. 이것을 극복하는 수단으로 흔히는 유화 수법을 모방하지만, 분粉의 남용은 선線을 무시하게 되고 화면의 전충塡充[65]은 여운을 몰각하게 되어서 동양 회화 고유의 생명까지를 잃어버리기 쉽다. 이것은 젊은 작가들의 공통되는 오뇌懊惱이리라. 문제는 동양화 원래의 면목을 파악하는 정신에 있다.

63 밝은 창에 깨끗한 책상이라는 뜻으로, 검소하고 깨끗하게 꾸민 방을 비유적으로 이르는 말.
64 사랑방.
65 가득 채우는 것.

금년의 정말조鄭末朝 씨 〈청일晴日〉은 이러한 정신의 구현에 힘쓴 보람 있는 작품이다. 강구江口 씨 〈조춘강안早春江岸〉도 신기법新技法을 구사하여 담아한 풍치를 이루었다. 그러나 김기창 씨 〈석존釋尊〉과 정종여鄭鍾汝 씨 〈호국금강공명왕護國金剛孔明王〉은 서양화적인 패기가 앞서고 동양적인 신비감이 없어서 주객이 전도하였다. 취주악吹奏樂이 없이 북만 두드리는 것 같이 '하모니'가 없다. 서양화라도 이렇게 화면이 전충되면 실패일 것이다. 이것은 선과 여백을 망각하는 데에서 생긴 파탄이다. '석묵여금惜墨如金'이라고 고인古人은 말했지만 금일의 작가는 '석분여금惜粉如金'이어야 할 것이다. (분粉을 아끼면 선이 살아날 것이다.) 사혁謝赫[66]의 육법에 기운생동을 첫째로 쳤지만 골법용필骨法用筆이라든지 경영위치經營位置는 데생과 구도를 말하는 것으로서 이 육법을 내버려서는 안 될 것이다. 오직 어떻게 현대화 할까의 형식의 문제는 항상 근원적인 전통의 정신을 기반으로 하여 발전되어야 할 것이다.

장우성 씨 〈화실〉은 이러한 과도적인 차질蹉跌[67]로 볼 수 있다. 남자와 여자의 의상은 전혀 묘사 감각이 달라서 남자의 바지에서 더 새로운 의욕을 표현하기에 힘쓰면서 여자의 의상은 이에 따르지 못하고 소묘조차 불완전하였다. 방대尨大한 화폭에 따르지 못하는 소묘력은 이유태[68] 씨 〈삼부작〉에서도 볼 수 있다. 그러나 금년의 문제작으로서 〈화실〉과 〈삼부작〉은 주목된다. 장우성 씨는 재분才分[69]이 있으나 비현실적인 '모더니즘'을 청산하지 않으면 비속鄙俗에 기울어질 위험이 있다. 이유태 씨의 이만한 대작을 의도한 역량은 적지 않은 적

66　5-6세기 활동한 중국 남제南齊·양梁의 화가이자 회화 이론가. 『고화품록古畵品錄』에서 사혁이 제시한 육법六法은 오랫동안 회화 비평의 기준이었다.

67　하던 일이 계획이나 의도에서 벗어나 틀어지는 일. 실패.

68　이유태李惟台, 1916-1999. 일제강점기 김은호에게 그림을 배워 활동을 시작하였으며, 해방 이후 동양화가로 유명하였다. 호는 현초玄艸다.

69　재주.

공積功[70]에서 이루어진 것일 것이다. 그리고 신진작가들 중에서 이유태 씨가 가지고 있는 특질은 가장 서양식 수법에 침윤되지 않은 것이다. 〈지智〉의 배경인 목단牧丹은 향토적인 고유한 품品이 있다.

이 품은 이당以堂의 〈승무〉에서 근원적인 전형을 볼 수 있다. 이당은 상想의 인人이 아니다. 기技의 인人이다. 기에서 이루어진 품이기 때문에 누구보다도 순수한 회화의 인人이라고 하겠다. 그리고 미인화가로서만이 아니라 향토예술가로서 높은 자리에 있다. 무녀舞女의 버선발은 장판방 냄새를 풍기고 있다. 흑장삼黑長衫의 용묵用墨의 묘, 유려한 선, 부채賦彩[71]의 전아典雅, 의문衣紋[72]에 이르기까지 닦여진 기법은 완전하다. 전통의 기법인으로 유일한 존재인 이당에게 더 무엇을 요구한다는 것은 무리일 것이다. 이당의 화면을 성실히 관조한다면 장내의 작품이 얼마나 소홀한 기법에서 저회低徊하고 있는지를 깨달으리라. 모델의 동세라든지 구도가 현대적인 감각과는 거리가 멀다. 그러나 이것은 예술의 본질과는 별개의 문제다. 예술 양식은 획일적인 세대 의식에서만 가치가 붙는 것이 아니라 실로 현세의 인간사회는 시간과 공간이 종횡으로 착종되는 다양성의 형태로서 조직되어 있다. 예컨대 연령과 교육과 환경과 전통은 한 시대에 수층數層의[73] 예술 양식을 이루면서 변천되는 것이다. 이당은 심전心田, 소림小琳 이후의 기법인으로 이제 최고봉에 있다. 그것은 정진精進의 지속에서 얻은 향토적인 품인 것이다.

이당의 품에 비견될 것은 청전의 격이라 하겠다. 황량한 〈조애朝靄〉는 보는 사람으로 하여금 향수에 젖게 만든다. 공기에 대한 해석까지도 화면에 서리우게 하여 화면 외의 세계에 휩싸여버린다. 이 향

70 노력.
71 색, 색채.
72 의복의 무늬.
73 여러 층의.

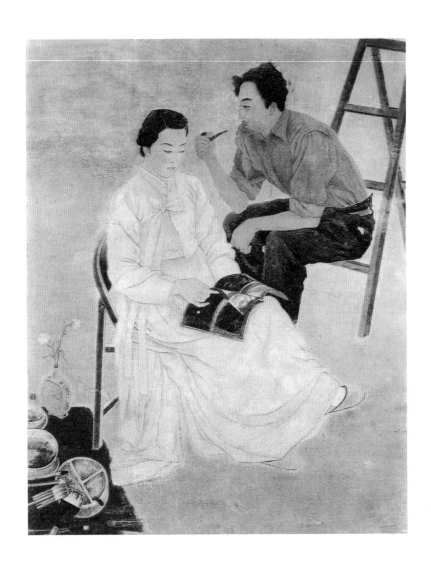

장우성, 〈화실〉, 1943, 종이에 채색, 210×167.5cm, 삼성미술관 리움 소장.

토적인 정서는 유현한 공간을 표류하면서 언제든지 소박한 고향으로 돌아오게 만든다. 청전은 수묵의 인이다. 수묵의 선미禪味에서 체득한 기법은 근래에 와서는 산의 형태보다는 수목의 푸르고도 굳센 필치에서 더욱 고고枯高한 격을 이루고 있다. 청전은 남화적인 기운의 높은 경지에서 소요할 줄 아는 용묵의 인으로서 독특한 지위에 있다. (…)

4. 현대·추상·전위

조오장, 「전위운동의 제창 — 조선화단을 중심으로 한」
『조선일보』, 1938년 7월 4일

도쿄 일본미술학교 재학 중인 조오장이 1938년 『조선일보』에 발표한 전위 회화론의 서론에 해당하는 글이자 《자유미술가협회전》에서 활동하는 조선인 미술가들을 국내에 처음 소개한 글이다. 추상미술과 초현실주의를 전위미술로 소개하면서 끝없는 새로움을 추구해가는 전위미술이 시대의 혁명임을, 따라서 낙후한 조선의 미술가들은 이를 도외시하지 말고 받아들일 것을 주장하고 있다. 학생으로서 열띤 의욕이 두드러진 글이다.

이 원고는 초고 중인 전위회화론에서 떼어 몇 줄 적었다.

서장

회화 세계에서 한 가지 새로운 문제를 제시하고 현명한 청자聽者들과 조선화단의 대가 제씨(?)에게 그 답안을 요구할 때 아무 해명도 구실도 없이 그들은 이 문제를 해결해줄지 심히 걱정스럽다. 전위운동의 사조가 여태껏의 사조를 박차고 다시 새 항쟁抗爭의 코스로 옮길 때 아직껏 잠꼬대에서 그대로 안도安堵[74]된(?) 이상理想의 세계를 배회하는 몽유환자 같은 화단의 거성巨星들이 많은 조선의 미술계는 가장 슬픈 운명의 아들이다.

봉건적 태도를 버리고 난 지 오래이면서도 그 시대와 조금도 다

74 마음을 놓은, 평안히 있는 상태.

르지 않은 현상을 갖게 한 원인은 무엇의 죄이며 누가 받을 죄일까. 여기에 먼저 배운 이들에게 큰 책임이 있다. 그 이유 그리고 이러한 의사를 가진 내부적 원인에 대하여는 나도 모르게 선배 제씨에게 서슴지 않고 맡기고 싶다.

다시 돌아가 본문제를 추구해보기로 하자. '새로운' 문제, 이것은 누구나 다 말할 수 있는 것이다. 지금까지 접촉치 못한 것을 대할 때 새롭다는 칭어稱語를 토吐한다. 그러면 화단에 내놓을 수 있는 새로운 문제란 무엇일까? 이 '새로움'은 조선의 현 화단에만 내놓을 수 있는 새로움이다. 이때 현명한(?) 선배는 분개하실지 모르나 사실이니까 하는 수 없지 않은가? 분개하기 전에 좀 더 넓은 시야로 외국 화단을 보라.

귀재鬼才 피카소가 다시 새로운 사진과 회화의 세계를 창조하고, 문학과 회화의 두 장르를 비끄러매서 자매 예술의 새 경지를 개척한 지 이미 오래인 브르통이 지금은 제3선언서를 써서 초현실주의회화의 보조步調를 새로 세웠고, 달리가 변형적 정신분석회화론을 추구하고 있고, 미로가 있고, 에른스트가 있고, 마그리트가 있고ㅡ그래서 그들이 제시한 문제는 생활에서 생활로 옮기며 탐구에서 탐구로 해결의 지반地盤은 언제나 다음의 숙제를 싸고 돈다. 이러한 세기적 회화의 혁명을 목격하면서도 우리의 화단은 잠자고 있다. 이것이 웃지 못할 비극이 아닐까. (…)

여기에 나는 섣불리 다시 붓을 고쳐 들고 에튀드etude의 문제를 논하고자 한다. 에튀드란 음악용어다. 연습을 위해 작곡한 곡을 말한다. 그러면 어떤 이유로 미술에까지 사용하지 않으면 안 될까? 이 점에 있어서는 20세기의 낭만주의 문제와 예술운동의 과학성 문제가 내가 말하는 그 이상으로 현저히 해답을 주고 있을 것이며 논의되고 있는 가운데에서 적출摘出할 수 있는 결과다. 물론 다른 부문의 용어를 회화의 세계로 인용할 때 문제는 달리 중대시되는 것이다. 여기에

다시 과학성 운운한다고 상을 찌푸릴 것이다. 그러나 그들은 전위회
화를 맹목적으로 증오한 가장 저열한 분자이므로 도외시하는 수 밖
에는 없다.

그러면 에튀드 문제를 알아줄 사람은 몇이나 될까. 불과 전체의
만분의 일도 못될 것이다. 이 분야에 있는 화가의 수를 찾는다면 몇
몇 밖에 안 된다. 내가 아는 정도로 건실健實한 작가를 들면 동경 자유
미술가협회 회우會友로 있는 김환기 씨, 길진섭 씨, 이범승 씨, 김병기
金秉騏 씨, 유영국 씨 등이며 서울 화단의 유일한 존재인 이병현李秉玹
씨 그리고 재작년에 개인전을 열고 작년도에 제1회 극현사極現社 동인
전에 출품하였던 이규상李揆祥 씨 외에도 몇몇 동무가 있으나 아직껏
작품이 제시되지 않은 한 문제시할 수는 없다.

이들은 벌써 피카소의 세계를 찾으려 했고, 브르통, 에른스트, 만
레이, 달리의 위치와 테크닉을 공부했을 것이다. 콜라주, 오브제, 릴
리프 콜라주, 포토그램, 아브스트랙트 아트 등의 화파를 연구하며 생
활하고 있다. 여기에 우리는 다시 생각 안 할 수 없다.

전위운동이란 시대의 혁명이다.

언제나 가진 생활에 고집하여 미래의 탐구와 진실한 연구를 가져보
려 하지 않고 단순히 현재의 혼돈상태에 빠지고만 영거 제너레이션
이여! 새로운 의미의 여명기黎明期를 앞둔 조선화단에 애착과 노력을
주고 싶지 않은가? 온갖 문제는 우리들에게 있다. 문제의 해결과 새
문제의 인기掁起도[75]!

75 새로운 문제 제기도.

자유미술가협회(1937년 결성)

《신시대양화전》에서 활동하던 하세가와 사부로, 오오츠다 마사도요^{大津田正豊}, 쓰다 세이슈^{津田正周, 1907-1952}, 무라이 마사나리, 야마구치 가오루^{山口薫, 1907-1968}, 야바시 로쿠로^{矢橋六郎, 1905-1988}, 에이 큐^{瑛九, 1911-1960}가 중심이 되고, 그밖에 '포럼', '흑색양화전', '신자연파협회'에서 활약하던 화가들 그리고 평론가 13명을 고문으로 추대하여 1937년에 결성된 일본 최초의 전위미술 공모단체이다. 미술문화협회가 초현실주의를 중심으로 한 것에 대해 자유미술가협회는 추상미술의 아성으로 불렸으나, 실제 구성주의적 추상 외에 초현실주의, 신낭만파적 경향 등이 공존했다. 조선인 중에는 김환기, 문학수, 유영국, 이중섭, 주현(본명 이범승), 박생광, 이규상, 조우식, 안기풍, 송혜수, 배동신 등이 참여했다. 전시는 1937년부터 공모전 형식으로 개최되다가 시국체제가 강화되면서 1940년 7월 협회 명칭이 미술창작가협회로 개칭되었으며 1944년 육군성 정보국의 모든 공모전을 금지한다는 '미술전람회취급요강'에 의해 중지되었다. 전후 자유미술가협회는 1950년, 1964년 두 번에 걸쳐 회원들이 집단 탈퇴한 후 1964년 자유미술협회로 개칭, 현재까지 지속되고 있다. 미술문화협회전(1939-1944)은 1939년 후쿠자와 이치로^{福澤一郎, 1898-1992}가 중심이 되고《이과전》에서 초현실주의, 구성주의 계열 작가 등 41명이 모여 결성한 전위미술단체로 사진, 도안, 서예 부문의 전위작가들까지 모두 참여하였다. 조선인으로는 김하건, 김영주, 김종남 등이 참여하였다.

* 김영나, 「1930년대의 전위 그룹전 연구」, 『20세기의 한국미술』, 예경, 1998, 75-99쪽 참조.

『자유미술』 2호, 자유미술가협회 동인지, 1940.

김환기, 「추상주의 소론抽象主義 小論」
『조선일보』, 1939년 6월 11일, 석간

김환기가 일본미술학교 유학을 마치고 1937년 귀국한 이후 도쿄를 오가며 《자유미술가협회전》 회우로 활동하던 시기에 쓴 글로 추상미술이야말로 현대 전위회화의 주류이자 기계문명 시대에 적합한 양식임을 주장하고 있다. 이 글에서 김환기가 추상미술을 설명하기 위해 사용하고 있는 '비상형Non-Figuratif'과 '상형Figuratif'은 1930년대 프랑스의 '추상-창조Abstration-Création' 그룹1931-1936의 추상과 창조 개념이 일본의 자유미술가협회 작가들에게서 일반화된 개념으로 이후 1950년대 신사실파나 김병기 같은 전후 추상 세대까지 이어지는 핵심 개념이 된다.

현대미술의 한계에서만 전위회화가 존재한 게 아니라 일찍이 그 시대 시대에 있어 이미 전위적 회화가 있었고, 그러기 때문에 회화예술은 발전하여 오늘에 이르렀고 또 내일로 진전한다. 인간의 순정純正한 창조란 그 시대의 전위가 될 것이고 진보란 전위적인 것을 의미한다. 그러므로 미술사는 항상 새로운 백지 위에 새로운 기록을 작성해간다.

회화의 전全 기능이 자연의 재현에서 이반離反하게[76] 된 금일의 사실(전위적 회화의 영야領野[77]에서만)은 요컨대 시대의 성격, 시대의 의식이 달라졌다는 데 있을 것이니, 그린다는 것은 오로지 묘사가 아님은 이미 당연화해버린 사실이라 하겠다.

그러나 전위회화의 주위에는 아직도 자연의 모방에서 촌보寸步를 벗어나지 못한 소위 회화가 존속하여 가두에 범람하고 있는 현상은 가장 민중에 근접한 감이 있을지 모르나 실상은 그와 정반대의 우리 생활 내지 문화일반에 있어선 아무런 관련도 있을 수 없다.

76 떠나게, 벗어나게.
77 분야, 영역.

조형예술인 이상 회화는 어디까지나 아름다워야 하고 그 아름다 운 법이 진정한 의미에서 새로워야 한다. 오늘날에 있어서 우리는 기 차에서보다 비행기에 대해서 매력을 더 크게 가지지 않을까? 지금 현대회화의 분야에 있어 전위회화의 전모, 또는 그 진전을 명료하게 간단히 해명하기는 여기선 곤란하나 현대의 전위회화의 그 주류는 추상예술Abstract Art이라 하겠다.

"내가 의미한 진정한 미의 형태란 대개들 생각하는 생물의 형태 또는 회화가 아니라 직선, 곡선 또는 정규定規[78] 등으로 만들어진 면 혹은 입체의 형태를 말함이다. 또 같은 종류의 미와 쾌감까지를 가진 색채를 의미한다."—대략의 내용(大意)—. 브로통의 이 말은 입체파 이후 금일의 추상예술을 예기豫期했던 것이다. 순수한 회화예술에의 진 지한 추구는 입체파로 하여금 근대예술을 현대예술로 정확히 계승했 다 할 것이다.

자연의 형태를 분석하고 종합하여 구성함으로써 상형적Figuratif 추구에서 회화의 독자성을 감행敢行한 입체파를 현하現下의 전위회화 로서는 이 입체파를 통과치 않는 현재의 회화 정신은 없을 것이다. 입체파의 상형적象形的 추구는 추상회화로 더불어 일층 더 치열해졌 고 집요해진데다 자연의 제 형태諸 形態에서 기하학적·비기하학적 추 상적 회화로서의 요소를 회화로 행동함으로써 조형적으로 구상화한 다. 근대에까지(현대도 존속하지만) 회화의 전 요소가 되었던 자연주 의적·문학적·설명적·삽화적 등의 직관적 또는 감각상 향락을 이로부 터 '타블로'[79] 상에서 추방하고 배제하는 동시에 비상형Non-Figuratif의 관념에 도달하여 추상에의 회화적 순수성을 추구하는 한 예술의 행 동 즉 창조라 하겠다.

현재의 추상예술이 어떤 양식과 형식을 가지고 내일로 전개할까

78 일정한 규칙.
79 타블로{tableau}. 그림, 회화.

김환기, 〈창〉, 1940, 캔버스에 유채, 80.3×100.3cm, 제4회《자유미술가협회전》출품작.
©(재)환기재단·환기미술관

하는 것은 누구나 가히 예상할 수 없는 일이거니와 현대에 있어 적어
도 추상회화의 출현이란 현대 문화사에 한 에포크[80]가 아니 될 수 없
다. 현하 조선화단에 전위적 회화의 분위기가 있는지 없는지 나는 모
르되 적어도 현대예술에 있어서 사상·시대성·의식·감각 — 즉 말하자
면 적어도 시대 생활의 표현 형식 또는 방법이 가장 추상회화에 다분
한 특질이 있지 않을까?

정현웅, 「추상주의 회화」
『조선일보』, 1939년 6월 2일

1939년 5월 동경에서 개최된 제3회《자유미술가협회전》에는 문학수, 김환
기, 조우식, 이규상, 유영국이 사진, 릴리프, 기하추상 등의 실험적 작업들을
선보였다. 조선일보사에 재직하면서 미술비평과 삽화가의 역할을 겸하고
있던 정현웅은 이 전시에 입선한 이규상의 작품을 도판으로 소개하면서 전
위미술의 두 흐름, 초현실주의와 추상주의의 개념을 간략히 소개했다.

현재 화단의 전위적인 운동으로서 초현실주의와 추상주의抽象主義, Ab-
stract Art의 두 가지 조류가 있다. 이것을 간단히 말하자면 초현실주의
라는 것은 이십 세기의 새로운 '로맨티즘Romantism'(=내용주의內容主義)
으로서 19세기 말 이후 오랫동안 회화에서 축출했던 문학적 요소(사
상과 심리와 꿈)를 다시 화면 위에 끌어올리려는 것이고, 추상주의라
는 것은 입체파의 영향을 받아 가지고 그것을 좀 더 순수하게, 명확하
게 발전시킨 완전한 형식주의, 이지주의理智主義라고 볼 수 있다.
　추상주의는 조형예술이 가진 순수성 즉 선, 색채, 면의 비례, 균

80　에포크epoch. (중요한 사건, 변화들이 일어난) 시대.

이규상, 〈작품 A〉, 1939, 제3회 《자유미술가협회전》 출품, 소장처 미상,
출처: 정현웅, 「추상주의 회화」, 『조선일보』, 1939년 6월 2일.

형, 조화 이러한 '엣센스essense'를 엣센스만으로서 표현하고 그 이외에 모든 잡음을 배격하는 것이다. 인간적인 '모랄moral'이나 정의情意를 배제하는 것을 제 일번의 과제로 하면서 근대 기계문화와 악수하고 추상적인 형태와 구성으로서 '메카니즘mechanism'의 감각과 형식미를 추구하는 것이다. 따라서 상식적인 회화의 관념을 가지고 압스트락트Abstract의 화면에서 이것이 무엇을 그린 것이냐 하는 것을 생각하는 것은 무의미한 일이다. 여기 실린 작품은 그러한 경향을 보이는 작作이다.[81]

오지호, 「현대회화의 근본 문제: 전위파 회화 운동을 중심으로」
『동아일보』, 1940년 4월 18일-5월 1일(총 7회 연재)

오지호는 김주경과 함께 한국의 자연, 빛을 인상주의 화풍으로 재해석하여 1938년 『오지호 김주경 2인 화집』을 발간하였다. 이 무렵부터 그는 순수회화론 등을 통해 회화의 본질이 구상회화임을 주장하면서 추상미술을 강도 높게 비판하였다. 이 글은 1935년 프랑스에서 루이 아라공Louis Aragon, 1897-1982이 편집자로 있던 혁명적 미술가협회 기관지인 『꼬뮨Commune』에 실렸던 「회화는 어디로 가고 있는가」에서 촉발된 리얼리즘 논쟁과, 이에 영향을 받아 1937년 일본 『아틀리에ｱﾄﾘｴ』에서 주최한 「회화는 어디로 가는가」 대담회에서 제기된 추상과 재현 논쟁을 보고 오지호가 현대미술의 방향에 대한 자신의 생각을 밝힌 글이다. 1차 대전과 2차 대전 사이 프랑스 인민전선의 구축, 사회주의 리얼리즘과 순수주의 계열의 추상미술 간의 논쟁이 일본을 통해 조선인에게 어떤 방식으로 전유되는지를 보여주는 한 예로 주목할 만한 글이다. 총 7회에 걸쳐 연재된 글이나 지면상 오지호의 추상미술에 대

81　좌측의 이규상 〈작품 A〉(1939)를 가리킨다.

한 입장이 집약적으로 드러난 5, 6회와 7회를 부분적으로 발췌하여 소개한다.[82]

五

(…) 전위파 회화운동의 결실인 순추상적 형식은 회화로서의 신형식이 아니고 도안圖案으로서의 신양식이다. 그것은 신시대의 신도안新圖案으로서 산출된 것이다. 그것은 기계시대의 기계적 생활환경에 쾌적한 형식으로서 산출된 새로운 양식의 도안이다. 도안은 본래 생활도구에의 장식을 목적으로 발생한 미술형식인 것은 여기에 중언重言할 필요도 없을 것이다. 그러므로 도안의 존재 방식은 처음부터 예속적이요, 그러므로 그것의 형식은 타율적인 것이다. 즉, 그것은 그것이 의거하는 대상(도구)에 의해서만 존재할 수 있고 그러므로 그것의 형식은 대상에 의해서만 결정이 되는 것이다. 이와 같이 그것의 형식은 대상에 적합하도록 늘 변용을 해야 하는 까닭으로 그것은 원칙적으로 회화적 의미에 있어서의 자연 재현적 형식을 취할 수 없고, 비대상적非對象的(비자연형적非自然形的)인 추상적 형식을 취하게 되는 것이다.

六

근대 기계의 발달은 인류 생활의 물질적 환경, 즉 건축, 가구, 기구, 교통기관 등의 조형적 외모를 일신케 했다. 그러므로 기계적 형태, 기하학적 선과 형으로 된 새 형식의 생활도구에는 수공업 시대의 도구에 쓰던 장식은 벌써 맞지 않게 되었다. 쾌속을 상징하는 자동차의 형식에는 마차에 쓰던 장식은 맞지 않고, 간명직절簡明直截한 현대건축에는 고식 건축에 쓰던 건축 장식은 맞지 않을 것으로, 자동차에는 자동차에 맞는, 현대 건축에는 현대 건축에 맞는 양식의 도안을 필요

82 글의 전문은 『동아일보』와 오지호, 『현대회화의 근본 문제』(예술춘추사, 1968)에서 볼 수 있다.

로 할 것이다.

이 필요에 응해서 출현한 것이 기하하적 형과 선으로 된 신추상적 형식이라고 나는 생각한다. 즉, 전위파 회화운동의 결실인 신추상적 형식은 시대적 요구와 사회적 수요에 응해서 당연히 나와져야 할 것이 나와진 것이다. (여기에 신추상적 형식이라고 한 것은 추상적 도안 형식, 즉 기하형태적 도안으로 이것은 인류가 도구를 사용하기 시작할 때부터 있는 형식이기 때문이다) 다만 기계와 회화의 혼동, 지적 활동과 예술 활동의 혼동은 이 신도안의 산출에 참가한 당사자들로 하여금 그들 자신이 하고 있는 일에 대해서 정당한 인식을 갖지 못하게 한 것이다. 즉, 회화의 형식은 시대에 의해서 변하는 것으로 또 변해야 하는 것으로 믿은 결과 그들은 그들이 하는 일이 도안 아닌 신회화로 착각을 한 것이다. 그러나 이것은 존재에 대한 인식의 착오에 불과한 것이다.

그들이 자신이 하는 일이 무엇인지 알았는지에는 상관없이 사실은 그들의 일의 결과는 그 일의 본래의 성질에 따라서 그것의 정주定住할 위치에 낙착이 되고 있는 것을 본다. 즉, 입체파의 발생 이후 도안의 전 영역에 걸쳐서 이 신양식의 영향이 얼마나 컸는가! 이 신양식의 출현 이후 도안은 종래의 면목을 일신한 것이다. 그것은 건축에, 가구에, 일용기구에, 서적의 장정裝幀에, 포스타에, 상품 포장에, 용기容器 의장意匠에, 쇼윈도에, 박람회의 회장 장식에, 즉 평면적과 입체적인 것을 불문하고 도안의 전 영역에 걸쳐서 이 새로운 양식의 침윤과 범람汎濫을 보는 것이다.

실제에 있어서 그럴 뿐만 아니라 전위파 화가 자신들도 그들의 일이 장식적이라는 것을 인식하는 것이다. 휄낭 레제[83]는 이런 말을 했다. "업제(물체)만을[84] 사용한다면 조형적 특질을 발휘하는데, 일층

[83] 프랑스의 화가 페르낭 레제Joseph Fernand Henri Léger, 1881-1955.

[84] 업제는 objet/오브제를 말한다. 이하 원문에도 오브제를 사용하였다.

기회가 주어질 것이다. 이 회화의 장식적 관념은 내 '따부로'[85]에 대한 개인적 탐구의 결론이다. 대중적 교육은 금일 가두街頭의 '오브제', '쇼윈도' 안에 '오브제'의 진열에 의해서 형성하여 간다. '오브제'는 한 개의 사회적 가치다. '오브제'를 세상에 내놓은 것은 '큐비즘'이다." 여기에 말한 '오브제'는 자연의 형이 아니고 사람이 만든 물건의 형, 즉 추상적 물체를 의미함일 것이다. 이 추상적 형만을 쓰면 종래의 회화와 달라서 형식을 자유로 변경할 수 있다는 것이다. 따라서 그것은 장식적이라고 했다.

또 이런 말도 있다. "모든 사람을 위해서 그릴 것, 그러므로 될 수 있는 대로 세계적으로 표현할 의무가 있다."(아메디 오장환[86]) "금후는 한 사람을 위한 것이 아니고 모든 사람을 위해서 만들 것이다. 나는 '포퓰라한 이메지'[87]를 그리고 싶다."(워란틔누 유고) 도안은 위에서 말한 그것 본래의 성질상 그것은 사회적인 것이다. 이 말들 가운데는 그들의 일이 사회적인 것과 또 사회적이려고 노력하는 것을 잘 알 수 있다. 다만 그들이 도안가 아닌 화가로 자처를 하는 것이 여러 가지 착오를 생기게 하는 원인이 되는 것이다.

이상으로 '추상적 형식'의 본질이 대강 밝혀졌을줄 안다. 이것을 다시 요약해 말하면 입체파 이후의 전위파 회화 운동은 이와 같은 도안의 신양식을 완성했고, 따라서 그것의 역사적 임무는 종료된 것이다. 아직 남은 문제는 이와 같은 사실에 대한 인식의 시정是正에 있는 것이다. 기계의 출현은 긴 세기에 걸친 산업조직을 근본적으로 파괴하고 이것은 또 경제 기구와 사회제도에 미증유한 변혁을 초래했다. 그리고 이것들의 반영인 소위 시대사상이라는 것도 일대 전환을 수행할 필요에 절박했다.

85 타블로tableau. 그림, 회화.
86 프랑스의 화가, 미술이론가. 아메데 오장팡Amédée Ozenfant, 1886-1965.
87 대중적인 이미지.

七

그리고 현대는 이 시대적 전환의 한복판에 놓여 있는 것이 아닌가 한다. 그러나 속담에 범의 등에 업혀 가더라도 정신을 놓지 말라는 말이 있다. 세상의 모든 것이 다 변하더라도 그것은 결국 생활환경이 변하는 것이요, 인간의 본성이 변하는 것이 아니라는 것을 잊어서는 안 될 것이다.

어떤 추상파의 대변자의 말과 같이 "현대는 기계의 압도적 지배하에 있다." 그러나 인류가 기계의 압도적 지배하에 있다는 것은 그것이 어떤 과정의 불가피적 현상일지는 모르지만 적어도 그것이 정당한 일이라고는 말할 수 없을 것이다. 무릇 기계란 인류에 의하여 만들어진 것이요, 또 인류를 위해서 만들어진 것이다. 그것이 어떻든 거대할 수 있고, 또 어떻게든지 쾌속을 가질 수 있다 하더라도 그것은 결국 인류의 생활을 편리하게 하는 하나의 도구에 불과한 것이다. 이 기계에 의해서 일시적이라도 정신착란을 일으킨다는 것은 인류의 치욕이 아닐 수 없다.

기계와 회화의 혼동은 위에서 말한 신도안의 발생의 모태라고는 할 수 없지만, 그것의 발생에 가장 유력한 조산자助産子임에는 틀림이 없을 것이다. 그러나 회화에 있어서는 이것은 어떤 결과를 주게 했는가. 회화에 있어서는 이 신도안의 발생과 그것의 완성에 요구된 과거 30년이야말로 심각한 위기였던 것이다. 시대사조의 충격에 의한 정신적 동요와 전위파 회화운동의 심화되어온 도전으로 그것은 본래의 길을 잃어버리고 방황하게 되었다. 이 결과 소수의 찬연한 존재를 제외한다면 19세기 인상파를 전후로 하는 찬란한 번영을 한 고비로 하고 그 후 회화는 전반적으로 타락의 길을 밟아온 것이다.

회화에 있어서의 이와 같은 현상은 기계시대에 봉착한 회화로서 불가피한 과정일지 모른다. 그러나 회화의 참된 성질을 생각할 때 이것은 결코 정상적인 길이 아니라는 것을 알아야 할 것이다. 시대적

혼란을 틈타서 개입한 회화적 협잡물을 철저히 청소하고 회화를 회화의 본연한 자태로 환원하게 하는 것이 이 시대의 자각自覺 있는 화가의 역사적 의무라고 나는 생각한다.

혹자는 말하기를 나의 이 생각을 전위파 회화 운동에 대한 반동이라고 할는지 모른다. 그러나 위에서 말한 회화 형식의 불변성을 이해한다면 이것은 결코 반동적 성질의 것이 아니라는 것을 알 것이다. 이것은 일시적 탈선에서 본도本道로 돌아오는 것이요. 병적 상태에서 건강 상태에로의 회복을 의미하는 것이다.

(부기: 이것은 본문의 서두에서도 말한 바와 같이 현대회화 현상에 대한 나의 생각의 대략적 윤곽에 불과한 것이다. 여기에서 말하지 못한 회화의 본질적인 여러 문제는 다른 기회에 좀 상세히 생각해보려고 한다.)

5. 신체제 미술과 시각문화

구본웅, 「사변과 미술인」
『매일신보』, 1940년 7월 9일

1940년 7월 7일은 중일전쟁 발발 3주년 기념일이었다. 경성은 폭우로 물난리를 겪고 있었으나, 공군의 비행기, 낙하산 등을 동원한 시가전이 실연되었고 폭죽이 터지고 신궁을 비롯한 각 종교계에서 호국영령을 위로하는 기원제 등이 열렸다. 신문에는 각계 인사들의 적성봉공赤誠奉公을 다짐하는 글이 실렸다. 구본웅의 이 글은 미술계를 대표하여 미술의 무기화로 적성에 봉사하는 미술인의 자세를 주장한 글이다.

삼 년 전 노구교蘆溝橋 위에서 일어난 사변은 오늘날의 신동아新東亞 건설에로 삼 년간 발전에 발전을 하였다. 삼 년째 황군皇軍은 북지나로부터 남지나로 걸쳐 성업聖業을 위하여 충성을 다하여오고 이에 감사하는 총후銃後의 국민은 한마음으로 봉공奉公에 힘 써오는 것이다.

미술인도 또한 뜻과 기技를 다하여 국민으로서의 본분을 다하여온 것은 말할 바 없으니, 혹은 종군화가로서 성전聖戰을 그리며, 혹은 시국時局을 말하는 화폭을 만듦으로써 뚜렷한 성전미술聖戰美術을 낳게까지 되어온 것이 오늘날의 미술계이며, 삼 년간의 미술 동향이었다.

옛날의 싸움은 활과 검의 싸움이었으나 지금의 전쟁은 선전전宣傳戰이 큰 역할을 하는 터이라. 사변 처리에 있어서도 선전 작업이 또한 중대한 역할을 하는 것으로도 알 수 있는 바, 이에 있어서는 '포스터'를 말하는 것은 아니로되 미술의 기능을 많이 인용하게 되어 미술의 가진 바 수단이 곧 일종의 무기화 하는 감까지 있음을 미술인으로서

다행히 여기는 바이다. 이에 우리들 미술인은 적극적으로 기능을 다하여 사변 처리를 위하여, 신동아건설을 위하여, 미술의 무기화에 힘쓸 것이며, 나아가 신동아적 미술의 창생蒼生을 꾀할 것이라 하겠으니, 미술이 결코 일방적 장식을 위함이 아닌 것은 말할 것도 없거니와, 그 가진 바 기능을 이용함에 따라서는 단순히 총후진銃後陳의 문화 행동으로서만 직능職能이 있는 것도 아니요, 전선에도 능히 가담하여 건설의 역군이 될 수 있으며, 그렇게 활동하고 있음은 실로 미술의 다행한 일임에 우리는 세기世紀의 기쁨을 느끼는 바이다.

신동아의 창생! 이는 곧 세기의 예술이며 성전의 걸작이니 만민 태평萬民泰平의 동아천지東亞天地가 뜻하지 않게 적성敵性의 악모惡謨로 난리를 만드니 황군은 성검聖劍을 빼었고 황민은 억조일심億兆一心 황군의 호기豪氣에 호응하여 적성교제敵性交除에 오로기 힘을 다하는 터이니 이는 적소적업適所適業으로 일사의 흔들림도 없이 보조를 맞추는 이 시국 하에 미술계인들 그 자리를 잊을 것이랴.

미술계는 현실성으로 일선적一線的 가담을 하고 또 한편으로는 신세기의 문화에 공헌될 만한 신질서적 미술을 갖기에 힘쓰는 것이다. 역사는 말하나니 미술은 어느 때이고 시대성을 존중할 뿐 아니라 시대성의 표징으로써 그 자체의 발전상을 갖는 감이 있는 것이라. 이제 신동아의 창생은 곧 신미술의 탄생을 말함과도 같은 것이므로, 우리 미술인으로서는 한없는 희망에 가득찬 심정으로 황민으로서의 봉공을 다하는 한편, 신동아 건설이 주는 예술적 향기에 용풍龍風을 느끼는 바임을 말할 것이다.

7월 7일 제3주년 기념일이 지나간 지 며칠이 되지 않는다. 칠월칠석의 옛 전설로만 생활의 기쁨을 그려오던 우리는 삼년 째 새로운 세기적 생활감을 우리에게 주는 사변기념일로서 이날을 갖게 됨은 화약연기로 채색하는 시가市街의 환호에서만이 아니라 마음의 꽃을 가지고 무보武步의 조자調子에 맞추어 이날을 감명感銘한 것이다. 미술인

이여! 우리는 황국신민이다. 가진 바 기능을 다하여 군국君國에 보報할
것이다.

심형구, 「시국時局과 미술」
『신시대』, 1941년 10월

도쿄미술학교를 졸업하고《조선미술전람회》특선작가가 된 심형구는 1940년
《조선미술전람회》에 〈소녀들〉, 〈흥아를 지키다〉 같은 시국색 짙은 작품으로
입선과 특선을 하였다. 이 글은 그가 황도학회 발기인이자 조선미술가협회
이사로 활동할 즈음에 쓴 글로 예술지상주의에서 벗어나서 전쟁선전미술로
나아갈 것을 촉구하고 있다. 그는 미술의 생활화, 즉 국민생활과 결합한 미술
을 만드는 것이 당면과제임을 주장하면서 독일 나치즘 시기의 국가제전에
봉사했던 예술가들이나 포스터, 삽화 등으로 전쟁 선전에 협조했던 일본의
유명 작가들을 그 예로 들었다. 일제 말기에 삽화, 포스터, 장정 등의 시각문
화 분야에서 미술가들의 활동이 증가하게 되는 맥락의 일면을 보여주는 글이
이다.

사람의 생활에 있어 미술이 필요하냐, 안 하냐는 말에는 설명이 불필
요할 줄 아는 바이며, 대체로 미술이라는 것은 무엇을 의미하는 것이
냐가 문제일줄 생각한다. 미술을 동양화나 유화나 사진틀에 넣어 있
는 것만이 미술일 것인가 의문이 되는 점이며, 여기에 주제의 중점도
있을 줄 안다.
　미술이란 본래의 원리가 무엇인가? 한마디로 하면, 인간 생활 전
체를 미술이라고도 볼 수 있으니, 의상에 있어서나 요리에 있어서나
우리 일상생활에 필수되는 제반 사물이 하나라도 미술의 혜택을 받
지 않은 것이 없으며, 이 점에서 떠나서는 인간생활에 대하여 무가치

심형구, 〈흥아(興亞)를 지키다〉, 1940,《조선미술전람회》입선작, 소장처 미상.

한 것이 될 것이다.

예컨대 인간의 의복이 만약, 그 형태와 색채에 균형과 조화가 없다면 속된 말로 '꼭두깍씨'가 되고야 말 것이다. 인간의 개성과 체질을 따라 그에 적합한 의복이 필요할 것이며 따라서 이로 말미암아 그의 품성과 또한 민족성까지도 표현되는 것이다. 그러므로 한 민족 혹은 한 국가의 문화의 높고 낮음도 알 수 있으며, 강약도 알 수 있는 것이다. 즉, 국민의 미술심美術心이라고 할까, 미적 감상심感賞心이라는 것이, 근본적 선에서 높게 될 때에는 그 국민은 반드시 우수한 국민이며 또한 강한 국민이라 할 수 있다.

오늘날과 같은 각 문화의 전환기에 있어서는 화가된 자로서나 일반 민중으로서나 충분한 반성이 없을 수 없다. 즉, 반성할 시기가 되었다는 것이 의미가 깊다고 볼 수 있다. 여기서 문제가 되는 것은 예술이 목적을 갖는다는 것인데, 작가는 오로지 예술의 목적이라는 것은, 그것이 생활화되어서 인간 생활을 높이는 데 있다고 생각하여야 되겠으며, 생활과 결합하는 것이 높은 미술이라는 신념을 갖게 되지 않으면 안 된다. 그러나 종래 동서를 막론하고 미술가는 미술에 목적이 있게 된다는 것을 싫어하였다. 미술이 목적을 갖게 된다면 대단히 열등한 물건이 된다는 관념이 있다. 이것은 구체제적 생각이다. 어떠한 경우에도 그러하겠으나 오늘날 독일의 예를 볼 때, 국민제전國民祭典의 상징으로서 고도의 목적예술을 생각하고 있다. 목적이라고 하면 대단히 협소하며 비예술적이라고 생각하나 좀 더 생각을 크고 높은 데 두어서 독일인은 국민적, 민족적 기쁨을 전체에 표현하는 데에 현재의 목적을 두고 있다.

현재 우리 미술계의 동향이라고 할까 혁신운동이 미미하나마 있게 되지만은 그 움직임이 역시 협소한 미술계에만 국한되어 있는 현상이다. 그리하여 작가에 있어서나 국민에 있어서나 확실한 방향을 잡지 못하고 방향을 잃은 배처럼 그의 진로가 정체 상태에 빠져 있

다. 결국 미술이 국민의 생활에 결합한다는 문제, 국민의 생활이 미술 중에 침입한다는 이 두 점이 방금 당면한 중대 문제인 줄 생각한다. 오늘날은 문학이나 예술이나 무엇이나 좀 더 국민생활이라 하는 것과 직접으로 유기적으로 결합하지 않으면 안 된다. 문학을 위한 문학, 미술을 위한 미술은 벌써 있을 수 없게 되었다. 일본사람은 일본 사람으로서의 국민생활을 좀 더 향상시키자는 점만을 생각하게 된다면, 당연히 협소한 경지에서 떠날 수 있을 것이다. 그러나 모든 문화인은 각자 각자가 자신의 순수한 목적만으로만 생각하여 왔다. 이는 예술가만을 책망할 수 없겠으며, 모든 사람이 국가에 봉사한다는 목적을 망각하고 있다는 것이 사실이다. 그러나 벌써 민족의 근본적 요청이라는 것이 예술을 위한 예술은 허용치 않게 되었다. 하등의 목적이 없이, 민족 이상도, 국가의식도 가지지 않은 예술이요. 미술이라면 무가치한 물건이다. 한 민족의 예술이라는 것은 그 민족을 강대하게 한다는 목적이 없어서는 안 될 것이다.

조선에서는 불행 중 다행이라 할까, 지금까지 당초부터 전문적 화가로서의 생활보증保證이 없었으며 이후로는 이 정도가 물론 더 심할 줄 생각되지만은 오히려 예술가의 황금시대가 없었기 때문에 이 문화의 전환기에 처하여 가기가 용이하게도 생각된다. 즉, 유용한 일을 한다면 자연 그의 생활보증도 될 수 있다는 신념을 가지고 나갈 수밖에 없다. 동경에서는 고故 고무라 셋타이[88] 씨나 마에다 세이손[89] 같은 사람이나, 서양화에서는 미야모토 사부로[90], 고이소 료헤이[91] 같은 일류작가가 신문 삽화나 무대장치 같은 것을 하게 될 때 무대장치나 삽화가 전체적으로 보아서 그 정도가 높아졌다 한다. 즉, 훌륭한 회화

88 小村雪岱. 다이쇼와 쇼와시대 초기에 활동한 일본화가, 판화가, 삽화가, 장정가. 1887-
 1940.
89 前田青邨, 일본화가. 1885-1977.
90 宮本三郎, 일본의 서양화가. 1905-1974.
91 小磯良平, 일본의 서양화가. 1903-1988.

를 제작하는 동시에 그와 동일한 기백氣魄으로서 삽화나 무대나 자기의 기능을 충분 발휘한다는 일이 미술을 생활화하는 수단이라고 생각한다. 즉, 화실에서 조용히 앉아서 제작만 할 수 있는 시대는 이미 지났다고 보겠다. 물론 예술지상주의도 혹시 연구적 입장에서는 또한 좋겠으나, 필요하다면 포스터나 책의 장정, 극단적으로는 성냥곽 레텔이라도 소위 대가가 그려도 좋겠으며 또한 그려야 될 줄 생각한다. 좁은 문에서 나와서 독선 고립주의는 청산해야 될 줄 안다. 결국 화가 자신들의 더 많은 자각과 노력을 요구하게 된다.

조우식,「예술의 귀향: 미술의 신체제」
『조광』, 1941년 1월

중일전쟁이 장기화되자 일본은 상황을 타개하기 위해 1940년부터 팔굉일우八紘一宇 정신에 입각한 신동아질서 건설을 목표로 신체제에 돌입했다. 전위미술의 전도사를 자처했던 조우식은 이 글을 발표한 시점부터 나치의 논리를 내면화하여 추상미술을 맹목적 자유주의, 사회질서를 교란시키는 범세계주의로 비판하면서 전체주의와 신체제에 협력하는 미술인이 될 것을 주장하였다. 이후 조우식은『조광』,『동양지광』,『문화조선』등에 기고한 산문과 시를 통해 학병, 지원병, 징병을 선전, 선동하고 일본의 침략 전쟁과 전사자를 찬양하는 글을 쓰는 등 적극적인 전쟁 협조를 하였다.

신체제에 따라 현대의 사회기구의 급속한 변천은 다시 말할 필요도 없지만. 정치를 추진력으로 한, 역사의 과학적인 움직임이라고 말할 수 있는 것으로, 문화의 부분도 역시 이 권내에 들지 않을 수 없다.

그러나 본질적인 문제는 신체제의 호치毫治[92]적 기능이 곧 문화를 지배하고 이것을 이끌고 관료제화한다고 생각하는 것은 너무나 기계적이며 일상적인 생각이다. 문화 특히 정신문화의 걸어갈 진보적 방향을 기초 짓는 것은 새로운 세이世異적 인식과 가치의 전환이라는 커다란 길 위에 서 있는 것이다. 그러므로 오늘날이야말로 문화이론 특히 미술문화의 구탈舊奪성을 청산하고 육체적인 신체제에의 협력과 미술문화의 건전한 존재성을 외치며 노력해야 할 가장 중요한 시기이며 반성할 때이다.

이러한 문제는 미술만의 것이 아니고 예술 전반, 나아가 문화의 전체성에 관련되는 것이며 국가에 협력해야 할 전체적 사명일 것이다. 각기 독립된 사회기구의 부분이 국가의 신체제로 향해서 걸어가야 하는 것이 전체주의국가에 대한 당돌한 해석이 아닌가 한다.

오늘날 우리가 생각하는 전체주의의 본질은 양이 아니고 질이다. 질적인 전체주의가 오늘의 신체제의 원리. 이러한 것을 충실히 인식하며 자기를 검토하므로써 우리는 확실히 고도국방국가건설에 한 모퉁이를 들고 나아갈 수 있을 것이다.

상업화만을 생각하고 사회적 명예와 야릇한 저널리즘의 손아귀에서 춤추며 예술을 핥아먹고 생활하고 있던 자, 작품에 도덕성을 무시하고 일그러진 감각을 찬양하는 것이 지금까지의 화단의 현상이었다. 이 외에 근대예술의 변모로서의 전위예술의 무반성한 율동도 가지가지로 볼 수 있다. 이러한 무정부적인 현상의 발생 이유는 개인주의의 분열과 대립에서 나온 것이며 또한 그들의 생활이 리얼한 근거─다시 말하면 현실적 사회성과의 관련성─에서 불합리하게 유리했던 것이다. 생활을 갖지 못하고 떠도는, 다시 말하면 그들의 생활적인 부패와 이기주의와 정신적 파산이 필연적으로 여기에 이르게

92 미미한, 지극히 적은 통치.

한 것이다.

그들의 맹목적인 자유주의에의 도취하는 유일한 무기는 예술의 국제성 다시 말하면 초국가성을 말하고 있다. 내 몸에서 흐르는 혈관의 움직임을 모르는 자가 어찌 남의 내음새를 운운할 수 있겠으며 토양의 풍토와 전설을 모르고 내 땅의 윤리를 모르는 작가 어찌 구주의 민족성을 알 수 있겠는가.

범세계주의의 예술, 다시 말하면 국적을 잃은 코스모포리틱한 예술의 특성이 추상주의라는 무성격한 탈을 쓰고 우리의 정신사회를 착란시켰고 젊은 작가의 귀중한 정열을 이러한 곳에 허비하였던 것이다. 여기에 관한 나치스의 선언을 들어보자 "문화의 국제화란 유태적猶太的[93] 세계관과 그 류를 같이 하는 것이며, 그들이 국제금융으로서 국민경제를 교란攪亂하였고 부랑浮浪화 하는 유대민족의 사상을 반영하는 것이 아닌가 한다." 이러한 지적에 대한 옳고 그름은 별문제로 하더라도 각기 그 고유한 내적 법칙에서부터 탄생했으며 완성해 왔고, 현실에 대한 신선한 감성을 호흡하면서 특유한 인간성이 파동하지 않았나. 이런 반면 구주의 전위적인 예술양식은 무질서와 무비판의 형식적인 예술이었고 형태의 물리 수학적인 속성과 감각의 생리적 개념만으로서 구성되어 있었다. 그럼으로써 결과된 휴머니즘은 그 알뜰한 것의 제전을 향해서 희생되어버리고 말았다.

나를 모르고 남만을 예찬하는 예술가들은 앞으로 점차 그 기생충적인 본성을 발휘할 것이며, 그들이 아무리 신체제의 문화정책을 따라 타협한다 하더라도 그것은 다른 향수와 같은 테크닉에 지나지 못할 것이며 자기만을 카무푸라주camouflage하는 개인적 기교에 지나지 않을 것이다.

지금껏 아무러한 반성도 없이 공리성과 부랑성과 무도덕적 습성

93　유태인적.

을 지키고 살아온 모더니스트, 확실한 표시를 갖지 못하고 재료난材
料難만을 애곡하는 조선미술전람회 화가 제씨들, 독단주의를 합리주
의로 바꾸어 들고 부당한 자기평가와 저널리즘의 선전으로 쾌활히
예술을 매매하던 화가들. 이들은 환경만으로써 생활을 하고온 인간
으로서 국가적인 난관에 봉착을 조우함으로써 조급히 시국의 급변
을 심각히 의식하고 그 치명적인 압력에서부터 이탈하고 도피하려
는 안전책에 매달려보려는 애처로운 그들의 자세는 무엇을 말하며
무엇을 해가려는가? 썩은 과실이 새로운 신선미를 가질 수는 없는
것이 아닌가. 이것은 스스로 붕괴해야 할 것이고 스러지는 것이 지당
한 것이다.

　신체제가 전체주의국가의 질서를 전 사회 기구의 변동에 영향을
미칠 것이며 국민생활로써 새로운 국가체제에 봉사하기 위하여 국
민들은 여기에 경제라던가 문화라던가의 영역에서 모든 낡은 모순
을 비판하고 극복하면서 우리는 진실한 시대적 의식의 파악에 노력
하며 국가가 의도하는 문화정책의 신체제를 따르기 위하여 우리는
알아야 하고 우리는 사랑해야 한다.

4장

1945-1953년

탈식민 과제로서의 민족·민주주의 미술

최재혁·김경연

해방에서 한국전쟁으로 이어지는 이 시기는 제국적 지배 질서가 와해됨으로써 이전과는 뚜렷한 단절을 보이면서도, 식민지시대에 열매 맺지 못했던 여러 기획과 욕망, 실천이 다시 부상했다는 점에서 연속성을 지니고 있었다. 식민 통치가 종식된 후 남북 단독정부가 수립되기까지의 3년, 이른바 '해방공간'은 모든 가능성이 펼쳐진 '열린 공간'이었던 동시에, 명확한 방향을 가늠할 수 없었던 '혼돈의 공간'이기도 했다. 구체제는 붕괴했지만 새로운 체제를 확립하는 것은 버거웠으며, 이 시공간을 채우고자 했던 자들의 열망은 이데올로기 대립과 조직의 이합집산으로 드러났다. 하지만 이념을 막론하고 좌파와 우파, 중도파가 내건 지상 과제는 '신국가 건설'로 수렴했고, 이를 뒷받침하기 위해 역시 노선을 불문하고 공통된 이념적 언표로서 '민족'과 '민주'를 호명했다.

'정치(과잉)의 시대'라 규정할 수 있는 이 시기, 미술계 역시 위와 같은 틀과 구도 속에서 움직였다. 해방 직후 범미술인의 통합 조직으로 창설된 조선미술건설본부(이하 미건)는 이념적 이유로 해산하였으며, 1945년 12월 모스크바 3상회의 결의안인 신탁통치안의 찬반을 두고 문화인들의 대립도 격해졌다. 미건을 모체로 재창립을 표방한 조선미술가협회가 정치적 중립과 미술의 순수성을 주장했지만 내실은 친미우익 성향을 대표하는 단체였다면, 1920년대 카프의 복원을 목표로 삼았던 조선프롤레타리아미술동맹(이하 프로미맹)은 미술계의 이념적 지형에서 가장 왼편에 위치했다. 이후 프로미맹은 극좌 편향을 수정하고 주변 미술가를 단계적으로 흡수하며 조선미술가동맹으로 개편하였다. 1946년 11월에는 조선미술가협회를 탈퇴한 일부

중도파 미술가들이 조직했던 조선조형예술동맹과 조선미술가동맹이 통합해 범중도좌파 미술단체인 조선미술동맹이 출범했다. 한편 이듬해부터 미군정의 주도로 좌익 예술 활동의 비합법화와 탄압이 시작되자 동맹원 일부가 미술의 비정치성과 중도적 입장을 견지하며 조선미술문화협회로 분화하기도 했다.

해방기의 미술가단체는 새로운 독립국가가 마땅히 지녀야 할 미술을 창조하려는 목표 아래 '민족미술'의 수립과 '민주주의적 미술' 구현을 위한 논의와 실천을 펼쳤다. 이는 좌파 계열 정치·사회조직의 연합체였던 '민주주의민족전선'의 노선을 연상케 하지만, 이념적 지향을 넘어서 해방 이후 미술이 직면했던 근본적인 문제였던 식민성과 전근대성(봉건성)의 극복과 얽혀 있는 현안이었다고 말할 수 있다.

민족주의와 민주주의가 하나의 목표로 결부됨에 따라 '세계'와의 관계 설정이 새로운 문제로 떠오르기도 했다. 여기에는 프롤레타리아미술운동을 통해 경험했던 국제주의를 고수하려는 주장을 비롯하여, 민족미술 수립의 전제 조건으로서 단순한 국수주의에 매몰되지 않고 국제민주주의 문화로의 진입을 상정하는 의견까지 다양했다. 세계적 추세와 동조하려는 열망은 새로운 주체상에 대한 감각을 촉발하기도 했으나, 혼란한 사회 현실과 분단, 전쟁으로 인해 미완으로 끝났다. 유예되었던 이러한 의식은 한국전쟁 이후 '동시대성'(현대성)과 '서구미술'을 향한 추격이라는 과제를 통해 다시 수면 위로 드러나게 된다.

1. '민족미술론': 일제 식민 잔재 청산과 전통론

'민족미술론'은 탈식민의 과제, 즉 청산되어야 할 일제 잔재가 무엇인지 확인·비판한 후, 앞으로 확립해야 할 민족미술의 방향성을 전통과 현실의 관련 속에서 찾아내려는 시도였다. 박문원朴文遠, 1920-1973은 일

본을 경유했던 인상파를 부르주아의 퇴폐 미술로 보는 한편, 조선미전에 불참한 재야파가 추구한 '조선적 예술' 역시 봉건적, 회고적, 국가주의, 배타주의라고 비판했다. 계급 문제를 우선시했던 박문원에게 참다운 민족문화 건설은 '내용에 있어서 사회주의적이고 형식에 있어서 민족적'인 방법(소비에트 사회주의 리얼리즘의 핵심 테제)을 통해 가능했다.

자연환경이 민족의 생리적 감각과 기질에 결정적 영향을 끼친다는 전제 아래 "일본적 독소"의 침윤을 비판했던 오지호의 감각청산론은 식민지시기부터 견지했던 순수회화론의 연장선상에서 이해할 수 있다. 또한 그가 조선미술가동맹에서 활발한 활동을 펼쳤음에도 불구하고 미학적 측면에서는 탈정치성에 기초하고 있음을 보여주기도 한다. 김주경 역시 일본의 영향이 초래한 향락성, 관념성, 기괴성을 청산하고 순박성, 인정적 보편성, 명랑성을 계승할 것을 주장했다. 무엇보다 김주경은 세계 문화의 일원으로서 조선문화, 즉 민족의 개성적 가치와 세계적 보편성을 동시에 갖춘 민족미술의 건설을 촉구했다. 이는 국제민주주의 사회의 일원으로서 민족해방과 민족문화의 재건을 통해 세계 문화에 협조, 공헌해야 한다고 주장했던 윤희순의 현실주의적 민족문화론과도 상통했다. 전통의 신비화가 초래하는 배타성을 경계했던 윤희순과는 달리 김용준의 경우, 단일민족으로서의 특수한 성격과 문화를 가져야만 한다는 주장을 펼쳤다. 민족문화의 초시대적, 초사회적, 초계급적인 성격을 강조하는 이같은 관점은 문화운동과 정치운동의 분리, 예술의 순수성과 비정치화에 대한 의견 피력으로 이어졌다.

이렇듯 민족(전통)이라는 개념이 미술과 결합하면서 각 논자가 견지했던 이념과 미학적 입장에 따라 다양한 층위를 노정하는 것으로 보였지만, 크게는 현실주의적 입장과, 이를 초월하는 정신성이나 생리적 감각에 무게를 두는 방향으로 분류할 수 있다. 다만 전통의

계승에 더 민감하게 반응했던 동양화단에서는 과거 미술에 대한 평가, 조형적 요소나 제작 방법론, 색채론, 장르 명칭 등과 관련하여 한층 구체적인 의견이 교차했다.

2. '민족미술'로서 동양화의 재정립

해방을 맞이한 후 동양화단에서도 '국민/민족'미술로서 동양화를 재정립해야 한다는 분위기가 확산되었다. 해방 직후인 1945년 9월 친일화가로 지목된 김은호와 이상범 등을 제외하고 고암顧菴 이응노李應魯, 1904-1989, 청강晴江 김영기金永基, 1911-2003, 월전月田 장우성張遇聖, 1912-2005, 제당霽堂 배렴裵濂, 1911-1968, 현초玄艸 이유태李惟台, 1916-1999, 정홍거鄭弘巨, 이건영李建英, 일관一觀 이석호李碩鎬, 1904-1971, 목랑木朗 최근배崔根培, 1910-1978, 이팔찬李八燦, 1912-1962 등이 식민지시대의 계파를 초월하여 단구미술원檀丘美術院을 결성하였다. 그리고 "순수한 조선문화로서의 동양화 연구"를 목표로 내걸고 식민 잔재 청산에 대해 본격적으로 논의해나갔다.

다양하고 논쟁적인 민족미술 건설론 가운데 동양화단에서 전개된 논의의 초점은 민족의 '고전'과 '전통', '문화유산' 등에 대한 연구와 계승이었다. 특히 동양화단이 "중국의 영향 아래 형성된 관념적, 봉건적, 사대주의적 경향이 농후한 조선미술의 전통"에서 벗어나 현실주의적 방향으로 전환하기를 요구한 김주경(「조선민족미술의 방향」, 『신세대』, 1946년 6월)의 입장과, 이러한 입장을 전통의 소각, 매몰로 인식하고 "봉건주의, 자본계급에 구애되지 않는 초시대적, 초계급적, 초사회적인 문화이념"을 바탕으로 민족의 문화적 특질을 규명하자고 했던 김용준의 주장(「민족문화문제」, 『신천지』, 1947년 1월)이 뚜렷하게 대립하였다.

그 가운데 윤희순은 무無에서 유有는 생겨나지 않는다면서 봉건시

대, 제국주의 시대 문화예술을 모두 방기하기보다는 '예술의 민주화'와 결합할 수 있는 현실적 의의를 지닌 고전을 가려내야 한다고 주장하기도 하였다.

무엇을 계승해야 할지를 둘러싸고 구체적인 전통을 거론하는 경우에도 위와 같은 입장 대립이 이어졌다. 김용준은 문인화와 수묵화에 주목하였는데 이는 문인화를 문인계급에 한정된 여기적 활동이라고 비판한 김주경의 주장과 상반된다. 김용준은 호분과 채색의 사용을 일본화적인 방법이라고 배격하면서, 탄력 있고 자유로운 선조線條와 수묵담채를 구사한 장우성의 인물화풍을 새로운 조선화의 전범으로 제시하였다.

윤희순은 조선시대 초상화를 가장 완성된 전통회화로서 제시하였는데 민족미술이 현실성과 동시대성을 추구해야 한다는 인식 때문이었다. 김기창, 정종여, 이응노 등도 민족미술 정립을 회화의 재료나 표현기법의 문제로 한정짓기보다는 현실주의적 입장에서 새로운 주제를 발굴하고 다양한 재료와 기법을 연마하며 미술의 대중화를 추구하였다. 그러나 작가들의 잇따른 월북, 6·25전쟁 등으로 해방공간에 공존했던 여러 경향은 점차 김용준의 '신문인화론'으로 수렴되었다. 이는 식민지시대 후반 『문장』을 중심으로 주장되어온 동양주의 미술론의 연장으로서, 한국전쟁 이후 장우성을 중심으로 한 서울대학교 동양화과의 조형이념으로 자리매김하며 한국 현대 동양화단에 지속적으로 영향을 미쳤다.

3. '민주주의적' 미술: 미술 대중화론의 모색

해방기 미술단체의 강령에 자주 등장하는 "미술의 인민적 계몽과 후진 양성", "대중 생활에 미술을 침투"와 같은 문구는 이들의 지향점 중 하나가 미술 대중화에 있었음을 보여준다. 인민(대중)과 유리된

채 특권층이 향유하는 엘리트주의 미술을 거부하고 소통을 도모하려는 이러한 의식은 식민지시기 카프가 시도했던 기획의 계승이라는 관점에서 파악할 수 있다. 그렇기에 조형예술동맹-조선미술가동맹 등 좌익계열 미술인이 특히 주목했던 방법론이기도 했다. 조선문화단체총연맹이 펼쳤던 문화공작대 파견 사업의 일환으로 조직 산하 조선미술가동맹이 1947년 개최한 《이동미술전람회》는 미술대중화론의 구체적 실천 사례였다.

이처럼 미술대중화 담론에는 좌우 세력이 각축하던 해방기의 특수한 시대상이 강하게 반영되어 있었다. 하지만 이념적 자장을 넘어 미술의 사회적 역할을 회복하려는 의식과 함께 새로운 시대의 미술 개념을 제시하고 영역(장르)의 확장을 환기했다는 점은 주목할 만하다. 이와 더불어 사회 여건상 실현은 요원했더라도 미술관, 미술교육, 공공미술의 확충이 미술의 생활화·대중화의 실천 방안으로 제기되기도 했다.

예컨대 김기창, 김만형 등은 대중의 생활감정과 가까이 위치하며 이해하기 쉬운 평이한 미술을 주장하며 미적 생활을 향상하기 위한 미술교육, 전람회 개최를 제안했고, 미술관 증설과 공공건물에 부수된 벽화 제작을 촉구하는 미술 정책을 요구했다. 특히 정현웅은 시사만화가, 장정가로 활동하면서 미술 대중화에 관한 구체적인 글을 발표한 바 있다. 그는 액자와 (전시)회장에 갇힌 미술을 넘어 가두로 진출하는 벽화나 삽화·판화·포스터 등과 같은 인쇄미술에 주목하면서 인쇄미술과 기존 회화(액식미술)의 결합, 즉 복제예술의 가능성까지 제시했다. 정현웅이 언급한 "틀을 돌파하는 미술"이란 액자라는 물리적 조건뿐만 아니라 미술을 둘러싼 기성관념의 '틀'을 뛰어넘어 미술 개념의 확대와 새로운 민주주의 시대에 걸맞은 감상 형태를 제안했다는 중의적 해석이 가능하다.

4. 해방기의 창작과 비평

혼란한 해방 정국에서는 만화, 삽화, 포스터 등을 제외한 작품 창작
은 상대적으로 위축될 수밖에 없었다. 좌우 이데올로기의 대립 양상
은 제작 차원에서도 예술의 사회적 효용을 목적으로 삼는 측과, 정치
성을 배제하고 순수한 예술 의욕 추구를 주장하는 측으로 나타났다.
김남천, 박문원 등이 요청했던 "혁명적 로맨티시즘을 계기로 내포한
진보적 리얼리즘"은 당시 좌파 문예이론가가 내세운 대표적인 창작
방법론이었다. 이들은 전자를 단계로 삼아 점진적으로 프롤레타리
아예술에 걸맞은 리얼리즘으로 나아가기를 주장했지만, '참여'와 '순
수', 특히 그 사잇길에서의 고민이야말로 당시 작품 제작의 중요 동
력이 될 수 있었다. 실제로 박문원의 주요 비평 대상이었던 이쾌대李
快大, 1913-1965의 〈군상〉을 위시한 일련의 작품은 대표적인 사례라고
할 수 있다. 또한 이쾌대가 남긴 북한 방문기는 해방공간의 북한 미
술계 사정을 살필 수 있는 흥미로운 자료인 동시에, "사회적 실천으
로서의 선전미술"과 "미술인이 목표로 하는 예술적 욕구" 사이에서
갈등했던 화가의 모습을 보여준다.

　　예술의 비정치성과 순수성을 주장했던 사례로는 송정훈宋政勳,
1914~?, 박영선 등 우익 계열 미술인의 글을 일부 확인할 수 있지만,
구체적인 비평 담론까지 도달하지 못했으며 이러한 태도 자체가 정
치에 종속되었던 모순을 드러냈다. 이에 비해 1947년에 결성된 신사
실파는 해방 이후 정치 이데올로기에 좌우되지 않고 조형 이념에 기
초했던 최초의 동인 그룹으로 평가할 수 있다. 당시 논자들은 이들의
작품을 두고 민족문화에 반하는 것, 비구상(추상), 자연, 장식, 반시대
적인 모더니티 등 모호하고 유보적인 판단을 내렸지만, 신사실파의
작품과 이를 둘러싼 논의에서는 새로운 시대에 걸맞은 '새로운 사실'
을 어떻게 조형화할 것인가에 대한 고민의 단초가 엿보였다.

1. '민족미술론': 일제 식민 잔재 청산과 전통론

박문원, 「조선미술의 당면과제」
『인민』, 1945년 12월

박문원朴文遠, 1920-1973은 조선프롤레타리아미술동맹을 위시한 좌익 계열 미술단체의 중심인물로 해방기의 좌파 미술이론과 비평을 주도하다가 한국전쟁 직후 월북했다. 프로미맹의 강령적 성격을 띠고 있는 이 글은 퇴폐적 부르주아문화 및 국수주의를 동시에 배격하면서 프롤레타리아 독재하의 민족미술 건설을 주장하고, 러시아 사회주의 리얼리즘 미술의 학습을 과제로 내세웠다.

조선에서의 부르주아미술은 경제적 제 조건과 일본제국주의의 식민지 문화정책으로 말미암아 건전한 발육을 하지 못하였다. 공모전이라고는 관설 미술전람회 단 하나뿐이었다. 조선민족을 '충실한 제국신민'으로 육성하려는 즉 그들의 착취와 억압을 영구화하려는 관념 수입기구였다. 그들이 말하는 건전한 미술작품만이 유일한 발표기관을 통과하였다. 내용을 잃은 껍데기 아카데미즘이 이십삼 년 동안의《선전鮮展》의 성격이다. (…)
　　여기에서 주목하여야 될 것은 아카데미즘과 싸워나가면서 소위 '조선적'인 예술을 추구하여 오던 화가들인데, 그 사람들이 지향하던 목표는 결국은 포비즘의 형식을 빌려다가 그 안에 조선적인 무엇을 담자는 것이다. 일본에 있어서도 군국주의 파시즘이 강요하는 일본 군국주의를 배경으로 일본적 양화의 건설이 제창되었었으나 그것이 외래문화를 배척하는 정신에서 나오는 한 협소한 국민문화를 주장

하는 국가주의적 배외주의적 파시즘이다.

단기[1] 꼬랑이를 단 시골처녀와 모든 봉건적 잔재를 화면에 넣으려고 애쓰던 조선영화의 경향과 꼭 같은 심정에서 '조선적'인 것을 그려왔다. 민주주의자들이 쏠리는 회고주의와 조선 고래古來문화의 우수성을 비과학적으로 주장하고 우상화하던 배타주의는 참다운 조선미술 건설의 장애물이다. 외국의 진보적인 문화에 대항하려는 나머지 문화적으로 빈약한 민족이 흔히 쓰기 쉬운 비겁한 무기다. 참다운 조선 민족문화의 건설은 민족주의적 문화건설로써 되는 것이 아니다. 이러한 국가주의를 우리들은 하루바삐 ●●해야만 된다. 우리들은 아마테라스오미카미天照大神[2] 대신에 단군을 또 내세워서는 절대로 안 된다.

그러면 조선 민족문화는 어떠한 길을 취하면 옳은가. '스탈린'은 이에 대하여 말하여준다. 민족적 부르주아 지배하의 민족적 문화란 무엇인가. 이 문화는 내용에 있어서 부르주아적, 형식에 있어서 민족적이며, 그 목적하는 바는 민족주의로서 대중을 해하고 부르주아 지배를 더욱 공고히 한다는 것이다. 프롤레타리아 독재하의 민족문화란 무엇이냐? 이 문화는 내용에 있어서 사회주의적, 형식에 있어서 민족적이며, 그 목적하는 바는 대중을 국제주의 정신으로 교육시키고 프롤레타리아 독재를 더욱 견고히 만들려고 하는 것이다.

조선 민족문화의 정당한 건설은 프롤레타리아 독재하에서만 가능한 것이니 이 길은 바로 참으로 자유롭고 계급●●는 예술로, 즉 사회주의 사회의 예술로 인도하여 준다. 우리들은 조선에 이러한 미술을 수립하기 위하여 '대중을 해하고 부르주아 지배를 더욱 공고히 하려는' 부르주아미술－부르주아 착취계급의 독점미술－과 단연코 싸워야 할 것이다. 부르주아미술은 그의 길인 부르주아 사회와 더불어 사멸의 도상에 있다. (…)

1　댕기.
2　일본의 최고신이자 황족의 조상신.

몽환적 비상을 꿈꾸고 사회에 무신경한 부르주아미술에 대항하여 프롤레타리아미술은 사적유물론의 방법으로 현실을 그려내는 프롤레타리아 리얼리즘을 창조한다. 무계획성, 무정부성, 개인주의적 경향을 근본 성격으로 가진 부르주아미술에 반하여 프롤레타리아미술은 계획성, 조직성, 집단성을 특징으로 해야만 한다. (…)

프롤레타리아미술은 미술의 대중화를 위하여 노동대중 생활과의 결합을 위하여 모든 가능한 길을 개척할 것이다. 우리들은 자본주의 사회의 제 모순을 폭로시키고 노동계급을 위하여 투쟁해오는 만국 프롤레타리아미술가에게서 많은 것을 배워야 하고 세계미술사의 새로운 페이지를 제치고 있는 프롤레타리아트의 조국 소비에트 러시아의 미술을 공부하지 않으면 안 된다. (…)

오지호, 「자연과 예술: 조선 민족과 일본 민족과의 기질의 차이를 중심으로」

『신세대』, 1946년 3월

오지호는 해방 이후 조선미술동맹 부위원장을 역임하는 등 활발한 조직 활동을 펼치며 식민 잔재 청산을 촉구하는 취지의 글을 다수 남겼다. 특히 식민지시기 주장한 바 있던 풍토성에 입각한 인상주의 회화론을 견지하고 있는데, 이 글 역시 자연환경 및 민족의 생리적 감각을 기준점으로 삼아, 한국과 일본의 차이를 극명하게 대조하는 전형적인 사례를 보여준다.

조선 민족과 일본 민족의 민족성의 차이도 그 가장 근본적 원인을 추구한다면, 그것은 양 민족의 생리적 감각의 차이에 유래하는 것이오, 이 생리적 감각의 차이는 다시 그 연원을 양 민족이 주거하는 그들의 자연환경의 차이에 둔 것이라는 것을 우리는 사실로써 예증할 수 있다.

한 문화민족의 민족성은 자연적 조건뿐만 아니라 역사적, 사회적 혹은 선천적 내지 후천적 등 여러 가지 요인의 결합과 상호작용으로 형성되는 것은 물론이다. 그러나 그것이 여하如何히 복잡한 내용과 형태를 갖는다 하더라도, 한 민족의 민족성의 형성에 있어 그것의 시원적 요인이 되고, 또 그 오저奧底3를 종시일관하는 기본적 요소가 되는 것은 이 자연환경의 특질인 것이다. 인류의 정신적 면이 여하히 발달하고 비약한다 하더라도 인류는 필경, 일종의 생물임에 변함이 없는 까닭이다. 그러므로 조선 민족과 일본 민족과의 인간적 특질과 그 차이를 밝히는 데도 먼저 조선과 일본의 자연이 각각 여하한 성질과 차이를 가진 것인가를 보아야 할 것이다. (…)

조선의 자연이 가진 바, 인류의 완전한 발전에 필요한 기본적 요건은 다음 세 가지로 요약할 수 있다. 즉, 첫째로 공기의 청징清澄, 둘째로 기온의 적절, 셋째로 생활물질의 무진장이 그것이다. (…)

이상은 조선 자연의 대체의 기본적 특색이거니와 이것을 예술(여기서 예술이라는 말은 주로 미술을 의미한다)과의 관련에서, 좀 더 상세히 살펴본다면, 조선의 대기는 자연을 색채적으로는 거의 원근을 구별할 수 없도록 투명청징한 것이다. 이 맑은 대기를 통과하는 태양광선은 태양에서 떠나올 때와 거의 같은 힘으로써 물체의 오저에까지 투철透徹한다. 그러므로 이때 물체가 표시하는 색채는 물체 표면의 색채만이 아니고, 물체의 조직 내부로부터의 반사가 합쳐서 가장 찬란하고 투명한 색조를 발하게 되는 것이다. (…)

위에서 본 바, 공기의 청징과 이와 같은 이 땅 위치의 적절이 겸하여 조선 자연의 색채는 다만 선명할 뿐만 아니라 미묘하고 섬세한 모든 색조가 완전히 발현하는 것이다. 이 색채의 선명은 또 물체의 윤곽을 명확하게 하는 것이니, 찬란한 색채의 무궁한 변화 가운데서도

3 깊은 속이나 바닥.

존재와 존재는 서로 혼동되고 상충됨이 없이 명확한 선으로써 각각 그 존재를 명시하고 있다. (…)

그러면 일본의 자연과 일본 민족은 어떤 것인가. (…) 일본의 자연은 형태적으로 소규모성의 것이다. 그들 민족성의 소위, 도국적島國的 협소성이 이 자연의 옹졸성에 유래되는 것이라는 것은 그들 자신이 인정하는 바이다. (…)

일본은 그 지형이 함陷하여[4] 본래가 습한 데에다 사계에 확연한 구별이 없는 높은 기온은 내외의 습기를 부단히 증발시키고 있다. 그러므로 공기는 늘 다량의 수증기를 품고 있고 공중은 일 년을 통하여 암회색 구름으로 덮여 있고, 이 구름은 또 거의 연속적으로 빗방울이 되어 대지로 내리고 있다. 태양광선의 광채는 이 수증기에 흡수되어 자연의 색채의 미묘한 색조와 섬세한 광택은 거의 소실되고, 색은 뽀얀 회색 '베일'로 덮인 듯, 확연한 구별이 없고, 윤곽은 애매하여져서 안개 속으로 사라지는 것이다. 일본의 이와 같은 자연-존재와 존재 사이에 명확한 구별과 선명한 변화가 없이, 수 종의 근사색近似色으로 몽롱히 통일된 자연을 가리켜, 일본인 자신은 일본민족이 능히 혼연일치 할 수 있는 소위 '대화大和 정신'[5]의 자연적 기반이라고 하였다. (…)

여기에 더욱 중요한 사실은 위와 같은 수증기로 찬 탁한 공기는 그들로 하여금 보다 예리한 신경, 보다 명민한 감각에로의 발달을 저해하였다는 것이다. (…)

이상은 일본인의 자연인으로서의 생리적 성질이거니와, 그 밖에 여기에 우리와 또 다른, 일련의 성질이 있으니 즉, 그들의 침울성, 애상성, 성급성, 잔인성, 체관성締觀性[6] 등이 그것이다. (…)

4 바닥이 꺼져 우묵하다.
5 야마토(일본) 정신. 일본의 본래적이고 고유한 사고방식이나 정신성 등을 나타내고자 할 때 사용한다.
6 품었던 생각을 끊어버리고 체념, 단념하는 것.

일본은 이 암담한 자연 이외에 조선에서는 상상도 할 수 없는 천변지이天變地異 — 지진, 태풍, 해일, 화산의 폭발 등이 부단히 그들의 생명을 위협하고 있다. 이 자연의 횡포는 그들로 하여금 '굵고 짧게', 혹은 '확 피었다 확 진다'와 같은 생활철학을 낳게 하였고, 여기서 자타의 생명을 초개같이 여기고 행동하는 잔인성, 애상성, 체관성 등을 갖게 하였다. (…)

대체로 조선미술의 명랑성, 우아성, 구원성久遠性, 중후성 등에 대하여 일본미술의 암흑성, 기괴성, 세공성, 경박성 등이 곧 그것이다. 양자의 건축이나 불상 하나를 비교하여 볼 때도 이 사실을 곧 알 수 있는 것이다. 고려자기의 그 청색의, 수정알처럼 투명하면서도 한없이 깊은 그 맛은 인류가 창조한 가장 아름다운 색 중의 하나요, 그것은 조선의 하늘에서 나온 바로 그 색이다. 이조백자의 그 소박하고 그러기 때문에, 더욱 따뜻하고, 아늑하고, 피가 통하는 그 친근미는 조선 사람의 감정 바로 그것이다. 이는 일본미술에서뿐만이 아니요, 세계 어느 곳에서도 찾아볼 수 없는 특유한 '맛'이다. 이는 모두가 조선의 자연과 거기에 배태된 조선인 생리의 가장 자연스러운 발로이다. 예술이란, 온실 안에서 피는 꽃과도 같아 환경의 조건이 완전히 구비될 때 각각 그 본래의 특질을 발휘하고 찬란한 개화를 하게 되는 것이다. (…)

김주경, 「조선 민족미술의 방향」
『신세대』 제1권 제4호, 1946년 6월

조선미술가동맹의 중앙집행위원장으로 활동했던 김주경金周經, 1902-1981이 월북 전 마지막으로 쓴 이 글은 그의 민족미술론을 총괄하는 성격을 갖는다. 김주경은 중국미술과 서양미술, 일본미술의 가치적/반가치적 측면을 분석

한 뒤, 청산과 계승을 통해 민족미술의 방향성을 설정할 것을 주장하고, 순수·온정·명랑성을 조선 민족의 전통적 특질로 제시한다. 이러한 민족문화의 특수성을 발휘할 뿐만 아니라 세계문화의 일환으로서 세계성을 동시에 갖출 것을 전제로 하고 있는 점이 주목된다.

세계인류가 정치적, 경제적, 문화적 모든 조건이 현재와 같은 차별적 특수조건하에 있지 않고 균등한 상태로 되어지는 시대가 도달할 가능성을 시인한다면 그러한 미래의 시대에 있어서는 금일에 우리가 말할 수 있는 의미와 같은 '민족'이라는 특수한 의의는 거의 인정되지 못하는 상태에 달犁할 것을 예상할 수도 있을 것이다.

그리고 또한 방면을 생각한다면 세계인류가 정치적 경제적 문화적 모든 인위적인 조건이 아무리 균등한 상태에 되어진다 할지라도 자연적 조건까지가 완전히 균등화되지 않는 점에는 민족적 특수성은 용이히 재단裁斷될 가능성이 없다고 볼 수도 있을 것이다. 왜냐하면 자연적 조건과 지역적 차이는 세계의 각 지역의 주민에게 개성적 차이를 발생케 하는 중대 원인의 하나가 되기 때문이다. 이 문제는 간단한 문제가 아니므로 여기서 결정적으로 논의할 성질의 것이 아니나, 하여간 우리가 금일에 조선 민족문화의 수립을 논의하는 본의는 민족적 개성의 가치 내지 민족적 개성이 용이히 계승되지 않을 가능성을 시인하는 논제 하에서만 유의미한 일이다. 제일[7] 그것을 시인하는 논제가 아니라 하면 민족문화의 수립 문제는 논의할 가치가 없을 것이다. 그러나 그렇다고 해서 민족문화의 수립의 필요를 단순히 민족주의 또는 국수주의의 입장에서 논의한다면 이 또한 무가치한 일이다. 이 문제는 다만 민주주의의 견지에서 논의될 때 비로소 가치가 인정될 수 있는 것이다.

7 '가장 먼저' '먼저' 정도의 뜻이거나, 아니면 '만일'의 오기일 가능성도 있다.

세계의 모든 민족이 자유와 해방을 요구하는 의의는 두 가지의
큰 목적이 내포해 있다고 볼 수 있다. 그는 즉 민족의 개성적 발전의
자유와 민족의 세계성적(혹은 사회적) 발전적 자유를 요구함에 있다.
따라서 문화운동과 자유를 요구하는 의의도 역시 민족적 개성이 발
휘될 수 있는 문화적 자유와 문화 그 자체가 세계성적 원리를 흡수하
는 자유 내지 문화를 통한 세계적 공적公的 또는 활약을 한가지 자유
로 할 수 있는 자유를 요구함에 있지 않을 수 없다.

그러므로 민족문화의 성격은 한 민족만이 가질 수 있는 한정적인
문화를 의미하는 것이 아니라 세계인이 함께 가질 수 있는 세계성을
갖는 동시에 민족의 특수한 개성이 발휘된 문화라는 양면적 의의를
갖게 된다. 다시 말하면 민족문화란 것은 문화의 개성적 가치와 세계
성적 가치를 동시에 중시하는 견지에서만 그것을 논의할 의의가 있
는 것이다. 그러므로 민족미술 수립의 필요를 논의하는 의의도 역시
●●의 민족적 개성적 가치와 세계성적 가치를 동시에 중시하는 점
에 있지 않을 수 없으니 즉 조선 민족미술은 그것이 조선의 미술인
동시에 인류의 미술―세계의 미술이어야 할 것이다. 이것을 협의적
으로 본다면 개인의 예술인 동시에 대중의 예술이란 것을 의미하게
될 것이다.

이런 의미에서 금일에 우리가 목적하는 바 민족미술의 방향을 결
정하는 것에는 조선미술의 전통 속에서 조선적 개성을 가진 가치 있
는 전통은 무엇인가, 또는 조선에 파급해온 외래사상 중에서 섭취할
만한 세계성적 가치면이 무엇인가 그리고 아직 조선과 교섭을 밀접
히 해오지 못한 가치 있는 문화사조는 어느 부면部面에 있는가, 이런
점에 대한 구체적 검토가 필요한 것이다. (…)

그러면 과거의 조선미술은 어떤 점에 가치적인 전통이 있어왔는
가, 이 점에 대하야 역시 공예와 조각을 주제로 하야 그 요점을 지적
해 둔다.

(1) 순수성적 특질

앞에서도 말해온 바와 같이 과거 조선의 조각가나 공예가들은 그 자
신이 부정한 선입관념에 지배되는 기형적 인물이 아니었던 만큼 무리
한 허구의 조작으로써 자기 작품을 철학적으로 의미 심중한 것처럼
과장하거나 약점을 엄폐하기 위한 음모술책을 가하려 하지 않았다.
즉, 필요 이상의 더부티[8] 기교를 조작하려 하지 않았다. 그들은 다만
순수한 인간성을 솔직히 표현할 뿐이었다. 신라 불상의 예를 볼지라
도 불상의 신성적 존엄을 무리하게 과장하려고 애쓰지 않았고 억제
抑制로 가치화시키려는 기괴한 표정과 왜곡한 선조를 가지지 않았다.

신라 조각의 가치를 높이는 제일 조건은 이상과 같은 정당적 순
수성적 특질에 있는 것이니 이러한 비기만적, 비엄폐적, 비왜곡적,
비괴기적, 비혼잡적 ─ 정상적, 순수성적 특질은 비단 조각의 일부에
한하는 것이 아니라 기실은 역대의 석탑비와 종鐘, 경鏡, 도刀 등의 금
공예와 각종 도자기와 칠기, 와편 등에 이르기까지 모든 방면에 공통
적으로 흘러온 것이다.

(2) 인정적 보편성적 특질

과거의 조선미술은 비인간적 잔인성과 악마적 악독성 또는 초인간
적 냉혈적인 신성을 가지지 않은 반면에 철두철미 인간적 온정미를
내포한 인정적 보편성을 가졌다. 이 특징은 역시 조각(특히 신라 조
각)이 더욱 현저히 표현하고 있는 것이니, 즉 그들의 불상들은 결코
냉혈적 초인성을 가진 것이 아니라 용이히 인류와 악수할 수 있는 인
성적 온정미를 그 전체에 무한히 함축했고 또 무한히 방사하고 있는
것이다. 이 인성적 온정미는 물론 역대의 공예나 회화 등에도 공통된
것이니 결국 이러한 특징이 역대적 전통성을 가지게 된 근본 원인은

8 덧붙여, 덧붙이는.

앞에서 지적한 바 제일 특질인 순수성적 특질에 기인한 것이다. 다시 말하면 그는 즉 순박한 인간은 만인과 융화할 수 있는 인정미를 겸유하게 되는 원리와 같다.

조선미술의 이러한 인간적 온정미를 인식치 못하는 일본인들은 조선미술을 일러 여성적이다 약하다 하였다. 이는 일본인들의 취미에 맞는 악독성과 잔인성, 또는 정복의 가능성을 표시하는 영웅성적 기괴신적 표정이 조선미술에서는 찾아볼 수 없었기 때문이다. 그들이 고가시高價視하는 불상은 인간이 용이히 애착할 수 있는 인성적인 불상이 아니라 인류를 위협하고 인류를 무조건적으로 굴복시킬 수 있는 절대군주적 절대초인적 냉혈성 또는 초영웅적 폭악성의 불상이라야 그들의 찬미의 대상이 될 수 있었던 것이다. 이 점에서 희랍신적 평화신적인 조선의 불상과 영웅적 악귀신적인 일본의 불상과는 근본적으로 다른 것이었다. 결론으로 말하자면 조선미술의 제이특질은 그가 만일 부정한 병사病事관념에 굳어진 변태적 인물이 아니라 하면 누구든지 용이히 친애할 수 있는 대중적 보편성을 가진 점에 있다. 다시 말하면 조선미술은 그 옛날부터 이미 민주주의적 대중성을 가져왔던 것이다.

그러면 어찌하야 조선미술은 일반적으로 그러한 대중성을 가질 수 있게 된 것인가. 그 원인은 순수성적 원인에 있다는 것을 앞에도 말했거니와 그와 동시에 작가 자신들이 결코 귀족적 활자活者가 아니었다는 점에 주목하지 않으면 아니 된다. 즉, 그들은 일개 평민의 자격과 평민의 생활 이상을 가지지 못했던 만큼 그들에게는 오히려 귀족적 미의식과 영웅적 야욕이나 초인간적 냉혈적 폭압악신적暴壓惡神的 심리는 가질 수도 없었고 이해할 수도 없었던 것이다. 그리고 조선의 공예품이 대중성을 많이 갖게 된 다른 이유의 하나는 공예에 쓰인 도안이 기계적 도안성보다도 회화적 도안성을 가진 점에도 있다. 이것도 역시 순수한 성격의 반영인 점에 기인한 것이니 즉 무리한 조작

으로써 기괴한 도안을 꾸미는 것보다 자연의 물체에서 감애感愛한 그대로의 솔직한 감정을 그대로 조각화한 것이기 때문이다. 다시 말하면 도안에 쓰인 그림이 자연물의 형태를 이탈해서 어떤 괴기형으로 전환하지 않은 점에 있는 것이니 자연물의 형태는 가장 대중적 보편성을 가진 것인 만큼 도안 그 자체가 대중성을 갖게 된 것이다.

(3) 명랑성적 특질

조선미술의 제삼 특질은 내흉적內凶的 음모성과 절망적 애수, 우수, 참담 등의 암흑면의 찬미가 없는 반면에 희망적, 평화적, 미소적인 명랑성에 있다. 조선인의 성격은 조선의 자연이 선명하고 깨끗하야 미소적이오, 희망적이오, 평화적인 것과 같이 그 예술도 또한 선명한 형태와 선명한 색채가 선명한 표정과 온화한 인정미 등의 종합적 반영으로서 아려雅麗하고 평화한 미소적인 희망성적 특질을 가져온 것이다. 이러한 미소적인 희망성적 특징을 일러 명랑성적 특질이라고 부를 수 있다.

　이상 세 가지의 특질 즉 순수성적 특질과 인정적 보편성적 특질과 명랑성적 특질은 조선의 역대 미술에 공통되는 특질이므로 이것은 조선미술의 전통적 특질이라고 지적할 수 있으며 또한 이 특질은 예술의 발전상 가치 있는 특질이므로 이것은 가치적 특질이라고 지적할 수 있다.

결론

이상에서 우리는 중국미술과 서양미술 그리고 일본미술 및 조선미술에 관하여 그 가치적인 부면과 반가치적인 부면을 분류하여 고찰해왔다. 그러므로 우리의 당면한 문제인 민족미술의 방면 문제는 이상의 논토論討 내용에서 이미 자명한 것이었다. 즉, 그중의 반가치적인 부면을 청산하고 가치적인 부면을 섭취, 또는 계승 육성하는 동시

에 부족했던 부면을 보충 개척해감으로써 민족미술로서의 개성의 발휘와 세계성의 발휘를 완수함에 있을 뿐이다. 이제 그 구체적 목표로서 다음의 수 항을 지적해둔다.

①예술의 침체와 몰락의 중대 원인인 제국주의적, 관념적, 국수주의적, 신비주의적인 일절의 봉건적 사상과 그 습성의 청소 내지 악성 향락주의적 악성 악마주의적 잔인성적 괴기성적인 일절의 퇴폐적 사상과 그 습성을 청산할 것

②진보적 현실주의 일로一路로 매진하며 건설적 활동부면의 진실 파악을 목표로 적극적으로 노력할 것

③조선적 전통의 가치적 특질인 순박성적 특질과 인정적 보편성적 특질과 명랑성 특질을 계승 육성하야 진정한 민주주의 예술을 확립할 것

김용준, 「민족문화 문제」
『신천지』, 1947년 1월

이 글에서 김용준은 문화의 세계성을 염원한다고 말하면서도 어디까지나 혈통을 기반으로 한 단일민족이 가진 문화의 고유성과 특수성을 주장한다. 또한 시대적 과제로 떠오른 민주주의 문화론을 부정하지 않지만, 이를 정치기구 개량론으로 구별하며 문화와 정치의 분리를 통해 예술의 순수성을 지향하는 모습을 보여준다.

나는, 실로 문화란 것은 어떠한 민족이 생산한 것이든지, 어떠한 사회나 어떠한 시기의 문화든지, 그것이 진실성이 있는 문화라면 시대와 국가와 민족을 초월하여 전 인류를 위하는 불멸의 빛을 가진 것이라고 단언하고자 합니다. (…)

그러나 대체로 우리가 말할 수 있는 범주의 민족 관념은 한 피의 자손이라면 더욱 좋고, 가사假使[9] 한 피의 자손이 아니요, 상고시대에 모여든 각 민족이라 하더라도 오랜 동안을 경과한 국가라면 벌써 한 피로 간주할 수밖에 없고, 다음 풍속·습관·언어·역사가 동일하며 동일 지역 내에 살고 동일한 감정을 가진 민족이라면 우선 이것으로 완전한 민족이라 규정할 수밖에 없습니다. 이러한 민족은 설사 정치기구의 불합리성이 있다 치더라도 이해관계의 지반이 다르다 하여 동일한 민족이 아니라고 할 수는 도저히 없습니다. 더구나 우리 조선은 자타가 같이 말하는 단일민족이 아닙니까. 오랜 세월을 경과하는 동안에 강역적疆域的으로 다소의 변천이 있었으나 신라 통일 이후 오늘날까지 정치기구로나 풍속·습관·감정으로 보나 확연히 뿌리를 박고 틀이 잡힌 민족이 아니겠습니까. 우리의 문화 형태도 이에 따라 특수한 지반을 이루고 있지 않습니까. (…)

나는 조선민족의 문화가 타민족의 문화에 비견하여 월등히 우위를 점령한다고 말하고 싶지 않습니다. 다만 이 민족의 문화가 뿜는 향기가 타민족의 그것과 판이한 특색이 있기 때문에 우리 민족문화로의 가치가 결정되는 것이요, 또 세계문화의 오열伍列[10]에 병립할 수 있는 소이를 말할 따름입니다.

이렇게 말하면, 혹 문화의 독선주의로나 문화상의 배타주의라고 공격할 분이 있을는지도 모르겠습니다. 그러나 자기 문화의 특색을 살린다는 것은 하필 정치면의 쇄국주의나 혹은 침략주의와 같은 것처럼 곧 오해해서는 안 될 것입니다. 예술에 있어 강렬한 개성이 요구되는 것처럼 문화면에 강렬한 민족성이 요구되어야 할 것은 상식 이상으로 명료한 일이 아니겠습니까. 다만 여기서 문제되는 것은 문화면으로 파급해오는 외래 사조를, 우리 민족이 어떻게 이것을 흡수

9 가령.
10 오와 열을 맞춘 대열, 세계문화의 흐름을 의미.

하고 소화하느냐 하는 것이 중대한 문제일 것입니다.

　교통망이 국가 간의 거리를 축소시키고 타민족의 문화가 조석으로 교류되고 있는 현재에 있어, 문화상의 쇄국주의는 불가능하다느니 보다 어리석은 일입니다. 사실에 있어 문화상으로 후퇴한 금일의 우리 민족이 외래문화를 급속히 받아들여야겠다는 것은 절대로 필요한 일입니다. 그런데 한 가지 요점은 '물에 빠지더라도 정신은 차려야 한다.'는 속담과 같이 아무리 급할지라도 제 것을 송두리째 버리자는 태도만은 삼가야 할 줄 압니다. 편견일지 모르나, 나는 비단 문화뿐만 아니라 우리의 최대의 결점인 이 사실적인 경향을, 오늘날 정치면에서도 나타나고 있는 현상을 슬퍼하는 자입니다. 항상 전통적 정신을 기조로 하여 외래 사조를 가미하여 나가는 문화이고서야 우리 문화로의 새로운 시대성이 구현될 것이요, 또 민족문화로의 성격을 지닐 수 있을 것이 아니겠습니까.

　전 세계와 전 인류가 일가一家가 되고 싶다는 것은 신흥 사상인思想人이 공통되게 염원하는 바입니다. 그러나 이 사상의 근거는 만민평등의 기초 위에 서는, 환언하면 휴머니즘을 근간으로 한 사상이어야 할 것이요, 강자가 약자를 손아귀에 집어넣고 평화를 부르짖는 사상이어서는 우리의 당초로부터의 희구할 바 못 될 것입니다. 가령 이상以上에 언급한 이상理想의 세계가 군림한다 하더라도 각 민족은 각 민족으로의 특수한 성격과 특수한 문화를 가져야만 할 것입니다.

　이러한 견지에서 민족주의적 사상이란 것은 세계가 마치는 날까지 인류가 가질 근본사상일 것입니다. 나의 행복은 곧 남의 행복을 전제로 한 행복이어야 할 것이며, 내 민족의 행복을 위하여는 곧 남의 민족의 행복을 전제로 한 것이어야 할 것이니, 이런 윤리적인, 도의적인 사상이 인간정신의 기본으로 되고 보면, 문화 문제도 역시 진정한 인간 정신에 토대를 둔 문화라면, 그것이 곧 세계성을 발휘할 수 있을 것입니다.

그런데 오늘날 우리 사회의 문화면은 어떠한 방향으로 흐르고 있는가 일별하기로 합시다. 첫째, 문화운동과 정치운동을 혼동하려는 경향, 둘째, 문화면의 관료적 급진적 경향, 셋째, 문화면의 보수주의적 경향.

첫째, 문화와 정치와의 혼동에 대하여는 위에 약술한 바 있거니와, 금일의 문화인으로서 냉정히 성찰할 필요를 느낍니다. 과거의 문화는 어느 특수 계급 전용의 문화였습니다. 그런데 앞으로 우리가 희구하여 마지않는 사회는 민주주의 사회요, 민주주의 사회라면 문화면에서도 민주주의 문화가 건설되어야겠고, 민주주의 문화란 어느 특수 계급만이 가져서는 안 되는 민중의 문화이어야 합니다. 이러므로 문화인은 모름지기 민중의 문화를 찾기 위하여 투쟁하여야 합니다. 이것이 곧 민주주의 문화의 전면적 면모입니다. (…)

그런데 이것은 정치기구 개량론이라고는 할 수 있으나 문화 논의라고는 할 수 없습니다. 왜 그러냐 하면 우리들이 공통되게 염원하는 모든 권력이 없는 사회, 모든 권력을 전용하는 특권계급이 없는 사회나 혹은 국가의 건설을 위해 투쟁한다 하면, 이것은 정치면의 투쟁이요, 문화면의 투쟁은 아니기 때문입니다. 문화와 정치의 개념을 혼동하여 가지고 정치면의 일익적一翼的 임무를 다한다는 '일익적인 것'을 가지고서 곧 문화 건설이라, 민족문화운동이라 한다면, 지식의 빈곤도 도가 지나칩니다. (…)

만일 아무리 하여도 정치 문제의 해결이 없고서는 진정한 우리 문화는 건설될 수 없다는 결론에 도달한다면, 일언이폐지一言以蔽之하고 조선의 문화인은 우선 문화 문제를 덮어두고 모조리 애국운동이나 정치운동에로 총진군하지 않으면 안 될 것입니다. 그러나 문화인층이 모조리 정치인이 될 수는 없는 것이니까 될 수 없는 문화인일 바에야 하루라도 바삐 학자는 서재에, 과학자는 실험실로, 예술가는 제작에로 매두몰신埋頭沒身하는 순수 정신이 필요하지 않겠습니까?

　다음으로 내가 가장 증오를 느끼는 사실이 있으니, 그것은 즉 문화면의 급진적 경향과 관료적 경향입니다. 문화의 발전은 개방에 있습니다. 문화의 결실은 자유스러운 연구와 토의와 탐색에 있는 것입니다. 자가설自家說의 고집과 억압과 강제로써는 진정한 문화의 발전을 볼 수 있겠습니까. (…)

　그런데 비진보적인 일부의 고루한 인사간人士間에서는 케케묵은 과거의 것을 우리 것이라는 이름만으로 부득부득 끄집어내어서 우리 문화 발전에 적지 않은 혼돈과 퇴보를 가져오게 하는 언어도단의 일부 학자군이 있는가 하면, 또 그 반면에는 지나치게 진보적인 일부의 과학자군이 있어 아무런 비판도 연구도 없이 과거의 것은 아주 말살해버리려는 급진적 경향도 있습니다. (…)

　너무 오랜 세월을 경과하는 동안 맹목적으로 믿고 덮어놓고 추종하는 태도를 배격한다는 것은 말이 됩니다. 그러나 알아듣기 쉽다는 신기로운 점에만 미혹하여 과거의 것은 모조리 미신에 부치고 마는 것은, 우리들의 태도가 지나치게 경솔하다고 봅니다. 이러한 경향은 문화 면의 가장 진보적인 경향 같으면서도 실은 문화면의 가장 비진보적인 것이요, 형식적인 곳에만 치중하는 일종의 관료주의에 불외不外합니다. 묵은 것만이 가可타 하여 신선한 면을 배격하는 편과, 새 것만을 강요하고 재래의 면을 말살해버리려는 것이 독단적이라기보다는 관료주의적 근성이라고밖에 볼 수 없습니다. 관료주의라는 말이 부적당하다면 잔재사상이라고 해도 무방합니다.

　셋째로 말할 것은 문화면의 보수주의적 경향입니다. 진부한 사상을 고집하여 문화면에 강요하고 나서는, 관료적 경향은 없다 치더라도, 적어도 수 세기 이전의 사유방식을 그대로 답습하고 새로운 의욕이 조금도 보이지 않는 경향이 문화면의 공기를 엄습하고 있는 것도 사실입니다. 우리나라의 문화라면, 전위 분자에게만 책임이 있는 것이 아니요, 촌촌 방방곡곡에 산재하여 있는 유명 무명의 인사에게 모

두 공동 책임이 있는 것이니, 이들이 모조리 각성하고, 모조리 정당한 문화 정신을 체득하여야만 우리 문화의 대도大道는 열릴 것입니다. 우리 민족은 지금 신화의 나라에서 사는 것도 아니겠고, 그렇다고 문명의 선두에 선 나라도 못 됩니다.

　　모든 보수적인 경향이나, 관료적인 경향이나, 혹은 첨단적인, 탈선적인 경향을 버리고 건실한 사유 방식과 흥분함이 없는 냉정한 비판의 각도에서 문화인들이 진실한 문화운동에 종사한다면, 이것은 비단 문화의 영역에 그칠 뿐 아니라 곧 애국운동이 될 수 있을 것이라 믿습니다. 이런 점에서 본다면, 역시 전위적인 문화인에게는 그만치 큰 책임이 있는 것이요, 또 그만큼 책임감을 느껴야 하지 않을까 생각합니다.

윤희순, 「조형예술의 역사성」
『조형예술』, 1946년 5월

조선조형예술동맹과 조선미술동맹의 위원장을 거쳤던 윤희순은 진보적 리얼리즘에 기초한 민족미술론을 발표하고 『조선미술사연구』 등의 저작을 남겼으나 1947년 타계했다. 이 글은 예술의 형식과 내용뿐만 아니라 풍토, 문화, 정치 등의 배후의 관련성을 함께 고찰할 것을 제안한다. 전통을 신비화하려는 태도를 경계하면서 식민성과 모화사상의 잔재를 청산하고 민족성, 세계성, 계급성에 기반하여 현실을 응시하자는 새로운 리얼리즘을 제창했다.

(…) 오늘날 구호로 되어 있는 국제민주주의 노선 위에서 민족문화가 건설되어야 하겠다는 것은 문화인들의 공통되는 세계관이라 하겠다. 그러면 민족이란 무엇인가. 민족과 문화의 관계는 어떠한 것인가. 조선 사람은 조선조까지도 국가와 국민으로서의 생활의식은 있

었으나, 민족의식은 가질 수 없었다. 그것은 단일민족으로 형성된 국가로서 전승되어왔으므로 국민의식이 민족의식을 내포하였던 까닭이다. 민족이라는 개념이 생기기는 파리 강화회의 직후였고 민족의식이 앙양된 계기는 삼일운동이었으나, 민족의식이 배태되기는 삼십육 년 전 일제 기반羈絆이 육박해왔던 때이다.

이제 민족문화재의 유산을 오랜 질곡 속에서 해방시키고 정리하려는 것은 당연한 욕구라 하겠다. 그런데 여기서 주의할 것은 향수의 위자가 감상적 회고로 그쳐 버리고, 다시 전통의 신비화로서 배타적 경향을 갖게 되어서는 안 될 것이다. 이러한 미학의 비과학성에서 오는 독선적 고립은 세계문화사에서 후락後落될 요소가 된다. 건설의 영양소가 되고, 또 발전의 토대가 될 것은 정당하게 발전해야 할 것이다. (…)

언어·관습·문화의 공동체로서 장구한 동안 그 문화의 전승과, 혹은 자연의 영향·관습에서 오는 생활감정 등이 온양醞釀 발효醱酵되어서 하나의 민족적 체취, 즉 성격을 이룰 수 있고, 그것이 조형예술상에 간직되었을 때에 민족의 예술의사로 보여진다. 그러나 그것은 시대에 따라서 변천·발전되는 것으로서 일정해 있을 수는 없는 것이다. 선험적 영원성을 시인하려면 인종의 생물학적 특수성에까지 소급해야 할 것이다. 이것만을 고집·연장하려고 들 때에 배타적 고립으로 전락하기 쉽다. 요컨대 민족이 멸망하지 않는 한 무슨 형태로든지 예술상에 민족성을 간직함은 엄연한 사실이다. 오직 여기에 기동성 있는 고찰과 발전이 필요한 것이다. 그러므로 민족해방과 민족의식 재건은 국제민주주의 사회의 일위一位로서, 배타적이 아니고 세계민주주의 문화에 협조하고 공헌할 수 있는 자율적 확충이어야 할 것이다. (…)

잔재 문제
일제하의 삼십육 년간은 유럽의 조형예술 섭취, 동양화 기타에 있어

서 기술상의 약간의 소득이 있으나, 조형미로서 시정·숙청해야 할 것
이 많다. 첫째로 일본 정서의 침윤인데, 양화에 있어서 일본 여자의
의상을 연상케 하는 색감이라든지, 동양화의 일본화 도안풍의 화법
과 도국적島國的 필치라든지, 조선시대 자기에 대한 다도식 미학이라
든지에서 용이하게 발견할 수 있다. 그리고 그들은 조선 정조를 고취
하였는데, 그것은 이국정서에서 배태된 것으로서 감상적이고, 또 봉
건사회의 회고 취미에도 맞을 수 있는 것이며, 일종의 향수로서도 영
합되기 쉬운 명제였던 것이다. 그 결과는 '일본식 조선 향토색'이라
는 기형아를 만들어내게까지 되었다. 전람회나 백화점에 회화, 자개
칠기 등으로 등장하여 눈살을 찌푸리게 하였던 것이다. 그리고 이십
여 년간 계속한 관전은 제국주의 식민정책의 침략적 회유수단으로
서 일관되고 그렇게 이용하였던 것이다. 정치, 경제의 해방이 없이는
조형예술의 해방이 있을 수 없다는 것을 작가들이 통절히 느꼈던 것
이다. 그러므로 반면에 있어서는 제국주의 특권계급의 옹호 밑에서
만 출세를 할 수 있다는 것을 보여주었고, 그러기 위해서는 그들을
위한 예술이어야 하고, 따라서 그들의 기호가 반영될 수밖에는 없었
던 것이다. 양심적인 작가는 이러한 현실을 초월하여 미의 순수와 자
율성을 부르짖게 되었다. 그러나 흔히는 퇴폐적 경향을 갖게 되었는
데, 이것은 현실적으로 반항할 능력이 없음을 스스로 규정함에서 빚
어나온 것이다.

　이러한 포화되고 왜곡되고 부화한 잔재는, 그 본영이 제국주의의
퇴거와 함께 숙청되어야 할 것이다. 동양화는 사랑방의 운치를 돋워
주는 전통으로 애무받았으나,『개자원화전』[11]의 반복에서 배회할 뿐
이었다. 남화의 비조들이 그들의 생활 주변의 산수(풍경)을 사생하였
음에도 불구하고, 조선 화가들은 대개 그것의 중국 산수를 그대로 본

11　중국 청나라 때 간행된 화보. 도식화된 화제를 교재와 전범으로 사용하여 조선 후기 그
　　림이 유사한 도상으로 구성되는 원인이 되기도 했다.

이응노, 〈3.1운동〉, 1946년경, 종이에 수묵담채, 50×61cm, 청관재 소장.
©Ungno Lee / ADAGP, Paris-SACK, Seoul, 2022

뜨는 것으로써 유일의 화업을 삼았다. 조선조의 유생들의 모화사상
慕華思想을 그대로 답습해왔다. 원말사대가나 청의 신라산인, 석도, 팔
대산인 등은 그들의 조국이 망하매 '국파가망國破家亡'에서 생기는 비
분을 차라리 수묵산수에 의탁하여 현실을 거부하려는 혁명적 화가
들이었다. 그러므로 그들의 그림을 '묵점부다누점다墨點不多淚點多'[12]라
하였다. 조선의 화가들이 과연 삼십육 년간의 애국지사적인 심경의
붙일 곳을 이런 곳에서 찾으려고 하였던가. 그보다는 호구의 방편으
로 남의 혁명적 업적을 한가한 사랑舍廊 놀음의 하나로 모사해 팔았
다는 편이 정말일 것이다. 이제 해방과 함께 이러한 체첩고수體帖固
守[13], 모화주의의 봉건적 잔재를 일소할 각오가 요청되는 것이다.

새로운 세계와 리얼리즘

객관적인 역사의 추진에 비하여 주관적 예술관이 세대적 차이를 느
끼게 될 때에 진보적인 작가는 세계사적 단계에 있어서 민족성, 세계
성, 혹은 계급성에 대한 이해와 그 본질의 파악에 힘씀으로 해서 후
락되지 않으려고 노력하는 것은 당연한 일이다.

　작품은 작가의 생활에서 우러나오는 것이므로 작가 자신이 먼저
생활 부면의 모든 각도에서 준엄한 자기비판과 함께 새로운 세계를
체험하고 지향하는 개혁이 있어야 할 것은 물론이다. 새로운 세계의
예술이라는 것은 민족의 대다수와 호흡이 통하는 예술이다. 이것은
예술을 비속화함으로써 대중성을 갖는 것으로 착각하여, 예술의 후
퇴로 속단되어서는 안 될 것이다. 깊은 애정과 이해와 체득과 그리고
진보적인 의식 획득이 없이 오직 형식상으로 조선 의상을 묘사하였

12　청대 화가 정판교가 석도와 팔대산인 등 유민화가의 그림을 모은 화첩의 제시에서 "나
　　라와 집안이 망하고 귀밑머리가 모두 센 채 주머니 속엔 온통 시화뿐인 중이 되었네. 가
　　로로 긋고 내려 그어 수천 폭을 그려봐도 '먹점은 많지 않고 눈물방울만 가득'하다."라
　　고 읊은 시구에서 온 말이다.

13　본이 되는 화보를 그대로 따라 그리는 것에 고집하는 일.

다고 민족미술이 될 수 없으며, 농민·노동자를 그렸다고 프롤레타리
아미술이 될 수 없는 것이다. 그러나 여기서 말할 수 있는 것은 삼십
육 년간의 현실 부정에서 생긴 초현실적인 경향에서 탈각하여 현실
을 대담하게 응시하는 새로운 리얼리즘이어야 할 것이라는 것이다.
그것은 희망과 신념을 주고 환희와 계시로써 명일의 추진력이 되는,
정신적 요소를 주는 평민적인 조형미를 가진 것일 것이다. 이것은 조
형예술가의 정열과 능동적이고 역학적인 작품 실천으로써만 성공될
수 있는 것이다.

2. '민족미술'로서 동양화의 재정립

윤희순, 「고전미술의 현실적 의의」
『경향신문』, 1946년 12월 5일, 4면

일제 잔재 청산 논의가 분분한 가운데 윤희순에게 제국주의의 잔재란, 작가들로 하여금 민족 고전에 대한 연구를 도외시하고 현실과 분리된 퇴폐적인 미술에만 몰두하게 하는 화단의 풍토였다. 그는 서양과 일본이 추구하던 근대문명과 근대미술이 제2차 세계대전을 통해 그 한계를 드러냈다고 비판하며 고전미술에 대한 새로운 해석과 탐구를 요구하였다. 이러한 논리는 1930년대 동양주의 미술론을 연상시키지만 윤희순은 고전을 우상시하는 복고주의, 감상적인 회고주의와도 선을 그었다. 그가 제시한 고전 연구는 고전 가운데에서 시대정신을 대변했던 미술, 또는 혁명정신을 갖추었던 미술을 가려내 현대 작가들에게 현실적인 시사점을 제공해주는 것이었다. 그리고 이렇듯 '현실적 의의'를 지닌 고전으로 조선시대 초상화와 혜원의 풍속화, 겸재의 산수화, 고구려 고분벽화, 서양화법으로 그려진 투견도 등을 꼽았다.

창작의 영양소는 선진문화 섭취와 고전 연구에서 얻는 것이지만 오늘날 작가에게는 두 가지가 함께 새롭고 비판적인 문제로서 육박되고 있다. 이조 망국과 함께 고전미술은 봉쇄되다시피 되고 그 후 30여 년간은 오로지 근대미술 섭취로 시종되었던 것이다. 그동안 근대적인 조형예술의 형식(기법)과 반봉건적反封建的 혁명의 예술정신을 획득할 수 있었다. 그리고 이 시기에 있어서 극소수의 고전 연구가와 근대자본주의 예술의 모순에 대한 혁명적 의욕을 가졌던 프로미술운동이 있었으나 일제 압정으로 구속을 받고 또는 좌절되었던 것이다.

근대미술 수입의 교량이었던 일제와 그 온상이었던 불란서가 이번 전쟁에 함께 패망하였다는 사실은 무엇을 말하는 것인가. 근대미술은 퇴폐적 경향으로서 붕괴되어 이제는 그 역사적 임무를 다하였음을 솔직하게 인식하지 않을 수 없게 되었다. 여기서 세계 선진문화 섭취에 있어서 비판적이고 적극적인 새로운 예술정신이 요청되는 것이다. 그것은 종래로 일반인민과는 너무나 유리遊離되어서 독점적이고 심미적이었던 예술의 타락에 대한 혁명적인 예술정신및 예술의 민주화로서 실천되어야 할 것이다.

이와 아울러 근대미술 섭취에만 급급하여 30여 넌간 몰각되다시피 된 고전의 새로운 탐구와 검토가 제의되는 것이다. 그러나 근대미술의 비판이 문제되는 오늘날 이미 근대미술의 반봉건적 혁명에 의하여 극복되었어야 할 고전미술이 과연 새로운 비판의 대상이 될 수 있는 것일까. 민족예술건설을 위하여 봉건적 잔재를 소탕하자는 것과는 모순이 되지 않느냐? 이러한 의문이 생길지 모른다. 여기서 고전에 대한 해석과 탐구의 방법이 문제가 되는 것이다.

봉건적 제국주의적 잔재를 소탕한다는 것은 봉건적 제국주의적 사회제도와 이에 부수되는 정치 경제 문화 예술상의 모든 불합리와 모순을 제거하자는 것이고 봉건시대 제정시대의 문화 예술을 (특히 인민의 영양이 될 요소까지를) 전혀 방기하여 오유烏有[14]로 만들자는 것은 아니다. 무無에서 유有는 생겨나지 않는다. 구시대에서 어느 것을 내어버리고 어느 것을 계승 발전시킬까가 문제인 것이다. 여기에 기준을 똑바로 세우는 것이 혁명과 건설의 정당한 발전을 가능케 하는 것이다.

그러므로 막연히 "작가의 갈 길은 고전으로 돌아가느냐 그렇지 않으면 현대적으로 돌진하느냐의 두 길밖에는 없다."고 간단하게 생

14 사물이 없어지게 됨.

각하는 것은 위험한 일이다. 대체 고전으로 돌아간다는 것이 가능한 일인가. 역사의 시간에는 전진이 있을 뿐이다. 현대인에게 부과된 임무와 또 할 수 있는 것은 현실적인 창작밖에는 없다. 그러므로 고전은 현실적 의의를 가질 때에 문제가 될 수 있는 것이다. 단순한 복고주의로서 고전을 우상화하여 향수鄕愁의 회상回想거리로 만들어버리면 여기서는 감상적인 탄식과 '이미테이션' 밖에는 나올 것이 없다. 이것은 골동취미에 불과한 것이다.

오늘날 고전미술로서 쳐줄 수 있는 작품은 그 당시에 있어서 결코 창고蒼古한[15] 것이 아니었다는 것을 알아야 한다. 언제든지 시대를 대변하는 현실적인 청신발랄淸新潑剌한 것이었거나 혁명적인 것이었던 것을 잊어서는 안 될 것이다. 시대성의 답습이나 고수固守에 지나지 않는 아류는 고전미술로서 사적史的 가치가 없었던 것이다.

세잔느가 루브르에서 그레코의 작품을 묘사하였음은 무엇을 말하는 것인가. 우리는 겸재와 혜원의 작품에서 이조 봉건사회의 모순과 특질과 또 그들의 혁명적인 정신과 묘사의 기법에서 많은 영양소를 얻을 수 있고 그것은 현대 작가의 현실적인 창작의 큰 시사와 교훈이 될 수 있음을 확신할 수 있는 것이다. 그 탐구의 방법이 기계적인 모방에서 탈출하여 현실의 역사성에 입각한 비판적인 것이고 또 시대감각에 예민한 작가라면 사수도四獸圖[16]와 석굴암, 청자, 도암초상陶庵肖像[17], 투견도鬪犬圖[18] 등에서 가지가지의 영양소를 얻을 수 있고 또 이것을 발전시킬 수 있을 것이다.

15 먼 옛날의.
16 삼국시대 고분벽화 이후 왕이나 왕비의 무덤을 장식하던 사신도四神圖를 말한다. 신령한 기운을 지닌 상상의 동물인 사신은 동쪽의 청룡靑龍, 서쪽의 백호白虎, 남쪽의 주작朱雀, 북쪽의 현무玄武 등이며, 죽은 자의 공간을 보호한다고 생각되었다.
17 조선 후기 학자이자 관료였던 도암 이재李縡, 1680~1746의 초상화. 조선시대 사대부의 초상화 가운데 대표적인 작품으로 꼽힌다. 작자 미상. 국립중앙박물관 소장.
18 윤희순은 1932년에 쓴 「조선미술의 당면과제」에서도 김홍도의 〈투견도〉를 높이 평가한 바 있다. 국립중앙박물관 소장.

허궁, 「동양화와 시대의식,《동양화 7인전》평」
『국제신문』, 1948년 10월 3일, 2면(상) / 10월 5일, 2면(하)

글쓴이 허궁許弓에 대해서는 알려진 것이 없다. 김기창과 청계靑谿 정종여鄭鍾
汝, 1914-1984는 각각 김은호의 낙청헌 화숙과 이상범의 청전화숙, 오사카미술
학교에서 수학하고 식민지시기《조선미술전람회》를 통해 성장한 동양화가
들이다. 이들은 해방이 되자 미술비평과 작품제작 양쪽에서 활발하게 활동
하며 동양화의 새로운 방향을 함께 모색하였다. 두 작가를 중심으로 이건영,
이석호, 이팔찬(이상 월북작가), 우향雨鄕 박래현朴崍賢, 1920-1976, 심원心園 조중
현趙重顯, 1917-1982 등이 참여하여 1948년 개최한《동양화 7인전》(1948년 9월
25일-10월 1일, 동화화랑)은 당시 이들이 시도한 새로운 경향을 선보인 자리
였다. 특히 김기창의 〈창공〉과 정종여의 〈지리산〉 2부작은 민족의 현실과 저
항정신이라는 새로운 주제의식과 이에 부응하는 형식미를 갖춤으로써 전시
당시부터 해방공간의 기념비적인 작품들로 평가받았다.

중견 동양화가 김기창, 정종여 양 씨를 중심으로 하여 동화화랑에서
개최된《동양화 7인전》은 침체상태에 있는 이 화단에 새로운 생기와
충실감을 주었다. 이들 동양화가들이 이번 전람회를 통하여 많은 성
과를 보여준 데 대하여 경의를 표한다.
 우선 김기창 씨의 대작 〈창공〉은 시간, 공간이 웅대하게 융합되었
고 상징적이나 현실적 의욕이 박력 있게 표현된 역작이었다. 밤이면
뭇 약한 중생을 못살게 구는 숙적 '부엉이'를 고공에서 포착하여 사死
의 반격을 감행하는 수백의 군작群雀이 어울려 투쟁하는 순간을 표현
한 것이다. 날개 죽지가 흩어지며 대오에서 떨어져 내려가는 몇 마리
의 참새가 한구석에 표현되어 있는 것을 간과하여서는 안 된다. 말하
자면 강자에 대한 약자의 단결을 의미하는 것이요, 역사적 조선 현실
에 비추어 외세에 대한 민족적 항거의 정신을 상징한다.

동양화의 일반적인 전통이 자연주의적 정온靜穩의 세계이며 항상
동양적인 체념과 비합리주의적 신비로서 현실에 초연한 누각에 살
아왔고, 근래에 와서는 한낱 현대적 의상으로 갈아입은 묵객墨客의
흥취에 지나지 않았다. 따라서 문화의 시대적 고동鼓動에 대하여서는
매양 불감증을 면치 못하고 있었다는 것은 사실이다.

김기창 씨의 여기에 대한 반성의 결론은 동양화에 사상적인 주제
를 집어넣고 시대에 적응하기 위하여 내용과 형식을 새로운 면에서
개척하려고 한다. 이것은 이 화가의 역사적 현실에 충실한 성실성의
증좌일 것이고, 씨의 발전적 예술의 계기가 성립된다. 그러나 이 작
품은 대大 화폭의 결정적 부분인 부엉이를 중심으로 하는 고투苦鬪의
동태와 집결하는 참새떼의 공간적 파악이 애매한 점, 배후의 공간이
깊게 확대되지 못한 점이 전체의 박력을 손상한 결점이 또한 있다.

〈창공〉과 대조가 되는 정종여 씨 대작 〈지리산 이제二題〉는 전자前
者가 동적이라면 이 작품은 다분히 정적이다. 그 중 〈상봉운해上峰雲
海〉[19]는 무한한 구름바다와 그 위에 솟아 있는 중첩한 산봉우리를 그
린 것으로 감상자의 마음을 적료寂廖한[20] 공간으로 끌고 들어간다. 이
렇게 보면 이것이 동양화의 현묘한 경우같이 생각된다. 우리는 과거
동양화에서 수많은 구름과 안개를 대해왔다. 결국 생각하면 이 동양
화적 자연소재가 현실성을 몽롱케 하는 마술인 것을 발견한다. 구름
과 안개를 아무 반성 없이 과거와 같이 동양화의 대상으로 삼는다면
이러한 곳에 봉건 잔재가 숨어들 위험성이 있는 것이다. 오늘의 동양
화를 위한 세계관이 따로 있을 수 없는 것과 마찬가지로 구름은 동양
화를 위하여 따로 있는 것은 아니다. 이것은 동양화 일반론으로서의

19 도판으로 소개하는 정종여의 작품은 현재 〈지리산조운도〉로 알려진 여덟 폭 병풍이다.
 이 작품이 허궁이 〈상봉운해〉로 지칭하는 작품인지 알 수 있는 결정적 자료는 없으나,
 1948년 《동양화 7인전》에 출품된 〈상봉운해〉일 가능성이 매우 높은 것으로 본다. 김기
 창의 〈창공〉은 현재 전하지 않는다.

20 적적하고 고요한.

정종여, 〈지리산조운도智異山朝雲圖〉, 1948, 종이에 수묵담채, 126.5×380cm, 개인 소장.

구름에 대한 고찰이 된다.

　그러나 〈상봉운해〉에 있어서 필자가 오히려 구름 속 저 아래 지리
산 깊은 골짜구니에 일어나는 현실사회의 움직임에 마음이 달리는
것은 우연한 일이 아닐 것이다. 이 작자는 구름 하계下界를 못 그리는
심감心感으로부터 구름 위로 뛰어 올라가 구름 속을 통하여 다시 인
간사회를 내려다보는 그러한 매개로서의 구름을 의식하였을지도 모
른다. 이러한 관점으로 보면 또 하나의 대작 〈쌍계사〉도 이해되고 또
같은 작가의 〈재민혈거災民穴居〉가 주제와는 유리된 월야심산月夜深山
유객遊客의 풍취를 돕는 분위기로서가 아니라, 삼작三作 연결로서 현
실로 가는 동양화적 유도방식으로서 이해되는 것이다. (…)

김용준, 「민족적 색채 태동: 제1회《국전》동양화부 인상」
1949년 말경(날짜 및 출처 미상), 『근원 김용준 전집5 민족예술론』(열화당, 2002)
295-297쪽에 재게재

1949년 제1회《대한민국미술전람회》동양화부에 출품된 고희동과 이용우
의 작품들은 식민지시대의 관전官展에서는 볼 수 없었던 실험적인 양식으로
해방공간 동양화단에서 추구되었던 다양한 시도들의 한 예라고 할 수 있다.
1946년 서울대학교 미술학부의 교수로 부임한 김용준은 이러한 경향을 비
판하며 1930년대 후반 동양주의 미술론에서 주창하였던 조선시대 문인화
의 담백한 색채, 간결하며 속도감 있는 필획, 다양한 먹빛을 추구되어야 할
전통으로 제시하였다. 김용준의 주장은 함께 서울대학교 미술부 교수가 된
장우성과 공감대를 형성하며 '신문인화론'으로 정립되었다. 그리고 1950년
대부터《대한민국미술전람회》동양화부 및 서울대학교 동양화과의 중심미
학으로 자리잡았다.

《국전國展》의 동양화부만이 아니라 전면적으로 활기가 없고 침체한 공기가 가득 찬 것은 여러 가지 원인이 있겠지만, 일률로 말하면 작가들의 제작 토대가 되는 생활기초가 서지 않은 탓과, 둘째로는 이 전람회가 처음 출발이라는 과도기적인 관계라 할 수 있다. 그러한 전제하에서 둘러볼 수밖에 없고 앞으로 회를 거듭함에 따라 점진적으로 진보되어 갈 것을 믿을 수밖에 없다. 우선 심사원급과 추천급들의 작품들로 보면, 거개가 그 동안 제작활동을 쉬어온 탓인지 전일前日보다 오히려 실력이 저하한 작가도 적지 않다.

고희동의 〈비행선상에서 본 알래스카〉는 그의 종래의 수묵담채 산수와 달리 호분胡粉을 섞어가며 수채화식으로 그린 조감도인데, 노경老境에 새로운 시험이기는 하나, 신기한 일면이 보이는 동시에 앞으로 어떠한 계획을 하고 있는지 이 한 점만으로는 그의 의도하는 바를 알기 어렵다. 신기한 취재에 배렴裵濂의 〈서운瑞雲〉이 있으나 운룡雲龍의 연구과정이 부족하여 부당한 모험을 한 듯한 인상을 준다. 노수현盧壽鉉의 산수는 창윤蒼潤한 묵색과 밝은 공간의 처리가 좋고 그의 독특한 화폭의 넓은 점이 누구도 따르지 못할 실력을 보였으나, 항상 그에게서 위구危懼[21]를 느끼는 점은 너무 기상천외한 별천지를 그리려는 데 그의 장점을 발견하려다가 도리어 단점같이 보이는 수가 많은 것이다. 소품에서 항상 소박한 산수를 보여주던 변관식[22]의 이번 작품은 근래에 보기 드문 실필失筆이며, 김은호의 〈걸음마〉도 별로 진경進境이 보이지 않고, 이상범의 새벽녘을 그린 산수도 백면百面이 여구如舊하며[23] 그저 무난하다.

오래간만에 보는 최우석[24]의 선현들을 취재한 병풍은 역시 달필健

21 염려하고 두려워함.
22 소정小亭 변관식卞寬植, 1899~1976.
23 구태의연하며.
24 정재鼎齋 최우석崔禹錫, 1899~1964.

筆 정도에 그치고만 듯하며, 이용우[25]의 〈충혼忠魂〉은 완전히 실패작이
다. 아마 사육신死六臣을 취재한 듯한 모양인데, 그 능운고절凌雲高節을
표현함에 인물 배경에 짚을 썰어넣었는지 요철 효과를 내었는데, 이
러한 기법은 서양화에서도 정도正道라고는 말할 수 없는 다다이즘 일
파에서 과거에 써보던 방법으로, 좋은 전통도 되지 못하였을 뿐 아니
라 동양화에서 이런 법을 쓰는 것은 탈선이며, 결코 창작적인 길이라
고는 보기 어렵다. 이것은 잘못하면 선열을 모욕하는 것같이 보일 우
려도 있어 가장 위험한 일이다. 충절사忠節士를 취재할수록 더 선열에
대한 깊은 연구를 쌓지 않으면 안 될 것이다.

　이 외에 추천급이 더 있었던지 기억이 잘 안 되나, 끝으로 장우성
〈해금奚琴〉은 이번 전람회의 큰 수확이었다. 그의 동양화적 교양과 일
본화에서 배운 사실의 정신이 합쳐서 우리가 늘 꿈꾸고 있는 조선화
의 길을 가장 정당하게 개척하였다. 그는 종래의 일본화적인 영역에
서 완전히 탈각脫殼하였다. 일본화적 인상을 주기 쉬운 호분의 남용도
없고, 일본화 선조線條의 무기력하고 억양을 잃은 그러한 선조도 없
고, 의문衣文의 처치, 체구의 운염暈染, 결구結構의 허실[26], 부채賦彩의 담
아淡雅 그리고 낙점운획落點運劃[27]이 모두 그 자리를 얻었다. 비로소 탄
력성 있고 자유로운 선조가 의문에 움직이고, 명암 입체의 현대적 사
실성이 골격을 통하여 운염되고, 그리하여 전통의 적절한 계승과 새
로운 현대적 감각을 잘 요리하여주었다. 다소 색채의 혼탁이 있고,
선조의 강약이 과장되고, 옷에 싸인 근골筋骨의 표현이 부족하고, 재
기才氣가 승勝하는 혐嫌이 없지 않으나, 그것은 이 작가의 첫 시험인 것
과 기질 문제인 탓이라 할 수 없거니와, 우리는 반드시 이러한 화법
이 있어야 할 것을 늘 예기豫期하여왔었다.

25　묵로墨鷺 이용우李用雨, 1902-1952.
26　구성의 여백과 채움.
27　점을 찍고 획을 그음.

이번 장우성의 선편先鞭[28]은 진정으로 경하할 일이라 하겠다. 이 화풍은 벌써 그 훈도를 받고 있는 서세옥[29], 박노수[30] 외 몇 신진 등에 게도 영향을 던지고 있거니와, 앞으로 우리나라의 모필화는 반드시 이러한 길로 걸어가게 될 것이요, 이러한 길이야말로 고루한 냄새도 없어지고 일본색도 축출하는 유일한 길이 될 것이다.

신진 특선에 서세옥의 〈꽃장수〉는 인물의 배치는 실패요, 리라꽃 의 표현은 좋았다. 또 한 사람 초특선初特選인 조남수趙南秀의 〈추경秋景〉 은 소질은 보이나 아직 특선까지는 어려울 정도였다. 붓질이 수다하 고 설채設彩가 혼탁하였다.

이 밖에 많은 작품이 있으나 뚜렷한 작가적 야망이 보이는 작품 이 없고, 또 지면도 부족하여 인상을 적는 데 그치기로 한다. 그러나 대체로 이번 전람회가 전체적으로는 침체 저회하는 느낌이 없지 않 으나, 과거 왜정시대에서 보던 일본적인 분위기가 확연히 줄어들었 고, 각부를 통하여 새로이 조선적 색채가 태동하고 있다는 것은 우리 화단의 앞날을 기약하는 것이라 은근한 기쁨을 이길 길이 없다.

김화경, 「동양화로서의 한화韓畵」

『경향신문』, 1950년 1월 14일, 2면

유천柳泉 김화경金華慶, 1922-1979은 김은호의 낙청헌 화숙에서 그림을 배웠으며 김은호 제자들의 단체인 후소회後素會 회원으로 활동하였다. 1942-1944년에 는 일본 제국미술학교에서 교육을 받았다. 그가 1950년 새해 초에 발표한 이 글에는 해방 이후 채색화가 곧 일본화로 비판받고 화선지에 수묵으로 그

28 먼저 시작함.
29 산정山丁 서세옥徐世鈺, 1929-2020.
30 남정藍丁 박노수朴魯壽, 1927-2013.

린 그림만이 '한화/동양화/조선화'로 규정되는 추세, 곧 재료에 의해 민족성
이 담보되는 과정이 잘 나타나 있다.

동양화에 있어 한화韓畵(조선화)란 이름을 갖기 비롯한 것은 다만 일
본화와의 구별에서만 의의가 있는 것은 아닐 게다. 역사적인 전통,
다시 말하자면 타민족이 향유享有할 수 없는 독특한 유산을 토대로
하여 앞으로 우리 대한 민족이 가질 수 있는 유일무이한 미술을 건설
창조하자는 데에 한화란 명칭은 중대 의의를 가질 것이다. 그러나 현
대회화가 우리 대한에 수입된 이후 그의 발달과정이 불행히도 일제
제압 하에서 암형적暗型的인 코스를 밟아왔고 다분히 일제의 불순한
요소가 처처處處에[31] 숨어 있어 민족미술 건설의 기초로서 우선 일본
색채의 제거, 이를테면 일본화에서 확연히 구별함으로써 한화를 순
화시키는 것이 선결문제가 아니랄 수 없는 것이다. 그러면 우리 대한
의 한화(동양화)를 일본화에서 구별 짓는 한계는 어디에 있을 것인
가. 이 문제는 오히려 너무나 묵은 숙제일 것이다. 선진先進 제씨諸氏의
이르는 바와 같이 고전의 탐구에서, 민족혼의 자각에서, 혹은 취재,
재료 사용 등등에서 … 일 것이나 말보다 항상 실천이 어려운 것으로
실제 작품상에 있어서 이를 지적하고 제거하기란 어려운 점이 많을
것이다.

　　제1회《국전》● 작품평을 듣고 한걸음에 뛰어가서 보았다. (동양
화부에) 소위 한화(조선화)란 작품이 일본화라고밖에 볼 수 없는 작
품도 있었다. 참으로 훌륭한 듯한 작품도 보았고 더러는 ●● 작품도
있었다. 그러나 한화의 앞길을 가리키고 있다는 작품이라면 다만 이
것만으로 만족할 수 있을까? 고전의 탐구는 고전에의 무조건한 향수
만으로도 안 될 것이며 채색의 인색이, 담백초연한 우리 민족성의 표

31　곳곳에.

현은 못될 것이다. 물론 이러한 길에서 한화의 앞날을 구상한다는 것
도 하나의 방도는 될 것이다. 그렇지만 길은 넓을수록 좋지 않은가?
구태여 협착한 지름길을 가리켜 혹 신인의 배움에 어떤 영향을 입힌
다면 이는 중대한 문제라 아닐 수 없다는 것은 필자의 동키호테적인
과민일까. 신인들의 수업은 선배작품의 모방에서부터 시작한다고도
볼 수 있는데 국전 이후 오늘날에 있어 한양의 화선지가畵仙紙價가 갑
자기 올랐다면 과연 기쁘기만 한 현상일까?

　혹자 말하기를 신인들 중에는 "한화, 일본화란 어느 것을 가지고
뚜렷이 말하는 것일까. 참다운 동양화로서의 한화란…" 하는 의문이
아직도 그네들의 머리를 괴롭히고 있다는 말을 간간 듣는 법한데 원
컨대 이론상만이 아니라 실제 작품에서 명확한 제시가 있어주기를
바라마지 않는 바이다. 각설, 독특한 전통을 현실에 관조하고 민족적
인 자각과 현대적인 감각관찰로서 구현되는 작품. 이는 채색, 농담,
테크닉의 불완不完, 묵화에의 접근 등등 이런 지엽적인 문제를 초월
하여 우리 대한의 미술이 될 수 있을 것이라 생각하는 바이다.

3. '민주주의적' 미술: 미술 대중화론의 모색

김기창, 「미술운동과 대중화 문제」
『경향신문』, 1946년 12월 5일

김만형과 기웅 등이 미술관 증설, 공공 벽화 제작, 인쇄미술의 보급, 이동전을 위한 포스터 판화, 환등기의 적극적 이용과 같은 구체적인 방법을 제시했다면, 김기창은 이 글에서 당시 미술 대중화 운동이 가져야 할 방향을 총론적인 차원에서 서술했다. 전통미술의 대중적 열람, 학생을 위한 미술교육의 강화와 더불어 대중의 생활감정에 기반하여 쉽게 다가갈 수 있는 미술의 평이화는 "미술의 인민적 계몽과 후진의 적극적 육성"이라는 조선미술동맹의 강령과 일치하는 것이었다.

(…) 8·15 이후처럼 정치적, 경제적, 문화적 개혁이 요구되고 건설적 계몽운동이 전민족적으로 대두되는 시대는 없을 것이다. 그러면 미술계만이 과거와 같이 악조건 밑에서 신음을 해야 할 것인가? (…)

과거와 같이 조선의 미술은 아직 봉건적 잔재에서 탈각하지 못하야 미술의 대중과의 관련은 너무나 희박한 채로 있어 일반 대중은 고사하고 소위 지도층에 있다는 일부 지식층까지 화가를 이조시대의 화공적 천대를 본받어 대우하려 하며 심지어는 학교의 미술교육을 수의隨意 과목으로 정하기까지 했다.

이러한 현상은 정치적인 또는 경제적인 원인에서 오는 것이겠지만 미술을 이해할 만큼 문화적 교양과 생활취미가 빈약한데도 그 원인을 찾을 수 있다. 그런 만큼 미술의 생활화, 미술의 대중화를 부르짖지 않을 수 없는 것이지만 이러한 미술운동을 전개시키려면 화가

자신의 혁명적, 창조적인 문화투쟁을 전개 아니할 수 없다. 이러한
의도 밑에서 미술의 대중화 문제를 전개시키는 데의 몇 가지 의견을
말한다면 다음과 같다.

첫째는 우리 미술의 전통과 유산인 고서화古書畵 및 고도기古陶器 등
을 미술 브로커의 손에서 빼내고 또는 특권계급의 사장死藏에서 해방
시켜 대외적 수출을 방지하며 일반대중에게 열람시키며 화학도들에
게 연구자료로 제공시킬 것이다.

둘째는 대중의 미적생활 향상 운동의 전개다. 이것은 물론 각 문
화기관의 긴밀한 연락을 취해야 할 것이지만 특히 각 학교 미술교재
의 편찬과 계몽적이고 선전적인 미술잡지의 간행 그리고 대중집단
속에 들어가 시기에 적의適宜한 전람회를 개최함이 필요하다. 또 국민
학교와 중등학교의 하동 휴가를 이용하여 미술강습회의 개최 또는
춘추 2기로 각 학교 연합미술전람회 등을 개최하여 학생들로 하여금
미술의 지식을 함양시키도록 해야 할 것이다. 미술의 대중화 운동이
일조일석一朝一夕에 이루어질 것이 아니며 생활감정이 돌처럼 굳은 성
인보다 감수성이 풍부한 학생들에게 그 중점을 두는 것이 효과적일
것이다.

셋째는 미술의 평이화 운동이다. 즉, 미술이 대중에게 이해를 받
고 미술이 그들의 생활화할 만큼 미술작품이 그들의 생활과 근거리
의 것이라야만 된다는 것이다. 대중이 알 수 없고 즐길 수 없는 고답
적인 형식의 회화나 대중의 생활감정과 동떨어진 내용의 작품은 절
대로 대중 속에 보급될 수 없다.

어느 특수계급이나 일부 지식층의 정신적 향락을 위한 미술은 계
몽적 의의를 갖지 못할 것이다. 다시 말하면 대중의 생활감정과 그들
의 고통과 요구를 체감하고 파지把持한 뒤 생산된 미술만이 대중화할
수 있다는 것이다. 그러나 그렇다고 해서 미술의 평이화가 미술의 저
속화를 의미함은 아니다. 어디까지나 건설적이요 건전하고 보다 높

은 예술정신을 앙양시켜야 한다.

정현웅,「틀을 돌파하는 미술: 새로운 시대의 두 가지 양식」
『주간서울』, 1948년 12월 20일

해방기에 정현웅은 조선미술건설본부, 조형예술동맹, 조선미술동맹 등 미술가단체뿐만 아니라 서울신문과 『신천지』의 출판부장을 맡으며 시사만화, 삽화, 장정 부문에서 왕성히 활동했다. 이 글은 전람회 중심의 이른바 '액식額式미술'의 틀을 벗어나 인쇄미술을 통한 미술 대중화에 대한 정현웅의 태도를 보여준다. 그는 월북 후, 고구려벽화 모사 및 복제 가능한 그래픽 미술과 삽화, 조선화 분야에서 활동했다.

예전에 동경에서 프로미술전을 보았을 때 내게는 도저히 이해할 수 없는 것이 있었다. 작품 자체를 모른다는 것이 아니라 틀에 끼우지 않은 알몸뚱이 채로 작품들이 걸려 있는 것이 이상하기도 하고, 우습기도 하고, 대체 그 의도가 어디 있는지 몰랐다. 틀을 장만할 만한 돈이 없었다는 것은 말이 안 되고, 구차하다는 것을 의식적으로 표시하려고 했다면 너무 유치한 해석이겠고, 알몸뚱이 작품을 전람회에 전시한다는 것은 상상조차 할 수 없었던 내게는 이 수수께끼를 풀 도리가 없었던 것이다.

그러나 이것이 종래 틀 속에 박혀 있던 미술이 틀을 깨트리고 튀어나와야 한다는 새로운 시대를 지향하는 예술가들의 열렬한 의욕의 표시라는 것을 깨닫게 된 것은 그 훨씬 뒤의 일이다. 종래와 같은 전람회의 형식으로 작품을 발표하면서 틀을 무시한다는 것이 옳은 일인지 아닌지는 알 수 없다. 그러나 앞으로의 미술은 갇혀 있던 틀 속에서 거리로 뛰어나와야 한다는 그들의 의도만은 지극히 옳다고

생각하였다.

지금까지의 미술이란 틀 속에 끼워 상아탑 속에 고고히 들어앉아 있었다. 작품은 반드시 틀에 끼워야 하고, 족자로 꾸며야 하고, 병풍을 만들어야 한다는 즉 틀에 끼우는 미술, 족자의 미술만이 진정한 예술이라는 관념에 젖어왔다. 동시에 전람회만이 작품을 발표하는 유일의 형식이라고 생각해왔다. 작품이 개인의 소유물이 되고, 상품으로 된 자본주의 사회에서 자라온 우리들에게 액식미술 지상의 관념은 당연한 일이다. 그러나 이것은 지금에 와서는 시대착오의 봉건적 잔재라는 것을 알아야 한다.

미술이 처음부터 틀 속에 끼워서 발전해오지 않았다는 것은 누구나 아는 일이다. 미술이 틀 속에 들어앉게 된 것은 그것이 개인의 감상용으로 화化한 뒤부터였다. 즉, 봉건사회 이후의 현상이었다. 미술이 지닌 바 확고한 사회적 기능을 잃어버리고 봉건 귀족과 지주들의 소유욕을 만족시키게 되면서 벽화에서 틀 안에 끼워 들어앉게 된 것이다. 그리하여 이들 귀족과 지주들의 대저택의 벽면을 장식하던 대폭의 그림은 자본주의시대로 오면서 자본가와 일부 부유한 소시민의 조그만 벽면에 알맞도록 틀은 점차로 적어졌을 뿐이다.

현재의 전람회의 형식이 싸롱에서 발생했다는 것도 누구나 아는 일이다. 당시의 귀족들은 화가의 작품을 싸롱에 모아놓고 한담을 하며 술을 마시며 유유히 감상했었다. 이것이 발전하여 현재의 전람회가 된 것이다. 따라서 전람회의 형식은 봉건적인 유물인 동시에 전람회와 형식미술은 불가분리의 관계에 있다.

미술작품이 개인의 소유물화하고 상품화하는 데는 필연적으로 의상衣裳을 요구하게 된다. 불란서의 누구는 전람회장에서 자기 작품에 관중의 눈을 모으기 위하여 거울로 틀을 만들었다는데 자본주의 사회의 화가들은 관객을 얻기 위하여 이러한 상인적 기교까지 안출案出하지 않을 수 없었다.

이 액식미술은 자본주주의의 몰락과 함께 필연적으로 그 사회적 거점을 잃어버리고 기생적 금리생활층과 소위 미술애호가라는 희유의 골동품적 존재에 의지하여 끊어져가는 명맥을 겨우 보존하고 있는 것이 자본주의 사회의 현상이다. 그러면 액식미술은 어디로 가는가 — 그것보다도 인민적 민주주의 구가에서는 이 액식미술은 어떻게 발전하고 있는가.

싸롱과 미술을 연락하는 철쇄鐵鎖를 깨뜨리고 점차로 가두로, 인민 속으로 뛰어들어가 대건물을 장식하는 벽화미술이 지녔던 바 본연의 길로 전진하고 있다. 벽화로의 복귀 — 이것이야말로 우리들의 당면한 문제이며 이제부터 벽화에의 시작으로서 의식적으로 화포畵布를 대하여야 될 것이다. 그렇다고 종래의 전람회 형식이 전혀 없어지지는 않을 것이다. 그것은 연구소나 각 직장의 미술 써클의 시작 발표전으로 존재할 것이며 원화를 보존하는 미술관이나 박물관은 엄연히 존재할 것이다. 그러나 이것은 액식미술과 전람회 형식이 사회적 존재의의를 잃었다는 것과는 근본적으로 구별해야 할 문제이다.

틀을 깨고 인민 속으로 직접적으로 뛰어드는 가장 새로웁고, 가장 강력한 미술양식에 인쇄미술이 있다. 근대 공업의 발달은 미술의 분야에도 인쇄화를 촉진시켰고, 새로운 미술양식을 창조케 하였다. 뿐만 아니라 인쇄술의 발달은 미술에 혁명적인 변화를 가져왔다. 인쇄화된 미술이야말로 지금까지 발전해왔던 집약적 귀결의 하나라고 말할 수 있을 것이다.

인쇄미술의 그 광범위한 전반성傳搬性[32]과 신속성 그리고 그 친근성은 미술과 인민을 연결하는 위력을 지니고 있다. '순수파 예술가'들이 마치 초기의 영화를 비예술이라고 무시하듯이 이 인쇄미술을 천시하고 백안시하는 동안, 각국의 진보적인 예술가들은 이 새로운

32 전파하는 성격.

형식의 미술에 그 시대성과 대중성과 공리성의 위력에 착안하고, 판화로, 만화로, 포스터로, 삽화로 우수한 작품을 제작, 발표하였고 대중의 광범위한 지지를 획득하였던 것이다.

예술이란 결코 고원高遠한 데 있는 것이 아니다. 예술을 인민의 손이 다다를 수 없는 고원한 자리에 모셔놓고, 고매한 이론으로 신비의 베일을 씌워놓은 것은 이념론자와 형식주의자의 소행이었다. 예술은 항상 인민의 생활 속에서 생활하고, 인민의 감정과 더불어 호흡해야 한다. 여기에 인쇄미술의 중요성이 있다.

인쇄에 의한 생활양식은 또한 시대적 의의를 가지고 있다. 액식미술은 언제나 수공업적, 아트리에적, 낄트[33]적 생산방식에서 벗어날 수 없다. 이러한 생산양식은 봉건시대의 잔재이며 싸롱, 화려하던 시대의 유적이다.

근대 공업의 발달은 미술분야에 또 다른 한 가지의 현상을 나타내고 있다. 그것은 액식미술과 인쇄미술의 악수이다. 즉, 인쇄술을 빌어 미술작품을 신속하게, 광범위하게 전파시키고 침투시키는 것이다. 광범위란 아무리 이동전移動展의 형식을 취한다 해도, 한정된 지역에서 한정된 인원의 대상밖에는 될 수 없다.

여기에서 쏘련에서는 이미 우수한 작품들에 대하여 수만 매, 수십만 매의 프린트를 만들어 방방곡곡에 전파시키고 있다 한다. 인쇄예술의 발달은 점차 원화에 접근하고 있다. 앞으로 인쇄물을 통한 지상紙上 전람회가 있을지도 모른다는 것을 누가 부인하랴. 민주적인 미술은 물질적으로, 시간적으로 여가 있는 귀족이 만져보고 뜯어보고 하는 완롱물이 아니다. 그것은 인민을 계몽하고, 생활의욕을 북돋고, 감정을 높이는 원동력이어야 한다. 그러려면 반드시 원화를 보아야만 한다는 이유는 없을 것이다. 원화는 미술관에 고이 간직하여 미술

33 길드.

을 지원하는 사람, 굳이 찾아보고 싶은 사람들에 공개하면 될 것이다. 액식미술과 인쇄미술의 악수는 확실히 발표 형식의 혁신인 동시에 사회적 가치를 가진 액식미술은 인민적 민주주의 사회에서 새로운 각광을 받으며 나아갈 수 있다는 사실을 시사하는 것이다.

4. 해방기의 창작과 비평

이쾌대, 「북조선미술계 보고」
『신천지』, 1947년 2월

1946년 북한을 방문하고 남긴 보고문에서 이쾌대는 선전을 위한 미술과 작가의 창작 욕구를 둘러싸고 기대와 실망이 교차하는 감정을 토로했다. 이 방문기는 선전(초상화)을 중심으로 전개되던 북한미술의 특징 및 미술가의 생활보장 제도를 다루어 당시 북한 미술계 사정을 살필 수 있는 흥미로운 자료이다.

북조선의 미술계는 그곳의 단일정치 노선에서 벌레도 먹지 않고 시원스럽게 생장하고 있으리라 적어도 민주건설이 이루어지는 과정에 있는 북조선에 있어서는 재빨리 미술건설의 토대가 쌓아지고 있을 것이고 그 토대 위에서 싹이 돋았을 것이라고 믿었다. 그러므로 그 싹은 내 눈으로 정말 처음 보는 싹이고 정말로 아름다운 싹이려니 하였다. 그러나 내가 찾아가 본 그곳 미술계는 그렇지가 않았다. 간단히 말하면 미술건설적인 토대를 쌓았다기보다도 작년 팔월 십오일부터 지금까지는 거의 서울에서 팔일오 즉후의 선전미술대가 하던 일을 지금까지 계속하고 있을 뿐이라고 보았다. 이것이 내가 대체로 본 감상이다.

미술인들의 집단과 그 동행
지금 북조선의 미술인들은 동맹형식으로 조직된 현 북조선문학예술연맹의 솔하^{率下} 단체인 북조선미술동맹에 직결되어 있다. 이 단체가

중심이 되어 시, 도, 군의 순서로 말단까지의 세포조직이 되어 있다. (…)

이러한 조직 밑에서 미술들은 걸어갈 것이고 행동을 할 것이나 지금까지 걸어온 길을 물어보고 들으니 주로 현실적인 실천과제를 주제로 한 회화 제작이 그 주류였다(여기에 회화란 말을 썼거니와 북조선에서는 미술단체 내에서 화가들의 수가 절대 다수이고 그 중에도 유화가 대부분이므로 자연 미술행동 운운함은 회화운동임을 의미한다). 그리고 그 회화 자체는 당면적인 과제가 요구하는 조건으로 인하여 미술인이 목표로 하는 예술적인 욕구를 말살까지는 아니나 거진 거세당하는 경우가 많다. 그러므로 그러한 의미에서 제작되는 회화가 미술적 작품들이 될 수 없었던 것이다. 미술동맹에서 이루어진 회화운동이 이렇게 발전해나가고 영영 상식화되어버린다면 예술과는 거리가 먼 것이 되어버릴 우려조차 없지 않다. 서울을 중심으로 한 화가들도 팔일오 이후 폭발된 감정과 합치 안 되는 정치노선과 생활고에서 충분한 회화운동을 갖지 못하였다고도 하겠으나 그래도 회화운동은 활발하고 일부 중견층에서는 건설적인 신념이 선 것도 사실이다. 이러한 의미에서 북조선의 미술가들은 좀더 시간의 여유를 가졌으면 한다. 그리고 화가로서 예술가가 되려면 현실적인 지식을 소화시키려는 노력과 지금까지 자기가 걸어온 바를 서로 연결시켜야 할 것이다. (…)

북조선에서는 정치 의욕에 따라 김일성 장군의, 스탈린 대원수의, 맑스의, 레닌의 초상 등등이 도시의 주요한 건물에 장식되는데, 그것을 정치적인 의미를 떠나서 미술적인 일개의 작품으로 보기는 곤란하나 회화적인 양식을 가졌기 까닭에 자연 그 속에서도 근사近似한 것을 골라보고 싶은 심정은 부인할 수 없었다. (…)

북조선에서 그려지는 초상들은 유채색이 풍부치 못하므로 '펭끼'로 대개는 그리게 되는데 지금까지는 유채색으로 유화 그리듯이 작

화하는 것이 대부분이다. 그러나 해주에서는 얼른 보기 '콘테'로 그린 것 같이 색조도 단조롭고 따라서 '톤'의 정리가 잘 되어 화사[34] 혹은 확대된 사진과 같이 효과를 낸 것은 자미滋味있는[35] 기술적 발전 (그러한 초상회화에 있어서)이라 할 것이다. 그래서 작화하신 분들께 물어보았더니 말하기를 소련 사람에게 배웠노라고 한다. (…)

미술가들의 생활은 옛날부터 궁박窮迫한 생활을 해온 것은 대체 부인할 수 없는 사실이다. 현 남조선에 있는 미술가들의 생활은 문제 삼을 것도 없으나 사회 혁명상에 있는 북조선의 미술가들의 생활은 어떠한가. 북조선에서는 적어도 우리가 화가라고 인정할 수 있는 사람은 거개가 생활보장이 되어 있다고 하는 것이 옳을 것이다. 금년 내 문화인 법령이 발표된다니까 북조선의 화가들이 어느 정도의 사명과 생활보장이 해결될 것이지만 지금까지는 북조선미술동맹 간부 중 상무위원만은 유급제로 되어 있다. (…)

오랜 동안 궁박한 생활에서 그대로 사라져버린 화가들의 영혼들을 위해서라도 새로 움트는 민주국가에 있어서는 마음 놓고 속시원하게 딴 나라 사람들보다도 몇 배나 공부하여야 할 것이다. 그것은 반드시 어느 정도 생활에 보장 없이는 바랄 수 없는 일인 것이다.

박문원, 「미술의 삼년」
『민성』, 1948년 8월
박문원, 「리얼리즘과 로맨티시즘의 문제」
『새한민보』, 1948년 12월

해방기의 비평 사례를 보여주는 두 글에서 박문원은 프롤레타리아 리얼리

34 원문에는 火寫로 되어 있지만 아마도 畵寫의 오식일 가능성이 높다.
35 재미있는.

이쾌대, 〈군상IV〉, 1948, 캔버스에 유채, 177×216cm, 개인 소장.

즘으로 가는 과정으로서 혁명적 로맨티시즘을 언급한다. 앞글은 조선미술문화협회로 이탈한 이쾌대가 취한 중간노선에 대한 비판을 담고 있으며, 뒤의 글은 그가 현실적 주제를 채택했음에도 리얼리즘을 제대로 포착하지 못한 불철저함을 지적한다.

「미술의 삼년」

(…) 이쾌대 씨는 특이한 작가다. 씨의 묘법은 독자적인 경지를 이루고 있으며 또 벽화나 대작을 꾸미기에 우선 적당한 하나의 양식을 창조한 사람이다. 8·15 이후의 씨의 번민은 조선미술가협회의 동양화가의 일반적인 경향이나 선전계 화가들의 태도에 불만하며, 인민작가로서 자기 자신을 비약시키려는 의도를 갖고 있으면서도 그 실천방법에 있어서는 근본적인 오류를 범하고 있다. 조직면에 있어서 씨는 동맹에 반기를 들고, 불만족이라는 단지 그 하나의 공통점만 있으면 이를 규합하여 미술문화협회를 조직하였다. 이는 민족미술 수립에 있어 역효과를 내게 된다. 원칙 없이는 단체는 오래 가지 못한 것이다. 이리하여 몇 명 안 되는 중견 이상의 작가는 결국 그곳에서 떨어져 나갔다.

동맹이 우선 현실파악을 실천을 통하여 이데올로기부터 출발하여 그에 적합한 형식을 추구 연습하는 데 원칙이 있음에 반하여, 씨는 자기의 표현형식을 그대로 아무 반성 없이 고수하면서 방편적으로 인민을 주제로 삼는 작품을 꾸미려 한다. 이 모순성은 씨의 작품 자체 웅변으로 말하고 있으니 화면에 나오는 인물만 보더라도 이는 결코 우리 주변에 있는 사람들이 아니며, 군상인데도 불구하고 각 인물이 유기적으로 결합되어 있지 못함은 씨의 세계관의 빈곤을 의미한다. 구도 역시 모든 사물을 구체적으로 파악할 수 있는 세계관 없이는 불가능에 가까운 것이다. 이해하기 곤란한 것은 이 미술문화협회에서 인민미술에 대한 정열은 오직 이쾌대 씨에게서만 느낄 수 있

으며 그 외의 젊은 화가들은 오히려 8·15 이전의 신미술가협회의 정
신을 조그만치도 변질함이 없이 형식적으로 받아드리고 있다는 점
이다. 이러한 경향에 대한 책임은 이쾌대 씨 자신이 져야 하는 것이
아닌가. 씨는 이리하여 화단에서 고립되는 지점에 서 있다. (…)

「리얼리즘과 로맨티시즘의 문제」

1945년도 후반기에 있어서 우리들은 중견화가의 역작 두 점을 볼 수
있었다. 하나는 김기창 씨의 〈창공〉이오 또 하나는 이쾌대 씨의 〈조
난〉이다. (…)

김기창 씨의 〈창공〉은 적的[36], 대폭大幅에다 무수한 수천 수만의 참
새 떼가 암흑의 지배자 단 한 마리의 부엉이를 집중 공격하는 웅장한
광경을 묘사하였다. 작가는 이 그림에다 〈전설에서〉라는 부제를 붙여
놓았지만 보는 사람은 누구나가 그것이 '현실에서' 우러나온 그림임
을 느낀다. 우리들이 서 있는 현실을 작가는 동물의 세계를 빌려옴으
로써 표현하였다. 이 상징성이 얼마나 꼭 맞아 들었느냐 하는 것은 ●
중들의 ●●과 ●●으로서도 능히 짐작할 수 있을 것이다. 이쾌대 씨
의 〈조난〉은 종래의 양●에 가득 찬 인물표현에서 일보 진전하여 좀더
조선사람 같은 표현을 ●득하면서, 주제에 있어 종래의 관념적인 데
서 보다 현실적이고 구체적인 데로 전진하였다. 이 〈조난〉은 들은 바
에 의하면 이 땅의 인민들이 8·15 이후 당하고 있는 ○○한 여러 가지
일 중의 하나인 동해 독도에 있어서의 예기치 못한 ●●의 단면을 묘
사한 것이다. 구도에 있어서 〈메두사 호의 뗏목〉을 연상케 한다. (…)

김기창 씨는 종래 그가 실현해 오던 ●●●의 장르에서 벗어나 현
실에 육박함에 있어 동물상으로 이동시키어 그 수법을 ●●하고, 이
쾌대 씨는 관념적인 데서 일보전진하여 현실적인 주제를 포착하였

36 원문에는 的으로 되어 있지만 아마도 雀(참새)의 오식일 가능성이 높다.

는데도 불구하고 결과에 있어 김 씨의 〈창공〉이 더 현실을 파악하였다는 것이다. 물론 〈창공〉과 같은 상징성이 반드시 현 단계에 필요하고 또 〈조난〉보다 더 유리한 주제라고 말하는 것은 아니다. 다만 어떠한 주제로 잡던지 그 작가의 세계관이 근본적으로 문제된다는 말이다. 〈창공〉은 현실을 전반적으로 잡고 있으며 거기에는 인민들과 같이 호흡하는 감동이 있으며 또 그 감동으로 하여금 심지어는 ●●으로의 방향●● 끌고 나갈 수 있는 화면이다. 거기에는 하●●에 우리들이 지자志自한 바 혁명적인 로맨티즘이 하함何含되어 있는 하나의 뚜렷한 리얼리즘이다. 〈조난〉은 주제는 현실적인데도 그 주제를 묘사하는 정신은 그 역사적인 순간의 어부들의 감정, 인민들의 감정을 근본적으로 옳지 못하게 측량하였기 때문에 거기에는 리얼리즘이 있지 않은 것이다. 이 씨는 주제에 있어서는 일보전진하여 현실에도 육박하였으나, 근본에 있어 리얼리즘의 정신에 있어서는 하등의 진전도 없었다고 볼 수 있다. 우리가 살고 있는 세대부터는 실천이 없는 이론이란 하등의 가치도 없는 것과 마찬가지로 사회에 대한 정열이 흐르지 않는 관찰, 혁명적 로맨티시즘이 흐르지 않는 리얼리즘이란 소용이 없는 것이다.

「민족미술 수립을 위한 신인·기성 대담 리래[37]」[38]
『조선중앙일보』, 1949년 2월 10일-12일

이쾌대와 박문원이 기성과 신인을 대표하는 미술계 인사로서 사회자와 대담을 나눈 이 글은 현장성이 생생히 드러나는 일종의 구술사적 자료이다. 이들은 화단의 동향을 논하면서 당시 개최된 《앙데팡당전》, 《김세용 개인전》,

37 릴레이
38 인용된 문헌은 『근대서지』 제18호(2018)에 수록된 오영식의 입력을 참고하였다.

《신사실파전》 등을 식민지시기의 타성에 젖어 민중과 시대에 역행하는 혼란과 실패로 평가했으며, 반제·반봉건을 당면과제로서 공유하면서도 창작자와 비평가로서의 입장 차이를 보여주기도 했다. 미술 대중화를 주제로 삼은 대담의 후반부에는 전람회 형식(액식미술)에서 벗어나 인쇄미술과 벽화, 생활 공간에서의 미술감상 시설 확충과 같은 구체적 방안을 논했다.

박문원 작년도의 화단은 8·15 이후 어느 해보다도 전람회가 많았었습니다. 양적으로뿐만 아니라 질적으로도 놀란 만한 발전을 보여주었다고 봅니다. 김기창 씨의 〈창공〉, 정종여 씨의 〈기축도〉, 이쾌대 씨의 〈조난〉은 중견들의 새로운 진출을 의미합니다. 이 세 작품은 우리들에게 민족미술 수립에 대한 여러 가지 중요 문제를 던져주었습니다. 그 반면에 김세용 씨의 개인전과 '신사실파'전은 오히려 화단에 혼란을 가져오게 하는 역할이 컸다고 봅니다. (…)
이쾌대 그 점에 대해서는 저도 동감입니다. 요즈음 늘 이런 말을 합니다만 어떻든 간에 좌우간 8·15 이전 일제 때 심지어는 그러한 현실하고, 또 8·15 이후에 이 현실하고, 좌우간 곁방살이한 인간으로 신통치 않은 내 집을 하나 만들 수 있다는, 이러한 기분을 말하자면 고양된 그러한 기분에 있다고 보아지는데, 현실이 이렇게 변천이 되고 보면 역시 회화에 대한 것이라고 할 것이지만, 회화는 예술을 가리킨다든지 인생관 내지 세계관, 어느 정도보다, 변천이 필연적으로 와야만 정당하다고 그렇게 생각됩니다. 그런 점으로 보아서 지금 말씀하신 '김세용' 씨 또한 '신사실'파의 전람회라든지 그런 것을 볼 때에 8·15 전, 일제 때에 우리가 가지고 있던 타성 그러한 표현형식을, 그러한 스타일을 아직까지 고집할 아무런 필요도 이유도 없을 것을 하고 생각했습니다. (…)
박문원 김세용 씨 작품을 가리켜 병적이며 광적이며 천재적이라고 하는 사람들이 있는 모양인데 '광적=천재'라고 생각하는 그 자체가 병

적이지요. 아무 이유도 없이 혹은 자기 개인만의 생리적 원인으로 해
서 자기 혼자만 절망적이고 슬프고 또 춤추는 것을 광인이라고 합니
다. 천재는 그 시대를 누구보다도 앞서 알고 또 이를 영도領導하는 사
람 아니겠습니까. 우리 시대는 민중과 함께 슬퍼하고, 민중과 함께
기뻐하는 시대입니다. 민중과 함께 호흡하는 시대입니다. 민중들이
괴로워할 때 '하르빈'[39]의 풍경을 이국적 정취로 그려내고, '집시'의
노래에 귀를 기울인다는 것은 광적이라고밖에 볼 수 없지 않습니다.
김세용 씨는 8·15 이전의 지점에 서서 비약발전하고 있는 인민과 시
대에 등을 뵈고 돌아서서 먼 하늘만 돌아다보고 있는 것입니다. 그런
의미에서 '앙데팡당'전은 완전한 실패라고 봅니다.

사회 그러면 작품전람회 얘기를 더 든다면 '앙당팡당' 전람회 … 조선
미술사가 생긴 이래 처음이 아니겠습니까? 그러니까 그 획기적인 그
사업이 어떤 성과를 가지고 왔습니까?

이쾌대 우리 생각은 이렇습니다. '앙데팡당' 그 말부터 '독립'이란 말
인데 '인디펜던스'란 말이죠. '독립'이란 말도 있는데 그때 그 시초, 우
리 지금 기억에 있기는 그것을 인상파 이후에 여러 가지 유파가 많이
나와서 그 사람들이 불란서 '싸롱'이 최고 전람회? '기후루블갑'[40] 거
기에 출품해도 거기 사람들의 작품들이 시인是認 안 되었고 이렇게 했
기 때문에 그러면 우리도 일반에게 보일 필요가 있느냐 그렇게 해서
회장 앞에다가 '바라크'를 짓고 거기에다 그림을 쭉 내걸고 시작된 것
이 그것이 '안대판단'이란 말의 시초인데 그러한 성격의 '안대판단'
전람회하고 해방 이후 '앙데팡당'하고는 성격이 퍽 틀린 것 같아요.

박문원 불란서에서 '앙데팡당'전이 발생한 것은, 새로운 시대에서 호
흡하는 젊은 화가들이 낡은 시대에서 호흡하고 있었던 화가들에 대
한 … '아카데미즘'에 대한 하나의 반항충동입니다. 다시 말하면 기울

39　하얼빈.
40　기후루블갑—판독 불가.

어져가는 낡은 미술세력에 대한, 성장하여가는 새로운 미술세력의 도전입니다. 조선의 8·15 이후의 '앙데팡당' 운동은 이러한 것이 아니라 낡은 것이나 새로운 것이나 한자리에 모여서 맘대로 떠들어봐라! 이런 것입니다. 무원칙은 혼란만 가져다줍니다. 그런 의미에서 '앙데팡당'전은 완전한 실패라고 봅니다. (…)

사회 민족미술을 수립한다면 어떠한 이론적인 원칙이 있을 줄 압니다. 그 이론적인 원칙이 설 때에 민족미술이라는 먼저 반봉건 내지는 반제운동을 통해서 이루어지는 미술이라야만 민족미술일 수 있잖겠어요?

이쾌대 (…) 기술 문제라고 하면 그림 그리는 방식 말씀입니다. 그런 문제에 있어서까지도 우리가 일제 때 해내온 어떠한 기성작가의 어떠한 스타일이 있지 않습니까? 그것을 내버리기가 힘들어서 그리고 퍽 아깝습니다. 각 부문이 전부 다 그렇겠지만 그것을 일단 그 원칙 밑에서, 그것을 기술이라는 그러한 어떠한 '스타일'이 있지 않습니까? 그것을 청산해버리고 새로운 원칙 밑에 부합되는 그러한 미술행동을 할 때 이 '테마'가 하나 나오지 않습니까. 그러면 거기에 일제 때의 그것을 여기에 부합시켜서는 '테마'의 진가를 표현할 수 없어요. 그러니까 새로운 '테마'에 부합되는 새로운 기술이 필요할 것입니다. 그 점에 있어 가지고 A·B·C·D라는 네 사람이 서로 나는 이렇게 해야 되겠다, 나는 이렇게 해야 되겠다, 서로서로 이렇게 그런 문제를 추궁해가지고 새로운 태도에다가 새로운 기술이 자꾸만 나와야만 비로소 나중에 어떠한 민족미술을 지향하는 어떠한 줄거리가 생기지 않는가 이렇게 생각이 됩니다.

박문원 창조방법에 있어서는 세 가지 태도로 나눌 수 있지 않을까요? 하나는 우선 예술가가 다시 현실 속으로 뛰어들어와서 자기 머릿속에 낡고 옳지 못한 요소를 청산하며 새롭고 옳은 현실파악, 진실파악을 함으로써 새로운 출발을 하려는 태도요, 또 하나는 과거에 지녀온

기술을 그대로 가지고서 새로운 시대적 주제를 찾아보려는 것입니다. 전자는 내용에서 형식으로, 후자는 형식에서 내용으로 가려는 것입니다. 나는 전자의 작가의 머리부터 고쳐나가는 곳에서 출발하는 길만이 옳다고 생각합니다. 셋째 번으로 낡고 부패한 8·15 이전의 내용과 형식을 그대로 연명시키는 태도가 있는데 이것은 시간이 갈수록 자멸할 것이며 문제가 안 되겠지요. 결국 세계관 문제입니다.

이쾌대 역시 그림뿐만 아니라 그 예술부문에 있어서 대개 다 그렇겠지만 한 작가가 한 작품을 만드는 데에 그 사람의 생활에서 우러나는 것이 한 작품이라고 볼 수 있는데 그 한 작가가 이러한 현실에 관해 가지고 참된 것, 또 새롭고 좋은 것 여러 가지 느낀 것이 많지 않겠습니까? 그 속에서 그 작가로서의 생활 속에서 그러한 '테마'의 채택이겠지요. 우리가 어떠한 것을 그렸다든지 하는 것보다도 아까 우리가 말씀드린 그러한 원칙 밑에서 민족미술을 선택해 나아가려고 하는 이 마당에 있어서 그러한 원칙 밑에선 큰 작가들은 벌써 이 현실을 어떻게 보고 있다는 것, 그것은 그 원칙 밑에선 작가들이 대부분 다 알고 있을 것입니다. 우리가 지금 일제 때와 마찬가지로 장미화 한 송이 그것을 꽂아가지고 그것을 그리라 그것이 새롭게 지금 현실에 보여지느냐, 사과 밑에 모에다가 놓고 그것을 그릴 수 있고, 그것이 또 내 그림으로서 표현시키고 싶은 의욕을 느끼느냐 안 느끼느냐 그런 문제겠지요. (…)

이쾌대 화가는 그림 그린다고 붓대를 쥐고 할 때에, 눈앞에 있는 사과보다도 꽃보다도 풍경보다도 요즈음 하도 세상이 복잡다단한 환상을 늘 느껴요. 그래서 키 큰 것이 많이 눈에 띈다고 하시지만 재차 지금까지 한 두어 종 내봤는데 그것을 연상하시고, 또 김기창 군의 〈창공〉 그 하늘을[41] 염두에 두시고 말씀하시는 것 같은데 … 자연히 생각

41 원문에는 '하을'로 되어 있으나 이는 오식으로 보인다. 문맥상 '하나를'이나 '하늘을'로 추정할 수 있다.

하시는 것 하고도 도저히 연상 안 돼요. 현실적 조건이 그러니까 자연히 욕심도 커질 밖에요. 그러니까 자연히 화폭도 크게 만들어서 표현해보기도 하고 자연히 그렇게 됩니다.

박문원 그 점에 관해서는 나는 이렇게 생각합니다. 8.15를 계기로 미술가들이 일단 예술지상주의적인 경향 공중에서 현실이란 지상으로 내려와보니 현실이 미술가 눈에는 감당키 어려울 만큼 너무 벅차다. 이 시대라는 것이 웅장하고 빠른 '템포'로만 흘러가는 만큼 그러한 위대한 감격을 화폭에 담으려면 자연히 100호 이상을 요구하게 되는 것이겠지요. 나는 대폭大幅의 유행은 좋은 현상이라고 봅니다. 그렇지만 그 반어로서 큰 화폭만이 큰 내용을 담는 것은 물론 아니지요. 가장 본질적인 것이 현실이 핵심만 잡았다면 소폭小幅이라도 그렇지 못한 수백 호짜리 하폭의 작품을 능가하는 것이 아니겠습니까? 풍경화나 정물화보다 인물화가 현재 화가들 사이에 중요시되는 것은 물론입니다. 그렇다고 해서 풍경화나 정물화는 가치가 없다는 것은 아닙니다. 종래의 풍경화나 정물화의 재검토가 필요하다는 것입니다. 풍경화나 정물화도 미를 통한 세계관입니다. 한 개의 '사과'라도 모리배가 먹는 사과하고 윌리암 텔의 능금하고는 그 표현이 달라야 하지 않겠습니까? 요는 현실 속에서 의의를 찾아내는 작가의 세계관이 언제나 제일의적第一義的 문제로 되는 것입니다. 기술은 이러한 체험을 통한 세계관을 토대로 삼고 수련함으로써만 올바른 자기의 형식 내용에 부합된 형식을 갖출 수가 있겠지요. 8·15 이후 현재에 이르기까지의 진지한 여러 화가들의 작품들은 이러한 발전과정으로서 보아야 할 것입니다. (…)

박문원 아직도 미술창작이라고 그러면 대개가 백화점의 화랑을 빌려가지고 거기다 그림을 걸고 일반 고객에 보여주는 '틀(액식)미술-회장會場미술'만 생각하는 모양인데, 이제부터 미술가들은 그러한 편협한 생각에서 벗어나 처녀지로 남아있는 광범한 영역을 개척해야겠

습니다.

8·15 이후 미술가들도 우선 자기들이 민족 한 사람이라는 것과 민중과 같이 호흡해야 되겠다는 것을 배웠습니다. 그러면 민중들이 현재 우리들에게 무엇을 요구하고 있느냐. 민심은 천심이라니 인민의 요구는 곧 진실이 아니겠습니까? 이 진실한 민중의 요구를 수행하려면 가령 지금 회화재료가 없다고 해서 제작포기를 한다든지 할 것이 아니라 창의성을 발휘해서 당장 우리들이 현실에서 사용할 수 있는 모든 것을 활용해야 할 것입니다. 중국이 항일전쟁 8년 동안에 판화가 세계적 수준에까지 비약 발전되었다는 것은 현 단계 우리들에게 주는 산 교훈이지요.

사회 끝으로 한 가지 더 말씀 듣고 싶은 얘기인데 미술의 대중화 문제에 대해서 말씀들 해주십시오.

이쾌대 대중화라는 그 방침인데 일제 때에 우리가 부르짖고 있었지 않습니까? 1년에 한 번씩이라든지 큰 전람회를 하고 좋은 것은 큰 상을 주고, 또 개인전 같은 것을 열어가지고 발표하고 그리고, 또 이웃에 있는 작가를 찾아보고 하는 그러한 점도 그것이 일제 때의 그러한 미술을 무엇이라고 그럴까, 항간에 퍼트러져 나오는 보급이라고 볼 수 있는데 이 앞으로는 이제 비단 아까도 말이 나왔지만 큰 작품이 필요하겠지만 적당한 작품, '컷트' 같은 것이라든지 각 분야에 걸쳐서 그러한 원칙 밑에서 이루어지는 그림들이 책으로 나오고, 그림엽서로 전람회를 하고, 이렇게 해서 이루어졌으면 하고 생각합니다. 요즘 이 현실에 있어서는 일제 때와 마찬가지로 그림 그리는 사람들이 한두 폭 그려가지고 1년에 한 번 동화백화점에 내놔서 주일 동안 일반대중에게, 소위 국한된 일부분 인사층한테만 보여주고 하는 그러한 현실이 아닙니까. 그러한 것을 좀 더 많이 보여주기 위해서 어떠한 기관이 많아지고 그 미술가들이 만든 작품을 낮에 일부러 전람회를 구견来見하러 나오지 못하는 사람, 직장에 있든지 그런 사람을

학교라든지 도서관, 공장 이런 데에다가 설치해가지고 많이 보여주
었으면 좋겠습니다.

박문원 대중화 운동의 목적은 대중들에게 미술적 교양을 부식扶植시
키는 동시에 이를 통하여 대중의 감정사상을 올바르게 지도하자는
데 있을 것입니다. 이러한 두 가지 점이 병행되어 실천되어야 하겠는
데, 아까 말씀대로 미술가 자신부터가 회장에서 그림을 걸어놓고 "자
구람求覽하고 싶으면 오너라." 하고 기다리는 태도를 근본적으로 고
쳐서 대중이 있는 곳을 찾아서 스스로 진출 침투하는 정신이 필요합
니다. 순일전巡日展도 꼭 필요한데. (…)

서강헌, 「신사실파전」
『자유신문』, 1948년 12월 15일

김용준, 「신사실파의 미」
『서울신문』, 1949년 12월 4일

이수형, 「회화예술에 있어서의 대중성 문제 — 최근 전람회에서의 소감」
『신천지』, 1949년 3월

1947년 김환기, 유영국, 이규상이 결성하여 이듬해 1회전을 개최한 신사실
파는 정치적으로 첨예하게 대립하던 이 시기 미술계에서 최초로 조형 이념
에 근거한 미술 동인으로 평가받는다. 장욱진, 이중섭, 백영수 등이 가세했
으나 피난지 부산에서 1953년에 열린 3회전을 끝으로 활동을 마감했다. 추
상과 구상이 공존했던 작업을 비롯하여 선명한 조형 의식을 밝히지 않은 소
집단이었지만, 이들의 전시를 언급한 평문에서는 '신사실'이라는 용어를 둘
러싼 당혹감과 이념 대립 상황, 새로워진 현실(리얼리티)을 어떻게 반영할
것인가에 대한 고민과 시대상이 드러난다.

유영국, 〈직선이 있는 구도〉, 1949, 캔버스에 유채, 53×45.5cm, 유영국미술문화재단 제공.

「신사실파전」

오래간만에 소위 추상파 작가 3인으로 조직된 《신사실파전》을 보게
되었다. 장내에 들어서니 이상 괴기한 선과 색과 구성으로 합리화시
킨 이 작품들을 볼 때 무언지 모르게 감명되는 것 같았다. 이 작가들
이 희구하고 제작하는 태도도 내가 번갯불같이 느끼면서 무언지 모
르게 좋아 보인다? 그러면서 이 작품을 설명할 수 없는 것이 이 작품
들의 생명일 것이다? 절대 설명을 불필요로 한다. 추상작가들의 생
명은 이러한 신비가 생명일 것이다. 대상들이 몰아주는 데 의의가 있
다. 만일 그 의미를 대답했다면 벌써 그 작품은 영零으로 돌아가기 때
문이다. 절대를 상징하는 현실을 조형하려는 것이 이 작가들로 하여
금 신사실이란 명名을 붙이게 된 것인가 한다? (…)

현실 속으로 나오려고 부딪히면서도 옛꿈에 그리운 양 주저함은
무슨 까닭일까? 나는 이 3씨가 저 높은 인간들이 따라 오르지 못하는
산 위에 앉아서 별을 따려고 갖은 애를 쓰고 있는 것만 같아 무조건
하고 이 작품들을 몇몇 사람의 기분으로는 어느 정도 이해할 수 있겠
으나, 19세기의 단말마적이고 퇴폐주의적인 불란서의 한때 유산이
우리 현 단계나 더욱이나 민족미술 건설을 부르짖는 이때 그 세기 세
대를 막론하고 추상미술이 존재할 수 없을 것을 부정附定하여 둔다.
특히 오늘날 절망적인 민족문화의 위기에 있어서랴. 더욱 용허될 수
없는 큰 과오임을 지적한다.

「신사실파의 미」

(…) 장욱진의 그림은 시인, 화가, 문인의 서재에 한 점씩 걸었으면 좋
겠다. 시를 쓰다 말고, 그림을 그리다 말고, 글을 쓰다 말고 잠깐 붓을
멈추고 그 우스꽝스런 아이와 나무와 장독과 까치들을 한 번씩 바라
보고 웃을 수 있는 기쁨. 이규상의 〈Composition〉은 다방에 붙였으면
한다. 향기 높은 홍차를 마시다 말고 하이얀 종이와 연필을 꺼내어

한 번씩 모사해보고 싶은 마음. 유영국의 그림은 호텔이나 백화점 쇼
윈도에 걸었으면 좋겠다. 바라다보면 시원하고 길을 가다가도 멈추
고 서서 보고 싶은 생각. 김환기의 그림은 호텔 벽에도 좋고 서재에
도 좋고 호화판 문화독본을 간행하는 출판사 사무실에도 걸었으면
좋겠다. 현대인의 동양심東洋心이 환한 달빛처럼 흐르는 아름다움. 이
들은 우리가 현실에서 볼 수 있고 느낄 수 있는 사실 아닌 신사실을
대담하게 붙들고 놓치지 않는다.

「회화예술에 있어서의 대중성 문제—최근 전람회에서의 소감」

(…) 현금 남부조선미술계에도 소위 순수파라고 볼 수 있는 '신사실
파'라는 그룹운동이 있는 듯한데, 이분들 이규상, 유영국, 김환기, 제
씨들은 의식적으로 고식지계姑息之計[42]로 인민대중의 혁명적 생활면을
회피하여 객관성이 결여된 대중성을 몰각 거세한 공공적인 의미에
서 건강치 못한 것을 어떤 신선한 것으로 생각하고 거기 안주하여 무
엇인가 실험하고 있는 것 같은데 어찌 보면 무슨 모더니티를 지향하
는 것이 아닐까. 예전 파리에서 한때 가장 멋쟁이던 만 레이의 '포토
그램'이라고 하는 추상형태의 명암과 현실의 투영이 환각적으로 코
스모스된 사진작품이라든지, 살바도르 달리의 〈기억의 고집〉과 같은
회화라든지, 에른스트, 레제 등에 의하여 실험된 많은 작품에서 이미
그러한 멋은 종기終期를 벌써 고하고 말았던 것이다. 예술에서 참다
운 모더니티라는 것은 지나간 시대의 한때 유행적인 것에 있는 어떤
분식의 미혹이 아니라 실로 역사적 시대조류의 첨단이며 선구인 이
러한 전위적인 것을 작가가 생활하고 거기서 그러한 전망적인 신세
대에의 강력한 의지가 충일된 작품이 말하자면 참다운 모더니티를
가진 작품일 것이다. (…)

42 잠시 모면하는 일시적인 계책으로, 근본 해결책이 아닌 임시로 편한 것을 취하는 계책
을 말한다.

5장

1953–1970년

전후 현대미술의
토대 놓기

신정훈·김경연

1950년대 초 한국전쟁 이후 20여 넌은 전쟁 폐허로부터 재건으로 시작해서 도시화와 공업화의 기틀을 마련하는 기간이었다. 가난을 벗어나 근대화를 이뤄내며 '한강의 기적'이라 자평했지만 대가는 적지 않았다. 냉전체제는 민주주의를 위협했고 서구식 근대화로 전통은 경시되었다. 한국미술의 장에서도 그러했다. 이데올로기 전쟁의 경험과 냉전의 지정학적 조건으로 해방공간 미술계의 화두였던 '전통', '민족', '민주주의'의 열망은 가라앉고, 대신 서구미술의 도입을 통한 한국미술의 현대화가 주창되었다. 선진국을 모델로 하는 후발주자의 성장전략과 다르지 않게, 1950년대 초 입체주의나 '에콜 드 파리' 풍의 주정적 추상을 시작으로 해서 1950년대 말 앵포르멜과 추상표현주의, 1960년대 후반 네오-다다, 팝, 옵, 환경, 해프닝 등으로 이어지는 선례의 참조가 한국미술생산을 이끌었다. 이들은 《대한민국미술전람회》(이하 국전)의 지배적인 관학파 사실주의와 스스로를 구분하며 '현대'와 '전위'를 표방했다.

그러나 이같은 경향은 우려의 목소리를 동반했다. 서구의 역사적 배경을 바탕으로 등장한 미술을 이 땅에 도입하는 일이 형식의 모방에 그치는 것은 아닌가? 이 질문은 새로운 미술사조의 등장마다 반복해서 제기되었다. 그리고 해당 사조의 '현대'의 의미와 '전위'의 진정성을 흔들어놓았다. 그렇다고 맹목적으로 '창조'를 강조한 것은 아니었다. 오히려 현실적인 수준에서 관건은 도입된 외래사조의 적합성과 소화의 정도였다. '생활', '체험', '자기' 등 그 무엇으로 표현되던지 간에 그것에 근거를 두고 구사되었는지 그리고 어떠한 '이데', '이념', '방법'을 찾아볼 수 있는지가 한국미술 비평의 주요 쟁점이 되었

다. 이와 관련해서 1950년대 말과 1960년대 말, 두 번의 계기가 있었다. 모두 풍토적 체질, 역사적 미감, 사회경제적 현실 등에 관한 나름의 판단에 근거를 두고 외래 모델의 적합성을 논의하였다. 이 과정에서 1950년대 말 앵포르멜 미술은 동양적 미감이나 시대적 불안을 담은 것으로 승인된 반면, 1960년대 말 여러 실험들에 대해서는 그 원본을 낳은 서구 선진문명에 아직 이르지 않았다는 점에서 단순한 모방("뿌리 없는 꽃")이라는 의심이 거두어지지 않았다. 1960년대 말 당대 미술에 대한 의구심은 "불연속의 연속", "충격의 역사"로서 한국미술의 왜곡된 전개에 대한 비판적 성찰로 이어진다. 이는 1970년대 한국미술을 새로운 국면으로 이끈다.

1. 현대·추상·전위의 재규정, 표현적인 것의 부상

전쟁 직후 새로운 시작의 열망 속에서 '현대', '추상', '전위'가 주요 키워드가 되었다. 동양화단과 서양화단 모두에서 과거의 전통적인 동양화와 관학파 사실주의로부터 결별이 논의되었다. 그 용어들은 새로운 것은 아니었다. 1930년대 후반 일제강점기 조선화단에서 주목받았지만 이내 태평양전쟁, 해방공간, 한국전쟁으로 이어지는 격변을 겪으며 잠복한 것이었다. 따라서 1950년대 초 그 용어들의 부상은 복구의 면모가 있었다. 1930년대의 용법과 다르지 않게, '현대'는 과학적이고 합리적인 근대문명을 가리키고, '추상'은 그런 근대성과 공명하는 기하학적인 것을 의미했다. 그리고 '전위'는 20세기 서구미술 사조와 관련되어 넓은 의미의 추상, 즉 기하학적 추상과 초현실주의를 아울렀다. 일제강점기에 형성기를 보낸 한묵韓默, 1914-2016, 김병기金秉騏, 1916-2022, 이경성李慶成, 1919-2009 등 1910년대 생의 작가와 평론가들은 모두 이 용법의 영향권 아래서 전쟁 직후 한국미술의 갱신을 제안했다. 대상을 기하학적 면으로 분할하고 다시 조합하는 소위 '피

카소적' 처리는 대표적인 사례이다. 동양화단 또한 비슷한 방식으로 새로운 길을 모색하였다. "추상예술의 성행이 세계적인 풍조인 이상 동양화는 누구보다 더욱 시대성에 발맞추어 전진"해야 한다고 역설하던 김기창과 박래현, 또 청강晴江 김영기金永基, 1911-2003 등은 자신들의 실험에 입체주의와 미래주의 양식을 차용하였다(김기창, 「현대 동양화에 대한 소감」, 『서울신문』, 1955년 5월 18일). 이응노 역시 스스로 '반추상半抽象'이라고 규정한 '루오적' 경향의 작품으로 '현대 동양화'를 개척하려 했다.

그러나 시대는 변했고 용법은 바뀐다. '추상'의 경우 서구적 근대 문명과 결부된 기하학적인 것에서 동양적 '사의'나 '기운생동'을 담아내는 표현적인 것으로 이해되었다. 서양의 최신사조를 동양의 전통 미학으로 해석하는 이와 같은 방식은 1930년대부터 서양의 '전위'─당시에는 후기 인상주의─에 대응하기 위해 선택되었으며, 1950년대에는 새롭게 '추상'으로 범위가 이동, 확대되었다. 동양화의 혁신을 추구하는 작가들은 이러한 추상 이해를 근거로 서양의 추상을 "동양화해가는 서양화"로 규정하였고 서양 추상의 수용이 단순한 외래양식의 추종이 아님을 강조하였다. 이런 사정은 항상적으로 외래 모델의 적합성의 문제를 다뤄야 하는 서양화단도 다르지 않았다. "동양미술의 전통은 처음부터 회화의 본질인 추상성을 담은 채 흘러나왔다."(김병기, 「추상회화의 문제」, 『사상계』, 1953년 9월) 같은 인식은 추상의 안착에 중요한 역할을 했다.

'현대'의 경우 합리라기보다 비합리, 질서가 아닌 혼돈으로 표상이 변하였으며 한국전쟁 직후의 정서적이고 지적인 분위기를 반영하였다. '현대'의 의미상 반전에는 1956년경부터 나오는 김영주金永周, 1920-1995의 평론이 큰 역할을 했다. 그는 김환기와 장욱진의 작품이 지닌 격조와 소박함은 높이 평가하지만 관조적인 면모가 시대의 불안을 다뤄내지 못한다고 언급하며 초현실주의와 추상을 결합한 '신

표현주의'를 주창한다(김영주, 「현대미술의 방향: 신표현주의의 대두와
그 이념」, 『조선일보』, 1956년 3월 13일). 이렇게 추상이 시의적인 불안
을 다룰 수 있게 되면서 동양주의적 이해 속에서 점증하던 표현주의
에 대한 관심이 확고해졌다.

　　마지막으로 '전위'의 경우 야수파, 추상, 다다, 초현실주의로 이어
지는 20세기 미술운동을 가리키는 것 이상으로, 기성질서에 대한 단
절, 저항, 부정 등의 태도를 함축하였다. 이와 같은 '현대', '추상', '전
위'의 의미상 변화는 일순간에 일어난 것은 아니었다. 혼용의 기간을
거치며 자리하면서 '근대미술'이나 '모던아트'와 구분되는 '현대미술'
에 대한 인식이 부상하였다.

2. 앵포르멜의 확산과 현대미술의 토대 형성

1958년 3회와 4회 《현대미술가협회전》과 1959년 3회 《현대작가초대
전》을 통해 제스처가 두드러진 붓질과 텍스처가 강조된 비재현적 화
면의 등장이 공식화되었다. 앵포르멜이라 불리는 이 경향은 1950년
대 중반부터 한국미술계에 널리 알려져 있었다는 점에서 등장에 놀
랄 일은 아니다. 그러나 그 확산은 주목할 만하다. 장성순張成旬, 1927-
2021, 김창열金昌烈, 1929-2021, 박서보朴栖甫, 1931- 등 해방 이후 미술대학
을 다닌 젊은 작가들에 주도된 이 흐름은 1960년대로 이행하며 《벽
전》과 《60년미협전》 그리고 파리와 상파울루 비엔날레의 출품을 통
해 한국미술의 주요한 흐름으로 자리하였다. 더욱이 그 영향은 한묵,
유영국 등 서양화단의 기성작가의 붓질과 톤을 바꿔놓고, 동양화단
의 경우 이응노의 1958년 《도불전》 출품작이나 김기창의 1964년 《제
3회 문화자유초대전》 출품작 그리고 1960년 발족한 묵림회墨林會 일
부 회원들의 작품에서도 감지된다. 앵포르멜 화풍의 확산으로 인해
추상은 구상이라 불리는 관학파 사실주의와 국전을 양분하는 데에

이른다.

앵포르멜과 추상표현주의의 국제적 유행은 한국화단에서 그 사
조의 등장과 확산의 주요 배경이 되었다. 그러나 외부의 충격은 수용
측의 동의 없이 영향이 되지 않는다. 한국적 기질이나 체질로 간주된
반합리적 태도, 외양의 묘사가 아닌 본질을 꿰뚫는 추상의 본연적 동
양성, 전쟁 직후 체험된 불안과 혼돈, 기성질서에 대한 만연한 불만
등, 그것이 외래 사조이지만 나름 이 땅에 동기를 갖는 것이라는 인
식은 앵포르멜의 확산에 핵심적이었다. 이렇게 한국 앵포르멜은
1950년대 중후반 이전과는 다른 의미를 갖게 된 '현대', '추상', '전위'
의 관념들이 모두 교차하는 장이 되었다. 그리고 1960년 4·19 혁명과
1961년 5·16 군사쿠데타로 표출된 새로운 시작의 열망과 결부되었다.
이 기세는 조각의 영역으로 넘어와 공격적 형태와 거친 질감으로 특
유의 파토스를 불러일으키는 용접에 의한 철조조각으로 이어진다.

앵포르멜의 확산은 그러나 계속되는 의심과 비판을 동반했다. 앵
포르멜이 본격적으로 등장한 이듬해인 1959년부터 1960년대 초에
걸쳐 김병기, 김영주, 이경성 등 선배 세대의 미술인들은 그 외래화
풍의 구사에 있어서 소화와 이념의 부재를 지적했다. 또한 정형화된
화면이 양산됨에 따라 앵포르멜 화풍이 표방하는 '현대', '추상', '전
위'의 위상이 흔들리게 되었다. 이에 '전통', '구상', '주체'(혹은 '자기')
가 다시금 회자되었다. 1960년대 초중반 앵포르멜 세대의 작가들이
형상을 복구하거나 동양적 모티프를 참조하고—예를 들면, 박서보의
〈원형질 No.1-62〉(1962), 윤명로의 〈회화 M 10-1963〉(1963), 김창열의
〈제사〉(1965)—김환기를 위시한 윗세대 작가들의 작품이 "액션과 우
연과 물질의 한계"를 넘어 "연륜"과 "형상성"으로 옹호되는 일(김병
기, 「세계의 시야에 던지는 우리 예술—상파울루 비엔날레 서문」, 『동아
일보』, 1963년 7월 5일)은 변모한 분위기를 말해준다. 이 과정은 전쟁
직후의 시급성 속에서 '현대'를 향해 달려가던 50년대가 막을 내리

고, 한국미술의 장에 대립하는 항들의 긴장이 작동하게 됨을 시사한다. 변별적 가치의 경합 속에서 각각의 가능성과 한계가 정의되면서 현대 한국미술의 생산과 수용의 토대가 마련되었다.

한편, 앵포르멜이 동양화단에 불러일으킨 파장은 서양화단과 달리 1970년대까지 별다른 부침 없이 지속되었다. 지필묵이란 매체의 특성상 우연의 효과와 강렬한 필획, 직관성 등이 중시되는 동양화단에서 앵포르멜은 동양화의 전통적인 표현 및 조형이념과 동일시될 여지가 많았다. 따라서 동양화단의 앵포르멜 수용은 서양화단의 경우처럼 전후 한국사회의 '불안'이나 이전 시대와의 '단절'에서 필연성을 제공받으려 하지 않았다. 오히려 '전통과의 연계' 여부가 앵포르멜을 수용하는 데 중요한 관건이 되었다. 전후 한국사회의 황폐함은 동양 회귀의 필요성을 되레 역설하는 요인으로 간주되곤 했다. 동양화단의 이러한 차별성은 앵포르멜의 수용에서부터 나타난 것은 아니다. 김기창과 박래현의 입체주의적 실험에 대해 '동양화의 현대성을 위한 혁신'으로 긍정하면서도 그 혁신은 동양 고유의 집단적 개성과 전통에 대한 재조명을 통해 이루어져야 한다고 했던 김영주의 논조는 당시 그가 서양화단을 향해 서구와의 동질성을 강조한 것과 사뭇 다르다고 할 수 있다(김영주, 「혁신에의 저항정신, 《김기창 박래현 부처전》평」, 『한국일보』, 1956년 5월 26일).

김영기나 김기창 등이 주장한, 서양의 추상이 동양화의 본질에 접근하는 미술이라는 이해방식은 한편으로는 추상 수용의 토대가 되기도 하지만, 다른 한편으로는 역으로 동양화의 고유함을 유지하는 것이 곧 현대추상으로 이어진다는 논리도 성립하게 한다. 사의적 태도와 '수묵선담水墨渲淡'이라는 고대 동양회화의 근본을 고수하는 것이 세계적 규모로 진행되는 추상 흐름에의 참여로 연결된다는 결론이 도출되기 때문이다. 전통미술에 내재된 가장 현대적인 미감을 간과하고 서양 추상을 추구하는 움직임을 '본말이 전도된 괴현상'이라고

한 장우성의 비판은 이러한 인식에서 비롯되었다. 때문에 앵포르멜 양식은, 특히 동양화가들의 작품에서 채택될 경우, 끊임없이 전통미술의 용어를 통해 이해되었다. 1958년 《도불전》에 출품된 이응노의 '앙·훠르메'적인 분방한 필선이 곧바로 조선도자기의 활달한 문양이나 혹은 초서草書와 비교(김영주, 「동양화의 신영역: 《고암도불전》」, 『조선일보』, 1958년 3월 12일)된 것은 그 한 예이다.

현대미술의 원리가 고대 동양회화에 함축되어 있다는 논리는 '순수한' 동양화의 정체성에 대한 집요한 추구로 이어졌다. 동양화의 정체성은, 서세옥의 정의에 따르면 중국의 위진남북조 이후로 변하지 않은 초역사적인 성격을 띤다. 또 독자적으로 정의되기보다는 항상 서양화의 정체성과 짝을 이루어야만 드러나는 특성을 지녔다(서세옥, 「동양화의 기법과 정신」, 『공간』, 1968년 5월). 동양화의 현대성 실험은 이처럼 불변하는 동양화의 본질적인 범주를 넘어서지 않는 한계 내에서, 오광수가 지적했듯이 "최저한 동양화일 수 있는 표현의 한계성"이란 무엇인가에 대해 질문하는 가운데 시도되어야 했다. 이는 서양화단에서 앵포르멜의 수용을 계기로 다양한 논점들이 부상하고 힘겨루기를 한 것과 달리 '전통' 그리고 '동양', '동양성'을 둘러싼 관념이 자연화됨으로써 서로 길항할 수 있는 인식이 존재하기 힘들었던 동양화단의 상황을 드러낸다.

3. 미술의 국제화, 조국의 근대화, 실험의 에토스

1961년 제2회 파리 비엔날레와 1963년 제7회 상파울루 비엔날레 참가를 시작으로 한국미술의 국제화단 진출이 본격화된다. 국제무대의 일원이 된 것에 따른 기대감만큼이나 변모하는 세계미술 동향의 실감은 고립과 지체의 불안을 다시 자극하였다. 더욱 난감한 것은 전쟁 직후처럼 다시 '모방'을 말하는 일만큼이나 이제는 '모방' 자체가

어렵다는 판단이었다. 팝, 옵, 네오-다다, 환경, 해프닝 등 구미의 최
신동향은 소비주의의 확산과 과학기술의 발전에 발 딛고 있는 것인
데, 아직 우리가 그런 조건에 이르지 못했다는 인식은 최신 사조의
도입을 어렵게 만들었다(방근택, 「한국인의 현대미술」, 『세대』, 1965년
10월). 이와 무관하지 않게 1960년대 중반 한국화단에는 "침체기",
"오랜 침묵" 등의 문구가 등장한다. 국제 비엔날레 진출로 국제적 동
시성의 바람은 커졌지만 이내 근본적인 수준에서 좌절을 맞는다. 이
상황은 '고립'과 '지체'로 고민하던 한국전쟁 직후에 오히려 2차대전
직후의 유럽과 "기묘한 동시성"이 있었다는 인식으로 이어진다. 전
쟁 체험으로 내적 필연성을 갖추게 되었다는 '전쟁 내러티브'는 한국
앵포르멜이 그동안의 논란을 뒤로하고 필연성을 승인받고 역사적으
로 공인되는 핵심 근거가 되었다.

1960년대 말 새로운 작가군의 출현으로 한국화단의 '침묵'이 깨졌
다. 1967년 12월 《청년작가연립전》을 시작으로 3, 4년 동안 20-30대
젊은 미술가들에 의해 팝, 옵, 환경, 키네틱, 해프닝, 키네틱아트, 라
이트아트 등이 선보였다. 당시 '전위'로 불리고 이후 '실험'으로 지칭
되는 이들의 미술은 산업 재료나 대량생산된 물건의 활용, 기하학적
조형의 구사, 도시 공간으로 진출, 미술·연극·음악·디자인 등 분과 간
협업, 언더그라운드 '청년문화'와 연계 등을 특징으로 했다. 낙관적
분위기와 비개성적 미학으로 이전 앵포르멜 세대의 전투적이고 표
현주의적 제스쳐를 대체하였고, 이일이 귀국 직후 파리화단의 분위
기를 전하며 한국화단에 촉구한 현대문명에 대한 '항거에서 참여로'
의 전환을 구현하였다.

이 변화는 박정희 군사정부의 '조국 근대화'가 가시적인 수준에서
성과를 보이던 산업화와 도시화의 배경을 통해 이해될 수 있다. 실제
로 그 배경은 미술과 건축의 협업, 공공조형물 설치, 민족기록화 사
업 등을 통해 미술 생산에 직접 영향을 주기 시작한다. 동시에 앵포

르멜 추상 이후 해외미술 동향에 참가를 주저하게 만들었던 1960년
대 중반 최신 사조 도입의 필연성을 둘러싼 회의에도 변화를 야기한
다. 오늘의 미술이 "건축적인 것", "도안적인 것"을 지향하는 데에는
우리 현실이 그것들을 요구하기 때문이라는 이일의 주장은 1960년
대 말 청년 미술의 비평적 지원에 핵심적 논거가 된다. 이 관점은 그
러나 여전히 1960년대 말의 미술이 필연 없는 모방이라는 취지에서
"뿌리 없는 꽃"이라 비난하는 이경성의 입장과 대립을 이룬다. 도시
화와 산업화를 배경으로, 한편으로 작품이 자신의 주변 환경을 끌어
들이거나 그리로 나아가고, 다른 한편으로는 주관과 해석을 넘어 대
상의 즉물적 감각과 현전을 드러내는 당대 젊은 작가들의 관심은, 김
구림, 정찬승, 정강자 등의 거리 퍼포먼스가 벌어지고 AG(한국아방
가르드협회)의 전시 《확장과 환원의 역학》이 열린 1970년에 절정에
이른다.

4. 한국미술의 반성, 모더니즘과 현실주의 구도의 시작

1960년대 말 한국미술의 유희와 실험은 오래 지속되지 않았다. 1970년
8월, 서울의 '해프너'가 '히피'가 되고 '전위'가 '퇴폐'라는 낙인을 부여
받은 일이 직접적인 이유가 될 수 있다. 유신체제의 여명기 억압적인
문화정치는 한국미술의 방향을 바꿔놓았다. 그러나 보다 근본적으로
"뿌리 없는 꽃"으로 대표되는 해외사조 도입의 필연성을 둘러싼 의
구심을 상쇄할 만한 담론이나 작품의 부재를 원인으로 지목할 수 있
다. 당시 한국화단이 일본에서 활동하던 이우환李禹煥, 1936-의 '만남의
현상학'의 깊이와 가독성에 이끌리고, 미국에 체류 중인 김환기의
〈어디서 무엇이 되어 다시 만나랴〉(1970)의 조형적 성취와 울림에
《한국미술대상전》 대상을 통해 화답한 일은 우연이 아닌 듯 보인다.
이후 1960년대 말의 미술은 1950년대 말과 1960년대 초의 앵포르멜

미술과 1970년대 모노크롬 회화 사이에 놓인 '과도기'나 '모색기'로
절하된다. 이런 상황은 한국미술계에 설치와 퍼포먼스가 확산되어
그 역사적 기원으로 1960년대 말 미술이 다시금 조명되고 학술적 연
구로 이어지는 1990년대 후반까지 지속된다.

사조의 필연성과 정당성을 둘러싼 의구심에도 불구하고 1960년
대 말은 한국미술의 역사에서 주요한 변곡점이었다. 먼저 당대에 대
한 의구심으로 20세기 한국미술의 전개를 근본적으로 성찰한 것을
첫 번째로 꼽을 수 있다. 자체의 변증법적 발전 없이 서구미술의 연
속된 도입이라는 점에서 당시 한국미술의 전개를 '불연속의 연속',
'충격의 역사'라 비판한 것은 정확한 분석이었다. 또한 1960년대 말
을 거치며 모더니즘과 현실주의의 구도가 한국미술 생산에 뿌리내
렸다는 점도 지적할 수 있다. 한편으로, 단순히 형상이나 서사와 결
별하는 것을 넘어 회화적 요소들 간에 비위계적 배열을 통해 구상figu-
uration을 거부하는 모더니즘 이론이 산업화와 도시화라는 역사적 변
모와 해외 미술이론(예를 들면, 클레멘트 그린버그나 이우환)의 영향
속에서 자리 잡았다. 다른 한편으로, 해프닝이건 기하학적 추상이건
모두 서구미술의 아류로 문제 삼고 전통미학과 리얼리즘 문학론에
근거를 둔 현실주의 미술론을 제창한 김지하의 선언문과 1969년 '현
실동인' 전시의 좌절은 유신과 긴급조치의 1970년대를 예견하는 만
큼이나 1980년대의 민중미술을 기약하였다. 이와 같이 한국미술의
기형적 전개에 대한 성찰이 진행되고 모더니즘과 현실주의의 기반
이 마련되는 일은 1970년대 이후 한국미술의 새로운 전개를 예감케
한다.

1. 현대·추상·전위의 재규정, 표현적인 것의 부상

이경성, 「서양화단의 단면도」
『예술시보』, 1954년 5월

전쟁 직후 한국화단의 국제적 고립을 걱정하며 국제화·현대화·합리화를 강조하던 이경성은 이 글을 통해 "모방은 창조의 도정道程"이라고 대담하게 제안한다. "단순한 모방"이나 "마지막까지의 모방" 그리고 "모방을 자기 것으로 가장하는 위선"은 문제지만 그럼에도 불구하고 "문화창조의 초창기에 있어서는 대담한 모방이 있어도 좋다. 아니 이러한 모방이 도리어 문화 발전을 급속화"시킨다고 말한다. 이제는 더 이상 일본의 기호에 걸러진 "이중모방"도 아니고, 유럽미술의 모방을 통해 그들을 능가한 미국미술이라는 성공적 추격자의 모델도 있기에 모방은 이전과 다른 위상을 가지게 되었다. 그러나 그의 표현처럼 모방은 "문화창조의 초창기"에 한정되는 일이다. 전쟁 직후 예외 상태를 지나며 그의 기준은 엄격해지고 입장도 변모한다. 1950년대 말 앵포르멜 회화의 등장 이후 그는 "자기화" 내지 "주체화"를 강조하고 1960년대 말 한국화단에 등장한 팝, 옵, 키네틱, 환경, 해프닝 등의 미술에 대해 "뿌리 없는 꽃"이라 일갈한다.

한국의 서양화는 그의 독자적인 정신파악형식으로서의 미술양식을 정립 못하고 아직도 모색 단계에 있음은 사실이거니와 따라서 예술 창조, 감상 비평론이 문제되는 것으로 그것이 이론적으로는 상식 이전의 것으로 처리되지만 실질 면에 있어 그것이 극복하여야 할 중요한 과제로 논의되는 것은 슬픈 사실이다. 그러기에 나는 예술의 원칙론, 즉 창조와 감상과 비평, 이러한 관점에서 한국의 서양화단을 분

석하려 한다.

우선 창조적인 면인데 한국민족은 확실히 역사적으로도 그러하였지만 현실로서도 좋은 예술적 소질을 선천적으로 소지하고 있다. 예술은 순전히 창조작품이기에 제일 먼저 요청되는 것이 창조할 수 있는 재능이거늘 우리는 그것을 풍부히 보유하고 있다. 다만 이 선천적으로 탁월한 소질이 후천적으로 발전 못하고 또는 좌절되는 사실이 있기에 우리의 서양화는 반세기의 역사를 갖고도 아직껏 정상적 궤도에 오르지 못한 것이다. 무릇 예술은 사회적 기후, 풍토, 환경의 소치이니 근대한국과 같은 사회환경 속에서 천재적 예술가가 발전한다는 것이 도리어 일종의 기적으로 생각된다.

예술이 창조되고 발전하려면 문화 전반의 발전이 있어야 하고 인간생활의 여유―시간적, 정신적―가 있어야 할 것이다. 원래 예술은 기원에서 볼 적에 어느 목적의식에서 출발한 것이 아니고 무목적, 다시 말하면 생활의 잉여생산물로서 출발하였으니만큼 예술이 창조, 발전되려면 생활의 여유가 절대적으로 보장되어야 한다. 빈곤은 생명을 긴장시키고 그의 연장을 위하여 좋은 자극은 될망정 문화 창조의 온상지는 못 된다. 부귀(물질적, 정신적) 그리고 시간적 여유, 이러한 것들이 예술을 발생시키고 육성하는 것이라 하겠다. 그러기에 좋은 예술창조를 바라기 위하여는 좋은 환경을 바라야 하고, 좋은 환경을 바라자면 좋은 정치를 바라야 하는 것이다. 우리가 정치에게 의지하고 희망하는 것은 인간의 본능 즉 행복된 생활을 보장할 수 있는 분위기를 만들 수 있는 관건을 그것이 가지고 있는 것과 예술의 창조와 발전이 그것을 토대로 출발하기 때문이다. 좋은 사회 환경 그리고 높은 문화, 그 다음에 좋은 예술, 향기로운 미술, 이러한 문화의 테제가 있는 것이다.

여기서 창조 문제와 결부해서 생각하고자 하는 것은 모방 문제이다. 현대인은 모방을 무가치한 것 또는 회피하여야 할 것으로 단정한

다. 그것은 현대가 개성의 세기이고 개성은 독창이기 때문일 것이다. 그러나 또한 모방은 창조의 도정이라는 것을 잊어서는 안 된다. 조형예술에서는 조형정신과 더불어 조형기술이 유력한 반면을 구성하고 있다. 이 기술은 경험적 산물로서 훈련과 재능의 결합체이다. 그러기에 선인先人이 도심도달한 기술적 과정을 연구하고 답습한다는 것은 그의 최후의 창조를 위하여 좋은 방법인 것이다. 단순한 모방 그리고 마지막까지의 모방은 무의미한 것이고 모방을 자기 것으로 가장하는 위선이나 정신의 모방은 위험한 것이요 타기할 것이지만, 창조적 도정으로서의 모방은 필요한 것이다. 그러기에 문화창조의 초창기에 있어서는 대담한 모방이 있어도 좋다. 아니 이러한 모방이 도리어 문화 발전을 급속화시키는 것이다. 역사적으로 볼 적에 한국문화의 황금기였던 신라의 문화는 대담한 당문화 모방의 대가요, 일본 아스카飛鳥, 덴표天平 문화는 백제, 신라문화의 직접적인 모방이 아니었던가. 소성小成한 작품보다는 큰 세계를 모색하는 미완성품에 장래가 있고 힘이 있고 매력이 있는 것은 '힘과 양'이 문제되는 조형적 세계에서는 당연한 일이다. 내일의 창조를 위하여 대담한 오늘의 모방을 두려워할 것 없다. (…)

정규, 「회화와 미술운동 소고」
『한국일보』, 1954년 11월 1일

후진성의 불안으로 '대담한 모방'의 요구가 부상하던 1950년대 초, 화가이자 평론가인 정규鄭圭, 1923-1971는 그 요구를 조심스럽게 다뤄낸다. 추상, 큐비즘, 초현실주의의 화풍이 등장하는 한국화단의 문제는 이와 같은 구미의 미술운동이 "(그들의) 시대적 역사적인 필연에 의하여 야기"된 것이지만 여기서는 "다만 어떤 형식적 모방에 그치고 말 우려"이다. 따라서 중요한 것은

이곳에 서구의 미술운동이 등장했다는 사실이 아니라 그것이 어떻게 "진폭 있는 정신적 재산"으로 될 것인지이다. 정규는 두 가지를 제안한다. 하나는 해당 서구미술이 그때 그곳에서 발생한 필연성을 파악하는 일이다("역사적인 위치와 그것의 세계사와의 관련이나 문화의 접촉면에 대한 바른 해석"). 다른 하나는 지금 여기에 대한 깊은 인식이다("작가 자신의 생활을 토대로 하고 거기서 인간을 비롯한 모든 외계의 사물에 대한 깊고도 넓은 존재의식"). 이처럼 미술사적 이해와 철학적 통찰을 강조하며 정규는 "필연", "방법", "정신", "생활" 등의 진정성의 표현을 사용한다. 이를 통해 이후 한동안 한국미술의 주요 어휘들을 예감케 한다.

모든 예술운동에 있어서 그런 것과 마찬가지로 회화운동의 영역에 있어서도 방법과 정신의 탐구는 그 근원이 되는 것이라고 할 것이다. 우리 화단의 역사들이 회화운동으로서의 면에서 검토하여 본다면 우리는 거기에 일관된 어떤 정신적 연소작용을 찾아볼 수가 있으나 이것은 불란서를 위시한 이태리, 영국, 미국, 일본 등의 그것에는 도저히 비길 수 없는 빈약성을 갖고 있는 것이다.

　예술이란 본질적으로 역사의 추이와 시대의 전환을 따라 끊임없는 전진을 꾀하는 종류의 것이라고 한다면 우리 예술의 영역에서 미술이 차지하는 이러한 추진작용은 정상적 궤도를 갖지 못하고 있는 것이 사실이다. 이것은 우리 문화 그 자체의 불구에 가까운 발전사에 깊이 연유하는 것이라고는 하지만 예술운동이란 것이 강력한 박력을 갖고 추진되지 못하고 항상 어떤 선진작가나 예술가들의 모방에서만 이루어진다는 것은 그리 크게 찬양할 일은 못 된다고 생각하는 바 크다.

　그런 의미에서 생각을 우리들의 자신에게로 돌려볼 때 현재의 위치에서 '아브스트랙트'에 종사하는 화가나 '큐-비즘' 또는 '슈르리얼리즘'의 경향을 가진 사람들의 화풍이 어디까지나 개성적인 주의주

장을 보여주고 있다고는 단언할 수 없는 비극을 우리는 몸소 겪고 있다. 예술에 있어서의 본질이란 것은 근본적으로 그리 다를 수 있는 성질의 것이 아니고 요는 그 방법의 문제에 있어서만이 그 정신체계의 가치를 따질 수 있는 것인데, 방법의 문제해결을 통하여 그 예술가의 인생 태도 내지는 사회관을 표현하는 데 있어서 작가는 그 정신의 연소를 신랄하게 뵈어주어야만 할 것이다. '슈르리얼리즘'이나 '이마지즘'의 회화운동은 서양에 있어서는 그 시대적 역사적인 필연에 의하여 야기되었던 것인데 반하여 우리나라의 경우에 있어서는 이러한 실험이 다만 어떤 형식적 모방에 그치고 말 우려가 다분히 있을 수 있다는 것은 비단 필자 한 사람만의 의견이 아닐 줄로 안다.

그러면 운동이 다만 운동에 그치지 않고 보다 진폭 있는 정신적 재산으로서 우리 회화의 오늘과 내일을 위하야 굳센 힘과 풍부한 '에네르기-'를 부여해주려면 어떠한 양상으로서 있어야 할 것인가? 그것은 무엇보다도 화가들 자신의 정신적인 또는 사상적인 새로운 각성에서만 기대될 수 있는 문제일 것이다. 회화는 두말할 것도 없이 선과 색채를 그 표현의 도구로서 사용하는 것인데 이 색채나 선에 대한 정확한 인식 내지 규명이 없이 미술의 진정한 이상미를 조형할 수가 없을 것이다. 색채와 선에 대한 인식이란 어디서 얻어질 수 있는 것인가? 그것은 작가 자신의 생활을 토대로 하고 거기서 인간을 비롯한 모든 외계의 사물에 대한 깊고도 넓은 존재의식에서 얻어지는 것일 터이다.

그러니까 서양에 있어서의 '슈르리얼리즘'의 역사적인 위치와 그것의 세계사와의 관련이나 문화와의 접촉면에 대한 바른 해석이야말로 우리 회화운동의 정신적 기반을 이루는 커다란 힘이 될 것은 재언할 것도 없는 일이다. 19세기의 예술은 보다 자유롭고 내성적인 정서의 극한을 위해 있었던 것이나 오늘의 예술은 보다 치열한 인간 존재의식의 철학적 구명을 위해 있는 것이라고 한다면 새로운 회화정

신의 추구야말로 우리들의 영역에 투신하는 자의 뚜렷한 자의식이
아니면 안 될 것으로 생각한다.

한묵,「추상회화 고찰: 본질과 객관성」
『문학예술』, 1955년 10월

1950년대 초 추상은 한국미술의 새로운 방향으로 논의된다. 그러나 1930년
대 말 일제강점기 조선화단에 소개된 이후 '난해', '생경', '장식' 등의 비난을
받아온 추상의 옹호는 먼저 그 비난부터 다뤄내야 했다. 김병기의 「추상회
화의 문제」(『사상계』, 1953년 9월)와 함께 한묵의 이 글은 그 과제를 다루고
있다. 한묵은 추상이 가시적인 것과 결별하고 "본질", "존재 내용", "내부 현
실"을 탐구하는 것이라 언급한다. 이렇게 추상이 형이상학적 목표를 지니며
동양미술의 전통과 멀리 있지 않음을 말하는 일은 추상의 고양된 가치와 적
합성을 강조하는 것이다. 그런데 한묵은 추상을 옹호하며 그것이 "인공"의
문명과 연관됨을 지적하는 데까지 나아간다. 아직 추상의 모델이 '표현주의
적'인 것으로 바뀌기 전인 '기하학적'인 것이었던 시기, 추상은 근대성 혹은
근대적 생활의 염원을 담은 조형으로 간주되었다.

20세기는 추상의 꽃밭을 이루고 있다고 해도 과언이 아니다. 우리들
의 주변, 우리들이 살고 있는 건물, 우리들이 사용하고 있는 가구, 단
한 개의 불씨(라이타-)까지라도 어느 것 하나 추상의 원리에서 풀어
져 나오지 않을 게 없다. 그런데 우리나라에서는 추상의 원리는 기甚
히 난해한 것이 되어 있으며, 이해하기 힘들다는 이유로써 추상회화
는 사도시邪道視 당하고 있는 것이 일반적인 현상인 것이다. 그러나 추
상회화가 예술가의 독단이며, 자기도취이며 현실무시라는 비난을
받기에는 그 내용이 너무나 과학성을 띠었으며 그 기능이 너무나 현

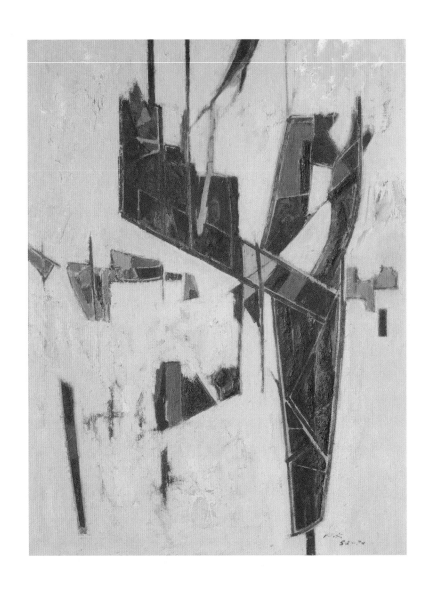

김병기, 〈가로수〉, 1956, 캔버스에 유채, 125.5×96cm, 국립현대미술관 소장.

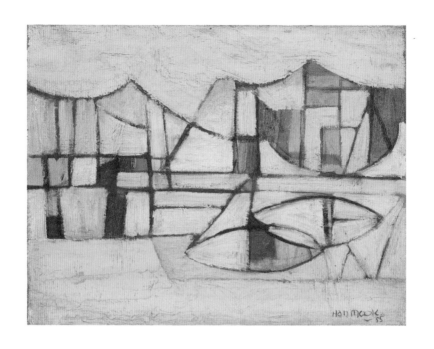

한묵, 〈황색구성〉, 1955, 캔버스에 유채, 31.7×40.5cm, 유족 소장.

대 생활양식에 신익神益하는 바가 크지 않은가. 회화는 반듯이 자연적 외모의 묘사를 가져야 한다는 낡은 관념으로 하여금 우리들은 추상의 꽃밭에서 살면서 그 향기를 모르는 격이 되고 말았다. 여기에 어떠한 이해의 문이 있어야 한다는 우리 자신에 현실적 과제를 느끼는 바이다.

추상의 발단은 이미 오랜 것이다. 서구에 있어서는 현대문화의 시조인 '그리샤'[1] 시대에 '본질탐구'의 정신이 철학과학에 앙양昻揚되었을 때, 이미 '추상미'의 존재를 설득한 사람이 있었으며, 이런 정신이 르네상스에 있어 의식화하여 현대에 전달되어왔으며, 동양에 있어서는 추상이라는 것은 동양정신 그 자체 내에서 성장해왔던 것이다. 그 증거로 서도書道를 가졌으며, 도자기에 대한 감상, 정원을 가꾸는 마음씨 등 생활감정 깊숙이 스며 있는 것이다. 한 획의 필력에도 인격을 보았으며 갸름하다던가 둥글다던가 하는 단순한 형태의 항아리를 들고 아름답다던가 살결이 곱다던가 색이 살았다던가 죽었다던가 하는, 자연이 아닌 그저 인공으로 이루어진 '추상적인 형태'에서 이렇게까지 깊은 감동을 가져보는 마음은 동양정신에 오래도록 깃들여온 추상정신인 것이다. 돌 한 개에 천금의 가치를 부여하는 선조를 우리 동양인들은 이미 갖고 있었다. 물론 우리가 현재에 접하고 있는 많은 서구의 추상미술이 동양에서 자라난 그것과 같다는 것은 아니다. '본질탐구'라는 견지에서는 공통된 것이며, 최근에 와서는 서구의 작가들 중에도 동양적인 추상정신에 입각하여 제작하는 일이 많아졌다. 동양의 그것과 서구의 그것과를 대비한다면 우선 양식적으로는 '면' 해석의 차이를 볼 수 있다. 전자는 기수奇數에 일치되고 후자는 우수偶數에 속한다고 볼 수 있다. 그래서 동양미술은 쪼갤 수 없는 여백을 지니는 것이다. 여기에 '여운'이 상당히 중요한 위치를 차

1 그리스.

지하게 되는 이유가 있는 것이다. 그리고 서구적인 추상정신은 합리성이라는 '물物의 세계'에 참여를 보는 데 비해 동양적인 추상정신은 무無의 경지, 허虛의 경지라는 정신세계에 공명하는 데 그 특색이 있다고 본다. 나는 지금 이 지면을 빌어 우리가 난해하다는 서구적인 추상회화에 대하여 그 본질과 객관성을 언급하는 데 그치려고 한다.

미술의 오랜 역사는 동서를 막론하고 사실에 그 기초를 두어왔다. 회화는 사실을 양식처럼 필요로 한다. 그런데 많은 유파가 현대(20세기)에 와서 범람했다. 그것들은 여러 가지 모양새로 의상을 입고 나타났다. 그렇다고 해서 이것(추상적인 경향)들을 사실이 아니다 단언해버린다면 본질에서 어긋나는 속단이 되고 만다. 여기에 '구상'과 '추상'이라는 한계가 있을 뿐이지 사실에서의 이탈은 아니다. 그 본질에 있어 '외면모사', '내면건설'이라는 각도의 차이가 있을 뿐이라고 본다.

추상회화는 그 본질을 사실에다 둔다. 세잔의 사실주의가 오늘날의 추상주의를 낳았다는 데 대해서는 아무도 이의異議하지 않을 것이다. 이 말에 모순을 느낀다면, 그것은 우리가 사실에 대한 해석이 너무나 개념화된 데에서 기인하는 것이리라. 세잔은 말했다. "나의 방법, 나의 법전은 사실주의이다. 잘 들어주시요. 크게 넘쳐흐르는 그리고 주저가 없는 사실주의인 것입니다."라고. 세잔이 추구한 세계를 본질적으로 봤을 때 비非사실도 아니오, 반反사실도 아니오, 역시 철저한 사실주의인 것이다.

사실은 외면도 내면도 사실일 것이다. 단지 외면에서 본 인간과 내면에서 본 인간과의 차이가 있을 뿐이다. 그런데 사람들은 외면적인 모습을 나타낸 것에 대해서는 아무런 의심도 품지 않고 곧장 이해하면서, 내면적인 세계를 표현한 것에 대해서는 의심하고 그것에의 접근을 준수하는 이유가 어디에 있을까? 필경 그것은 우리 인간이 너무도 외면적인 세계에서 더 많이 살고 있다는 증거이리라. 세잔은

하나의 물物(자연)에 대했을 때, 물(자연)을 그리는 게 아니라 그것을
그렇게 있게 한 '존재내용'을 추구하는 것이다. 여기서 그의 표현은
자연의 '외모'가 아니라 자연의 질서표현을 갖게 된다. 하나의 물(자
연)이 세잔 앞에 있어서는 그 본래의 형태(외모)는 '존재내용'에 접근
하려는 작가적인 노력에 양보되고 만다. 잠시 물과 화가와의 관계를
세잔적 방법으로 고찰해보기로 한다.

　여기 하나의 물(자연)이 있다. 그리고 하나의 평면(화포)이 있다.
화가는 물의 리얼(사실)을 이 제한된 평면에다 실현하고저 시도한다.
그럴라치면 물은 개별적인 형形으로써 화가에게 저항해온다. 그러나
화가는 개별적인 형을 전체적인 존재내용으로써 포착하려고 한다.
여기서 물(자연)과 화가(인간) 사이에 긴장장태가 발생하는 것이다.
이 긴장장태를 우리는 물과의 대결이라고 이름하고 있다. 그런데 물
은 영원한 질서를 그 본래의 사명으로 한다. 이 영원한 질서가 화가
의 손에 의하여 '미적 구성'이라는 과정을 갖게 된다. 물은 이 '미적
구성'이라는 사명 하에서 그 본래의 생김새로만 있을 수 없이 된다.
때문에 물은 '자연형태'에서 해탈해서 '순수형태'에로 넘어가려고 한
다. 즉, 형은 하나의 움직임을 발산한다. 형은 움직임의 기운을 지니
게 되는 것이다. 이 움직임의 기운은 물과 화가와의 사이에 필연적으
로 일어나는 현상으로써, 화가의 '개성'이 물이라는 '자연'에 대하여
저항하는 표정이기도 한 것이다. 그런데 이 움직임의 기운은 응당 제
한된 선(한계)에 부딪혀 되돌아오기 마련이다. 또한 이런 반향을 받
은 물은 그 본래의 형을 왜곡시키게 된다. 그 왜곡된 형이 되돌아온
'힘'과 같은 힘으로 균형할 때, 하나의 '형'이 결정된다. 이것이 창조된
포름(형태)이며, 새로운 질서가 형성되었다고 본다. 이 말은 곧 '새로
운 현실'이 창조되었다는 말에 통하는 것이다. 이것이 세잔이 물(자
연)을 다루는 과정이며, 물의 형태가 19세기적 사실주의자의 외형접
사外形接寫의 수법에서 기하학적인 순수형태로 넘어오게 되는 추상주

의자들의 리얼리티(사실성)이기도 한 것이다.

　예술이 아무리 자연에 충실하려 하여도 자연 그것일 수는 없다. 인공을 빌린 자연의 '감'에 불과한 것이다. 예술은 역시 대 자연적인 것이지 아무리 자연과의 일치라 하여도 어디까지나 자연과 인공과의 사이에 그어진 선을 넘어설 수가 없다. 인간은 인공을 믿지 않을 수 없으며 인공을 믿는다는 것은 인간 자신의 생명력을 믿는 마음이기도 하다. 그렇다고 자연을 거부하는 의미가 아니다. 자연은 언제나 인공 앞에, 커다란 참고서인 것이다. '모방충동'에서 '창조충동'에로의 문門은 인간이 인간 자신의 생명력을 믿는 마음으로 하여금 비로소 열리기로 마련이다. 화가는 한 아름 꽃을 감상하고 그것을 그리는 게 아니라, 그 꽃과 동가인 아름다움과 기쁨을 창조하는 것이다. 존재를 그리는 게 아니라 '존재가치'를 새로 낳는 것이다.

　음악이 자연물과의 아무런 부합符合을 보지 않고 순수한 음만으로써의 고저장단의 조합에 의하여 독특한 질서를 형성하여 아름다움을 창조하여 거기에 하나의 객관성을 지니고 주관적 감동에 부딪쳐 인간의 심오深奧를 어루만져주는 것처럼, 미술도 그 '소재' 자체의 질서와 조화 자체 속에서 독특한 세계를 창조할 수 있다고 생각하는 것이다. '색'이라는 문자, '형'이라는 문자로 이야기하는 것이다. 인공은 인공으로서의 폭幅과 깊이深를 가질 수 있다고 생각하는 것이 추상주의적 현대회화의 마음이다. 추상회화가 현실파악에 있어 우연적인 것을 철저히 배제하는 이유도 이와 같은 인공을 믿는 마음에서 기인하는 것이다.

　현대는 확실히 사진, 영화, 텔레비전, 전기, 원자시대이다. 이런 원자적 현실을 옳게 파악하기 위하여는 그 무슨 19세기적 방법이 아닌 새로운 방법이 요구되는 것은 두말할 것 없다. 모든 우연적인 것 착잡한 것을 제외하는 '단순화'에 노력하지 않을 수 없으며 그럴라치면 응당 모든 형태는 기하학적인 순수형태로 환원하기 마련이다. 다시

말하면 추상적인 형태만이 남게 된다는 것이다. 몬드리앙은 말하기를 "우리들을 에워싸고 있는 현실은 생명 자체와 같이 역동적(다이나믹)인 움직임(무부망)으로써 조형적으로 현시되고 있다."라고 했다. 다이나믹한 무부망이 '현대'라는 시대감각을 대표한다는 것이다. 이 말에 의하면 화가는 순수형태와 순수색채의 다이나믹한 구성만으로써 현실적 객관성을 지닐 수 있다는 게 되며 표현(추상주의적 방법)만이 현대의 리얼리티를 정확히 포착할 수 있다는 것이 된다.

바야흐로 세계의 인류는 원자전이라는 흑운黑雲의 저미低迷와 불길한 지축의 진동 속에서 불안에 초려焦慮하고 있는데, 추상주의 예술이 이런 위기에 고민하는 인간의 영혼을 그의 합리주의 원리가 기여하는 '물의 참여'로써 어느 정도 구출할 수 있을 것인가는 앞날의 숙제로 남을 일이거니와, 일단 인간을 동물적인 모방충동에서 창조충동에로 해방시켜 인간 본연의 위치를 차지하고자 노력한 데 대하여 '인간적인 의지'의 존엄성을 인정하지 않을 수 없다고 보며, 추상회화가 다량생산이라는 현대적 생산규범에 호응하여 모든 생활적인 '데자인'에 원리적으로 지도력을 갖고 있는 점 등 시대적 의의는 자못 큰 것이라고 생각된다.

장우성, 「동양문화의 현대성」
『현대문학』, 1955년 2월, 32-35쪽

장우성은 1950년대에 들어서 본격적으로 남종문인화의 특질에 주목하기 시작하였다. 서양 근대회화는 결국 동양 고전미술, 특히 문인화의 주관주의, 정신주의를 지향하며 발전해왔다는 그의 주장은 김용준과 동양주의 미술론의 영향을 보여준다. 20세기 서양회화에 대한 이러한 이해는 동양화의 현대화란 다름 아닌 자신의 전통을 재인식함으로써 가능하다는 결론으로 이어

졌다. 이를 바탕으로 장우성은 동양화단이 현대화, 세계화라는 과제를 서양 추상회화를 수용하여 해결하려는 현상을 강하게 비판하며 전통문인화에서 돌파구를 찾아야 한다고 주장하였다.

생각하면 우리는 오랫동안 자아에 대한 인식을 등한히 해온 것이 한두 가지가 아닌 것 같다. 긴 역사와 전통 속에 참으로 버리기 아까운 것이라든지 또는 우리가 아니면 향유할 수 없는 독특한 장점이나 미점美點까지도 우리는 차츰 무관심 내지 자폭해온 경향이 많다. 현대문명의 특수성격과 정치경제, 사회 등 현실적 조건하에서 우리의 생활양식과 사고방법에 변화를 가져온 것은 필연의 사실이겠지마는 우리는 풍조에 쏠리고 시류에 부딪쳐서 우리 본래의 모습이 점차로 변모 또는 상실되어온 것은 가릴 수 없는 사실인 것이다.

　물론 시대의 변천과 인문의 추이에 따라 보다 더 이상적이고 현실적인 문화의 향상 발전을 추구함에 있어서 건전한 취사선택과 확충보족擴充補足을 꾀하는 것은 당연한 노력이 되겠지마는, 만일 진정한 자아의 위치를 몰각하고 외화外華[2]에 부동浮動되어[3] 비승비속非僧非俗[4]의 기형에 전락하는 경우가 있다고 하면 그것은 허용될 수 없는 일일 것이다.

　과거의 역사를 통해서 보더라도 종족문화의 교류나 변천은 항상 어떤 개체를 주축으로 한 영향이거나 변화였고 결코 무비판한 모방이나 맹목적인 종속은 아니었던 것이다. 인도의 불교사상이 중국, 조선, 일본 등지에 전래하여 각각 그 주체에 적응한 종교로 발전한 것이라든지, 희랍의 영향을 받은 간다라의 미술이 독특한 간다라적 양식으로 완성된 것은 이러한 사실史實을 증명하는 일례로서 진리는 항

2　화려한 겉모습.
3　현혹되어.
4　중도 아니고 보통사람(속인)도 아닌 것. 어중간한 상태를 가리킨다.

상 구원久遠의 생명을 갖는다는 사실事實을 알 수 있는 것이다.

현대 우리 동양화의 경우, 일찍이 유화의 영향을 받아온 것이 사실이다. 멀리 공맹노장孔孟老莊의 도교적 사상을 배경으로 생성·발달한 동양회화가 중국의 당·송대에 융성을 보이었고 명·청대에 이르러서 남종문인화의 고답적 전진으로 유심문명唯心文明을 자랑하는 동양회화 예술은 절정적 단계를 이루었었다. 그러나 근대 서구 과학문명의 대두로 현실주의 사조가 고조됨에 따라 차츰 쇠퇴의 기운을 나타내면서 인상파류 서양화의 사실寫實 치중의 유풍流風으로 접근하여 물상관조物象觀照나 표현기법에 있어서 주관을 버리고 객관에 충실하는 순수기교 본위에 경도되었으니, 그야말로 완전히 본말전도本末顚倒의 괴현상을 노정露呈한[5] 것으로 볼 것이다. 중국의 현대화現代畵가 타락의 비운에 봉착한 원인이나 일본의 소위 신일본화가 극단의 형식화에 타락한 사실은 이러한 무자각한 추종에서 온 실증적 결과라고 보아 틀림없을 것이다. 이와 같은 현실에 처하여 우리는 과연 현대 동양화 문제에 있어서 많은 과제에 당면하고 있는 것이 사실이다.

전통 정신의 재인식! 현대성의 재검토! 우리는 바야흐로 새로운 자각과 실천을 통하여 보다 합리적인 전진을 시도하지 않으면 안 될 것이다. 원래 동양화는 사실주의가 아니고 표현주의와 인격과 교양의 기초 위에 초현실적 주관의 세계를 전개하는 것이 동양화의 정신이다. 그리고 함축과 여운과 상징과 유현幽玄[6] 이것이 동양화의 미다. 사의적寫意的 양식에 입각한 수묵선담水墨渲淡의 선적禪的 경지는 사실에 대한 초월적 가치와 표상적 가치를 지니고 있다. 현대미술 사상의 주류가 되어 있는 추상주의 회화이념에 있어서 그 주지주의적主知主義的 정신과 유미적 단순화의 구성성은 인상파 이후 야수, 입체, 초현실 등 제 각파를 거쳐온 오늘에 있어서 서양 회화예술의 새로운 전위적

5 드러내는.
6 이치나 아취雅趣가 알기 어려울 정도로 깊고 그윽하며 미묘함.

모습으로 등장했거니와, 이 문화사적 관점에서 본 객관주의에서 주관주의로, 모방 재현에서 창작 구성으로 변천한 현대 서양화의 발전 경로는 결국 현실주의에서 이상주의, 합리주의로 점진적으로 추향趨向[7]해가는 근대 인문사상의 일반적인 사조와 일치하는 것을 알 수 있는 동시에, 다시 이것은 고대 동양예술의 유심주의적 근본이념과도 접근하는 것으로서 이러한 새로운 성격적 귀추는 현대 인류문화의 범세계적 규모에 상응하여 동서문물의 이원적 성격이 차츰 다른 시원始元에서 출발하여 같은 귀착점에 도달하려는 징후를 보이는 것이 아닌 것인가?

　최근『뉴욕타임즈』지에 소개된 중국인 화가에 의한 뉴욕에 있어서의 동양화전 평을 살피면 그 논제論題부터가 흥미있는 것이라고 느끼어졌다. 수 개의 동양화전이 동시에 미국의 도시에서 열린 점을 가리켜 미국의 평론가는 '동양미술의 침범(Art Invasion Of Oriental Painting)'이라고 과장적인 제목을 붙이었고, 평문의 요지는 대략 "동양화의 특징은 추상적인 데 있으며 현대 미술사조의 가장 새로운 경향은 몇 세기 전 동양화가 이미 시도한 그것과 일치하는 것이다."라고 지적하여 우리의 관심을 끈 바 있었다.

　한편 일본미술계에서도 근래 이와 공통된 동향을 보이고 있으니 즉 일본의 완고층頑固層을 제외한 가장 신예新銳한 중견 일본화가들과 진보적 양화가들의 대다수는 입을 모아 고대 동양화에 보다 현대성이 존재함을 인식하고 일본화의 재발견이라는 제목 아래 새로운 연구의 대상으로 부강철재富岡鐵齋[8]의 예술을 높이 추앙하고 있다. 이러한 일련의 사실들은 동양화의 비현실성을 위구危懼하는 일부 층과 동양화의 골동화를 자처自處하려는 또 다른 일부 층의 경성警醒[9]과 자재

7　대세를 쫓아감.
8　도미오카 덴사이, 1837–1924. 메이지, 다이쇼 시대 일본의 문인화가, 유학자.
9　정신을 차려 그릇된 행동을 하지 않도록 타일러 깨우침.

資材가 될 것이다.

요즈음 우리 동양화의 새로운 경향으로서 타락된 매너리즘을 지양하고 급진적인 모방을 배제하면서 대담한 구성과 새로운 사실로서 동양화가 가진 바 근본정신을 구현하려는 운동이 대두되고 있음을 본다. 이것은 결국 현실에 대한 정확한 비판을 통하여 구경究竟[10] 동양화의 본연의 모습을 회복하려는 노력에 불과한 것이고, 나아가 현대 동양화의 유일의 전진로前進路가 될 것임은 의심의 여지가 없을 것이다. (…)

김영기, 「접근하는 동서양화: 세계미술사의 동향에서」
『조선일보』, 1955년 12월 10일, 4면(상) / 11일, 4면(하)

김영기는 해강 김규진의 아들로서 1932년 중국 유학 당시 제백석을 사사했다. 귀국 후인 1939년 「지나支那화단의 조류」란 글을 발표하면서 중국 청대 이후의 문인화와 서양 후기 인상주의 이후의 회화가 '필선을 중심으로 한 구성'이란 측면에서 동일한 성격을 지녔다고 주장했다. 김영기가 1955년 발표한 「접근하는 동서양화」는 식민지시대에 자신이 주장한 미술론의 연장선상에 있다고 할 수 있다. 그는 세잔에서 멕시코 벽화를 거쳐 마크 토비에 이르는 다양한 현대 서양미술 사조를 전통 동양미술의 영향에서 출발한 동양화東洋化하는 서양예술로 간주하였다. 따라서 당대 동양화단의 현대미술 수용이란 단순한 서양 추종이 아니라 동서양화가 서로 접근하며 새롭게 형성되는 세계 보편회화에 동참하려는 경향이라며 의미를 부여하였다.

10 궁극, 마지막에 이르는 것.

서양화西洋化해가는 동양화

동양에 있어서 동양화의 전통적 고전법을 버리고 서구적인 과학적 표현양식을 하기 시작한 것은 최근 반세기간의 일이다. 특히 이의 선봉은 일본화단에서 일어났다. 소위 현대 일본화는 과거의 동양화가 가진 일체의 전통에서 이탈하여 신감각에 의한 과학적인 표현양식으로 근대서양화에 보조를 맞추고 있어, 더욱이 여러분이 제2차대전 이후 일본화단에서 보는 바와 같이 서양화와의 구별은 오직 사용하는 재료의 차이밖에 없기에 이르렀다.

　이러한 현상으로 청년시절에 서양화를 하던 적지 않은 근대작가들이 동양화가로 전향하였으니 중국의 쉬베이홍徐悲鴻, 류하이수劉海粟, 왕지천王濟琛, 일본의 가와바타 류시川端龍子, 고스기 호안小彬放庵, 야마구치 호슌山口蓬春, 유키 소메이結城素明, 가와사키 쇼코川崎小虎, 한국의 고희동高義東 등으로, 이는 현대 동서양화의 공통된 표현양식의 성격을 여실히 증명하고 있다. 뿐만 아니라 2차대전 후 일본화의 유수한 화가 도모토 인쇼堂本印象, 고다마 기보兒玉希望 등은 유화의 작품을 제작하기까지에 이르렀다.[11]

동양화해가는 서양화

이 문제는 본론의 중심이 될 것이다. 미술사상 근본 문제로서 서양의 화가들이 앞선 동양 정신문화의 대표인 예술을 따라 연구한 것은 이미 오래 전부터의 일이다. 그 예증으로서 18, 19세기의 여러 인상파 작가들이 동양의 남화양식을 연구하여 인상파 내지 후기인상파 화풍의 중심 사상을 이룬 것은 부인할 수 없는 사실이다. 서양화단에 있어서 특히 인상파 이후 세잔, 고흐, 고갱, 마티스, 루오, 브라크, 브라망크, 르누아르, 뒤피, 피사로에 이르기까지 이 여러 대가들의 동

11　이 장에 언급된 원문의 외국 작가 이름은 1997년 외래어 표기법에 따라 원음에 맞게 새롭게 수정, 표기하였다.

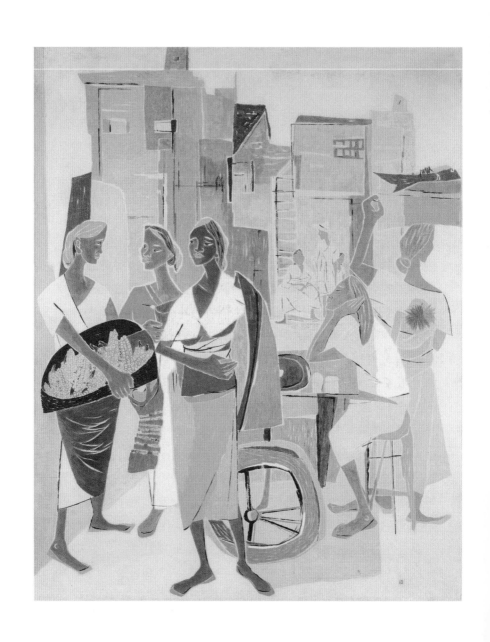

박래현, 〈노점〉, 1956, 종이에 수묵채색, 266×212cm, 국립현대미술관 소장.

양예술 연구의 정열은 높이 올랐으나 실로 이들이 서양미술사상에 있어서 새로운 풍과 양식을 대립한 그 핵심사상은 이 동양예술 연구에 있었던 것이다. 즉, 이들은 때로 동양의 남화가 가진 인상적 터치법을 살리고 음영법을 무시하는 양식을 서양의 재료로서 이용하여 신유행이라고 세인을 놀라게까지 한 것이다. 한 걸음 더 나아가서 유행병의 하나인 추상화 표현에 있어서 재래 동양화의 특징을 연구 모방한 것이 있는 것도 있다. 이러한 구라파에 있어서의 동양미술 연구열은 대서양을 건너가

김영기의 「접근하는 동서양화: 세계미술사의 동향에서」 기사에 도판으로 실린 마티스의 〈습작〉. "동양화의 영향을 받은 한 화면"이라는 설명이 붙어 있다. 『조선일보』, 1955년 12월 10일, 4면.

아메리카 대륙에 있어서 여러 작가들에 의하여 새로운 시험을 하게 되었으니 미국의 마크 토비[12], 케네스 캘러한[13], 귀 안델슨과 멕시코의 디에고 리베라[14], 루피노 타마요[15] 등이 그들이다. 그 중에서 미국의 마크 토비에 의한 동양의 서법과 판각을 연구재료로 하여 표현된 새로운 예술은 20세기 경이의 예술로서 세인의 큰 주목을 끌고 있는 것이라 하겠다. 상기의 이러한 서양화가들에 의한 동양예술열은 이것

12　마크 토비Mark Tobey, 1890-1976. 미국의 화가. 동양의 사상과 예술에 영향받은 추상화 작업을 했다.

13　케네스 캘러한Kenneth Callahan, 1905-1986. 미국의 화가, 벽화가.

14　디에고 리베라Diego Rivera, 1886-1957. '벽화운동'을 이끌었던 멕시코의 화가, 조각가, 벽화가.

15　루피노 타마요Rufino Tamayo, 1899-1991. 스페인의 화가.

이 서양인으로서의 표현양식에 그치겠거니와, 우리 동양인으로서의 서양식 재료에 의한 동양적 표현 내지 민족양식의 표현은 또한 우리들의 주목을 끌지 않을 수 없으니 이런 작가의 예로서 일본의 후지타 츠구하루藤田嗣治, 우메하라 류자부로梅原龍三郎, 야스이 소타루安井曾太郎, 한국의 이종우李鍾禹, 도상봉都相鳳, 김환기, 이중섭 등을 들 수 있다고 하겠다.

김영주, 「《김환기 도불전》: 정관적 세계인식은 고쳐라」
『한국일보』, 1956년 2월 8일

서울 출생으로 도쿄 다이헤이요太平洋 미술학교를 졸업한 화가이자 평론가인 김영주金永周, 1920-1995는 1956년경부터 다수의 평문을 내놓는다. 이 글들에서 김영주는 한국미술에서 '현대'의 의미를 바꿔놓았다. 그에게 '현대'는 서구의 근대성과 합리성이 아닌 전쟁 직후 한국의 콤플렉스와 불안이다. 따라서 현대미술 역시 유토피아적 질서의 기하학적 조형이라기보다 불안한 시대를 드러내는 표현주의적 구현이 된다. 다소 추상적이고 난해한 다른 평문과 비교할 때 《김환기 도불전》에 대한 이 글은 논지와 표현이 명확하다. 김환기의 작품은 세련되고 격조를 띤 것이지만 "소중한 현실감이 사유의 자태에서 보다 절실하게 우러나오지 못"한다. "정관적 세계인식은 고쳐라."로 요약되는 이 주장은 소박한 개성은 매력적이지만 "현대미"와 "시대성"이 부재한 장욱진의 작품에도 적용된다(김영주, 「그 의도와 결과를: 제2회 백우회전 평상」, 『조선일보』, 1956년 6월 29일). 김영주에 의한 '현대'의 재규정은 '모던아트'나 '근대미술'이 아닌 '현대미술'을 주창하는 후속 세대의 도래를 예견한다.

김환기 씨가 '신사실파'의 주장을 단체운동의 형식에서 내세운 것은 내가 알기에는 아마도 7, 8년 전 일인 것 같다. 혹은 그 전일는지도 모

르겠다. 하여튼 씨의 작품제작 이념은 대상의 단순화를 이룩하기 위해서 평면적인 '몽타쥬'를 구성하며, 상징성을 다분히 침투시키는 사실 형태에 입각하고 있다. 이러한 이념은 동경시대, 해방 전의 서울 시대 그리고 오늘에 이르기까지 일관하여 작품에 반영되어왔었고 극히 표현적인 면을 억제하면서 감성의 자기실현을 꾀하고 있는 것이다.

물론 오늘의 씨의 경향과 그 회화형식을 곧 '신사실파'라고 규정하기에는 몇몇 조형문제와 대비해서 논의를 거듭할 여지가 있으나, 추상주의를 거쳐서 실감의 상징성을 동양 특히 지역적인 전통에서 추상하는 '김환기 예술'의 경지는 현대 한국회화 이념에 한낱 범주를 이룩한 것만은 사실이다. 씨의 작품에서 주로 눈에 뜨이는 '데휠메'[16]는 형태적인 표현보다도 전통과 실감을 연관성 있게 하기 위해서의 대상의 PATTERN으로 해석하는 것이 옳을 성 싶다. 왜냐하면 인물, 정물, 풍경 등의 '모띠브'에서 지속되는 형태는 줄곧 같은 양상을 띠고 있으나 '리화인'한 감정의 교류에서 화면에 움직임을 걷잡고 표현의 감성화를 이룩하고 있기 때문이다. 표현의 감성화는 자기실현을 현실대상에서 지양시켜 가지고 지양된 대상의 의미 내용을 전개하는 조형의 방법이라 하겠다. 씨는 이러한 조형의 방법을 작품에서 실현하기 위하여 지역적인 미술문화사에 의거한 전통의 추출에서 반영된 양식(민족성과 체질)을 속성으로 삼고 있다. 그리하여 표현대상을 현실의 가상 즉 직접적인 현실의 사건보다 간접적인 사물에서 추궁하고 있는 것이다.

이렇게 말해보면 씨의 예술은 그 뒷받침을 추상에서, 표현은 낭만적 자기실현임을 짐작할 수 있다. 때문에 일으켜지는 추상과 낭만의 상극을 융합시키고자 '리화인'한 감정의 교류를 조형의식에서 되풀

16 데포르메deforme. 어떤 대상의 형태가 달라지는 일, 또는 달라지게 하는 일.

이하게 되는 것이라고 하겠다. 또 이렇듯 되풀이되는 조형의식에서
뿐만 아니라 오랜 작가생활과 강인한 개성과 체질의 풍족한 여과작
용에 의해서 화면에선 좀처럼 추상과 낭만의 상극성을 노출시키지
않는다.

　　그렇지만 최근의 경향인 표현의 감성화와 아울러 부단히 일으켜
지는 내적 연소작용에 의한 긴장감은 '김환기 예술'로 하여금 진통기
에 부딪히게 한 것은 분명하다. 진통기에 이르렀다 함은 '리화인'한
감정의 교류에서 높은 격조를 띄운 예술의 기준을 자아내고 있는 대
신에 소중한 현실감이 사유의 자태에서 보다 절실하게 우러나오지
못하기 때문이다. 그렇다고 해서 현실의 인간형에 대한 도피로써 씨
의 예술을 규정하는 것은 절대로 아니다. 말하자면 현대성을 뒷받침
으로 하는 의식의 콤플렉스와 불안의 세계긍정에서 일으켜지는 설
화가 부족하다는 뜻이다. 지난날 의의 깊은 제작과정을 겪었고 게다
가 조형의식의 터전을 우리들의 빛나는 전통에서 영향받은 선조의
'아레이트'(능각미棱角美[17]), 색조의 집단적 개성의 반영, 다감한 PAT-
TERN의 수용, 구도의 '몽타쥬' 등에서 찾으며 세련된 개성의 자기실
현을 이룩했음에도 불구하고 작품에서 시대성의 욕구를 찾아보기
어려운 것은 무엇 때문인가? 이것은 씨의 인간형에서 자아내는 예술
관이 정관적인[18] 세계인식에 기인하고 있는 까닭에서인가.

　　요컨대 이러한 문제는 현대성과 '시튜에이슌'에 관련되는 사조의
반영이 치우친 전통환원으로 말미암아 견제당하고 있는 탓으로, 오
늘의 과제를 지적 실현에서 걷잡는 것보다 감성의 실현에서 걷잡음
으로써 이루어지는 결과인 것 같다. 물론 감성은 예술의 바탕으로서
한 작가에 있어서의 예술관의 원천이기도 하다. 그러나 시대성을 반

17　능각棱角. 물체의 뾰족한 모서리, 사람의 성격이 꼿꼿하고 모가 남.

18　정관靜觀. 무상한 현상계 속에 있는 불변의 본체적·이념적인 것을 심안心眼에 비추어 바라
　　보는 것. 실천적 관여의 입장을 떠나 현실적 관심을 버리고 순 객관적으로 바라보는 것.

영하고 그 속에 존재하는 자기실현은 결코 감성에만 치우쳐서는 지탱하기 어려운 것이다. 더욱이 오늘날 같이 불안한 시대일수록 지적 배경에 의지하여 시대성의 영향과 개인에 있어서의 정신적 과제의 사이에서 교류되는 의미를 밝혀야 한다. 그리하여 사조를 형성할 수 있는 작품, 표현, 현실감의 내용을 제시하는 작가정신에서 오늘의 제 양상을 비평해야 한다. (…)

방근택,「회화의 현대화 문제: 작가의 자기방법 확립을 위한 검토」
『연합신문』, 1958년 3월 11일-12일

평론가 방근택方根澤, 1929-1992은 한국의 미술가들을 세 세대로 구분한다. 1세대는 당시 기준으로 40-50대 관학파 사실주의 작가들, 2세대는 세잔, 큐비즘, 야수파 등의 화풍을 구사하는 30-40대 '모던아트' 작가들 그리고 3세대는 앞선 두 세대와 거리를 두고 모색 중인 20-30대 작가들이다. 1958년 3월 방근택은 현대미술가협회 작가들의 작업실을 드나들며 그들의 '앵포르멜' 실험을 목도하고 있었다. 이 글은 이후 같은 해의 3, 4회《현대미술가협회전》을 통해 선보이게 되는 그 새로운 화풍의 등장과 의미를 예견한다. "우리네 생리로서는 도리어 표현주의적 바탕에 기한 현실과의 즉결에서 회화하는 아르퉁이나 슈네이데에게 더 공감"이 간다거나 "젠킨스나 불스 등의 소위 앵포르멜 회화가 더 기호에 당기는" 등의 구문은 이들의 표현주의적 추상의 구사가 유행의 추종이 아니라 필연에 따른 도입임을 시사한다. 그리고 기존 미술의 "안이", "타협", "낭만", "소시민적" 면모에 대한 "도전"이나 "저항"임을 강조한다. 이를 통해 아직 공식화되지 않은 '앵포르멜' 화풍을 미리 옹호한다.

(…) 일반적 면에 있어서 작가의 년대年代에서 영향되는 역사적인 것

장욱진, 〈자전거 있는 풍경〉, 1955, 캔버스에 유채, 30×15.5cm, 장욱진미술문화재단 제공.

이 있는데 여기에서는 현재, 우리 화단을 대략적으로 세 가지 세대로 분류하기로 한다.

그 제일의 세대로서는 대개가 자연주의나 인상주의적 일본화된 일본관학파의 아류적 영향하에 있는 사십-오십대의 세대로서 이네들은 1900년대 이전의 전현대적前現代的인 광의의 사실주의적 영향에서 물상物象의 표현적 기교의 반복에 머물러 있다 할 것이다.

제이의 세대로서는 이상의 제일의 세대와 같은 영향에 있거나 또는 그런 것에 의식적으로 반항하는 데서 있으려는 사십-삼십대의 세대로서 이네들도 대개가 유화의 일본화식 영향하에 있다 할 수 있다. 이네들 중 반항적인 어떤 개인들이라 할지라도 소위 '모던 아티스트'로 처하여 있어 가지고 대략적으로 1900년에서 1910년 사이에 제기됐던 혁명적 조형상의 잔해물을 '몽따쥬'하는 데에 급급하고 있는 현상이다.

그리고 마지막 제삼의 세대로서는 이제 20-30대의 새 세대가 태두抬頭되며 있는 즉 이네들은 대개가 이상의 제일, 이의 세대에 반항하는 데서 그 영향을 접수하여 있으나 아직 현대라는 오늘의 의식을 통하여 내일에의 기여에 이바지할 어떤 모색기에 있다 할 것이다.

이상의 제일의 세대에서 감지될 수 있는 자연주의적 일日 아카데미즘의 기교적 그림에서는 현대적 감각의 결여뿐만 아니라 인간적 주체로서의 정신의 백지에 실망하여 남음이 있고 그리고 제이의 세대에서는 그 외면적 제스츄어와 어떤 멋에 치우친 인공적 '탓슈'[19]의 다분히 장식적이고 너무나도 회화적인 안이한 낭만주의에 염증을 느낀다. 현대라는 개념의 탈을 쓴 이들의 무비판적 모방이 아무리 신기한 것을 내세우더라도 거기에는 손재주에 넘친 잔꾀가 아니면 졸렬한 예술적 빈곤이 있을 따름이다. 현대의 회화는 과거의 회화보다

19 tache: 얼룩 혹은 흔적.

박서보, 〈회화 No.1〉, 1957, 캔버스에 유채, 95×82cm, 기지재단 제공.

도 그 자기방법의 현상작업이 더 어렵고 또 가책 없는 준엄성이 있어야 한다는 걸 깨닫는 데서 이네들 세대의 작가들은 무비판적인 외면적 회화를 지양할 것이다.

그 다음 제삼의 세대에 있어 특히 문제가 되는 것은 작가로서의 출발을 어디다 둘 것인가 하는데 있다. 선배들의 영향에서나 외국의 현대 첨단적 모방에서는 결코 오늘의 현대적 작가로 표방할 수 없다. 젊다는 것만이 곧 새롭다는 증좌로 될 수는 없다. 그렇다고 해서 자기만족적 자위로서 지역적 폐쇄성만에도 기울일 수는 없다. 그러면 뭣을 어떻게 그릴 것인가? 이 번잡한 조형상의 일대교착一大交錯 중에 있어 과연 눈만 감고 자기모색만 할 수 있단 말인가! 아니다. 누구보다도 먼저 현대의 국제적 '바란스'에 대한 수취를 주저하지 말아야 할 것이며 어떤 것이 현대적 '앵떼르나쇼날'[20]인가 하는 것을 짐작해 둠으로써 자기의 맹용을 비판할 줄도 알아야 할 것이다. 그러나 그런 것보다도 먼저 모든 것에 앞서서 '자기'가 문제이다.

이제 이 자기문제를 철저히 구명함으로써 천박하고 협소한 한국의 서양화 전통으로 인한 현대라는 이 다산적多産的 제상諸相 중에서 현혹되어 어떤 것이 진실로 오늘의 우리네 예술일 수 있는가 하는 본질적인 것에서부터 유리 당하여 수다한 재능을 혼미에 빠뜨리게 할 헛 정력의 소모에서부터 이제 지양시킬 단계에 있다 할 것이다.

여기에서 우리는 2차대전 후 현재까지의 현대회화의 국제적 조류를 비판 검토하여 우리의 창조에 어떻게 참고될 것인가를 따져보기로 하자. 현대에 와서 추상주의 회화가 국제적 대세로 인정되기는 신생의 무전통無傳統에서 그 강력한 개성을 각개의 방법에서 창조해낸 미국의 추상파 중 윌렘 데-쿠닝이 그 대표작가로 1954년의 베니스 뷔엔날레에 출품된 데서부터 비로소 여기에 '아브스트락숀 페인츄

20 international.

어 에폭크'를 지었다고 볼 수가 있겠다. 그러나 오늘날 예술상의 조
류나 제 에꼴, 혹은 작가 개인 간에 이만치 예술적 창조의 자유가 허
용된 때도 역사적으로 없었다.

　우리는 이 중에서 우선 1955년에 『끄리띄끄』지의 앙께에뜨 결과
세상에 '아필'하게 된 로르쥬, 삐농, 마르샹, 끌라베 등의 '삐까씨즘'[21]
과 '마띠씨즘'[22]과의 '네오·오므앙'과 마넷씨에, 바젠느, 데 스타엘 등
의 인상주의적 심상풍경의 추상주의도 벌써 어제의 일로 된 감이 있
다. 이네들에게서 우리가 배울 것은 인상주의적 타협화 때문 전통에
대한 철저한 반항의식의 부족으로 인해서 한낱 소시민적 안이성安易
性을 추상적으로 번의翻意[23]한 데서 전통보수에 머물게 된 결과로 퇴
화한 것을 알아야 한다. 우리네 생리生理로서는 도리어 표현주의적
바탕에 기基한 현실의 즉결卽決에서 회화하는 아르뚱이나 슈네이데에
게 더 공감이 가는 이유를 밝힐 필요가 있겠다. 거기에는 그만치 창
작적 자유의 가능성이 보다 많기 때문이다. 이제 와서는 젠킨스나 불
스 등의 소위 앵포르멜 회화가 더 기호에 당기는 이유도 여기에 있
다. 여기에서는 데-쿠우닝 식의 가학加虐된 고독한 현대인의 불안을
풍자하는 기운보다도 더 인간존재의 절정인 전부가 미분화된 태중
상태胎中狀態에서 생성과 사멸의 온갖 가능성이 담겨져 있는 회화상의
마지막 '꼴인'이 있다. 그러나 여기에서는 '마치에르' 즉 '펭뛰르'[24]라
는 단적인 기백을 필연화하는 기여其余[25]의 모든 것에 대한 부정적 결
정이 앞서 청산되어야 한다는 걸 우리는 명심해둬야 한다. (…)

21　Picassism: 피카소주의.
22　Matissism: 마티스주의.
23　먹었던 마음을 뒤집음.
24　peinture: 회화.
25　그 나머지.

2. 앵포르멜의 확산과 현대미술의 토대 형성

김병기, 「동양화의 근대화 지향: 《고암 이응노 도불기념전》 평」
『동아일보』, 1958년 3월 22일, 4면

이응노는 프랑스로 진출하던 해인 1958년 중앙공보관에서 도불전渡佛展(3월 8일–3월 17일)을 개최하였다. 이 도불전에는 주변 풍경과 인물들을 강한 먹과 필획으로 투박하게 묘사한 1950년대 작품들과 함께, 거침없이 난무하는 필획이 두드러진 새로운 경향이 선보였다. 이 새로운 경향은 당시 김영기, 김영주 등에 의해서 '앵포르멜적'이라고 평가되는 동시에 역시 김영주, 김병기에 의해 전통예술, 특히 초서草書나 분청자기의 문양과 연결되었다. 이응노 역시 자신의 추상작품을 '사의寫意를 중심으로 개척된 현대 동양화'라며 전통 문인화의 미학을 빌어 설명하였다. 이러한 논리는 동양화단의 새로운 서양 미술사조의 수용이란 '전통과의 대결'이라기보다 결과적으로 '전통의 계승'으로 해석되었던 당시의 담론을 잘 보여준다. 이응노는 이렇듯 전통미술에 대한 재해석을 바탕으로 프랑스에서 콜라주를 이용한 새로운 문자추상을 제작하였다.

동양화의 근대화 문제가 제기된 지는 오래다. 이것은, 우리나라의 유화가 동양의 전통과 연결지어져야 한다는 젊은 세대들의 근래의 의식과, 당분간은 움직일 수 없는 한국미술의 한 목표라 아니할 수 없는데 이것을 작품으로 실현한다는 것은 그리 용이한 일은 아니어서 아직은 양식적으로 일종의 절충상태를 벗어나지 못하고 있는 것 같다. 전통으로서의 동양의 양식이 근대라는 의미의 서구적 양식과 혼화混和를 이루자면 어느 정도의 세월이 필요하다. 우리나라의 동양화

는 그 본질에 있어 비교적 순수한 것을 유지하고 있다. 묵의 함축과 필세의 존중은 동양화의 저버릴 수 없는 성격으로서 앞으로 만약 보다 철저한 실험을 전제한다면 우리의 동양화는 근대화의 과업 추진상 가장 정상적인 것을 이룰 가능성이 있다. 그러나 우리들의 실정은 특수한 몇 작가 외에는 동양화적인 어떤 가상의 경지가 우리들의 현실과 무관하게 존재하는 것 같이 착각하고 있다.

이응노 씨야말로 재래적인 경지에서 벗어나려는 실험에 혈기를 보여준 특수한 작가의 한 사람이다. 이번 도불전은 우리 동양화의 근대화 과정에 가장 특기할 전관展觀[26]이었다. 우선 가표구假表具로 제시된 61점은 동양화가 빠지기 쉬운 가식의 세계에서 벗어나고 있다. 그의 솔직성은 국제미술의 새로운 경향에 대한 관람을 감추지 않았다. 분방한 필세는 표현파적인 경향과의 공통점을 보여주었으나 이조 도자의 구수한 필치와 보다 체질적으로 결부되는 것이다. 〈비원秘苑〉, 〈성장盛裝〉, 〈숲속〉 등의 힘차게 그어진 굵은 선의 구성에서 약동하는 생명을 느끼며 번지고 뿌려진 자동적 효과는 깊은 산중 바위틈에 번식하는 식물의 생태인 듯 그리고 〈아침〉의 맑은 공간과 〈싹 틀 무렵〉의 소박한 맛도 잊혀지지 않는다. 몇 개의 커다란 면으로 찍어 놓은 〈유곡幽谷〉과 〈창 밖〉, 〈정원〉의 다채로운 시도도 나쁘지 않았다. 이번 전시는 많은 작품 중에서 추려진 모양인데, 외국에 가서 전시할 경우 어떤 경향을 강조하기 위한 배려가 필요하지 않을까.

26 전시.

「기성화단에 홍소^{哄笑}하는 이색적 작가군」

『한국일보』, 1958년 11월 30일

1958년 5월 3회《현대미협전》을 통해 모습을 드러낸 '앵포르멜' 화풍은 같
은 해 11월 제4회 전시를 통해 하나의 흐름이 된다. 작자불명의 이 신문기사
는 그 새로운 화풍의 부상의 의미를 상술한다. 주목되는 것은 '앵포르멜'의
등장이 외래사조의 단순한 모방이기보다 나름의 필연을 갖춘 것임을 강조
한다는 점이다. 2차 대전 직후의 유럽과 전쟁 직후의 한국을 동일시하면서
"우리를 에워싼 사회상황이 암담한 것을 생각하면 한국적 축소판 앵훠르멜
이 창궐할 사회배경은 있는 것"이라 언급하는 대목은 이를 잘 드러낸다. 그
것은 "자학적 표정을 통하여 들려오는 전후라는 계절"이다. 전문적인 식견
으로 쓰인 이 기사는 '앵포르멜' 화풍이 이전의 다른 해외사조의 도입과 달
리 전쟁 체험에 근거를 둔 것이라 주창한다. 이 논리는 이후 앵포르멜 화풍
의 정당성과 역사적 공인의 핵심적 논거가 되는 '전쟁 내러티브'의 시작을
알린다.

30대 전후의 전후파 '아방갈트'의 결집체로 알려진 현대미술가협회
는 미술 '씨즌'도 한 고비 넘은 지난 28일부터 수백 호의 괴이한 작품
군을 전시하여 기성화단을 홍소^{哄笑}나 하는 것처럼 새로운 문제를 던
지고 있다. 동란 후의 해방감과 불안이 뒤섞인 공기 속에서 우리나라
화단은 감각적인 모던이즘으로 이행하는 것이 특징으로 되고 있다
는 것을 계산에 넣는다 해도 이들 사이에 유행한 '앙훠르멜' 정확히
말하여 '시니휘안 드 랑훠르멜Signifiants de l'infomel'이라는 첨단적 경
향은 금번 그들의 또 하나의 유행인 대작주의와 함께 새삼 모험소설
의 주인공으로서의 그들을 확인할 수 있었다. 허긴 서구의 경우에도
전위예술에는 전설적 화제가 그림자처럼 따르지만, 한국의 그들도
새로운 예술의 창조라는 것이 조직과 전략을 동반한 전투행위라고

생각이나 하는 듯이 11명 동인의 발표장치고는 너무 벅차리라고 짐
작되었던 육중한 덕수궁미술관의 벽을 오히려 좁다는 듯이 이용하
였고, 일찌기 없었던 5백호 대형, 4백호의 작품을 생산하여 한국 화
단사상에서도 화제가 될 수 있도록 연출하였는가 하면 유료 입장제
도를 단행하여 전람회의 흥행화조차 생각해봤다. 그래서 회장에는
회구繪具를 화포에다 지저분(?)하게 마구 내려 바른 비장하고 철학적
인 열띤 화면이라고 할까, 울적한 '에네르기'의 발산이라고 할까, 그
러면서도 드높은 가을 하늘 아래 확 펼쳐놓은 새하얀 '노오트'와 같
은, 화단의 복잡한 잡음 그 속에서 자기의 '노오트'를 마음껏 자랑하
는, 청결한 방만 같은 이런 위화적인 압박감이 감돌고 있다.

　'미쉘르 다삐에'라는 전투적 평론가는 「또 하나의 미학」에서 꼭 거
창한 표현이기는 하지만 "전제專制적인 게다가 모든 묵은 반사작용에
대하여 완전한 무관심"을 가지고 "전인미답의 초복잡超複雜에의 장대
한 모험"이라고 자부한 앵훠르멜이라는 것은 '훠름'이 되어 있지 않
은 것 혹은 '훠름'이 되는 이전의 미정형을 뜻한다.

　화면의 '마치엘'이라는 물질과의 격렬한 교류를 통하여 제1차대전
의 다다가 그랬듯이 추해醜骸에 지나지 않는 휴머니즘을 액살縊殺하려
는 과감한 즉물적 의지가 그 바탕에 있다. 추상예술이 비구상회화에
로 발전하고, 비구상회화가 기하학적인 것으로 경사傾斜하는 것에 대
한 항의에서 출발하며, 원심적인 모험치고는 다시없는 과격파가 되
고만 앵훠르멜 운동은 전후 구라파의 절망적이고 해체적인 사회 분
위기에 저항하는 인간의 의식의 회화적 표현인 것이다. 따라서 우리
나라가 그런 서구적 해체화 과정을 밟고 있지 않다 하더라도 우리를
에워싼 사회상황이 암담한 것을 생각하면 한국적 축소판 앵훠르멜
이 창궐할 사회배경은 있는 것이다.

　그리고 해외로부터 직수입된 예술론과 우리들 현실의 실감과의
어떤 단층이야 무시할 수 없는 것이지만, 소위 서구로부터 근대회화

의 세례를 받았다고 하지만 근대회화를 지탱하는 인간의 자각과 무연한 한국적 양화에 비하면 그들의 이번 현대전의 화면에는 자학적 표정을 통하여 들려오는 전후라는 계절 거기에 살고 있는 사람의 육성 같은 것이 있는 것이다. 우리나라와 같이 화가의 수가 그 사회의 화가에 대한 수요를 넘는 경우에 더구나 전통적 회화개념에 항거할 때는 그들의 발표 의욕도 한갓 동인끼리의 심각한 개념론처럼 사회적 반응이 없는 무상의 에너지의 일방적 방출이 되고 말지 모른다. 그러나 '하아바드 리이드'[27]가 적절히 지적했던 바와 같이 "어느 시대에나 신화를 만드는 것은 방향없는 사고"인 것이다. (…)

김병기·김창열, 「전진하는 현대미술의 자세」
『조선일보』, 1961년 3월 26일

1958년 앵포르멜 화풍의 부상은 한국전쟁의 폐허 위에서 착수된 현대미술 프로젝트의 일단락을 의미한다. 독려와 격려 속에서 등장한 그 미술운동은 그러나 이내 검증에 직면한다. 1959년 김병기, 김영주, 이경성과 같은 기성 미술인들은 젊은 세대의 미술에 "이데", "자기", "방법"이 결여되었다고 비판하며 "모방", "추종"의 혐의를 제기한다. 반면 앵포르멜 사조의 참여자와 옹호자들은 '전쟁 내러티브'에 근거를 두고 그 외래적 실천의 도입 내지 구사의 필연성을 주장한다. 1961년 김병기와 김창열1929-2021의 대담은 두 세대 미술인 간의 대립을 선명하게 드러낸다. '이념'의 체험 없이 국제적 양식의 도입을 지적하는 공격에, 선배들도 다르지 않았으며 오히려 자신들에겐 이념이 서 있다고 응수한다. 그리고 그 이념이란 '사르트르'의 실존주의로서 앞선 세대가 해놓은 것이 없기에 외래의 담론에 기대고 있다 암시하며 쏘아붙

27 Herbert Read1893-1968: 영국의 미술사가이자 미술행정가, 시인이자 비평가.

김창열, 〈제사〉, 1965, 캔버스에 유채, 162×130cm.

인다. 그러나 선배가 보기에 이는 양식을 넘어 정신의 식민화를 가리킬 뿐이다. 이와 같은 두 세대 간 팽팽한 대립은 여러 지점에서 전개된다(현대미술의 기점, 전통 유산의 대상 등). 현대미술을 둘러싼 입장이 충돌하고 경합하는 사태는 한국 현대미술 논의의 지반이 형성되고 있음을 알리는 듯 보인다.

(…)

병 미술사적으로 현대미술이라고 하면 어디서부터 어디까지가 현대미술이라고 할 수 있겠지만 … 실은 미술의 오늘의 실태는 무엇이냐? 가 문제가 되리라고 생각합니다. 그러니까 현대미술이란 현실에 부딪치고 있는 작가들의 호흡 같은 것이라고 볼 수 있겠지요. 그러나 우리들의 입장에서는 그 호흡을 호흡 그대로 표현하는 일이 제대로 대중에게 전달이 안 되는 간격이 있는 것 같아요.

창 그러면 그 간격이 무엇인가 하는 것을 밝히면 현대미술을 이해하는 첩경이 되겠군요.

병 그 간격은 단적으로 말해서 현대미술이 가지고 있는 추상성이라고 생각하는데 …

창 순서로 봐선 추상이라고 할 수 있겠지만 대중들이 솔직할 수 없다는 데 더 문제가 있지 않을까요? 가령 눈이 오면 어린이들은 즐거워서 뛰노는데 어른들은 걱정부터 하니까요 그것은 어린이들의 시각언어에 대한 반응이 순수하게 반영되지만 어른들은 관념이 앞서지요.

병 그러나 어른들에게 눈이 와서 걱정이 생긴다는 것도 미술하고 관계없는 것은 아니지요.

창 물론 작품세계에서는 어른들의 근심도 곧 내용일 수 있지만 그 내용을 표현하기 위한 언어가 관념 때문에 통하지 않는다는 이야기지요.

병 그렇지요. 난 가끔 미술의 현대성을 설명할 때 과거의 그림이 설화적인 것을 갖고서 많은 얘길 해왔지만 오늘의 미술은 보다 시각적인 것을 갖고서 얘기를 하고 있다는 말을 합니다. 가령 렘브란트의

경우 유명한 〈야경〉을 그린 이후 생활적으로 몰락했는데 그 이유는
종래에는 한 사람 한 사람을 알아볼 수 있도록 그렸는데 〈야경〉에 있
어서는 명암에 빛나는 조형성에 더 흥미를 느낀 까닭이지요. 바로 이
것이 미술의 근대성의 한 좋은 예라고 생각됩니다. 미술사적으로 보
면 인상파가 현대미술의 출발점이라고들 얘기하지만 그 성격으로
본다면 역시 후기인상파의 세잔 같은 사람이 더욱 현대미술의 기점
이라고 볼 수 있겠지요.

창 여기서 바로 40대와 30대의 견해의 차이가 생기는데요. 나는 현대
미술의 기점을 다다에다 둡니다. 그리고 중간 토막을 잘라버리고 원
시에다 직결해버리지요.

병 하… 그렇지요. 다다와 세잔과는 15년 차이는 있으니까요. 그러나
창렬 씨는 그 정신을 얘기한 것이고 나는 미술사적인 또는 스타일의
기점을 얘기한 것이지요. 다다에다 둔다는 그 의미는 알겠어요. 그러
나 역시 인상파 이전의 그림이 손에 의해서 그려진 그림이라고 하면
인상파는 눈으로 그렸고 후기인상파부터는 마음으로 그리는 그림이
되지 않을까요. 말하자면 자연재현에서 보다 주관으로의 이양을 말
하는 것이지요.

창 저도 세잔에다 기점을 두는 의미는 알겠어요. 그러나 현대미술이
라는 것을 스타일에 보다도 내용에다 둔다는 것에서 견해의 차이가
생기는 것이겠지요. 물론 현대미술을 설명하자면 양식을 따라 검토
하는 것이 순서이겠지만 흔히 양식만 더듬다가 알맹이는 맛도 보지
도 못한 경우가 많아서 하는 말입니다. 그러니까 오늘의 미술을 양식
에 의해서만 보아왔기 때문에 호되게 얻어맞은 것은 바로 우리 세대
니까요.

병 오늘은 봇짐을 바꿔지는 셈이 되는데 얻어맞은 것은 비단 30대뿐
만이 아닙니다. 형식과 내용이 어떻다는 말이 아니고 우리나라의 젊
은 세대가 내용을 시각으로서의 형식에다 결부시키고 있지 못하다

고도 얘기할 수 있지 않습니까? 보다 오히려 우리나라의 경우 과거 허다한 '이즘'에 기복을 낳게 한 이념을 체험하지 않은 채 국제적인 양식의 도입에 그치고 있다는 얘기를 할 수 있지 않겠습니까? 이것은 우리나라 현대미술의 기점 자체도 마찬가지라고 생각합니다. 이념은 서 있지 않은데 그 양식부터 가져왔다 하는 것, 40대도 그랬지만 지금의 30대 20대도 그러한 되풀이에서 멀지 않을 것 같습니다.

창 내가 말하는 건 그래서 시점의 차이가 생긴다고 봅니다. 청소년더러 왜 너희들은 공자님 말씀을 거역하느냐는 얘기와 같다고 봅니다. 스타일과 내용이 어느 정점에서 합일될 때 그것은 더할 수 없는 완전이지요. 선배들은 우리나라에 추상미술을 도입한 분들까지도 내용보다 형식 위주였기 때문에 거칠은 우리들의 일을 그 본질적인 자세보다 치장에 더 관심을 두니까요. 이념은 뚜렷이 서 있습니다. 언젠가 다방에서 싸르트르를 갖고 있었더니 어떤 문학하는 어른이 픽 코웃음을 치더군요. 싸르트르가 유행에 그칠 수도 장식도 될 수는 없지 않겠어요. 이어받을 만한 전통을 못받은 우리가 오늘의 시점에서 무엇을 어떻게 모색하는 것이 가장 정확에 가까운 길이겠어요? 우리는 알맹이를 붙잡기 위해서 옷이 남루해졌던 것입니다. 잘 그리는 사람 옷을 멋지게 입은 사람 신사라고도 할 수 있고 기생 오빠라고도 할 수 있지요. 어떻습니까?

병 좋은 말씀이신데 … 나도 그래왔지만 자기세대 이외의 사람들을 모두 풍속한 건강인 말하자면 인사이드의 사람으로 보려는 경향이 있는데 문제는 오늘의 아웃사이더의 남루해 보이는 포즈를 보이는데 그치지 말고 아웃사이더의 실체를 보여줘야 한다는 것입니다. 전통을 이어받지 못했다고 하지만 우리들의 육(肉) 속에 스스로 전통은 연쇄적으로 이어지고 있지 않겠어요? 말하자면 양식의 도입은 이제는 그만두라는 말입니다.

창 고맙습니다. 그러나 불만이 남는데요. 실은 체념한 지 오래지만 꾸

짖을 줄은 아시지만 우리가 어떻게 해야 옳다는 말 한마디 남아 있지 않다는 사실을 극한해서 전통이라고 말씀드렸던 것이고 연쇄적으로 받아들여야 할 전통이라고 할 것이 받아졌다면 싹둑 잘라버리고 싶습니다. 우리나라에 불필요한 전통이 범람해 있습니다. 스스로 골라야겠다는 서글픈 배덕자가 돼버렸지요.

병 이렇게 되면 차츰 할 말이 없어지는데 … 말문이 막힌다고 할까 … 사실 전통이라고 하는 것도 우리가 한국사람이니까 한국의 전통을 이어 받는다 하는 것보다 무언가 근대성으로서의 서구의 합리주의가 다다른 막다른 골목을 타개하는 몇 개의 타개점으로서 가장 커다란 것이 동양의 비합리성이 아닐까 생각합니다. 아까 창렬 씨가 현대를 곧장 원시에 연결짓는다는 말을 했지만 오늘의 프리미티브 역시 하나의 비합리성의 제시라고 생각합니다.

창 여기서도 마찰이 생길 것 같은데요 … 동양의 전통이라는 것을 어떤 데서 찾아야 하느냐가 문제입니다. 단적으로 말해서 우리나라의 현황은 아직도 공자가 지배하고 있다고 봐야 할 것입니다. 이 공자가 우리의 예술의 발전을 저해해왔고 또 오늘 집요하게 현대예술에 대한 이해에 장벽을 쌓고 있는데요… 만일 공자가 노자로 바뀌어졌었더라면 …

병 재미있는 견해입니다. 공자는 동양에 있어서의 합리성을 말하는 것이겠지요. 동양의 전통이 어떤 것이냐 하는 것은 사람에 따라서 다르겠지만 여하간 동양정신에 가장 순결한 상태가 발상지인 중국이나 혹은 양식화해버린 일본에 있어서보다 우리들 한국에 있는 것 같아요… 나도 소위 전위를 자처해온 한 사람이지만 전통에 연결되지 않은 새로움이란 결국은 공허한 편력에 불과한 것이 아니냐고 느껴집니다.

창 문제는 그 전통이 무엇이어야 하느냐에 있지요.

병 서구의 근대가 다다른 정신의 위기란 결국 '기계'와 '기구'가 자아

내는 인간의 상태에 있다고 생각합니다. 우리들은 서구들이나 동양인들을 막론하고 바로 이러한 상황에 놓여 있는 것이겠지요. 문제는 이것을 타개하기 위한 동양의 비합리성으로서의 전통을 말하는 것입니다.

창 동양의 합리를 절개하기 위한 계기를 또한 도구를 무엇으로 어떻게 마련해야 옳다고 생각하십니까??

병 그것은 알 수 없습니다. 단지 그것이 계기를 가져온 것은 한국의 동란이 자아낸 우리들의 현실이 아닌가 생각합니다. 동란 때문에 우리들은 수다數多한 난경難境을 겪고 있지만 그만큼 우리들의 리얼리티는 근대로의 성숙을 보이고 있는 것이 되겠지요. 그런 의미에서 한국의 현대미술은 6·25 이후서부터 시작된다고 생각합니다.

창 한국의 현대미술을 이야기하기 전에 그 동양의 전통이라는 것을 좀 더 규명해보고 싶습니다. 한국의 동란은 우리로 하여금 서구에서 합리를 분쇄하던 때처럼 우리가 입고 있던 낡은 합리의 옷을 갈기갈기 찢어놓고 우리로 하여금 알몸을 들여다보게끔 한 계기를 마련한 것은 사실입니다. 그러나 우리가 전통을 말한다면 합리를 분쇄할 수 있는 계기로서의 전통을 찾는다면 그 거점을 어떤 등지에다 두어야 할까는 한번 두드려 보아야 할 문제일 것 같아요. 불교나 노자의 세계는 이미 서구에서 발굴해가고 있지만 무당이나 성황당 또는 상여 같은 데서 다른 지역의 주술과는 특이한 어떤 영적인 생명체로 직결되는 지름길이 있지 않을까도 생각하는데요. 독일의 훈데르트바서나 볼스 같은 작가가 손대고 있기는 하지만 …

병 물론 그것도 동양성에의 발굴의 하나가 되겠지만 상여라든가 무당 같은 것은 나로선 체질적으로 견딜 수가 없어요. 그러한 쇠마니즘[28]은 우리나라뿐이 아니라 어느 원시사회에도 얼마든지 찾아볼 수 있는

28　샤머니즘.

것이겠고, 나는 좀더 서구의 합리와 대결하는 동양의 정신세계 … 그
것이 무엇인지는 확실치 않으나 고려의 청자 혹은 이조의 백자나 목
물木物 또는 신라의 돌들이 갖고 있는 '무無'의 경지 같은 것 그리고 동
양의 수묵이 갖고 있는 함축성이라든가 무한한 것에 흥미를 느낍니
다. 물론 이런 것이 이른바 동양의 풍류에 그친다면 하나의 취미성으
로 떨어지겠지만 … (…)

김병기, 「국전의 방향: 아카데미즘과 아방가르드의 양립을 위하여」
『사상계』 9호, 1961년 12월

1950년대 말 앵포르멜 화풍의 등장과 즉각적 확산은 추상미술의 본격적 전
개로 받아들여진다. 1961년 국전은 4·19 학생혁명과 5·16 군사쿠데타로 이
어지는 혁명의 분위기 속에서 양화부를 구상, 추상, 반추상의 삼과제로 분류
하여 아카데미 사실주의의 독주를 막는 결정을 내린다. 보수적인 국전에 추
상이 진입하고 주류가 되어감을 전하는 김병기의 이 글은 전쟁 직후 그가
현대미술의 방식으로 추상을 조심스레 제안했던 일을 떠올리면 격세지감을
느끼게 한다. 그러나 앵포르멜 형식의 추상에 의구심을 갖고 있던 김병기의
비판적 태도는 이 글에서도 이어진다. 특히 그는 유행에 따르거나 설익은 추
상보다 "반추상"에 관심을 드러낸다. 왜냐하면 그것은 "완전추상의 양식적
되풀이보다는 작가들이 보다 자연스럽게 화면을 추궁해 들어갈 수 있는 여
지"가 있기 때문이다. 전쟁 직후 고립과 소외의 시급성 속에서 추상으로 내
달리던 한국미술은 이제 보다 "정직한", "충실한", "자연스러운" 화풍을 말하
기 시작한다. 이를 통해 선진적 형식의 물신적 채택을 문제 삼는다.

(…) 년전 덕수궁 담에서 전개되었던 젊은 세대들의 예술시위는 오래
기억에 남는 일이었다. 《60년전》과 《벽전》의 그룹이 해놓은 일이다.

그때는 아직 작품에 결함도 많았으나 그들의 작풍과 전시방법은 아주 잘 들어맞는 것으로 보였다. 가두의 담벽이라는 비장한 자세가 그들의 비정형적인 화면을 뒷받침하고 있었다. 그런데 이번 국전과 같은 축제적인 분위기 속에서는 비정형들이 마치 김빠진 맥주격으로 느껴지는 것이다. 이것은 대체 어떤 이유인가. 상을 받고 신문에 주먹만한 활자로 취급되고 하는 것이 물론 다행한 일이기는 하나 그만큼 예술상의 매력이 줄어든다는 것도 하나의 실감으로 말할 수 있을 것이다.

이번 문교부가 의도한 주요 아이템은 어디까지나 민족문화재건의 일환으로서의 미술분야의 화동단합和同團合이란 계기를 마련해보려는 데 있었을 것이다. 혁명에 임하는 우리들의 시기로 보아 그러한 의도의 타당성은 충분히 알겠으나 여기에 한 가지 지적하지 않을 수 없는 것은 화동단합의 문제와 전람기구의 문제는 스스로 별개의 것이 아닌가 하는 반문이다. 우리들이 알기에는 자유권 내의 어느 나라에 있어서든지 모던 아트의 추진이란 이미 이루어진 것에 대한 반작용으로서 나타났던 것이며, 커다랗게 두 개 내지 여러 개의 전람기구가 존재한다는 것 또한 건전한 의미의 보수성과 전위성은 서로 양립하여 추진되는 것이 보다 정상한 미술의 시스템이 아니겠는가 하는 것이다.

그런데 오랜 기간 우리나라의 미술문화 정책은 건전한 의미의 보수와 전위의 양립을 고르게 유지해오질 못했다. 말하자면 과거의 문화정책은 의식, 무의식 중에 치우쳤고 새로운 세대들의 새로운 실험은 백안시되거나 몰이해 되어온 것이 실정이라 하겠다. 그런데 이번 국전은 이러한 폐단을 지양하여 보수와 전위를 얼버무려놓음으로써 그리고 문제의 양화부를 이른바 구상과 추상과 반추상의 삼과제로 분류함으로써 종래의 국전에서 하나의 과감한 비약을 시도하였다.

그리하여 국전은 전례 없는 축제적 분위기를 조성했으며 많은 추

상과 반추상이 밀려들었다. 마치 추상미술의 붐이다. 이제는 안심하고 추상이란 새로운 의상으로 갈아입는 것이다. 하루아침에 추상으로 변모할 수 있는 작가들에게 일언한다. 자기의 화풍을 바꿀 때는 바꿔져야 할 정신적인 과정이 있어야 하지 않겠는가. 굳이 과정의 작품을 보여 달라는 말이 아니라 한 작품 속에서 그러한 과정을 느낄 수 있도록 해달라는 말이다. 그런 식의 변모보다는 지나친 고집일지는 모르나 손응성의 책글씨 묘사가 오히려 정직한 작가태도로 느껴진다 해두고 싶다.

그리고 이른바 삼과제의 문제인데 이것은 일견 합리적인 분류처럼 보일지도 모르나 한마디로 해서 다소 우스운 점이 있다. 먼저 그 명칭부터가 거북하다. 가령 구상이란 어휘가 사실과 묘사의 동의어로 채택되고 있는 모양인데 이것은 원래 추상미술 내지 비형상주의에의 편향에 대한 형상성의 제고로 나타난 새로운 형상적 화풍에 불리어지는 어휘가 아닌가 한다. 그리고 반추상이란 말은 도대체 어디서 온 말인가. '쎄미 앱스트랙션'! 이것 역시 비형상의 작가들이 반쯤 추상인 절충주의자들에게 던지는 야유의 명칭으로 알고 있다. 따지고 보면 할 말이 많아진다. 초현실주의의 작품은 추상인가 구상인가.

결론을 말하면 삼과제는 오래 존속시킬 수 없는 분류라는 것이 지적될 수 있을 것이다. 특히 이번 심사에 있어서도 결과적으로 하나의 모순을 보여주고 있다. 그것은 삼과제를 심사에까지 철저하게 실천 못한 탓도 있겠지만 가령 건전한 의미의 아카데미션들도 있겠지만 김형대의 〈환원 B〉 같은 작품에 수상을 한 셈이 되고 아방가르드의 진영에서 역시 홍범순의 〈오후의 화실〉 같은 작품에 상을 던진 것으로 되어버렸기 때문이다. 무릇 예술의 세계에 있어서는 타협을 모르는 작가들의 기질과 주장이 있어야 할 것으로 안다. 물론 교육적인 입장이나 중용적인 평론의 입장에서는 이것도 좋고 저것도 좋을 수 있지만 작가들의 작품의 평가는 오히려 첨예한 주장을 내세움으로

써 묘미가 있을 것 같다.

그런데 이야기를 바꾸어 실제에 있어 구상작가들이 홍범순의 작품에 상을 붙인 것은 그 색채의 취미성과 부드러운 '본'으로 해서 이해가 가나 추상작가들이 김형대의 작품에 최고의 상을 붙인 이유는 좀 석연치 않다. 이 작품은 대부분의 추상작품이 그러하듯 좀 더 작가와 화면의 정신적인 밀도, 말하자면 그러한 형태와 작가의 정신적인 관계 같은 것이 요구되는 작품이 아닌가. 공간을 지배하는 적갈색과 바탕에 숨어 있는 몇 개의 검은 형체 사이에는 추궁追窮의 흔적이 부족하다. 오히려 반추상의 이봉렬 작 〈서편西便〉은 어떨까. 다소 정신 차원은 얕은 것이 있지만 화면처리는 어느 정도 성실한 것으로 보았다.

단지 스타일로만 본다면 이번 추상이 반추상보다 앞선 상태라고 개념할 수도 있겠으나 반드시 스타일로만 가릴 수는 없는 작가와 화면과의 밀도 같은 것이 문제가 되는 것이다. 추상의 신인들에게서는 양식성의 함정 같은 것을 느꼈다. 이것은 비단 신인뿐이 아니라 비형상 회화가 가진 근본적인 함정이 될 것이다. 자연과의 관련이 멀어질수록 양식은 날카롭게 다가올 것이며 이러한 절대한 공간 앞에 작가들은 맨주먹으로 서게 되는 것이다. 그런 의미에서는 형상성이 남아 있는 상태 혹은 형상에서 출발하는 작가인 반추상의 경우에는 비교적 양식에서 양식으로가 아닌 자유가 있어 보인다. 그때 그때에 따라 자연 대상에서 자기의 변화 있는 느낌을 얻어 나갈 수 있기 때문이다.

그러나 이 반추상의 맹점은 또 바로 여기에 있다. 말하자면 일종의 절충적 낙천성이다. 그리고 항시 미온적일 수밖에 없는 괴로움. 가령 전후 프랑스에 등장한 비구상주의의 마넷시에나 드 스타일이나 바젠느의 경우만 해도 자연과의 연관을 다시 한 번 맺어보려는 그 의도에는 공감이 가면서도 결과적으로는 반추상이 갖는 미온적인 결함을 면치 못할 것으로 느껴지는 것이다.

결국 작가들 앞에는 허허한 백색의 캔버스가 있을 뿐인가. 대체로 이번 삼과 중에서는 그래도 추상과 반추상실에 흥미가 있었다. 그 중에서도 반추상실은 제법 진진賑賑[29]한 것이 있었다. 그것은 완전추상의 양식적 되풀이보다는 작가들이 보다 자연스럽게 화면을 추궁해 들어갈 수 있는 여지가 있었기 때문이리라. (…)

29 '성황을 이루었다'는 일본어 표현 니기니기시이(賑賑しい)에서 한자어만 남겨 사용한 말. 푸짐한, 흥성한, 북적거리는, 떠들썩한 정도의 뜻에 해당한다.

3. 미술의 국제화, 조국의 근대화, 실험의 에토스

이일, 「현대예술은 항거의 예술 아닌 참여의 예술」
『홍대학보』, 1965년 11월 15일

모더니즘의 추격자를 자임한 한국미술의 장에서 서구미술의 소개는 정보의 전달을 넘어 방향의 제시였다. 1965년 파리에서 귀국 직후 발표한 이 글에서 이일李逸, 1932-1997은 미국미술의 국제적 패권에도 한국에선 여전히 미술의 수도인 파리의 미술계 현황을 전한다. 이제 추상은 추상 이후의 미술에, 즉 '서사구상', '팝', '옵', '키네틱 아트'에 자리를 내어주었다. 이 전환은 형식의 변화만이 아니라 미술에 대한 관념과 미술가 주체성의 변화이다. 미술가는 더 이상 전쟁 직후 혼돈과 부조리에 맞서는 비극적 영웅이 아니라 "현대문명", "도시문명", "산업문명"으로 지칭되는 소비사회 도래와 테크놀로지 발전의 낙관적 전망을 공유한다. 이일은 이 변화를 "오늘의 전위예술은 항거의 예술이 아니라 참여의 예술"로 요약한다. 이 변화는 1960년대 후반 '조국 근대화'의 구호 아래 추진되는 도시화와 산업화가 미술의 직접적 참여를 요구하고 조형적 영감을 불어넣으면서 먼 곳의 이야기만이 아니게 된다. 앵포르멜 추상의 열기가 소진된 1967년 젊은 미술가들이 조직한 《청년작가연립전》은 이일의 제안에 대한 직접적인 응답이다. 이일은 "우리의 현실, 우리의 자연 자체가 곧 건축적인 것, 도안적인 것이 되어가고 있다."며 이들의 시도가 유행의 추종이라기보다 필연적 반응이라 힘을 싣는다(이일, 「실험에서 양식의 창조에로: 60년대 미술단장」, 『홍대학보』, 1968년 9월 15일).

'뜨거운 추상' 또는 '서정적 추상'이라 불리우는 눈부신 약동의 표출은 60년에 접어들면서부터 그 젊은 혈기의 시기를 넘어, 역사 앞에

김세중, 〈충무공 이순신 장군상〉, 1967.

그의 총결산을 제시하는 고비에 들어섰다. 이는 추상이, 이미 유일무이한 오늘날의 전위를 자처하거나 젊은 세대에 대해 그의 미학을 그 어떤 권위로서 강요할 권한을 잃었음을 뜻하는 것이다.

그렇다고 추상예술의 죽음을 운운한다는 것은 지나치게 조급한 일이다. 오히려 추상은 오늘날 역사 앞에서 당당히 주장할 수 있는 하나의 사명을 도맡고 있으며, 그 사명은 새로운 시대의 요청을 거부하지 않는 한, 휴머니티를 보다 윤택하게 하는 데 변함없이 크게 이바지할 것이다.

그러나 예술은, 비록 발전하지는 않을망정, 항시 혁신을 거듭한다. 또 어떤 예술운동이든 완숙한 개화를 이루면 그 절정에 서서 숙명적인 데카당스를 예상한다. 추상예술은 적어도 회화면에 있어 오늘날 완숙한 개화를 보고 있다. 그렇다면 이미 그는 사양의 길을 걷고 있는 것일까? 그 징후는 4-5년 이래 분명히 눈에 띄고 있다. 그리고 이 징후는 40대 50대를 중견으로 두고 있는 추상의 기성 화가들에게서보다는 오히려 그들의 영향 밑에서 자라난 허다한 젊은 아류들에게서 볼 수 있는 터이다. 기성의 유산―그것이 제아무리 혁신적인 것이었던 간에, 그것을 액면대로 받아들이는 젊은 세대의 추종에 비해 원숙한 연륜에서 항시 젊어지려고 자기탈피를 꾀하는 기성의 의욕이 얼마나 더 고귀한 것인가!

그러나 오늘의 젊은이들은 결코 추종에만 그치고 있는 것은 아니다. 오히려 오늘의 젊은 세대처럼 온갖 새로운 것에 탐욕스러운 세대도 드문 것 같으며, 손에 닿는 모든 것이 그들의 창의에 의해 뜻밖의 변모를 이룩한다. 그리고 그들의 이와 같은 의욕은 일상의 신화, 즉 일상적인 것을 하나의 현대적 신화로 변모시키려는 가장 혁신적인 시도로 나타나고 있다. 한편 그들의 시도는 흔히 과장과 희화戱畵로 그치기도 하거니와 바로 여기에서, 예술박멸의 경향이 마치 젊은 세대가 도맡은 하나의 큰 과업이라는 듯한 인상이 주어지고 있다.

이승조, 〈핵 77〉, 1968, 캔버스에 유채, 162×130cm,
부산 동아대학교 주최 제1회 《동아국제미술전》 대상 수상작, 서울시립미술관 소장.

이와 같은 현상은 특히, 포프 아트와 이 포프 아트에서 흘러나왔음이 분명한, 이른바 서술적 형상La Figuration Narrative에서 볼 수 있다. 그리고 이 양자는 모두가 시사적인 생경한 영상과 영화 또는 만화에서 힌트를 얻은 몽따아주 기법을 회화에 도입하고 있다는 점에서 기법상의 공통점을 가지고 있기는 하다.

전자에는 광고 포스터, 잡지의 사진, 교통신호, 스타 사진 등 현대 문명의 전형물이 등장하고 후자에게서는 시사적인 사건들이 일종의 문명희화의 형식으로 취급된다. 이와 같이 하여 오늘의 젊은 예술가들은 오늘의 산업 및 도시문명에의 적극적인 참여 내지는 도전을 꾀하고 있으며 이와 동시에, 추상을 포함한 오늘날까지의 개인주의적 예술, 예술가 각자의 감동표현의 수단으로서의 예술이 비개성의 예술—이라기보다는 비개성의 테크놀로지에 대치된다.

기실, 오늘의 많은 젊은 예술가는 오늘의 문명이 지니는 특징을 몸소 살고 있는 것으로 보인다. 바로 비개성화가 현대 기계문명의 가장 큰 특징의 하나가 아니고 뭣이겠는가? 그리고 이 특징은 또한 매스콤 또는 대량 기계 생산의 부산물이며, 그것이 급기야는 예술 자체를 조건 짓는 구실을 하기에까지 이른 것이다. 즉, 영화, TV, 신문표제, 포스터 등등의 영향이 그것을 입증한다. 이는 회화를 비신성화하는 데 크게 작용할 뿐만 아니라 일상적인 것 속에서 놀라운 것, 눈부신 것을 찾게 하는 원동력으로서 회화의 세계를 새로운 전망 앞에 세워놓았다. (…)

이상에서 본 바, 구체적인 형상의 대체적인 재등장과 때를 같이하여 한편에서는 그 대척점에 '인간 부재' 또는 '개인적 감정 부재'의 그리고 과학과 손을 잡은 조형운동이 대두했다. 이는 한동안 자취를 감춘 듯했던 '차가운 추상', 즉 기하학적 추상과 계보를 같이 한다. 회화에서 도안으로 전락하여 오히려 응용미술 분야에서 여운을 이어오던 이 추상운동은, 과학을 이용함으로써 운동의 환상적 효과가 아니

라, 구체적인 운동 그 자체를 조형예술에 추가하였고 그리하여 건축
적 규모로, 도시에 전개해갔다. 씨네티즘Cinetism 또는 오프 아트Op art
라 불리어지는 이 미학은 '물질은 곧 에네르기이다.'라는 정리를 그
기반으로 하며, 그 동력으로서 회화 내지는 조각을 조건 짓는다. 이처
럼 하여 회화는 공간예술로서의 전통적인 양상을 달리하고, 시간이
라는 이질적인 요소와 새로이 통합되는 것이다.

그러나 시각에다 참다운 시간을 도입한다는 이 과제는 비단 과학
의 힘을 빌려서만 이루어지는 것은 아니다. 인간의 의사가 또 작용하
는 것이다. 바로 이러한 의미에서도 아감의 공적은 크게 평가받을만
한 것이리라. 오히려 그는 그의 회화로부터 오토마틱한 모든 요소를
배척하고 있다. 오직 인간의 자의에 의해, 그의 작품은 변모하고 또
정지하고 또 새롭게 전개된다.

이와 같은 일련의 시도는 오늘날, 회화·조각·건축 간의 경계선을
무너뜨렸고 동시에 예술가들을 야외로, 도시에로 진출케 했으며, 그
들에게 오늘의 현실에 뒤지지 않은 새로운 활동분야를 제공했다. 그
리고 이 새로운 무한한 가능 앞에서 예술가들은 이미 각기의 개별적
인 활동에만 국한되지 않는 그리고 시대의 요청에 적응하는 집단제
작에의 참여로 이미 한 발자욱 내딛고 있는 것이다.

우리가 앞으로 젊은 세대에 기대해야 할 것, 그것은 산업적 기술
과 예술적 기법의 완전한 상호 침투이다. 그것은 산업문명의 현실에
적극적으로 참여한다는 일이요, 그럼으로써 새로운 이미지를 창조
한다는 일이다. 삐예에르 레스따니[30] 씨의 말처럼 "오늘의 전위예술
은 항거의 예술이 아니라 참여의 예술인 것이다."

30 피에르 레스타니Pierre Restany, 1930~2003. 프랑스의 미술평론가. 누보레알리즘 용어를 창
 안, 소비사회의 도래와 테크놀로지 발전에 따른 미술실천을 이론적으로 지원했다.

김영주·박서보 대담, 「추상운동 10년, 그 유산과 전망」
『공간』, 1967년 12월

이 대담은 두 가지 점에서 주목된다. 하나는 앵포르멜 사조가 "유엔군의 군화에 따라온 문화"였지만 "체험을 통해서, 어떤 감각적인 발상을 통해서" 자리했다는 것이다. '모방'이지만 '필연'이었다는 앵포르멜 실천가들의 주장을 선배 세대의 김영주가 동의하고 있는데, 이경성 또한 당시 이전의 비판적 입장을 거두어들인다는 점에서 특기할 만하다. 주목할 만한 다른 점은 앵포르멜 운동 이후 한국미술이 "무거운 침묵"에 놓여 있지만 "공업기술", "매스콤 형식", "디자인화"의 서구미술의 현 방향으로 나아가기는 어렵다고, 왜냐하면 그 서구미술을 말미암은 물질적 기반이 아직 갖추어지지 않았기 때문이라는 인식이다. 이견을 보이던 앵포르멜 운동에 대한 역사적 공인이 ("추상운동 10년"이라는 제목의 표현이 가리키듯) 바로 이 시기, 즉 포스트-앵포르멜의 서구미술이 한국에 구조적으로 자리할 수 없다는 인식이 점증하던 때에 진행됨은 우연이 아니다. 1950년대 초 한국미술이 세계와의 비동시성을 절감하던 때가 오히려 전쟁 직후라는 동시성을 갖추고 있었고, 산업화와 도시화의 착수로 어느 때보다 동시성의 기대가 높아지던 때에 비동시성을 절감한 것은 기묘한 역설로 읽힌다.

박 우리나라 추상회화라고 하면 대체로 57년을 기점으로 이야기해야 할 것 같은데요. 57년이라면 저희들 얘기가 될 것 같아요. 그 이전은 몇 분에 의하여 일반적으로 차가운 추상, 커다란 의미에서 도식적인 추상이 시도되었지요. 그러다가 풍토적으로 어떤 변화를 가져다주었느냐에 57년을 기점으로 앵포르멜이라는 그 시대에 있어서 국제적으로 보편화되기 시작한 회화가 우리나라에 도입되고 소위 추상미술의 개화기를 맞이한 것이 대체로 57년이라는 말씀입니다. 그 이전의 추상하고 57년 이후의 추상을 논할 때 엄격한 추상이라는 의미

에서는 같지만 아주 달라진 특징이란 하나는 차가운 추상이라고 한
다면 앵포르멜 도입 이후는 뜨거운 추상이라고 할 수 있지요.

김 그건 일반적인 견해라고 봅니다. 내가 보건데는 57년을 기점으로
한 일부 젊은 세대의 그룹운동과 이전의 도식적 추상과는 추상의 질
의 개념이 다른 것 같아요. 그러니까 체질적으로 볼 때 하나는 지적
인 작업으로 젊은 세대의 작업은 무언가 개혁하고자 하는 모더나이
즈하려는 정신인 것 같은데, 거기에 비해 30대나 40대의 세대들이
하고 있던 일이란 내가 보건데는 무엇인가 새로운 것을 해야겠다는
막연한 이념 설정은 있었으나 이를 구체적으로 체질화하고 실현하
는 데는 주저한 것 같애요. 그런데 57년을 전후한 젊은 세대의 움직
임은 확실히 실현의 구체적인 단계였다고 봐요. 현대적인 의미에서
추상의 기점을 여기서 볼 수 있지 않을까요.

박 여기에 중요한 문제가 있는 것 같아요. 체험을 토대로 얘기하자면
저희들이 꼭 추상이 되어야 하겠다는 것은 없었거던요. 그림을 그리
다보니까 결국 그렇게 된 것 같아요. 그런데 그렇게 되어진 것을 현
재에 있어서 분석해본다면 그렇게 될 수밖에 없었던 여러 가지 사회
적인 여건과 작가 개인의 내적인 필연성 같은 것이 동시에 일치하지
않았느냐 하는 생각을 저는 가지고 있습니다. 첫째 그 무렵에 그러니
까 당시 20대 작가들의 상황이란 게 전쟁의 체험을 아주 철저하게
겪었고 또한 전쟁이 가져다주는 사회적 특징이란 게 그 이전의 기성
가치를 부정하고 가치기준을 잃고 방황하게 되는 것이었지요. 욕구
불만과 불안, 방황 이런 어쩔 줄 모르는 시기에 있어 또 하나의 계기
가 된 것은 유엔군의 군화에 따라온 문화, 이런 것이 직접적인 자극
을 주지 않았나 생각해요. 다시 말하자면 그 무렵의 도식적인 추상은
도무지 체질적으로 맞지 않고 그와 반대되는 것을 해야겠는데 하지
못하고 쩔쩔매는 판에 이 서구문명의 강열한 에네르기가 우리들에
게 직접 부딪쳐온 거지요. 내적인 표현욕구와 외적인 계기가 일치하

여 하나의 환경을 조성한 것이지요.

김 그 무렵에 우리나라 미술이 소위 앵포르멜을 전통으로 도입하게 된 동기라 할까 거기에 대해선 동감인데 나는 이렇게 보고 있어요. 최근 우리 화단의 10년을 회고해보면 미술이 어떤 체질을 개선하는 데는 역사적으로 3가지 이유가 있는 것 같애요. 다다이즘의 체질 개선의 과정을 볼 때 어느 의미에선 돌발적으로 볼 수 있는데 그러한 돌발적인 변질과정과 인상파 이후의 큐비즘이나 포비즘 이러한 합리적이고 논리적인 단계를 밟아서 변질되는 과정, 또 하나는 미국의 예와 같이 전통이 없는 문화가 다양하고 복합적인 요소의 결정에 의해 그 속에서 집단적인 개성을 구현하여 체질 개선되는 과정, 이렇게 3가지로 볼 수 있겠는데 우리나라의 경우는 이 3가지를 골고루 받아들이고 체험할 수 없었다는 말입니다. 그런데 전쟁이 일어나고 젊은 세대가 직접 전쟁을 체험하고 또 유엔군 군화에 묻어온 여러 행동적인 요소들을 돌발적으로 받아들임으로써 이론을 초월한 어떤 의미에선 센시티브한 면에서 받아들여진 것이 앵포르멜 운동이 아닌가 봅니다. 그러한 하나의 이질적인 운동이 싫건 좋건 체험을 통해서, 어떤 감각적인 발상을 통해서 있었다는 점에서 우리나라 미술의 근대화를 위한 하나의 변질 과정이 생기지 않았나 봅니다.

박 김 선생님의 견해가 옳다고 봅니다. 당시의 앵포르멜 운동이 구라파적인 앵포르멜이기보다는 오히려 미국적인 액션페인팅이 보다 강렬히 자극을 주지 않았나 생각해요. 유감스럽게 당시의 작품이 거의 남아 있지 않지만 체험을 통해 본다면 57년서부터 60년까지는 일반적으로 아메리카나이즈되었다고 봐요. 4·19가 일어나고부터 조선일보 초대전을 통해 집중적으로 대두된 작품의 경향이나 그 해 6회《현대미협전》을 통해 나온 작품들은 많이 정리되었어요. 정리되면서 어떤 외적이고 순간적인 부딪침 같은 데서 일어나는 그러한 격정의 세계보다는 내적인 사회로 변화해가지 않았나 봅니다. 쏟아만놓았던

것을 정리하면서 사고하는 작가 개인의 진화단계였다고도 볼 수 있지요.

김 그런데 우리 미술계는 60년대 이후 최근 2, 3년 동안이 가장 불행한 시기라고 봅니다. 왜냐하면 우리 사회가 작가에게 대해 보다 강력하고 대담하게 실현과정에 있어 자유화의 브레이크가 너무나 많이 걸려졌다는 겁니다. 여기서 작가의 디렘마라 할까 자기 분열이 생기지 않았나 생각됩니다. 그 무렵 예술가로서 자기 주체성이 강한 사람은 오늘날 작가로서 남아 있고 자기 주체성이 강하지 못하여 자기 분열을 일으킨 작가는 지금 작품활동을 못하는 형편이거던요. 일반적으로 말하는 우리나라 현대미술이 미국적인 앵포르멜을 도입했기 때문에 실패로 돌아갔다는 건 넌센스고 문제는 우리 사회환경이 작가가 성장하는 데 너무나 좋지 않았다는 것입니다. 우리 자신도 약했거니와 사회환경도 좋지 않았다는 것. 이런 데서 우리나라의 근대화 또는 현대화 과정의 차질이 있지 않았나 생각됩니다.

박 그런데 요 몇 년 동안 화단엔 굉장히 무거운 침묵이 계속되고 있는 것 같애요. 이러한 침묵이 어디에서 오는 것인가 하면 역시 과거에 앵포르멜 운동을 하던 작가들이 그 다음 단계로 넘어가는 필연적인 계기를 발견치 못한데 있는 것 같애요. 어떤 사회적 계기와 작가 자신의 내적인 요구와 필연성 또는 정신적인 진화단계 같은 것이 일치해야 하거던요. 그런데 실제로는 이것이 일치하지 못하고 있는 형편이지요. 어떤 의미에선 디렘마라고 할 수도 있고 어떤 의미에선 보다 나은 가능성을 위한 침묵이라고도 할 수 있지요. 앵포르멜 미학이 새로운 문제를 제기할 거라곤 전혀 기대치 않아요. 그러면 어떤 새로운 현실을 작가들이 발견해야 하는데 지금도 발견하고 있는 건지 못하고 있는 건지 객관적으로 보아 알 수 없어요. 개별적으로 본다면 우리나라에 좋은 작가들이 몇 분 있다고 생각해요. 역시 그 분들은 발견을 못하고 있는 것이 아니라 하나의 침묵을 통해서 보다 나은 현

실을 발견하기 위해서 노력하고 있는 과정이 아니겠는가 봅니다.

김 아주 심각한 이야긴데요. 저도 동감입니다. 그런데 우리가 작가니까 이런 이야기를 할 수 있을 거예요. 내 생각을 덧붙인다면 65년까지를 실험하고 증언하던 전위적인 작가들이 이제는 전문적으로 어떤 자기 체계를 완비하는 단계에 들어갔다고 보고 싶어요.

박 그렇게 해석하는 게 옳은 것 같아요.

김 미술사에 있어 1년이란 기간이 아주 중요한 시기일 수도 있지만 반드시 작품을 발표하는 것만이 중요한 것이 아니라 어떤 계기가 되는 문제를 던지는 게 중요하다고 봐요. 예로서 미국의 경우를 본다면 앵포르멜 운동이 한계까지 갔을 때 미국사회가 요구한 것이 포프 아트 운동이란 말예요. 또 그것이 보편화되어 감각적으로 침투하기 힘든 무렵을 전후해서 오프 아트가 일어났단 말예요. 이렇게 단계적으로 나가는 사회의 밑받침에 깔리는 미학의 차원하고 우리 사회에 깔리는 미학의 차원하고는 질적인 차이가 있는 것 같아요. 나의 경우는 미학의 차원이 질적으로 다른 이러한 역사적인 배경을 가지고 우리 자신이 어떻게 국제성을 띄우며 일을 해나갈 수 있느냐 여기에 일반적인 고민이 있는 것 같아요. 우수한 몇몇 작가들이 이러한 고민 속에서 각자 개인의 정신적 체계, 이념적인 새로운 도약, 이와 같은 계기를 각자가 찾고 있는 것 같은데 이건 아마 내년쯤부터는 풀릴 것으로 전망됩니다.

박 저도 그렇게 봐요. 제 경우만 해도 한 2~3년 작품발표를 거의 안 하고 있는데 작년만 해도 개인전을 가질려고 준비해두었던 것을 모두 지워버렸죠. 지워놓고 보니 문제가 상당히 어려워지거던요. 어려워지면서 제가 최근 느낀 점이 있어요. 세계의 미술이 구라파적인 전통의 미술과 미국이 제시한 전연 새로운 문제가 그것인데요. 이 두 개의 질에 상당한 거리가 있어요. 구라파적인 전통이 어떤 것을 일단 부정해서 성립되는 노 아트No art라고 한다면 거기에 반대되는 미국

은 '예스'하고 제 현실을 긍정하는 예스 아트Yes art거던요. 또 한편 앵 포르멜 이후 현대미술의 세 가지 특성이란 공업기술을 도입해서 공 업기술과 예술형식을 절충시킨 것과 매스콤 형식의 편집예술, 또 하 나는 디자인화하려는 감각적인 화면처리가 그것인데 때로 저 자신은 현대미술에 대해 회의를 느끼고 의문부를 붙여야만 되었어요. 왜냐 하면 인간적인 정서를 통한 예술이 아니라 오히려 이러한 것을 철저 히 배제해버린 것 때문이지요. 이러한 예술을 대할 때마다 종래의 내 가 가장 새롭게 생각하던 그 자체도 일종의 벽에 부딪쳐 멍해집니다.
김 그러니까 거기에 문제가 있는 것 같애요. 박 선생님이 오늘의 미 술을 구라파적인 것하고 미국적인 것으로 나누었는데 그건 일반적 인 이야기이고 문제는 동양권의 미술이 장차 어떻게 되어가느냐, 현 재 어떠한 위치에 있느냐로 압축한다면 우리나라 문제도 어느 정도 해결이 될 것 같애요. 지금은 과거의 오랜 전통과 역사를 가지고 있 던 동양적인 미학에서 나오는 그러한 미술의 방법론이랄까 조형의 표현적인 과정이랄까 이런 것이 일체 부정당하고 있는 것 같은데, 솔 직히 말해서 우리나라의 경우는 현재 미국이 가지고 있는, 또는 구라 파가 가지고 있는, 그러한 고도한 공업생산 능력도 없어요. 그런데도 우리 작가들은 세계를 보고 세계 움직임과 세계미학을 직접 느끼고 있단 말예요. 나는 그래서 우리들의 지난 2, 3년 동안의 침묵이라는 것은 현대사회의 급격한 새로운 미학에서 일어나는 충동이 큰데, 이 러한 충동을 어떻게 해결하며 앞으로 어떻게 나가느냐 이것이 문제 인 것 같애요. 우리가 과거 10년 동안 해온 일 자체는 여러 가지 애로 를 극복하고 사회적인 여러 악조건 밑에서 모순과 시대착오적인 사 실주의 미학과도 부딪치면서 지금까지 일해왔다는 것은, 비록 작품 상의 유산을 남기진 못했다 해도 그 전위적인 자세, 소위 후진국가에 서 근대화하고 사회가 근대화하는 동시에 미술이 현대화하는 단계 에 있어서 우리나라 추상작가들이 전위적인 일을 위해서 10년 동안

꾸준히 노력해왔다는 것은 역사적으로 커다란 의의가 있는 게 아니 겠어요. (…)

오광수, 「동양화의 조형적 실험」
『공간』, 1968년 5월, 61-65쪽

한국전쟁 이후 동양화단에서 서양 모더니즘 양식을 적극적으로 시도한 작가들은 김기창, 김영기, 박래현 등과 같은 중견작가들로 이들은 백양회白陽會 창립멤버이기도 했다. 1960년 동양화단 '최초의 전위집단'을 표방하며 묵림회墨林會가 결성되면서 젊은 작가들 사이에서도 서양 앵포르멜의 영향을 강하게 받은 추상이 확산되었다. 이들의 '현대 동양화'는 수묵추상과 꼴라주, 오브제에 이르기까지 다양한 재료와 기법을 아우르며 시도되었다. 이와 같은 동양화단의 실험은 현대회화로서의 '보편성'을 추구하는 '고무적인 현상'이라는 평가를 받기도 했다. 그러나 이러한 시도가 단지 새로운 재료의 도입과 그 표현 효과의 실험에 불과하다며 "최저한 동양화일 수 있는 표현의 한계성을 벗어나고 있다."는 우려 어린 시선도 존재했다. 동양화의 실험은 항상 동양화의 정체성에 대한 질문으로 회수되었지만 이 질문이 식민지시대 만들어진 동양화 개념에 대한 의문으로 이어지지는 못했다.

동양미술의 정신이 서구미술에 미친 영향을 고찰할 수 있듯이 동양미술 특히 동양화에 서구미술이 미친 영향을 살펴본다는 것은 여러모로 의의 있다고 생각된다. 동양화란 개념도 엄격한 의미에서 서양화라는 양식에 대해서 성립될 수 있다면 이 상호 간의 양식적, 방법적 제諸 문제는 보다 다양한 경향으로 추이推移될 수 있기 때문이다.

　모든 문화의 구조적 성향이 서구화되어가는 시대에 있어 동양화란 고유의 방법이 어떻게 존재되며 지속되어 마침내는 하나의 가능

성으로 우리 앞에 놓일 수 있는가에 대한 고구考究31는 우리 문화의
오늘적 성향을 진단하는 한 방편이자 동양화 내지 전통미술의 광맥
을 채광採鑛하는 작업이 될 것이다.

　오늘날 동양화에는 전통적인 동양정신을 살려 현대적인 새로운
표현기술을 추출해나간다는 경향과 종래의 동양화라고 하는 관념을
떠나 새로운 내용과 형식을 가진 것을 창조해나가려는 두 개의 경향
을 볼 수가 있다. 그러나 이 두 개의 경향도 그 저류底流는 우리들이
배경으로 하고 있는 전통을 어떻게 살리며, 여하히 진전시켜 갈 것인
가의 현대화와 전통과의 문제에 귀착되어진다. 이 두 경향은 고루한
전래의 양식주의에 대해서 어떠한 의미에서든 현대적 감각의 도입
을 시도하는 실험적 취향으로서 그 현저한 추이는 대체로 1955년에
서 1960년에 이르는 기간에서 비롯되어짐을 볼 수 있다. 말하자면 동
양화가 동양화일 수 있는 존재론적 의미가 다루어진 시기로서 우리
는 이 시대의 정신적 배경을 무시할 수 없는 것이다. 이 정신적 배경
이란 근대화란 기치 아래 벌어지고 있는 서구화의 추세이다. (…)

　동양화의 정신적 기법의 차질에서 이룩되어져가는 조형화의 실
험이란 보다 서구적 경향에 경도된 다양한 화면의 인식으로 나타나
고 있다. 이같은 화면인식이란 이상과 같은 동양화의 정신적 기법에
연유되면서도 그 기법에 얽매이지 않는 자유로운 조형의 이념화에
서 엿볼 수 있는 것이다. 그것이 상술한 바 있는 백양회白陽會 초기의
실험적 경향이다. 선과 색이란 동양화를 이루는 주요한 두 요소를 무
시하면서까지 형태의 추구나 그라피즘에로의 경도는 결과적으로 하
나의 장식성의 정착을 나타내주기도 한다. 즉, 원근, 명암에 있어서
나 구도의 선택이 보다 서구적인 해석으로 나아가고 있음은 이의 한
반증이다.

31　자세히 살펴 연구함.

이같은 화면의 인식은 재질의 실험을 가져왔다. 여태껏 동양화가 어떤 의미에선 재질의 특수성에서 그 존재가 논의되어왔다면 적어도 그 논의의 중점은 동양화의 전통과 현대화의 과정에 깊이 연관되어진 것임에 다름 아닐 것이다. 재질의 특수성에서 오는 제약 때문에 동양화의 문제는 보다 여러 가지인 것이다. 그러나 재질의 실험이 활발히 논의되고 추진된 것은 극히 최근의 경향으로서 그것은 현대미술(서구미술)의 재질에 대한 다양한 실험과 특징에서 자극을 받고 있는 것 같다. 특히 추상표현주의 이후 그 활발한 전개에 상반되어 동양화의 재질의 실험은 동양화로서의 표현성의 한계를 앞질러 나가는 추세도 엿보였다. 여기엔 전통적인 표현방식과 대립되는 내면적 필연성과 전前시대 동양화가들과 다른 자기 자신의 표현방식에의 신뢰가 아울러 작용하고 있다. 그것은 동양화에서 볼 수 있는 추상 경향에서 두드러진다. 특히 수묵의 직관적인 변조變調와 공간의 추상성은 비정형예술과 그 정신적 맥락을 찾을 수 있어 1960년대 묵림회가 시도한 영역도 이 범위를 벗어난 것은 아니었다.

한편, 재질의 실험은 단순한 수묵에만 의존된 것이 아니라 그 범위를 넓혀 구축성을 띤 재질의 도입으로 발전되고 있음도 엿보인다. 수묵을 기조로 하되 그 표현의 자유성은 보다 변조된 재료의 이입을 가능하게 했기 때문이다. 그러나 표현의 자유로운 방법이 결코 신선한 공약이 될 수 없는 데서 오늘날 동양화가들의 재질에 대한 고민이 생기는 것 같다.

그것은 최저한 동양화일 수 있는 재질에 대한 신뢰와 또한 수묵이란 고도한 표현적 매체로서 다양한 표현주의를 실험하려는 현대 작가의 의욕이 이루는 간격이 깊으면 깊을수록 재질의 실험이란 하나의 패턴은 공전을 거듭하게 될 뿐이기 때문이다. 묵림회 이후 이와 같은 실험은 권영우, 송수남, 안상철 등 제 씨의 작품에서 엿볼 수 있다. 이미 이들의 화면엔 표현 자체의 혁신을 가져온 오브제의 도입과

정탁영, 〈작품 67-8〉, 1967, 장판지에 수묵, 90×90cm, 국립현대미술관 소장.

설채設彩의 새로운 방법을 들 수 있다. 그러나 이들의 정신적 기조가 보다 문인화적 격에서 출발하고 있어 수묵주의의 고답성이 화면에 저류底流하고 있음은 부정할 수 없다.

여기에 비해 색채의 기법적 실험은 퍽 단조한 느낌을 주고 있다. 천경자 씨가 독보의 영역에 있을 정도로 이 방면에 본격적인 실험이 엿보이지 않고 있다. 천경자 씨의 경우는 그것이 하나의 실험이라고 말하기보다는 설색設色의 방법이 전래적인 것이 아니라 독자한 설색의 방법을 통해 자신의 스타일을 완성한 예라고 할 수 있을 것이다. 그것은 동양화의 매체에 의하지만 표현된 결과는 서구적 구축의 방법이다. 이와 같은 방법은 오늘날 동양화의 현대화에 대한 일반적, 보편적 실험이기보다는 천경자 씨 개인에 관해서 완전한 것에 지나지 않는 것이다.

같은 채색의 방법이지만 박생광 씨나 박노수 씨의 최근작은 일본화의 영향을 받고 있는 그라픽한 구도와 설채設彩 위주임을 볼 수 있다. 물론 이와 같은 제 경향은 동양화의 존재성에 대한 깊은 체득과 의문에서 출발하고 있음은 무시할 수 없을 것이다. 동양화이기 이전에 회화로서의 당위를 추구하려는 데서 이들의 의식이 출발하고 있어 동양화 특유의 재질성은 이미 그 의의를 벗어났거나 적어도 그 의미를 상실한 게 사실이다.

이처럼 동양화의 소재의 재질에 대한 각성은 동양화의 현대화에 대한 실험 의욕으로 나타나고 있지만, 다른 한편 최저한 동양화일 수 있는 표현의 한계성을 벗어나고 있음도 부정할 수 없을 것 같다. 그러나 동양화 역시 회화란 본질에 있어서 특수한 양식으로 한 지역의 고여 있는 예술이 될 수 없는 것에 오늘날 동양화의 문제의 중심이 있다. 이같은 문제의 제기는 서구미술의 급격한 추세에 따른 한 반작용과 영향으로서 비롯되었음을 부정할 수 없을 것 같다. 여기서 서양화 특히 추상표현주의의 조형화와 추상화의 요소는 동양화의 인식에

새로운 변질을 촉구한 커다란 자극제가 된 것임은 주목할 사실이다.

이경성, 「시각예술의 추세와 전망:《현대작가미술전》을 통해서 본」
『공간』, 1968년 6월

1968년 12회《현대작가미술전》의 전시장을 가득 메운 "기하학적인 예술형식인 오프 아아트"에 대해 이경성은 "뿌리 없는 꽃"이라 일갈한다. 이 비유는 당시 '환경', '오브제', '키네틱 아트', '라이트 아트', '해프닝'을 비판하는 데에도 사용된다. 이식과 착근의 문제의식을 담고 있는 그의 식물학적 수사법은 1950년대 중반부터 등장해왔다(이경성, 「잡초원에 무슨 수확이 있겠나」, 『평화신문』, 1956년 12월 26일). 1960년대 말에 이르러 앵포르멜 사조에서 거두어들인 의구심은 포스트-앵포르멜의 미술로 향한다. "과학문명이 뒤떨어지고 근대화에서 낙후된 우리 사회에서 가장 합리적이고 형이상학적인 예술형식 오프 아아트를 받아들이는 것이 시기적으로 보아 어떨지 그것이 문제다." 그런데 당대 한국미술의 기하학적 전환이 필연 없는 모방임을 암시하는 이 문구는 동시에 그런 물질적 조건에 이르게 되면 도입이 가능함을 말하는 것이기도 하다. '시기상조'로 표현되는 이 인식은 한국미술이 종속되어 있던 것이 서구미술 모델을 넘어 근대성의 단일한 시간관임을 파악하게 한다. 물론 이 문제는 미술계만의 것은 아니었다.

(…)

II. 평가
원래 오프 아아트란 optical 즉 시각적 예술을 의미하는 것으로, 시각적인 일루전을 주어서 눈에 현혹을 일으키는 경향의 작품을 가리킨다. 여기서는 내용이나 심리 같은 개재물介在物을 배제하고 단순한 시각적 사실로서의 작품이라는 것을 강조한다. 양식적으로는 기하학

적인 패턴을 정착시키며 일체의 감정을 배제하는 차디찬 그림을 만든다. 모양의 규칙적인 배치나 감정이 없는 색채 등을 써서 일종의 조형의 형이상학을 그려낸다. 이 조형의 형이상학은 지각의 이벤트에 이르러 보는 사람의 눈에 강한 자극을 주고 현혹시키고 그것을 응시할 수 없게 만든다. 이 오프 아아트는 근원적으로 팝 아아트와 상관관계가 있다. 팝 아아트가 매스미이디어의 도상을 그대로 채용하여 기법적으로 상업미술적 기법이나 색채를 쓴다면, 오프 아아트는 디자인의 원리를, 그것도 기하학적인 디자인의 수법을 화면에 조성하는 것으로 정적이고 차디찬 시각효과를 나타낸다. 이 오프 아아트의 저류에는 논리를 존중하는 합리정신이 깃들고 있다. 또한 그것은 서양문화의 주류를 흐르고 있는 기하학적 정신의 조형적 발현이라고도 볼 수 있다. 따라서 오프 아아트의 배후에는 축적된 20세기의 위대한 과학문명이 있다. 이 배경이 있기에 오프 아아트는 의미가 있는 것이다.

이런 관점에서 볼 때 과학문명이 뒤떨어지고 근대화에서 낙후된 우리 사회에서 가장 합리적이고 형이상학적인 예술형식 오프 아아트를 받아들이는 것이 시기적으로 보아 어떨지 그것이 문제다. 그러나 사실상 우리의 전위적인 작가들은 무비판적이나마 이미 그것을 모방했고, 그들의 화폭에다 그들 나름의 조형적 실험을 시도하였다. 그러한 그들의 발표 광장이 한국현대작가미술전이었다.

1968년 제12회 현대작가미술전의 두드러진 특징은 바로 오프적 표정이었다. 이 오프 아아트의 한국적 도입은 외적으로는 기하학 양식의 재현으로 나타났으나, 내적으로는 1957년 이래 줄기차게 일어났던 네오-다다이즘이나 앙포르메 및 액션 페인팅의 반동으로서 일어났다. 말하자면 주정적인 과거의 예술표정이 주지적인 것으로 변모하였다고 볼 수 있다.

초대된 미술가의 연령층에 따라 소화의 단계가 다르다. 즉, 20대

의 설익은 또는 그대로의 모방 및 시도에 대하여 30대 작가의 약간
정리된 표현, 그 나름대로 자기화시킨 40대의 작가들. 김영주, 전성
우, 하종현, 조용익, 최명영, 김수익, 김한, 박길웅, 서승원, 송금섭, 신
기옥, 이상락, 이승아, 조문자, 황영자 등이 이 경향의 작품에 접근하
고 있다. (…)

　김수익, 김한, 박길웅, 서승원, 송영섭, 신기옥, 이상락, 이승조, 황
영자 등 그 촉각을 오프 아아트적 경향으로 잡은 20대의 작가들은
눈에 띄는 소화불량이나 대담 솔직한 모방 속에 많은 시각적인 과제
를 내걸고 있다. 다만 그들의 설화성이 독백과 독존에 흘렀고 그들의
조형언어가 자기의 것이 아니었다는 사실만은 인정해야 한다. 그들
의 오늘의 위치는 한국이라는 토양에 뿌리박은 것이 아니라 외래의
뿌리 없는 꽃 같은 것이다. 그러나 박길웅의 공간의 설득력이나 서승
원의 질량의 문제가 곁들인 공간설정은 그런대로 좋은 수준이었다.

III. 전망

산발적으로 그 태동이 마련되었던 한국의 오프 아아트는 제12회 현
대작가미술전을 계기로 집약되었고 따라서 그 가능성이나 경향이
제시되었다. 그러나 한국적 토양 속에서 과연 이 오프 아아트적 작품
들이 정상적으로 육성되고 발전될 수 있는가라는 미술상의 문제가
제기된다. 유달리도 감성적인 한국인이기에 과거 미술사의 주류를
이룬 것은 주지적인 것이 아닌 주정적인 것이었다. 인간의 본능이나
감정을 뒷받침하는 야수파나 다다이즘, 네오-다다이즘, 앙포르메 등
동적이고 비합리적인 예술형식은 그런대로 민족적 생리에 맞아 개
화되었으나, 논리적이고 합리적인 기하학적 추상세계는 왜 그런지
이 땅에서 올바른 전개를 못 보고 있다. 그것이 민족의 특질인지 일
시의 병폐인지는 모른다. 그러나 이와 같은 비합리적인 토양에 기하
학정신의 소산인 오프 아아트적 작품들이 서식할 수 있는지 매우 궁

금하다. 더욱 이같은 기계문명의 산물인 예술형식이 육성되려면 그 것을 뒷받침할 사회환경이나 기반이 문제된다.

따라서 오프 아아트적 예술의 발전에는 그들 작품의 창조역량보 다는 그것이 발을 붙이고 뿌리를 박을 수 있는 한국의 사회적 여건이 더욱더 문제가 된다. 그러나 우리의 현실적 여건은 비관적이며, 따라 서 오프 아아트의 전망도 매우 비관적인 결론이 되는 수밖에 없다.

4. 한국미술의 반성, 모더니즘과 현실주의 구도의 시작

최명영, 「새로운 미의식과 그 조형적 설정」
『AG』 1호, 1969년 9월

도시화·산업화·매스미디어화를 특징으로 하는 새로운 사회의 경험 내지 기대는 60년대 말 한국미술 생산에 어떤 영향을 주었는가? 하종현은 당대의 경향을 "도시의 미술"이라 말하며 그 특징을 "기하학적 형태", "합리적이고 냉담한 분위기", "작가부재성"으로 요약한다(하종현, 「한국미술 70년대를 맞으면서」, 『AG』 2호, 1970년 3월). 최명영의 이 글은 그런 특징이 어떻게 2차원 화면에서 실현될 수 있는지 상술한다. 최근 사회경제적 조건의 변화로 미술은 "주관에서 엄정한 객관으로, 무의식에서 의식으로, 무의도적인 데서 엄밀한 계획으로, 열띤 감정에서 하드 에지로" 이행한다. 그러면 그 변화는 화면에서 어떻게 구현되는가? 이 글은 그것이 기하학적 도상의 채택을 넘어 화면 요소들 간의 비위계적, "동시적 비죤"의 형성을 통해 가능하다고 말한다. 형상과 배경, 주와 부로 나뉜 화면은 "중층 작용에 빠져 감각적인 신선함"을 잃게 된다. 왜냐하면 그것은 "우리에게 심층작용을 강요"하고 그러면 작품은 "서술적인 것이 되어 감각적인 대화가 불가능"해지기 때문이다. 화면에서 환영주의illusionism를 걷어내는 최명영의 고민에는 당대 미국미술에 대한 면밀한 이해가 놓여 있다. 실제로 이 글은 프랭크 스텔라, 로버트 모리스, 토니 스미스 등의 미니멀리즘을 언급하고 있으며 당시 한국에 소개되기 시작한 클레멘트 그린버그의 모더니즘론 영향을 드러낸다. 모더니즘적 화면 구축에 대한 관심이 모더니티의 체험 내지 기대와 닿아 있다는 점은 주목할 만하다. 이 글은 1965년 이일의 '현대문명에의 참여'의 촉구가 어떻게 회화론으로 전개되는지 확인케 하면서 동시에 1970년대 한국미술의 즉물

주의적 경향의 전개를 예고한다.

(…) 현대는 기계문명의 심화 시대이며 매스·미디어의 전성시대일 뿐 아니라 기능 우위의 시대이고 인간은 개인으로부터 차츰 대중화해 가면서 그 개인의 정신적 리베럴리티는 집단개성으로 속박되어 획 일화해가는 시대이다. 또한 획일화된 집단개성이 살고 있는 고층건 물의 '도시 도착적 시대'라고 할 수도 있겠다. 이와 같은 중층의 시대 및 사회적인 여건 속에서 개인의 주관은 점차 객관적인 개념으로 변 질되어가며 개인의 감정 또한 지극히 보편적인 감각으로 대치되어 간다. 이러한 상황은 시공간적인 환경의 벽을 넘어서 매스·미디어에 의해 확대되고 전달되어 우리에게까지 직접 작용을 하고 있다. 이러 한 외적인 현실은 차츰 자신의 내부에 젖어들어 점진적으로 시대 및 사회적인 실존과 아울러 조형상의 가치 기준에 대한 일대 변혁을 이 루게 한다. 그것은 곧 기성의 미학관에 대한 반작용으로서 출발하여 주관에서 엄정한 객관으로, 무의식에서 의식으로, 무의도적인 데서 엄밀한 계획으로, 열띤 감정에서 하드 에지로, 작품 제작과정에서 그 '결과'로 표명되어진다. 또한 '결과'로써 표명된 작품의 세계는 현실 에 대한 항의인 동시에 친절한 안내자이며, 그것은 또한 새로이 질서 지워진 우주적 유토피아를 의미한다.

실제 조형에 있어서의 2차원의 평면 위에 단순한 기하학적인 선 과 면, 강렬한 색채의 콘트라스트를 갖는 상대적인 몇 개의 관념 형 태가 유기적인 상호작용에 의하여 시각적인 인력권을 형성케 하되, 처음의 관념 형태는 전체의 관념을 버린 순수한 구조체로서 지각되 어 전체가 하나의 새로운 동시적 비젼으로 형성되도록 한다. 이와 같 이하여 이루어진 공간은 관념 형태를 직접 영상케 하거나 형태 자체 에 어떤 의미를 부여한 것이어서는 안 된다. 그것은 강렬한 시각적 강도를 이룩하는 색채의 관계와 함께 하나의 관념 형태가 가지고 있

김구림, 〈현상에서 흔적으로〉, 1970, 한강변 언덕의 잔디를 불로 태운 대지미술, 사진.

는 내재적인 힘이나 기능, 상대적인 관계에 있는 형태 간의 인력, 또
는 형태의 자발적인 변모에서 오는 시간적 공간적 일류존에 의하여
형성된 공간이어야 한다.

　이러한 공간의 조형을 위한 노력으로써 나는 처음에는 상대적으
로 작용할 수 있는 두 개의 삼각형이나 반원 등 기본적인 기하학적
도형을 기본형태로 설정한 후 보색관계를 갖는 강렬한 색상의 면이
나 아주 예리한 구조적인 색띠를 추가함으로써 시각적인 색채 신선
함과 상대적으로 작용하는 형태의 율동에 의해 이루어지는 단순한
구조적 유기성의 추출을 시도했다. 그러나 여기에서는 지나치게 형
태의 구조적인 면에 관심을 두었던 까닭에 무의식중에 재래의 화면
처리 방법이나 회화적 분위기가 나타나는 결과를 가져왔다. 그 후의
일련의 작품에서는 상대적인 두 개의 기본형은 기하학적인 도형에
서 다수 변형된 반타원형이 되고 직선의 띠와 함께 주로 기계적인 곡
선을 지향하여, 노랑, 빨강, 초록의 강한 콘트라스트와 함께 직선과
곡선이 용해되어 이룩된 유기적인 형태는 엄정한 분위기를 이루고
있었으나, 형태와 색채가 지나치게 중층 작용에 빠져 감각적인 신선
함을 잃고 말았다. 이와 같은 화면상의 중층 작용은 즉시 우리에게
심층 작용을 강요하는 결과가 될 뿐만 아니라 그 작품 자체도 지나치
게 서술적인 것이 되어 감각적인 대화가 불가능하게 되고 만다. 더욱
이 공간과의 관계에 있어서의 지나친 중층 작용은 공간의 외부로의
확장과 화면으로의 흡수 포괄을 어렵게 하고 있다. 그러나 색채나 형
태의 점진, 반복의 작용일 때는 그 공간이나 감각의 문제에서 훨씬
나은 효과를 기대할 수 있게 된다. 이러한 관점에서 나의 다음 작품
에서는 하나의 인력引力을 형성케 하는 투원 본의 형태와 인력권을
외부 공간으로 확장·흡수하기 위한 한 방법으로써 규칙적인 반복에
서 오는 감각 작용은 나에게 중요한 의미를 갖게 했으나, 투원 본의
형태와 규칙인 색띠의 점진적인 표현을 시도해보았다. 이러한 표현

최명영, 〈펜 69-H〉, 1969, 캔버스에 유채, 162×130cm, 작가 소장.

을 통해서 분명하고 날카로운 형태와 그의 규칙적인 반복에서 오는 감각 작용은 나에게 중요한 의미를 갖게 했으나, 투원 본의 형태와 규칙인 색띠가 화면에서 주종主從의 이원적 양상으로 각각 전개되어 공간 형성에 있어서 동시적 비존의 성립이 어렵게 되고 말았다. 여기에서 분명히 요구되는 것은 명확한 한 부분에서 막연한 전체를 탐구하는 것보다는 명확한 전체에 용해되고, 단순한 전체에 흡수될 수 있는 부분이어야겠다는 것이다.

이러한 요구가 프랑크 스텔라의 '단순회화'나 로버트 모리스의 극도로 단순화시킨 구조물, 또는 필립 킹의 예각적인 기하형태와 색채에 의한 구조물들에서 중요한 문제로 되고 있음을 볼 수 있다.

우리는 여기서 현대 작가들의 공간이나 개념에 대한 집약적인 사고나, 작품을 체계 또는 중심점이 없는 동시적 비존으로 보고, 제 가치를 균질화하여 비개성적인 환경으로 환원시키는 자세의 일면을 생각할 수 있다. 또한 작품의 결과에 있어서도 상당히 다원적인 요소를 풍기기는 하나 그 조형적 처리나 감각은 현대 공업의 탁월한 기술로써 다량생산에 의한 획일화된 기능을 최대한으로 활용하고 있음을 볼 수 있다. (…)

최근에 이르러 나는 여러 가지 기계의 부분이나 기계제품, 특히 극소한 물체에 착안하여 이것을 확대하여 조형화하고자 시도하고 있다. 이와 같은 기계의 부분이나, 제품화되고 상품화된 금속성의 극소물체—펜촉, 면도날, 나사못 등등은 실은 우리의 일상생활과 밀접히 연결되어 이미 관념화되고 보편화된 형태에 불과하다. 그러나 좀 더 관심을 가지고 이를 살펴보면 그 자체의 금속성의 촉감, 예리하고 차가운 감각과 함께 그 자체 속에 축적되어 있는 강한 표현적인 힘을 느낄 수가 있다. 더욱이 기계적인 선의 아름다움과 함께 그 용도에 따르는 기계적인 형태에 관심을 갖게 된다. 이러한 물체를 확대하여 평면 또는 입체로써 상대적으로 작용하는 투원 본의 기본형으로 화

면에 도입하여 전술한 바와 같은 방법으로 조형화한다. 그러나 확대
된 이 형태들은 관념적인 솔직함을 그대로 드러내놓거나 씰루엣으
로 표현되거나 아니면 선이나 색면 속에 용해되도록 처리한다.

　나는 여기서 세자르의 확대된 손가락이나, 죠지 시갈의 석고로 직
접 인체의 형태를 떠내서 표현한 즉물적卽物的 표현과 그 밖의 많은
포프 아트 작가들이 이룩한 조형적 주장과 나의 물체 도입을 비교하
여 생각하게 된다. 우선 이들이 한결같이 객관적인 실체에 착안하고
있음을 알 수 있다. 그러나 그 결과에 있어서는 상당히 다른 점이 있
지 않을까 생각된다. 나의 경우, 그러한 물체들은 물체로서보다는 하
나의 개념적이면서도 순수하게 지각된 형으로써 화면 위에 존재하
며, 그것 자체로서 어떤 단독의 이미지를 형성하는 것이 아니라 하나
의 선이나 색면과 마찬가지로 공간 전체의 일부분으로서 조형적인
역할을 하고 있다고 생각되기 때문이다. 나에게 있어 항상 문제가 되
고 있는 것은 상호작용을 일으키게 하는 씸메트릭한 형체, 즉 투원
본의 문제이다. 이들 형태는 화면의 기본적인 질서와 균제均齊를 이
룩토록 한다. 그리고 이들 형태는 상호 인력을 형성하면서 부분에 흡
수되지 않고 전체로써 집약되도록 색채나 선에 의하여 전개되어 한
새로운 공간을 형성한다.

　그러면 이렇게 형성된 공간은 결국 어떠한 의의를 갖게 되는가?
추상표현주의에 있어서의 공간이 인간의 내적인 이미지의 단적인
표현에 의의를 두었다면 그 후의 새로운 조형에서는 대부분 외적인
실체의 확증이나 환경과의 대화에서 얻어진 지각의 단순한 전개에
의의를 두고 있는 것 같다. 그러나 오프 아트에 있어서의 그것은 더
욱 개념적인 성격을 띠게 되는데 그것은 엄밀하게 계획되어 알듯 말
듯한 미지의 오프티칼 일류죤의 효과를 향하여 제작되고 있기 때문
이다. 그러나 이러한 새로운 모든 객관적 조형의 공간은 다다에서 볼
수 있는 "공허空虛의 공간"과는 전혀 다를 뿐 아니라 그 조형의 대상,

즉 각종의 오브제를 포함한 사회의 객관적인 질서秩序나 환경에 대하여도 다다가 이에 대한 다분히 부정적 성격을 띠고 있음에 반하여 오늘의 그것은 상당히 긍정적인 입장을 취하고 있다. 여기에서 우리는 환경과 예술의 중요한 관계를 의식하게 된다. 조형의 이러한 사회 및 환경적 관계는 포프 아트의 보다 직접적인 관계 외에도 조각가 토니 스미스의 거대한 미니멀 스트럭츄어에서도 비교적 구체적으로 의식할 수 있다. 그는 건축적인 정확한 구조 이론을 근거로 단순한 입체, 기하학적인 형태로써 조형하여 그것이 '작품 자체의 공간'의 의미보다는 '환경의 공간'으로 의식되어진 것이다. 그것은 현대 도시건축이나 현대 생활의 굴뚝, 가스 탱크 등 작가 부재의 모뉴멘트에 관련된 사회적 형태에서 출발한 것으로서 작가의 개인적인 체험을 일반대중과 사회적인 개념 및 목적에 반영시킨 결과인 것이다. (…)

김지하, 「현실동인 제1선언」
『현실동인 카탈로그』, 1969년

1969년 당시 서울미대에 재학 중인 오윤, 오경환, 임세택의 《현실동인》전을 위해 김윤수金潤洙, 1935-2018와 함께한 세미나를 통해 김지하金芝河, 1941-2022가 작성한 선언문 형식의 글이 발표되었다. 예정된 전시는 당국의 압력으로 취소되지만 인쇄된 선언문은 1970년대 대학가와 미술계에서 암암리에 읽히면서 민중미술의 등장을 예고하였다. "예술은 현실의 반영이다."라는 문구로 시작하는 이 선언문은 서구의 리얼리즘 문학론과 한국미술사의 성과를 참조하여 현실주의라는 이름의 미술 생산 방법론을 제안한다. 전반부는 20세기 한국미술에 대한 문제제기로 채워지는데, 그 비판은 20세기 전반의 시대착오적 동양화와 아카데미즘 "사실주의", 20세기 후반 그 대안으로 등장한 기하학적 추상의 "순수주의"와 팝, 네오다다, 해프닝의 "자연주의" 모두로 향

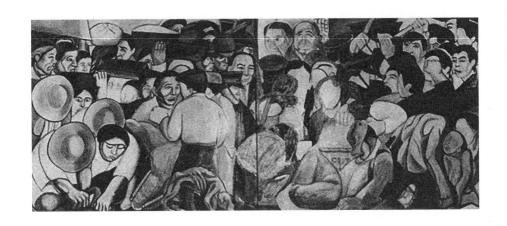

오윤, 〈1960 가〉, 1969, 캔버스에 유채, 130×260cm, 원작 소실.

한다. 특히 최근의 "순수주의"와 "자연주의"는 모두 서구미술의 발생의 맥락과 심원한 차이가 있는 한국에 그대로 적용될 수는 없는 것이다. 그러나 김지하는 도입을 멈추라 주장하지도 시기상조라 훈수두지도 않는다. 대신 외래 사조의 토착화를 촉구한다. 예를 들면, 팝의 도입은 "햄버거"를 그리는 일이 아니라 "서울사람들의 대다수와 한국인에게 익숙한 사물이며 현실", 즉 "연탄재", "상한 생선", "관상쟁이의 그림책"을 그리는 일로 시작해야 한다. 순수주의든 자연주의든 나름의 덕목이 있음을 상기시키며 이들은 "현실주의"라는 고양된 방법론으로 변증법적으로 통일되어야 함을 역설한다. 추상 또한 그러하다. 과거의 사실주의는 "추상적 지향이 묘사적 지향에게 일방적으로 복종"했다면 "도래하는 새 현실주의는 (…) 추상적 지향의 정당한 생활력을 회복하고 강화"하여 "폭넓고 탄력 있는 현실반영"을 도모하는 것이다.

(…) 이 지루한 두 개의 정체성의 대안對岸에서 요란하게 타오르는 것이 있다. 그것은 형식주의 열병의 미친 불이다. 현실이 제거된 공간 앞에서 기하학적 순수와 음악에로의 비약을 꿈꾸던 추상의 신화가 끝없는 혼미를 거듭하고, 무의식의 다산성多産性에 대한 신앙이 그 본고장에서 이미 난파해버린 지금에도 아류들은 미친 듯이 그 순수한 기적의 재현을 믿는다.

　　화면으로부터 일체의 이질적 요소를 제거하고 난 뒤에 남는 회화 본래의 화학적 순수성에 대한 신앙은 자체적으로 궁극적 순수화면을 추출한다는 기술적 탐구의 하나로서는 가치 있으나, 총화로서의 공간, 생生과의 긴장된 관계에서 살아나는 표현형식으로서는 허무이며 또 하나의 무임수태다. 현실적 생의 검은 운명으로서의 소외, 혹은 인간상실은 인간의식을 현실로부터 탈락시키고 현실에 대한 공포와 무력을 일반화하였다. 추상주의, 순수주의, 즉 형식주의는 이러한 일반화된 공포의 산물이다. 빌헬름 보오링거는 현대적 추상충동의 근원을 이와 같은 '정신적 공간공포' 혹은 '미증유의 안정 욕구'에

서 찾아냈다. 그가 말하고 있는 대로 "객체와 전적으로 무관하며, 그 스스로 존재하는" "절대적 예술 의욕"이라는 것은 다름 아닌 '형식에의 의지'이다. 일체의 추상미술은 이 의지의 지상명령에 복종한다. 그것들은 이 의지의 지휘 아래 공포로 가득 찬 현실의 구체적 공간을 떠나 내면에 귀 기울이고 그 내면의 소리에 실려 질량도 뜻도 효력도 없는 순수히 형식을 위한 형식을 찾아 덧없이 방황한다.

이 형식에의 의지는 순수히 '잠재적인 내적 요구'라고 한다. 과연 외계의 자극과 그것에 대한 의식의 반작용의 체계로부터 완전히 독립된 순수한 의지가 가능한가? 그것은 불가능하다. 만일 그것이 가능하다면, 오직 의식의 본질적 객관성을 쉴 새 없이 거부하고 있는 동안에만 가능하다. 그것은 마치 밑창 뚫린 나무배와도 같다. 스며드는 물을 끊임없이 퍼내고 있는 동안에만 배는 떠 있다. 본질적으로 불가능한 순수성에의 이 환상은 결국 하나의 허구이며, 극단적인 주관주의의 산물이다. 그리고 그것은 객체의 의식반영과 함께 의식의 본질적인 현실인식의 기능을 전면적으로 허무화하려는 그릇된 주관주의적 왜곡의 초점이다. 미학적인 둔사遁辭 아래 인간의식의 필연적 객관성을 마멸磨滅하고, 스스로를 합리화하려는 이론적 기도가 파탄됨에 따라 형식주의는 한편으로는 기술화하고 다른 한편으로는 밀교화하는 방향에서 둔갑해버렸다. 이리하여 무내용, 무사상, 무의미를 요체로 하는 이 검은 미사의 신비성은 절정에 이른다.

소외와 인간상실을 고발하고, 불가해한 괴물로 화해버린 생과 모순에 찬 세계를 변경시키려는 성실한 노력이야말로 현대미술에 부과된 그 누구도 거역 못할 지상의 테제다. 그러나 이 순수신앙, 이 형식열型式熱은 현실로부터 증발하여 에텔화, 절대화, 국면화, 기술화함으로써 타락·부패하고 있는 생과 상황을 외면해버리고, 인간회복에 대한 책임과 인류적인 연대성을 철저히 포기해버렸다.

이 순수신앙의 무내용, 무사상, 무의미성은 우리나라를 포함한 몇

몇 후진국에서 오히려 활발한 그 아류적 표현 속에서 더욱 극단화된
다. 고도의 과학기술 발전에 따른 분업, 기계화, 자동화, 조직화와 사
회적으로 일반화된 소외 그리고 막대한 잉여를 특징으로 하는 공업
사회의 특수한 예술양식이 조그마한 비판의 여과 과정도 없이 밀수
입되어 전혀 이질적인 우리 사회의 현실에—메커니즘에 대한 혐오보
다는 오히려 공업화에 대한 희망이 강하고 잉여의 처리보다는 결핍
의 해결이, 소외된 실존의 정신적 초월을 강조한 예술보다는 그 실존
의 능동적인 변경을 강조하는 현실적인 예술이 더욱 요청되는 이 현
실에—그대로 이식될 수 있고 그대로 열매 맺을 수 있다고 믿는다면
그것은 그릇된 환상이다. 어차피 그 양식의 본질과 정신은 변모하고
파탄될 것이며 현실의 특수성에 따른 주체적인 해석 각도의 마련 없
이 변모하고 파탄되는 한, 그 생명은 죽어버린다.

　아류에게 접수된 새 양식은 다시 한 번 현실과 담을 쌓는다. 그것
은 이 땅의 구체적 생활에서 발생하는 현실적 욕구와 대중적인 갈망
과 역사적인 요청의 그 어떤 그늘도 용납하지 않으려 한다. 그러나
현실로부터 이탈하고 또 민족적 특수환경에 대한 고리로부터 철저
히 도피하는 극단적인 주관주의의 이중의 오류는 그들 자신이 냉랭
하게 거부하고 있는 것을 동시에 그들 자신이 열렬히 또는 어쩔 수
없이 추구하고 있다는 이율배반 속에서 나타난다. 그들의 미학과 신
앙의 교리는 객관성과 전혀 무관한 절대적 주관성에, 오로지 내적인
의욕에 의해서 순수한 공간을 탐색하려는 철저한 형식의지에 있다.
그럼에도 불구하고 그들의 화면에는 공간구성의 단서와 계기가 현
실의 객관적 모티브로부터 원초적인 관념, 내용, 의미 또는 서정과
욕구체계로부터 명백히 주어지고 있음을 나타낸다.

　형식주의자들 자신이 객관성과의 이 혈연을 어쩔 수 없는 공간의
숙명으로서 자인한다. 결국 그들의 순수신앙은 최소한도로 객관성
의 침식을 막을 수 있는 매우 좁은 범위의 가능성에 대한 회의에 찬

신앙으로 상대화된다. 그러나 아류들, 이 땅의 아류들은 오히려 혈연
을 무자각적, 자의적으로 열렬히 강조하고 더욱이 형식주의의 일반
적인 불모성에서 생기는 근원적인 결함과 공허를 바로 이 혈연의 강
화 과정에서 모면해버리려고 시도한다. 이 시도가 치열하면 할수록
그만큼 양식적 특질의 한계와 순수한 기술로서의 가치가 크게 파괴
되어간다. '색동파'의 화면에서 작용하는 바 전통적 색채 경험과 같
은 객관적 계기의 발전이나 리리시즘의 횡일橫溢은 민족적 특수감정
따위의 구체적 제약과는 도무지 촌수寸數가 없는 순수주의 미학의 파
탄이요 그 이식의 비극임을 웅변적으로 보여준다. 형식주의 자체가
모순이며, 그것을 이 땅에 이식하는 것이 또 하나의 모순이다. 그것
은 또한 순수주의, 형식주의 회화가 파리나 뉴욕이 아닌 한국―형식
보다는 내용을, 순수한 불모성不毛性보다는 효력적인 다산성을 필요
로 하고, 공허한 세계주의보다는 실속 있는 민족주의가 더욱 요청되
는 한국에서 그 양식적 본질의 수정 없이는 최소한의 생활력조차 얻
어낼 수 없고 그 수정에 의한 양식 자체의 파탄 없이는 애당초 존재
할 수조차 없음을 가르쳐준다.

　아류적인 순수주의, 형식주의 밑에 도사린 무시대無時代, 무국적의
허황한 코스모폴리터니즘의 환상은 깨어져야 한다. 참된 보편성은
언제나 특수 속에서만 실현되는 것이며, 오직 민족적인 것만이 세계
적인 것이다. 현실적인 것이 곧 본질적인 것이며 오직 동시대적인 것
만이 영원한 것이다.

　열병의 또 하나의 이름은 자연주의다. 그것은 1960년대의 시작과
더불어 미국에서 포프 아트 또는 네오 다다의 이름 아래 물질과 일상
성의 피동적 수락 또는 그것에 대한 비틀린 야유로서 선풍화하였다.
그것은 예외 없이 우리나라에 상륙했고 또한 예외 없이 잘못되었다.
즉물적 재현의 극단, 자연적 직접성의 극단에서 국부화局部化된 이 선
풍은 모든 형식주의의 공허한 수사학과 순수신앙의 오만한 불모성

을 파괴하는, 미술사 발전의 필연적인 부정적 단계의 도래를 뜻한다. 그것은 형식주의를 테제로 한 하나의 안티테제이며 잃어버린 물질과 잃어버린 객체, 잃어버린 인간을 한꺼번에 직접적으로 포획하려는 하나의 폭력적인 안티테제다. 그 미친 듯한 열광과 허무주의, 그 물질의 무정부상태와 동결凍結은 그러나 참된 해방이 아니라 또 하나의 예속이다. 그것은 현실의 총체적 반영과 물질의 창조적 지양止揚을 폐기하는 또 하나의 즉물주의다.

선풍은 극단화하고 열광자들은 마침내 캔버스를 걷어치운다. 해프닝이다. 인간적 규정으로 반영되는 행동 대신에 행동 그 자체의 벌거벗은 야수적 규정을 유도한다. 작가의 예술적 이니셔티브는 그것이 지배해야 할 물질과 감관感官의 폭력 아래 짓밟힌다. 이니셔티브의 통제력이 거세된 곳에서 물질의 광분은 자동화·우연화·폭력화한다. 참된 객관성도 참된 주관성도 찾을 수 없다. 자동화한 물질의 근원적 폭력은 파괴할 수 있는 모든 규범을 파괴하고, 거부할 수 있는 모든 질서를 거부하고, 야유할 수 있는 모든 권위를 야유한다. 드디어 폭력은 자기 자신을 파괴한다. 드디어 물질은 그 스스로를 지배할 새로운 이니셔티브를 갈망하게 된다. 드디어 이 선풍은 세계미술사 위에 다시 또 하나의 강력하고 새롭고 질서 있는 현실주의의 탄생을 불가피하게 앞당기는 접촉반응제接觸反應劑로 된다.

자연주의는 그 탄생의 첫날부터 이미 그 스스로에 대한 부정을 잉태하고 있었다. 자연주의의 근본 오류는 현실반영에 있어서 인식의 수동성과 능동성, 표현의 객관성과 주관성 사이의 긴장된 교호작용 및 그것의 참된 통일을 성취하지 못하고 직접적 사실을 있는 그대로 하등의 예술적 가공과 능동적 해석 없이 다만 수동적으로 접수하고 재현하는 데 있다. 또한 그것은 현실의 다양한 운동태를 총체적으로 폭넓게 반영하지 못하고 편집광적으로 국부화함으로써, 총체성, 생동성, 구체성, 다양성과 전형성, 현실성을 박탈해버리고 오직 고립

되고, 침투할 수 없고, 개별적, 국소적, 폐쇄적이며, 발전이 정지된, 야수적 혹은 광물적인 물질 그 자체의 살벌한 직접성만을 제고시킨 점에 있다. 이것은 공간과 형상으로부터 자유를 거세해버린 숙명론적, 기계적인 객관주의의 중대한 오류이며 바로 이것에 의하여 자연주의는 그 스스로를 부정한다.

자연주의의 이러한 오류와 일면성은 오직 참된 현실주의의 탄생과 그 현실주의로의 흡수 과정에서만 극복될 수 있다. 오직 현실주의 속에서만 그 직접성과 수동성은 참된 주관성의 능동적 개입에 의해, 그 국부화는 현실의 총체적 표현과 전형화에 의해 극복된다.

포프와 네오 다다는 모두 고도화한 문명의 산물이며 철저한 도시미술이다. 그것을 우리나라에서 정착시키려면 뉴욕과 서울의 근본적 차이를 알듯이, 서울이라는 도시문화의 특징과 그 생활조직이 내포한 특수한 모순을 잘 알아야 한다. 네오 다다는 직접적, 구체적으로 그들이 살고 있는 현실의 체제와 문명, 일체의 생활조직과 관념조직, 현대적인 생 전체, 혹은 네오 다다 자체마저도 부정하는 극히 니힐한 소시민적 반역이며 쎈세이쑈날리즘에 의한 폭동이다.

우리나라에서 그것을 수입하고 그것을 운동화 할 때 중요한 것은 그 반역의 표적을 가장 직접적인 서울 생활의 현실에서 결정하는 문제다. 네오 다다 그 자체가 지닌 자연주의적 기본 결함 때문에, 즉 사상과 의미, 능동성과 주관성의 근원적 결여 때문에 언제나 그들이 대도시생활에서 직접적으로 마찰하고 있는 가까운 사물들, 아이스크림, 코카콜라, 햄버거, 통조림, 자동판매기, 만화, 광고 등의 통신 방법 그리고 금발의 나부裸婦, 낡은 필름, 자동전축 등에 간단없이 밀착한다. 그리고 도시생활에서 그 누구에게나 익숙한 사물들에의 밀착을 토대로 해서만 그 사물들의 조합 속에 보이는 물질문명 자체에 대한 야유가 가능하고 또 야유에 의해서만 그들의 부정否定은 생명을 유지한다. 중요한 것은 익숙한 대중적인 사물에의 밀착이다.

우리나라의 팝이나 네오 다다의 야유와 저주는 무엇이며 어디로 부터 발생하는가? 그들의 야유와 저주가 아무도 이해할 수 없는 것이고, 그 오브제들은 한결같이 외국 취향이며 생경한 것이라면, 또 그것이 이곳에서 그 어떤 독특한 충격이나 추문을 발생시킬 수 없는 워싱턴 광장의 해프닝을 그대로 흉내내는 것에 불과하다면, 그것은 그 하나만으로도 실패다. 무엇이 서울 사람의 대다수와 한국인에게 익숙한 사물이며 현실인가를 생각해보아야 한다. 그것은 반드시 햄버거, 자동판매기, 금발의 나부와 코카콜라이어야만 하는가? 그것은 어째서 연탄재와 집단자살 기사와 옐로페이퍼와 짐짝버스와 바람 집어넣은 동태와 오징어포에 붙어 있는 죽은 파리와 병균이 득실거리는 상한 생선과 관상쟁이의 그림책이어서는 안 되는가?

야유가 난해한 법은 없다. 야유는 외롭고 불만에 쌓인 도시의 소외된 대중들 속에서 대중의 갈채 속에서 폭발하는 대중적 권태와 불만의 표현이다. 그것은 즉물적이며 즉흥적이며 외설적이며 현장적現場的이다. 그것이 난해할 수는 없다.

우리나라의 새로운 자연주의자들은 무엇을 저주하고 무엇을 야유하는가? 그들의 쑈와 그들의 음험한 익살과 저주가 대중의 귀에 들리지 않는 한, 그들의 야유가 계속 이해할 수 없는 또 하나의 난해시難解詩인 한, 그들의 표현이 계속 형식주의, 추상서정주의와의 야합을 기도하고 다다의 폭력과 신랄성과 직접성을 약화시키고 있는 한, 그것은 네오 다다가 아니요, 네오 다다가 아닌 한 그것은 예술이 아닌 쓰레기통이다. 또한 그들이 계속 루크지紙나 보그지紙를 오려 붙이는 것으로 만족하고, 알파벳 활자나 체스터필드 담뱃갑을 점착하는 것을 흉내 내고 있는 한, 뜻 모를 헤프닝을 광장이 아닌 한강에서 남몰래 하는 배설처럼 되풀이하는 우리나라에선 포프도 네오 다다도 모두 부질없는 짓이요, 이중의 허망한 열병에 지나지 않는다.

이로써 우리는 형식주의건 자연주의건, 그것이 이 땅의 아류들에

게 접수되는 각도와 형태는 극히 속물적, 피상적이고 유치한 외국 취
향이나 천민적인 특수욕구의 한계를 벗어나지 못한다는 것을 확인
하게 될 것이다. 중요한 것은 이 물결의 외관이 아니라, 그 속에 있는
양식 정신과 그 폭력의 본질이다. 중요한 것은 이 폭력에 함축되어
있는 직접성의 조형적 의의와 유해성有害性의 한계, 그 일정한 부정적
효력성에 대한 깊은 인식이다. 이 인식이 조형의 현실적 요청에 대한
작가적인 각성과 긴밀히 결합될 때 자연주의 유충들이 현실주의의
탄력 있는 나비로 바뀌어 태어날 가능성이 마련된다. 바로 이러한 현
실지향만이 자연주의를 올바로 극복할 뿐 아니라 더 이상 아류이기
를 그칠 수 있는 유일한 길이다.

　　형식주의와 자연주의. 그것은 참된 예술이 딛고 가는 면도날의 좌
우에서 입을 벌린 두 개의 음험한 벼랑이다. 동시에 그것은 참된 현실
주의가 스스로를 위해 채취해야 하고 의거해야 할 몇 국면의 저장소
이기도 하다. 그러나 예술 건설에서 그 무엇보다도 핵심적인 것은 언
제나 현실에의 새로운 관심과 집착이며, 생에 대한 책임의 자각이다.

　　그렇다. 형식주의와 자연주의의 모순을 분해·파악하고 그것을 넘
어서려는 노력의 연장선상에서, 오랜 정체성을 극복하고 강력한 전
통 확립과 민족미술 건설을 향해 진출하는 모든 공간의 한복판에서,
드디어 미술의 역사는 또 하나의 힘찬 현실주의의 탄생을 외친다. 드
디어 우리 미술의 역사는 이조 후기의 진경산수와 속화俗畵 이래 또
하나의 주체적인 현실주의의 탄생을 외치기 시작한다.

　　그렇다. 우리의 미술사는 현실과 반현실, 외화外畵 모방적 타성과
주체적 창의 사이의 갈등의 역사이며, 이 땅의 모든 조형의 젊은 에
네르기는 그 타성과 그 반현실을 거부하고 그 현실과 그 창의를 회복
하는 대열에서 뭉쳐야 한다. 그렇다. 바로 이것이 우리 세대의 일체
공간 작업의 제일의 과제이다. (…)

현실주의란 무엇인가?

현실주의란 시각적 형상을 통하여 다양한 생활현상을 공간 속에 구체적으로 폭넓게 반영하되 그것을 기계적 수동적으로 재현하는 것이 아니라 높은 예술적 해석 아래 필요한 변형, 추상, 왜곡에 의하여 전형적으로 심오하게 표현하는 것이다.

그것은 단순한 사실적 현전現前만을 묘사하는 것이 아니라 현실운동의 역사적 과거와 현재 또 미래까지도 함축하며, 단순한 현장만을 그리는 것이 아니라 공간적 거리를 넘어서 조형적 의미와 내용의 요청에 따라 가능한 모든 특징적 공간현실을 동시에 압축 표현한다.

그것은 완강하면서도 융통성 있는 목적론적 질서 밑에 현실이 총체적 형상과 비밀을 구체적으로 정사精査하고 그 내용을 시각적으로 구성하는 것, 단적으로 말하여 그것은 현실의 예술적 구상이다. 현실은 그 본질상 기계적 재현이 아닌 예술적 구상에 의하여 반영될 때 오히려 더 높고 힘찬 현실성을 획득한다.

현실주의를 말할 때 언제나 발생하는 혼란이 있다. 그 첫째는 19세기와 20세기 미술에 있어서와 같은 하나의 구체적인 역사적 경향으로서의 현실주의와 일반적 창작방법, 즉 원칙적으로 정당하고 충실한 현실반영을 표현하는 예술적 방법으로서의 현실주의와의 혼동 또는 그 어느 한 쪽만에의 집착이다.

이에 대하여 그 둘째는 하나의 구체적인 역사적 경향으로서의 반反현실주의와 예술적 인식 및 일반적 창작방법 속에서 일정한 정도로 작용하는 반모사적反模寫的 지향 혹은 추상적 기능을 혼동하는 일이다. 역사적 경향으로서의 현실주의와 일반적 창작방법으로서의 그것 사이의 상관관계를 올바르게 이해하지 못하고 경향이 아니라 방법으로서만 파악할 때 현실주의의 구체적인 양식적 결정성은 용해되어 버리고, 미술 발전의 합법칙성의 여러 문제를 애매하게 하며 그것들을 혼란과 착종 속으로 몰아넣는다. 이에 반해 방법이 아니라

경향으로서만 파악할 때 미술 발전의 풍부한 다양성의 계기를 말살하게 된다. 여기에서 요청되는 것은 다양성의 계기인 일반적 창작방법으로서의 현실주의와 하나의 경향으로서의 현실주의와의 상호관계를 정확하게 파악하는 일이다.

한편 역사적 경향으로서의 반현실주의와 인식 및 표현의 본질적 국면으로서의 반모사적 지향 또는 추상의 관계를 올바르게 이해하지 못하고 국면을 전적으로 확대하고, 하나의 경향이 아니라 절대적이고 보편타당한 방법으로 고집할 때, 미술은 현실로부터 증발한 하나의 WEGABSTRAHIEREN[32]으로 되어버린다. 여기에 대해 반모사적 지향 또는 추상을 대상인식과 그 반영에서 있는 그대로의 현실 재현과 더불어 작용하는 본질적인 한 국면으로서 이해하지 않고, 현실주의와는 철저히 무관한 하나의 경향적 특징으로서만 이해할 때 미술 발전에서 차지하는 반현실주의의 일정한 가치와 일정한 필연성을 매장해버리고 결국은 현실주의 자체마저 편협한 자연주의로 전락시킨다. (…)

현실주의란 바로 이와 같은 두 국면의 갈등이 현실의 생동하는 반영이라는 방향으로 긴장하면서 통일되는 발전이다. 지난 시기의 현실주의에는 추상적 지향이 묘사적 지향에게 일방적으로 복종하였다. 도래하는 새 현실주의는 가일층 높여진 폭넓고 탄력 있는 현실반영의 강력한 목적론적 질서 밑에서 지난 시기에 죽어버린 방법적 특질로서의 추상적 지향의 정당한 생활력을 회복하고 강화하는 방향이다. 이리하여 현실주의는 다시금 있는 그대로의 현실의 반영이면서 동시에 풍부한 변형과 과정과 추상의 가능성으로서의 강화된 예술적 표현에 의한 현실의 반영이게 된다.

그러나 이 가능성은 경향으로서의 반현실주의가 보여주는 그 극

32 '추상화 되어버린다' 정도의 의미로 '절대추상' 혹은 '극단적 추상'으로 해석될 수 있다.

단성과는 인연이 없다. 현상과 그 본질의 통일로서의 현실, 현실의식의 수동성과 능동성의 통일, 현실표현에서의 구체성과 추상성의 통일은 새 현실주의의 기본 내용이며 그 내용이 지어주는 새 가능성들의 계기에 따라 현실주의는 그 토대와 건축을 확고히 발전시킨다. (…)

오광수, 「한국미술의 비평적 전망」
『AG』 3호, 1970년 5월

1970년 5월 『AG』 3호에 실린 이 글은, 1960년대 말 젊은 세대의 미술적 실험을 독려하는 평론가이자 서구 테크노-유토피아적 미술과 건축을 소개하는 『공간』 편집장으로서의 논조와는 확연한 거리를 드러낸다. 옵아트 같은 외래 모델을 받아들이기엔 한국적 토양이 마련되어 있지 못함을 지적하고 한국미술의 역사가 계속된 외부 영향의 충격에 의해 전개되었다 비판한다 ("불연속의 연속"). 그러면서 "우리를 통해서 밖을 보아야" 한다고 강조하며 "주체성의 확립"을 역설한다. 이 논조의 변화는 갑작스러운 것만은 아니다. 김지하의 「현실동인 제1선언」(1969), 이일의 「전환의 논리」(1970)와 함께 이 글은 1970년대로의 전환기에 한국미술의 생산에 대한 근본적인 반성이 시급성을 얻게 되었음을 드러낸다. 이러한 성찰은 1970년대 한국미술을 새로운 전개로 이끌었다.

(…) 나는 지금까지 한국 현대미술(58년 이후)의 주류를 앵포르멜과 오프티칼로 보아왔으며, 이들 표현양식이 이념적인 배경을 갖고 있지 못한 데서 저지르고 있는 오류를 단편적으로나마 살펴보았다. 주체성을 지닌 표현운동으로서의 영역을 확보하지 못한 채 그저 엉거주춤한 모방과 아류의 소용돌이에서 허덕거리다 지쳐버린 모습을 우리의 현대미술 속에서 읽을 수 있었다. 그리고 우리는 받아들이는

김환기, 〈어디서 무엇이 되어 다시 만나랴〉, 1970, 캔버스에 유채, 236×172cm.
©(재)환기재단·환기미술관

데서도 그것이 얼마나 소극적인 자세인가를 깨닫지 않을 수 없다. 우리의 현대미술 속에 발견되는 오류는 다름 아닌 적극적인 도입에서 얻을 수 있는 이념과 논리의 부재였음을 발견하게 되었다. 이왕 도입해야 할 것은 철저히 도입해서 그것을 극복해 나가는 훈련이 우리에게는 없었다. 우리의 현대미술의 체질이 허약하다면 허약한 대로 그것은 이와 같은 훈련의 부족에서 온 것이다.

이제 우리는 내일의 한국미술이 가야 할 방향을 이상의 진단을 통해서 전망해볼 단계에 왔다. 실제 내일 한국미술의 표정이 어떻게 될 것이다, 라고 점칠 수 있다고 한다면 그것은 마치 지구의 종말을 예언하는 점성술사의 말같이 허황하게 들릴 것이다. 그렇게 점칠 수 있다고 해도 그것이 우리에게 무슨 도움이 되겠는가. 우리에게는 어제와 오늘을 되돌아보고 그 속에서 바람직한 내일의 방향을, 하나의 방향성을 제시해보는 것이 중요할 따름이다.

지금까지 앵포르멜과 오프티칼한 경향이 60년대의 한국 현대미술을 크게 전, 하반기로 구분해서 형성시켜왔다. 이 사이의 계기의 필연성이 극히 비정상적인 특수한 것이란 것도 발견할 수 있었다. 이와 같은 연속이 앞으로도 반복될 가능성은 다분히 있다. 그것이 불연속으로 점차 짙어갈 경우, 그 혼란을 우리는 예기치 않을 수가 없다.

가령 오프티칼한 경향만 보더라도 그렇다. 원래 저쪽에서의 오프티칼이란 테크놀로지와 예술과의 접합이 없이는 거의 불가능했을 것이란 사실은 자명하다. 그런데 우리에게는 오프티칼을 성숙히 전개시킬 테크놀로지의 결합이 부재해 있었다. 테크놀로지란 말은 일종의 사전적인 의미 밖에 실감되지 않고 있음이 사실이다. 그렇다면 그것이 과연 얼마쯤 지속될 것인가. 테크놀로지와의 결합 없이도 그것이 전개되어갈 수 있다면 어떤 변모를 보여줄 것인가. 그러나 불행히도 벌써 오프티칼한 경향은 표면적인 한계성으로 빠져들고 있는, 그래서 일종의 그래픽 디자인에로 흘러가고 있는 무의미한 구성의

반복을 보이고 있다.

불연속의 연속을 극복하는 길은 무엇인가. 우리들의 사회적 여건에도 많은 부담이 주어져 있다. 어떤 의미에서 본다면 기계화 단계에 이르지 못한 사회적 구조에서 기계화 작품을 기대한다는 사실 자체가 모순이라고 말할 수 있을지 모른다. 이제 근대화 작업에 들어간 한국의 현실 속에서 고도의 기계화된 의식구조를 기대한다는 것 자체가 역설이 될지 모르겠다. 그렇다고 예술의 형태가 그 사회의 지배를 그대로 반영한다고 하면, 우리에게는 현대미술이 필요치 않다는 결론이 된다. 과연 우리의 사회가 근대화 과정에 있다고 우리의 미술역시 근대 속에 잠겨져 있어야겠는가.

그러나 우리는 그와 같은 지역적인 굴레 속에 시대적인 전 개념을 던져버릴 수 없다. 달 정복이 미국의 일국에 국한되는 사건이 아닌, 전 세계적인 사건이란 점에서 우리는 현대란 동시대의 공통된 시점에서 우리의 창조성의 의미를 걷잡지 않으면 안 된다. 그와 같은 창조성의 의미란 저쪽의 것을 받아들이지 않고도 우리가 저쪽의 것을 앞질러갈 수 있다는 내적인 에너지의 능력을 말한다. 좋은 의미에서 가능성이라 해도 좋다.

가령 앵포르멜을 받아들이지 않고도 이미 우리의 기운생동에서 추상표현주의를 전개시켜 나갈 수 있었다면 그것은 전혀 우리의 내적인 에너지의 가능성을 말하는 것이 된다. 그렇게 된다면 60년대 세계속의 한국 작품들이 동양과 서양을 성공적으로 융합시켰다는 유의 전제 아래서 어느 정도 동양취미에 빠진 구미인들의 이국심을 자극하지 않고도 본질적인 동양의 표현으로써 추상을 꽃피울 수 있었을 것이다. 시세말로 주체성의 확립이라고 해도 좋다. 우리를 통해서 밖을 보아야지 밖을 통해서 우리를 보아서는 안될 것 같다. 지금까지 우리는 밖을 통해서 우리를 보았기 때문에, 밖을 통해서 우리의 것이 이루어졌기 때문에 그것은 언제나 모순과 역설을 벗어나지 못했다. (…)

6장

1970년대

전통과 결합한 추상, 한국적 모더니즘을 넘어선 도전

권영진·김경연

1970년대 한국 사회는 1960년대 이래의 경제개발계획이 고도성장의 결실을 맺으면서 뚜렷한 변화의 시대를 맞고 있었다. 산업화로 공업입국의 꿈이 가시화되고, 새로운 도시가 건설되면서 서구식 대중문화와 소비의 공간이 번성하는가 하면, 고도 경제성장의 혜택을 누리는 도시 중간계급이 탄생했다. 그러나 한편에선 도시 인구의 폭증, 도농 간 빈부격차의 확대, 열악한 노동 현실과 부족한 주거 문제 등 급격한 산업화와 서구화에 따른 사회적 갈등의 골 또한 깊어갔다. 베트남전에 한국군을 파병하면서 냉전의 국제정세가 한국 사회를 지배했으며, 남북한의 군사적 대치 국면 또한 지속적으로 갈등을 빚으면서, 경색된 안보체제가 산업화의 결실을 누리기 시작하는 1970년대 한국 사회에 어두운 그림자를 드리웠다.

장기 집권의 후반부에 돌입한 박정희 정부는 강력한 대통령 중심주의로 국가주의 체제를 강화하는 한편 한국적 정체성을 강조하는 전통문화 정책으로 1970년대 한국 사회의 갈등과 균열을 통제하고자 했다. 1960년대 말, 경제개발계획과 비슷한 방식의 전통문화 정책이 수립되어 장기적이고 체계적으로 시행되었는데, 이러한 전통문화 정책에 따라 전국의 호국 문화유적이 복원 정비되고, 도시 곳곳에 기념조형물이 건립되었으며, 민족기록화 사업이 수차례에 걸쳐 시행되었다. 1968년에는 문화공보부가 발족하고 1969년 국립현대미술관이 건립되었으며, 국전 제도가 여러 차례 정비되는 등 문화예술의 제도화 역시 정부 주도하에 체계적으로 진행되었다.

1970년대 박정희 정권의 문화예술 및 전통문화 정책은 자주국방·총력안보·국민총화에 방점을 둔 군사주의·국가주의·반공주의의 이

데올로기이자 집권 후반기 문화통치의 수단이었다. 그런 한편 민간 영역의 지식인들과 예술가들 역시 급격한 산업화와 도시화로 전면적으로 바뀐 현실에 새로이 뿌리 내릴 필요성을 절실하게 자각하면서 사회 여러 분야에서 민족문화의 재조명과 전통의 재발굴 노력이 경주되었다. 인사동에는 고가구, 백자 등을 고가에 사고파는 골동품 붐이 일었고, 민화·마당극·탈춤·풍물 등을 재연하여 민족문화의 정수를 지키려는 노력이 있었다. 현실의 산업화와 도시화에 대비되는 문화예술의 복고적 흐름 속에, 산업화 초기에는 하루빨리 떨쳐내야 할 구습으로 폄하되던 '옛것'이 소중하게 간직해야 할 아름다운 '전통'이 되어 복귀했으며, 이렇게 재발굴된 '전통'은 물질적 근대화를 뒷받침하는 한국적인 것의 정수이자 정신적인 근간으로 강조되었다.

이러한 보수적인 전환 속에서, 1970년대 한국미술에 있어서는 추상이 다시 한 번 시대의 과제로 부상했다. 산업화로 변모된 한국의 현대미술은 세계적인 조류에 걸맞는 추상이어야 한다는 주장이 제기되었으며, 1950년대 말 앵포르멜 운동을 전개한 화가들을 중심으로 1970년대 중반 새로운 추상 회화가 등장했다. 1970년대 전반 주로 일본 전시를 통해 처음 선보이기 시작한 1970년대의 추상은 백색 혹은 절제된 무채색으로 민족적 정체성을 대변하고, 무위無爲의 반복적 행위로 회화의 평면성을 검증하며, 종국에는 회화를 화가 개인의 내면적 수양을 위한 장으로 삼는다는 점에서 앞서의 추상과 달랐다. 1950년대 말의 앵포르멜이나 1960년대 말의 기하추상이 '현대'의 이름으로 훼손된 과거와의 단절을 요구하고 '전위'나 '혁신'을 모색했다면, 흔히 '모노크롬'으로 불린 1970년대의 추상은 서구의 형식에 전통과 수신修身의 미학을 탑재하여 '한국적 모더니즘'을 구현한다는 절충적인 담론을 구사하고 있었다. 이를테면 바탕재와 물감, 작가의 행위 등 즉물적 요소에 밀착하여 회화 평면에서 일루전의 요소를 걷어내고 회화 형식 그 자체, 즉 추상에 대한 이해를 한층 진전시키면서

도, 여기에 한국적 전통의 미학을 덧붙이는 방법으로 서구식 형식주의를 정서적으로 우회하여 수용할 경로를 마련한 것이다. 이는 외래 양식의 모방에 불과하다는 혐의를 떨쳐내지 못한 앞서의 추상과 달리 1970년대의 추상이 비로소 우리의 것으로 정착할 수 있는 내적 설득력을 갖춘 것을 의미했다.

전통과 결합한 모노크롬 회화의 미학은 그동안 불발에 그쳤던 추상을 전후 한국미술의 주류로 안착시키는 장치가 되었으며, 이 그룹의 화가들은 산업화된 조국에서 전통의 계승자를 자처하며 추상을 안정적으로 추동할 미학적 근거를 발견할 수 있었다. 또한 이는 세계 현대미술에의 참여와 한국적인 것의 모색이라는 양립하는 과제에 대한 절묘한 해법이 되기도 했기에, 동시대 여러 미술가들의 동조를 얻어 세력을 키울 수 있었고, 나아가 전통의 계승을 중요하게 여기던 당대 관객들에게도 추상을 수용할 내적 공감대를 제공하는 것이었다.

이처럼 모노크롬의 화가들과 이에 공감한 평론가들은 전통과 결합한 담론으로 1970년대의 추상이 형식 모방을 넘어 한국적 정신을 구현한 한국 현대미술의 성취라고 주장하기도 했으나, 1970년대 한국미술은 백색 모노크롬으로 수렴되지 않는 다양한 스펙트럼으로 전개되고 있었다. 백색 모노크롬이 전통을 우회하는 방법으로 회화 형식에 대한 점검을 정교화했다면, 이는 곧 이에 반하는 여러 갈래의 탈 모던적 흐름이 작용과 반작용을 이루는 한국 현대미술의 제도적 무대가 본격적으로 형성되는 것을 의미했다.

전통을 경유한 모더니즘의 순수 미학으로 1970년대 백색 모노크롬 회화가 전후 한국미술의 새로운 주류를 형성하면서 전후 세대에 의한 화단의 세대교체가 이루어지고, 모노크롬은 한국 현대미술의 새로운 전통이 되었다. 이는 지필묵의 매체와 고유의 정신성으로 동양화 혹은 한국화의 영역을 고수하고 있던 전통화단에서 사의寫意를 선취하여 유화매체에 결합함으로써 전통화단을 무력화하는 결과를 낳

기도 했으며, 설치와 오브제의 실험을 전개하던 전위 미술가들이 전통 미학에 기반한 회화로 복귀하는 경우로 이어지기도 했다. 1970년대 모노크롬은 회화 형식에 대한 수렴을 일정한 단계까지 밀어붙임으로써, 한국 현대미술의 전환점을 이루었다고 할 수 있다. 그러나 백색 모노크롬이 구체화되던 1970년대 중반에 그러한 흐름과 함께 추상에 반하는 사실寫實, 순수에 대응한 현실, 수양을 거부하는 참여, 초월이 아닌 일상, 형식을 벗어나는 개념이 다각적으로 모색되고 있었던 것을 지적할 필요가 있다.

1. 서구 근대 비판, 전통의 재발견

1960년대 말 한국미술은 소위 뜨거운 추상 '앵포르멜' 미술의 열기가 소진된 가운데, 기하추상을 비롯하여, 탈 평면·반 예술의 도전이 다소 혼란스럽게 전개되고 있었다. 일본을 거치지 않은 서구 예술의 정보가 국내로 직접 유입되면서 미술 비평과 이론에 대한 탐구가 한층 다양해졌다. 특히 미국을 통한 서구 모더니즘 이론이 앵포르멜 이후 추상미술에 대한 이해를 깊게 하고, 1960년대 이후 파리 비엔날레, 상파울루 비엔날레 등 국제전에 꾸준히 참가하면서 한국 미술가들은 서구미술계의 정보를 보다 직접적으로 접할 수 있었다. 그러나 여전히 한국의 현대미술이 서구미술의 표면적인 모방과 추종에 불과하다는 비판은 불식되지 않았으며, 특히 1970년대 들어 급속한 서구식 근대화로 한국미술이 정체불명의 것이 되어간다는 반성이 대두하면서, 전통으로의 회귀 혹은 한국적 전통의 재발견에 대한 필요성이 중요한 시대적 과제로 인식되었다.

한편 1965년 한일협정 체결로 20년간 단절되었던 한일 간 교류가 정상화되면서, 일본 미술계 인사들의 한국 방문이 빈번해지고, 한국 미술가들을 일본에 소개하는 전시도 크게 늘었다. 패전의 혼란을 딛

고 1960년대 눈부시게 도약하는 일본은 한국미술 국제화를 열망하는 전후 세대의 미술가들에게 해외 진출을 위한 교두보이자 국제화를 가늠하는 척도였다. 특히 1956년 일본으로 건너가 전후 현대미술을 한발 먼저 접한 이우환李禹煥, 1936-의 창작과 비평이 1960년대 말 국내에 소개되면서 국내 미술가들에게 상당한 영향을 끼쳤다. 일본에서 철학을 전공한 이우환은 현상학과 구조주의에 입각하여 서구 근대문명을 비판하고, 이를 극복할 동양의 사상으로 니시다 기타로西田幾多郎, 1870-1945의 '무無의 장소론'에 주목했다.

1970년 12월 AG의 멤버들에게 등사 복사본으로 전달되고 이듬해 정식으로 기관지 4권에 실린 이우환의 「'만남'의 현상학적 서설」은 국내 '이우환 열풍'의 진원이 되었으며, 현대미술의 이론적 토대를 강화하고, 한국적 전통 혹은 동양적 미학을 재발견할 필요성을 새롭게 각인시켰다. 이 글에서 이우환은 서구미술을 물질문명이 초래한 위기상황에 봉착한 것으로 진단하고, 동양의 정신과 문화적 전통으로 그를 구제할 대안을 찾아야 한다고 주장했다. 이우환의 이러한 서구 근대 비판은 한국에 전해져 1970년대 백색 모노크롬 회화의 미술론이 주조되는 데 주요한 역할을 했다.

백색 모노크롬이 집단적 양상으로 확장하던 1978년『미술과 생활』에 기고한 글에서, 박서보朴栖甫, 1931-는 1960년대 말 이후의 서구미술이 인간중심주의의 근대문명이 파산지경에 이르면서 더 이상의 '이즘'을 찾을 수 없는 한계에 도달했다고 보았다. 그는 나아가 이러한 위기 상황에 한국의 백색 모노크롬 회화가 국제 미술계에 진출하여 동양의 전통사상과 한국 전래의 소박한 자연관을 겸비한 추상의 미학으로 서구미술의 한계를 극복하는 성과를 과시했다고 자평했다. 박서보를 비롯한 대부분의 백색 모노크롬 화가들은 이우환의 만남의 미술론에 공감하여 서구 근대 비판에 의거한 추상의 미학을 발전시켰다.

2. 백색 미학의 성립

1975년 일본 도쿄화랑에서 열린 《한국 5인의 작가·다섯 가지 흰색》 전은 '백색 모노크롬' 회화가 공식화되는 첫 전시였는데, 일본의 평론가 나카하라 유스케中原佑介, 1931-2011와 한국의 이일李逸, 1932-1997이 공동 집필한 전시서문은 이후 집단적 양상으로 발전하는 한국 단색조 회화의 선언문 성격을 띤다. 추상이되 한국에서만 볼 수 있는 고유한 특질로 '흰색'에 주목한 나카하라 유스케의 「백白」과 이일의 「백색白色은 생각한다」는 일제강점기 향토색 논쟁이나 조선미술론의 구조적 한계를 일깨우지만, 한국적 정체성의 수립에 목말라 있던 전후 한국 미술가들과 관객들에게 쉽사리 공감을 얻었다. 일본과 한국에서 백색 추상회화를 중심으로 대형 기획전과 여러 개인전이 정부 및 한국미술협회 주관으로 혹은 민간 주도로 열렸으며, 이러한 전시의 개최는 백색 모노크롬이 1970년대를 대표하는 성과이자 가장 '한국적인 미술'의 실현이라는 주장에 힘을 실어주는 결과로 이어졌다.

1977년 도쿄 센트럴미술관의 《한국 현대미술의 단면》전을 위해 나카하라 유스케가 쓴 서문은 백색 추상회화를 한국의 집단적 양식으로 설명했고, 이일은 이 기획전에 참여한 한국 미술가들을 "원초적인 것으로 회귀한 1970년대 한국을 대표하는 작가들"이라고 정의했다. 한일 간 교류를 통해서 백색 모노크롬의 미학이 한국을 대표하는 집단적 정체성으로 정련된 것을 알 수 있는데, 나카하라는 《단면》전의 작가들이 색 이외 것에 관심을 둔 반反색채주의를 공통적으로 보여주며, 색을 배제한 백색 혹은 흑색의 바탕을 그대로 드러내는 방법으로 이미지를 재현하는 바탕이 아닌 '표시된 평면'으로서 회화의 존재 요건을 확인하고 있다고 보았다. 반면 1978년 이일은 《단면》전의 성과를 논하면서 이 전시의 출품작들이 한국미술의 고유한 특질을 보여주는데 이는 1970년대 후반 한국미술의 집단적 양상이며 세대

를 초월한 특성이라고 설명했다. 그는 회화에 대한 서구의 원초적 문제의식이 형식주의 미학에 이르렀다면, 동양의 원초적인 것은 정신주의에 있다고 보아, '원초성'이라는 말로 백색 모노크롬의 형식과 내용을 연결지었다.

1970년대 전반 일본에서 먼저 선보여 한국적 정체성을 구현했다는 평가를 받은 백색 모노크롬 회화는 1970년대 중반 국내에서도 전시되었다. 1976년 서울 통인화랑에서 열린 박서보의 개인전에 서문을 쓴 조셉 러브Joseph Love, 1929-1992는 박서보의 신작 〈묘법〉이 도자기나 농촌 가구 등 꾸밈없고 소탈한 조선의 민예품을 연상시킨다고 논평했다. 카톨릭 신부로서 도쿄 조치上智대학의 신학神學 교수로 재직하고 있던 미국인 평론가 조셉 러브는 식민지시기 야나기 무네요시柳宗悅, 1889-1961의 민예론에 의거하여 박서보의 〈묘법〉을 해석했는데, 러브 같은 외국인의 시선에서 정의된 한국적 정체성은 1970년대 백색 모노크롬 회화의 비평에 크게 저항 없이 수용되었다.

1970년대 말 백색 모노크롬의 주요 화가들은 자신의 새로운 작업을 설명하는 작가노트를 속속 발표했다. 1977년 박서보의 「단상노트에서」, 1978년 권영우權寧禹, 1926-2013의 「백지위임과도 같은 소담한 맛을」 등은 가장 한국적인 회화로 설명되는 '모노크롬 회화' 혹은 '단색화'의 미적 특질과 작가별 고유한 작업 방법론을 살필 수 있는 글이다. 이러한 글에서 모노크롬의 작가들은 백색으로 한국적 미의식의 특질을 강조하고, 인위적인 서구의 미술에 대해 무위無爲의 행위로 그 한계를 극복하며, 인간중심적인 서구의 물질문명에 반하여 자연으로의 회귀를 염원하여 물아일체物我一體의 경지와 사의적寫意的 정신성에서 궁극의 의의를 발견한다고 주장하여, 외부의 시선과 평가를 내재화한 담론을 구사했다.

대부분의 모노크롬 화가들은 도교와 불교를 한국과 일본을 아우르는 동양 공통의 사상적 근원으로 여기면서 백색의 안료, 한지韓紙,

면포, 베 등 즉물성이 두드러진 재료를 선택하여 그 속에서 조선시대 선비문화의 절제미나 소박한 재래의 미감을 발견했다. 그리고 이는 서구의 추상과 다른 모노크롬 회화의 '한국성'을 담보하는 조형적 요소로 강조되었다. 여러 작가들이 노장老莊을 탐독하고, 추사의 글씨를 금과옥조金科玉條로 여기며, 단아한 목가구와 백자 항아리를 완상하면서 여기서 발견한 조형적 특질을 추상의 한국적 수용을 위한 미학적 근거로 제시했다.

1970년대 중반에 구체화되어 가장 한국적인 미술의 성취로 의미화된 모노크롬 회화는 이후 여러 엇갈리는 평가와 비판에도 불구하고 꾸준히 지속되며 2000년대 들어 그 의미가 재조명되었다. 특히 2010년대 해외 미술시장에서 고가에 거래되며 화제를 일으켰는데, 1970년대 모노크롬 화가들이 열망하던 한국미술의 국제화는 40여 년 뒤 경매시장에서 고가에 거래되면서 구체적인 성과를 입증했다. 이때를 전후하여 기존의 '모노크롬'이라는 명칭 대신 '단색화'라는 한국어 명칭과 'Dansaekhwa'라는 영문 표기를 사용하자는 제안이 이루어졌으며, 2010년대 고가의 경매기록으로 부활한 단색화는 1970년대 산업 입국 한국의 민족주의적 산물이기보다 세계화된 미술시장의 매력적인 문화상품으로 변모했다.

3. 동양화? 한국화?

'추상'으로 '현대화'를 모색하던 동양화가들은 1960년대 후반부터 '한국화'를 새롭게 호명하기 시작했다. 사실적인 인물화와 수묵산수화가 주류를 이루던 국전國展 대신 국제미술전, 해외 비엔날레 등에 참여하면서 동양화의 추상 역시 국제무대에서 '세계성'과 '한국적 정체성'을 함께 획득해야 하는 문제에 직면했고, '한국화' 명칭의 호명은 이와 연결되어 있었다. 일례로 1950년대부터 줄곧 '한국화' 명칭을

주장해온 김영기는 해외에서 열린 한국미술전에 대한 외국 평자들의 시선을 거론하며 '민족 주체성'을 드러낼 수 있는 명칭의 필요성을 강조했다(김영기, 「현대동양화의 성격 – 시급한 한국 '국화國畵」, 『서울신문』, 1954년 8월 5일 참조).

'한국화'가 주로 동양화의 추상을 가리키는 용어로 선점되고, 더욱이 1970년 국전 동양화부에 비구상부문이 신설된 후 동양화 추상의 영향력이 커지자 '한국화'의 개념에 대한 논쟁이 본격적으로 불거졌다. '한국화' 용어에 회의적인 태도를 보인 평론가들은 동양화의 추상은 서양 추상회화의 영향을 받은 보편적인 '회화'일 수는 있으나 한국적인 특질을 지닌 회화, 곧 '한국화'라고는 볼 수 없다고 했다. 덧붙여 '동양화'라는 범주에서 '한국화'만의 특수성이 인정될 수 있는지에 대해서도 의문을 표했다(오광수, 「한국화韓國畵란 가능한가」, 『공간』, 1974년 5월).

혹은 남천 송수남처럼 '한국화' 용어의 사용에는 긍정적이지만 소위 서양 추상에 편승한 당시 동양화의 추상을 한국화라고 부르는 것은 부적절하다는 시각도 존재했다. 송수남은 다양한 서구미술의 기법과 재료를 실험하는 당시 동양화의 추상에 대해 "동양화 자체가 지닌 추상의 순수성" 다시 말해 동양화 본래의 재료가 지니는 가능성을 좀 더 추구해 들어가야 한다고 주장했다. 이렇듯 동양화의 '순수성'에 대한 강조는 1970년대 민족문화중흥 정책과 맞물려 동·서양화를 막론하고 '한국적 특수성'을 주문했던 사회 분위기를 반영한다.

한국화의 정립을 위해서는 동양화로부터 한국화만의 독자성을 변별해내는 과정이 요구되었고 이 과정에서 한국화의 특질을 간직한 전통으로서 소환된 것이 '민화'와 '진경산수'였다. 진경산수는 1970년대에 잇달아 열린 이상범과 변관식 등 소위 6대가들의 회고전과 맞물려 일어난 전통산수화의 재평가 분위기 속에서 조선 후기 중국문물이 범람하는 와중에도 투철한 민족정신을 고수했던 회화로

제시되었다. 민화 역시 "고질적인 사대주의"로부터 한국미술의 핵심을 지켜온 서민예술이면서도 동시에 "사회적인 의미의 평민화平民畵"가 아닌, "마당굿이나 가면극과 같이 임금이나 궁중화가나 백성들이나 촌사람이나 모두 알몸의 한국 사람으로 돌아간 경지에서 느끼는 신바람"을 나타낸 '넓은 뜻의 민화'라고 정의되었다. 곧 동질적이고 단일한 민족문화공동체를 구축하려는 1970년대 민족주의의 맥락에서 민화가 이해되었음을 알 수 있다.

1970년대 민화와 진경산수에 대한 재조명은 동양화 전통에 대한 기존의 관념에 균열을 일으키는 중요한 계기가 되었다. 곧 일제강점기부터 문인화를 중심으로 정립되어온 전통론에 다양한 장르들이 추가되기 시작한 것이다. 지금까지의 동양화단이 문인화론을 토대로 선비적인 엄숙함과 높은 격조, 정제된 화면 등을 강조해왔다면, 민화를 비롯한 또 다른 전통회화의 기법, 소재 등은 새로운 감수성과 형식, 내용을 동양화에 불어넣었고 점차 '탈동양화'로 이끌었다.

4. 행위와 개념, 극사실회화, 현실주의

가장 한국적인 것의 실현이라는 주장과 함께 백색 모노크롬이 1970년대 화단을 지배하는 세력으로 성장했지만, 1960년대 말 이래의 오브제, 입체, 설치, 해프닝, 이벤트 등 전위미술의 실험 또한 지속적으로 전개되었다. AG의 뒤를 이어 1969년 12월에 결성된 STSpace Time미술학회는 김복영金福榮, 1942-과 이건용李健鏞, 1942-이 주축이 된 토론 세미나 모임에서 시작하여 이듬해 3월 다섯 명의 동인이 참여한 창립전을 개최했으며, 1981년 마지막 회원전을 개최할 때까지 10년 이상 지속적으로 활동하며 미술에 대한 개념적 질문을 제기했다. 회화나 조각이 아닌 오브제나 이벤트 위주의 개념적 성향의 작업으로 미술의 경계를 탐구한 ST그룹의 작업은 미니멀리즘 이후 서구 현대미술의

'탈물질화' 경향에 반응하며 무엇인가를 만들지 않고도 미술을 할 수 있다는 각성을 통해 개념미술에 대한 관심을 발전시켰다. 이들은 민족과 전통의 이름으로 전개되는 당대 한국미술의 흐름을 경계하면서 작품 제작에 앞서 예술가 스스로 미술이 무엇인지를 묻는 논리적 사고에 현대미술의 요체가 있다고 보았다.

또한 모노크롬 회화가 구체화되던 무렵부터 미술을 순수 미학에 국한하는 문제에 대한 비판도 꾸준히 제기되었다. 1975년 김윤수金潤洙, 1936-2018가 『창작과 비평』에 기고한 「광복 30년의 한국미술」은 해방 이후 한국미술을 비판적으로 고찰하며, 특히 추상 화풍이 이룩한 성과와 한계를 설명했다. 김윤수는 이 글에서 근대기 이후의 한국미술이 현실도피적인 예술지상주의로 일관하고 있다고 지적하며 이는 국전의 기성화단에 도전한 추상 화풍도 다르지 않다고 보았다. 국전의 신변잡기적 사실주의 화풍에 도전하여 식민 잔재 청산을 주장한 것이 전후 추상 회화의 의의이나 이 또한 명목상 '전위'에 그쳤으며 공허한 개인주의와 예술의 자율성 논리에 빠져 급속히 아카데미즘화되었다고 진단했다. 이는 미술의 사회적 기여를 강조하고 형식보다 내용에서 의미를 찾는 현실주의의 흐름이 1969년 이후 지속적으로 제기되었으며, 1970년대 중반 모노크롬 회화의 형성과 함께 1980년대의 현실주의가 이미 함께 시작되고 있음을 보여준다.

추상의 형식에 전통 미학을 결합한 모노크롬의 추상 담론이 서구의 시선을 의식한 오리엔탈리즘의 한계를 내포하고 있다는 지적은 꾸준히 제기되었다. 평론가 방근택方根澤, 1929-1992은 한국 전통과 동양 정신을 결합한 백색 모노크롬이 앵포르멜의 전위 정신을 저버린 현실도피이자 상업적 결탁에 불과하다고 거칠게 힐난했으며, 원동석元東石, 1938-2017은 현대성을 내세운 모노크롬의 미학이 정작은 현대 정신을 결여한 관념 유희의 산물이며, 그 그룹의 핵심 인물인 이우환의 만남의 미술론은 1970년대 새로운 지배계층으로 자리잡은 부르

주아 계층의 위선적인 외세 추종주의가 낳은 결과라고 비판했다.

한편 1970년대의 단색조 추상회화와 그와 대립한 1980년대의 사회 참여적인 미술 사이에 양식적으로 추상과 대립하면서 주제면에서 민중미술에 저항하는 사실주의의 화가들이 존재했다. 1970년대 말에 등장하여 '극사실화極寫實畫'로 불린 이들의 화풍은 일상의 사물을 사진처럼 정밀하게 묘사하여 재현적 사실주의를 정교하게 발전시켰다. 주로 신문사에서 새로 창설한 민전民展에 작품을 발표했던 극사실 화가들은 도시화된 현실을 사진적 정밀함으로 묘사하여 국전의 관례적인 구상회화를 넘어 사실주의 회화의 지평을 한층 넓혔다는 평가를 받았다. 집단 개성으로 번성한 선배 세대의 모노크롬에 함몰되기를 거부했던 이들의 극사실화는 그림으로 묘사하는 대상 자체보다 그것을 재현하는 회화적 수법에 주목하고 있어 오히려 모노크롬 회화의 연장선에서 이해되기도 했다.

1970년대는 한국적 정체성, 집단 개성을 내세운 모노크롬이 화단의 주류로 자리잡은 시대로 기록되지만, 동양화가들 역시 '한국화'라는 용어로 '한국적 특수성'을 고민하고 있었으며, 추상에 반하는 사실주의 회화도 꾸준히 발전하고 있었고, 미술을 넘어 사회 참여를 강조하는 현실주의도 성장하고 있었다. 또한 1960년대 이래의 행위미술로 오브제와 설치, 개념미술로 이어지는 탈 회화의 경로를 탐구하는 소그룹 활동도 이어지고 있었다.

1. 서구 근대 비판, 전통의 재발견

이우환, 「'만남'의 현상학적 서설: 새로운 예술론의 준비를 위하여」
(1970년 12월)
『AG』4권, 1971년 게재 / 『공간』1975년 9월, 50 –57쪽

1971년 『AG』4호에 수록된 이 글은 한국 미술가들 사이에서 '이우환 열풍'이 불게 된 기점이 되는 글이다. 1968년 12월에 결성된 한국아방가르드협회AG는 곽훈, 김구림, 김차섭, 박석원, 박종배, 서승원, 이승조, 최명영, 하종현 등을 비롯하여 평론가 김인환, 오광수, 이일 등이 창립회원으로 참여했다. AG는 1975년 해체되기까지 총 4회의 그룹전을 개최하고 동명의 기관지 『AG』를 4회에 걸쳐 발간하면서 해외 전위미술의 동향과 미술이론을 적극적으로 소개하는 한편 여러 실험적인 작품을 발표했다. 1970년 12월 AG 회원들에게 등사 복사본으로 전달된 이글은 이듬해 기관지 4호에 정식으로 수록되었다.

　서울대학교 미술대학 1학년에 재학 중이던 1956년, 일본으로 건너간 이우환은 1960년대 말 일본에서 현대미술 평론과 창작으로 주목받았으며 일본의 전위미술 그룹 모노하ものは의 일원으로 활동했다. 이 글에서 이우환은 현상학과 구조주의에 입각하여 서구 근대문명을 비판하고, 이를 초극할 사상으로 니시다 기타로의 '무無의 장소론'을 제시하고 있다. 이우환이 주장하는 '만남의 미술론'은 니시다의 무의 장소론을 현대미술의 새로운 실행법으로 옮긴 것이라 할 수 있다.

(…) 사람은 만물의 척도인 '인간'이 된다는 고약한 꿈을 꾸었다. 인간의 자기 소외현상은 인간이 세계 속에 살고 있다는 것을 잊었을 때부

터 비롯되었다. '인간'은 절대자처럼 행세하고 존재의 모든 것을 지배하려고 하였으며, 자신이 원하는 像에 맞추어 세계를 뜯어고치려고 했다. '인간'의 얄팍한 이성과 지식에 의해 세계는 추상적인 공작품으로 화해왔다. '인간'의 인식, '인간'의 판단에 의해 규정지워지지 않는 세계 따위는 마치 그것이 세계가 아닌 것처럼 부정되어왔다. 인간을 '의식 존재'로 규정한 헤겔은 따라서 '존재는 의식에 의해서 결정지워진다.'라고 부르짖었다. '의식하는 우리', 즉 인식하고 판단하고 가치 결정을 행하는 자로서 발명된 존재가 바로 근대가 말하는 '인간'이라 함은 주지하는 바와 같다. '인식론의 시대', '가치체제의 시대'라고 불리어지는 근대가 제국주의적인 정복사상의 개화를 결과하였다는 것은 문맥으로서는 필연적인 귀결이라 여겨지는 터이다.

　세계는 항상, 지배자가 생각하는 대로의, 또 인식하는 대로의 像으로서 눈앞에 현존화되지 않으면 안 된다는 것. 그리하여 세계는 그 자신의 있는 그대로의 역사성, 세계성으로부터 절단되어 인간의 像에 맞는 대상으로서 추상적으로 다시 조작되어지게끔 강요되게 되는 것이다. 세계를 대상화하는 인간도 또한 세계로부터 절단된 이념의 주인으로서 스스로를 세계에 대해 대상화하는 것이 되지 않을 수 없다. 이처럼 세계와 인간을 분리시키고 인간을 세계의 외부에 세우는 작위作爲에 의해 운명적인 간접화間接化의 작용이 결정적이 된 것으로 풀이된다. (⋯)

　인간이 세계를 지각한다는 것은 신체가 세계에 있어서의 공감·실감·일체감을 느끼는 세계의 '신체항身體項'이라는 의미일 것이다. 따라서 신체가 세계를 지각하는 행위야말로 바로 서로 보고 느끼는 직관直觀을 통해서라 함도 자명한 일이 될 것이다. 이 경우 직관이라 함은 눈보다 빠르게 보고 손보다도 더 깊이 서로 짚어 보는 데 있어서의 세계와 인간과의 동시성의 자각, 신체가 세계와 전적인 일체를 이루는 만남을 두고 하는 말이다. '직관이라고 하는 것은 눈으로 사물을 본다

는 것과 같이 조용하게 사물을 비친다는 것이 아니라 주主와 객客이 순전한 하나의 움직임이 된다는 것이다.' 라고 한 니시다의 견해는 바로 신체적인 감득을 매체로 한 만남의 그것을 말해주는 것일 것이다.

세계를 인식의 대상으로서 생각하는 것이 아니다. 있는 그대로의 직접체험의 마당으로서, 자신의 신체성이 그 속에서 세계와의 일체 감을 불러일으킬 때 의식의 상태는 진정 자각의 상태에 있는 것이다. 그리고 이 자각, 그것은 곧 무아無我의 경지라고 할 수 있는 것이다. 인간이 자신의 존재를 확인하는 것은 지향성에 있어서보다는 훨씬 더 이 자각성에 있어서이다. 자신을 세계 속에 용해시키고 세계로 하여금 자신을 말할 수 있게 하는, 말하자면 '무無이면서 유有를 한정하는 절대 모순의 자기동일自己同一'(니시다)의 각성. 있는 그대로가 있는 그대로를 한정하는 자연의 세계에 있어서 인간의 독특한 긍정방식. 생각컨대 신체의 매개성에 의해 세계는 직접 경험의 마당이 되며 그 지각의 자각성에 있어 인간은 참되게 열린 세계와 만나게 되는 것이리라. (…)

박서보, 「현대미술은 어디까지 왔나?」
『미술과 생활』, 1978년 7월, 32–41쪽

박서보는 1970년대 전반 이우환과 함께 백색 모노크롬 화풍을 발전시킨 대표적인 작가다. 1978년 월간지 『미술과 생활』 7월호에 실린 이 글에서 박서보는 1950–60년대 앵포르멜, 액션페인팅, 팝아트, 옵아트, 미니멀아트 등 다양하게 분출된 서구미술의 동향을 서구 근대미술의 붕괴과정으로 진단하고, 1970년대 들어 기존의 예술 개념을 재점검하는 개념미술이 등장하여 비개성적이고 중성적인 예술과 세계관으로 전환했다고 보았다. 이는 세계적인 현상인데, 한국 현대미술은 이러한 세계적 흐름에 동참하면서도 한국인

에게 체질화되어 있는 소박한 자연관을 결합하여 차별화된 독자적 성과를
얻었다고 보았다.

세계의 현대미술 동향

현재 진행되고 있는 세계 현대미술을 전반적이고 일반적인 경향에서
한마디로 정리하기란 매우 어려운 문제이다. 그 까닭은 50년대나
60년대에는 국제성이랄까 동시성이란 이름 아래서 뚜렷한 유파의
흐름이 있었으나, 70년대 이후는 그와 같은 이즘의 흐름이 없다는 사
실이다. 예를 들자면, 앙포르멜, 액숀페인팅, 폽 아트, 오프 아트, 미
니멀 아트 등 여러 가지 경향과 운동이 있었으나, 70년대는 그와 같
은 큰 흐름이나 운동이 희박하다는 것이 하나의 예이다. 70년대의 예
술관에서 돌이켜본다면 50년대나 60년대의 여러 흐름이나 과정은
근대미술의 붕괴과정의 제 양상이었고 70대에 들어서서 비로소 어
느 정도 완료되고 보니까 이렇다 할 이즘이 없게 되었다.

가. 근대미술의 붕괴과정이 무엇을 뜻하는가?
①헤레니즘의 영향을 받아 거대한 인간중심주의를 추진해온 서구문
명의 파산을 의미한다. ②헤레니즘 이후에 르네상스를 거쳐 근대주
의가 성립되기까지 인간중심주의가 일방적으로 추진해온 이념이라
고 하는 환상이 결코 실체가 아닌 허구임을 깨닫게 되었다. 왜 그것
이 허구이며 붕괴되어야만 했던가를 살펴보자. 하나의 예를 들어보
면, 아름다운 풍경을 그려도 화폭에 그려진 것은 아름다운 풍경이 아
니라 만져보면 덕지덕지 발라진 물감이라고 하는 물질에 지나지 않
는 것이며 결코 아름다운 풍경의 실제가 아닌 환상에 불과하다. 대리
석을 깎고 다듬어 아름다운 여인의 나상을 조각해봐도 그것은 피가
흐르지 않는 차디찬 돌에 불과하다는 사실이다.
　이 점에서 창조한다는 일에 대해 과연 창조란 가능한가? 하는 의

문이 일고 아울러 의문은 자각을 일깨우는 반성을 하기에 이른다. 이와 같은 반성은 근대라고 하는 시대가 규정지어놓았던 아름답다고 하는 미적 이념이라고 할까 환상이 깨어지고 보니까 아름다움을 그린다는 것은 불가능한 일이요, 그것은 한낱 거짓에 불과한 것이라고 자성하기에 이른다. 이와 같은 반성의 시작은 근대미술도 결국은 근대라고 하는 세계를 실현하려는 이념의 환상에 불과함을 실감하게 되었다. 근대주의 또는 근대미술이 적극적으로 추진해온 창조이니 표현이니 하는 일의 불가능성을 깨닫게 되었다.

나. 과연 반성과 자각은 무엇을 초래하는가?
근대주의의 파산과 인간중심주의의 종말을 재촉하는 제 현상을 보고 창조한다거나 표현한다는 행위 아래 그린다거나 만든다는 것이 과연 무엇을 뜻하는가를 자성함으로써 이미지 표현이란 한낱 환상을 쫓는 일에 불과함을 깨달음으로 해서 탈이미지론의 대두가 필연적이었던 것처럼 또한 표현의 불가능성을 깨달음으로 해서 탈표현이란 세계관을 결과적으로 초래케 되었다. 왜냐하면 이미지라는 것은 목적성이고 보면, 목적성이 없는데 표현이라고 하는 수단론이 존재할 수 없기 때문이다.

그럼으로 해서 표현한다는 일이 점점 소극적인 방향으로 해체되어가기 시작하고 결국에는 표현의 단념이라고 하는 탈표현이란 세계성과 만나게 된 것이다. 개인주의적인 예술관이 버릇처럼 내세웠던 개성적이니 독창적이니 하는 말의 허위성이 명백해지면서 개인의 독선을 배제하려는 의식이 결국에는 비인간적 또는 비개성적이라고 하는 세계를 추구하기에 이른다. (…)

중성적이고 구조적인 세계관의 도래
거대한 인간중심주의가 무너져가고 근대문명의 우상과 환상이 파산

되면서 필연적으로 요구되는 세계는 중성적이고 구조적인 세계관의 도래인 것이다. 이것은 비단 현대미술에 국한된 상황이 아니라 정신문화 전반에 걸쳐 변혁되고 요구되어지는 세계관이기도 하다. 어느 특정한 이미지나 강압적인 환상을 응고시켜왔던 근대주의의 침몰은 되도록이면 자연에 가깝게 산물을 직접적으로 느끼고 볼 수 있는 열려진 세계로서의 표현을 요구케 되었다.

이러한 이미지 없는 구조적인 표현이 70년대와 그 이후의 예술사조의 세계성이라고 단정해도 무방하리라. 이와 같은 중성적이고 구조적인 세계관의 도래와 마치 때를 맞춘듯이 70년대에 들어서면서 한국의 현대미술도 구미인들이 말하는 중성적이고 구조적인 세계관을 이미 체득하고 있다는 듯한 양상을 보이기 시작했다.

가. 그러나 서구와 다른 정신배경에서 출발하다.

구미가 거대한 인간중심주의를 무너뜨려야 했고 또한 근대문명의 우상이나 환상을 파산시키고서야 중성적이고 구조적인 세계관이 가능했던 것과는 달리 한국의 현대미술은 오히려 정신전통의 지주인 소박한 자연관의 회복을 통하여 나를 드러내어 어떤 세계를 만들려고 하지 않음으로써 어떤 존재의 절대성이나 이미지를 떠난 구조적인 표현이 가능했던 것이다. 이 점이 같은 중성적이며 구조적인 표현을 하면서도 구미와 다른 발상법과 방법론의 독자성을 지니게 된 원인이 되는 것이다.

이 점에 있어서 작금의 한국 현대미술을 세계가 높이 평가하며 주목하게 된 것이다. 또한 이미 체질화된 소박한 자연관, 이미지 없는 구조적인 표현방법 그리고 작위를 싫어하고 자연과 더불어 무명으로 살며 현실 외의 또 다른 세계를 만들지도 꿈꾸지도 않으려는 생각이 오늘날 세계 속에서 한국 현대미술이 집단개성을 형성한 유일한 국가처럼 높이 평가받으며 주목받게 된 요인인 것이다.

나. 한국 현대미술의 자연관의 회복이란 측면에서 살펴보자.

동양이 서양으로부터 근대문명인 과학사상을 받아들이는 데 있어서 동양의 전통적인 사상을 버리고 자연을 적대시하는 자연정복의 심리를 가지면서부터 자연과 인간정신에는 무한한 황폐를 가져왔던 것이다. 때문에 동양은 근대화 과정에서 중심의 상실을 초래하고 인간만능 사상으로 인한 문명의 몰락을 자초했던 것이다. 그것은 정신전통의 재발견과 현대성과의 상호침투로 새로운 시대를 현대성해보려는 자각현상으로 받아들여야 할 것이다. 70년대를 전후하여 한국 현대미술의 독자성은 자연관의 회복을 통해 서구의 중성적이고 구조적인 세계관과의 만남을 시도하였던 것이다. 그럼으로 해서 구미 선진국에 대한 우위사상을 말끔히 씻고 정면으로 당당히 맞서 있게도 되었던 것이다.

만약에 그와 같이 구미의 중성적이고 구조적인 세계관과의 만남을 시도하지 않았다고 한다면 구미에 대한 우위사상을 말끔히 씻지 못했을 뿐만 아니라 오늘날과 같은 고도한 정보물량화 시대에 자칫하면 나쇼날리즘이란 지방성에 빠져 국제성 내지는 동시성과의 호흡의 단절을 자초하는 위험성에 빠졌을 것으로 확신한다. (…)

2. 백색 미학의 성립

나카하라 유스케, 「백白」 / 이일, 「백색은 생각한다」
《한국 5인의 작가·다섯 가지 흰색》, 1975년 5월 6일-24일, 일본 도쿄화랑, 전시 서문

1975년 일본 도쿄화랑에서 열린 《한국 5인의 작가·다섯 가지 흰색》전은 한국의 백색 추상회화가 일종의 시대양식으로 공식화된 최초의 전시였다. 한국 명동화랑과 일본 도쿄화랑이 한일 화랑 간 교류전으로 기획한 이 전시에는 1972년 《앙데팡당》전의 수상자 이동엽李東燁, 1946-2013과 허황許槦, 1946-을 비롯하여, 권영우, 박서보, 서승원徐承元, 1941- 등 다섯 화가가 백색의 평면회화를 출품했으며, 일본의 나카하라 유스케와 한국의 이일이 나란히 전시 서문을 썼다. 나카하라 유스케와 이일은 비슷한 관점에서 이들의 회화를 주목하며 미묘하게 변주되는 이들의 '백색'을 한국미술의 고유한 특성으로 볼 수 있다는 의견을 개진했다. 두 평론가는 한국 백색 평면회화가 서구의 모노크롬과 다르다고 설명하면서도 이들의 회화에 대해서 '백색 모노크롬'이라는 명칭을 사용했다.

나카하라 유스케, 「백」[1]

어느 나라이건 한 나라의 현대회화의 특징을 요약하는 것이 거의 불가능한 것처럼, 오늘의 한국 현대회화 전반의 특징을 요약하는 일도 지극히 어렵다. 한국의 현대미술 동향에 관하여 아는 바가 별로 없는 나의 개인적인 이유도 있겠지만, 그뿐만이 아니라 내가 본 바로도 거기에는 이러저러한 다양성이 보이기 때문이다. 말하자면 60년대 전

1 번역 안원찬. 번역본은 다음의 책에 수록되어 있다. 오상길, 『한국 현대미술 다시 읽기 III』, Vol. 1, ICAS, 2003, 57-61쪽.

《한국 5인의 작가·다섯 가지 흰색》 전시도록 표지, 1975년 5월 6일-24일,
일본 도쿄화랑, 23×23cm.

반에는 앙포르멜 조의 뜨거운 추상의 전개가 있고, 후반이 되면 더욱 젊은 세대가 사물과 이미지와 같은 문제에 초점을 맞춰 이른바 차가운 눈으로 회화를 향한 태도가 농후하게 나타난다. 구미나 일본과 완전히 같다고는 할 수 없어도 일종의 평행현상을 볼 수 있다 해도 틀리지는 않는다. 그러나 이 점은 한국 현대회화가 모두 구미와 같은 콘텍스트 속에 있다는 것을 의미하지는 않는다. 어느 화가들 작품에는 다른 나라 현대회화에서는 거의 볼 수 없는 특질이 현저히 나타나기 때문이다.

1973년 봄 처음으로 서울을 방문하고 몇몇 화가들의 작품을 보았을 때, 나는 중간색을 사용하면서 동시에 화면이 지극히 델리케이트하게 마무리져 있는 회화가 눈에 띤다는 인상을 받았다. 중간색을 사용한 델리케이트한 화면이라는 인상은 그 후 두 차례에 걸쳐 한국에 들러 화가들의 아틀리에를 방문하는 동안, 그것이 단순히 조형 기교가 아니라, 그 어떤 회화 사상의 표명이라고 해야 할 것이 아닌가 하는 생각을 품기에 이르렀다. 물론 한국의 모든 화가들이 그것을 분명하게 느끼게 하고 있다는 것은 아니다.

그러나 비록 몇 사람이기는 하나 그러한 특질을 현저하게 보여주고 있다는 사실은, 그것이 개인 감수성에 의한 것이 아니라 개인을 뛰어넘은 그 무엇인가에 의거하고 있다고 해야 할 것이다. 이번 전람회의 다섯 화가들은 그 의도나 방법에 있어 동일하다고는 할 수 없겠으나 그들의 작품에는 개인적인 차差를 넘어선 공통성이 느껴진다.

그리고 그 공통점은 '백색白色'이 작품을 결정짓고 있다는 사실일 것이다. 백색이 한국미술에 있어 어떠한 역사적 의의를 지니고 있는지에 대해서는 나는 자상치가 않다. 그러나 이들 화가의 작품을 볼 때, 백색이 화면의 색채로서의 한 요소가 아니라 회화를 성립시키는 어떤 근원적인 것으로 느껴진다. 형태라든가 색채는 그 백색 속에서 태어나고 다시 그 백색 속으로 사라진다. 백색은 비전의 모태母胎인

것이다. 우리는 백색 모노크롬白色의 회화를 알고 있으며 또 백색을 기조로 한 회화가 있다는 것도 잘 알고 있다. 그것들에 비해 여기에서 볼 수 있는 작품들은 색채를 감減해서 생긴 흰 화면도 아니요, 형태를 배제하고 난 극한으로서의 흰 공간과는 전혀 이질적인 것이라고 생각된다. 백색은 도달점으로서의 하나의 색채가 아니라 우주적 비전의 틀 그 자체이다.

역설적으로 들릴지는 모르나, 이들 다섯 화가의 공통점인 백색의 특질은 오히려 그 특질을 백색으로서 이야기하는 것이 무의미하다고 하는 점일 것이다. 우리가 눈앞에 보는 것은 흰 대해大海로부터 모습을 나타냈다가 다시 눈 깜짝할 사이에 사라지는 현상으로서의 색채이자 형태이며 백색이 그 색채라든가 형태를 돋보이게 하기 위한 것으로서 존재한다고는 생각되지 않는다. 수묵화의 흰 공간의 전통과 이들의 작품을 연결시킨다는 것도 하나의 시점일 수는 있다. 그러나 내가 주목하는 것은 백색이 모든 것을 이야기한다는 것보다도, 그것이 현상의 생성과 소멸의 모태라고 하는, 말하자면 시간을 잉태하고 있다는 느낌이 주어진다는 점에 있다. 이들 화면이 특정된 초점을 가지지 않고 미처 걷잡을 수 없는 구조를 보여주고 있다는 것도 이와 무관하지 않을 것이다.

권영우와 박서보는 이들 5인 가운데 가장 위 세대에 속하면서, 전자는 종이를 찢고 후자는 연필로 그린다는 기법상의 커다란 차이가 있음에도 불구하고 거기에는 반복이라는 행위의 공통성이 발견된다. 그리고 그 반복이 화면 위에 각인되어서 드러나게 된다. 권영우는 화면에 종이를 붙이고 아직 젖어 있을 때에 손가락으로 짓눌러가며 그것을 파손해간다. 이리하여 그것이 음영의 기점이 되어 화면 전체로 확대된다. 한편, 박서보는 하얗게 칠한 화면 위에 아직 물감이 마르지 않은 동안, 연필을 격렬하게 달리게 한다. 당연히 박서보의 작품은 그 다이내믹한 필촉이 두드러지지만, 이들 두 화가의 작품은

'백白'의 모태로부터 무엇인가를 생성하기 시작한 원초적인 광경이라
할 만한 것을 느끼게 한다. 카오스와 질서의 혼재다.

서승원은 기하학적인 패턴을 그린 것에 특징을 발견할 수 있지만,
비교적 색채가 풍부한 이들 도형은 '백'의 모태로부터 물리적인 결정
작용에 의해 태어난 것처럼 느껴지는 것이 흥미롭다. 아니면 규칙적
인 구조를 지닌 광물의 세계라고나 할까? 이와는 대비적으로 허황의
부정형 형태가 어렴풋이 떠오르는 듯한 화면에는 유기적인 무엇인
가의 생성과 소멸을 암시하는 것이 있다. 허황은 또 하얀 오브제를
발표한 적이 있는 작가지만, 근작일수록 그 기묘한 형태는 '백' 속으
로 녹아들어 가는 특징을 강조한다.

이동엽은 이 5인 가운데 나이가 가장 적은 작가지만, 이들 4인과
는 작품이 완전히 다르다. 이동엽의 작품은 물체의 소멸이라는 특징
이 두드러지게 나타난다고 할 수 있겠다. 예를 들면 컵이나 그 안에
떠 있는 얼음을 그린 작품에는 아직 물체의 윤곽이 확연하지만, 서서
히 물체는 윤곽을 잃고, 근작에 이르러서는 무엇인가의 존재를 암시
할 뿐인 더욱 작은 선만을 그릴 뿐이다. 그것은 형태라기보다는 짧은
순간의 현상 자국이라고 하는 쪽이 더 어울릴 것이다. 동시에 그것은
우리의 시계視界로부터 멀어져 가는 듯한 방향성을 느끼게 한다. '백'
의 모태로의 회귀다.

'백색'이라는 문제만으로 이들 다섯 화가들만이 한국 화가의 특질
을 독점하고 있다고 한다면 이는 옳은 이야기가 못될 것이다. 다만 나
는 거기에서 전형적인 예를 보고 있다. 한국의 현대회화가 가져다준
이들 백색의 회화는 주목할 만한 유니크한 것이라 할 것이다.

이일, 「백색은 생각한다」
한국의 현대미술이 일본에 소개되기는 그다지 오래된 일이 아니다.
적어도 우리나라 현대미술의 전반적인 상황을 어느 정도 정확하게

반영하고 또 그 특성의 일면을 제시했다고 볼 수 있는 한국 현대미술의 일본에서의 대규모 전시는 아마도 68년에 있었던 도쿄 국립근대미술관에서의《한국현대회화전》이 아니었던가 생각된다. 당시의 대표적인 우리나라 추상화가로 구성된 이 전람회는 또 우리로서는 한국 추상회화의 한 이정표를 획獲하는 것으로서의 의의를 아울러 지니는 것이었다. 그러나 그것은 극히 제한된 의의 밖에는 지니지 못한 것으로, 비슷한 집단전이 흔히 그러하듯 이 회화전도 파노라마적인 일종의 결산전의 성격을 벗어나지 못한 채 다음 세대의 가능성을 제시하지 못하는 것으로 그쳤다. 우리나라의 현대미술이 비록 개별적이기는 하나 보다 활발하고 적극적으로 일본 화단에 진출, 발언한 것은 실상, 한두 사람의 예를 제외하고는 이 젊은 세대에 의해서이며 그것도 최근에 와서의 일이다.

이와 같은 추세 속에서 그간 서울의 명동화랑의 김문호金文浩 씨와 도쿄의 도쿄화랑의 야마모토 다카시山本孝 씨 사이에 한일 두 나라의 현대미술 교류전에 대한 꾸준한 교섭이 이루어져온 것으로 생각된다. 그리하여 그들의 적극적인 이니시아티브에 의해 그리고 여기에 미술평론가로서 일본의 나카하라 유스케, 한국의 나 자신이 관여하여 마침내 일차적으로 도쿄화랑에서의 한국현대회화전의 실현을 보게 되었다.

'백' 또는 '백색'이란 무엇인가? 좀더 구체적으로는 한국의 회화에 있어 이들은 무엇을 의미하는가 하는 것이 이번 전람회에 맞추어진 초점이다. 실상 백색은 전통적으로 한국 민족과는 깊은 인연을 지녀온 빛깔이다. 그리고 이 빛깔은 우리에게 있어 비단 우리 고유의 미적 감각의 표상으로서 뿐만 아니라 우리의 정신적 기상의 상징으로서의 의미를 지니고 있다. 나아가 그것은 우리의 사고를 규정짓는 가장 본질적인 하나의 언어이다.

우리가 우리들 스스로를 '백의민족白衣民族'이라고 부를 때, 그것은

단순한 비유 이상의 뜻을 지닌다. 또 우리가 이를테면 이조백자를 그 어느 것보다도 우리 고유의 예술로서 상상할 때, 그것 역시 단순한 기호嗜好의 차원을 넘어선 뜻을 지닌다. 사실 우리의 전통적인 예술 을 돌이켜볼 때 그 예술이 유독 한 빛깔로서의 백색만에 치중해온 것 은 아니다. 예컨대 불화佛畵의 때로는 지겨우리만큼의 강한 색채의 구 사는 일단 차치하고라도 단청의 순색 배합은 서구 못지않은 우리 민 족의 과학적인 색채 감각을 실증해주고 있다.

요컨대 우리에게 있어 백색은 단순한 하나의 '빛깔' 이상의 것인 것이다. 말하자면 그것은 빛깔이기 이전에 하나의 정신인 것이다. '백 색'이기 이전에 '백'이라고 하는 하나의 우주인 것이다. 실제로 우리 에게 있어 백색은 그 어떤 물리적 현상으로 받아들여지지 않는다. 물 리적 현상으로서의 백색은 색의 부재를 의미한다. 몬드리앙이 백색 을 (흑색과 함께) 이른바 '비색非色, non couleur'이라고 규정지우고 있는 것이 바로 그와 같은 뜻에서이다.

이에 반하여 우리의 백색은 (역시 흑색과 더불어) 모든 가능한 빛 깔의 현존을 시준示唆하고 있다. 우리의 선조들이 즐겨 수묵으로 산수 를 그린 것은 그들이 자연을 흑백으로 밖에는 보지 못했고 또 그렇게 밖에는 그릴 수 없었기 때문은 물론 아니다. 오히려 수묵으로 삼라만 상森羅萬象의 정수精髓를 능히 표현할 수 있다고 믿었기 때문이다. 그리 고 그 정수는 그들에게 있어 자연에 대한 초감각적인 컨셉션을 통해 서만 파악이 가능한 것이었다.

아마도 우리는 백색을 하나의 빛깔이기 이전에 자연의 '에스프 리'—'생명의 입김'이라고 하는 그 본래의 뜻에서의 '에스프리'로 받 아들여온 지도 모른다. 그리고 그 입김인 즉은 바로 우리들 스스로의 정신 속에 숨 쉬고 있으며 그리하여 우리는 자연과 동일한 정신적 공 간을 사는 것이 된다. 한마디로 백색은 스스로를 구현하는 모든 가능 의 생성의 마당인 것이다.

이우환, 〈선으로부터〉, 1974, 캔버스에 유채, 184×259cm, 국립현대미술관 소장.
©Ufan Lee / ADAGP, Paris-SACK, Seoul, 2022

　도쿄화랑에서의 이번 전람회를 통해 일본에 소개되는 5명의 한국
화가들은 그들의 경력이나 작가적 형성 또는 그 기질에 있어서도 각
기 다르다. 또 연대적으로 보아도 50대에서 20대까지의 세대를 고루
훑고 있다. (단, 그와 같은 연대적 세대 기준은 작가 선출에 있어서는 전
혀 고려 밖의 일이었다.) 그렇다고 이들 모두가 그들 세대의 가장 대표
적인 작가들이라는 단정은 보류되어야 할 것으로 생각된다.

　이들 5명의 화가들 중에서 가장 연장자 권영우는 우리나라에서
말하는 이른바, '동양화' 출신의 화가이다. 화가로서의 그러한 성장
과정은 그의 회화 세계 형성에도 어떤 숙명적인 각인을 찍어놓은 듯
이 보이기도 하거니와 오늘의 그의 작품은 그러한 세계를 현대적인
콘텍스트 속에서의 시각언어로 전환시키려는 끈질긴 추구의 결과로
여겨진다. 박서보는 40대 화가 중에서 보기 드물게 정력적인 작품
활동을 해온 화가요, 작가적 형성에 있어서는 남달리 국제적 조형 실
험에 민감했던 화가이다. 기질적으로도 극히 진취적인 그가 〈묘법描
法〉 시리즈에서 보여준 세계는 과감한 '초극超克'에의 의지의 표명으로
보이거니와 모든 표상과 표현성을 거부하는 근원적인 자연에로의
회귀를 지향하고 있는 듯하다.

　한편 30대의 서승원은 일종의 귀족적 엘리트를 생각케 하는 지성
의 화가이다. 연대적으로도 앵포르멜 다음 세대에 속하는 그는 당초
부터 기하학적 패턴을 바탕으로 하여 순수시각의 추구를 자신의 과
제로 삼아왔으며, 나이답지 않은 일관성을 견지하면서 최저한의 구
성에 의한 자율적 회화공간을 펼쳐나가고 있다. 끝으로 이 5인조의
막동이 격인 허황과 이동엽은 다 같이 그들의 선배들이 은연중에 제
시한 어떤 가능성에 말하자면 거의 직감적으로 뛰어든 셈이다. 전자
에게 있어서는 일종의 정신풍토적 불안이 곧 그의 회화적 기조를 이
루고 있는 듯이 보이며 거기에서는 공간이 이미지를 형성하며 또는
침식하고 있다. 후자의 경우, 어쩌면 우리는 그의 작품 속에서 생성의

무기화無機化라고 하는 하나의 우화寓話를 찾아올 수 있을지도 모른다.

　　서로 성격을 달리 하는 이들의 회화-그것은 혹시 '모노크롬'의 것으로 묶을 수 있을지도 모른다. 그러나 이 모노크롬은 이들 화가에게 있어 서구에 있어서처럼 '색채를 다루는 새로운 한 방식'으로 그치는 것이 아니다. 우리의 화가들에게 있어 백색 모노크롬은 차라리 세계를 받아들이는 비전의 제시인 것이다.

이일, 「한국 70년대의 작가들: '원초적인 것으로의 회귀'를 중심으로」
『공간』, 1978년 3월, 15-21쪽

1975년 일본 도쿄화랑의 《한국 5인의 작가·다섯 가지 흰색》전에 나란히 전시 서문을 썼던 나카하라 유스케와 이일은 2년 뒤인 1977년 도쿄 센트럴미술관의 《한국 현대미술의 단면》전에 대해서도 나란히 논평을 발표했다. 1975년의 《흰색》전이 백색 모노크롬을 최초로 공식화하는 전시였다면, 1977년의 《단면》전은 백색 모노크롬을 한국의 집단적 회화 양상으로 소개하는 전시였다. 《단면》전이 열린 이듬해 봄 『공간』에 투고한 이 글에서 이일은 《단면》전의 성과를 논하면서 출품작들이 한국미술의 고유한 특질을 보여주는데 이는 1970년대 후반 한국미술의 집단적 양상이며 세대를 초월한 특징이라고 소개했다. 그가 '70년대의 작가들'이라고 호명한 《단면》전 출품 작가들은 회화의 원초적 문제를 점검하는 형식주의 미학을 수립하는 과제에 동양 전통의 원초적 정신주의를 연결하여 한국적 미술을 정립하는 성과를 얻었다고 보았다.

새로 던져지는 미술, 회화의 의미
바로 연전年前에 나는 일군의 우리나라 화가들을 묶어 '70년대의 작가들'이라는 호칭으로 부른 적이 있다(『공간』 1977년 9월호). 그 호칭의

타당성 여부는 일단 차치하고라도 그 발상의 직접적인 계기가 된 것이 지난해 8월 16일부터 28일까지 도쿄 센트럴미술관에서 열렸던 《한국 현대미술의 단면》전이었음을 밝혀두어야 할 것 같다. 왜냐하면 '70년대의 작가들'을 말할 때, 그《단면》전에 출품한 화가들을 1차적으로 염두에 두고 있었기 때문이다. 참고로 그 출품 작가의 이름을 들면 아래와 같다. 권영우, 김구림, 김용익, 김진석, 박서보, 박장년, 서승원, 심문섭, 윤형근, 이강소, 이동엽, 이상남, 이승조, 진옥선, 최병소 그리고 여기에 해외 체류 작가로서 김기린, 김창열(체불), 곽인식, 이우환(체일)이 참가했다.

　이상의 이름에서 분명히 나타나듯이, 그들이 속해 있는 세대는 50대에서 20대에 걸친다. 따라서 이들을 묶어 내가 '70년대' 운운했다면 그것은 결코 '세대적'인 개념은 아니다. 나는 나름대로 그 '70년대의 작가들'의 개념을 다음과 같이 설정해보았다.

> "이들 중에는 70년대 이전에 이미 작가로서의 확고한 기반을 다진 작가들도 있다. 그러나 기성이든 신진이든 연령적인 세대를 초월해 이들 모두에게 다 같이 적용될 수 있는 공통점이 있다면, 그것은 이들 모두가 '70년대의 작가들'이라는 사실이다. '70년대의 작가들', 나는 그와 같은 호칭을 다음과 같은 사실로 요약하고 싶다. 즉, 이들 화가 모두가 70년대에 들어서서, 또는 70년대의 첫 5년 사이에 회화의 새로운 표현 영역에 새롭게 눈떴고 그 새로운 영역의 답사踏査와 함께 회화적 표현의 새로운 가능성을 추구하기 시작했다는 사실이다."(『공간』 1977년 9월호)

'한국적' 미술의 정립

우리나라의 현대미술에 관한 한, 세계 미술의 전반적인 동향과는 별도로 근자에 와서 한 가지 두드러진 현상이 나타나고 있다. 이른바

'한국적' 미술의 정립이라는 문제제기가 그것이다. 이 문제는 넓은 의미에서는 동양적인 원천의 재발견이라는 과제와 연결되고, 좁게는 민족적 주체의 확인이라는 역사적 과제와도 관련된다. 그리고 그것은 일부에서 주장하는 것처럼 '민중적 미술'의 복권으로 파급되고 있기도 하다. 그러나 여기에서 확인해야 할 중요한 사실은 그 민족적 주체라는 것이 어떤 추상적인 개념이 아니라는 것과 그 민족이 살고 있는 시대의 현실적 구조 속에 숨 쉬고 있는 살아있는 실체라는 사실이다. (⋯)

현대미술에 있어서의 가장 강력한 형식주의(포르말리즘)의 옹호자로 간주되고 있는 그린버그(그에 따르면 음악 비평과 건축 비평은 형식주의적일 수밖에 없다는 이야기이다)는 근대주의 미술의 특징을 "자기비판 경향의 강화" 현상으로 보고 "미술에 있어서의 이 자기비판의 시도는 철저한 자기 한정限定의 하나가 되었다."고 주장했다. 그리고 그에 의하면 이 자기한정 내지는 자기규정은 결과적으로 미술 각 분야에 순수성을 가져다주었다. 그렇다면 그린버그가 말하는 순수의 의미는 무엇인가? 그것은 한 마디로 "예술작품을 인간적인 감동에 물들지 않는 순수한 형태 감각의 대상으로 환원시킨다."는 것을 말한다. 그리고 회화에 있어 그것은 "문학적인 테마가 회화예술의 주제가 되기 이전에, 엄밀하게 시각적인 2차원의 표현으로 변하게 하는 것, 요컨대 문학적인 성격이 완전히 사라지게끔 변하게 한다는 것"을 의미한다.

회화를 순수한 시각적·형태적 지각知覺의 대상으로 환원시키려는 시도는 그것이 미술의 독자적인 고유의 언어체계를 정립한다는 의미에서 정당한 권리를 주장할 수 있으리라. 이는 또한 일반적인 의미에서, 한 작품의 가치를 궁극적으로 규정짓는 것은 문학적이든 '향토적'이든 작품 속에 담겨진 의미·내용으로서의 주제가 아니라, 그것을 어떻게 시각화했느냐 하는 문제와 불가분의 것이라는 사실을 뒷받

침해주고 있다. 아니면 적어도 한 작품을 진정 의미 있게 하는 것이 과연 무엇인가라는 문제에 대한 명백한 대답의 하나를 제시해주고 있다. 그리고 보다 넓은 차원에서의 그린버그의 비평가로서의 공적은 그가 역사에 대한 변증법적 비전과 함께 회화를 그 고유의 구성 요소와 형태를 통해 분석했다는 데 있을 것이다.

그러나 그린버그가 주장한 근대주의 미술 그리고 현대미술에 이어지는 끊임없는 자기비판, 자기한정의 과정은 역설적으로 '예술이란 무엇이냐?' 하는 극한적인 그리고 원초적인 문제와 직면했다. 그린버그류의 논조를 빌자면, 현대미술의 과정은 미술의 역사와의 관련 아래서의 부단한 자기검증의 그것이었다. 그리고 역시 같은 문제에 부딪쳤다. 아니, 더 나아가서는 '예술'이라는 말의 의미 자체가 도마 위에 올려졌다. 이미 '회화 고유의 구성 요소와 형태'가 문제가 아니라, 미술 또는 회화가 어떤 의미에서 미술이며 회화이냐 하는 문제가 제기된 것이다. 그것은 아마도 실질적으로는 마르셀 뒤샹 이래 제기된 문제일지는 모르나, 적어도 미니멀 아트의 출현 이래 그리고 컨셉추얼 아트, 또는 이른바 '포스트 미니멀 아트'와 함께 오늘의 미술이 직면한 절실한 과제의 하나임이 틀림없다.

'원초적 전통' 실현의 새 어법

(…) 이 글 첫머리에서 나는 일군의 '70년대' 작가들을 들기는 했으나, 과연 이들의 개별성·특수성을 묶을 수 있는 공통된 예술적 기조 내지는 발상을 어디에서 찾아볼 수 있는가? 한마디로 그들의 발상의 근원을 규정짓자면 그것은 '원초적인 것으로의 회귀'라는 말로 요약될 수 있으리라. 물론 이 경향은 소위 미니멀 아트 이후의 전반적인 현대미술의 현상으로도 간주될 수도 있겠으나 이 용어가 시사하는 '작품의 사물 그 자체에로의 환원' 또는 '예술 작품의 물적 환원'이라는 명제보다도 우리가 이야기하는 '회귀'는 보다 더 정신적인 차원의 것

으로 받아들여져야 할 것이다.

미술적 문맥으로서보다는 정신적 기조로서의 이 '원초적인 것으로의 회귀', 그것을 우리는 '원초주의原初主義'라고 불러도 좋으리라. 이 원초주의는 두말할 것도 없이 '원시주의原始主義'와는 확연히 구분되어야 할 것은 물론이거니와, 이 원초주의를 문화와 전통과의 관련 아래 김열규金烈圭 교수는 매우 흥미로운 글을 싣고 있다(「문화와 전통」, 격월간『한가람』, 1978년 1월호).

그의 논지에 따르면 "실존주의에서 구조주의 그리고 현상학파까지 그 거듭되는 변화에도 불구하고 그들을 통틀어 말할 수 있는 현대 정신이 있다면 그것은 바로 컬추럴 이바큐에이션Cultural evacuation이다." 그리고 또 그 정신은 "문화가 비고 세계와 인간과 사물이 맨몸으로 있는 현장에 선 나신裸身의 자아自我이고자 하는 정신이다." 김 교수는 또한 현대에 있어서의 '전통과의 단절'을 전제로 하고 그 단절의 극복으로서 '원초적 전통주의'를 내세우고 있다. 그는 그 원초적 전통주의를 다음과 같이 규정짓고 있다. "이미 있는 관념, 개념 또는 지식을 백지로 돌리고 그 관념, 개념 또는 지식에 의해 가로 막혀져 있지 않은 대상의 있는 그대로의 순수성, 보고 있는 주관이 미리 굳어져 있다는 사실로 해서 객체화되어버리고 그래서 영 버려진 존재가 되어버리지 않고 있는 대상을 구하는 것이 전통의 원초주의이다. 오랜 인간문화에 의해 일단 우리들에게서 격절隔絶되어버린 세계와 존재를 직접 만나고자 하는 의식이 원초적 전통주의이다."

김열규 교수의 이와 같은 논지의 문맥에는 그 자신이 예거한 실존주의·구조주의·현상학적 사고의 반영이 분명하게 보이기는 한다. 그러나 그러한 문맥을 떠나서도 그의 제안이 강한 설득력을 지니고 있는 것은, 그것이 비단 서구적인 '근대주의'의 극복을 의미하는 것이기 때문만이 아니라, 현대를 사는 우리에게 오히려 보다 체험적인 의미에서 동양적인 원천의 소재와 그것에의 접근의 손잡이를 제공해주고

있기 때문이 아닌가 생각된다. 사실 우리는 그 원천, 그 샘에서 자랐으면서도 문명이라고 하는 때 묻은 탈을 오히려 자랑스럽게 뒤집어 쓰고 온 것인지도 모른다. 문제는 오늘날에 이어지는 그 샘의 줄기를 어떠한 방법으로 되찾고 또 그것을 어떻게 다시 현대적 '미적 체험'으로 여과시키느냐 하는 데 있다. 다시 말해서 현대미술의 문맥 속에서 그것을 어떠한 어법으로 실현하느냐 하는 문제이다.

일류저니즘과 역逆일류저니즘

보다 구체적으로 이야기해서 일군의 '70년대' 작가들에게 공통된 가장 두드러진 어법은 '단색주의單色主義(모노크로니즘)'이다. 물론 이 단색주의는 어제 오늘의 일은 아니며 이브 클라인의 '청색 모노크롬'에서 오늘날의 일련의 '백색 모노크롬'에 이르기까지 현대미술에 있어서의 중요한 하나의 추세를 형성하고 있기도 하다. 뿐더러 이 모노크롬은 일찌기 미술사가 뷜플린에 의해 '고귀한 단순성'이라는 평가를 받기도 했다.

　　그러나 우리 작가들의 경우, 그 모노크롬의 의미는 사뭇 특수한 것으로 여겨진다. 만일 저네들의 모노크롬이 물질로서의 색채 또는 질감으로서의 색채 개념을 전제로 하고, 그것을 단색화함으로써 일종의 '관념적'인 단색(특히 이브 클라인의 경우가 그렇다)으로 환원됐다면 우리 작가들의 경우, 그것은 애초부터 물질성을 떠난 '내재적 모노크롬'이다. 바꾸어 말해서 색채가 저네들에게 있어 물질화된 공간을 의미한다면 우리에게 있어 그것은 정신적 공간을 의미한다는 말이 될지도 모른다. 따라서 '반反색채주의'라는 호칭은 우리에게 해당되지 않는다. (…)

　　단편적인 기술로서 이들 작가의 전모를 규명할 수는 없는 일이다. 그러나 이들 서로 간의 공동의 장場을 제공하고 있는 어떤 특성은 존재한다. 그것을 우리는 어쩌면 '회화적 컨셉션의 원초주의'라고 부를

수 있을지도 모른다. 왜냐하면 그들은 모두가 단일 화면, 즉 평면이라는 회화의 기본여건에로의 회귀를 그들 작품의 시발점으로 삼고있기 때문이다. 회화 작품은 하나의 독립된 세계로서 그 위에 무엇이그려졌든 그 자체가 이미 하나의 자명의 세계이다. 이 원천적 자명성自明性을 작품이 가장 순수한 상태로 보유한다는 것, 따라서 캔버스 위에 무엇인가 그려졌을 때, 그것이 선이든 기호이든 그것들이 자신을통해 어떤 새로운 세계를 덧붙이는 것이 아니라는 것, 요컨대 그들자체가 하나의 세계로서 캔버스의 자명성에 참가하고 또 그것을 공유한다는 것이 문제이다. (…)

회화에 있어서의 평면성과 그 자명성에 대한 자각은 현대회화 전반에 걸쳐 하나의 특징적인 양상을 결과했다. 그것은 한편으로는 이른바 바탕과 그 '위에' 그려진 색채 또는 선과의 사이에 개재되는 구조적 이원성의 폐기요, 또 한편으로는 그 결과로서의 일류전 공간의배제이다. (…)

그렇다고 이 글에서 제기된 '70년대'의 가장 현실적인 중요 관심사가 반드시 반反일류전 또는 반反이미지에 그치는 것은 아니다. 오히려 구체적인 이미지를 화면에 도입하면서 그 일류전의 효과를 '역으로' 우리에게 되돌려주는 일종의 그 '역逆일류저니즘'이 존재한다. 이경우의 일류저니즘이란 우리가 늘상 생각하는 재현적再現的인 일류저니즘, 다시 말해서 또 다른 어떤 실재에 조응되고 또 그것을 전제로하는 일류저니즘이 아니라 그 자체가 하나의 세계요, 또 우리의 시각적 체험에 직접 '제기된 이미지'와 관련되는 일류저니즘이다. 그리고그것이 흔히 말하는 소위 구상具象과는 별개의 것임은 두말할 나위도없다. 이 '역일류저니즘'은 '우리 자신에 의해 현실이라는 것에 뒤집어 씌워진 가면을 벗긴' 사물과의 만남을 의미한다. 여기에서 이미지는 표상表象과는 전연 아랑곳없는 하나의 독립된 실재로서 우리에게제기되는 것이다.

전위에의 관념적 접근

(…) 우리나라의 그것을 포함해서 현대미술 전반의 움직임을 한 시점
視點에서 포괄적으로 논한다는 것은 위험한 일이다. 또한 너무 획일적
으로 저것은 서구적인 것, 이것은 동양적인 것으로 규정짓는 일도 또
한 경계해야 할 문제이다. 실제로 나 자신이 우리의 몇몇 작가들에
관해 '제기된 이미지'를 말하기도 했거니와, 이 경향은 따지고 보면
지적知的이자 물질지향적 사고, 따라서 서구적 발상의 것이다. 그리고
이는 더 나아가서는 최근 우리 미술계의 일각에서 대두되고 있는 이
른바 하이퍼 리얼리즘과도 무관하지 않은 것으로 생각된다. 그러나
비록 그것이 사실이라 치더라도 우리의 경우, 물질에의 접근은 "오랜
인간문화에 의해 일단 우리들에서 격절되어버린 세계와 존재를 직접
만나고자 하는" 의지에 뒷받침되고 있는 것이다.

　다시 되풀이하거니와 세계의 현대미술은 고사하고 한국 현대미
술을 포괄적으로 논한다는 것은 모험이다. 그러나 적어도 한 가지 지
적되어야 할 사실은 바로 우리의 그 현대미술, 특히 젊은 층에서 보
여주고 있는 '전위'에 대한 과민 현상이다. 70년대 후반에 접어들면
서부터 이미 전위미술은 자취를 감추었다는 구호 아닌 구호가 나돈
것은 사실이나 파리 비엔날레에 있어서의 갖가지 표현 양태와 매체
의 출현 그리고 지난해의 《도쿠멘타》전에서 다시 건재를 과시한 '현
존하는 반예술의 보스' 요제프 보이스의 기묘한 화학 성분의 '분뇨
배설기'에서 남녀 누드 이벤트에 이르기까지 아직도 전위미술은 건
재하다는 인상이다.

　그러나 동시에 한 가지 분명한 것은 그 전위미술이 이미 '제도화'
되어가고 있다는 사실이다. 바꾸어 말해서 그 미술이 어떤 제한된 특
정 장소(이를테면 미술관)에서 특정 기간 동안, 전람회라고 하는 특정
형식, 따라서 일정한 관객을 전제로 하고 '작품화'되고 있다는 말이
다. 그것은 말하자면, 일종의 사이비 전위요, 더 나아가서는 전위라

고 하는 개념 자체에 대한 근원적인 질문을 제기한다. 그것만으로 그치지 않는다. 우리의 경우는 그 전위에 (만일 우리나라에 전위미술이 존재한다고 가정한다면) 개념적으로 또는 관념적으로 접근하고 있다는 데 문제가 있는 것이다.

예술 개념에 대한 도전은 아마도 그간의 현대미술이 스스로에게 부과한 가장 중요한 과제의 하나였음은 분명하다. 그렇다고 그것이 예술의 '개념화'를 의미하는 것은 결코 아니다. 왜냐하면 이 개념화와 함께 모든 예술은 죽기 때문이며 예술에 있어서의 개념적 사고처럼 해로운 것은 없다. 모든 예술은 단 하나의 현실에 귀착된다. 그리고 그 현실은 어떠한 방식에 의해서이든 간에 그것에 대한 각기의 비전과 그것에 대한 원초적 체험을 통해 비로소 산 것이 된다.

조셉 러브,「박서보의 회화: 손의 여행기」
《박서보》전, 1976년 9월 1일-30일, 서울 통인화랑, 전시 서문

미국인 조셉 러브는 카톨릭 신부로 도쿄 조치대학의 신학 교수로 재직하며 미술평론가로 활동했다. 1970년대 백색 모노크롬이 형성되는 데에는 한일 교류가 주요한 통로가 되었는데, 러브는 일본에 진출한 한국 미술가들의 작품에 관심을 보이며 지한파知韓派 평론가로 기여했다. 1976년 골동품 거래를 주로 하는 서울 관훈동 통인화랑에서 열린 박서보의 개인전에 러브는 그의 신작 〈묘법〉 연작이 도자기나 농촌 가구 등 꾸밈없고 소탈한 조선의 민예품을 연상시킨다는 취지의 전시서문을 썼다. 『Art International』에 정기적으로 아시아 미술에 대한 비평문을 기고하고 있던 러브는 1975년 박서보, 윤형근, 김용익, 김종근 등의 작품을 도판으로 소개하며 이들의 작품은 현대미술이지만 전통에 기원한 공통점이 있다고 소개했다(Joseph Love, "The Roots of Korea's Avant-Garde Art", *Art International*, Vol. XIX/6, June 15, 1975).

예술의 고전적인 방법과 매체가 대단히 회의적으로 보여지고 있는
이때에 예술가들이 회화적 표현의 근원으로 되돌아가면서 처음부터
다시 시작하려는 것은 매우 고무적인 현상이라 하겠다. 물론 시원적
始原的인 입장이란 불가능하다. 왜냐하면 우리는 역사와 전통이라는
짐을 지고 다니고 또 아마도 그러한 짐을 전대前代의 사람들보다도
더 의식하고 있기 때문이리라.

서구에서는 평면 위 회화의 전통을 사멸된 짐으로 생각하는 사람
들도 있을뿐더러 많은 예술가들은 '평면회화'는 더 이상 대중과의 의
사소통의 능력을 갖지 못한 정적인 벽장식에 불과한 것으로 간주하
면서, 텔레비전 화면이나 주위 환경에 어울리는 실제의 사물들을 가
지고 캔버스에 그린 그림과 대치시키려 하고 있다. 이러한 의미에서
라면 붓과 페인트에만 집착해 있는 예술가는 구식이라고 할 수밖에
없으리라. 그러나 박서보의 작품에서 우리는 이러한 문제(이것은 궁
극적으로 낭만주의와 주지주의의 양극 사이에서 갈 바를 몰라 하는 서구
예술가의 문제이다)를 넘어선 신선함을 느끼게 된다.

그의 작품을 보고 있노라면 지난 10년 동안 뉴욕에서 관심사였던
특히 캐나다의 아그네스 마틴의 작품에서 볼 수 있었던 연작 예술을
상기케 한다. 이를테면 마틴은 연필을 사용해서 캔버스 위에 네모 구
획을 지워놓고 그 처음의 수학적인 흔적을 지워가면서 대단히 섬세한
터치와 톤을 이루어 놀랍게 승화된 서정미를 성취해냈기 때문이다.

그러나 박서보의 회화에서 우리는 수학과 서정미 또는 주관과 객
관의 대결에 직면하지는 않는다. 그는 오히려 이러한 두 개의 영역을
옛 한국예술의 일품들에서 흔히 볼 수 있듯이 아주 대단히 단순하고
꾸밈없는 소탈한 태도로 결합시키고 있다. 나의 견해로는 이것은 특
히 도자기나 농촌가구와 같은 민예품 속에서 엿보이는 요소로 보인
다. 그의 예술은 오늘날 구미나 일본에서 볼 수 있는 고도로 기교에
치우치고 극히 자의식적인 것과는 대조적이며, 너무 외향적이거나

박서보, 〈묘법 No.10-72〉, 1972, 마에 연필과 유채, 195×260cm, 기지재단 제공.

그 어떤 유아론적 경향인 것과는 구별되어야 한다.

　회색에 가까운 흰색의 페인트로 화면 전체를 덮고 난 다음 그 위에 연필로 수평의 선대線帶를 그려 캔버스를 채우는 일, 그것이야말로 단순하기 이를 데 없는 일이 아닌가? 만약 누군가가 그런 짓은 특별한 아무것도 의미하는 것이 없지 않느냐고 한다면, 그럼 "반드시 무엇을 의미해야만 하는가?"라고 되묻고 싶다.

　여기서 우리는 추상에 있어 색채를 정의하지 않으면서 색채를 의식하는, 정확하게 꼬집어낼 수는 없지만 표면 뒤에 숨어 있는 풍경화적인 감정과 공간을 의식하게 되는, 바로 그러한 차원에 놓여 있는 것이다. 곧 우리는 표면 묘사 자체가 거의 모든 의의를 차지하는 순수한 표면으로서의 추상의 문턱에 놓여 있다고 하겠다.

　만약 일종의 고전적인 동양화가 풍경 속을 걸어가는 한 사람의 여행기나 여행지도라고 한다면, 그 여행의 한 발자욱 한 발자욱을 동등하게 처리해서 거리감이 마치 화가가 그곳에 있을 때 그린 것처럼 되어 있다면, 박서보의 작품들은 발자욱 하나하나를 동일한 친밀감을 가지고 그린, 말하자면 손의 여행기라고나 할까. 비록 그것이 질감을 느끼게는 하나 흔히들 접촉이라고 생각하는 만져서 확인할 수 있는 상태는 아니다. 그것은 섬세하게 짜이면서도 포착하기 힘든 공간을, 청화백자의 그것과도 같이 심오한 공간을 이루어 깊숙이 배후에 구름을 시사하면서도, 오히려 두께 없는 접착된 그러한 공간을 형성해놓은 것이다.

　박서보의 회화 같은 유형은 젊은 세대의 화가들에게 문제성을 제시해주는데 그것은 대단히 비옥하고 풍요해질 수도 있고 또는 매너리즘으로 그치게 할 수도 있다. 예술적 방법이 대체로 스타일의 문제에 집중될 때 바로 그 스타일을 '형태形態'라고 부를 수 있을지언정 우리는 그 스타일이 예술가가 표현하고자 하는 그것과는 별도로 존재하는 것으로도 볼 수 있는 것이다. 예술에 있어 형태와 의미를 떼어

놓을 수 없다는 것은 자명한 이치이다. 그러나 그것이 바로 아카데믹한 예술가들이 시도하고 있는 일이 아닌가. 그들은 하나의 이상이나 또는 아이디어에 적용시킬 도식화된 방법을 설정함으로써 예술에 있어서의 본질적인 자발성과 진실을 파괴하고 만다. 이러한 관점에서 볼 때 박서보의 작품은 모방될 방법론으로서가 아니라 그의 개인적인 여정의 최근 단계를 보여주는 입장으로 받아들여져야 한다. 그의 해결점들은 다른 사람들의 의문점이 되지 않으면 안 된다.

왜냐하면 흔히 '민족적 스타일'에 어떤 위험성이 따른다고 일컬어지는 것도, 위와 같은 스스로의 체득을 저버릴 때, 맹목적으로 되풀이되는 바로 이 반복적인 아카데미즘에 빠질 우려가 있기 때문이다. 재빠른 통신의 시대에 있어서 아카데미즘을 무시하고 자기 고장의 주체성을 유지한다는 것이 매우 좁은 길이기는 하나 궁극적으로는 유일한 참된 길이라 하겠다. 따라서 이 전람회는 스타일의 표현이나 예로서가 아니라 스스로의 표현과 태도의 한 본보기로 보아야 할 것이다. 그리고 작가가 한 작품으로부터 다른 작품으로 그려나감에 따라서 이 태도가 거의 알아차릴 수 없을 정도로 변모해나가는 것을 관찰하면 이 독창성은 더욱 매혹적으로 보인다. 그것은 그의 가라앉은 캔버스 표면 위에서 조용히 바스락거리고 있는 표정이다.

<div align="right">—1975년 도쿄에서 죠세프 러브</div>

박서보, 「단상斷想 노트에서」
『공간』, 1977년 11월, 46-47쪽

백색 모노크롬 회화가 한국 현대미술의 대표적인 양상으로 소개될 무렵인 1977년 박서보가 자신의 〈묘법〉 연작에 대한 작가 노트로 발표한 글이다. 색채를 배제한 '백색'의 의미를 강조하고 개성적인 창작을 부정하는 비개성

적인 굿기의 반복으로 〈묘법〉 연작의 의미를 설명하고 있다. 색의 배제와 무목적적인 반복의 행위로 기존 미술의 '창작'이라는 개념을 거부하고 순수무위한 행위로 한국 특유의 소박한 자연관을 드러내는 것이 그의 '흰 그림'의 의미라고 했다. 또한 백색 모노크롬 회화의 추상성을 완당, 즉 추사 김정희의 글씨에 빗대어 설명했다.

내가 이미지 표현을 단념하는 까닭은 근대주의의 파산이니 인간주의의 종말이니 하는, 또는 근대의 실현이 이념의 환상에 불과했다는 사실을 실감한 데서 비롯되었다기보다는 나의 가장 큰 관심사는 무위순수無爲純粹한 행위에 살고자 하기 때문이다.

이미지 표현이 하나의 환상에 불과한 것만은 너무도 자명하다. 그렇기 때문에 내가 탈표현의 세계를 추구한다기보다는 이미지를 표현한다는 행위가 목적성을 띠기 때문에 행위의 순수성이 없다는 사실에 기인한다. 탈이미지 또는 탈표현을 강조하는 까닭은 행위의 무목적성을 통해 행위 그 자체에 살고자 함이며 이 무위순수한 행위 속에서 나는 크나큰 해방감을 맛보고자 하는 것이다.

예술이니, 표현이니, 개성적이니, 독창적이니 하는 말 따위의 허위성에 식상한 지 오래이다. 나는 오히려 비창조적이고 비개성적이기를 원한다. 그 까닭은 어떤 존재의 절대성이나 이미지를 떠나 구조적인 바탕을 드러내고자 함이다. 내가 작위성을 배격하고 되도록이면 무의미한 행위에서 자연과 더불어 무명에 살고자 함도 그 때문이다.

나는 행위의 흔적을 남기고 또 그것을 지워나가는 이러한 어처구니 없는 짓을 수없이 되풀이한다. 그 사이에 나는 얻는 것도 주는 것도 없다. 다만 있다면 나를 털어버리는 또는 나를 비워버린 중성적인 구조가 있을 뿐이다.

현대미술이 똑같은 짓을 한없이 반복하는 행위라고 해서 반복만 하는 것이 현대미술은 아니다. 흔히들 이 점에 오해가 많다. 같은 형

권영우, 〈무제〉, 1974, 한지 저부조, 160×120cm, 소장처 미상, 유족 제공.

식을 양식적으로 되풀이하는 것인 줄 알지만 결코 그런 것은 아니다. 주문을 외듯, 참선을 행하듯, 한없이 반복한다는 짓은 탈아脫我의 경지에 들어서는, 또는 나를 비우는 행위의 반복이지 형식의 반복만은 아닌 성 싶다. 때문에 자칫하면 자신이 자신의 양식을 모방해놓고 그 불행스러운 사태를 오히려 현대미술의 숙명성으로 착각하는 일들을 왕왕 본다.

나는 반反색채주의자가 아니다. 그러면서도 나는 다多색채를 거부하고 있지 않은가. 그것은 내가 색채에 대한 관심을 표명함으로써 상대적으로 반색채주의적인 태도를 취한 결과라기보다는 오히려 나는 회화에의 관심을 색채 이외의 곳에 두고 있기 때문이다.

"왜 나는 흰 그림을 그리는가."라는 자문에 나의 소박한 자연관 때문이라고 자답할 수밖에 없다. 그 까닭은 색이 색 그 자체의 개성을 드러낸다는 것이 적어도 나에게 있어서는 자연에 무리를 가하기 때문이며, 또한 이미지 없는 구조적인 표현에 색이 개성을 발한다는 것이 적합치 않다는 데에 큰 이유가 있다.

만약에 서예에 있어서 글씨를 색색으로 썼다고 한다면 글씨 그 자체를 본다기보다는 색의 개성과 먼저 만난다고 나는 생각한다. 또한 예를 들어 완당阮堂의 글씨 위에 트레이싱 페이퍼를 놓고 그것을 그대로 베껴 진품과 모작을 함께 사진을 찍었을 때 우리는 사진을 통해 진품과 위작품을 구별하기란 매우 힘들다 할 것이다. 그 까닭은 형만을 보았기 때문이다. 그러나 이 두 개의 실물을 놓고는 누구나 쉽게 가려낼 것이다. 그 까닭은 배면背面의 정신성과 만나기 때문은 아닐는지.

권영우, 「백지白紙위임과도 같은 소담素淡한 맛을」
『공간』, 1978년 2월, 22쪽

서울대학교에서 동양화를 전공한 권영우는 1950년대 말 국전에서 재현적 동양화로 여러 차례 수상했으나 1970년대 초 초대작가로서 한지의 조형실험을 선보인 바 있다. 한지를 그림을 그리기 위한 배경으로 삼는 것이 아니라 화판에 한지를 바르고 긁고 찢고 문지르는 방식으로 한지의 물성을 드러내 보였다. 그림을 그리기 위한 바탕으로 한지를 사용한 것이 아니라 한지 자체의 조형적 요소로 평면 회화를 구성한 것이다. 이러한 전환으로 권영우는 1970년대 국전뿐 아니라 국전 밖 백색 모노크롬 그룹의 일원으로 활동했다. 1970년대 자신의 한지 작업을 설명하는 이 글에서 권영우는 한지의 물성을 드러내는 방식으로 전통적인 회화의 존재 요건에 도전하는 동시에, 한지의 백색으로 민족적 정체성과 한국인 특유의 정서를 반영하고 있다고 밝혔다.

하얀 종이를 앞에 놓고 벼루에 먹을 갈고 있노라면 시간이 흐른다. 유채油彩 같으면 튜브에서 바로 짜서 쓰면 될 것을 다 갈아질 때까지의 지루함을 느끼게 된다. 그러나 이 먹을 가는 동안의 시간을 헛된 것으로만 여길 것이 아니라, 바야흐로 하얀 종이 위에 펼쳐질 것에 대한 흥분을 가라앉히고 하얀 종이를 바라보며 명상하듯 화상畵想을 가다듬는다는 것이다.

　그런데 나는 이런 생각을 해본다. 그 종이에 영영 그리지 않고 (못 그리고 또는 그린 것으로 하고) 하얀 종이 그대로 둔다면 그리고 그것으로 작품한 것으로 한다면, 사람들은 종이만 발라놓았구나, 아무것도 그리지 않았구나 할 것이다. 그러나 거기에서 깨끗하다, 순결하다라든가 고요하다, 평화롭다 아니면 허무虛無를 느낄 수도 있을 것이다. 어떻게 보면 작가가 무엇을 하였다기보다는 사람에게 백지위임白

紙爺任을 한 것 같은 것이 될는지도 모를 일이다.

내가 하는 일은 하얀 종이(화선지 또는 한지)를 화판에 바르고 마르기 전에 문지르고 긁고 밀어붙이고 찢고 그 위에 또 바르고 경우에 따라서는 여러 겹으로 바르기도 하고 때로는 화면을 아주 뚫어 구멍을 내기도 한다. 따라서 화면의 상황이 평면적인 것에서 어느 정도 도드라지기도 하여 약간 입체적으로 처리되기도 한다. 이런 작업에는 나의 손가락이 가장 중요한 도구이며 또 다른 여러 가지 물건들이 그때 그때 필요에 따라 도구로 동원된다. 처음부터 화판의 바탕(色)을 결과에까지 결부시키려는 경우도 있고, 그럴 경우에는 그 위에 붙여지는 여러 겹의 종이의 층에 따라 흰 빛의 농도가 다르게 보이도록 한다. 아무튼 끝까지 하얀 종이로 다루기 때문에 흰 그림이 되는 것이다. 그리는 그림이라기보다는 만드는 그림이라고 하는 것이 맞는 말일 것이다.

내가 미술대학에서 공부한 것이 소위 동양화이다. 그때부터 어느 시대까지는 화선지에 모필로 먹 또는 채색으로 그림을 그렸었다. 그러나 그때에도 나는 산수화나 화조화花鳥畵, 문인화 등은 외면하였다. 동양화하는 사람이면 과거부터 누구나 하는 재래적再來的인 비슷한 수법의 일들을 나는 하고 싶지 않았을 뿐이었다. 어딘가 시대감각에 맞지 않는 진부함을 느꼈다.

그러는 가운데에서도 그 속에서 나는 얻은 것이 있었다. 그것은 곧 지紙, 필筆, 묵墨이었다. 동양화가 표현해온 그림들보다는 동양화의 기본재료에 이끌린 것이었다. 그 후 그 기본재료 중의 하나인 종이가 나의 작품 제작의 매체媒体가 되었고 많은 시간이 흐른 오늘에까지 계속되고 있다. 언젠가는 여기에 붓毛筆으로 먹墨을 찍어 그리게 될 때가 올 것이라고 생각도 해보면서 아직 그 바탕이 되는 일만을 되풀이하고 있는 것인지도 모르겠다.

무슨 그림이 이런가. 이런 것도 동양화인가 등등의 말을 듣기도

하였다. 그럴 때에 내 앞에는 전통이라는 문제가 가로놓임을 느꼈다. 사실 나는 동양화라든가, 서양화라든가 하는 구별에는 관심이 없다. 그저 회화이고 작품이면 되는 것이라고 생각한다. 굳이 내 나름대로 말하라면 동양사람이 그린 그림은 동양화이고 서양사람이 그린 그림은 서양화라고 하고 싶다.

동양사람이 양복을 입었다고 하여 서양사람일 수가 없는 것과 마찬가지일 것이다. 쓰여진 재료나 겉모양이 문제가 아니고 내용이라든가 정신적인 것이 문제가 되는 것이라고 생각한다. 그러기 때문에 나는 서슴지 않고 내가 하는 일은 틀림없는 동양화라고 하고 싶다. 그 이유로는 무엇보다, 첫째 나는 동양사람이니까 그리고 물리적으로나 정신적으로나 엄연히 나의 조상으로부터 물려받은 존재이기 때문이다. 즉, 객관적으로도 어디까지나 전통선상의 한 산물이고 세상에 나온 후에도 반세기가 넘도록 전통이라는 여건 속에서 자라왔다.

우리에게는 조상들이 이룩하여놓은 훌륭한 것들이 많다. 이러한 조상들의 위대한 유산들을 내세우고 우리들에게는 이러한 전통이 있다고 외치는 그 자손들은 대체 지금 무엇을 어떻게 하여 전통을 이어 다시 후손들에게 넘길 것인가. 전통을 살려야 한다고 구호처럼 부르짖는 사람들 중에는 참다운 전통의 계승자는 누구인가. 세상에는 자칫 이러한 과거를 앞세우려고 하는 것 같은 모순을 저지르고 있는 일이 너무도 많다. 전통 운운하는 사람들 중에는 지금까지의 전통적인 것들을 보존 또는 모방 재현하는 일들을 그것의 전부라고 생각하는 사람들이 있다. 그러한 일은 전통의 계승 발전을 위하는 일이 아니라 정체나 후퇴를 말하는 것이라고 본다. 전통이라고 하는 것은 엄격하게 따져서 그것들이 이룩되어오는 시점에서 그때 그때 소화되어 이어져나가는 것이라고 생각된다. 진정한 전통의 계승은 외양의 모방이나 재생이 아니고 정신 속에 이어져나가야 한다는 것이다. 외형은 언젠가는 자연도태自然陶汰로 인하여 없어지게 마련이지만 정신적인

것은 영원히 이어져갈 것이다.

흰 무명을 물에 씻고 또 씻어 볕에 바래어 더욱 희게 하는 일과 마찬가지로 종이(화선지 또는 한지)를 만드는 일은 어쩌면 우리 조상들의 순박한 마음에서 우러나오는 행위가 아닐까. 그것은 안료(물감)가 물질적인 느낌을 강하게 풍기는 것과는 반대로 흰 종이는 맑고 깨끗하게 그리고 희게 하려고 하는 순결한 마음씨의 표상인지도 모르겠다. 그러기에 강렬한 햇빛도 하얀 종이, 창호지에 여과되어 부드럽고 아늑함을 방안 가득히 채워주는 그런 흰빛이 되기도 한다. 어쩌면 순수한 우리들 정서의 밑바닥을 흐르는 소담한 맛 그것인가 보다.

나의 작업은 주로 주위가 고요히 잠든 한밤 중에 진행된다. 통금通禁 시간이 오고 바깥세상도 잠들고 집안 식구들도 다 잠들었을 때 이제 이 집안에는 나 혼자만 남았구나 하는 것을 느낄 때 비로소 나의 작업은 궤도에 오른다.

3. 동양화? 한국화?

김영기, 「나의 한국화론과 그 비판해설」(1971)
『대한민국예술원 논문집』 15, 1976년 게재, 69-83쪽

일제강점기에 동양화가로는 드물게 중국에 유학했던 김영기는 세계미술의
흐름을 예민하게 주시하며 한국 동양화의 현대화·세계화를 중요한 시대적
과제로 여겼다. 백양회 제2대 회장으로 선출된 후 1960년 백양회 대만전을
비롯해 같은 해 홍콩전, 1961년 일본전 등을 개최하며 한국 동양화의 해외진
출을 활발하게 추진했다. 또한 1954년부터 '국화國畵', '한국화' 등의 명칭 사
용을 지속적으로 주장했다. 김영기가 선창한 대로 동양화단의 국제전 참가
가 빈번해지며 '한국화' 명칭이 점차 확산되었고, 1982년《대한민국미술대
전》에 '한국화부'가 개설되며 '한국화'가 '동양화'를 대신하여 공식화되었다.

우리 민족과 국가가 외세의 지배에서 벗어나 자주독립을 되찾은 지
26년, 그동안 우리는 갑자기 조수潮水와 같이 밀려드는 외래(주로 서
구) 사조와 양식에 휩쓸려들어 우리의 생활과 문화는 걷잡을 수 없는
외국모방주의가 사회와 가정에까지 침투범람하여, 우리 선조가 남
겨준 민족문화의 전통과 미풍양속을 잃어가는 위기에 처하게 된 것
은 참으로 한심하고도 불행한 일이라 하겠다. 그러나 이제 우리는 무
엇보다도 민족중흥의 역사적 전환점에서 우리 민족의 주체성을 되
찾아 근대화의 길로 힘찬 전진을 하기 시작한 이 시점에서 볼 때, 우
리의 문화·예술도 이에 보조를 맞추어 연면連綿히[2] 전승된 민족 고유

2 끊임없이.

의 주체성을 되살려 낙후된 후진국의 테두리에서 바로 선진국의 대
열로 향하여 나갈 정신과 자세를 확고히 세워야 할 때가 왔다고 생각
한다. 그런 뜻에서 본인은 여기 예술상 용어의 시정是正 사용에 관한
문제를 제기하여 정부와 사회·문화 각 방면에 주의와 이해를 요청하
는 바이다.

원래 민족정신의 강력하고도 정당한 주체의식은 또한 강력하고
정당한 민족이 나갈 태도와 행동을 낳게 된다는 견지에서, 본인은 여
지껏 우리가 상용하던 '동양화'란 명칭의 용어를 드디어 '한국화'란
명칭으로 바꾸어 쓸 데가 왔다고 생각하는 바이다. 여기서 본인이 주
장하는 이 명칭의 뜻을 구분하여 설명하면 다음에 열거하는 5개 항
목의 비합리적이고 부조리한 것임을 알 수 있겠다.

즉 '동양화'란 명칭은

(1) 일제 식민시대의 잔재사상殘滓思想의 표현이다.
(2) 자주독립된 민족의식의 주체성이 없다는 표시이다.
(3) 민족예술의 특성을 보일 만한 풍성風性이 없는 회화란 뜻이다.
(4) 동방 아세아 여러 나라 중의 어느 한 국가·한 민족의 그림(회화)이
 란 뜻이다.
(5) 서양화에 대하여 대조적으로 말할 때만 써야 할 대칭對稱이다.

우리는 이상의 5개 항목이 뜻하는 바를 깨닫고 하루속히 '동양화'
란 명칭을 버리고 '한국화'란 새롭고 참된 명칭을 사용해야 된다는
주장을 다시 한 번 밝힌다(더욱이 북한의 공산진영에서도 우리보다 앞
서 이미 '조선화朝鮮畵'란 명칭을 사용하고 있다는 사실에 크게 주목해야
한다). (…)

김기창, 〈바보화조〉, 1976, 종이에 채색, 62.5×69.5cm, 소장처 미상.

조자용, 「민화의 개념」

『한국 민화의 멋』, 한국브리태니커, 1972년, 쪽수 표기 없음

1960년대부터 민예품을 수집하기 시작한 조자용趙子庸, 1926-2000은 1968년 에밀레미술관을 개관하고 본격적인 민화 연구에 뛰어들었다. 그가 1972년 자신의 소장품을 중심으로 개최한 《한국민화전》은 당시 한국미술계에 큰 반향을 불러일으켰다. 그는 또 여기에 전시된 작품들을 중심으로 『한국 민화의 멋』도 발행했다. 이 책에서 조자용은 '민화'를 특정 계급의 미술이 아닌, 민족 공동의 유산으로서 중국문화에 저항한 가장 주체적인 미술이라고 정의했다. 그리고 이러한 민화 인식을 근거로 민화가 '한국화'의 원형이라고 강조했다.

(…) 여기서 우리가 조심해야 할 일은 한국 민화의 개념을 지금 이 단계에서 일본 민화나 서양 민화의 개념을 추종함으로써 성립시킬 수 있느냐는 어려운 문제이다. 좁은 뜻의 '민' 개념으로 이 문제를 다루어 본다면, 민화란 서민화라 해도 좋고 평민화라 해도 좋고 민속화라 해도 좋다. 그러나 한국 민화가 넓은 뜻의 민화 개념을 담고 있는 이 마당에서, 먼저 '한국화'의 개념이 확립되어야 한다는 점을 머리속에 두고, 이른바 한국 민화의 문을 두드려야 할 줄 믿는다.

한국 민화의 개념

지금 이 자리에서 한국 민화를 넓은 뜻의 민화로서 다루어 보려는 데에는 여러 가지 까닭이 있다. 첫째로, 이조李朝 시대를 휩쓸었던, 그림을 천한 재주나 심심풀이로 여겼던 사상을 들어야겠다. 화가를 천하게 여기는 풍토에서 화가로서 후세에 이름을 남기려는 화가가 자라날 리가 없다. 그림을 심심풀이라고 선언한 이조 초기의 강희안姜希顔이 어째서 일생을 통하여 화필을 놓지 못했을까? 여기에 이조 회화

사의 묘미가 숨어 있다고 느껴진다. 천대를 받으면서도 그림을 떠나지 못하는 화가들의 마음속을 좀 파헤쳐보고 싶어진다. '쟁이' 소리를 달게 받으면서 그림에 미칠 수 있는 사람들이란 사회의 일반적인 가치관을 초월할 수 있고, 맹렬한 사랑에 빠질 수 있는 강한 정신력을 가진 사람들이라고 볼 수밖에 없다. 그런 강한 정신력을 가진 사람들은 반드시 주체의식이 뚜렷한 사람들일 터이니, 그들이 그림을 그려도 중국 그림들이나 맹종하는 따위의 얼빠진 짓을 할 리가 없다. 그들의 정통 화관畵觀은 중국 위주의 정통 화관이 아니라 한국 중심의 정통 화관이었을 터이니, 그들의 그림을 넓은 뜻의 한국 민화라고 생각하고 싶어진다.

둘째로, 이조의 도화서圖畵署라는 관리제도를 들어야겠다. 도화서란 이론적인 미술의 전당이 아니라, 궁중에서 의식에 필요한 장식화 같은 것을 주로 그려내던 곳이다. 정초에 장생도長生圖나 벽사도辟邪圖 같은 것을 그려 문 앞에 전시하면 여러 방랑 화공들이 모여와서 그대로 베껴갔다는 것을 보아, 어느 면에서는, 도화서 그림 자체가 넓은 뜻의 민화의 터전 노릇을 한 것이 된다. 그림 솜씨 차이야 어떻든 간에 명절 그림 같은 것을 매개로 하여 궁중 화가들과 시골 화가들의 그림 보는 눈이 일치된 것이다.

셋째로, 한국 예술을 꿰뚫고 흐르는 참여 정신을 들고 싶다. 우리네 '민' 예술에는 원래 무대와 관람석의 구분이 없을 정도로 놀이꾼들과 구경꾼들이 한 마당에서 같이 참여해왔다. 이것은 마당굿이나 가면극 같은 것을 보면 자연히 느낄 수 있다. 그러니까 넓은 뜻의 한국 민화란 임금님이나 궁중화가나 백성들이나 촌사람들이나 모두 알몸의 한국 사람으로 돌아간 경지에서 흥이 오르고 신바람이 나는 가락으로 나타낸 멋의 그림이라고 말하고 싶다. (…)

안동숙, 「동양화의 현실과 그 전망」

『민족문화논총: 노산 이은상 박사 고희기념논문집』, 삼중당, 1973년, 139–148쪽

오당吾堂 안동숙安東淑, 1922-2016은 1961년부터 묵림회전에 출품했으며, 1970년 이후 국전 동양화부 비구상 심사위원을 역임하는 등 동양화 비구상 경향의 중심작가였다. 고착화된 동·서양화의 장르구획이나 전통 재료에 대한 절대적인 믿음을 비판하며 하나의 회화로서 참다운 조형성이 작품제작에서 가장 중요한 요인이라고 주장하는 그의 글은 당시 '동양화 비구상 선언'이라 불리며 논쟁을 불러일으켰다.

(…) 이론을 전제하여놓고 작가가 여기에 맞게 그림을 그린다는 것은 조형에 대한 사고방식의 심한 후진성이란 것을 강조하지 않을 수 없다. 작가가 양식상에서 추상을 하든 구상을 하든, 또 재료 구사에서 수묵을 중점으로 하든 채색을 위주로 하든, 그 작가만이 가진 예술성이 객관성을 가지고 존재될 수 있는가 없는가가 문제이지, 그 작가의 스타일이나 재료가 그 작가를 결정짓는 최종적 요인은 결코 될 수 없다는 점이다.

　　오늘날 실험적인 경향의 동양화가들을 볼 때, 한마디로 대단히 조심스러운, 그래서 때로는 나약하게까지 보이는 경향이 지배적이라고 함도 전혀 이러한 사정에 근거한다고 볼 수 있다. 어떻게 보면 이것은 동양화가 지닌 숙명적인 한계성이라고도 설명되어질 수 있으리라. 다름 아닌 동양화가 지닌 특유한 재질성, 이 재질이 다른 회화 장르에 비해 자신을 내세울 수 있는 뚜렷한 요체이긴 하나 표현재료 구사가 자유분방한 서양화에 비한다면 너무나 빈약하게 보인다는 사실이다. 실상 대부분의 동양화가들의 고민은 여기에 있는지도 모른다. 어떻게 하면 동양화란 재질을 벗어나지 않으면서 동양화가 나갈 수 있는 표현의 새로운 모색점을 찾을 수 있을 것인가 하는 점에 고

안동숙, 〈회고의 정 Ⅳ〉, 1976, 종이에 수묵담채, 130.5×107.5cm, 국립현대미술관 소장.

민하고 있는 바이다. 동양화의 현대화 과정은 재질실험을 통해서 가능하다는 생각이 잠재되어 있으면서도 실상 작가들 자신은 동양화라는 일정한 재질의 절대성을 과시하는 경향이 없지 않다.

제언

화선지 위의 수묵이 갖는 우연적인 효과만을 추구하는 것으로 실험의 한계를 규정지어버린다는 것은 어떤 의미로 본다면 실험이 일단 끝나고 양식상의 만네리즘[3]으로 빠져가고 있는 상태라고 볼 수 있는 것이다. 이러한 의식 과정을 깨닫고 있지 못하다면 실험이란 말도 공연한 도로徒勞[4]로 간주되어질 뿐일 것이다. 실험에 부합되는 의식구조의 형성이 있어야 하고, 반대로 의식구조에 어울리는 실험을 펴나가야 한다는 점을 강조하고 싶다. 이때 실험이라고 하는 말은 내가 간주하기엔 작품 속에 회화성만 있다면 그것이 어떤 형태로 나타나도 무방하지 않을까 본다.

동·서양화의 장르구획의 탈피나 더 나아가서 회화의 한계까지를 모호하게 해버리는 강렬한 실험이라고 할지라도 거기에 참다운 조형성만 존재한다면 그것으로도 실험의 의의는 있는 것으로 본다. 동양화나 서양화가 되기 전에 하나의 회화가 되어야 하며, 회화가 되기 이전에 거기 예술성이 깃들어 있어야 한다. 실험과정에 있어서 미리 동양화라는 구속을 설정하지 말라는 이야기다. 이러한 구속의 설정은 오히려 실험과정에서의 진취성을 저해할 뿐이란 것이다. 따라서 오늘날 동양화의 실험은 전연 새로운 각도에서 보지 않으면 안 된다는 이유도 여기에 있다. (…)

3 mannerism, 매너리즘.
4 헛되이 수고함.

송수남,「동양화에 있어서 추상성 문제」

『홍익미술』4호, 1975년, 56-62쪽

남천南天 송수남宋秀南, 1938-2013은 1960년대 초 동양화단에서 제기된 추상실험에 적극 참여했다. 특히 1969년 자신의 추상작품을 '한국화'라고 칭한《송수남 한국화전》을 개최하면서 전통회화에 내재된 '추상성'에 주목해야 한다고 주장했다. 그는 1970년대《대한민국미술전람회》를 중심으로 전개된 동양화 비구상의 흐름이 동양화 고유의 '추상성이란 광맥'을 버려둔 채 서양화의 조형 양식만을 추종하여 동양화의 독자성이 탈각된 보편적인 '회화'로 변모하고 말았다고 비판했다. 그리고 동양화만의 깊은 정신적 경지는 바로 수묵화 재료와 기법의 가능성을 재발굴하여 발현할 수 있다고 보았다. 이러한 송수남의 주장은 1980년대 전반 수묵화운동의 출발점이 되었다.

(…) 동양화 분야에서 비구상 또는 추상 경향의 새로운 시도가 나타나기 시작한 것은 1960년대의 시대적 사정을 감안할 때 너무나 자연스럽고 정당한 사실로 인정받을 수밖에 없다. 처음에는 몇몇 개인적인 실험이 있었고 그것이 1960년대에 들어와서는 집단적인 규모로서도 등장하기에 이르렀다.

운보雲甫, 우향雨鄉, 고암顧菴, 권영우權寧禹, 남천南天[5] 등의 실험과 묵림회墨林會의 활동이 그것이다. 물론 이들의 실험과 그 이념의 질은 서로 상이한 점도 없지 않으나, 동양화에서 구체적인 영상을 배제시키고 내면적인 정신의 기록을 표현한다는 점에 있어서는 서로 공통되어 있었다고 할 수 있다. 그러나 이들의 실험은 동양화에서 출발하고 있긴 하나, 이미 서양화의 비구상 경향의 표현주의를 공통된 국제 조형언어로서 받아들이고 있음을 발견할 수 있다. 다시 말하자면, 동양

5　각각 운보 김기창, 우향 박래현, 고암 이응노 그리고 권영우와 송수남 본인을 가리킨다.

화 속에 잠재되어 있는 추상성이란 광맥은 캐들어가지 않고, 단순히 시대적 표현언어로서의 틀에 편승해버리고 있다는 점이다. 따라서 동양화의 추상은 동양화이기 이전에 국제 공통의 언어가 되고 있다는 점이다. 굳이 동양화 비구상이란 말이 성립할 하등의 이유를 발견할 수 없게 한다. 따라서 서양화 비구상이나 동양화 비구상은 굳이 분리시킬 필요가 없으며 그러한 분리를 뒷받침할 만한 근거가 극히 빈약하다.

이러한 관점에서 본다면, 동양화의 구상·비구상 분리란 하나의 난센스에 지나지 않는다는 회의론 내지 부정론이 가장 설득력을 지닌 것이 아닌가 싶다. 그러나 한편, 동양화가 서양화의 양식적 분리에 편승하지 않고, 동양화 속에 잠재되어 있는 추상성이란 광맥을 발굴하여 서양화 비구상과는 다른 정신의 질質로서 어떤 가능성을 발견해가야 하지 않을까 하는 기대를 지울 수는 없다. 이러한 측면에서 동양화의 추상성을 동양인의 사상과 예술의 유산을 통해서 발굴해나가기로 한다.

동양인의 사고방식으로서는 예술은 언제나 추상이란 말이 있다. 특히 이 말은 서구인의 사고방식과 대비해서 하는 동양 특유의 그것을 가리킨다. 또한 이 말 속에는 근대 서양예술이 도달한 추상과는 그 내용을 달리한다는 의미가 내포되어 있다. 그것은 동양미술의 흐름과 서구미술의 흐름에서 보이는 내용의 차이와도 같다.

서구미술이 20세기에 들어와 쟁취하기 시작한 추상은 엄격하게 사실寫實의 과정을 거쳐온, 즉 사실과는 항상 대응 관계에 있는 양식임은 두말할 나위도 없다. 즉, 반자연적 경향의 일극一極으로서 추상을 보고 있다. 오랜 유럽회화의 사실의 역사를 볼 때, 확실히 이 추상적 경향은 사실의 반전으로서의 의미를 띤다. 이러한 뜻에서 서구 추상회화의 경향과 이론을 패배자의 자기변명이라고 보며, 문명사로서의 측면에서 볼 때 하나의 말기적 증상에 지나지 않는다고 하는 극단

적인 견해도 없지 않다. 이러한 견해는 역시 서구미술의 근저根底를 사실주의 내지 합리적 자연주의에 두고 있음을 시사한다.

동양인의 예술은 근본적으로 서구적인 예술관과 이질적인 면을 보이고 있다. 추상을 사실의 대극對極으로 본다든지, 추상을 반자연주의적 입장에서 생각하려는 면을 볼 수 없다. 극단적으로 말한다면 동양인의 사실이 바로 추상적인 것이 되고, 또한 추상은 그대로 사실적 의의를 내포하고 있다는 것이다. 그러니까 서구의 경우와 같이 엄격한 좌표에 의한 대극으로서 사실과 추상이 분리되는 것이 아니라 추상 속에 사실이, 사실 속에 추상이 서로 공존할 수 있다는 것이다. 물론 이것은 서구의 합리적 사고에서 보아 서구가 훨씬 진보한 양상이고 동양이 후진된 양상이라고 보는 통념과는 거의 다른 의미를 내포하고 있다. 그것은 동양과 서구문명의 질의 차이이기도 하며 사고방식의 차이라고도 할 수 있는 본질적인 것에 속하는 것이다. (…)

동양화 비구상 경향의 작가들이나 서양화 비구상의 작가들이나 심지어 일반 대중으로부터까지 흔히 동양화가 서양화에 비해 그 표현성이 나약하다는 말을 듣게 된다. 특히 추상표현주의의 강렬한 표현언어에 견주어, 동양화 비구상은 너무나 미약하다는 것이다. 다시 말하면 유화의 안료가 갖는 간결한 원색도原色度와 끈적끈적한 마티에르의 구사는, 화선지 위에 묵墨으로 처리되는 동양화에 비해 그 표현적 전달이 훨씬 강하다는 말이기도 하다. 우선 재료상의 차이에서 오는 느낌은 부정할 수 없는 것이다. 그러나 어떻게 그것을 같은 선 위에 올려놓고 비교할 수 있는가. 유화는 유화가 가지고 있는 안료의 특성이 있고, 묵화墨畵는 묵이란 안료가 가지는 특성이 따로 있다. 그 것은 절대로 같은 선에서 비교할 수 없는 것이다. 그리고 유화의 표현적 효과에 비교해서 묵화의 표현성이 운위되어야 하는, 그 자체가 못마땅하고 논리에도 어긋나는 일이라 본다.

이와 같이 서양화의 특성에 기준을 두고 동일선상에서 비교하려

고 하기 때문에 자연 동양화 비구상이 서양화 비구상을 모방하려는 경향을 촉진시킬 수밖에 없다. 이 말은 동양화가 지니는 재료의 특이성을 개발하고 발전시키려는 요소를 저지하고 동양화 재료를 유화 재료에 닮게 하려는 기형적인 사고에 빠지게 하는 결과를 가지고 오게 한다는 뜻이다. 어떻게 하면 서양화보다 더 강한 표현효과를 낼 수 있는가 하는 고민이나 이를 위한 시도는 이러한 오류에서 빚어진 결과이다.

이물질을 부착시키는, 즉 파피에 콜레의 수법을 도입하는 경우나, 숫제 동양화 안료 대신 유화 안료를 대담하게 도입하거나, 화선지 대신 캔버스를 사용하는 사례 등은 엄격히 말해서 이와 같은 서양화 재료와 그 표현적 강도에 대한 콤플렉스에서 빚어진 결과라고 볼 수 있다. 그럼으로 해서 동양화 자체의 고유성은 완전히 탈락되고 그저 회화로서 말하게 되는 소이연所以然에 이르게 된다. 그렇다면 굳이 동양화 비구상이란 명분을 찾아야 할 필요성과 당위성이 문제가 된다.

동양화 재료가 가지는 특성, 그것이 보여주는 깊고 신비한 공간의 감도感度는 서구식 재료에 의해서는 그 표현이 불가능한 것이다. 번지면서 스며들고 무한히 확대되면서도 긴장하게 수축하는 공간의 변화와 운필의 다양한 구사가 가지는 맛은 서양화로서는 거의 불가능한 표현영역이다. 그것은 서양화가 주는 일시적 강도나 자극과는 비교할 수 없는 깊은 정신적인 경도傾倒로서만 이해되는 예술이다. 동양화를 선禪에 비유하는 요인도 궁극의 경지를 선의 경지와 동일하게 보기 때문이다. (…)

변관식, 〈단발령〉, 1974, 종이에 수묵담채, 55×100cm, 개인 소장.

이종상, 「진경산수와 진경정신」
『선미술』 6호, 1980년 여름

1960년대 중반부터 국전에 추천작가로서 동양화 추상을 지속적으로 출품
해온 일랑一浪 이종상李鍾祥, 1938-은 고구려 벽화와 진경산수를 연구하여 동양
화 추상에 '한국성'을 부여하고자 했다. 그는 조선 후기 진경산수를 중국 청
대淸代 문화에 맞서 조선 고유성을 지켜낸 회화로 해석했으며, 나아가 '진경
정신'이야말로 동양화의 혁신을 가져오는 시대정신이라고 역설했다.

(…) 진경眞景이란 결코 한국의 산하를 소재로 그렸다거나 유명한 명
승지나 특정한 지역을 대상으로 삼았다고 해서 그 의의가 부여되는
것이 아니다. 한 시대를 지켜보며 살아가는 한 작가가 사대적事大的 시
류에 부유浮遊하지 않고 자아준거적自我準據的 자각 속에서 현실의 도피
보다는 체험으로써 극복하며 투철한 자민족의 역사관과 시대미감으
로 솔직한 '우리'와 '나'를 표현하는 데서 진경의 의미를 찾아야 할 것
이다. 요즈음 구호처럼 외쳐대는 '한국화의 정립' 문제도 이러한 '동
국진경東國眞景'의 자문화적 긍지와 애정과 솔직함이 없이는 한낱 공염
불에 불과할 것이라고 나는 믿고 있다.
　　근세 일제 치하의 자문화自文化 말살정책의 암흑기를 겪고 해방 후
서구문물에 매료되다가 6·25 동란으로 심신이 모두 허약해져버린
우리에게 서양의 물질문명이 가차 없이 휘몰아 닥침으로 해서 혼비
백산하여 내 것을 내동댕이질치고 무조건 받아들이기에만 매두몰신
埋頭沒身[6]한 때가 있었던 것을 기억해보자.
　　임란 이후 병자호란을 겪어 내우외환으로 핍박했던 상황 속에서
청을 통한 중국문물의 범람으로 해서 온통 중국의 정형화된 화풍을

6　머리와 몸이 파묻혔다는 뜻. 일에 파묻혀 헤어나지 못함을 이르는 말.

무비판적으로 맞아들이며 그 속에서 안주하던 시기와 흡사함을 느
낀다. 그러한 시대에 겸재와 같은 민족정신이 투철한 작가가 나와 진
경정신을 심어줌으로 해서 어쩌면 이 땅에 오래도록 우리의 독자적
회화양식이 뿌리조차 내리지 못할 뻔했던 위기에서 벗어나 오늘날
우리가 자랑하는 한국화의 양식과 회화정신의 기본을 갖추게 된 것
이다.

　예술의 양식 면에서는 두 사람의 겸재가 필요 없으나 오늘과 같
은 상황 속에서 정신적인 측면으로는 또 다른 현대적 진경정신이 절
실하게 요구된다. 진경이란 대상의 형사形似 표현에 중점을 두는 사경
寫景이 아니며 특정한 지역성을 강조하는 실경도 아니다. 다만 오늘을
숨 쉬며 살아가는 내가 나를 규정짓는 내 주위의 현실을 체험함으로
써 극복하고 관통하며 우주 대자연과 하나가 되어 마음에 와닿는 바
를 아무런 가식이 없이 느낀 대로 그리는 것이다. 그러다 보면 어느
새 의경意境이 보이고 사의寫意가 집혀 저절로 흉중胸中에 일기逸氣가 일
어 우리의 만하구학萬河丘壑7이 눈앞에 환히 트이게 될 것이다.

　진경은 보지 않고 그릴 수는 있으나 느끼지 않고 그릴 수가 없다.
진경은 어느 곳을 그렸느냐보다는 무엇을 느끼고 어떻게 그렸느냐
가 문제이다. 그러므로 '진경정신'은 산수화뿐만 아니라 모든 그림에
다 통한다. 진경정신은 매너리즘에 안주하려는 작가에게 고행을 주
며 대자연과 합일하도록 불러낸다. 진경정신은 젊은 작가가 빠지기
쉬운 화격畫格 콤플렉스와 전위 콤플렉스로부터 해방시켜준다. 진경
정신은 지나간 역사적 유물이 아니며 항상 새로운 시대미감을 요구
하는 화가 자신의 심상心象의 거울이다. (…)

7　많은 강과 언덕 골짜기.

4. 행위와 개념, 극사실회화, 현실주의

김윤수, 「광복 30년의 한국미술」
『창작과 비평』, 1975년 여름, 207-231쪽

광복 30주년을 맞는 1975년 『창작과 비평』에 기고한 이 글에서 미술평론가 김윤수는 근대기 이후 한국미술은 현실도피적인 예술지상주의로 일관하고 있다고 지적한다. 이는 일제의 식민통치로 인한 제약과 해방 이후 식민 잔재 청산에 실패한 한국의 정치·사회적 현실에서 기인한다고 보았다. 특히 해방 이후 국전의 신변잡기적 사실주의 화풍에 도전하여 추상이 등장했으나, 이 또한 명목상 '전위'에 그쳤으며 공허한 개인주의와 예술의 자율성 논리에 빠져 급속히 아카데미즘화되었다고 진단했다. 김윤수는 미술가의 사회적 기여와 미술작품의 의미와 내용을 강조하는 미술평론을 펼치며, 1970년대 이래 민주화운동에 뛰어들어 추상 일색이었던 한국미술계에서 민중미술운동을 주도했다.

(⋯)

사실과 추상

해방 후의 한국미술은 다른 분야와 조금도 다를 바 없이 일제의 잔재를 청산하기는커녕 오히려 그것이 교묘하게 은폐·이월되면서 갖가지 형태로 변모되는 과정으로 이어져왔다. 그것은 같은 기간에 우리 사회현실과 의식영역에서 보여준 제 모순을 반영해온 것이었지만 실제로는 화단의 두 흐름인 사실事實과 추상抽象에서 구체적으로 나타났다.

　정부 수립과 함께 롤백한 선전鮮展 출신 작가들에 의해 국전國展이

창설, 주도되기 시작했던 사정은 이미 앞에서 살펴본 대로이지만, 그
들의 미술양식 역시 선전에서 그대로 이월된 일종의 사실주의였다.
흔히 '아카데미즘적인 사실주의'라고 말해지는 이 양식이 당대의 우
리 현실에 대해 얼마나 무력하며 진정한 리얼리즘과는 거리가 먼 것
인가를 밝히기 위해 먼저 '사실주의realism'를 살펴보아야 할 것 같다.
사실주의는 정의하기 나름인 애매한 개념이라고 하나 일차적으로
당대의 현실을 충실히 재현하는 예술이라는 일반적인 정의에 주목
할 필요가 있다. 그러고 보면 그것은 객관적 현실의 인식이라는 면과
그 이미지의 재현이라는 두 가지 면에 압축된다.

　　여기서 당연히 무엇이 '현실'이며 어떻게 인식하는 것이 올바른
인식인가 하는 문제가 가장 중요한 사항으로 제기되는데 대개의 경
우 현실을 그냥 있는 자연으로만 보고 오로지 그것을 재현하는 방법
에 역점을 두어 리얼리즘을 풀이해왔다. 현실을 있는 그대로 수동적
으로 파악하여 그릴 때 그가 그리는 현실(또는 사물)은 비록 그것이
실재reality라고 하지만 인간의 전체적인 삶으로부터 고립된 하나의
단편斷片으로밖에 파악되지 않는다. 그럴 경우 이것도 현실이고 저것
도 현실로서 비치며 무엇이 중요하고 중요하지 않은가에 대한 판단
도 그 자신의 주관에 의해 결정된다. 따라서 그가 택하는 주제나 대
상 즉 현실은 그 자신이나 그와 개인적·사회적 친연성을 가진 자들에
게만 의미를 지니는 '사적 세계私的世界'에 국한될 수밖에 없다. 그 반면
현실의 올바른 파악은 당대의 이러저러한 현실을 인간적·사회적 삶
의 전체성에 의해 파악함을 뜻한다. 즉, 당대의 현실이 어떻게 출현
됐고 어떻게 전개되고 있는가, 참으로 인간다운 삶을 위해 무엇이 장
애이고 무엇이 중요하며 덜 중요한가를 인식하는 데 있다. 인식 여하
에 따라서 현실은 은폐될 수도 있고 드러날 수도 있기 때문이다. 리
얼리즘과 비非리얼리즘의 기본적인 차이는 그러므로 표현형식을 따
지기에 앞서 당대의 현실을 의식적으로 파악하는가 무의식적으로

파악하는가, 인간적·사회적 삶의 전체에서 보는가 그 반대인가에 달려 있다. 쿠르베가 '정당한 진실'이라 말한 것도 단순히 눈에 비친 또는 관념적인 그 무엇이 아니라 전체성에서 파악된 진실을 의미하며 "회화는 당대를 그리는 것이며 민중의 입장에서 비판하는 것"(프루동)이라는 말 속에서 우리는 19세기 리얼리즘의 참모습을 알게 된다.

여기까지 오면 벌써 《국전》을 지배해온 사실주의는 리얼리즘과 전혀 거리가 멀다는 것이 분명해진다. 그것은 무엇보다 그들의 주제나 대상 선택에서 잘 나타났던 것인데, 한결같이 진부하고 신변잡기 身邊雜記적인 주제는 작가가 우리의 현실을 전체성에서 파악하지 못하고 현실의 한 단편을 수동적으로 그리고 심히 주관적으로 파악하고 있다는 증거이다. 이러한 주제나 대상은 전체 현실에서 유리된 '사적세계'이며 그것이 그 개인에게는 의미 있고 값진 것일지 몰라도 우리의 사회적 현실이나 민중의 삶에 대해서는 지극히 하찮은 것에 지나지 않는다. 하찮은 것에 매달린다는 것은 현실을 넉넉히 파악하고도 안 그리는 것과 마찬가지로 현실도피이다. 현실을 도피하면 할수록 사실주의는 그만큼 무력하고 진부한 것이 되었으며 이에 정비례하여 사회나 민중으로부터 외면당할 수밖에 없었다. 이 마당에서 그들이 내세울 수 있는 것은 어줍잖은 명예나 솜씨 자랑밖에 없다. 그런데도 그것이 권위로서 받아들여지고 다시 예술은 정치나 사회와는 별개라는 식민지 논리를 앞세움으로써 수많은 작가들과 민중의 건강한 예술의식을 변질시키게 되었다. 즉, 대다수의 선량한 사람들로 하여금, 그림은 저렇게 사진처럼 아름답게 그리는 것이다, 라는 그릇된 생각을 심어주고, 한편에서는 리얼리즘은 곧 저러한 사실주의를 말하며 그것은 이미 지나간 시대의 양식일뿐더러 사실주의로써는 이제 아무것도 할 수 없다는 편견에 지배되어 리얼리즘의 참모습과 그 필요성을 거들떠보지도 않게 하였던 것이다.

우리나라의 사실주의가 이러했던 만큼 거기에 반발한 작가들 사

이에 추상미술이 환영을 받게 된 것도 당연하다면 당연하다 할 수 있
다. 추상미술은 물론 식민지시대에 일부 작가들에 의해 받아들여졌
었지만 그것이 시민권을 얻게 된 것은 50년대 말 '앵포르멜' 회화가
받아들여지면서부터이다. 당시 앵포르멜 운동에 앞장섰던 한 작가
는 그 양식을 받아들여야 했던 사정을 이렇게 써놓고 있다.

"… 가장 발랄한 사춘기에 전대미문의 비극적인 전쟁에서 체험한
정신적 육체적인 심각한 고뇌와 지적고독 그리고 피의 교훈 속에 있
었던 인간의 존엄성, 인간보호를 위한 날카로운 의식과 자각, 이 모
든 것이 젊은이들을 불가사의한 힘에 차 있게 하였으며 … 이러한 전
쟁체험을 중심한 상황은 한편으로 기존 화단이 묘사주의 일변도一邊
倒에 있었고 아울러 기성인들의 무지한 복종의 횡포橫暴와 유아독존
적인 전단專斷 속에 국전을 중심으로 하여 봉건적이며 전근대적인 요
인을 철저히 부식腐蝕하고 있는 데 대한 반동으로 나타났던 것이며 또
한 이러한 젊은 세대들의 미칠 듯한 누적된 감정이 한국 동란 중 UN
군의 군화에 묻어 들어온 구미의 새로운 회화사조와 결부되어 … 제
1탄이 쏘아졌다." (박서보, 「체험적 한국전위미술」, 『공간』, 1966년 11월,
pp. 84-85)

이후 60년대에 들어서면서 각종의 추상미술이 활발하게 받아들
여지고 일부에서 하는 말대로 하면 하나의 양식으로 '정착'되기에 이
르렀던 것인데, 우리의 문제는 그것이 자체 발전의 논리로서 앞의 모
순을 주체적으로 극복했는가 아닌가에 있다. 그러나 그것은 처음부
터 빗나갔다. 왜냐하면 그 모순(봉건주의, 반사회성, 사적 세계, 아카데
미즘화 등)은 추상미술을 한다고 해서 극복되어질 성질의 것이 아니
기 때문이다. 추상抽象은 주지하다시피 자연 또는 그 구체적 세부로부
터 뽑아낸 그 무엇을 뜻하며 현상적인 이미지를 필요로 하지 않는다.
여기서 출발한 추상미술은 어떠한 구체적인 것으로부터도 구속될
필요가 없다고 생각된 순간 비대상非對象의 미술이 되었다. 즉, 미술가

는 주위의 세계나 현실적인 것에 연연할 필요 없이 오로지 자기 자신
을－자기의 내면세계를 그릴 수 있고, 그렇게 해서 그려진 것은 최초
로 창조된 형체요, 그 자체가 독특한 '예술적 오브제'로서 의미를 가
진다고 생각한 것이다. 따라서 현실 또는 구체적인 것으로부터 멀어
질수록 순수하고 독창적이며 지고至高의 것으로 대접받게 되며 반대
로 현실에 대해서는 그만큼 무력할 수밖에 없다. 실제로 추상미술은
서구 자본주의와 부르조아지 사회의 위기를 새로운 형태로 반영한
예술이다. 부르조아지 사회의 모순이 확대 심화됨에 따라 더없이 고
립되고 무력해진 개인이 자기 존재와 자유를 비현실적으로 해결하
기 위한 세계에 지나지 않았다. 그 점에서 추상미술은 철두철미 자기
중심의 예술이었고 사회적 현실이나 인간의 연대감을 '빛의 감각'과
바꾸었던 인상주의의 또 다른 변종이라고 할 수 있다. 추상미술의 탈
脫현실적 성격과 반反사회성은 그것을 그대로 받아들였던 한 우리의
경우라고 해서 결코 달라질 수 없다. (…)

　추상미술가는 그리하여 우리의 현실에 대해 아무것도 말해주지
못하고 말하려 하지도 않음으로써 현실을 상실하게 되었다. 이렇게
볼 때 한국의 추상미술은 표현의 자유, 독창성, 예술의 자율성, 게다
가 '후진성 극복'이라는 심히 맹랑한 논리로써 국전의 사실주의에 대
항했을 뿐이지 그 기본적 모순을 주체적으로 극복하기 위한 것이 아
님이 확인된다. 그것이 국전의 지배적인 양식이 되었을 때 아카데미
즘으로서 급속히 모순화하게 된 이유도 그 속에 있었던 것이다. (…)

이일, 「70년대 후반에 있어서의 한국의 하이퍼 리얼리즘」
『공간』, 1979년 9월, 106-108쪽

1970년대 말 백색 모노크롬이 한국 화단의 주류를 형성하던 무렵 화단 한

켠의 젊은 세대 미술가들은 정밀한 사실주의 화풍을 발전시켰다. 미국의 팝아트와 하이퍼리얼리즘에서 영향을 받은 것으로 보이는 새로운 사실주의는 도시화된 일상과 대중문화에 대한 관심을 사진적 정밀함으로 재현하며 선배 세대의 진중한 추상화풍에 도전했다. 이일은 1970년대 말 민전을 중심으로 새롭게 등장한 한국의 극사실주의 화가들의 화풍을 사실주의 회화의 가능성을 재점검한다는 점에서 긍정적으로 평가하고 있다.

우리나라에서 특히 젊은 세대층에서 이른바 '하이퍼' 또는 '극사실極寫實'의 화풍이 일기 시작한 것은 1976, 7년경이 아닌가 생각된다. 그리고 그 후 경합하듯이 열을 올렸던 세 민전民展, 심지어는 국전國展에까지 이 '하이퍼'의 바람이 불어닥쳤다(이 '하이퍼' 작품은 국전에서는 '비구상' 분야의 것으로 취급되었다). 그리하여 이를테면 밑도 끝도 없이 일어난 유행 현상같이 보이기도 했다. (…)

일단은 긍정적으로, 컨셉추얼 아트를 비롯한 철저하게 관념화된 미술과 또 한편으로는 추상회화, 특히는 이른바 모노크롬 회화의 관념성에 대한 반발이 크게 작용한 것으로 볼 수도 있을 것이다. 한편 양식적인 측면에서 볼 때, 사실주의(그것이 엄격한 의미에서 하나의 '양식'일 수 있느냐 하는 문제는 일단 차치하고)가 우리나라 현대미술에서 어떠한 위치를 차지하고 있느냐 하는 문제가 규명되어야 할 것으로 생각된다. 사실 우리나라에는 그 어떤 고유의 사실주의도 개발하지 못했고 또 이를테면 인상주의적 시각 체험도 하나의 회화이념으로 정립시키지 못했다.

이처럼 지극히 제한된 그리고 통념적인 사실주의의 테두리 안에 머물러 있던 우리나라 미술 속에 어떻게 급작스럽게 하이퍼 리얼리즘이 등장했을까? 어쩌면 그것은 우리나라의 경우 통념화된 '사실주의' 자체에 대한 예각적인 비판의식을 그 밑바탕에 깔고 있을지도 모른다. 그리고 동시에 오늘의 회화가 지니고 있는 현시적現時的인 문제

성에 적극적으로 호응하는 미술형태로도 생각된다.

그 현시적인 문제성이란 대체로 두 가지로 크게 나눌 수 있을 것이다. 하나는 이미지의 객체화 문제요, 또 하나는 회화에 있어서의 일루전illusion의 문제가 그것이다.

하이퍼 리얼리즘을 두고 어느 프랑스 평론가는 영상映像의 '공격적인 중성화'라는 표현을 쓰기도 했거니와 여기에서는 대상의 객관적 재현이 문제가 아니라, 그 객관적 재현의 객관화 자체가 문제가 된다. 그리고 그 객관화를 위한 수단으로서 등장한 것이 철저한 복제영상 즉 사진의 원용援用이다. (…)

사진적인 영상을 슬라이드로 확대시켜 그대로 화면에 옮긴다는 이 기계적인 프로세스는 요컨대 회화를 완전한 익명성匿名性, 비개성화非個性化에로 이끌어간다. 그리고 그것은 개성적 창의성의 전적인 배제를 의미한다. 하기는 팝아트 이래 많은 작가들이 짐짓 그 창의성이라는 말을 거부하고 있기는 하나, 하이퍼의 경우 카메라 렌즈라고 하는 반육안적反肉眼的이요, 기계적인 이미지와 인간 의식과의 새로운 관계를 설정했다는 의미에서 그것은 새로운 문제를 제기하고 있다고 생각된다.

한편 하이퍼 리얼리즘에서 볼 수 있는 철저하고 빈틈없는 일루저니즘의 재등장도 또한 주목할 만한 현상이다. 이른바 모던아트 또는 근대주의 회화에서는 그동안 일관되게 '반反일루저니즘'을 지향해왔다. (…)

그러나 하이퍼 리얼리즘에 있어서의 일루저니즘은 종래의 단순한 재현적 일루저니즘과는 엄격히 구분되어야 한다. 거기에는 물론 하이퍼에게 있어 사진이라고 하는 또 하나의 일루전 매체가 우리의 육안과 회화적 영상 사이에 개입되어 있다는 사실도 그 요인의 하나일 수는 있다. 사실 하이퍼의 일루저니즘은 일종의 이중적인 일루저니즘이요, 거기에 나타난 일루전은 바로 또 다른 일루전(사진)의 일

주태석, 〈기찻길〉, 1978, 캔버스에 유채, 145×112cm, 서울시립미술관 소장.

루전인 것이다.

사진적인 시각視覺은 두말할 것도 없이 가장 정밀하고 정확한 세부 투시를 특징으로 하고 있다. 그러한 정밀한 시각에 의한 일루전을 역시 그 못지않게 정밀한 일루전으로 옮겨놓는다는 것, (이번에는 물론 손작업이지만) 여기에 하이퍼적 일루저니즘의 특수성이 있다고 할 것이다. 그리고 그 특수성을 다른 말로 표현하자면, 그것은 단순한 일루전적인 효과를 넘어서, 일루저니즘 자체의 지각적 메카니즘과 직접 관련된 일루저니즘이라고 할 수 있을 것이다.

끝으로 우리나라의 하이퍼 경향을 포함해서 전반적으로 하이퍼 리얼리즘의 공통된 또 다른 특징은 앞서 잠깐 언급한 철저하고 치밀한 손작업에 있다. 미니멀 아트 이래 미술은 기묘하게도 가능한 한 '만들지 않고' 가능한 한 '그리지 않는' 경향으로 흘러온 것으로 생각된다. 그것이 하이퍼와 함께 급전환을 이루었고 그리하여 다시금 '그리는' 회화가 되살아난 것이다.

이상에서 살펴본 바 미국의 하이퍼 리얼리즘은 엄밀한 의미에서 '포토 리얼리즘photo-realism'이라 부르는 것이 보다 적절할 것 같다. 그러나 솔직히 말해서 우리나라의 젊은 하이퍼 작가들이 얼마만큼 사진이라는 복제수단을 그들의 회화에 유효적절하게 사용하고 있는지 확실하게 아는 바가 없다. 아마 우리의 '극사실' 계열의 작가들에게 있어 보다 중요한 것은 사진의 이용 여부보다는 다른 각도에서 문제 제기가 설정되고 있는 것 같이 생각된다. 즉, 현실과 사실을 어떠한 각도에서 접근하고 또 그 시각의 초점을 어떠한 대상에다 맞추며 그것을 어떠한 기법적 완성도로서 재현시키느냐 하는 문제제기가 그것이다. 따라서 이들에게 있어 중요한 의미를 지니게 되는 것이 '극사실적'인 묘사 수법의 기술적 숙련도와 각기 자기 나름의 특정 주제의 설정이다.

이와 같은 의미에서 우리나라의 극사실은 팝아트와 하이퍼 리얼

리즘이라는 이중적인 성격을 띠고 있다고 생각된다. 우선 주제 설정에 있어서의 일상적이고 비근한 소재, 도시적이고 '비예술적' 소재의 선택이 우선 팝적 성향의 것이며, 또 대상의 부분 확대 내지는 클로즈업 등 역시 팝적인 수법이다. 그리고 뒤늦게 받아들여진 이 팝적 요소에다 하이퍼 리얼리즘의 철저한 손작업에 의한 치밀한 정밀묘사가 합세한 것이다.

그렇다고 우리의 극사실을 전적으로 미국적 발상의 것으로 단정지을 의사는 없다. 우리의 극사실은 그 나름의 당위성을 가지고 있기 때문이다. 일반적인 차원에서 그것은 회화를 가장 직접적이고 즉각적인 현실에로 되돌려보낸다는 것이며, 구체적으로는 우리 스스로의 생활의 반영으로서의 미술을 확보한다는 일이다. 한마디로 현실에의 새로운 접근의 시도를 의미하며, 나아가서는 현실에 대한 새로운 의식을 일깨워주고 현실에 대한 지각의 새로운 길잡이를 제공해준다는 것을 의미한다. 그리고 이와 아울러 미술사적인 문맥에서 볼 때 우리의 '극사실'도 또한 정통적인 회화 수법의 재확인과 회화를 그 극한적 객관화의 상태에서 사실주의의 가능성을 재검증하려는 의지의 표명으로 받아들여지기도 한다. (…)

그러나 여기에서 가장 중요한 것, 특히 우리나라 현대미술에 있어 중요한 것은 그 물결이 자신의 독자적인 이론을 가지고 있느냐 하는 문제이다. 그 논리를 우리는 이념적 측면과 방법론적 측면이라는 두 가지 각도에서 논할 수 있겠으나, 요컨대 그 논리가 결여되었을 때 거기에서 결과하는 것이 이른바 획일화 내지는 유형화 현상이다. 그리고 그러한 현상을 지양하는 것이 또한 오늘의 젊은 하이퍼 작가들의 시급한 당면과제가 아닌가 생각된다. 이 유형화 현상은 일차적으로는 소재 선택에 있어서의 유사성에서 두드러지게 눈에 띄며 이는 작가들 각자의 독자적 시각의 부재에 기인된다. 그러나 설사 그와 같은 독자적 시각이 정립되었을 경우에도 그것을 어떠한 방법으로 실

현시키느냐 하는 방법론의 문제가 남는다. 이 자리에서 오늘의 우리 하이퍼 작가들에게 촉구하고 싶은 것이 바로 투철한 이 방법론적인 문제의식이다. 작가 나름의 방법론의 추구는 오늘날 우리 미술가에게 중요한 숙제로 남은 채이며, 그것이 앞으로 우리나라 '극사실'의 향방을 결정지을 것이다.

이건용, 「한국의 현대미술과 ST」
《ST 8회전》(1981. 6. 25–7. 1 동덕미술관), 제2회 현대미술 워크숍 주제발표 논문집
『그룹의 발표 양식과 그 이념』

ST는 AG의 뒤를 이어 오브제와 입체, 행위미술, 사진, 개념미술 등을 발전시킨 전위미술 그룹이었다. 'Space' 'Time'의 머리글자를 따 단체명을 지은 ST그룹은 1969년 12월 이건용과 김복영이 주축이 된 토론모임에서 시작하여 이듬해 이건용, 김문자, 박원준, 여운, 한정문 등이 참여한 창립전을 개최하고 1981년 8회전을 개최할 때까지 10여 년간 활동했다. 마지막 8회전을 개최한 동덕미술관에서 ST, 현실과 발언, 서울'80 세 그룹이 참가한 현대미술 워크숍을 개최하면서, ST의 리더 이건용은 1969년 이래 ST그룹 활동의 성과와 의의를 소개하는 글을 발표했다. 이 글에서 이건용은 외래 사조를 무비판적으로 수용하던 화단의 기존 풍토에 대한 반발과 비판 외에 미술에 대한 지적인 갈증과 욕구에서 토론하고 연구하는 ST그룹을 결성했다고 밝히고 있다. AG의 뒤를 이어 한국의 개념미술을 발전시켰다는 평가를 받는 ST그룹의 작업은 오브제와 입체가 주종을 이루었고 행위를 통해 개념을 표현하고 전달하는 것이 특징이었다. AG가 단명한 반면 ST는 10여 년을 존속하며 회화와 조각이 아닌 입체와 사진, 이벤트 등을 선보이며 무언가를 만들지 않고서도 미술을 할 수 있다는 각성으로 개념미술에 대한 관심을 발전시켰다.

이건용, 〈손의 논리〉, 1975, 퍼포먼스, 사진.

ST 발단의 계기

ST가 창단될 무렵 한국 현대미술의 추세는 앵포르멜의 중후하고 어두운 기류에서 벗어나 옵티컬한 시각 시스템과 밝은 색채로 전환되고 팝적 요소와 공업 테크놀러지인 키네틱한 요소가 나타날 무렵이었다.

그러나 이러한 양상들은 너무나 서구적인 배경 속에서 안배된 것이어서 어느 정도 거부현상을 일으키고 있었으며, 화단 일각에서는 다시금 자기 자신의 반성적인 자문의 시각을 열어야만 한다는 요청을 받아들여야 했으며, 동시에 자기 정리와 비판의 계기를 준비하고 있었다. 이른바 산업사회의 오브제, 이미지의 적극적인 수용으로 나타난 팝아트와 서구 논리적 시각시스템으로서의 자기증명의 옵티컬 아트 그리고 공업사회의 조작인 키네틱 아트의 조작은 그 배경과 역사적 근원을 달리하는 한국 작가들에게는 커다란 자기 성찰의 고뇌의 번민을 안겨준 것이다.

그렇다고 전세대들이 쓰다 버린 앵포르멜의 어두운 실존적 몸부림과 악몽 속으로 자청하여 포로가 될 수도 없었으며 근대적 인간 자아도취를 꿈꿀 수도 없는 바에는 차라리 스스로의 자구책을 강구하지 않을 수 없는 국면에 직면한 것이었다.

그 자구책은 철저한 자기정리를 통하여 무비판적으로 받아들여진 서구의 사고와 방법론을 백지화하는 일과 예술을 어떻게 우리 자신의 생각으로 시작해야 하느냐 하는 발상부터가 문제되는 것이었다. 자기 백지화의 일은 그룹 멤버들 간의 토론을 통하여 또는 작품 제작 계획이나 작품의 평가회를 통하여 이루어졌다. 가령 해외정보의 교환만 하더라도 충분한 비판토론을 통하여 받아들이는 태도는 무조건적으로 수용만 하려는 태도와는 어떤 근본적 차이점을 갖게 되는 것이다. 단지 비춰진 사실을 닮으려는 태도보다는 그 사실을 다시금 사고하고 토론하고 비판함으로써 받아들이는 입장에서 다시

사고해본다는 자기확립의 태도가 개재해 있는 것이다. 이러한 태도의 변화는 창작과 논리라는 매우 지적인 유기적 관계를 화단에 증진시키는 일이었으며 적극적으로는 화단의 기존미학에 대한 거부현상과 70년대 한국 현대미술의 새로운 시대의 개막에 있어서 ST가 일익을 담당하기에 이르렀다.

ST와 70년대 한국 현대미술의 매체적 개혁

먼저 이야기한 바대로 작가의 자기 논리적 타입의 형성은 어떤 면에서 70년대 한국 전위미술의 성격적 면과 토톨로지(동어반복적) 관계를 갖는 것이다. 작품을 한다는 것보다 작품에 앞서 사고한다는 것은 예술이 다만 인간의 정서적 표현체로서만 존재한다는 의식과는 어느 정도의 차이점을 갖는다. 예술가의 생각과 만들어진 것과의 동격화 현상은 예술가가 단지 쟁이적인 기술자로서만 한정되는 것이 아니라 사고자로서 예술의 본질을 새롭게 사고해야 한다는 것과 그것의 자기 논리적 명석성도 예술 안에서 가져야 한다는 의미일 것이다.

한편 ST는 그 첫 출발부터 '입체미술'이라는 종래의 조각과 회화의 개념을 벗어난 작업들이었으며 1974년 3회전 이래 사진, 평면화의 회화, 1975년 4회전 이래 이벤트performance 등 다양한 매체의 개혁을 단행하였다. '입체미술'과 '사진' 그리고 '평면회화', '이벤트'는 현대미술에 있어서 미술 미디어(매체)의 본질을 바로 그 자체의 예술의 본질로 보려는 자기동일적인 논리에 있다는 것은 잘 아는 사실이다. ST가 그때 그때마다 제기하는 문제로서의 미디어의 영역확장 역시 그러한 본질적인 문제의 제기였으며 그것은 신선하게 젊은 작가들에게 받아들여졌다고 생각한다.

그룹과 현대미술

70년대 이후 현대미술은 어떤 일정한 주류의 방향도 없이 거의 개인

적인 관심과 특징도 없이 쇠퇴해가는 것과 같은 양상을 보일지도 모른다. 더구나 그룹이라는 집단적인 운동이나 활동이 정지된 것 같은 착각을 주고 있는 것도 사실이다. 집단적인 이즘이나 주장 그리고 각기 그룹간의 이념적 분쟁현상은 50-60년대의 치열했던 현상에 비하면 70년대 이후는 그룹의 시대가 끝이 나지 않았는가 생각이 들 정도이다.

그러나 20세기 모든 실험적 이즘이나 방법들은 60년대 말로 접어들면서 조용히 미술 자체에 대한 미술로서의 자기 물음의 심도를 깊이 하고 있다. 그리고 그러한 해결의 실마리는 '예술의 개념'과 '미디어'의 문제로 요약되고 있으며, 문화사적으로 볼 때 예술에 대한 '문화인류학'적 반성을 하고 있음이 확실하다. 이러한 조짐들은 젊은 세대일수록 그 심도를 깊이 하고 있으며 예술에 대한 각기 다른 관심이 극단의 충돌로 받아들여지기보다는 상호 보완되어야 할 요소들로써 받아들여지고 있다는 데서도 잘 알 수 있다.

국제전에서도 50-60년대 국제전은 그룹이나 개인이 각기 자신들의 주장을 극도로 주장한 나머지 마치 미술이 개인과 개인, 그룹과 그룹 간의 대결의 장을 방불케 하였으나, 70년대로 들어오면서 각기 개인이나 그룹은 대결보다 상호 관심사에 따라 진지한 탐구와 상호 보완되는 이웃으로 생각하고 있다는 것이다. 그것은 70년대 이후의 미술이 각기 다른 미술의 미디어의 본질적인 탐구의 방향과 내용에 열중하고 있으며, 그간에 있어서 인류문화 전체에 대한 통시적인 자기반성을 깊이 하고 있다는 문화인류학적인 분위기 때문일지도 모른다. 여기서 존중되는 것은 국제주의의 경쟁장으로서의 그룹 간의 논쟁이 아니라 예술 자체에 대한 통시적인 전면적 반성으로부터 전망되는 예술의 보다 근원적이고 보편적인 지평과 지역 간의 특수성이 서로 조화롭게 만나져야 한다는 생각일 것이다. 그런 만치 오늘의 입장에서 그룹의 가치는 더욱 중요한 것이다. 그것은 예술을 재건한

다는 책임감 때문이다.

맺는말

ST가 지금부터 13년 전에 결성된 것은 아주 오랜 일이지만 그 당시 대학을 졸업한 지 몇 년 안 되는 젊은 작가들이 시대와 자신의 문제의 해결을 위해서 진지한 지성적 모임과 순수한 활동을 전개함으로써 한국화단에 좋은 작가와 이념을 구현할 수 있었다는 것은 다행한 일이었다. 오늘날에도 좋은 의미에서 그룹의 존재가치는 높으며 보다 더 진지한 예술적 탐구를 위하여 필요한 것으로 생각된다. ST는 금후에도 새로운 문제제기와 역사에 책임을 가지고 임할 것이다.

ST 회의 활동과 그 계기

ST 모임은 1969년 5월 김복영, 이건용, 박원준, 김문자, 여운, 한정문 등에 의해 'ST Space and Time 조형미술학회'라는 명칭으로 시작되었다. 그 당시 ST 모임의 주된 활동은 회원들 간의 현대미술에 관한 주제발표와 토론 및 각자가 제작하고 있는 작품에 대하여 작품평회를 갖는 활동이었다. 처음에는 소규모 비공개로 모임을 가졌었으나 점진적으로 동호인들을 초대하여 함께 의견을 나누게 되어 대략 20-30명 정도의 인원이 되었다.

그러다가 1971년 4월 국립공보관 전시실에서 ST 회원만으로 구성되어 있는 ST회원전이 이건용, 김문자, 박원준, 여운, 한정문 등에 의해 갖게 되어 공식적으로 ST의 면모를 보여주게 된 것이다. 그 후로 2회전이 1973년 6월 명동화랑에서 열렸으며(김홍주, 남상균, 박원준, 성능경, 여운, 이건용, 이일[미술평론가], 이재건, 장화진, 조영희, 최원근, 황현욱), 3회전이 1974년 국립현대미술관에서 그리고 동년 10월 대구현대미술제에서 그룹초대로(김영배, 김홍주, 김용민, 남상균, 성능경, 송정기, 이건용, 여운, 최원근, 최요주), 4회전이 1975년 국립현대미

술관에서(김홍주, 김용민, 남상균, 성능경, 송정기, 이건용, 여운, 최원근, 최요주, 황현욱), 5회전이 1976년 11월에 출판문화회관에서(강창열, 김선, 김용민, 김용철, 김장섭, 김홍주, 남상균, 성능경, 안병섭, 이건용, 장석원, 최원근, 최요주), 6회전이 1977년 10월 견지화랑에서(강용대, 강창열, 강호은, 김선, 김용민, 김용익, 김용철, 김장섭, 김홍주, 남상균, 박성남, 성능경, 송정기, 신학철, 윤진섭, 이건용, 장경호), 7회전이 1980년 6월 동덕미술관에서(강용대, 강창열, 강호은, 김선, 김용진, 김장섭, 성능경, 윤진섭, 이건용, 정혜란, 최요주) 열리게 되었다.

1971년 이래 전람회 외에 ST 활동은 현대미술 세미나 형식으로 1973년 죠셉 코수스의 「철학 이후의 예술」을 가지고 공개 토론한 것과 1974년 「현대미술의 역사주의와 반역사주의」라는 김복영의 주제 발표로 신문회관에서 대대적인 토론회 등 10여 회를 가져왔으며 1975년 4월 회원전부터 전시회 오프닝에는 전시장에서 회원들의 이벤트(performance)와 즉흥 토론회가 있어왔다.

7장

1980년대

'현실주의'로의 전환

유혜종·김경연

'현실' 또는 미술의 소통은 1980년대 한국미술의 핵심적 화두였다. 하지만 이것은 이전의 한국미술이 현실과 아무런 관계를 맺지 않았다는 것을 의미하지는 않는다. 추상화와 같은 미술도, 한국의 현실 속에서 어떠한 가치나 방향을 추구해야 하는지를 직간접적으로 제시했기 때문이다. 해방 이후 한국미술은 서구의 자본주의적 현대를 추구해야 할 '현실'의 모델 즉 그것의 '본질'로 보았고, 이에 상응하였던 미학적 모더니즘을 수용하고 동화하는 것을 현실에 부합하는 미술적 실천이라고 생각했다. 이러한 이유로 많은 미술가들에게 서구의 현대미술은 '현실'(의 실재)과 소통하는 적절한 방식을 의미했다. 그들은 '현실'을 외면한 것이 아니라 그것을 자신들의 외부에서, 서구의 현대에서 찾았던 것이다.

1980년대 미술가들은 이전의 미술가들이 보았던 것과는 다른 현실, 즉 '민중의 현실'에 주목하였다. 이러한 변화는 그들이 공유하였던 1960-70년대 반독재 민주화 세력의 현실 인식에 기반하였다. 비판적 지식인들은 자본주의적 근대화와 정부 주도의 경제 발전 즉 서구를 모델로 하는 '현대화'가 우리가 추구할 만한 '현실'인지에 대해 의문을 제기하였다. 이들은 노동착취나 인간 소외와 같은 심각한 문제를 파생시키는 기존의 현대화에 대해 비판하면서 현대화의 대안 모델을 모색했다. 이것은 현실에 대한 재인식과 더불어 새롭게 형성해야 할 과제를 부과하였다. '현실'이라는 이름으로 비판적 지식인들이 보았던 것은 더 이상 합리적 학문과 기술 그리고 산업화와 도시화가 만들어내는 혁신적인 변화가 아니라 그러한 변화 속에서 가려지고 억눌려져 있고 파괴되어가던 것들, 즉 민중의 삶, 민족적 전통, 공

동체 문화 등이었다. 이러한 새로운 시대정신은 1980년 광주항쟁의 경험을 통해서 강력한 '저항정신'을 형성하면서 미술을 포함하여 다양한 문화적, 사회적 영역에서 상이한 형태의 '현실주의'로 표출되었다.[1]

현실에 대한 새로운 인식을 토대로 한국미술에서는 현실주의적 관점과 태도, 실천방식이 등장했다. 1980년대에 현실주의적 관점과 태도는 일차적으로 단색화로 대표되는 제도권 미술에 대한 비판으로 구체화되었다. 《12월전》, '다무', 'TA-RA', '사실과 현실', '야투' 등에 참여하였던 청년 작가들은 억압적인 정치적 상황과 이에 상응하는 미술계의 획일적이고 집단적인 경향에 저항하여 현실 속에서 개인의 구체적인 관점과 경험을 회복하고자 했다. 이들의 시도는 구상 이외에도 추상과 포토리얼리즘, 오브제와 설치, 야외 작업과 퍼포먼스 등 기존의 매체나 장르의 구별에 얽매이지 않는 다양한 방식으로 표출되었다. 그런데 이러한 움직임은 소위 '한국적 모더니즘'이 확고히 형성되던 1970년대 초중반부터 싹트기 시작하였다. 그것은 무엇보다 이들이 '현실'을 이우환의 「만남'의 현상학 서설」에서 설파한 이론에 기대어 실재적이고 즉물적인 사실성의 관점에서 이해하였다는 점에서 나타난다. 이러한 점에서 이들은 한국미술 비평이나 미술사에서 또는 민중미술가들로부터 '모더니스트'라고 명명되곤 한다. 하지만 반제도적인 경향을 비롯해 현실 속에 '개인'의 경험과 관점을 구체화하려는 이들의 시도는 1980년대 미술의 중요한 문제의식이었

1 1970년대부터 시작된 이러한 비판적 의식이 1980년대에 들어서면서 본격적으로 확장되고 보편화된 데에는 그에 상응하는 물질적 환경의 변화가 있었기 때문에 가능했다. 무엇보다도 컬러TV를 비롯한 대중매체와 도시 대중소비문화의 발전 그리고 통신망과 교통망의 확충은 민주주의의 기반이 되는 대중들의 물질적 및 문화적 소통을 가능하게 하였다. 이에 상응하여 대중들의 관심도 경제적 성장이나 발전에서 삶의 질이나 가치를 제고하는 것으로 점점 이행하였다. 1980년대 학생들이 주도하고 노동자와 농민 등 사회 전 계층에서 광범위한 호응을 얻었던 민주화운동은 이러한 사회적 변화를 배경으로 하고 있다.

다는 점에서 그리고 이들이 이후 민중미술가들과도 함께 작업하고 전시했다는 점에서 1980년대 '현실주의'에 대한 이해에 복합성을 더한다.

그러나 이들의 작업은 '현실'을 사회적, 역사적 현실로 규정한 이후 '민중미술가'로 불리게 된 비판적 미술가들로부터 비판을 받으며 현실의 개념화와 미술과 현실과의 관계에 관한 문제로 후자와 경합하고 충돌하게 된다. 1980년대 미술이 갖는 차별성은 '현실'에 대한 여러 개념 가운데, 역사적 두께를 가진 '한국의 동시대적 현실'이 '현실'의 개념으로서 확실한 주도권을 획득하게 되었다는 데에 있다. 그럼으로써 이 시기의 미술은 전후 한국미술에서 줄기차게 제기해왔던 문제들, 즉 한국 현대미술은 어떻게 서구의 것이 아닌 한국의 현대성을 표현할 수 있을 것인가, 한국미술은 어떻게 자신과 우리의 삶을 형상화하는 토착적이고 주체적인 표현이 될 수 있을 것인가, 한마디로 미술은 어떻게 우리의 삶의 맥락에서 의미를 가질 수 있을 것인가라는 질문에 답을 하게 된다.

1980년대의 한국미술은 정체불명의 추상화된 현실이 아니라 구체적인 한국의 현실에 주목하면서 미술적 실천의 방향을 바꾸고자 했으며, 그러한 시도 속에서 한국사회의 현대성과 전통을 새롭게 사유하여 한국미술을 재구성하고자 하였다. 이와 더불어 1980년대 후반의 한국미술은 탈냉전화와 전지구화의 동시대적 현실 속에서 국제 미술 정보를 실시간으로 접하게 되면서 이전과 다른 문제의식과 활동 방향 및 전략을 고민하게 된다. 요컨대 1980년대 후반의 미술가들은 한국성이나 민족주의적 담론을 넘어서 당대의 지적, 담론적 지형을 구성하였던 포스트모던, 다원주의, 문화번역과 탈식민주의의 담론과 소통하면서 자신의 미술을 전지구적 자본주의 현실에 대한 비판적 거점으로서의 동시대 미술로 새로이 사유할 것을 요구받게 된다.

1. 한국 근현대미술에 대한 비판적 성찰과 제도비판

1970년대 미술계에서 가시화된 현실에 대한 문제의식은 소위 4·19세대의 역사관과 정치적 입장을 공유한 몇몇 비평가들에 의해 더욱 구체화되었다. 대표적인 인물은 미술 비평가이자 비판적 지식인이었던 김윤수金潤洙, 1936-2018였다. 김윤수의 작업은 무엇보다도 공고화되고 있던 한국 근현대미술사 담론에 대한 비판으로부터 시작된다. 사실 한국 근대미술의 자료 정리와 연구는 1960년대부터 대한민국예술원의 한국예술사 기록 사업을 통해 진행되었다. 이 사업에 참여하였던 제1세대 비평가이자 국립현대미술관장인 이경성은 한국 근현대미술의 전개를 이식된 서구미술을 자기화한 역사로 정리하였다. 그의 역사 개관은 이후 《한국 근대미술 60년전》과 같은 한국 근대미술 전시들과 그의 단행본 『한국근대미술연구』(동화출판사, 1975) 그리고 오광수와 이구열의 후속연구를 통해 공고화되었다.

하지만 김윤수는 서구미술을 자기화하여 한국 근현대미술을 정립했다는 내러티브에 동의할 수 없었다. 한국미술이 대한민국 성립 이후에도 식민 잔재를 해결하지 못하고 민족적 현실에서 소외된 채 전개되고 있다고 보았기 때문이다. 따라서 그는 선형적 발전의 내러티브를 쓰는 대신에 왜 한국 근현대미술사는 이렇게 모순적이고 부조리한 모습을 갖게 되었는지를 물어야 한다고 주장한다. 그와 동시에 그는 한국의 모더니즘 미술에서 오랫동안 주변화되었던 현실주의 전통 속에서 미술의 소통이라는 한국 현대미술의 대안을 발견한다.

한국 근현대미술사에 대한 이러한 자기반성은 미술계의 환경이 변하면서 더욱 힘이 실리게 되었다. 1970년대 중후반에서 1980년대에 이르는 시기는 미술 관련 제도가 확충되고 이것이 제도로서 공고화되던 시기였다. 당시 경제적 풍요와 대중매체의 발전은 미술에 대한 대중적 관심을 불러일으켰고, 이러한 미술의 붐을 반영하듯 국전

외부(국전은 1982년에 폐지되었다)에 새로운 제도가 마련되었다. 상업
화랑이 속속 문을 열고, 『계간미술』 등 미술잡지가 출간되었으며,
《중앙미술대전》, 《동아미술제》 등 신문사가 주관하는 미술대전이
발족되어 기존 미술 제도를 확충하고 있었다. 이러한 제도적 발전은
비판적인 신진 비평가들이 기존의 제도권 미술을 비판할 수 있는 공
간을 마련해주었고, 청년 세대 미술가들의 작품이 자주 조명될 수 있
는 환경을 제공하였다. 이러한 새로운 환경 속에서 기존의 제도와 문
화에 비판적인 생각을 가진 작가들과 비평가들은 미술계에 다양한
경향을 소개하고 이끌어가면서 기존의 미술계와 구별되는 대안적
가능성을 발전시켜 나갔다. 아카데미즘화된 한국미술을 비판한 성
완경成完慶, 1944-2022과 미술의 신화화를 논박한 최민崔旻, 1944-2018은
이러한 변화를 대표한 논자들로서 1980년대 현실주의 미술의 등장
에 중요한 논점을 제공한다.

2. '현실'이라는 미술의 화두와 실천들

미술비평의 담론에 등장한 '현실'이라는 화두는 1970년대 초중반부
터 1980년대에 이르기까지 다양한 미술적 실천에 등장했다. 즉, '현
실'에 대한 문제의식은 한국화와 서양화, 회화와 조소, 심지어 구상
과 비구상의 영역에 걸쳐 두루 발견되기에, '현실'은 이후 민중미술
이 개념화했던 사회적, 민족적 현실의 의미로만 한정되지 않았다. 그
것은 일의적이라기보다는 다의적이었다. 그것은 추상부터 신新형상
그리고 오브제와 현장미술까지를 포괄하면서 다양한 미술적 실천을
이해하거나 평가하는 개념으로 폭넓게 사용되었기 때문이다.

　한국화단에서 '현실'은 새로운 미술사조 도입의 필연성을 성찰하
는 조건으로 이해되곤 하였다. 하지만 미술가 김용익金容翼, 1947-은 전
후 한국미술의 전개를 정리한 1979년 《한국 현대미술 20년의 동향

전》리뷰에서 이제 한국 현대미술은 이것이 모방인지 아닌지를 논의할 단계를 넘어서, 한국적 시공간에서 이것이 갖는 의의를 평가할 때가 되었다고 주장했다. 이러한 입장은 작가들은 물론 심지어 관객들도 현대미술과 한층 더 다양한 방식으로 소통할 뿐만 아니라, 미술이 사회적 맥락과 깊은 관계를 맺고 전개되고 있음을 말하는 것이다. 그러나 이와 같은 미술과 현실에 대한 관점은 큰 호응을 받지 못했다. 그것은 단색화에 비판적이었던 20-30대의 청년 세대에서 보듯, '현실'이라는 용어에는 기존의 미술적 실천에 대한 반성(획일적이고 논리 일변도인 단색화에 대한 비판)이나, 미술에 대한 새로운 태도 또는 작업 방식(장르나 매체의 구분에 대한 폐기), 동료 미술가나 현실과 소통하는 방식('민주적인 미술문화'의 정착) 등에서 제도권 미술과는 다른 미술의 실천방식이라는 뜻이 내포되어 있기 때문이다.

그렇지만 무엇보다 미술과 현실 사이의 관계를 주제화하였던 신진 작가들(예를 들면, '다무', '상-81'《시각의 메시지》《의식의 정직성, 그 소리》등)은 선배 세대가 그들의 미술이 사회적 현실과 어떠한 관계를 맺는지에 대한 고민이 없다는 것에 비판적이었다. 신진 작가들은 이러한 문제에 대한 비판적 대안으로 현실을 경험하고 인식하는 개인 주체를 재발견한다. 이들은 개인의 주체적 인식은 자신의 현실에 풍부히 그리고 '전의식적으로' 접근하게 한다고 보았고, 따라서 현실 속의 경험을 통해 형성된 "폭넓은 현실 개념"과 "정신의 주체성"을 강조하였다. 이러한 입장은 다른 한편으로 집단적인 미학 아래 개인이 묵살되었던 기존 미술계에 대한 반발이었다. 하지만 이들의 작품은 대개 '物物' 자체에 대한 탐구를 통해 '현실'을 실재성, 즉물성, 사실성의 개념으로 이해했던 선배 세대와의 친연성을 담보하고 있기도 했다. 그리고 이것은 신진 작가들의 현실 이해가 여전히 삶의 구체성과는 거리가 멀고 사변적이라는 비판의 빌미를 제공하게 된다.

3. 전환기의 한국화: 탈동양화

이 시기에 점점 많은 한국화가들이 매체나 장르 구별 없이 다양한 전시회에 참여하고 그룹 활동을 했다. 기성세대와는 차별화된 작업 및 소통방식을 보여주던 이들은 '전통과의 연계', '동양정신에의 회귀' 등에 기반한 기존의 동양화 개념과 이에 따른 제도적 구분에 의문을 제기하면서, 변화하는 현실에 동양화가 어떻게 존재해야 할 것인가 라는 문제의식을 공유하였다. 이들의 미술적 실천은 1980년대 '한국화'의 위상과 당시의 변화된 현실에 기인한다.

1982년 국전의 뒤를 이어 새롭게 설립된 《대한민국미술대전》과 1983년에 개편된 새 미술 교과서에 '동양화'라는 명칭 대신 '한국화'가 공식적으로 채택되었다. 그러나 '한국화' 용어는 이전의 동양화처럼 서양화와 함께 화단을 양분하는 용어로서의 위상을 지니지 못했다. '한국화'라는 용어가 공식적으로 채택되었으나 '동양화' 용어가 지속해서 사용되었고 '채묵화', '수묵채색화' 등과 같은 명칭들이 경쟁적으로 등장하였다. 이렇듯 다양한 용어가 공존하는 상황은 '한국화'가 기존 '동양화'와 차별화된 정체성을 보여주지 못한다는 한국미술계 내부의 시선과 함께 1980년대 이후 한국화단에 나타난 '탈동양화' 현상과도 관련이 있다. 다시 말해 재료나 기법은 물론이고 한국화의 핵심 가치에 대한 합의가 점차 이루기 어려워지는 상황을 상징적으로 드러낸다.

이를 잘 보여주는 단적인 예가 1980년대 초의 수묵화운동이다. 송수남을 비롯하여 수묵화운동에 참여했던 작가들은 테레빈유에서 장판지까지 동원된 지금까지의 동양화 추상 작가들의 재료 실험을 비판하고 전통재료인 지필묵으로 돌아갈 것을 주장하였다. 비록 수묵화운동은 동양화의 기본 재료로의 회귀를 내세웠지만 정작 이들이 추구했던 것은 지필묵을 둘러싼 전통 관념을 벗겨내고 그 물성을 최

대한 드러내는 것이었다. 물질로서의 지필묵이라는 인식은 일제강점기 이후 수묵과 채색의 이분법 속에서 수묵에 부여되었던 민족, 전통, 동양, 문인 정신 등과 같은 관념이 떨어져나가는 출발점이 되었다. 이러한 경향은 1980년대 중반 내고乃古 박생광朴生光, 1904-1985의 작품이 던진 충격 아래 강렬한 채색화가 부상하면서 더욱 가속화되었고 종국에 수묵과 채색의 이원구도라는 틀을 붕괴시키기에 이르렀다. 관습에 대한 도전을 한층 뚜렷하게 부각시키는 것이 '채묵화'라는 용어의 등장이었다. 채묵화는 수채화, 파스텔화처럼 재료를 기준으로 장르를 구분하려는 접근방식에서 나왔다. 그리고 '한국화'란 용어는 재료와 상관없이 한국적인 특질을 보여주는 모든 장르를 포괄해야 한다는 사고를 반영하는 것이기도 했다. 1980년대는 이처럼 특정 재료나 양식의 장르를 계승하는 것과 '한국적/동양적 회화'의 정체성을 추구하는 것이 별개라는 자각이 공감대를 형성했던 첫 시기였다.

수묵화운동은 또한 동양사상의 이상화된 공간이었던 자연/산수로부터 현대의 도시공간으로 눈을 돌렸다. 가변적인 현실 너머의 본질을 추구하는 장르로서 정의되어온 한국화의 이러한 변화는 1980년대 한국미술계에서 매체와 장르의 구별 없이 추구되었던 현실주의의 또 다른 양상으로 이해할 수 있다. 일상적이고 비근한 현실에서 소재를 구하고 생활 속의 다채로운 감성을 솔직하게 드러내는 이 새로운 구상 작품들은 이전에 동양화가 추구하던 추상적이고 금욕적인 정신세계와는 사뭇 달랐다.

그렇지만 식민주의의 극복을 위해 '서구문화'의 대척점에 '민족문화'를 상정한 민중미술의 민족미술론에서 한국화는 반산업화, 반근대화를 지향하는 회화로 재확인되었다. 원동석은 산업화 이전의 전통적인 농경사회를 민족정신의 원형이 보존된 시공간으로 정의하고 한국화는 전통 농경문화에서 발생한 '자연에의 귀의'를 기본이념으

로 하는 회화라고 규정하였다. 자연과 인간의 합일을 강조하는 자연관, 훼손되지 않은 민족성의 보존 등으로 규정된 한국화의 특성은 탈장르에 따른 한국화의 '위기' 속에서 서양화와의 차별성을 보여주는 핵심가치로 부상하였고 2000년대에 이르기까지 지속되었다(강선학, 「구조적 과잉과 구조적 궁핍」, 『한국추상미술 40년』, 재원, 1997. 151-193쪽; 김학량, 「전시장 입구 안내문」, 『흩어지다』, 한국문화예술진흥원 미술회관 편, 한국문화예술진흥원, 2001). 다시 말해 1980년대에서 1990년대에 이르는 시기는 한국화를 구성하는 기존 틀을 벗어나 '회화'에 도달하려는 움직임과 민족회화로서의 정체성을 여전히 담보하며 탈장르 현상을 한국화의 위기로 인식하는 움직임이 서로 공존하던 전환기였다고 할 수 있다.

4. 사회적 발언이자 삶의 표현으로서의 미술

1980년대가 현실주의 미술의 등장으로 이해될 수 있다면, 이 시기를 지배했던 가장 중심적인 문제는 바로 그 '현실'을 무엇으로 볼 것인가였다. 그리고 누구보다 이 문제에 본격적으로 매진한 것은 1979년에 창립된 '현실과 발언'(이하 현발)과 '광주자유미술협의회'(이하 광자협)였다. 이들은 소위 청년 세대의 미술 실천에 비판적이었는데, 그 이유는 그들의 작품이 여전히 모더니즘의 논리 안에 있으며 충분히 '현실적'이지 않게 보였기 때문이다. 그렇다면 '현실적인' 것은 어떤 것인가? 구상이나 일상의 소재가 현실을 의미하지는 않는다. 극사실회화에 대한 최민의 비판은 이 점을 분명히 하고 있다. 최민은 1970년대 말부터 등장한 극사실회화의 소재가 현실에 대한 작가의 관점이나 삶의 의미가 배제된 "중성적인" 성격을 갖는다고 지적한다. 이것은 또 다른 의미로 성완경이 지적하듯, 매체가 가지고 있는 표현의 능력을 유보하거나 매체의 사회적 맥락과 쓰임새에 대한 고

려를 간과하고 있는 것이었다. 신진 작가들의 현실 이해가 '사변적'이라고 비판받았던 이유가 여기에 있다. 현실은 사변과 관조의 대상이 아니라 인간이 살아가는 환경이자 바로 그 인간에 의해 만들어지는 환경이다. 이러한 의미에서 현실은 '실천적인' 것, 우리가 참여하고 소통해야 하는 어떤 것으로 이해되어야 한다. 현발과 광자협의 현실주의는 바로 이러한 새로운 현실 이해로부터 출발한다.

이러한 맥락에서 '발언과 증언'으로서의 미술은 이전의 현실주의와 분명한 선을 긋는다. 그런데 1970년대 후반의 이상국의 개인전, 1980년의 홍성담과 노원희의 개인전, 《시대의 낌새를 뚫어 보는 작업: 강도전》 등은 이러한 현실주의의 흐름이 단지 몇몇 그룹에 한정된 것이 아니라 많은 사람들에 의해 공유되었던 일종의 시대정신이었다는 것을 보여준다. 독립적으로 분산되어 활동하던 현실주의 경향 미술가들의 작업을 하나의 경향으로 묶을 수 있었던 것도 이러한 시대적 공통성이 있었기 때문이다. 『계간미술』 1981년 여름호의 「11인의 현장: 새 구상화」는 그 좋은 예가 될 것이다. 현발 회원 다섯 명과 여타 현실주의 작가들을 '신구상'이라 소개한 특별기획에서, 김윤수는 이들을 하나로 묶어 '현실주의적', '자생적', '주체적'이라는 용어로 규정하고 논의하고 있다.

이러한 현실주의 경향은 비판적 논자들에게 이전의 한국미술과는 다른 새로운 자세이자 세계관의 출현으로 인식되었다. 그런 만큼 현실주의 경향의 작가들과 비판적 논자들은 그간 한국미술에서 간과되거나 억눌렸던 미술적 표현과 가능성을 탐구하고 이미지의 시각적 논리와 사회적 기반 또는 관계망을 중요하게 검토했다. 현발의 경우, 회원들은 미술과 일상의 시각문화 사이의 접점을 발견하며, 어떻게 자신의 미술이 도시의 일반 대중이나 시각적 환경과 유기적인 관계를 맺을지에 대해 질문하였다. '임술년'은 일상적 삶의 모습뿐만 아니라 독재와 분단의 정치적인 현실 아래 민중의 삶을 형상화하였

다. 현발의 후배 세대에 속하는 '두렁' 창립 회원들은 1970년대 중후
반부터 사회·역사 세미나 모임이나 YMCA 교회 활동, 또는 대학교
사물놀이 동아리에 참여하면서 민중의 삶의 표현으로서의 미술을
창조하려 하였다. 이를 위해 이들은 민족문화운동이나 현장에서 강
조하는 공동체적 삶의 가치와 문화를 개방적 공동작업으로 수행하
고, 몸으로 습득하는 민속문화, 문화 활동과 현장 사이의 연계 등에
주목하였다. 두렁의 고민은 그들과 교류하던 광자협과도 공유되었
다. 1982년부터 미술의 대중화를 위해 판화 매체에 주목하였던 광자
협은 프레이리Paulo Freire, 1921-1997의 민중교육법을 공부하고, 야학 교
사들과 민중교육의 경험을 공유하며 시민미술학교를 운영했다. 두
렁도 함께 참여한 시민미술학교는 서울, 성남, 부산, 대구, 인천 등으
로 확장되었고, 대학의 미술 동아리들과도 연결되었다. 이들의 활동
은 두렁 창립전에 대한 성완경의 평에서 볼 수 있듯이, "일상의 언어"
를 가지고 미술의 범위를 확장하며 제도권 미술을 대체할 미술적 모
델을 보여주었다. 하지만 서사와 전형성에 기대는 미술 표현은 현실
을 단순화하고 축소시키는 문제점도 가지고 있었다. 계몽주의적 성
격이 강한 이들의 미술적 접근은 1985년 이후 현장 중심적 미술의 성
격과 문제점을 초기부터 노정하였다.

5. 현실주의 미술의 확장과 '민중미술'

1980년대에는 소위 '민중미술' 그룹이라 불린 현발, 광자협, 임술년,
두렁 등의 소그룹 외에도, 《상-81전》, 《젊은 의식전》, 《횡단전》, 《실
천그룹전》, 《의식의 정직성, 그 소리》, 《'83 인간전》, 마루조각회 등
현실 인식을 투영하는 여러 그룹들이 활동했다. 이들의 다양한 작업
은 현실주의 미술이 구상미술과 '정치적 의도'로만 한정될 수 없음을
그리고 반대로 추상적이고 개념적인 미술도 현실주의적인 미술이

될 수 있음을 보여주었다. 현실주의의 복합적인 경향은 김윤수가 관장으로 있던 서울미술관의《올해의 문제작가전》, 1984년《거대한 뿌리전》을 시작으로 다양한 현실주의 미술을 보여주었던 한강미술관의 전시들, 이외에도 관훈미술관, 동덕미술관, 아랍미술관, 롯데갤러리와 같은 제도 공간에서의 전시를 통해 소개되었다.[2]

이러한 흐름 속에서 1983년부터 광자협, 두렁, 땅동인, 시대정신 회원들은 전국적으로 미술가들이 연대할 수 있는 미술가 협의체에 관한 논의를 시작하였다. 미술계보다 한발 앞서 민주화운동에 참여한 민족문화운동은 1984년에 전국단위의 '민중문화운동협의회'를 결성했고, 이것은 이들 회원들에게 커다란 자극이 되었다. 먼저 소통의 장을 마련하기 위해 1983년에《시대정신》전을 기획하였던 박건과 문영태는 무크지『시대정신』1984-1986을 출판했다. 이 무크지는 현실주의의 흐름을 기록하고 주요 이론가의 글과 작가들의 작품을 소개하는 한편, 제3세계 미술이나 대중적 파급력과 실효성이 큰 판화, 만화, 사진 등의 매체도 다뤘다.

현실주의의 여러 지류를 하나의 큰 흐름으로 인식하는 계기가 되었던 이러한 출판 미술은 많은 미술가들이 참여한 1984년의《105인에 의한 삶의 미술》전에서 더욱 구체화되었다. 같은 해에 여러 그룹 회원들이 모여 기획한《해방40년 역사전》과《민중시대의 판화전》은 현장미술과 현장활동에 대한 관심을 가시화하였다. 이들은 이전 전시와 달리 전국을 순회하며, 대학이나 공공 공간에서 학생, 시민, 노동자들과 함께 시민미술학교를 운영하면서 현장 전시를 개최했다. 1985년 3월에《을축년 미술대동잔치》를 기획한 '서울미술공동체'는 '시대정신', '임술년', '한강기획위원회', '두렁', '시월의 소리' 등과 함께 전국

2　대표적인 것으로는 관훈미술관의《제3회화의 전개》(1981),《제11회 제3그룹전》(1981) 등, 아랍미술관의《제5회 현실과 발언 그룹전: 6·25》(1984),《을축년 미술대동잔치》(1985) 등, 동덕미술관의《'85 정예작가 초대전》(1986) 등이 있다.

단위의 새로운 미술협의체의 발족을 논의하였다.

　　그러나 민족미술협의체의 결성은 1985년 정부의 탄압으로 대중적으로 알려진 《1985년, 한국미술, 20대의 '힘'》전 사건으로 촉발되었다. 이 사건을 통해 이전까지 '신형상', '현실주의', '민족미술', '삶의 미술', '산 미술' 등 여러 이름으로 불렸던 사회 비판적 미술들이 '민중미술'이라는 용어로 포괄적으로 불리게 되었다. 이것은 또한 신문 지상은 물론이고 미술잡지에서, 이일과 성완경, 오광수와 김윤수의 토론에서 보듯 미술과 정치와의 관계에 대한 논의를 촉발시키며 민중미술의 정치성을 다양한 관점에서 고찰할 수 있게 하였다. 제도권 미술의 논자들은 민중미술에 대해 비판적 태도를 견지하였는데, 그들이 제기한 문제는 민중미술이 예술적으로 조악하다는 점, 민중이라는 추상적 개념으로 미술의 본성을 왜곡한다는 점 그리고 민중 도상을 반복적으로 사용하여 또 다른 극단의 형식주의를 형성한다는 점으로 요약할 수 있다.

6. 혁명의 시대에서 전지구적 동시대로

1985년 이후 한국 사회는 혁명의 열기와 민주화에 대한 열망이 사회 전체에서 폭발하던 시기였다. 정부와 운동권 사이의 충돌이 전면화되었고, 학생운동권에서는 마르크스-레닌주의 외에도 북한의 주체사상을 받아들이며 급진적인 이념 노선 투쟁이 본격화되었으며, 노동자 및 농민운동도 점차 커다란 흐름을 형성하기 시작하였다. 민주화운동에 적극 가담한 미술가들은 걸개그림과 만화, 팸플릿 등을 제작하여 대중선전활동과 현장활동을 지원하였다. 또한 1987년 6월 항쟁 이후에는 여성이 처한 억압적 현실을 사회과학적으로 규명하려는 노력이 가시화되면서 많은 여성운동 단체들이 창립되었고, 이들과 연계하여 계급적 억압과 가부장제 사회의 모순을 극복하려는 진

보적 여성 미술가들이 등장하였다. 노동자들의 현장 작업에 참여한 김인순金仁順, 1941-과 이기연李起淵, 1957-, 성효숙成孝淑, 1958-, 정정엽鄭貞葉, 1961- 그리고 '엉겅퀴'와 '둥지'는 그 대표적인 경우다.

이러한 혁명의 시대에 이론 진영에서도 논쟁이 격화되었다. 이론 가들은 미술과 정치선전과의 관계, 현실주의 창작에 있어 민족적 양식의 문제 등에 상이한 관점을 제시하며 논쟁을 벌였다. 하지만 미술이 현실정치에 결합되면서, 억압되고 왜곡된 '현실'의 목소리에 응답하고자 했던 민중미술 주체들의 '절박함'은 그들의 미술적 표현과 상상력을 일정 정도 제한할 수밖에 없었다. 그러나 예외가 없었던 것은 아니었다. 오윤吳潤, 1946-1986은 누구보다도 일찍이 이러한 문제의식을 선취하면서 지식인들이 규정한 민중 개념을 비판하고 현실에 있는 그대로의 민중을 복합적으로 그려내려고 노력한 바 있다. 따라서 그에게 미술의 정치성은 다른 의미를 얻게 된다. 미술은 정치적 의도를 표현하기 때문에 정치성을 갖는 것이 아니라 현실을 다르게 체험하고 지각할 수 있게 하는 한에서 정치성을 갖는다. 이러한 관점에서 원동석元東石, 1938-2017이 미술은 '정치적 복무'를 통해서가 아니라 자신의 전문적 능력의 축적을 통해서만 변혁운동에 제대로 참가할 수 있다고 강조할 때, 그의 입장은 자신과 같은 세대였던 오윤의 그것과 크게 다르지 않았다.

현실을 이념적이고 도식화된 방식으로 접근하는 것에 비판적이었던 오윤과 같이, 모더니즘과 민중미술 양 진영 어디에도 속하지 않았던 일군의 미술가들('난지도', '메타복스', '뮤지엄'과 '황금사과' 등)은 모더니즘 미학의 한계를 극복하면서도 이념이나 정치에 종속되지 않는 삶의 구체성을 다양한 방식으로 표현하고자 하였다. 이들의 작업은 종종 집단주의와 획일주의에 대한 비판으로 논의되고 이해되었지만, 거기에 본질이 있는 것은 아니다. 그것은 우리가 앞에서 제기하였던 1980년대 한국미술의 화두, 즉 '현실'을 어떻게 이해하고

표현할 것인가라는 문제에 대한 또 다른 응답으로 이해해야 할 것이다. 그들은 현실 그 자체를 보고자 했다. 그런데 그들에게 진정한 현실은 선배 민중미술가들이 주목했던 사회학적 현실이 아니었다. 오히려 그것은 삶의 일상적 공간에 놓여 있고 그래서 그 삶을 구성하고 있지만 아무런 의미가 없어 보이고 그래서 주목받지 못했던 사물들이다. 이것들은 일상의 삶의 공간 밖에 있는 어떤 추상적인 공간 속의 사물들이 아니라는 점에서 이들의 현실성은 '타계성Other Worldness의 부정'이자 지금 여기에 대한 긍정을 함축한다.

현실성에 대한 이러한 새로운 접근과 더불어 선배 세대에서 주제화되었던 '한국성'이나 한국문화의 역사적 고유성과 같은 담론도 자연스럽게 자리를 잃게 되었다. 반대로 이 부재한 자리를 차지한 것은 동시대적인 전지구성의 경험이었다. 여기에는 1980년대 이후 비약적으로 발전하였던 한국 경제와 그것의 총화로서 나타났던 88올림픽 같은 국제적 스펙터클이 놓여 있었다. 이와 더불어 이제 1980년대 후반부터 사람들의 시선은 역사와 전통이 아니라 동시대의 다른 장소, 다른 경험, 다른 현실로 향하게 된다. 그리고 이와 더불어 다원성에 대한 문제의식이 강화되고 확장되었다. 이러한 의미에서 1980년대에 등장하여 1990년대에 본격적으로 수용되고 논의되었던 포스트모더니즘이 이들 작가들의 작업을 설명하는 이론적 틀이 될 수 있을 것이다.

1980년대 후반의 한국미술은 전지구적 동시대의 현실에 대한 새로운 문제의식을 동반하게 되었다. 즉, 제3세계 타자성의 입장에서 전지구적 동시대의 현실을 개념화하고 이에 따라 그 현실에 비판적으로 대응할 필요와 과제가 새롭게 부과된 것이다. 이러한 '동시대성' 또는 전지구적 '현실'에 대한 인식은 1980년대 미술을 관통했던 문제의식, 즉 미술가는 어떻게 자신이 사는 현실을 새롭게 인식하고 경험할 것인가 그리고 어떻게 동시대인들과 소통할 것인가라는 문제의식의 확장이라고 볼 수 있다.

1. 한국 근현대미술에 대한 비판적 성찰과 제도비판

최민, 「브루조아에게 먹히는 예술: 사회학적 측면에서 본 미술의 사치성」
『미술과 생활』, 1977년 5월호, 52-58쪽

최민1944-2018은 서울대학교 고고인류학과와 같은 대학원 미학과를 졸업하였다. 그리고 1993년 프랑스 파리 제1대학에서 예술학 박사학위를 받았다. '현실과 발언'의 창립 멤버이자 1980년대의 대표적인 비평가로 알려져 있지만, 그는 1969년『창작과 비평』을 통해 등단하고 여러 권의 시집을 출판하는 등 시인으로도 활동하였다. 또한 곰브리치의『서양미술사』및『시각과 언어』등 서양미술과 시각문화에 관한 중요한 책들을 번역해 소개하는 활동도 활발히 하였다. 그는 임영방 서울대 교수가 편집장으로 있었던『미술과 생활』에 발표한 이 글로 미술계에서 미술평론가로서의 입지를 굳건히 하게 되었다. 이 글은 1970년대 초중반부터 가시화되었던 화랑과 미술시장의 형성 그리고 이에 따른 미술의 상품화와 신비화의 문제를 다룬 제도 비판적 글로서, '주례비평'이나 '정실비평'으로 비판받았던 한국미술 비평에 새로운 비판적 방법론을 소개하였다.

(…) 서울의 몇몇 중심가에는 크고 작은 화랑들이 우후죽순격으로 생겨나 그림장사가 본 궤도에 올랐음을 눈으로 직접 확인할 수 있다. 어느덧 우리 화단에도 이른바 화상畫商이라는 것이 등장하여 본격적인 미술시장을 벌이려고 하고 있는 것이다. 모든 인간관계가 돈이라는 괴물에 의해 맺어지기도 하고 끊어지기도 하는 자본주의 사회에서 한 인간과 다른 인간과의 예술적인 교류도 그 내용이나 결과가 어떤 성질의 것이든 간에 금전관계라는 기본적 바탕의 제약을 받을 것

임은 너무나도 뻔한 사실이다. (…)

그렇다고 하더라도 그림이나 조각을 영락없는 상품이라고 못 박아버리면 예술에 대해 지녔던 막연하고 타성적惰性的인 존중심이 고개를 들어 어딘가 석연치 않은 감정을 느낄 사람들이 여전히 많으리라 본다. (…)

고등학교 이상의 교육을 받은 사람들 중 상당수가 예술은 그 본질상 가치가 있는 것이므로 아끼고 존중해야 한다는 교훈을 직접·간접적으로 무수히 암시받아왔음으로 평소에 명료하게 의식하지 않더라도 그런 교훈을 매우 당연하게 여긴다. (…)

분명히 미술작품은 상품이다. 그런데도 어쩐지 상품으로 생각하고 싶지는 않다. 그림이나 조각은 값비싸게 거래되는 상품인 동시에 그것이 본래 지향하는 가치에 있어서는 냉혹한 금전적 거래관계의 대상에 머무르는 것을 거부한다. 거기서 모순이 생겨나는 것이다. 즉, 상품이란 금전을 통해 교환함으로써 소유 소비되는 것이다. 그러나 예술이 인간과 인간 사이의 공감이 갈 수 있는 감정이나 생각을 서로 전달할 수 있게 하고 그럼으로써 하나로 결합시키는 것을 이상이나 목표로 하는 것이라면 결코 돈 있는 사람만이 소유할 수 있는 상품이어서는 안 된다. 그러나 사실상 오늘날의 미술은 값비싼 상품이 되어 소수의 여유 있는 사람만이 누릴 수 있는 사치가 되어버리고 있다. 이러한 역설은 현대에 있어서 예술이 처해 있는 딜레머를 단적으로 반영하는 것이겠다. (…)

베블런Veblen은 『유한계급론有閑階級論』이라는 책에서 유한계급의 현저한 특징은 과시적誇示的 소비에 있다고 지적했다. 즉, 그들은 불필요한 사치성 소비를 함으로써 고통스런 노동을 하지 않고서도 호화스럽게 지낼 수 있는 자신의 금전적 능력을 타인에게 과시하려고 애쓴다고 한다. 즉, 그들은 실제적인 관점에서 보아 전혀 쓸모없는 것, 그 대신 희귀하고 값이 비싼 것을 아름답고 가치 있는 것으로 간주하

며 (…) 19세기의 유미주의자唯美主義者들처럼 "바로 쓸모없기 때문에 아름답다."고 느끼는 것이다.

이러한 감정의 논리에 따르면 사치란 바로 불필요한 소비이므로 멋있고 훌륭한 취미로 간주된다. 마당에 배추나 토마토를 심는 것보다는 식생활에는 하등 필요치 않은, 그러면서도 가꾸는 데는 많은 노력과 경비가 소요되는 희귀한 화초를 기르는 것이 더 고상한 취미가 된다. 실인 즉 고상한 취미를 지녔다는 자부심은 바로 남보다 자기가 낫다는 우월감을 그 밑바탕에 깔고 있다. 단지 노골적으로 드러내지 않고 교묘하게 위장된 방식으로 그것을 과시하는 것이다. 이러한 취미 및 그 모방이 이른바 속물주의俗物主義, Snobism이다.

예술적인 취미, 또는 미의식에는 바로 이러한 속물주의가 깊숙이 침투해 있다. 이름난 화가나 조각가의 값비싼 상품이야 말로 이러한 속물취미를 가장 세련된 방식으로 만족시켜주는 것이다. (…)

값비싼 가구와 벽에 걸린 유명한 화가의 작품은 얼마만큼의 차이가 있을까? 만약 예술이 고급의 사치스런 장식에 불과하다면 과연 그것이 그토록 큰 의미를 부여할 만한 가치를 지녔다고 할 수 있을까? 또 그러한 작품을 소유하고 접할 수 있는 기회가 좀체로 주어지지 않은 대다수의 대중들은 예술이라는 세계의 울타리 밖에서 체념과 침묵의 상태로 머물러 있어야만 하는가? 만약 작가의 의도가 어떠했던 지간에 현재의 미술이 일종의 사치성 소비의 수단으로 되고 말았다면 그 책임은 어디에 물어보아야 할까? 설령 미술작품이 사치품이라 하더라도 그 나름의 부인할 수 없는 순수한 가치가 있다면 그것은 어떤 성질의 것일까? 작가를 비롯하여 관심 갖는 모든 사람들이 여러모로 한번쯤 깊이 검토해볼 만한 문제가 아닐 수 없다. (…)

성완경, 「한국 현대미술의 빗나간 궤적」

『계간미술』, 1980년 여름, 133-140쪽

미술비평가 성완경1947-2022은 서울대학교 미술대학과 파리 국립장식미술
학교를 졸업하였다. 68혁명 후인 1970년대 초에 유학하면서 자유롭고 진보
적인 분위기를 경험할 수 있었던 성완경은 미술뿐만 아니라 영화와 만화 등
다양한 시각문화 전반을 공부하였다. 이를 통해 그는 미술과 대중시각문화,
더 나아가 도시화와 산업화된 현실 사이의 확장된 교류의 중요성을 인식하
게 된다. 1979년 '현실과 발언'의 창립 멤버로서 작가 활동과 평론 활동을 시
작하였으며, 1980년 봄호『계간미술』(중앙일보사)에 실렸던 이 글은 최민이
저술한 「미술가는 현실을 외면해도 되는가」와 더불어 1980년대 현실주의
미술 비평의 신호탄이 되었다. 성완경은 단색화로 대표되는 한국 현대미술
의 아카데미즘을 제도적 관점에서 비판하며, 미술의 건강한 사회적 효용성
과 미술의 사회화를 제도 미술의 대안으로 제시하였다.

(…) 최근 한국미술이 지닌 문제점의 하나는 미술의 기능이 본래적으
로 가진 사회와의 통합 기능으로부터 장식의 기능으로 전치轉置되어
그 파행적인 궤적이 차츰 심화되고 있다는 점이다. 때문에 정상적인
미술의 효용에 바탕을 둔 미술문화의 전개가 크게 위협받고 있다고
생각된다. (…)
　　예술은 통합과 전복의 두 가지 대립된 본질적 기능을 통해 한 사
회가 건강하게 존속할 수 있도록 한다. 한 사회의 건강에 예술이 작
용한다는 것은, 예술이 그 사회의 생물적인 구조와 기능의 장場에 장
식의 기능으로서만이 아니라 근원적인 기능으로 참여한다는 것이
다. 장식의 기능으로서만 존재한다는 것은 예술이 사회의 이같은 유
기체적인 현실로부터 유리되어 변두리에서 오직 기생적으로 존재한
다는 말이다.

이같은 기능의 변질은 미술활동의 영역에 직접 개입된 작가들의 작품과 의식에서도 여러 가지 검증 가능한 형태로 드러나 있을 뿐 아니라, 미술에 대한 수용의 문화적 패턴에도 역시 잘 드러나 있다. 나아가 미술작품의 유통과 미술정보의 생산에 제도적으로 관계된 여러 전문 및 비전문직 종사자들은 일종의 기득권으로서 미술의 어떤 신화를 거의 맹목적으로 유지·강화시키고 결과적으로 이같은 현상에 내재한 문제점들을 감추어, 오히려 더욱 속 깊은 병폐로 만드는 데 한몫 거들고 있다고 보인다.

먼저 미술창작의 측면에서 창작의 질과 행태에 드러난 전치의 갖가지 징후가 논의될 수 있겠다. (…)

우선 보수 진영의 성공한 일부 중견 및 원로 작가들―이들의 이름은 이를테면 여러 화랑이 기획하는 '원로 및 중견 작가 초대전'이란 형식의 전시회에 주로 오르내리는 이름들이다―의 작품들에서 작가가 응고된 전통적 미술양식의 권위에 집착함으로써 스스로를 판에 박은 양식의 수공적인 복제기술자로 전락시키고 있음이 주목된다. (…)

미학적인 질에서 볼 때 이들의 작품은 키치Kitsch의 특질을 거의 그대로 지니고 있으며, 문화적·경제적 측면에서 볼 때 사전私錢, 위조화폐과 하등 다를 것이 없는 것이다. 다른 점이 있다면 글자 그대로의 위조화폐가 경제를 교란시키는 것과는 달리, 이들 사전은 실제로 경제도 사회도 교란시키지 않는다는 점이 다를 뿐이다.

그러나 이는 "본질적으로는 이윤추구에 종속되어 있으면서도 동시에 문화적으로는 예술의 순수성을 보전하려는" 현대 자본주의 사회의 속성이 "절대로 부패하지 않을 듯이 보이면서도 사실은 부패할 수도 있는" 이런 예술을 문화적으로 경제적으로 용납하고 있기 때문이다. 이들 작가들이 실제로 부패하지 않았기 때문은 아니다. 부패해도 해를 끼치지 않는 듯이 보일 뿐이다.

실제 이들 사전은 그것이 미술의 참다운 소통형식으로서의 가치를 지니고 있는지에 대한 이의를 제기하지 않는, 맹목의 문화적 통념과 속물주의에 의해서 그 유통을 보장받고 있다. 살아있는 예술은 본래 무엇인가 전달한다. 그리고 그 전달된 '무엇'은 대개 참된 가치이다. 참된 가치란 "가능한 것을 향한 공동 체험의 양상"을 말한다. 참된 가치를 소통시키지 않은 채 무엇인가 의미 있는 것처럼 통용되고 있다면 그것이 부패의 징후, 곧 질병의 징후가 아니고 무엇이랴. (…)

물론 작가는 이같은 체험을 항상 의식의 차원에서 산출해내는 것은 아니다. 미술 관중이 무엇을 원하니까 그것을 이렇게 나타내야겠다 하는 식의 것은 더욱 아니다. 작가는 자유롭고 정직한 작업으로, 그 대부분은 무의식적인 힘에 끌려 자기를 드러낼 뿐인 것이다. 그러나 예술가가 자유롭고 무의식적인 힘에 끌려 작업을 한다고 하더라도 그가 절대적인 영원의 공간 속에서 영원의 얼굴을 향해 창작하고 있는 것은 아니다. (…)

개인적인 창조의 밀실에서 나온 듯이 보이는 작품도 결국은 사회의 "상상적인 공동 체험의 장"으로 수용됨으로써 실제의 사회공간 속에서 삶을 얻게 되는 것이다. (…)

사회의 본질이 변화와 역사 속에서 끊임없이 뒤끓고 진통함으로써, 예술에 대해 "동적인 제약을 하는 동시에 충족에 대한 기대와 요청을 함으로써" 결국 예술을 영원의 공간이 아닌 사회의 공간으로 통합시키기 때문이다. (…)

미술 밖의 여러 문화가 생동하는 다양한 체험을 주고 대학의 미술교육이 폭넓은 인문과학의 시야를 포용했다면, 그리하여 미술인들 각자가 자연스럽게 여러 흥미 있는 문제들을 스스로 발견할 수 있었더라면 사정은 이와는 달랐을 것이다. 미술을 순전히 형식 자체의 탐구로 생각한다는 것은 이같은 결핍에서 오는 지성의 단차원주의, 의식의 미니멀리즘 외에 다른 아무것도 아니다. 미술은 그것이 아무

리 순수한 유희와 쾌락의 차원으로 스스로를 개방한 듯이 보이는 순간에도 결국 지성의 소산이다. 그것은 만들고 조직하고 구축하는 일이다.

알려져 있는 모든 힘─비단 형상의 힘만이 아니라 인생 전반에서 발견되는 모든 의미 있는 요소들을 종합하고 연출하는 일이다. 그리하여 무엇인가를 정말로 만들어'내는' 일이다. 여기서 '무엇'을 만드느냐가 중요한 것으로 되어야지, 만드는 방식의 형식적 요소 자체를 해체해 거기에 절대성을 부여한다면 이는 순전한 도착倒錯 밖에 아무것도 아니다.

이같은 도착은 미술이 지향하는 종착지가 어딘가에 대한 인식의 도착에 의해 위안을 얻으며 강화된다. '미술사'와 '미술관'이 미술의 종착지요, 최후의 절대적인 참조처라는 믿음이다. 즉, 새로운 모험의 순서대로 목차가 잘 정리된 미술사 교과서와 미술사의 의식이 거행되는 신비로운 신전인 미술관이 그들에겐 이들 모험의 권위를 보장하는 곳이요, 또한 최후의 귀향지인 것이다. (⋯)

대중은 (물론 여유 있는 사람이나 가능한 일이다) 얌전한 전시회 순례자가 되어 수동적인 소비자로 전락했다. 실제 전시회에 가볼 여유가 없는 사람도 신문을 통해 이들 전시회들과 미술가들의 근황에 대한 '풍문'과 만난다. 이들에게 미술은 실제 접하지 못하더라도 무언가 아득하면서도 좋은, 이의 없는 제도로 되어 있다. 사회의 대다수를 점하는 이 사람들은 이분화한 시각 체험을 하며 산다.

하나는 나날의 일상생활에서 경험하는 실제적 체험이요, 다른 하나는 이러한 미술작품의 체험이다. 후자의 체험은 특별하고도 여분의 것인 체험, 즉 장식의 체험이다. 여기에 바로 미술에 대한 민중의 소외가 있다. 흔히 민중적 삶의 현실을 그렸다고 자부하는 그림들도 이러한 소외를 근본적으로 막지는 못한다. 민중을, 민중의 삶을 그린 미술가의 그림 앞에 대면시킨다고 해서 그들의 소외를 변경시킬 수

는 없다. 이것이 미술 민주주의의 허구다.

바람직한 미술현실의 방향은 미술의 민주화보다는 미술의 사회
화에서 찾아져야 한다. 이것이 미술인과 사회가 함께 찾아야 할 길로
서 과제로 남는다. 미술관 밖의 미술에 대해 눈을 돌리는 것이 그 한
걸음이 될 것이다. (…)

2. '현실'이라는 미술의 화두와 실천들

김용익, 「한국 현대미술의 아방가르드 : 《한국 현대미술 20년의 동향전》과 더불어 본 그 궤적」
『공간』, 1979년 1월, 53-59쪽

김용익1947-은 홍익대 서양화과에서 학사 및 석사학위를 받았다. 그는 1970년대에 천을 이용하여 환영과 물성에 대해 문제를 제기하는 작업을 하였고, 그러한 문제의식 때문에 '단색화' 작가군으로 분류되기도 했다. 그는 '에스프리', '앙데팡당', '에콜 드 서울', 《한국현대미술의 단면전》(도쿄 센트럴미술관)과 《상파울루비엔날레》와 같은 국내외 전시에 참여하는 등 활발한 활동을 보여주었다. 그렇지만 1970년대 후반부터 소위 현실주의 경향의 미술가들과 함께하면서 단색화 작가군과는 차별화된 행보를 보이게 된다. 김용익은 미술 작업과 더불어, 미술 비평 글을 지속적으로 저술하였다. 이 글은 다양한 스펙트럼을 보여주는 한국 아방가르드미술의 역사를 정리한 《한국 현대미술 20년의 동향전》에 대한 그의 비평이다. 이 글에서 그는 한국 현대미술이 한국적 현실과 필연적 관계를 맺고 있다는 것을 강조하며, 이제는 한국 현대미술을 주체적 입장에서 재평가해야 할 시점에 왔다고 평한다.

외국사조의 모방인가, 내부적 필연인가

(…) 현대미술이란 여기서 아방가르드와 동의어라고 보아도 무방하겠다는 것이 필자의 생각이다. 즉, 기존체제 속에 안주하길 거부하고 늘 앞으로 전진하려는 아방가르드 말이다. 이런 문맥에 서서 본다면 예컨대 철지난 앙포르멜이나 추상표현주의 또는 기타의 바리에이션을 통하여 기존의 가치체제 속에 안주하려는 시도가 현대미술 축에

끼지 못함은 자명한 일이 아니겠는가. 다른 말로 바꾸어 본다면 현대
미술은 요컨대 실험적이어야 하는 것이다. 대체로 이번 전시회가 해
석하는 한국현대미술사는 이런 성격을 띤 것으로 필자는 파악했다.

　그러나 이러한 변모가 어떠한 내부적 필연에 의해서 이루어졌다
기보다는 외국의 유행사조에 맹목적으로 추종한 결과가 아니었느냐
하는 문제가 남는다. 이 문제에 대한 주밀周密한 답을 작성하는 데는
많은 양의 작업을 요하리라 본다. 사실 그동안 늘 현대미술을 곱지
않은 눈으로 보아온 사람들의 현대미술에 대한 주된 공격점이자 현
대미술의 최대의 취약점으로 느껴지기조차 했던 것이 바로 이 '외국
사조의 무조건적인 추종'이란 말이었다. '외국에서 이것이 유행이다
하면 곧 이것을 모방하고 또 저것이 유행이다 하면 곧 저것을 모방하
는 짓, 그 짓이 현대미술이란 말이냐'—이러한 비난은 필자 자신도
심심치 않게 들었다. (…)

　그러나 필자의 개인적인 소견으로 볼 때 외국 사조의 모방 운운
하면서 현대미술을 비난하는 태도는 퇴색하여 시효를 잃은 지 이미
오래인 것 같다. (…)

　현대미술을 수행하고 있는 당사자들의 입장에서 볼 때 모방이니
추종이니 하는 차원과는 다른 차원에서 현대미술, 그것이 던져주는
철학은 견딜 수 없는 매력이었으며 또한 숙고하면 할수록 현대미술
그것은 숙명이자 필연이었던 것이다. 그리고 이런 판단이 섰을 때 그
때엔 역사가 그 타당성을 확인해줄 것을 확신하면서 그냥 그 현장에
뛰어들어 몸으로 비벼댈 뿐인 것이다. 그리고 내뱉는다면 '두고 보라
구!' 이 말뿐이다.

　사실 이들이 이러한 확신과 자부심을 갖게 되기까지에는 숱한 오
류와 시행착오가 있었음을 인정해야 할 것이다. 외국사조의 모방 또
한 부인할 수 없는 사실이었음을 인정해야 한다. 필자가 체험한 바로
도 1970년의 소위 개념예술(이번 전람회에서 제3부에 해당되는)운동

은 거의 전적으로 외국으로부터의 정보에 의해 촉발, 추진된 것임이
분명하기 때문이다. 그러나 그렇다고 해서 한국에 있어서의 개념예
술운동이 갖는 의의를 평가절하할 수는 없는 것이며 앙포르멜이나
기하학적 추상의 경우 또한 마찬가지인 것이다. 이것들이 이것들대
로 한국이라는 시공간 상황에서 갖는 의의를 발견해내어야만 할 시
점에 서 있다고 믿기 때문이다. '외국 사조의 모방'이란 말에서 풍겨
오는 사대주의적 문화적 변방주의 냄새를 더 이상 견디기는 어렵다.
아니 앞서 말했듯이 이미 시효를 잃은 것이다. 이제 우리는 현대미술
을 주체적 입장에서 수용하고 그런 입장에 서서 한국 현대미술사를
조명하여야 할 지점에 서 있다고 자부한다. (…)

장석원, 「의식의 정직성, 그 소리」
《의식의 정직성, 그 소리》(1982년 8월 18일–24일), 서울 관훈미술관

이 전시는 '다무', '전개', 'TA-RA', '횡단' 그룹이 참여한 그룹전으로서, 1980년
대 초의 다양한 매체와 장르를 실험한 현실주의의 여러 경향을 보여준다. 이
글은 현실주의를 단색화의 안티테제로 한정한 기존의 미술사 서술과 달리,
이 둘 사이의 차이를 드러내면서도 그와 동시에 1980년대 현실주의 미술을
1970년대 단색화의 문제의식을 기반으로 하여 그것의 취약점을 객관적인
현실 개념과 주체적 의식을 통해 보완하려는 새로운 "전의식적인" 미술 표
현이라고 규정하였다. 또한 이 전시에 참가한 작가들 가운데 일부는 곧 이후
민중미술이라 불리는 현실주의 미술에 참가하고 있다는 점을 고려할 때, 이
글은 1980년대 현실주의 안에 공존했던 현실의 형상화와 현실과 미술과의
관계에 대한 다양한 관점을 제공해준다.

1980년대라는 장

(…) 이미 1980년대의 특질을 다양성, 개방성으로 보는 시각이 있을
터이고 이것은 1970년대의 논리성, 단층성과는 좋은 대조를 이룰 수
있을 것이다. 여기서 1970년대의 성격에 대하여 좀 더 부연해보자면,
무엇보다도 1970년대 초기는 AG를 주축으로 한 실험미술의 도입기
라 할 만하고 그 이후는 단일논리적 성향이 작품의 방법론으로서 등
장한 점 그리고 집단적으로 파워 형성을 거듭한 끝에 개성의 미약화
가 현저했다는 점 등을 들 수 있다. 그러나 이러한 지적도 반드시
70년대의 부정적 측면만은 아니며 1970년대는 그 나름의 존재이유
를 가지고 가치 기준을 설정했다는 점을 인정할 수 있다. 즉, 1970년
대는 그 자체로 완결된 것은 아니며 그 결론은 1980년대로 이어질 수
도 있을 것이다. 그러나 여기서 포착하려는 1980년대의 새로운 의식
이란 1970년대로부터 뻗어나온 끄나풀은 아니며 또 반대개념도 아
니다. 1970년대에 있었던 사실을 그대로 인정하며 그것을 바닥에 깔
고 더 새로운 개념, 미래지향적 의지성, 폭넓은 현실개념, 의식의 자
기화 … 이 모든 것들이 새롭고 날카롭게 길러질 수 있는 성향을 지
칭한다. (…)

의식은 무기인가?

1970년대의 유산은 무엇인가? 의식이다. 그들은 경직된 의식을 남겨
두었다. 그들이 자랑하던 주 무기는 텍스쳐어, 논리, 집단적 결속이
다. 그들은 살아있는 의식을 의도적으로 구속시켰다. 몸이 결박된 채
로 이리저리 끌려다니느라 만신창이가 된 의식은 아직 죽지는 않았
다. 편리할 대로 주조되어 삼각형, 사각형 필요할 때는 사다리꼴, 마
름모꼴 … 마음대로 변형시킬 수 있는 것이 의식-사이비 의식이었다.

그렇지만 이 시점에 와서 아직도 소중한 것은 의식이다. 아직도가
아니라 가장 소중한 것이 그것이다. 그렇다면 어째서 의식은 가장 중

요한가? 그것은 정신의 객관성으로서의 통로가 의식이기 때문이다. 정신이 소통하는 실핏줄-의식. 작은 실핏줄 구석구석까지 의식은 생생하게 살아갈 수 있고 그 심장의 한가운데에서도 여전히 박동하고 있는 것이 의식이다.

'정신의 객관적 통로', 그것은 정신의 주체적 임의성 그리고 그 주체가 임의대로 결단하고 믿고 또 믿음을 강요하는 부조리를 제거할 수 있다. 그것은 객관의 주체화가 아니라 주체의 객관화이다. 이 통로에 오면 누구든지 각기의 주체 그대로 만날 수가 있다. 여기에는 다양성이 있고 각기의 존재는 각기의 특성대로 공존할 수가 있다. 객관의 주체화란 객관의 사유화私有化를 뜻하며 그것은 문화적인 편협성을 조장하고 단층적인 결집을 초래한다. 모두가 다시 한 번 전도된 구조를 찾아야 할 것이다. 다시 각기의 의식대로 살아있고 그것이 삶의 거래 속에서 객관화될 수 있는 통로가 필요하다.

이때 의식은 무기가 된다. 칼보다도 무서운 원자력보다 힘이 센 인간 정신의 자연스러운 결집이 생겨난다. 의식이 눈을 뜰 때 그 빛은 보석처럼 밝고 의식이 사물을 투시할 때 사물의 양태는 재구성될 것이다. 의식은 힘이 있고 물처럼 흐르며 바람처럼 사라진다. (…)

무엇에 대한 '대의식'對意識은 그 대상에 사로잡혀 있으며 일단 정지된 의식이다. 무엇에 대하여 관념화한 의식은 대의식이 굳어진 상태로서 인간의 삶을 매카닉한 기계적 체인 속에 집어넣는 함정이 된다.

전의식全意識이란 전인적인 의식의 총체이며 정신과 신체가 한 몸이 된 그래서 불같이 타오르는 전체이다. 그것은 물처럼 자연스럽게 흐르는 것이기도 하고 밤하늘의 총총한 별빛 같기도 하다. 그것은 그 순간 잊어버리는 무엇이다. 그럼에도 불구하고 더욱 선명히 자신의 존재를 드러내는 전체, 전체라고 말하기 전에 그것으로 충분한, 말할 필요가 없는 무엇이다.

작가의 전의식적 지식은 그가 삶에서 대하는 각종의 대의식들의

편린들이 융해되어 한 몸이 되는 순간이다. 용광로와 같은 고열 속에
서 강철이 용해되듯이 그러한 순간이 온다. 작품은 관자觀者에게 일순
간 대의식적 경로를 통해 들어오면서 그 전의식적 장으로 인도될 수
있는 관문이다. 어느 곳에나 대의식→전의식→대의식→전의식…의
교환, 순환이 일어날 것이다. 작가란 그 순간순간을 정직하게 간파할
수 있는 사람이다. (…)

「대담: 직접 충격을 줄 수 있는 현실과 사실을 찾아」
『공간』, 1979년 5월, 85-89쪽

1979년 4월 6일 공간사 회의실에서 극사실주의 미술가로 불렸던 김강용,
김명기, 김용진, 송윤희, 조덕호, 지석철이 대담을 하였다. 이 대담에서 이들
은 자신들의 미술적 작업을 선배 세대의 이론적이고 집단적인 경향과 차별
화하면서, 작가적 개성에의 존중, 다양한 매체와 장르의 실험 그리고 미술과
현실과의 관계에 대한 탐구를 자신들 작업의 핵심 노선으로 삼는다. 그렇지
만 이들은 미술과 현실과의 관계를 '미술의 사회적 발언'이나 '비판'의 개념
으로 규정하지 않았다. 이들은 자신이 관찰한 사물이나 현실을 객관적으로
인식하고 자신만의 방식으로 표현(방법론)함으로써 현실을 제대로 파악할
수 있다고 보았다. 이것이 '현실과 발언'이나 '광주자유미술인협의회'과 같은
이후 민중미술로 불리는 현실주의 미술과 차별화되는 지점이었다.

(…)

송윤희 서로들 가까이 작업을 하면서도 대화의 기회나 또 그런 기회
에서 느낄 수 있었던 열기는 우리 전 세대前世代에서 보았던 그러한
과열상태는 아닌 것 같다. 그것은 우리의 전 세대가 논리가 앞서지
않으면 작품으로서는 불완전한 상태라고 말해왔던 것과는 달리, 우

리들 세대 이후의 특이한 현상이라고나 할까?

김용진 확실히 그런 면이 있다. 우리들 세대는 바로 윗세대로부터 수많은 논쟁을 보아왔고 그 마당에 끼어들기도 했었지만, 차츰 그러한 분위기는 사라지고 있다. 대화가 있다면 누구의 논리, 누구의 견문, 누구의 주장이 더 우위의 것이고 옳은 것이냐는 것이 아니라, 다만 서로가 서로를 확인하고 이해하기 위해서인 것으로 생각된다. 논리가 논리를 낳고 물음이 물음을 제기하던 때와 달리 우리는 좀 더 솔직해질 것을 서로 원하고 있다. 미학이나 미술사를 논하는 것이 아닌 바에야 작가의 자기표명은 소박한 것이 되어야겠기 때문이다.

조덕호 한국미술에서 1970년대를 현대미술에 있어서의 어떤 계기로서 의미지울 수 있다면 이 1970년대와 우리들과의 연결은 어떤 면에서 가능한지? 지금까지를 미술이 이론화되고 경직화되었던 세대로 규정짓는다면 그것이 어떤 비판의 대상으로서가 아니라 우리와 어떤 다른 점이 있었다는 의미로서 진단해보자. 그 결과는 또 다른 의미의 아카데미즘이라고 말하고 싶다. 말하자면, '이런 것이 현대미술이며, 우리는 현대미술을 해야만 된다.'는 보이지 않는 테두리를 형성하고 있다. 이런 상황에서 우리들의 탈출이란 필연적일 수밖에 없다.

김명기 물론 커다란 소용돌이에서 빠져나오자면 그룹의 힘이 필요하다고 본다. 그러나 그 그룹을 이념화하거나 어떤 세력으로서만 볼 것은 못 된다. 개인적으로 아류화하는 것을 방지하는 데도 목적이 있겠지만 우리의 경우는 어떤 시각 면에서 공통된 점이 서로 흥미있었고, 이념이라기보다는 각자의 개성의 존중과 이해에서 발단되었다고 본다. (…)

송윤희 우리들이 말하는 사실이 리얼리즘에서 추출된 의미와 완전히 일치하는가는 재고해보아야 한다. 오히려 리얼리티는 '현실'과 연관지어지며 사실事實은 영어의 Fact에 바탕을 두고 있는 것이다. 말하자면 '사실과 현실'이란 '사태事態의 현실적 포착'이라 해도 좋을 것이다.

지석철, 〈반작용-Reaction〉, 1978, 캔버스와 종이 위에 색연필과 테레빈유,
145.5×97.1cm, 국립현대미술관 소장.

조덕호 '사실'이 연상시켜주는 객관적 태도란 외면적으로나 내면적으로나 현실의 본질을 그려내는 것으로서, 한 개인과 그 사람을 포용하고 있는, 현실과의 사이에서 어떻게 중용을 지키느냐가 문제된다고 본다. 역시 무엇을 그릴 것인가와 어떻게 그릴 것인가에 대한 해답은 가장 개인적인 것과 현실 사이에서 찾을 수 있겠다.

지석철 현실이라는 것에 관해 좀 더 얘기하자면, 우리들의 작품이 그것을 봄으로써 연상되는 그 무엇, 즉 일류전의 차원이 아니라 바로 그 이상으로 직접적인 충격을 줄 수 있는 생생한 현실 자체를 원하고 있다는 것이다. 현실을 상기시켜주는 대상이 아닌 현실 자체이기를 원하기 때문에 깊은 밀도와 고도의 끈기가 필요하게 된다. 이런 점을 흔히 속임수 그림이나 착각을 노리는 것으로만 받아들이는 것은 매우 위험한 노릇이다. 사실이라는 말을 사실寫實이라는 소의미小意味로 받아들여서는 곤란하다.

김명기 옳은 말이다. 현실에 접근하고 있는 관점 안에서 우리들과 또 다른 양상으로써 나타나고 있는 일군의 작가들에게는 사회일반적인 것에 대한 해석이 보이기도 한다. 그런 일군의 사실적 회화가 사회현실에서 어떤 이미지나 비판요소를 발견하여 그려내고 있는데 반하여, 대상에 근접해가면서 그것을 깡그리 들춰내려는 우리들의 작업은 어떤 면에서든 추상을 접할 수 있었고 그런 시각에 탐닉했었던 세대로서 필연적인 것으로 느낀다.

김강용 회화를 크게 나누어 표현적, 추상적, 사실적이라는 형용어들로 표시한다고 할 때 우리의 생활이나 현실 환경을 심한 주관적인 눈에 맡겨 나타내려 한다면, 형상상으로는 사실적事實的 회화는 가능하겠지만 현실 자체의 정확한 접근은 어렵다고 본다. 오히려 가장 차가운 눈, 즉 객관적 시각이 현실에의 접근을 용이하게 하는 것이다. 또한 이러한 객관적인 눈이라는 것에서 우리들의 공통된 관심사나 문제를 얘기해볼 수도 있겠다. (…)

송윤희 먼저 우리는 현실에 최대한으로 접근하기 위해 대상과의 시각을 수직관계에 놓고 해결하고자 한다. 따라서 원근법이나 구도의 문제는 뒤로 밀려나고 마는 것이다. 추상에 있어서의 all over painting이 형상적形相的인 것에도 적용될 수 있다는 공감은 결국 우리의 소재가 쿠션, 테이프, 철로, 문짝, 땅의 균열 등으로 선택되어진 것으로 안다. 이것들을 구태의연한 회화기법으로는 우리가 추구하려는 현실에의 철저한 접근은 불가능하다는 결론에 도달하게 된 것이다. (…)

3. 전환기의 한국화: 탈동양화

이철량,「한국화의 문제와 진로 ③ 수묵화의 매체적 특성과 정신성」
『공간』, 1983년 11월, 112-114쪽

1980년대 전반에 전개된 수묵화운동은 전통적인 동양화/한국화 매체인 지필묵을 전면에 내세웠다. 1970년대 국전 동양화 비구상부를 중심으로 추구되었던 동양화의 추상이 다양한 서구 현대회화의 기법을 수용하면서 동양화의 정체성을 무너뜨리고 있다고 판단해서였다. 그러나 수묵화운동의 중심작가였던 이철량1952-은 수묵화운동 역시 현대사회에 맞는 혁신을 지향한다고 강조하였다. 현대 도시문명이 불러일으키는 새로운 감수성은 수묵화운동의 중요한 주제였기 때문이다. 따라서 수묵화운동의 지필묵 강조는 전통회화 정신의 보존·계승보다는 오히려 '재료'라는 측면에서 새롭게 해석해보려는 성격이 강했다.

(…) 수묵화는 동양의 농경사회에서 싹튼 자연주의 정신을 바탕으로 하여 발생하였다. 이러한 발생적 배경은 근대 산업사회로의 전환이 있기까지 별다른 변화를 보이지 않았으며 이러한 연유에서 수묵화도 별다른 갈등을 보이지 않고 전개되어져온 것으로 보인다. 그러나 근대 이후 오늘의 사회는 물질주의 확대로 인하여 인간의 정신마저도 메커닉한 모습으로 변모되어져 가고 있다. 이러한 저간의 사정은 우리에게 새로운 자각과 인식을 요구하게 되었고 한편으로 수묵에 대한 새로운 감정을 유발시키고 있음도 부인할 수 없게 되었다.
　　사실 우리가 수묵화를 하는 행위 하나하나가 정신의 차원을 요구하고 있는 터여서 수묵화에 대한 어떤 변화를 요구한다는 것은 어쩌

이철량, 〈도시 새벽〉, 1986, 종이에 수묵, 91×183.2cm, 국립현대미술관 소장.

면 그 자체가 수묵화의 절대적 가치를 손상시키는 일인지도 모른다. 그러나 한편으로 현대회화 속에서의 한국화에 대한 우리의 경험은 지나친 전통적 가치의 계승이라는 대大명분 때문에 다소 만족스럽지 못한 일면 또한 없지 않았음을 부인할 수 없다. 그래서 필자는 다소 불안을 감수하더라도 수묵화에 대한 현대적 모색이 보다 적극적인 입장에서 전개되어져야 한다고 보는 것이다.

그러나 이러한 문제는 사실상 그리 쉽게 해결되어질 수 있는 성질의 것은 아니다. 왜냐하면 수묵화에 대한 실험은 필경 수묵정신의 보존을 전제로 하여야 하기 때문이다. 원컨대 수묵실험은 수묵이 가지는 높은 정신적 세계관은 잠시 뒤로 미루고 쉽게 접근할 수 있는 소재적 측면에서부터 모색의 실마리를 풀어가야 하지 않을까 싶다. 주지하다시피 수묵화의 기본적 요체는 지, 필, 묵의 운용에 있다. 결국 화선지라는 2차원적 평면 위에 필·묵의 적절한 표현으로 수묵화가 탄생되어지는 것이다. (…)

사실 한국화는 지나치게 정신의 보존만을 요구한 나머지 정신의 관념화를 유발시킨 일면도 없지 않았다. 기실 오늘의 우리 생활이 자연정신의 구도적 입장을 갖추고 있지 못하고 있는 터이다. 결국 전통적인 자연정신과 현대의 갈등 속에서 수묵 정신은 그 어느 것도 분명히 가리지 못한 채 고식적인 양식의 관념화를 낳고 말았다. 원컨대 이상이 아무리 훌륭하다 하더라도 그 보존에만 급급한 나머지 발전적 도모를 꾀하지 못한다면 분명 문제가 있는 것이라 믿어진다. (…)

김병종,「한국 현대수묵의 향방고向方考」
『공간』, 1983년 11월, 115-120쪽

1980년대에 작가이자 평론가로 활발하게 활동하던 김병종1953-은 수묵화

운동에서 추구하는 지필묵의 표현성에 대한 탐색이란 단지 지필묵이라는 동양화의 재료로 서양화적인 표현을 시도한 것일 뿐이라고 비판했다. 그는 먹은 단순한 검정색이 아니라 동양의 정신성을 함축한 재료이기 때문에 동양철학 정신에 대한 이해가 재료 실험과 함께 병행되어야 함을 지적하였다. 그리고 '한글세대' 작가들, 즉 해방 이후 서구식 교육을 받고 성장한 작가들이 과거 한자문화권의 고전古典 지식을 습득하지 못한 채 먹을 재료로만 다루는 데에서 이러한 서양화로의 경도 현상이 나타난다고 보았다.

(…) 나는 오늘의 수묵이 그 진행에 있어서 지나치게 매재적, 재료적 특성을 현시顯示하는 쪽으로만 가고 있지 않나 생각을 해보게 된다. 이것은 과거에 지나치게 정신면을 강조함으로써 진취적으로 화면의 조형의식과 대결하기를 주저하게 하였던 경우와 유사한 딜레마를 예견케 하는 것이다.

　묵은 본디 질료적 측면보다는 그 성격상 정신성이 강한 재료이다. 때문에 질료적 성격을 아무리 확장시켜 나간다 해도 정신적 알맹이가 없을 때는 생명력이 짧을 것임이 필지必至이다. 바로 이런 구속력 때문에 정신적 중압에 눌려 조형적인 과감한 실험이 터부시되어왔던 것이 사실이었다. 그러나 오늘의 수묵화는 반대로 그 정신적 중압을 떨치고 잠재적인 수묵의 조형적 가능성을 타진하는 쪽으로 경도傾倒되면서 주로 묵과 재료와 방법 차원에서 연구하게 되었고 정신적 심도深度에 부실한 채 수묵이라는 테제 자체에 구속당한 반대급부를 낳기에 이른 것이다. 그런 의미에서 오늘의 수묵화는 처음부터 무거운 부담과 고민을 안고 출발한 셈이었다. 또한 소재주의의 극복이라는 명제가 오히려 소재주의의 편향으로 기울어져 어느새 획일화의 조짐을 낳고 있는 것이다. 이것은 자칫 수묵의 범위를 스스로 좁히는 결과를 가져올 수 있다. (…)

　물론 지금은 수묵예술이 새로운 차원으로 나아가는 하나의 과도

기라고 볼 수 있고 젊은 세대로서 높은 정신적 격조를 함께 누리며
조형적 실험을 성공적으로 병행하기란 사실 지난한 일이라고 생각
된다. 그러나 나는 아무리 활기찬 새로운 조형적 모색이라 할지라도
수묵이 본래 누려왔던 그 정신적 배경이 오늘날 청산하여야 할 유물
이거나 장애가 되어서는 참으로 곤란한 일이라고 생각하는 것이다.

나는 수묵이 청허淸虛의 도道에 높아야 한다고 강변하는 것은 아니
다. 또한 오늘의 청년 세대가 모처럼의 진취적 활로를 모색하고 있는
도상에서 화론의 구구한 말절末節에 얽매이고 교의敎意의 노예가 되어
그 조형적 모색이 위축되어서도 안 되리라고 생각한다. 그러나 자칫
먹을 입의立意의 오랜 침잠의 과정 없이 안이하게 쉽게 써버린달지
공장지대나 도시 풍경 일색의 획일적 소재로만 편향될 때 얼마 지나
지 않아 자칫 문맹양식으로 실추되고 딜레마에 빠질 우려를 배제하
기 어려운 것으로 보이는 것이다. (…)

**최병식, 「한국화, 그 변환과 가능성의 모색 (4): '한국화' 명칭에 대한
일고一考」**
『미술세계』, 1986년 1·2월, 84-87쪽

1982년 '한국화' 용어가 공식적으로 채택되었지만 '동양화' 용어도 지속적
으로 사용되었고 이종상처럼 '한국회화'를 제시하는 작가도 있었다. 이런 가
운데 1985년 미술사학자 최병식1954-에 의해 '채묵화'라는 용어가 처음 제
시되었다. 그는 '한국화'라는 명칭 대신 유화, 수채화처럼 재료와 기법의 특
성을 기준으로 정의될 수 있는 '채묵화'의 사용을 주장하였다. 이는 기존의
'동양화'나 '한국화'가 특정 재료를 사용함으로써 그 지역/민족/국가의 고유
한 정체성을 표상하는 회화로서 정의되는 것에 대한 의문에서 비롯되었다.
또 1980년대 중반 이후 수묵과 채색을 함께 사용하는 작가들이 급격하게

늘어나면서 '수묵과 채색의 대립'이라는 식민지시대의 유산 역시 극복되던 상황을 반영하는 용어이기도 했다.

(…) 한국화 명칭이 사용됨에 있어서 실제적 상황에 대한 제반의 문제점들을 정리하여 본다.

1) '한국화'가 정의하고 있는 회화의 범주가 소위 과거의 '동양화'라고 하는 서양화의 대칭개념에서만 사용되어지는 것은 실상 과거 '동양화'의 경우와 크게 다를 바 없는 외형적 변신일 뿐이다.

2) 일정한 묵계에 의하여 범주를 설정한, 어휘에 대한 약속이었다고 한다면 그것은 너무나도 과거 '동양화'의 입장에서만 명명된 일방적인 의식의 편견일 수밖에 없는 것이다. 왜냐하면 '한국화'에 대칭적으로 불리는 '서양화'의 경우에는 아무리 정신적인 성향에서 한국적인 의식이 짙게 흐르고 있다 하여도, 다만 그 표현재료의 제한 때문에 결국 언제까지나 외래의 회화양식에서 벗어나지 못하는 모순에 빠지게 된다. 또한 이를 반증해보면 '한국화' 스스로도 모순에 직면하게 되는데 유화나 수채화가 다만 서구로부터 유입되었기 때문에 '서양화'라고 불릴 수밖에 없듯이, 그 방식대로 한다면 아무리 '한국화'라 주장하여도 일본으로부터 진채나 채색 등 각종 재료를 도입하여 작업에 임하는 경우에는 역시 '일본화'라고 칭해야 마땅할 것이며, 더 한층 엄격하게 구분하여 말한다면 수묵 그 자체도 '중국화'라고 불리어야만 합리적이라고 하지 않겠는가?

여기에서 우리는 작가가 어느 나라의 고유 재료를 사용하였는가가 우선이 아니라, 그보다는 작업의 저변에 내재하는 정신적인 회화관이 문제일 것이며 종극에 이르러서는 재료의 한계와 표현방법의 한계는 모두가 수평적으로 와닿는 순리로 승화된다는 사실을 잊어서는 안 될 것이다. (…)

이상의 현상적인 문제들을 참조하면서 몇 가지의 정리된 제언을

박생광, 〈무당〉, 1981, 종이에 채색, 130×70cm, 국립현대미술관 소장.

밝혀두고자 한다.

1) '한국화Korean Painting'의 범주를 과거 '한국화'의 경우에만 한정시키지 않으며 넓은 의미에서 재료의 한계를 떠나 한국적인 회화를 총칭하는 어휘로 확대 해석해야만 할 것이다.

2) '한국화'의 어휘를 사용함에 있어서 이상의 모순을 감안하여 보았을 때 현대적인 의미에 있어서의 가장 적절한 명명의 방법은 소위 '동양화'의 표현재료에 기준을 두어서 '채색화'와 '수묵화'의 총칭인 '채묵화'라고 칭함으로써 서양화에 있어서 '유화', '수채화' 등과의 동질적인 명칭을 부여해야만 할 것이다.

3) 이를 영어로 해석함에 있어서는 '채묵화'를 Korean Ink Painting 혹은 Korean Ink and Colour Painting이라고 함으로써 재료의 의식에서뿐만 아니라 중국, 일본과는 엄연히 구별되는 이면적인 구분을 명기하여야만 할 것이다. (…)

원동석, 「한국화의 성공과 실패」
『계간미술』, 1988년 여름, 89-91쪽

1980년대 탈동양화 현상이 확산되는 가운데 미술평론가 원동석1938-2017은 한국화의 본질로서 전통 농경문화에서 유래한 자연 중심의 세계관을 제시하였다. 곧 자연과 인간, 정신과 육체/노동이 서로 순환하는 관계 속에서 합일되며, 창작의 주체와 객체가 하나로 일치되는 역동적인 세계관이 전통미술의 본질이자 현대한국화가 계승해야 할 정신이라고 주장한 것이다. 또 이렇듯 한국화의 전통에 내재된 순환적인 구조는 주체와 대상이 서로 분리되어 소유-지배의 관계로 파악되는 서양미술의 이원적인 사유방식과 대조를 보인다고 평가하였다. 합일과 조화를 강조하는 '자연관'은 탈장르 시대에도 한국화가 고수해야 할 핵심가치로서 이후 거듭해서 강조되었다.

(…) 오늘의 한국화가들이 전통의식을 어떻게 작품에 반영하였는가를 살펴보기 전에, 조선화朝鮮畵에 대한 인식, 전통가치에 대해 논의하자. 조선화는 역사적으로 왕조시대의 산물이자 기본적으로 농경문화의 산물이다. 따라서 조선화의 전통 인식에는 시대성과 근원성 ─ 변하는 것과 변할 수 없는 가치가 공존한다. 전통적 농경문화는 단순히 경제적 물질토대가 농경 위주였다는 의미를 넘어 민족의식의 뿌리 깊은 정신구조를 형성한다.

　우리의 농경문화는 자연을 바탕으로 한 이데올로기와 생활 세계관을 낳았고 그것이 시대의 변화 속에 재생산되는 틀을 유지함으로써 전통가치를 내포한다. 유교, 불교, 무교 등도 그 개별적 차이성을 떠나 기본적으로는 자연과 인간을 조화시키고 하나로 일치시키려는 사상이다. 인간의 가치는 하늘과 땅의 가치에 귀속되어 있지만 인간의 마음과 의식이 주재함으로써 천·지·인의 관계가 하나의 통일성을 이룬다는 자연이념은 육체(물질)와 정신(마음)을 이분화하는 서양 이념과는 달리 정신가치와 대등하게 육체적인 노동가치를 소중히 파악하고 있다. 유교, 불교가 지나치게 정신가치에 중심을 둠으로써 계급적 봉건사회에서 지배적 이데올로기 구실을 한 오류를 남겼다면 동학의 '인내천'이나 '밥이 하늘이다'는 민중사상은 노동주체나 노동 자체, 혹은 노동의 산물이 하늘(자연)의 조화와 항상 일치되는(또한 정신과 떠날 수 없는) 관계임을 상대적으로 풀이하고 있는 전통사상이다.

　따라서 서양의 유심론이나 유물론적 입장에서 예술가치의 방법론을 도입하여 전통문화를 해석하는 것은 동체서용론東體西用論의 한계에 빠질 수 있다. 전통의 이념은 인본주의가 아닌 자연 중심의 이념이며, 그것이 시대적으로 사회계층적으로 어떤 변화의 관계를 형성하였는가를 정밀히 파악할 때, 여기에 대응하고 있는 예술가치의 인식도 달라지는 것이다.

조선의 산수화에서 자연의 미학을 살펴보자. 화폭의 산수 공간은 무한한 자연을 상징하는 것으로서 가시적인 공간과 불가시적 공간 (여백)과의 밀접한 상대관계로 해석되고 있다. 작가는 임의적으로 화폭의 크기를 조정하지만, 그 공간 안에는 항상 무한대의 자연이 상정되어 있어 자연변화의 무궁함을 추구한다. 이러한 자연의 무궁함은 공간적 변화와 동시에 시간적 변화가 함께 동행하고 있다는 사실도 빠뜨릴 수 없다. 작가는 산수를 바라보고 묘사하는 시점과 대상의 원근관계, 비례를 화폭 밖에서 결정하지만, 화폭 안으로 이동하여 다양한 변화의 시점을 시도한다. 인간 자체가 우주자연의 한 부분이고 자연 그 자체는 생성 소멸하는 시간적 변화를 갖기 때문에 상대적으로 인간의 시점은 화폭 속에서 늘 이동할 수밖에 없는 것이다.

다시 말하여 작가는 자연을 상대로 늘 움직이는 그림을 그린다는 것이다. 즉, 그림 자체가 움직인다는 말이 아니라 그림 속의 자연이 움직이지 않을 때 죽은 그림이며 자연의 미학이 아니라는 사실이다. 선대 작가들은 이를 본능적으로 의식하였으며 화론으로 이론화하였다. 가령 '기운생동'의 의미는 생동하는 자연에 대한 요체의 파악이며, 고대의 '역원근법'을 위시하여 3원법(고원시·심원시·평원시)의 제기나 미원迷遠, 활원闊遠3 등의 대두도 이같은 시법의 다양한 논리화이다. 여기에 직접 그리는 자연 이외에 보이지 않는 자연에 대한 여백의 상상력을 중시하였다. 노자식老子式으로 말하여 무적無的 자연이 없이는 유한적有限的 자연은 생성될 수도 상상할 수도 없기 때문이다(이 점은 서양의 풍경화와 근원적으로 자연의 인식을 달리하고 있다).

그뿐인가. 그림 자체가 작가의 작업으로 완결되는 것이 아니라 심미적 감상의 참여를 요구한다. 타인의 제발題跋, 낙관落款, 감상기, 감상인까지 얼마든지 가능하며 합작품도 나타난다. 그림 자체는 작가

3 미원迷遠은 중국 산수화에서 노을이나 안개가 끼어 가물거리는 듯 먼 산수를 표현하는 방법이며, 활원闊遠은 가까운 언덕에서 넓게 트인 산수를 표현하는 방법을 말한다.

황창배, 〈무제〉, 1991, 종이에 혼합재료, 128×162cm.

에 의해 완성되지만 또한 미완의 상태에 있다는 의미는, 창작의 주체 (작가)와 수용의 객체(감상자) 사이에 호흡의 일치를 요구하는 '관계 의 그림'—우주자연과의 합일성을 시도하는 미학이기 때문이다. 이 때의 감상자는 또 다른 주체이며 자연의 일부일 수 있는 것이다. 따라서 그림은 완성되었으면서 미완이기도 한 연속성을 갖는다. 주체 와 객체의 비분리, 시점의 자유로운 이동성, 작품의 연속성 등 서양 적 미학 논리로 해석하기 힘든 것은 동양인의 자연이념에 대한 총체 적 의식구조 때문이다.

여기에 덧붙여 그림 그리는 마음 자세에 있어 수도修道를 중시한 다. 이같은 수도 가운데 하나가 자연에 대한 '정관靜觀'이다. 정관은 명 경지수明鏡止水와 같은 마음으로 관조함으로써 자연과의 일체감을 이 룬다는 인식 방법이다. 그러나 불가의 참선에 좌선坐禪(정선靜禪)과 행 선行禪(동선動禪)이 있듯이 정관이 있다면 '동관動觀'이 있는 것이다. 동 관은 생활과 노동 속에서 얻어지는 자연 체득 방식이다. (…)

흔히 한국화는 가장 무이념적 자연의 그림이라고 생각한다. 그것 은 문인화의 유습을 잘못 해석한 때문이다. 전통화의 기반인 자연과 농경문화가 송두리째 파괴되고 상실된 마당에 그리고 자본주의 문화 가 전통 문화가치를 압살하고 있는 시기에 자기 회복의 활동이야말 로 가장 이념적인 것이다. 물질문명의 기승 속에 산업화의 성장 속도 를 발전의 척도로 보는 한, 이에 대한 반작용은 전통적인 자연에의 이 념이다. 자본주의 제도가 초래한 계급모순이나 민족모순의 극복은 우리가 당면한 현상적인 과제이다. 그러나 보다 주체적인 민족문화 의 동질성의 회복으로서의 미래상은 과대하게 팽창하고 있는 물질문 명의 극복이다. 이같은 극복의 이데올로기를 제공하는 것이 우리의 자연이념이다. 자연은 인간 중심의 물질 극대화, 소모적인 팽창주의, 자원의 고갈에 대한 반작용적 법칙에서 근원적인 우주 생명의 위기 를 예고한다. 이같은 위기감에서 생명의 평정과 조화, 창조를 심어주

는 것은 자연에의 귀의이다. 바로 자연에의 귀의 감정이 우리의 예술
이었고 전통 가치의 산물이었던 것이다.

지금까지 잘못된 방향을 걸어온 한국화의 새로운 기능과 이념의
소생이 무엇인가 하는 해답의 실마리는 여기서 찾아질 것이다. 현상
적으로 한국화는 가장 주체적인 능력의 매체를 활용할 수 있었음에
도, 잘못된 의식 때문에 서양화가들에게 주도성을 잃었다. 이제 그것
을 찾아 민족예술을 이끌어나갈 주도권을 잡을 시기이다.

이숙자, 「채색화의 미술사적 위치」
『미술세계』, 1988년 7월

1970년대부터 시작된 민화의 재조명, 고구려 고분벽화의 연구, 1980년대
들어 잇달아 열린 박생광의 개인전 등이 맞물려 1980년대 중반 감각적인
채색화 붐이 형성되었다. 그리고 이를 계기로 해방 이후 줄곧 채색화에 붙어
있던 '일본화법'이라는 꼬리표를 떼어내고 채색화 역시 수묵화와 마찬가지
로 전통회화의 맥을 계승한 회화라는 점을 부각하려는 움직임이 일어났다.
채색화가들은 작품의 역사적 맥락보다는 채색 재료와 기법의 사용 여부에
초점을 맞추어 고구려 고분벽화를 위시한 고려 불화와 조선시대 민화, 초상
화 등을 하나의 동일한 범주에 포함시켰고 이로써 채색을 기준으로 통일된
민족회화의 계보를 작성하고자 했다.

해방 후 수묵화로 주류를 형성해오던 한국화단(동양화단)은 최근에
들어와 채색화에 대한 관심이 높아지고 있다. 또한 신진들에 의한 채
색화 인구도 점차 늘어가고 있다. 이러한 추세는 그간 수묵화를 밑받
침해온 남화정통성 화론이 모화사상慕華思想에 의한 중국화론과 화관
에 근거했던 것이라든가, 서구 추상 조형이념의 무비판적 수용, 주제

의식의 빈곤과 기법의 취약성 등과 같은 비판과 함께 현금 산업사회 의식에 걸맞은 새로운 미학의 부재로 수묵화가 한계에 부딪혔기 때문이다. 또한 '한국적 미감을 표현하기에 가장 적절한 매재로서의 한지나 먹'이라는 고착된 재료 해석의 한계로부터 그 돌파구를 찾게 되었다는 점 등을 들 수 있다.

삼국시대의 벽화 양식, 고려의 불화, 현재 민화로 불리는 조선시대의 순수한 한국적 미감의 진채화 양식으로 대표되는 채색화의 전통은 조선시대 이후 현대에 이르기까지 궁정사관·사대사관에 의해 왜곡되었다. 그래서 특히 해방 후 화단은 예술 고유의 창조성으로 다양한 양식이 발전했어야 함에도 불구하고 오랫동안 수묵화 일변도의 화단을 형성해왔고 채색화 발전을 저해했으며 결국 화단 자체가 오늘과 같이 침체에 이르렀다. 또한 이러한 상황으로 일반인들은 채색화에 대해서 몰이해했다.

이러한 때에 채색화가 우리의 전통을 어떻게 계승, 발전해왔는가 살펴보고 굴절된 채색화의 역사를 바로 잡고 오늘의 채색화의 정통성을 확인하는 일은 채색화의 발전은 물론 침체된 한국화단을 위해서도 꼭 필요한 것이다. 현대의 채색화는 서양화의 유화에 대응할 수 있는 한국적 특수성을 지닌 진채화 양식이다. 이러한 우리의 채색화를 더욱 발전시켜 국제적 보편성을 겸비하는 한국화의 양식으로 새롭게 태어남으로써 현대 한국화 전반적인 침체현상을 극복할 수 있다. 이것은 우리의 채색화가 세계 속의 회화로 존재할 수 있는 길이다. (…)

4. 사회적 발언이자 삶의 표현으로서의 미술

「현실과 발언 선언문」
1979년

이 글은 민중미술 1세대로 불렸던 '현실과 발언'의 선언문이다. '현실과 발언'은 미술적 소통에 대한 성격을 새로이 규정했다는 점에서 이전의 '현실주의' 경향과 차별화된다. '현발'의 결성은 1970년대 말, 임영방이 편집주간으로 있었던 월간 미술잡지 『미술과 생활』 사무소에부터 시작된다. '현발'의 초기 회원이 되는 주재환, 김용태, 원동석, 성완경 등은 『미술과 생활』 사무소에서 만나면서, 아카데미즘화되는 미술의 현실에서 무엇을 해야 할 것인가에 대해 자주 토론을 벌였다. 이에 대해 원동석은 4월혁명 20주년을 기념하며 미술 행사를 하자고 제안하였다. 하지만 이들은 일회성 전시보다는 지속적 활동이 가능한 그룹 활동이 적합하다는 데에 의견을 모았다. 1979년 12월 6일에 12명의 미술가가 참석한 가운데 창립을 결의하였고, 그룹 이름을 '현실과 발언'으로 정하였다. 하지만 엄혹한 정치적 현실에서 몇몇 회원들은 탈퇴하였다. 이후 '현발'은 새로운 회원을 영입해가면서 정기모임을 가졌다. 1980년 10월 17일 문예진흥원 미술회관에서 '현발' 창립전을 가졌으나, 미술회관 운영위원회 측의 일방적인 대관 취소로 전시가 무산되었다. 1980년 11월 13일에서 19일까지 동산방화랑에서 이들은 다시 창립전을 개최하였다. 참여작가는 김건희, 김용태, 김정헌, 노원희, 민정기, 백수남, 성완경, 손장섭, 신경호, 신정수, 오윤, 임옥상, 주재환이었다.

우리는 오늘날 여기서 벌어지고 있는 갖가지 기존 미술 형태에 대하여 커다란 불만과 회의를 품고 있으며 스스로도 자기 나름의 모순에

빠져 방황을 거듭하고 있습니다. 이러한 사실의 자각은 우리들로 하여금 미술이란 진실로 어떤 의미를 가지며, 또 미술가에게 주어진 사명은 과연 어떠한 것인가, 그것을 어떻게 다해 나갈 것인가 등등의 원초적이고도 본질적인 물음으로 다시 되돌아가게 하고 있으며 새로운 방향을 찾아보려는 의욕을 다지게 합니다.

돌아보건대, 기존의 미술은 보수적이고 전통적인 것이든, 전위적이고 실험적인 것이든 유한층의 속물적인 취향에 아첨하고 있거나 또한 밖으로부터의 예술 공간을 차단하여 고답적인 관념의 유희를 고집함으로써 진정한 자기와 이웃의 현실을 소외, 격리시켜왔고 심지어는 고립된 개인의 내면적 진실조차 제대로 발견하지 못해왔습니다. 그리고 소위 화단이라는 것은 예술적 이념이나 성실성과는 거리가 먼 이권과 세력다툼으로써 스스로를 욕되게 하고, 미술교육을 포함한 전반적 미술풍토를 오염시키는 데 한몫을 거들어왔습니다. 우리들 자신도 대부분 이제까지 각자 외롭게 고민하는 것만이 최선의 자세인 듯 생각해왔으며, 동료들과의 만남에서까지 다만 편의적이고 습관적인 데서 벗어나지 못함으로써 공동적인 문제해결과 발전의 가능성을 포기해버리려 하지 않았나 합니다.

이 모든 것들에 대해 심각하게 반성해보자는 것이 여기에 함께 모인 첫 번째의 의의입니다. 나아가 미술의 참되고 적극적인 기능을 회복하고 참신하고도 굳건한 조형이념을 형성하기 위한 공동의 작업과 이론화를 도모하자는 것이 우리의 원대한 목표가 되겠습니다. (…)

따라서 우리의 모임에서 내세우는 '현실과 발언'이라는 명제는 우리가 앞으로 모색해야 할 방향에 대한 다음과 같은 물음을 함축하고 있다고 봅니다.

1. 현실이란 무엇인가? 미술가에 있어서 현실은 예술 내부적 수렴으로 끝나는가, 혹은 예술 외부적 충전의 절실함으로 확대되는가? 이 문제로부터 현실의 의미에 대한 재검토 및 미술가의 의식과 현실

주재환, 〈몬드리안 호텔〉, 2000(원화 1980, 페인트), 컬러복사, 202×152cm.

의 만남의 문제.

1. 현실을 어떻게 보고 느끼는가? 현실인식의 각도와 비판의식의 심화. 자기에게 뿌리내리고 있는 현실의 통찰로부터 이웃의 현실, 시대적 현실, 장소적 현실과의 관계. 소외된 인간의 회복 및 미래의 긍정적 현실에 대한 희망.

1. 발언이란 무엇을 의미하는가? 발언은 어떻게 이루어지는가? 누가 발언자이며 무엇을 향한 발언인가? 누구를 위한, 누구에 의한 발언인가? 발언자와 그 발언을 수용하는 사람들과의 관계는 어떤 것인가?

1. 발언의 방식은 어떤 것일까? 어떻게, 어디서, 어떤 효율성의 기대 아래 이루어져야 하는가? 발언 방식의 창의성. 기존의 표현 및 수용 방식의 비판적 극복. 현실과 발언 간의 적합성과 상호작용. (…)

김윤수, 「삶의 진실에 다가서는 새 구상: 젊은 구상화가 11인의 선정에 붙여」
『계간미술』, 1981년 여름, 103-110쪽

4·19세대의 비판적 지식인이었던 김윤수는 미술평론가, 대학교수, 미술관 관장 등 다양한 직책을 수행하였다. 그는 1970년대부터 한국 근현대미술의 제도적, 역사적 취약성과 식민 잔재를 비판하였고, 그 극복으로서 주체적인 민족적 전통의 성립과 진정한 미술적 현대성의 성취를 주장하였다. 그가 한국 현대미술이 추구해야 할 대안적 현대성으로 제시한 것은 현실주의였다. 1970년대부터 김윤수가 주창해왔던 현실주의의 문제의식은 1980년대 초에 들어서면서 많은 젊은 작가들에 의해 공유되기 시작하였다. 김윤수는 이들의 구상미술을 국전의 아카데미즘화된 구상과 구별되는 '새구상화' 또는 '신형상'이라 부르면서, 이들을 화단의 새로운 흐름으로 소개한다. 이 글은 '현

발'의 회원들과 소위 민중미술 그룹에는 속하지는 않으나 1980년 내내 민중
미술가들과 함께 전시하였던 작가들을 소개한다. 여기서 주목해야 할 것은
김윤수는 미술을 현실 또는 세계에 대한 작가의 실천으로 인식하고, 현실주
의를 현실에 대한 형상화에 대한 문제를 넘어서 삶의 현실을 간과하게 했던
회화 방식과 그것을 지탱해왔던 제도와 세계관의 극복 문제로까지 확장하
고 있다는 점이다.

1979년 말 아니 정확히 말해서 작년(1980년) 5월 이후 우리 화단은
심한 침체 현상을 나타내고 있다. 그 전해에 비해 작품전의 수가 현
격히 떨어지고 작품의 매매도 거의 끊어진 상태라고 한다. (⋯)
　어떻든 1년 넘게 침체 상태가 계속되고 있는 가운데서도 일각에
서는 꾸준히 제작에 몰두하고 있는 화가들이 있다. (⋯) 어느 경우이
건 탈脫유행사조 및 주체적인 시각의 추구라는 점에서, 그간의 전위
미술이 무시해온 예술상의 여러 문제에 눈길을 돌리고 있다는 점에
서 그리고 새로운 형태의 '구상화'를 모색하고 있다는 점에서 어떤
공통점을 보여준다.
　그러나 저마다의 경험과 목표, 조형방법과 회화관 내지 세계관에
차이가 있기 때문에 이들의 그림을 하나로 묶어 이야기할 수는 없을
것 같다. 뿐만 아니라 대부분은 아직 모색의 과정에 있는 작가들이므
로 주목조차 받지 못하고 있다. 그 평가 역시 시간을 기다릴 수밖에
없지만 어떻든 침체와 허탈 상태에 있는 화단에 바다 건너에서가 아
니라 바로 이 땅에서 새로운 꿈틀거림이 일고 있다는 사실은 더없이
반가운 조짐이다. 이를 계기로 우리는 이른바 '구상회화'에 관해 논
의해보는 것이 때에 맞는 일이라고 생각된다. 왜냐하면 구상화는 구
시대의 낡은 유물이 아니라 새로운 움직임으로, 새로운 현실로 우리
앞에 등장하고 있기 때문이다. (⋯)
　그런데 20세기에 들어와 추상회화가 출현하고 그것이 세계에 대

한 인간의 새로운 '정신의 형식'으로 열렬히 환영받고 그 정당성이 인정되면서 형상과 이미지의 형식—자연 재현의 미학은 일대 타격을 겪게 되었다. 따라서 추상에 맞서 형상의 회화가 살아남기 위해서는 스스로를 갱신하지 않으면 안 되었다. 게다가 기계적인 수단의 발달과 갖가지 형상적 표현은 그 영역을 침식했다.

이 모든 제약과 어려움을 뚫고, 그럼에도 불구하고 형상의 회화는 여전히 중요한 정신의 형식임을 보여주려는 노력이 새로운 구상화를 낳게 한 것이다. 여기서 우리는 추상과 구상 어느 것이 더 유효하고 정당한 것인가의 문제는 일단 접어두기로 하자. 그것은 선호의 문제일 수도 있고 그렇지 않을 수도 있으니까 말이다.

중요한 것은 그림이라는 것의 원점에 돌아가 생각하는 일이다. 그림을 그리면서 또는 보면서도 오랫동안 잊고 있던 문제—그림이란 무엇인가? 왜 그리는가? 누구를 위해 그리는가? 하는 일련의 물음에 돌아가는 일이다. (…)

그렇다면 화가가 그림을 그린다는 것은 무엇인가? 그것은 삶의 의미를 묻는 일이고 삶을 해방하고 확대하는 일이며, 개인의 공동체에 대한 관계를 개선하는 일이다. (…)

어느 경우이건 작가의 삶에 대한 인식과 관심, 시각vision의 표현이고 그의 입장을 반영한다. 그 점에서 그림은 한 화가의 인생관과 세계관의 산물인 것이다. 그림을 그린다는 것은 따라서 세계를 어떻게 인식하며, 세계에 대해 어떤 관계에 서는가 하는 문제이기도 하다. 세계를 어떻게 인식할 것인가? 구체적으로 파악할 것인가, 추상적으로 파악할 것인가? 역사의 진보 편에 서는가, 그 반대인가? 다수의 관심과 이익을 문제 삼는가, 자신을 포함한 소수의 이익에 봉사하는가? (…)

이렇게 볼 때 화가가 택하는 것은 추상인가 구상인가는 선호나 방법의 문제가 아니라 삶의 문제이고 그 삶을 규정하고 있는 역사적 현

홍성담, 〈대동세상-1〉, 1984-89, 목판화, 41.8×55.5cm,
『광주민중항쟁 5월 판화집-새벽』게재.

실의 문제이다. 그림이 예술로서, 특수한 '정신의 형식'으로서 중요성을 가진 것도 이처럼 엄청나다면 엄청난 의미가 있기 때문이다. (…)

그러면 지금의 화단 현실은 어떠한가? 여전히 현대미술이 압도적인 다수를 이루고 국제주의가 주류를 이루고 있다. 그러면서 이러한 회화는 오늘의 우리 현실을 어떤 식으로건 담으려거나 그와의 관계 개선을 추구하려는 노력도 보이지 않는다. (…)

그것을 우리는 단순히 '새로운 형상'의 애매함이나 인식 부족, 창조성의 결여, 국제지향적인 풍토 탓이라고 할 수는 없을 것 같다. 《동아미술제》만이 아니라 대부분의 작품전에서 나타나는 현상인 만큼 문제는 이러한 것들을 있게 한 외적·내적 조건을 묻는 일이다.

외적 조건이란 우리가 처한 역사적·미술적 상황이고 내적 조건은 화가가 가진 주체적 자세를 말한다. 그것은 화가 한 사람 한 사람만이 아니라 화단 전체의 자세일 수도 있다. 그런데 이 자세는 앞서 말했듯이 세계(현실)에 대한 인식과 태도와 관계의 불확실함 내지 혼란으로 나타난다. 지금 이 땅에, 세계의 한 변두리에 온갖 안팎의 문제에 시달리며 살고 있다는 것과, 다름 아닌 그림을 하고 있다는 것 사이에 고리가 끊어진 것이다. (…)

상실한 현실을 예술적으로 회복하는 한 방법으로서 우리는 구상 회화를 생각하게 된다. (…) [그러나 이것은] 구상은 알기 쉽고 추상은 모르겠으니 구상이 더 낫다거나, '현대미술'은 서구인의 것이니까 좋지 않다는 국수주의적 발상에서 하는 소리가 아니다. 우리가 알게 모르게 상실해온 현실, 추상화가 '추상'함으로써 사상捨象되었고, 전위미술이 너무 '앞서감'으로써 빠뜨리고 내버려져온 온갖 구체적인 삶의 모습을 되찾는 방향에서 생각하자는 뜻이다.

현실을 되찾는다는 것은 먼저 현실을 잃어버리게 했던 그 '특정한' 회화로부터 벗어나는 일이고, 그 회화를 하게 했던 또는 함으로써 굳어진 세계관을 극복하는 일일 것이다. (…)

그럼에도 지금 우리를 지배하고 있는 것은 이런 관점을 터부시하는 신판 정신주의다. 이 정신주의는 예술의 발전 단계에서 만들어진 하나의 도그마라고 할 수 있다. (…)

지금까지의 '현대미술'을 돌아다볼 때 그 어느 것도 이 문제를 심각하게 고려하지도 부딪혀보지도 않았다. 그렇다고 이를 어느 한두 사람의 탓으로 돌릴 수 있겠는가. (…)

그런데 다행하게도 1970년대부터 일부 젊은 작가들 간에는 이 문제를 진지하게 파고들고 여러모로 시도하는 움직임이 보이기 시작했다. 그들은 세계에 대한 인식에서나 관계에서 각자 다름에도 불구하고 자신의 세계에 대한 관계를 새롭게 하고 현실을 구체성에서 찾으며 인간의 삶의 문제를 당면과제로 삼아 삶의 진실을 드러내는 일에 다가서고 있다.

김복영·최민, 「전시회 리뷰: 젊은 세대의 새로운 형상, 무엇을 위한 형상인가」
『계간미술』, 1981년 가을, 139-146쪽

1980년대 초부터 '현실'이라는 화두는 한국 현대미술의 장르나 매체, 구상과 비구상의 영역을 가리지 않고 발견된다. 그렇지만 '현발' 회원들에게 있어, 극사실주의나 오브제, 현장 작업들은 여전히 모더니즘의 논리 안에 있었고 난해한 시각 언어로 혼란을 주고 있는 것으로 이해되었다. 이 대담에서 소위 모더니스트 비평가인 김복영과 '현발'의 비평가 최민은 미술이 현실을 형상화한다는 것은 무엇인지 그리고 어떻게 현실을 형상화할 것인가에 대해 상이한 입장을 보여준다.

김 (…) 6·25나 4·19, 5·16을 겪지 않은 세대, 즉 최근에 미술대학을 마

친 전후 세대들에게 보편화되어 있는 생각으로, 70년대 중후반에 접어들면서 [새로운 형상은] 이미 시작된 것입니다. 이들은 70년대에 주류를 이룬 차갑고 매끄러운 평면주의의 몰형상성을 거부하고 생생한 현실을 그려냄으로써 미술에서 자취를 감추었던 이미지의 회복을 시도하고 있습니다. (…)

6·25세대들은 당시에 처절한 허무주의를 경험해봤기 때문에 비형상성이 자신의 허무를 대변해주는 것으로 이해할 수가 있었지만, 최근의 세대들은 그 경험내용으로 보아도 직접 몸에 부딪히는 실질적인, 아주 윤곽이 뚜렷하고 맑은 하나의 세계가 있기 때문이지요. 이런 현상은 70년대 중반의 경제적 급상승을 반영이라도 하듯이 가시세계에 대한 확신이 부담 없이 받아들여지는―지각 세계와 체험이 행복한 일치를 갖는―밝은 의식의 세계로 나타납니다. (…)

1979년에 동덕미술관에서 하이퍼리얼리즘이란 주제로 기획전과 세미나를 연 일이 있습니다만 저로서는 싹트는 젊은 세대의 움직임을 지레짐작해서 서구의 하이퍼리얼리즘과 연결시켜보려는 위험한 발상이 아닐까 생각했었습니다. 실제로 이 작가들의 얘기를 들어보면 자기들이 전세대의 앵포르멜 미학에 대한 반대 입장에 있는 것은 틀림없지만, 그렇다고 형상성을 추구하는 자기들의 노력이 공교롭게도 70년대 전반에 외국에서 유행했던 하이퍼리얼리즘의 맥락으로 이해된다는 데에 상당히 부정적인 입장에 있습니다. (…) 사실 영향을 받았다는 데서는 이견이 있을 수 없지요. 다만 문제는 이들이 내적인 필연성을 가지고 외적 정보에 임했다는 사실입니다. (…)

최 물론 이들의 형상에 대한 추구 자체는 자연스럽게 받아들여져야 하지요. 그러나 이런 자연스런 시도가 하이퍼리얼리즘이라는 획일적인 양식 및 기법 안에 갇혀 있다는 느낌을 그대로 주고 있는 것이 문제이지요. 이들이 선택하는 소재가 극히 제한되어 있고 사진 및 프로젝터라든가 하는 것들을 그대로 사용하고 있는 것은 사실이 아니

겠습니까. (…)

이런 관점에서 우리나라의 유사한 경향들을 보게 되면 우선 그들이 선택하고 있는 주제가 상당히 제한되어 있다는 것이 두드러지는데 가령 벽돌이니 모래밭이니 풀밭이니 하는 것들입니다. 이런 주제들은 실제로 살아가는 사람으로서의 의미가 배제된 중성적인 세계라든가 또는 오브제적 성격이 강한 주제들입니다. 기왕에 형상성을 추구한다면 좀 더 구체적인 생활의 경험들을 표현할 수도 있을 텐데 왜 이렇게 한정된 주제를 택하는 것인지 의혹이 갑니다. 저로서는 이들 젊은 세대의 형상 추구가 전 세대에 대한 본능적인 반발이면서도 동시에 전 세대가 갖고 있던 사물에 대한 중성적인 시각은 그대로 이어받고 있다는 생각이 듭니다.

김 문제는 형상을 방법론적으로 이끌어가려고 하느냐, 아니면 의사전달의 수단으로서 흡수하려고 하느냐 하는 데서 차이가 있다고 봅니다. (…) 우선 오브제적인 데서 출발하는 경향은 70년대 초·중반으로 거슬러 올라갑니다. 당시에 오브제 아트가 우리 미술에 많은 영향을 주지요. ST그룹은 이런 경향의 대표적인 예가 되겠는데 그들의 의도는 어떻게 하면 있는 세계를 있는 그대로 파악하며 사물의 세계에 대해 어떠한 언어를 가지고 대응하느냐 하는 인식론적인 데 초점을 맞춘 것이었지요. 그것이 공교롭게도 당시 미국으로부터 들어온 팝 아트, 컨셉츄얼 아트, 미니멀 아트 등과 접촉하게 되자 이들은 아마도 이런 입장이 은연중에 미술사적으로도 정당화되는 것을 원했던 것 같아요. 여기에 경도하지 않았던 젊은 세대는 거의 없었을 겁니다. (…)

최 그런데 저로서는 앞서 말씀하신 오브제 아트에 비하면 이 오브제를 이미지로 재현하는 태도는 소극적인 것이 아닐까 하는 생각에서 다소 부정적으로 보게 됩니다. 사실 오브제 아트가 종래의 타블로에서 과감히 뛰쳐나온 모험적인 적극성을 가졌던 데 비하면 이것이 다

시 타블로 속으로 돌아간다는 것은 개인의 여러 가지 감정이나 체험을 표현한다는 노력이 상당히 약화된 것이 아닌가 하는 생각이 듭니다. (…)

「매체와 전달: 미술로부터의 대중의 소외」
『공간』, 1981년 10월, 110-117쪽

1981년 9월 1일, 공간 회의실에서 열린 대담을 정리한 글로 성완경, 최민, 이건용, 김용익, 김장섭, 강요배, 이태호가 참여하였다. 이 글에서는 이우환의 이론에 깊이 영향을 받았던 ST그룹 회원들과 제1세대 민중미술 그룹이라고 불리는 '현실과 발언'의 미술가와 비평가들(성완경, 최민, 강요배, 이태호) 사이의 '매체와 전달'에 대한 상이한 두 관점을 보여준다. 전자는 사물의 물성과 매체라는 미술의 본질적인 문제들에 천착함으로써 미술에서의 전달의 문제에 올바르게 접근할 수 있다고 보았다. 이에 반해 후자는 미술의 매체를 미술 내부에서 한정시킬 것이 아니라 다른 사회 매체들 사이의 접점들과 그것의 사회적 쓰임새라는 관점에서 볼 것을 주장하면서 미술의 사회화를 강조한다.

미술과 현실과의 관계에 대한 두 그룹 간의 상이한 이해는 같은 해 7월 4일부터 5일까지 아카데미하우스에서 열린 '그룹의 발표양식과 그 이념' 워크숍(《현대미술 워크숍 기획전》, 1981년 6월 25일-7월 8일)에서도 발견된다. 이 토론회에서는 ST그룹의 이건용이 「한국의 현대미술과 ST」를, '서울80'의 문범이 「표현이 가능한가」를 그리고 '현발'의 성완경이 「미술 제도의 반성과 그룹운동의 새로운 이념」을 발표하고 토론하였다.

참석자: 성완경, 최민, 이건용, 김용익, 김장섭, 강요배, 이태호(무순)
때: 1981년 9월 1일

곳: 공간 회의실

이건용 (…) 1970년대의 컨셉츄얼리즘은 미디어의 문제에 있어서 피상적인 수단화에 머물지 않고 미디어 자체의 내면적 본질을 분석하고 접근함으로써 미술 자체의 논리적 구조와 미술활동의 행동패턴을 가려내려는 '본질에의 직시'를 하게 된 것입니다. 이같은 현상은 미술의 '외적기능'으로부터 '내적인식'의 문제에로 방향 전환을 의미합니다. (…)

　컨셉츄얼리즘의 전개로 인해 1970년대 이후의 미술 매체는 미디어의 비판으로부터 시작했습니다. 따라서 1960년대의 토탈화된 미디어의 양태는 각기 자립되어진 자립의 근거와 독자적인 풍요로움을 직선적으로 묻는 일이 될 것이고, 각기의 미디어는 그 각기의 고유한 어법을 갖게 된 것입니다. 매체의 개별성이랄까, 그 개별성 속에서 매체의 본질을 되묻고 있는 것입니다. 회화만 보더라도 과거에는 사진이 회화를 돕는 현상, 즉 편입되어 가는 그런 과정을 빚고 있었는데 오늘날 사진은 사진 그 자체로 하나의 미술적인 매체로 독립되어 있고, 자립됨에 따라서 사진의 본질을 되묻고, 되묻는 자체가 보여주는 양태로서 미술의 본질을 되묻는 상태로 나타나고 있습니다. (…)

최민 전달이라는 것을 저는 일반적으로 소통(커뮤니케이션)과 같은 의미로 생각했습니다. 우선 이 시점에서 왜 전달이라는 것이 문제시되어야 하느냐 하는 점을 말씀드려보죠. '표현'이니 '창조'니 하는 것은 작가주의 관점에서 본 것이고 '전달'이란 것은 작가와 감상자 사이의 관계인데 현대미술에서는 이 '전달'이 안 되고 있다는 것입니다. 즉, 현대미술은 표현, 창조가 있을 때 전달이라는 것은 자동적으로 이루어진다고 상정하고 있는 듯한 겁니다. 다시 말하면 '나는 무엇을 전달한다.'라고 하는 전달에의 적극적인 의지가 약한 측면이 있

다는 것입니다. (…)

우리가 순수미술이라고 했을 때 전달의 콘텍스트라는 것이 거의 순수미술을 제도적으로 가능하게 해주는 그런 체제 안에서만 전달이 이루어지고 있다는 것이죠. (…)

다시 말하면 미술 전달이 어떤 제도적 폐쇄성을 띠고 있다는 것이죠. 여기에서 두 가지의 문제가 생기는데 그 하나가 난해성의 문제입니다. 저는 난해성을 두 가지 종류로 생각해봤어요. 하나는 작가가 전달하려는 메시지 자체가 난해한 것이죠. (…) 그 다음에는 체험이 특별히 심각하거나 문제 그대로 어려워서라기보다는 이를테면 미술 언어가 일반적인 언어하고는 좀 다른 차원으로 독자적으로 세련된 경우가 있는 것으로 생각해봤습니다. (…)

그리고 덧붙여서 이야기하자면 매체의 문제에서 이런 것이 하나 지적될 수 있을 것 같아요. 이를테면 매체의 순수성에 대한 신화인데요. 매체 자체를 어떤 하나의 전달 방식의 기본적인 의미로 보기보다는 매체 자체가 탐구의 대상이 되고 그것 자체를 절대화시켰달까? (…) 난해성을 극복하기 위한 전달의 효율성을 탐구하는 노력이 있어야 할 것 같습니다. 쉬운 언어로써 보편적인 공감을 표현하기 위한 의지가 있어야 할 것 같아요. 우리는 순수하게 자유롭게 창작을 한다고 말하지만 그때 작가의 창의성이라는 것이 얼마만큼이나 표현되고 있느냐를 물어보아야 할 것입니다. (…)

김용익 (…) 오늘날 미술에 있어서 전달이 문제시되고 있는 것, 즉 전달이 되느냐 안 되느냐 문제시되고 있는 것은 바로 '미술로부터 대중의 소외'라는 문제가 아니겠어요. 그리고 매체 자체를 탐구하려는 오늘날의 미술의 경향은 참 실제로부터 인간이 소외되고 있다는 사실의 자각에서부터 비롯된 것이라고 볼 수도 있으니까요. (…)

여기에서 소외의 극복이라는 문제에 접근하는 두 가지 방향을 상정해볼 수가 있을 것 같아요. 첫째로는 (…) 모더니즘의 기조인 소외

의 극복 문제를 좀 더 분명한 의식으로 잡아내려는 경향이 있겠죠.
예컨대 인간과 물질, 인간과 세계의 이원론적 대립관계(즉 소외)를
좀 더 구체적인 체험 속에서 풀어보면서 생생한 감수성의 도약을 꾀
하려 한다는, 왕왕 현상학의 개념을 빌어서 설명되는 최근의 경향 같
은 것이 그것이겠죠. 둘째로는 미술로부터 대중의 소외현상을 미술
과 공학기술의 제반 성과와의 결합 속에서 풀어보려는 경향, 키네틱
아트, 환경예술, 비디오아트 그리고 조금 더 확대해석해서 광고, 간
판, 일러스트레이션, 영화, 사진, 도시공간의 벽화운동 등이 가지고
있는 가능성에 주목하는 태도, 이렇게 두 가지 방향을 상정할 수 있
을 것 같습니다.

　　그런데 이 시도들이 소외의 문제를 어떻게 다루고 있느냐를 비판
적 안목으로 한번 볼까 합니다. 첫째 방향은 소외의 문제를 사회적
현상의 측면에서 보지 않으려는 태도를 비판해볼 수 있겠지요. (…)
이 방향은 다분히 논리적 문맥 속에서만 소외문제를 다루고 있다고
할까, 순수한 학문적 입장에서 다루고 있다고 할까, 어쨌든 다수의
사람들에게 공감을 전하지 못한다는 점이 약점이 되겠죠. (…) 두 번
째 방향, 이것이 미술로부터 대중의 소외를 해소시켜주는 데는 효과
적이겠지만 이러한 시도가 자칫 인간의 가장 복잡하고 섬세한 정신
활동의 영역인 예술의 영역, 감수성, 상상력, 창의력의 영역을 너무
단순하게 축소시키지나 않을까 하는 의구심이 듭니다. (…) 실제로
우리나라 화단에 있어서의 중요한 문제는 앞서 말한 두 방향이 하나
의 해결점으로 귀결되는 지점을 찾는 노력이기보다는, 제 생각에는
공고하게 다져져가는 미술의 제도화 현상, 프로그램화 현상 속에서
여하히 각자가 자신의 감수성과 창의력을 지켜나가느냐 하는 문제
인 것 같습니다. (…)

강요배 (…) 왜 이것이 소외됐는가, 왜 이런 작품이 사람의 이해를 못
구하는가 하는 것을 저는 분리주의에 그 원인이 있다고 봐요. 예술이

라는 것이 어떤 것을 극단적으로 분리해나가면서 하나씩 탐구해가
지고 본질이랄까, 어떤 철학적 문제를 파헤치는 것으로 보기보다는
인간의 모든 능력-정신적인 능력이든 육체적 능력이든-이 유기적
으로 결합되어 나타난 유기체로 보아야 할 것 같아요. 그런데 사람들
은 그 작가나 작품에 대해서 분리되어 나온 어느 한 측면만을 요구하
고 보려 하지요. 그렇기 때문에 이해가 안 가는 것이라고 봐요. (…)
한 인간을 볼 때 어느 때에 나타난 어느 한 측면만을 볼 것이 아니라
모든 측면이 결합된 전인적인 인격으로 보아야 하듯이 예술도 분리
시켜 볼 것이 아니라 하나의 유기체로 보아야만 할 것입니다. (…)

김용익 매체 중심적인 미술의 움직임이 분화 분리주의, 철학적 사유
를 일삼아서 쓸쓸한 풍경을 보여주고 있다고 말씀을 하시는데 철학
적 사유만 일삼고 있다고 보는 태도를 고쳐봐야 할 것 같아요. 사실
미술가가 무언가를 '만들어' 내놨을 때 우리는 거기서 우선 먼저 창
의력, 상상력의 측면을 보아야 할 것입니다. 그동안 사실 우리의 미
술계에서는 논리성 운운하면서 작품을 철학적 사유의 단서라는 측
면에서만 보아온 것 같습니다. (…)

이건용 (…) 예술 자체가 하나의 분리주의 안에서 예술을 예술 자체 안
에서 사고하는 데까지 오게 됐다는 거죠. 이러한 사실을 하나의 문제
점으로 인정한다면 어떻게 해결해야 되는가가 오늘의 입장에서 문
제가 되겠지요. 저는 이렇게 생각해요. 예술을 (…) 인간의 자연스러
운 하나의 활동으로 봤을 때 거기에 우리의 삶이란 것이 충분히 침
투되어 있다는 것을 우리가 생각하지 않을 수 없지요. 그런 측면에서
그 생각을 해봐야겠다는 거죠.

성완경 미디어를 우리는 미술 안에서만 얘기하지만 바로 그 미디어는
사회적으로 많이 쓰여지고 있지 않습니까? 사회에서의 쓰임의 영역
에 대한 주목이 해결의 한 방법이 아닐까 생각합니다. 사진이라는 매
체를 두고 보면 미술가들은 사진을 통하여 형태적 실험이라든가 기

법적 실험 등을 통하여 개인의 미술적 실험의 자발성을 보여주고 또
거기에서 논리적인 성과도 얻고 있고 사진의 본질에 대한 상당히 중
요한 질문을 해놓은 것처럼 보이는데 …

이건용 그러나 미술가들에 의하여 사진이 이루어놓은 성과는 인정해
야지요.

성완경 네, 그러나 사진은 작가가 탐구하고 활용하는 범위보다 엄청
나게 넓은 사회적 활용성을 가지고 있거든요. 사진 사용의 주체는 엄
청난 복수의 주체이고 그것은 더 나아가서 현대 산업사회의 관료주
의 사회의 그 어떤 돌아가는 원리와 밀접하게 결합되어 있습니다. 여
기에 대한 질문도 해야 완전한 논리적인 것이 되지요. 우리가 사진
활용의 측면을 도외시하고 그 매체 자체를 추구한다면 사진은 논리
성을 결여하게 된다는 얘깁니다.

　저는 진짜 예술가의 창의성은 매체의 순수성, 순수한 매체의 창의
성만 가지고는 도저히 해결이 안 되고 사진의 경우에서와 같이 그 매
체의 사회적 활용에 주목하고 바로 이 맥락의 새로운 설정을 하는 데
까지 나아가야 한다는 것입니다. 그래서 결국 이런 것을 통해 가지고
진짜 탐구하는 창의적인 의식 또는 자발성 등의 확대에 기여해야 한
다는 겁니다. 그렇지 않을 때는 사회적인 상상력 또는 소통의 영역에
서 볼 때 예술의 영역에만 머물고 마는 획일적인, 상상력이 약한 예술
이 되고 말며 소외를 점점 강화해나갈 뿐이란 거죠. (…)

최민, 「이미지의 대량생산과 미술」
『그림과 말』, 현실과 발언, 1982년, 26-29쪽

이 글은 원래 1982년 『월간중앙』 봄호에 게재되었으나, 현발의 제2회 그룹
전 《도시와 시각》(1982년, 롯데백화점갤러리)과 함께 출판된 무크지 『그림과

말』에 재수록되었다. 이 무크지는 도시의 삶과 도시 대중문화의 현실에 대한 회원들의 비판적 고민을 담은 글과 이미지로 구성되어 있다. 최민은 이미지 대량생산과 소비라는 현실을 단순히 부정하기보다는 대중과 소통하기 위해서라도 그것을 엄연한 현실로 인정하고, 순수미술이 그러한 현실과 어떻게 서로 침투하고 조화될 수 있는지 고민해야 한다고 주장한다.

(…) 대중문화 비판론자들이 흔히 꺼내는 이야기 중에 하나는 대량생산된 문화는 취향의 획일화와 규격화를 낳는다는 것이다. 그러나 감상적인 기분을 버리고 과거를 냉정히 살펴보면 과거의 문화가 얼마나 획일적인 것이었는지 곧 알 수 있다. 이미지에 있어서도 마찬가지다. 과거에 제작된 이미지는 대량생산된 오늘날의 이미지에 비해 더 개성적인 것도 아니고 덜 획일적인 것도 아니다. 존 메케일의 말대로 "규격화된 취향이라든지 획일성이라는 공통적인 비난은 물품의 대량공급과 그것들에 대한 개별적이고 선택적인 소비를 혼동하는 것이다. 개별적이고 선택적인 소비는 예나 다름없이 행해지고 있으며 개인적인 취향의 범위 안에서 이전 시대보다 전통이나 권위 및 희소성의 지배를 덜 받으면서 보다 폭넓게 확대되고 있다."

그럼에도 불구하고 오늘날에도 역시 사람들은 미술에 대해 유일성, 또는 희소성이나 영구성 따위의 전통적인 관념을 끈질기게 요구하고 있다. 막연한 뜻으로 사용되는 미라든가 취미, 교양 따위는 이러한 관념과 아주 밀접하게 결부되어 있다.

이는 19세기 이래 계속 지속되어왔던 순수미술의 신화가 여전히 살아남아 있음을 말해준다. 이 신화가 여전히 살아남을 수 있는 것은 현대에 있어서 실용적 문화와 상징적 문화가 지나치게 괴리되어 있기 때문이고 미술이 상징적 문화의 지고의 표현으로 인정되기 때문이다. 말을 달리하면 실제적인 사용가치와 사회적 지위나 정신적인 권위를 상징하는 가치가 서로 확연하게 분리되어 거의 대립적인 것

으로까지 생각되고 있기 때문이다. 대량생산된 이미지는 전자를 위한 것이고 수공적 이미지, 특히 그중 미술품이라고 불리어지는 것은 후자를 구현하고 있는 것으로 흔히 간주된다.

이러한 이유 때문에 존 메케일이 지적한 바대로 "한편으로는 과거와 현재의 문화적 품목들을 영구히 보존하기 위한 미술관들이 급속하게 늘고 있으며, 다른 한편으로는 오늘날의 생활환경에서 보다 쉽게 소비할 수 있는 물품들을 만들어내려는 추세가 생겨난다. 우리는 좀 더 물질적으로 '순간적인' 현재와 미래로 전진하고 있는 것만큼이나 빠른 속도로 과거를 재구성하고 영구화永久化하려고 하는 것 같다."

또한 이렇게 영구화된 문화가 기이하게도 대량생산 방식에 의거한 대중매체를 통해 일종의 세속적 종교로서 전파, 보급된다는 것 역시 문제다. 걸작 미술품의 대량복제는 유일성, 희소성, 영구성 등등 그 원작이 표방하는 가치와는 원칙적으로 상반되는 것이면서도 그러한 가치들의 보급과 신비화에 기여한다. 이미지가 대량생산되는 시대에 그 대량생산 방식을 통해 이미지의 유일성 혹은 희소성이 신화적으로 가치를 부여받는다는 것은 하나의 역설이다. 오늘날의 상징적 문화는 표면상으로는 대량생산체제를 거부하면서도 뒷쪽으로는 은밀히 결탁하고 있는 셈이다. 그런 점에서 그 문화는 세속적인 동시에 위선적이고 배타적이다.

순수미술에 종사하는 오늘날의 작가들 자신도 대량생산된 이미지, 달리 말해 대중문화의 이미지에 반대하면서도 동시에 대중매체를 통해 자신의 작업이 전파되고 유통되기를 바란다. 현대 작가들의 작품 도판을 실은 수많은 화집들의 출판은 이 사실을 증명해준다. 물론 이미지의 대량생산은 산업사회의 체계 전체에 직접 관련된 것이므로 그러한 방식을 통해 작가의 표현의 자유와 개인적 주도성이 발휘되기는 힘들다. 그러나 순수미술의 영역에서는 그러한 자유와 주

도성이 아무런 제약 없이 발휘될 수 있다고 안이하게 믿는 것 역시 일종의 착각이다.

문제의 해결은 양자택일에 있는 것이 아니라 그 양자를 서로 어떻게 침투시키고 조화시키고 견제시키느냐에 있다. 순수미술에 종사하는 작가들은 이미지의 대량생산과 소비를 엄연한 현실로서 마땅히 인정하고 이에 어떻게 효과적으로 대처하느냐를 궁리하지 않고서는 이 시대에 합당한 작업을 할 수 없다.

민정기,「도시 속의 상투적 액자그림」
『그림과 말』, 현실과 발언, 1982년, 64-68쪽

'현실과 발언' 회원들은 1982년 두 번째 그룹전《도시와 시각》(롯데백화점갤러리)에서 자신들이 살고 있는 도시의 삶과 이것의 시각문화에 대해 비판적으로 분석하고 파악하려 하였다. 이 글에서 민정기는 일상에서 사람들이 '미술작품'으로 접하는, 그러나 전문가들이 보기에는 조잡하고 키치적인 '이발소그림'에서 미술과 대중 시각문화 사이의 결합, 대중적 소통의 한 예를 발견한다. 그의 관점은 '현발'의 비평가 최민의 주장과 동일한 선상에 놓여 있다.

우리들은 어디를 가나 무수한 그림들과 만나게 된다. 커다란 빌딩이건, 조그마한 전자오락실이건 도처에 한 장의 그림이라도 걸려 있게 마련이다. 그것이 비록 복제품인 인쇄물일지라도, 이들 중에서 특히 쉽게 대할 수 있는 그림들이 있다. 즉, 일반대중이 쉽게 가는 곳에 걸려 있는 대중적인 그림들, 식당이나 술집 등에 걸려 있는 이른바 '이발소 그림들'이라는 것이다. 나는 이 '그림'이 주는 독특한 정서에 대해서 오래전부터 상당한 관심을 갖고 있었다.

확실히 그것은 정통적인 미관美觀, 이른바 특별히 교육을 받은 사

민정기, 〈포옹〉, 1981, 캔버스에 유채, 122×145.5cm.

람들의 안목으로 보기에는 아마도 상당히 유치하고 조야粗野한 감이 있고, 작은 장점보다는 훨씬 더 많은 단점과 문제점을 가지고 있을 것이다. 그러나 이른바 '현대미술'이라는 타이틀을 가지고 있는 미술관의 미술품들이 내게 생생한 감동이나 정서를 주지 못하고 있는 것 또한 사실이다. 소위 이발소 그림이라고 불리우는 종류의 그림들은 많은 결점과 문제점에도 불구하고 많은 사람들에게 자연스레 받아들여지고 있으며, 독특한 정서를 전해준다. 따라서 예술의 '민주화'나 '대중화'라는 이상을 전제로 하고 생각해볼 때 기왕 대중들의 삶 도처에 자리잡은 이런 종류의 그림이 과연 어떤 것인가, 또 그것은 어떤 정서와 효과를 불러일으키는가를 반성해보는 것은 매우 중요한 일이라 생각된다.

상투적인 '대중예술'이라고 일컬을 수 있는 이 '이발소 그림들' 또한 일정한 계보를 지니고 있으며, 현대의 대중사회 속에 그 나름의 독특한 위치를 차지하고 있다. 그러므로 '현대사회'가 어떤 것인지 그리고 현대사회 속에서 '대중예술'의 위치와 수용자의 반응은 어떠한지, 마지막으로 이러한 그림들의 계보가 어떻게 형성되어 있는지 검토해보아야 할 것이다. (…)

「두렁 선언문」

미술동인 '두렁' 그림책 1집 『산 그림』, 1983년, 두렁 창립예행전 《산 그림》, 1983년 7월, 애오개소극장

1980년대 민중미술의 중요한 한 흐름을 형성했던 '두렁'은 논이나 밭 가장자리에 두둑한 경계 부분을 일컫는 그룹 명칭이 의미하듯, 비인간화되고 물질적인 서구화된 문화의 대안으로 농경문화와 그것의 공동체적 삶의 형태에 깊은 관심을 가졌다. 두렁의 창립 회원들은 대개 1970년대 중후반부터 사

신학철, 〈한국근대사-종합〉, 1983, 캔버스에 유채, 390×130cm, 국립현대미술관 소장.

회·역사 모임이나 사물놀이, 탈춤 동아리에 참여하면서, 미술과 민중의 삶 사이의 유기적인 관계를 탐구하였다. 1982년 10월에 창립된 '두렁'은 "삶에 기여하는 미술"을 창조하기 위해서, 민속문화를 비롯하여 전통적 농촌 공동체 문화의 내용과 형식 그리고 이들이 민중들의 삶과 관계 맺는 방식 등을 자신들의 미술적 실천에 적용하려 하였다.

미술동인 '두렁' 《창립예행전》을 하면서

이 시대는 문화 다원주의라는 이름 아래 외래문화가 난무하고 있다. 소비문화·고급문화·퇴폐 향락적 문화가 해외 선진 자본과의 경제적 불평등 관계 속에서 무비판적으로 받아들여진 것이다.

　사회가 점점 인간소외, 계층적 불화, 비인간적 질서로 병들어가고 있다. 이런 판국에 미술은 가치 없는 무기력한 존재일런지도 모른다. 그러나 사회가 문화주의로 통제될수록 사회적 책임은 더욱 요구된다. 그러기에 사회과학적 일변도가 아닌 민중적 현실에 '갖고 있는 전제' 없이 겸허하게 다가가야 함을 우리는 알고 있다.

　미술은 새로운 인간관계에서 출발해야 한다. 우리는 미술을 위한 미술이거나 생활에 미美를 심기 위한 미술이 아닌 '삶에 기여하는 미술'이 되기를 노력한다. 사회와 미술을 유기적 연관 속에서 파악하고 극단으로 치닫게 하는 이기적 개인주의의 온상인 강조된 전문성을 경계하고 공동작업을 지향한다.

　동인 미술작업은 현실을 바라보는 시각을 통일시키고 미적 체험의 교류로 개인의 역량을 집단적 역량으로 확산함과 동시에 양적 축적의 질적 성숙을 가능케 해야 한다. 또한 작업과정의 민주화를 통해 전달과 수요방식을 보다 개방적이며 적극적이게 해야 한다. 그 반대도 마찬가지다. 미술이 특정인의 전유물이 아니고 생활인 중심의 미술이기 위해선 인간적 요구에 쓰여져야 할 필요가 있다. 따라서 우리는 미술이 인간중심에 서서 삶의 공간에 개방적으로 확장되고 지속

두렁, 애오개 시민미술학교의 '얼굴 그리기', 1983, 『산 그림』 두렁 그림책 1집 게재.

되기를 바라는 것이다.

　미술동인 '두렁'은 아직 동인으로서의 이념통일도, 공동작업 방식의 체계화도, 의식과 형식의 일치점도 제대로 갖추고 있지는 않지만, 고뇌를 같이하는 동시대의 미술인으로서 안주를 원치 않고 변화를 갈구하는 정열로 모인 것이다. 당분간 자체의 역량습득에 더 주력하며 일반 생활인과의 폭넓은 만남을 통해 기존의 고루한 전달 방식을 탈피하고 일상 현장으로부터 신선한 자극을 받으려 한다. 줄기찬 실험정신을 갖되 보편적 설득력을 지닌 표현양식을, 해방적인 변화를 기약하되 상황적 진실을 버리지 않으려 한다.

　이번 전시회는 젊은 사람들이 같이 공부하면서 최근 몇 년 동안 해왔던 개별적인 작품을 한군데 모으고 합동으로 제작한 공동벽화와 판화, 탈 등을 선보인다. 체계가 잡힌 공동창작은 아니지만 약 한 달간 함께 지내면서 우리는 서로 많은 것을 배웠다. 힘든 일 그리고 단순한 노동일수록 같이해야 재미있고 능률도 오른다는 당연한 진리를 재확인했으며, 보편적인 공감을 얻기 위해서는 객관적 확인 과정이 필요하다는 점도 알았다. 전문집단은 공동창작을 통해 의식과 체험의 동질성을 확보해나가는 작업이 요구된다.

　생활 현장의 사실성(리얼리즘)과 문화적 역량을 가장 귀중한 작업 기반으로 삼는다. 따라서 자신이 움직이지 않으면 대상도 움직이지 않는 것으로 보는 데서 벗어나 끊임없이 움직이면서 일하고, 놀며, 생활하는 실상을 그린다.

　또한 '얼굴 그리기', '판화제작', '공동벽화', '민화', '낙서그림', '탈 만들기' 등 쉬운 매체를 활용하여 생활인의 미술역량을 겸허하게 배우고 수렴하고자 한다.

　지금은 자폐적 허무의식으로 죽어 있는 그림, 상품문화가 된 병든 그림에서 '산 그림'으로 나아갈 때인 것이다. (…)

성완경, 「두렁 창립전, '산 미술'을 위한 전략」
『계간미술』, 1984년 여름, 186-187쪽

'현발'과 '두렁'은 1980년대 전반기에 민중미술의 지배적인 두 흐름을 보여
준다. '현발'이 도시화와 산업문명의 현실 그리고 그 안에서 발전하고 있는
도시 대중문화 또는 시각문화에 주목하였다면, '두렁'은 전통적인 농경문화
와 공동체적 삶의 형태에 관심을 가졌다. 민중적, 현장중심적인 '두렁'은 그
들의 선배 세대였던 '현발'의 미술적 실천에 비판적이었다. '두렁'은 '현발'의
미술이 도시중심적이고 엘리트적이며, 근대화로 억압받고 주변화된 사람들
의 미술적 욕구에 충분히 응답하지 못했다고 비판했다. 반면 '현발' 회원들
은 '두렁'이 일상의 친근한 표현과 매체를 통해 미술의 대중화를 시도한 점
에서는 긍정적이었다고 평가하였지만, 오늘날 산업사회에 사는 대중의 경
험과 호흡하지 못하는 농경문화나 전통문화에서 미술적 모델을 추구한다는
점에 대해서는 비판적이었다.

(…) 창립 전시회의 많은 작품들이 그 형식의 소박함과 이야기의 현
실성으로 보는 사람을 즐겁게 했던 바로 그만큼이나 그것은 '산 미
술'의 보기 드문 전시였음이 분명하다. 전시장에서 만난 그 미술은
힘의 미술이었고 이야기의 미술이었으며, 나눔의 미술이었고 배움
의 미술이었다. 그것은 무엇보다도 살아있음의 표시, 그것과 꼭 같은
이야기의 충동에서 소통의 욕구에서 나온 미술이었으며, '보통의 말'
로써 이야기를 거는 미술이었다. 양식상으로 볼 때 대체로 그것은
'보는' 미술보다는 '읽는' 미술 쪽에 가까웠다. (…)
　　이야기의 내용은 오늘의 이름 없는 대중들의 삶, 특히 근로자 계
층의 삶의 조건이나 그 어려움 그리고 보다 나은 인간적 삶의 형태에
대한 그들의 소박한 꿈을 주제로 한 것들이 많았고, 그밖에도 가족,
학생, 농민, 도시 근로자 등 다양한 집단의 삶의 분위기가 표현되었

으며, 그들 생활의 있는 그대로의 모습과 그들 나름으로의 세계를 보는 시야가 전문가적인 언어의 세련성과 무관한, 비근하고 소박하며 직설적인 언어로 표현되었다. 이들 작품에 공통된 이러한 이야기의 욕구는 각별한 값어치가 있는 것으로 마땅히 크게 주목되어야 할 것이다. 왜냐하면 오늘의 미술문화나 대중문화의 속 깊은 병폐는 바로 자기표현의 욕구 그 자체의 둔화와, 삶의 맥락을 떠난 획일화하고 추상화한 문화의 보편적인 소비 그것에 있기 때문이다. (…)

그러나 이야기의 일반적 충동에도 불구하고 무엇을 이야기하느냐, 어떻게 이야기하느냐라는 문제엔 별도의 고려되어야 할 요소들이 있는 것 같다. 〈만상천화〉, 〈조선수난민중해원탱〉등 공동제작한 큰 규모의 벽화형식의 작품에서 특히 드러나듯, '두렁'은 삶의 현실성을 그 전형의 측면에서 파악해 주제를 삼았으며, 그 표현양식으로는 전통적인 이야기 그림, 특히 그 가운데서도 감로탱화나 시왕도十王圖 등 불화와 굿그림(무속화) 또는 십장생도, 경작도, 평생도, 삼강행실도 등 민속 그림의 전통적 서술방식의 골격을 크게 참조한 듯하다. 전자의 전형성과 후자의 전통성은 짝을 이룬다. (…)

그러나 비현실적이고 기복祈福적인 초월적 세계, 원초적이고 설화적인 상상구조 등 이러한 표현형식에 내재된 한계가 그대로 답습되고 특히 그것이 앞서의 현실 해석의 전형성과 한데 결합함으로써, 현실의 생동하는 모순의 역동적 표현 대신에 다소 동화적이고 환상적이며 초월적인 공간 속에서 현실의 실체적 모순을 중화 내지 증발시키는 결과를 낳고 있지 않나 생각된다. (…)

전통적인 농경문화의 사라진 공동체를 어떻게 오늘에 되살리고 훌륭히 계승하느냐의 문제엔 만만치 않은 장애의 검토가 따라야 할 것이라고 본다. 특히 전통적 농경사회의 하드웨어적인 언어가 아닌, 산업사회의 소프트웨어적인 언어환경에서 민중의 경험의 실체가 무엇이냐를 주목하는 일은 중요한 문제이리라고 본다. 이 점은 표현형

식으로서 앞서 예를 든 불화나 민속 그림 말고도 탈 그림이나 판화 같은 미술 형식이나 매체가 오늘의 민중적 역량의 동원에 얼마나 효율성을 발휘하느냐에 대한 검토에서도 유용한 관점이 될 수 있으리라 생각한다. (…)

최열, 「우리 시대의 미술운동」
『문화운동론』, 도서출판 공동체, 1985년, 227-241쪽

'광자협'은 민중의 삶으로부터 소외된 미술이 아닌, 삶의 표현으로서의 미술을 정립하기 위해 판화라는 매체에 주목하였다. 판화는 쉽게 구할 수 있고 대량생산이 용이하다는 점에서 미술의 대중화에 적합했다. 따라서 판화는 미술이란 전문적인 미술교육을 받은 사람만이 할 수 있다는 생각을 극복하기에 적합했다. 이들은 시민미술학교를 준비하면서 당시에 민중교회에서 적용하던 프레이리의 교육법을 공부하고 야학 교사들과 민중교육의 경험을 공유했다. '광자협'은 1983년 8월 광주 카톨릭센터에 시민미술학교를 개설했다. 이 시민미술학교는 1984년부터 '두렁' 회원들과 다른 민중지향적 미술가들이 가담하면서, 서울, 성남, 부산, 대구, 인천 등으로 확장되었다. 시민미술학교는 또한 청년미술운동과 결합하여 1985년 이후 민중미술운동의 방향을 결정짓는 데 중요한 역할을 했다.

최열, 「매체의 활용과 그 운동」, 1985
판화라는 매체는 1983년에 접어들면서 미술운동 최고의 대안으로 제안된 것이다. 판화는 그 사회학적 유통질서 안에서 용이한 제작방식을 통한 다수 복제의 대량생산과 수용의 유통과정에서 갖는 보다 빠른 전파력 등 자체가 갖는 속성으로 인해 매체를 통한 운동, 즉 문화운동 일반에 있어서 그 가능성과 전망이 확실한 것으로 인식된다. (…)

또한 판화가 그러한 사회적 전파력을 타고서 그 자체로서도 조형 형식의 강인한 감각, 시각적인 명쾌성을 지니므로 그 안에 담는 내용의 전달 강도가 높다는 장점과 더불어 복합적인 증폭 효과가 발휘된다. (…)

한편으로 이 판화운동이 사회 전체로 그 위치를 옮기면서 그에 적절한 자기정리를 해야 했다. 여기서 대중성의 문제에 부딪쳤다. (…)

여기서 민중 정서의 획득이라는 시각매체·문화매체의 일반론이 수렴되게 되고 그 구체적 대안으로서 몇 가지 방침들이 세워진다. 가령 장르의 자기변혁 논리에 입각한 서구적 형식의 척결과 극복의 대안으로 우리 민족의 '혈연적 토대'를 이루는 이조 속화의 형식을 재창조하려는 방침('두렁' 동인의 1983년 7월 전시회)이 그 하나이다. (…)

"이번 강좌는 우리가 겪은 근대 서양미술의 도입기로부터 무비판적으로 수용되었던 타의적 시각을 재조정하고 오히려 자연스러운 개성을 훼손시켰던 예술 교육의 문제점들을 반성해보는 계기가 되고 한 시대의 총체적 삶의 표현이 되어야 하겠습니다. 판화는 그 장르의 성격이 반독점적이면서 어린 아이들의 표현처럼 순수함을 얻을 수 있는 반기능적인 측면을 가지고 있습니다. 그리고 깎고, 파고, 찍어서 자신의 기쁨과 아픔의 체험을 남에게 전하고 받을 수가 있습니다. 누구든지 일의 즐거움과 창작의 충족감을 남에게 줄 수가 있다는 이 순수한 체험은 오늘과 같은 일그러지고 찢겨진 수많은 '익명의 개인들'의 시대에 꼭 필요한 체험입니다. 이 체험은 대중이 스스로의 메시지를 획득한다는 의미이며, 바야흐로 정직하고 튼튼한 민중예술이 그 형체를 드러내게 되는 것입니다."(광주자유미술인협의회, 「시민미술학교의 의의」, 1983)

이러한 교육적 방침은 제도교육의 존재에서 미술이라는 것이 자

신의 삶과 무관하게 소외된 상태를 순종하게끔 조작된, 모순의 현실
을 극복하자는 적극적이고 근본적인 운동의 전략이 된다. 이것이
1983년 8월부터 광주, 목표, 이리, 성남, 서울, 부산, 인천 등 대도시
소시민계층을 대상으로 회를 거듭하면서 다수의 참여와 인식의 변
화를 제고시키는 역할을 효과적이고 지속적으로 해내고 있다. 또한
집회로서 일반 대중을 상대로 강연회나 토론회를 갖는 일들을 여러
집단에서 기획하고 그것을 전시회와 동시에 진행하여 많은 이들로
부터 관심을 유도해내기도 한다. (…)

　파울루 프레이리Paulo Freire의 말처럼 제도교육이 우리에게 가한
'문화적 침해'의 결과로서 그 침해받은 만큼의 '문화적 허위성'을 일
반인들이 그대로 갖고 있는 것을, '대화적 행동이론'이 제시하는 '행
동정신'을 그 미술운동의 담당자들이 행하는 것이다. 80년대의 미술
운동이 그러한 인식을 획득하고 실천하기 시작했다는 것은 자기와
세계의 변형을 통한 진정한 인간해방의 운동에 동참하기 시작했다
는 뜻과 다르지 않다. (…)

5. 현실주의 미술의 확장과 '민중미술'

라원식, 「민족·민중미술의 창작을 위하여」
『민중미술』, 민중미술편집회, 도서출판 공동체, 1985년, 154-178쪽

『민중미술』은 민중지향적, 현장중심적 활동을 전개한 민중미술의 후배 세대가 만든 무크지이다. 이는 민중미술의 중요한 영역인 '출판미술'의 또 다른 예라 할 수 있다. 무크지『민중미술』은 '두렁'과 '광자협' 미술가들의 현장 및 지역 활동을 소개함으로써 다른 민중미술가들의 실제 활동에 도움이 되도록 구성되었다. '두렁'의 대표적 논자였던 라원식1958-의 글은 이들의 활동 방향과 실천 방법론을 잘 보여준다.

1980년대 새로운 미술운동은 폭발적인 양적 확산을 토대로 《105인 삶의 미술전》(1984년), 《해방 40년의 역사전》(1984-1985년) 이후, 민족의 현실과 민중의 삶에 깊은 애정과 관심을 기울이면서 내적 성숙과 질적 전화를 꾀하고 있다.

여기에서 민족·민중미술론이 본격적으로 개진되고 있는데, 이는 역사의식과 현실의식에 기초하여 심화·발전하고 있는 우리시대 청년화가들의 진일보한 작가정신의 투영이다. 뿐만 아니라 이것은 미술의 사회적 기능 강화 및 확장을 통하여 민족의 역사발전에 실질적으로 기여하기를 희구하는 80년대 청년화가들의 실천의지의 반영이기도 하다. (…)

민족·민중미술이란 "민족의 현실에 기초한 민중의 삶을 민족적 미형식에 담아 민중적 미의식을 바탕으로 하여 형상화한 미술"을 일컫는다. 그런데, 이러한 민족·민중미술은 역사발전을 신뢰하는 화가

들이 기층 민중에 대한 애정을 바탕으로 민중의 편에 서서, 자신과
민중을 꾸준히 일체화시켜나가면서, 민중들에게 꿈과 용기와 자긍심
을 북돋아주고, 또 한편으론 자신을 포함한 전체 민중들의 생존권과
결사권 문제를 적극적으로 개진시켜나감으로써 이 땅의 민권을 수
호·쟁취하고자 생성된 것이다.

 뿐만 아니라 민족·민중미술은 민권실현의 궁극적 저해요인인 사
회구조적 모순을 타파·혁신시켜나가기 위하여 자신과 민중의 잠재
된 역량을 적극적으로 발굴 개발하여나가면서, 전체 민족주의·민주
주의운동 속에서 일익을 담당하고자 민족·민중문화운동으로서 태동
하게 된 것이다. 그러므로 민족·민중미술은 사회적 이상理想과 미적
이상을 하나로 본다. 따라서 분단시대 한국사회의 민족적 이상의 민
족주의와 민주주의의 만개滿開를 사회적 이상이자 미적 이상으로 동
일시한다. (…)

주재환·안문선·신종봉·최민화·하품·황세준, 「새로운 만화운동을 위하여」
『시대정신』, 일과 놀이, 1985년, 214-221쪽

1983년부터 여러 현실주의 미술 그룹들과 미술가들은 전국적인 미술가 협
의체 구성을 논의했다. 1984년에 문학과 문화 영역을 아우르는 '민중문화운
동협의체'가 결성되면서 이들의 논의가 부분적으로 결실을 맺게 되었다. 여
기에는 민중미술은 민중의 현장에서 이루어져야 한다고 믿었던 일부 현실
주의 작가들도 참여하였다. 한편 이들 미술가들은 전국적인 협의체를 구성
하기 전에 현실주의 미술가들 사이에 소통의 장을 마련하기 위해 무크지를
만들었는데, 1983년에《시대정신》전을 기획한 박건과 문영태가 발간한『시
대정신』(1984-1986)이 바로 그것이었다. 이 글은 '출판미술'로 미술의 민주
화와 대중화를 꾀했던 이들의 관심을 반영하여 만화 등 대중문화 매체에 주

목한 여러 글 중 하나이다.

참석자: 주재환, 안문선, 신종봉, 최민화, 하품, 황세준

(…)

만화의 대중성과 전투성

하품 일단 사람들이 만화에 관심을 가진 것은 문화운동의 물결에서 비롯된 것인데, 1970년대의 문학운동이 문화운동 차원으로 발전했듯이, 미술도 자체 반성 속에 미술운동이라는 차원으로 확산되면서 보다 대중적이고 민중적인 매체를 갈구하게 되었죠. 그러한 노력 속에서 만화가 부각되었으며, 그것은 아주 당연한 일이라고 생각합니다. 물론 만화를 다뤄온 실무자들, 만화가라고 불려지기 시작한 용기 있는 미술인들의 노력이 첫째겠지요. 또한 사회적 경제적 여건에서 볼 때, 지식인이 아닌 대중에게 즉각적이고 적극적으로 공감을 줄 수 있는 매체가 역시 만화라는 것이지요. 만화운동은 바로 1970년대식이 아닌 1980년대식 문화운동의 핵심이라고 저는 믿습니다. 80년대는 만화의 시대라고 불러도 되지 않을까요. (…)

안문선 그런데 하나 문제 되는 것은 만화가 침체 상태냐 하면, 그렇지 않거든요. 옛날부터 만화만큼 홍수를 이뤄온 매체도 없잖아요. 그래서 만화 하면 좀 넉넉하게 쳐다봐야지 경직되게 사회비판, 또는 계몽만을 의식하고 고집할 필요는 없어요. (…) 자유당 때 김성환 씨가 강아지가 개집으로 들어가는 만화에서 개집에 청와대라고 써서 이승만 씨의 노여움을 사서 옥고를 치룬 적이 있는데 (일동 웃음) 그런 식으로라도 대중의 강박관념을 해소시켜야 하는 것은 만화의 일차적 기능이자 책임이라고 봅니다. 그때만 해도 〈코주부〉나 〈미스깡통〉 등 몇 편 외에는 성인 만화가 없었는데 1970년대에 들어와서 성인 만화가 대량 쏟아져 나오지요. 그런데 그게 문제 투성이지요. 말초적인

성 묘사, 감각적이고 표피적인 내용으로 현실 왜곡에 봉사하는 것들
이지요. 상업성에 도취된 이런 만화를 청소년이 볼까 걱정입니다. 그
렇다 하더라도 있어온 만화를 간과해서는 안 된다는 점을 강조하고
싶군요. 우리가 새롭게 만화운동을 하니, 기존의 대중만화는 전부 틀
렸다, 우리의 생각에 따라라 하는 식은 경계했으면 해요. 그렇게 나
가다가는 우리도 섹트가 돼버려요. 기존문화, 그거 무시하면 안 돼
요. 그 사람들이 틀렸다면 개인취향에 안주했거나, 대중을 판매 목적
으로만 쳐다본 정도였지 문화운동적 차원, 즉, 민족, 민중의 현실을
표현하고자 하는 태도가 결여되었음은 사실이니까 철저히 비판해야
되겠지만 … (…)

안문선 전 즐기는 점이 중요하다고 봐요. 직설적으로 풀어야 하는 감
정을 그림이라는 우회적 표현으로 하는 것이지요. 요즘에 '두렁'이나
'현실과 발언'의 진보적 작가들의 그림 중에 글자가 들어가는 경우가
많은데, 그것도 광의적으로 만화가 입장에서 보면 만화가 될 수도 있
지 않을까요. 요번 《삶의 미술전》 때도 그러한 그림이 많이 나왔는
데, 역시 회화는 그림만으로 그 뜻을 전달해야지요. 만화는 철저하게
대중적이어야 해요. 만평과 그림의 기능, 웃기고 동시에 잘 그려야
한다 이겁니다. 그게 내 관점이에요. (…)

김윤수·오광수, 「대담: '민중미술', 그 시비를 따지다」
『신동아』, 1985년 9월, 324-336쪽

1985년 7월 20일에 문공부 장관 이원홍은 120여 명의 전국 예술인들이 모
인 예총 제2회 전국대표자 대회에서, "문화예술인들 중에는 일부 반정부 인
사들의 구호처럼 자신을 '헐벗고 굶주린다는 소위 민중'과 동일시하여 반정
부·반체제운동을 지지하는 사례가 없지 않다."고 지적하며 "이로 인해 오늘

날 일부 문화예술의 내용이 투쟁의 도구로 쓰이고 있는 인상을 받고 있다."고 비판하였다. 이러한 비판 후에, '서울미술공동체'와 '두렁' 회원들이 기획한 《1985년, 한국미술, 20대의 '힘'전》(아랍미술관, 1985년 7월 13일부터 22일까지 전시 예정, 이하 '힘전')이 강제로 봉쇄당하고 30여 점의 작품이 철거당하는 일이 일어났다. 《힘전》 사건은 군사독재 정권이 자행한 첫 번째 민중미술 탄압 사례로 꼽힌다. 이에 대항하여 미술인들은 탄압대책위원회를 구성하여 농성을 시작하였다. 이 사건을 통해 다양한 현실주의의 흐름이 '민중미술'이라는 이름으로 공식적으로 불리기 시작했다. 《힘전》 사건으로 인해 미술과 정치와의 관계가 신문 지상은 물론이고 미술잡지에서 다양한 각도에서 논의되기 시작했다.

《1985년, 한국미술, 20대의 '힘'전》 사건

오 저는 민중미술이라는 말 자체가 상당히 애매하다고 봅니다. 물론 미술사를 보면 민중적인 요소를 갖거나 사회현실에 대해 민감한 반응을 보이는 미술의 경향이나 운동이 있었지만, 구체적으로 민중미술이라는 말로 개념화된 것은 없었던 것 같습니다. 그런데 지금 한국에서 벌어지는 미술운동이란 것이 민중미술이라는 말 자체와 강령에만 너무 집착하고 있는 것 같습니다. 오히려 새로운 인식의 회복으로 미술 속에 사회적 관심사를 수렴하는 것이 바람직할 것입니다. 그것을 굳이 민중미술이라고 하는 어떤 틀 속에 가두어놓는 것에는 저는 반대하는 입장입니다. 그렇게 되면 굉장히 경직된 형식주의로 흐르게 됩니다. (…)

김 사회비판 내지 사회현실을 반영한다고 해서 다 민중적이라고 할 수는 없습니다. 제 생각에는 민중미술을 표방하고 있느냐 아니냐가 중요한 게 아니고, 그 내용이 정말 민중을 주체로 하고 민중성을 확보하고 있는 미술이냐 아니냐 하는 것이 더 중요하다고 봅니다. 그렇기 때문에 최근 민중미술을 표방한 젊은 작가들이 억압받고 소외된

사람들의 세계를 화면의 주제로 등장시키고 민중성을 드러내고자 하는 것은, 그것이 예술적으로 승화되었는가 아닌가의 문제를 일단 접어두고, 우리 미술사적인 측면에서 볼 때 충분히 주목할 만하고 의미심장한 일이 아닌가 합니다. (…)

오 (…) 1930년대 '소셜 아트'는 도시 근로자의 생활 단면을 그릴 때도 어디까지나 휴머니즘이라는 바탕에서 전개한 것입니다. 그런데 근래 우리의 젊은 세대들이 전개하고 있는 민중미술이라는 것은 휴머니즘보다는 농민이나 노동자들의 아주 어두운 단면을 자극하는 데 너무 급급하지 않는가 (…) 민중미술을 하나의 자극 요인으로 도구화하고 있지 않는가 하는 인상을 상당히 많이 받고 있습니다.

김 그 점에 대해서는 저는 견해가 다릅니다. 휴머니즘이라는 것은 막연한 인간애가 아니고 구체적인 현실 속에서 나온다고 봅니다. 때문에 그것이 진정한 휴머니즘이려면 삶의 현장에서 부닥치는 구체적인 현실을 드러내고 해결해주는 방향이라야 할 것입니다. (…) 중요한 것은 민중의 삶을 어떤 시선에서 보고 또 그들의 삶의 여러 모습을 어떻게 말해야 하는가 하는 것이지, 억압받는 현실을 고발하고 항의하는 내용이 담겨 있다고 해서 색채가 이상하다거나 도구화된 게 아니냐고 보는 것은 너무 일방적이고 편협한 것이 아닌가 합니다.

그리고 그들의 작품이 그런 느낌을 주는 것은 표현이랄까 형상화가 충분히 되어 있지 않기 때문이지 결코 의도적으로 그런 것은 아니라고 저는 생각합니다. (…) 민중미술은 그 개념이야 어떻든 간에 그것이 결코 고정적인 것이 아니라는 점을 말씀드리고 싶습니다. 그것은 민중이 처한 객관적인 상황과 조건에 따라 그 내용이나 지향하는 바가 달라질 수 있는 일종의 변증법적인 성격의 것이라고 생각합니다. 때문에 이러이러한 것이 민중미술이다 하고 못 박거나 이것만이 민중미술이라고 규정해버리는 것은 위험성이 있습니다. (…)

오 (…) 사실 지금 민중미술을 하고 있는 태반의 사람들이 대학에서

미술교육을 제대로 받았던 일종의 엘리트 계층이라 할 수 있거든요. 이들은 어쨌든 농민이나 도시 노동자 계층은 아니란 말입니다. 이들이 민중미술을 한다고 하고 있으니 좀 아이러니칼하지요. 그렇다고 민중들이 그런 미술운동을 전개할 만한 역량이 있느냐 하는 문제도 있거든요.

김 문제는 민중을 지향하는 지식인 혹은 그러한 전문가적인 교육을 받은 사람들에 의한 미술이 민중의 세계, 민중의 어떤 현실적인 절실한 문제를 정말 자신의 문제로 받아들여서 심각하게 대결하는가, 아니면 자기 스스로는 민중과 일체라고 생각하지만, 사실에 있어서는 민중과 일정한 거리를 두고 있느냐 하는 데 있을 것 같습니다. (…)

오 그런 측면에서 본다면 민중미술에 있어서 예술성이라는 것이 거론되지 않을 수 없겠지요. 지금 민중미술에 대한 비판은 다른 것은 다 제쳐놓고라도 예술성이 없다는 데에 초점이 맞추어져 있거든요. (…)

김 예술성의 문제가 민중미술에서 중요한 문제 중의 하나가 되지요. 그런데 우리가 예술성이라고 이야기할 때 자칫하면 혼란을 일으킬 수 있는 것 중의 하나는, 기존의 어떤 예술작품을 기준으로 삼아서 비교하는 것입니다. 민중미술에는 예술적인 요소가 적다거나 예술로서의 표현성이나 형상화가 되어 있지 않다고 말하는데 (…) 기존의 이러저러한 예술작품을 기준으로 해서 예술성을 논의한다는 것은 문제가 된다고 생각합니다. 그래서 어떤 주제면 주제, 모티브면 모티브를 충분히 형상화하는 솜씨, 보는 이에게 공감을 주고 감동을 주게끔 드러내는 솜씨나 처리능력이 부족하다는 측면에서는 논의가 돼야겠지만, 그것이 어떤 다른 기준, 가령 아름다움이라든가 혹은 고귀함과 같은 것이 담겨져 있지 않기 때문에 예술성이 없다고 하는 측면에서 논의를 하면 안 될 것입니다. (…)

6. 혁명의 시대에서 전지구적 동시대로

오윤, 「예술적 상상력과 세계의 확대」
『현실과 발언: 1980년대의 새로운 미술을 위하여』, 현실과 발언 동인 편집, 열화당,
1985년, 68-75쪽

민중미술의 대표적 작가로 평가받는 오윤은 세상을 뜨기 몇 개월 전 미술에
대한 자신의 생각과 민중적 세계관을 집약한 이 글을 썼다. 그는 점점 급진
화되고 이념화되는 민중미술의 문제점을 일찍이 간파하면서, 미적 상상력
과 미술의 정치성에 대한 새로운 관점을 제시하였다.

(…) 현대에 와서의 과학은 그 무한한 발전 가능성과 함께 많은 것을
보여주었고 밝혀주었으며 증명시켰고 또 실현시켰다. 그러나 한편
에서는 과학이 과학으로서만 그 기능을 하는 것이 아니라 인간으로
하여금 과학으로써만 세계를 보게 하려는 과학주의적 사고체계로
변모시키고 있으며, 나아가서는 과학이 종교화해가는 경향마저도
보이고 있는 것이다. 이러한 현상은 예술의 영역에까지 확대되고 있
는데, 바로 예술가의 감성이나 상상력까지도 과학주의에 의탁하려
는 경향마저 보이고 있는 것이다. (…)
　　한마디로 이야기하자면, 사물을 바라보는 작가의 '눈'이 문제가
되는데, 작가 스스로가 사물을 물화物化하고 있을 뿐 아니라 정지되어
있는 것으로 보고 있다는 것, 사물을 사물 그 자체이게 하는 것이 아
니라 사물을 틀 속에 가두는 그리고 살아있는 것이 아니라 죽어 있는
것으로 보고 있는 것이 아닌가 하는 것이다. 사고체계가 그러하거니
와 감성이나 상상력의 경우에서도 그러하다. 실제로 그러한 과학주

의적 사물의 파악은 예술에 있어서 상상력의 영역을 차단시키고 있다. (…)

상상력이란 말을 좀 더 넓혀서 생각하면, '세계의 확대'라는 말과 맥을 같이한다. 현대에 있어서의 정신적인 그리고 문화적인 피폐, 특히 미술에 있어서의 그 다양하고 무수한 실험, 전위적인 온갖 노력에도 불구하고 진정한 예술로서의 기능에 실패하고 있는 것은 시각의 단일화, 세계와의 단절, 기계적인 사고 등으로 인한 '세계의 축소'에 있다. 한편 생각하면 온갖 매체들이 개발되고 지구의 끝에서부터 접하는 엄청난 양의 정보, 문화의 다원화도 경험하게 되는데, 이런 의미로는 즉 개인이 접하는 양으로서의 세계는 커졌다고 할 수 있겠다. 그러나 인간의 정신적 영역이나 감성적 영역은 가면 갈수록 축소되고 의식의 소시민화, 소인화, 파편화되어가는 현상을 보이고 있고, 따라서 예술에 대한 실제적인 요구나 욕구조차도 화석처럼 흔적만 남아, 단지 문화인의 자격 획득에 필요한 교양의 이수 과목처럼 맹목적으로 되어버린 느낌이다. (…)

이러한 문제는 우리의 전통문화라는 영역들에 대한 이해의 차원에서도 그 세계 자체의 상실 때문에 그것들에 대한 이해의 폭도 좁아질 뿐만 아니라 민족자산의 활력소로서 제대로 뿌리를 내리지 못하는 것도 바로 이러한 세계의 축소에서 오는 소인적小人的 시각이 그 한 원인이 되지 않을까 싶다. 구비문화口碑文化와 같은 것이 여태까지 지속해왔던 것은 그 나름대로의 생명력 때문이었다. 그것이 우리들의 살아온 숨결이고 맥박이고 혼이고 민중이 살아온 삶 그 자체이기도 하다고 이야기들을 하지만, 실제로 그것이 갖고 있는 생명력에 관한 한 어떻게 이해되어야 할까 하는 문제는 아직도 남아 있다. 그 생명력의 뒤에는 세계관이 도사리고 있다. 놀이의 차원은 그런대로 이해가 간다손 치더라도 상징이나 특히 의식儀式의 차원은 그 세계관과 직결되어 있는 것이다. (…)

오윤, 〈칼의 노래〉, 1985, 광목/목판에 채색, 32.2×23.5cm.

리얼리즘이라고 불리는 사실주의, 이것도 지금에 와서 돌이켜보면 세계를 축소시킨 느낌이 적지 않다. 이것이 너무 오랫동안 사회과학하고만 한배를 타고 다녔기 때문에, 너그럽고 따뜻한 여인으로 성숙했는지 독기 가득 찬 게릴라로 변모했는지 모르겠으나, 이 세계를 포용하기에 품이 작아져버렸다. 우리는 이 리얼리즘이라 불리는 사실주의에 대해서도 의미를 새로이 부여해서 다시 살려내어야 한다. 미술에서 물적 사실주의와 별다르지 않게 된 이것은 미술에 있어서의 형상들이 하늘을 날지 못하게 했고 의식의 유영遊泳과 사물의 관계를 단절시켰다. 지구의 중력이 있는데 기구나 비행기를 타지 않고 날 수 있다는 것은 비과학적이라는 말이 되겠는데, 적어도 예술에 있어서만은 이런 단순한 사물의 인식은 유치하기 짝이 없는 것이다. 예술이 주술呪術과 결합되었다고 해서 그것을 부정하는 것은 잘못이다. 주술이 필요했던 세계관에서는 그것이 사실이었기 때문이다. (…)

우리의 전통문화에 있어서는 그 형식논리를 규명해서 전승하는 것도 중요하겠지만, 그 뒤에 있는 세계에 대한 이해가 있지 않으면 안 된다. 문제는 세계의 경험을 통한 세계의 확대에 있는 것이다. 그러한 세계는 정태적으로 분석·종합·인식하는 사고체계, 특히 지식인적인 논리적 사고 체계 안에서는 만들어지지 않는다. 스스로 추는 춤이기 전에는, 그런 것이 있다, 없다 라든가, 가능하다, 불가능하다 라는 식의 저울질 속에서는, 저울대와 추의 균형밖에는 보이지 않는다. 열린 마음의 자유로운 유영은 어디에고 가지 못할 곳이 없다. 닿지 않는 곳이 없다. 그것은 직관과도 만나고 경험과도 손잡으며 세계와 세계를 연결하고 참된 삶의 의미를 조명한다. (…)

민족미술협의회, 기획논단「1980년대 미술운동의 현황과 전망」
『민족미술』제7호, 1989년 12월, 6-35쪽

1989년 베를린 장벽의 붕괴와 뒤따른 동유럽 사회주의 블록의 쇠퇴는 민주화 세력에게 엄청난 충격과 혼란을 안겨주었다. 게다가 민주화 이후 국내의 현실도 이전과 사뭇 달랐다. 한국은 88올림픽 이후에 경제적 호황을 경험하면서, 소비대중문화 사회로 완전히 이행하고 있었다. 따라서 이 시기의 민주화운동과 통일운동은 대중적 지지를 크게 받지 못하였다. 이것은 운동권이 더욱 급진화되고 강경화되는 결과를 낳았다. 1989년에『민족미술』(민족미술협의회 편집)의 기획논단「1980년대 미술운동의 현황과 전망」은 이러한 운동적 상황을 진단한다. 이 논단에서는 1980년대 현실주의 미술에 대한 평가와 더불어, 미술과 정치와의 관계에 대해 심광현, 이영욱, 원동석 등 여러 비평가들의 다양한 관점을 소개했다.

심광현,「정치선전선동과 미술운동」
『민족미술』제7호, 1989년 12월, 26-35쪽

(…) 미술운동은 이전의 민중주의로부터 새로운 과학적 세계상으로의 이념적 이행과 그에 적합한 새로운 실천을 요구하고 있는 객관 현실의 변화에 대해, 이론-실천, 개인-조직, 창작-비평, 전국-지역, 사회미술운동-학생미술운동 간의 유기적 통일을 구현해내는 과정으로 올바르게 조응하지 못한 채 (경험적 실천과 당면요구에 급급하여) 조직적으로는 분열되고, 사상미학적으로는 일면적이거나 혼란된 경로를 거쳐나가고 있었다. 이와 같은 혼란에는 이미 87년 이전부터 잠재되어왔고, 계속해서 적절히 해결되지 못했던 몇 가지 문제점이 주요한 원인으로 작용했던 것 같다.

첫째, 통상 문화주의라고 비판받아온 흐름이 그것인데, 이는 문예의 특수성과 전문성을 지나치게 고집하여, 새로운 문예의 실현은 반드시 낡은 정치경제적 관계와의 투쟁 및 새로운 정치경제적 관계의 건설을 통해서만 가능하다고 하는 사회발전의 합법칙성의 필연성을 회피, 간과하고 결국은 문예운동의 지평과 시야를 기존의 문예적 관행 속에 가두어버림으로써 최종적으로 변화하는 객관 현실의 정치동학과 그와 함께 팽창, 수축하는 문화적 공간과 기능의 (양적, 질적) 다변화를 쫓아가지 못하고 뒤쳐져버리게 된다. 1980년대 전시기를 거쳐 엄청난 비판을 받으면서도 지식인 문예활동가, 지식인 작가들의 상당수가 이러한 사고의 지평을 맴돌고 있었는데, 이는 전적으로 여전히 잔존하고 있는 전래—부르조아적 또는 쁘띠부르조아적 예술관과 함께—지배문화 이데올로기의 막대한 영향력을 반증하는 것이기도 하며, 또한 상당수의 일반대중 역시 문예를 바로 이러한 관점에서 이해하고 있다는 점을 빌미로 줄곧 대중화 논의와 맞물리면서 대중추수주의 질곡을 강화하는 데 일정하게 기여하기도 하였다.

둘째, 문화주의가 정치경제적 관계와 문화 사이의 변증법을 문화 일변도로 환원시키려는 기계론적 편향의 한 측면이라면, 바로 그 반대편향으로 나타나는 것이 곧 문화도구주의라고 불리우는 정치편향이라 할 수 있다. 이러한 흐름에서는 문예운동이란 정치투쟁의 한 기능적 보조수단에 불과한 것으로 이해되기 때문에, 문예운동은 전적으로 정치투쟁의 당면요구에 종속되며 그것의 상대적 자율성이나 특수성은 전적으로 무시된다. 그러한 결과 정치와 문화 간의 불균등성과 그로 인한 모순적 통일이라는 현실적 진행 과정이 무시되고 나아가 문예실천과 그 사상미학적 지평이 협애화됨으로써, 날로 점증하는 지배문화의 이론적, 실천적 공세에 능동적으로 대결할 수 있는 문화적 무기의 폐기 내지는 빈곤화, 나아가서는 민중의 주체형성에 있어서 이데올로기 투쟁 및 미적 이상과 해방적 감성이 수행할 수 있

최병수, 〈노동해방도〉, 1989, 광목에 유채, 1700×2100cm.

는 특수한 역할을 방기하는 결과를 초래하게 된다. 그에 따라 문화도 구주의적 실천은 현실의 모순적 총체성에 올바로 조응하지 못한 채, 관념적이거나 도식적인 구호의 도해로 귀결될 위험이 크며, 그에 따른 반대급부로서 정치선전문예의 풍부한 내용과 형식의 통일적 힘을 획득하지 못함으로써 결국 본래 의도했던 정치선전의 도구로서의 문예라는 목표조차 제대로 수행하지 못하게 된다. (…)

원동석, 「80년대 미술의 결산과 과제」
『민족미술』 제7호, 1989년 12월, 7-13쪽

80년대 미술이란 무엇인가? (…) 문학운동보다 십 년 늦게 출발한 미술운동이 80년을 기점으로 오늘에 오기까지 사회운동과 연계되면서 여타 예술매체보다도 더 많은 대중적 확산력을 보여주고 있으며 창작의 양적 팽창과 진전에 따른 작가들 사이의 질적 편차나 세대 간의 갈등, 운동노선에 있어서 쟁점을 노정하고 있는 것도 사실이다. 어찌 됐든 민족·민중미술운동은 처음 출범하였던 상황에 비하여 노선의 방향이나 비평의 쟁점, 창작활동의 양태 등이 복잡다단하여 내부적으로 통합의 진통을 겪으면서 1980년대 미술의 풍요성에 기여하였던 만큼, 단순히 유행적 조류로서 결산이 될 것이 아니라 1990년대로 넘어가는 단계로서 자체의 평가와 과제를 안고 있다고 말할 수 있다.

　이 점에서 필자는 1980년대 미술의 성과를 여기서 재론하는 것을 생략하고 그간 1980년대 후반기에 선배 세대의 활동에 대하여 이의 제기를 해온 후배 세대의 비평적 쟁점에 초점을 맞추어 기술하려고 한다. (…)

　민중예술가들은 현실에 대한 과학적 인식이라는 미명 아래 우선 사회과학도와 같은 논리를 즐겨 쓴다. 더욱이 이론에 취약했던 미술

운동권에서 젊은 세대들의 유행 경향은 사회과학적 용어와 논법을
사용하며 선배 세대들이 익숙치 못한 사회과학적 진실을 과시하려
든다. 그러나 이같은 지식은 원용될 수 있어도 예술 논리로서 직결될
수는 없다. 따라서 운동 논리로서 과학적 진실을 장착하고 지루하게
늘어놓는 설법에 비하여 예술 미학이나 창작에 관련한 통찰은 극히
짧고 빈약함을 나타낸다. (…)

　민중 주체의 세계관과 변혁의 인식 실천을 중시하는 미술운동일
지라도 사회과학운동이나 노동운동의 실천 자체와 동일한 방법을
갖는 것은 아니다. 그것은 필요조건이지 충분조건이 아니다. 미술운
동은 미술 매체라는 방법을 통하여 자신의 각론을 정세하게 분석하
고 종합하는 전문적 능력의 축적 과정에 의해 발전하는 것이다. 현장
의 경험이나 참여에 의해 미술생산의 풍요성도 매체적 방법의 숙달
성에 기반을 둘수록 질적 진전의 계기를 이룩하는 것이다.

　우리는 '전문성'이라는 용어가 제도권 문화에서 자기 보호적 우월
성으로 남용되어왔기 때문에 계급적 감정에서 질타하는 버릇이 있
다. 그러나 민중문화 각 부문에 있어서 유기적 발전은 동일한 양태의
반복성이 아니라 각각의 전문성을 획득함으로써 유지되는 것이다.
사회주의 예술문화권도 이 점 예외 없이 전문성을 확보하고 있다. 이
점에서 전문성과 운동성, 예술성과 정치성이라는 활동방식을 둘러
싼 미술운동의 내부적 의견 돌출은 민중문화 차원에서 대립관계가
아닌 통일적 관계로 파악되어야 하는 것이다. (…)

　어떤 첨예한 미술운동의 이론일지라도 그 자체의 이론적 완결성
은 없는 것이지만 미술작품을 창작(생산)하는 것은 '과학적 사고'가
아니라 '예술적 사고'(예술의식과 상상력)의 과정을 거쳐서 나오는 것
이다. 이 점 어느 사회의 체제이든 예술활동은 이론적 뒷받침을 가지
면서도 창작과정에서 '예술적 사고'를 벗어날 수 없는 것이다. 민중
미술운동에서 이러한 '예술적 사고'의 자유로운 민중성의 확대야말

로 정치적 변혁에 필요한 '과학적 사고'와 병립하는 문화적 변혁의 핵인 것이다. 그러함에도 '선명한 급진주의'의 과학적 사고를 내세우는 미술활동가들은 정치적 변혁의 이념 틀에 창조활동의 예술적 사고를 종속시켜서 인식하려 든다. 따라서 '사상성'만 남고 '예술성'을 위축, 고갈시켜버리는 결과에 대한 통렬한 자기반성이 민중미술운동권 내부에서 얼마나 치열하게 진행하였는지, 필자 자신마저 의문이다. 좋든 싫든 간에 민중계열의 개인창작이든 공동창작이든, 실제의 성과물을 놓고서 '사상성'을 가지고 쉽게 재단함으로써 과학적 사고에 주눅이 들어버리지 않았는지, 지금처럼 '예술적 상상력'을 제도권 미술의 악습처럼 속단함으로써 스스로 폐쇄성을 유발한 것이 아닌지를 자문해야 한다. (…)

김인순, 「근현대미술에 나타난 여성 이미지」
『가나아트』, 1990년 9·10월, 46-53쪽

이 글을 쓴 김인순은 한국 여성(주의)미술운동에 초기부터 참가한 대표적인 여성주의 작가이다. 그는 1985년에 김진숙, 윤석남과 함께 여성(주의)미술의 전초가 되는 '시월모임'을 결성했다. 시월 회원들은 "제3세계와 봉건 잔재, 유교문화라는 질곡을 끌어안고 사는 이 땅의 절반인 여성의 삶을 이해하지 못한다면 현실을 제대로 파악하는 것이 아니"라는 관점을 자신들의 미술 실천의 철학으로 삼았다. '시월모임'의 제2회전 《반에서 하나로》전은 1986년 10월 그림마당 민에서 열렸다. 이 전시는 '여성 문제가 다루어진 첫 전시회'라고 평가받았지만, 전시된 많은 작품들이 소시민적인 관념성을 드러냈다는 비판을 받기도 했다. '시월모임' 회원들을 포함하여 여러 여성 미술가들은 공동 연구와 창작을 위해 1986년 12월 민미협의 여성분과에 참여했다. 그렇지만 이 분과 안에는 미술과 정치, 민중운동과 여성운동 사이의 관계에

대한 다양한 층위의 관점이 존재하였다. 김인순과 같이 사회변혁운동이 우선시되어야 한다고 믿는 활동가들은 여성 노동자 현장에서 활동하였다. 이 글은 그러한 김인순의 관점을 잘 반영하는 글로서 한국을 비롯한 서구의 근현대 미술사에서 여성 미술가의 위치를 검토한 1990년 『가나아트』 15호의 특집 「왜 위대한 여성 미술가는 없는가」에 함께 개재되었다.

1987년 그림마당 민에서 열렸던 《여성과 현실전》 이후 여성미술이라는 단어가 일반적으로 사용되어왔다. 그 이후 몇몇 남성 작가들로부터 '미술에 있어 여성 남성이 있느냐?' 또는 '여성미술은 여성들만 하는 것이냐?'는 웃음기 섞인 질문을 받기도 하였다.

물론 미술에 있어 여성 남성이 있을 수 없다. 그러나 오랫동안 유교사상이 지배이념이었던 이 사회는 현실적으로 남성중심적 가치기준이 곧바로 사회의 보편적 가치기준으로 인식되어왔고 미술계 내부에서도 그것은 마찬가지였다 하겠다. 뿐만 아니라 생물학적 분류에 의해 여성이 한 미술을 여성미술이라고 잘못 인식해온 것이 사실이다.

지금 우리 화단의 여성 인구는 가히 폭발적이라 할 수 있을 정도로 증대되고 있고, 특히 1980년대에 이르러서는 미술대학의 여성 졸업생 수가 남성을 훨씬 앞지르고 있는 것이 사실이다. 따라서 '여류'라는 접두어가 붙는 그룹전, 동문전, 작가전 등이 전시장에 자주 등장하고 있다. 그러나 '여류' 미술인들의 작품 대부분은 인간 일반이나 여성 문제에 관심을 갖기보다는 '여성 특유 관조성'이나 '여성다운 감수성', '일상에 대한 관심', '섬세하고 환상적인' 표현에 매몰되어 왔다 하겠다.

작가가 어떤 자세로 작품을 제작하느냐는 작가 자신이 가지고 있는 현실 인식과 세계관에 따라 달라진다 하겠다. 예술이 한 시대를 살아가는 사람들의 잠재워진 의식을 일깨우고 그들이 염원하는 바

김인순, 〈그린힐 화재에서 스물두 명의 딸들이 죽다〉, 1988,
천에 아크릴물감, 150×190cm.

를 담아내야 하는 것이 본연의 임무이자 자세라 할 때, 우리가 살아 가고 있는 이 상황에서 미술은 무엇이며 또 미술가는 무엇을 하는 사 람인가? 또한 미술은 우리 현실과 어떤 관계를 가져야 하는가를 묻 지 않을 수 없다. 어떤 작가는 역사와 현실에 대한 운명론적인 태도 로 모든 것을 체념적으로 생각하는 사람이 있는가 하면, 역사가 변하 고 현실이 달라진다 해도 인간의 본질은 변하지 않고 예술이 대상으 로 삼을 것은 인간 본질에 있다는 관념적·주관적인 작가도 있다. 그 러나 바람직한 예술은 역사는 진보하는 것이고 따라서 현실은 변화 시킬 수 있고 변화될 수 있다는 세계관과 더불어 인간의 본질 또한 사회관계에서 생겨나고 인간과 인간의 관계에 의해서 변화·발전할 수 있다는 생각에 기초한 것이라 하겠다. 이에 따라 예술가는 변화하 는 현실과 그 속에서 살아가고 있는 인간을 예술의 대상으로 삼게 되 고, 사회에 대한 정치적 도덕적 견해를 미적 체험을 통하여 예술적 실천을 함으로써 사회발전에 올바르게 기여할 수 있을 것이다. 따라 서 '여성미술'이라 말할 수 있는 것은 생물학적 분류의 여성이 하는 미술이 아니고 우리 역사와 현실 속에서 여성들이 처해 있는 삶을 제 대로 인식하고 그 현실을 어떻게 극복할 수 있을 것인가에 대해 예술 가가 갖고 있는 정치적 도덕적 세계관의 미적 표현일 때 가능해진다. (…)

1987년 이후 여성미술에 대한 사회적 관심과 기대의 폭도 점증하 였고 그동안의 활동을 통하여 다양한 대중들이 여성문제를 인식하 고 공감하는 계기를 마련할 수 있었던 점은 긍정적이라 하겠다. 그러 나 문제점으로 드러난 부분도 많았던 바 주제에 있어 지나친 주관적 관념적 경향으로 인한 내용 전달의 곤란과 형식면에 있어 완결성의 부족, 기능의 미숙 등 해결해야 될 과제가 너무나 많다. 또한 그림에 있어 감동성의 결여는 작가의 지난한 노력과 폭넓은 삶의 실천을 요 구한다 하겠다. 감동의 전달이 없는 예술은 성공할 수 없다. 더욱이

여성해방에 대한 과학적 세계관의 결여로서 작가 스스로들도 현실을 바라보는 데 심한 혼란을 겪고 있는 것도 사실이다.

또한 극복해야 할 문제는 여성미술이 여성만이 하는 미술로 인식되는 점이다. 여성의 불평등은 여성이 만든 것이 아니다. 우리 사회의 구조가 여성들에게 차별과 억압을 가할 수밖에 없는 모순을 안고있기 때문에 그 모순을 제거하기 위하여는 여성이 주체가 되어야 하지만 여성의 힘만으로는 어렵다. 여성의 불평등한 현실이 존재하면서 사회는 발전할 수 없다. 따라서 인간해방 세상에 도달하기 위해서는 계급철폐와 더불어 여성해방의 과제가 우선되어야 할 것이다. 이러한 관점에서 볼 때 여성미술은 민족미술의 주요한 과제가 되며 여성·남성 작가가 함께 풀어가야 할 시대적 소명이라 하겠다. (…)

박모, 「포스트모더니즘의 정체와 한국미술」
『월간미술』, 1991년 1월, 89-97쪽

박모는 박이소1957-2004가 미국에서 활동하던 당시 사용하던 이름이다. 박이소는 1982년 도미한 이후부터 1994년 귀국할 때까지 비서구 제3세계 미술가이자 이론가로서 뉴욕 미술계에서 활동하면서 뉴욕 미술계의 동향과 흐름을 국내에 소개하였다. 또한 그는 뉴욕의 비영리 대안공간 '마이너 인저리Minor Injury'의 관장이자 '서로문화연구회'의 창립회원으로서 한국미술을 뉴욕에 소개하는 데도 일조하였다. 박이소는 1988년 뉴욕의 Artists Space의 《Minjoong Art: A New Cultural Movement from Korea》전을 조직한 중심인물이기도 하였다. 그는 뉴욕 주류 미술계에서 활동하였던 제3세계 작가의 경험을 바탕으로 포스트모던과 서구 다문화주의 담론의 현실 그리고 이것이 함축하고 있는 딜레마를 비판적으로 성찰하였다. 박이소의 작품과 이론은 이러한 그의 경험을 반영하면서, 포스트모던과 제3세계성, 주변부 문화,

문화번역, 이민 등 1990년 이후 전지구적 동시대 미술에서 자주 언급되는 논점들을 제기하였다. 이 글에서 박이소는 한국에서 포스트모던 담론이 오독되고 편향되게 번역되는 현실을 진단하고, 포스트모더니즘의 개념과 그것의 사상적 계보 또 그것의 다양한 양상에 대해 체계적으로 정리하였다. 그가 주목한 것은 어떻게 포스트모더니즘이 한국의 특수한 상황과 접합되어 주체적으로 재해석될 수 있는가의 문제였다. 그는 현대성에 대한 다양한 정의가 경합하는 한국의 현실에서 이것을 주체적으로 보는 태도야말로 "'포스트' 모더니즘적인 자세"라고 강조한다.

(⋯)

한국상황에 있어서 '포스트'모더니즘의 의미

역사적인 시기의 구분이 설득력 있게 이루어지려면 사회 내 여러 분야에서의 상이한 이념이 만나고 헤어지는 합일점과 분산점을 함께 추적하면서, 동시에 그 시대의 공통된 사회역사적 동향도 잃지 않아야 한다. 서구의 포스트모던 상황을 이야기할 때 모더니티, 모더니즘에 대한 공통된 개념 정립이 없어 각 분야, 각 학자의 시각을 빌려 추적할 수밖에 없는 상황이듯이, 한국에서의 '포스트'모더니즘(포스트에 ' '를 붙인 것은 그것이 고유명사로서의 서구 사조가 아니라 보통명사로서 모더니즘 '이후'를 강조하는 것이다)도 극복의 대상인 모더니티/모더니즘에 대한 객관적 개념 정리가 없이는 가능하지 않다. (⋯)

미술 분야로 돌아와서, 만일 한국 모더니즘 미술의 성격을 '일본식 유럽 모더니즘', '미국식 모더니즘'의 맹목적 모방과 수용의 역사로 파악한다면 80년대의 민족미술에서의 주체적 태도야말로 한국적 맥락에서의 '포스트'모더니즘으로 정의할 수 있을 것이다. 그렇다면 서구 포스트모더니즘의 수입을 진단하며 등장한, 자칭 탈모던, 포스트모던 미술은 그 형식적, 표면적 측면에서의 모방으로 말미암아, 또 그 무비판적인 '기표signifier' 수입의 태도로 말미암아 오히려 한국 모

더니즘 미술의 성격을 철저히 연장, 구현하는 경향으로 분류가 가능
하며, 이런 용어상의 혼란은 리오타르, 하버마스가 서로 보수, 반동
이라며 논쟁하는 증상과도 크게 다를 바가 없을 것이다. 어차피 이런
분류라는 것은 적용하기 나름이라 누가 포스트모더니즘의 깃발, 진
보라는 깃발을 차지하는 것이 중요한 것이 아니다. 확실한 것은 전혀
다른 역사를 지닌 서구의 포스트모더니즘에 대한 백 가지 지식을 들
먹여도 그것이 우리사회에서의 모더니즘 극복에 대한 참고는 될지
언정 열쇠는 되지 못한다는 것이며, 한국사회의 모더니즘에 대한 정
확한 분석만이 모더니즘 극복의 열쇠가 되리라는 것이다. 그리고 이
런 작업이 포스트니, 대서사니 하는 서구의 가치판단 기준, 용어를
차용하고 그 잣대를 써야만 더 잘 이루어지는 것은 아닐 것이다. 비
서구 사회에서의 역사적 특수성을 감안한다면 그런 시대구분법이나
용어 자체를 거부하는 것이 가장 우리 고유의 '포스트'모더니즘적인
자세라고 볼 수 있다.

　우리는 계몽주의 사상에서의 이성주의를 수입하면서 특수성par-
ticularity→보편성으로, 추상적 보편성→구체적 보편성으로 향해 나아
간다는 발전의 도식을 받아들이며 그 행렬의 가장 선두에 선 미국을
바라보며 현대화, 합리주의를 위한 엄청난 노력을 해왔다. 그러나 우
리가 통상 지향하던 보편주의란 그 자신을 보편주의로 생각하는 특
수성에 지나지 않으며, 코스모폴리탄주의라는 것이 '세계=서구'의
등식을 잘 포장한 환상에 불과하다는 것을 깨닫기 시작한 것도 그리
오래 되지 않는다. 우리가 경험한 고도성장의 이면에는 서구의 이성
주의·합리주의와는 도저히 맞아 떨어지지 않는 쓰라린 인간 경험이
있었으며, 20세기가 끝나려는 이 시점에서도 서구와의 접촉이 야기
한 충격에서 진정 회복되었다는 징조는 희박하다. 탈구조주의적 포
스트모더니즘에서는 더 이상 보편주의를 내세우지 않고 서구 자신
이 단지 하나의 특수성임을 인정하고는 있으나 그 선언이 테크놀로

지, 사상, 문화적 면에서 이미 종속된 제3세계의 딜레마를 해결해주지는 않는다.

포스트모더니즘이란 각양각색의 동명이인적인 흐름이 원래 코에 걸면 코걸이, 귀에 걸면 귀걸이인 것을 직시할 때, 그에 대한 비판적 통찰이 없이 '최신유행'의 수용을 위한 숨차는 경쟁이 벌어지고, 본산지에서의 개념 혼돈이 더욱 확대되며 이중굴절되는 현상이 한국에서 벌어지는 것은 우리 문화의 사상적 종속을 절실히 보여주고 있는 듯하다. 특히 미술 분야에서의 포스트모더니즘이란 것은 미국에서만 주로 쓰이고 있으며(트랜스 아방가르드, 신표현주의는 자신을 포스트모더니즘으로 칭하지 않는다) 그것도 진정 모더니즘 '이후'의 측면이 있어서라기보다는 모더니즘 내부의 잠재 요소들의 부활(다다, 팝, 표현적 회화 등)과 순환의 과정에 붙여진 마케팅용 이름에 불과한 것이다. (…)

8장

1990년대

'포스트-모던'이자
'포스트-민중' 시대의
한국미술

신정훈

1990년대의 시작에는 일정한 낙관주의가 있었다. 1980년대 민주화운동에 따른 절차적 민주주의의 복원, '대중소비사회' 혹은 '후기산업사회'의 징후 그리고 88서울올림픽 개최와 해외여행 자유화 등은 민주화, 선진국, 세계화의 기대를 불어넣었다. 그러나 곧이어 빠르고 짧은 시간에 이뤄낸 근대화의 누적된 피로와 부실을 확인하게 되었다. 1994년 성수대교와 1995년 삼풍백화점의 붕괴는 그 전조가 되었고, 1997-98년 동아시아 경제위기에 따른 IMF 구제금융과 구조조정은 본격적인 파국을 알렸다. 그리고 신자유주의로의 전면적인 이행을 겪었다. 기대감으로 시작해서 환멸로 마감한 1990년대는 한국 현대사의 여느 시기만큼이나 격동이었다. 그러나 한국이 소위 '3세계'를 벗어나고 있다는 인식은 이전 시기와는 확연히 구분되는 것이었다.

이 역사적 배경은 1990년대 한국미술에 심원한 영향을 주었다. 국내외 이데올로기 지형의 변화로 모더니즘과 민중미술 사이의 냉전적 구도가 흔들렸고, 구매력을 갖춘 소비자 대중의 등장으로 고도로 산업화된 TV, 영화, 대중음악, 광고, 디자인이 문화적 패권을 차지하게 되었다. 한국미술은 고급문화와 민중문화로 한 번씩 오간 뒤 대중문화와 마주하게 되었다고, 보다 정확히 말하면 이제 그 세 문화의 인력권 사이에서 긴장을 유지하며 길을 내고자 했다고 말할 수 있다. 고급문화가 정교하기보다 허위적이고 자율적이라기보다 자폐적이었기에 미술은 진정성과 정당성이 자리한 민중문화와 함께했지만, 전선이 사라진 듯 보이는 시대에 들어서자 민중문화는 회고적이고 독단적으로 보였다. 미술은 오히려 그 두 문화가 저급하고 기만적이라 비난했던 대중문화의 발랄함과 솔직함에 끌렸다. 그러나 자본

주의 고도화로 전례 없이 산업화된 대중문화의 상품미학은 말초적
이고 영악했고 따라서 미술은 그것으로부터의 거리를 다시금 민중
문화의 비판과 참여, 고급문화의 깊이와 성찰의 갱신을 통해 확보하
고자 했다.

이와 같은 이해를 바탕으로 90년대 한국미술을 조망하면 그 키워
드로 '감각', '개념', '비판'을 꼽을 수 있을 듯하다. 1990년대의 개막을
알린 신세대와 테크놀로지 미술의 '감각'적 유희는 90년대 중반 메
타-미술의 성격을 갖는 '개념'적 성찰을 불러들였고, 1990년대 전체
에 걸쳐 민중미술의 갱신 시도는 '감각'과 '개념'을 '비판'의 방향으로
견인하고자 했다. 이렇게 1990년대 한국미술은 이들 주요 문화권의
인력引力에 반응하면서 거리를 두는 방식으로 전개되었다. 이런 상황
은 1990년대 한국미술의 중요한 형성력으로 작용하게 되는 전지구
화의 흐름과 결부되어 있었다. 해외유학 경험, 서구미술이론에 대한
충분한 이해, 비엔날레의 참가와 같이 전지구적 수준의 인적, 정보
적, 물질적 교환의 점증하는 계기들은 '감각', '개념', '비판'의 자생적
전개에 힘을 불어넣었다. 동시에 이들은 서구미술의 어법을 구사하
면서도 그것이 왜 한국의 미술일 수 있는지 입증해야 하는 전지구화
의 게임의 규칙을 나름의 방식으로 소화해냈다. 90년대 한국미술은
국내외에 걸쳐 복잡하게 작용하는 인력과 형성력들 사이에서 전례
없는 수준의 고차방정식을 풀어내야 했다. 이 새로운 상황을 한국미
술의 '동시대성'이라 부를 수 있을지 모른다.

1. 냉전 구도를 넘어서: '포스트'의 미술들

1990년대로의 이행기, 동구권의 역사적 공산주의의 종언과 한국의
절차적 민주주의의 복원으로 요약되는 냉전 구도의 전환은 한국미
술의 생산과 수용에 영향을 주었다. 무엇보다도 모더니즘과 현실주

의라는 한국미술계에 자리해온 이원적 구도에 변화가 일어났다. 양 진영으로 분류되던 미술가와 평론가들이 함께하는 전시가 기획된 일은 단적인 사례이다. 그러나 예술의 전당의 《젊은 시각 내일에의 제안》(1990)이나 금호미술관의 《전환시대 미술의 지평》(1991)이 각각 외압 논란을 불러일으키고 반쪽짜리 전시로 진행되면서 기대를 모았던 '데탕트' 시도는 오히려 냉전 구도의 뿌리 깊음을 확인시켜주었다. 그럼에도 불구하고 역사의 흐름은 진행되고 있었다. 기실 냉전 구도는 상대의 취약함을 존재이유로 삼아 작동하는 것이기에 그 구도의 흔들림은 각자의 허약함을 노출시켰다. 이제 객관적인 조건과 시대정신의 변화 속에서 자신의 공과를 따져보고 상대를 참조하는 방식의 갱신이 요구되었다. 이렇게 모더니즘과 민중미술 모두를 지양하는 일종의 '포스트-모던'이자 '포스트-민중'의 시대에 들어선다.

1980년대 민중미술의 부상으로 지배적 위상이 흔들리던 모더니즘적 경향은 매체나 '물성'의 강조를 넘어서 사적 표현과 미술 밖 세계의 연상을 내세운 설치작업 형태를 취했다. 자기-참조적 모더니즘의 자장 속에서 그 교정을 도모하며 신화적 모티프, 도시의 폐물, 문명의 잔해를 불러일으키는 재료나 사물을 조합한 '타라'(1981-90), '난지도'(1985-88), '메타복스'(1985-89) 등의 미술그룹이 대표적인 사례이다. 그러나 '탈모던'이라 지칭되기도 했던 이들 작업의 주관적 표현과 문명의 참조는 다소 추상적이고 관념적인 면이 있었다. 1990년대로의 전환기, 모더니즘 비평의 지원은 《뮤지엄》 창립전(관훈미술관, 1987)을 시작으로 《UAO》(금강르느와르아트홀, 1988), 《황금사과》(관훈미술관, 1990), 《선데이서울》(소나무갤러리, 1990), 《메이드 인 코리아》(토탈미술관, 소나무갤러리, 1991) 등으로 이어지는 프로젝트 그룹의 회화, 사진, 설치, 퍼포먼스, 디자인을 향했다. 고낙범의 마네킹, 명혜경의 플라스틱 통, 이불의 그로테스크한 '소프트-조각'과 생선, 이형주의 확대된 벌레, 최정화의 플라스틱 음식 모형과 의료기구 등 생명체에서부터

산업재료, 혹은 썩는 것에서부터 썩지 않는 재료들을 아우르는 이들 작업은 매체나 형식에 대한 민감함과 변모하는 시대의 감각 모두를 갖춘 미술로 간주되었다. 1960년대생 작가들의 이와 같이 가볍고 도발적인 접근법은 권위에 대한 반항, 통속성에 대한 긍정, 감각의 탐닉 등으로 논의되어 한국미술의 '포스트모던'적 전환을 대표하게 된다.

민중미술의 갱신에 있어서 국내외의 급변하는 정세는 핵심적이었다. 80년대 미술운동의 시급성과 정당성이 약화되면서 이전에는 용인되고 때로는 독려되던 단순하고 전형적인 재현은 더 이상 감동을 주지 못했다. 이런 상황에서 오히려 제도미술의 요구에 가까웠던 예술적 완성도나 성실성, 새롭고 다양한 매체의 활용이 돌파의 방법으로 제시되었다. 《새벽의 숨결 — 1990년 동향과 전망》(서울미술관, 1990), 《바람받이 — 1991년의 동향과 전망》(서울미술관, 1991), 《혼돈의 숲에서》(자하문미술관, 1991) 등은 노동자의 재현이나 모순적 현실의 폭로와는 다소 거리가 있는 듯 보이던 최민화, 최진욱의 회화를 선보이며 유연해진 현실주의적 실천의 전시장 미술로의 복귀를 타진했다. 그리고 동시에 사회사진연구소의 사진 도큐먼트, 노동자뉴스제작단과 김동원의 영상작업, 박불똥의 포토몽타주, 박재동과 최정현의 만화 등 매스미디어를 매체로 활용함으로써 정치의 재현을 넘어 재현의 정치에 개입적으로 접근하고자 했다. 이처럼 1990년대로의 전환기를 통과하며 두 진영의 신조와 방법이 점진적으로 교차하는 상황은 현실주의와 모더니즘이라는 냉전시대 거대 내러티브가 약화되는 1990년대 새로운 미술지형을 예고하였다.

2. 대중소비사회 혹은 대중매체시대의 미술: '신세대'와 '테크놀로지'(혹은 '매체')

1990년대 초 대중문화의 물질적, 시각적 요소들을 활용하는 사진, 설

치, 퍼포먼스가 선보였고 애니메이션, 컴퓨터 그래픽, 멀티비전, 비디오 등의 미디어를 활용하는 흐름이 부상한다. 각각 '신세대'와 '테크놀로지'(혹은 '매체')라는 키워드로 지칭되는 두 경향은 일상적 사회공간의 급변에 반응했다. 소비사회의 도래와 테크놀로지의 발전으로 요약될 수 있는 그 변화는 '대중소비사회', '포스트-포디즘', '후기산업사회', '정보화사회' 등 여러 표현으로 불렸다. 사실 소비사회나 테크놀로지라는 용어는 1960년대 말 한국미술의 장에 팝, 옵, 키네틱, 해프닝, 환경과 같은 새로운 미술 경향의 부상에 동반된 바 있었다. 그러나 공업화 단계조차 들어서지 못한 당시 그 용어들은 새로운 미술의 모방적 면모를 부각시켰다("뿌리 없는 꽃", "시기상조", "허망한 몸짓"). 그러나 '3세계'를 벗어나 '1세계'의 징후가 포착되었던 1990년대로의 전환기에 상황이 달라졌다. 사회경제적 조건이 서구 선진사회와 근접하면서 외래사조의 모방 혐의가 이전 같은 효력을 발휘하지 못하게 된 이 시기에 미술에 대한 논의는 작품 자체로 향하였다. 수사적 장치, 조형적 효과, 태도의 정치 등 다양한 기준이 적용되었다.

　'신세대'와 '테크놀로지'(혹은 '매체') 경향에 대해서 각각 《선데이 서울》(소나무갤러리, 1990), 《메이드 인 코리아》(토탈미술관, 소나무갤러리, 1991), 《쇼쇼쇼》(스페이스 오존, 1992), 《이런 미술: 설거지》(금호갤러리, 1994) 등의 전시에 선보인 고낙범, 이불, 최정화, 이형주, 박혜성 등의 작업을, 또 《Mixed-Media》(1990), 《가설의 정원》(금호미술관, 1992), 《과학+예술》(한국종합전시장, 1992), 《기술과 정보 그리고 환경의 미술전》(엑스포 과학공원, 1994-95) 등에서 신진식, 공성훈, 김영진, 문주, 김명혜, 육근병, 육태진 등의 작업을 언급할 수 있다. 그러나 구분이 명료한 것은 아니었다. 신세대의 감수성과 뉴미디어의 가능성을 탐색하는 일로 구분될 수 있지만, 설치미술이라는 공통의 맥락 속에서 교차되었고 작가와 전시를 공유했다(예를 들면, 《젊은 모색 92》(국

립현대미술관, 1992), 《성형의 봄》(덕원미술관, 1993) 등). 게다가 그 경
향들은 민중미술의 갱신을 고민하는 이들의 관심이기도 했다. '미술
비평연구회'(1989-93) 출신의 평론가들은 《도시대중문화》(1992), 《압
구정동: 유토피아/디스토피아》(1992), 《미술의 반성》(1992) 등의 전시
를 통해서 '신세대'와 '테크놀로지'(혹은 '매체')의 경향에 부재하다고
본 '비판'과 '소통'의 가치를 바로 그 경향의 방식으로 확보하고자 했
다. 이를 위해서 대중매체의 접근성에 주목했고 '키치'의 성찰성과
지시성에 착목했다.

　　그러나 이 경향들은 모두 변모하는 시각적, 물질적, 미디어 환경
을 마주한 상태에서 관습적 미술을 지속하며 부인하거나, 비난의 태
도를 취하며 부정하는 것이 아닌 현재의 삶을 근본적으로 재규정하
는 조건으로 다뤄냈다는 공통점을 갖는다. 1960-70년대 근대화의 시
기에 유년기를 보내며 이전 세대처럼 산업화된 대중문화와 물질문
화를 대상화하여 선망 내지 비난하기보다, 그것을 향유하며 내재화
한 작가들에게 자본주의 고도화에 따른 문화적, 기술적 환경은 전장
이면서 놀이터였다. 1990년대 초중반의 낙관적 분위기 속에서 그리
고 비판이론만큼이나 신세대와 욕망의 탈-승화 담론과 결부되어, 대
중문화와 테크놀로지는 탐닉과 비판, 애호와 냉소, 실험과 회고를 오
가는 대상이 되었다.

3. '개념'의 부상과 모더니즘에 대한 새로워진 관심

1990년대 중반 '개념'이 한국미술의 논의에 부상한다. 각각 독일과
미국에서 귀국하여 1992년과 1995년 첫 개인전을 가진 안규철과 박
모의 작업을 둘러싸고 회자된 그 용어는 이들 작업이 언어를 활용하
고 아이디어를 중시하며 숙련도를 거부하고 시각적 자극이 억제된
면모를 설명했다. '개념'에 대한 점증하는 관심은 그러나 개별 작업

에 한정된 일은 아니었다. 그것은 1990년대 초 '신세대'와 '테크놀로지'(혹은 '매체')의 장인적, 물질적, 관능적 면모에 대한 대안으로 간주되었고, 더 나아가 그 '감각지상주의'적 흐름이 한국사회의 현란함, 부박함, 프로페셔널리즘과 겹쳐 읽히며 그를 향한 문화비판적 태도로 보였다. 이렇게 해서 90년대 중반 '감각'과 '개념'이 경합하는 틀이 형성된다. 이 틀은 '모더니즘'과 '현실주의', '신세대'와 '테크놀로지'(혹은 '매체')의 뒤를 잇는 한국미술의 새로운 구분법으로 부상하였다. 1990년대 미술을 회고하는 글에서 정헌이는 이를 최정화와 이불의 '조증'과 박모의 '비애'로 다시 구분한다.

　그런데 '개념'에 대한 관심은 '감각'에 대한 대응으로만 이해될 수는 없다. 그것은 보다 근본적인 수준에서 '진정한' 모더니즘적 실천에 대한 관심과 함께했다. 80년대 말 포스트모더니즘 논쟁은 무엇을 '포스트'하는지 묻게 했고 '물성'과 '정신성'을 자의적으로 오가는 한국적 모더니즘의 의사성擬似性을 재차 확인시켰다. 모더니즘과 현실주의를 한 번씩 오간 이후 한국미술은 허울뿐인 포스트모더니즘으로 이행이 아니라 진정한 모더니즘에 관한 고민을 시작했다고 말할 수 있을 것이다. (당시 문학계에서는 근대성에 대한 탐구가 진행되었고, 건축계에서는 4·3그룹을 통해 모더니즘에 대한 이해가 강조되었음을 주목할 필요가 있다.) 이처럼 모더니즘에 대한 새로워진 관심은 형식적으로 환원된 것이라기보다 발본적인 차원에서 확장된 것이었다. '탈장르', '혼합매체', '복합매체'라 불리는 설치와 퍼포먼스의 전면화로 미술과 삶의 경계가 모호해지고 모더니즘과 현실주의라는 냉전구도의 중력이 약해지면서 새삼 미술이 무엇인지, 무엇을 할 수 있고 없는지, 미술을 미술로 만드는 사회적, 문화적, 제도적 조건은 무엇인지를 둘러싼 성찰이 진행되었다. 개념적 미술이란 그 성찰에 근거를 둔 일종의 메타-미술적 태도를 함축한다. 따라서 금욕적 외양이나 지적 태도에 한정되지 않고, 윤동천의 미술을 폄하하는 위악적 제스쳐, 최진

욱의 사실을 제시하는 정보적 접근법, 정서영이나 김범의 즉물적 대상과 의미를 담은 기호 사이의 유희 등을 아우르는 방식으로 한국미술 생산 저변에서 작동하였다. 또한 '개념'에 대한 관심은 1970년대 ST와 1980년대 '현실과 발언'을 관통하는 제도비판적 요소를 재발견하게 만들고(《전지구적 개념주의Global Conceptualism》, 퀸즈미술관, 1999, 한국 섹션) 민중미술 이후 새로운 비판적 미술의 현지조사, 도큐멘트, 아카이브 전략에 영감을 불어넣는다.

4. 세계화 속 한국미술: 기회인가 덫인가

세계화는 1990년대 한국사회의 핵심 키워드였다. 88서울올림픽 개최, 해외여행 자유화, OECD 가입은 전지구적인 수준의 인적, 물적 그리고 자본과 정보 순환의 기대를 고취시켰다. 그러나 우루과이 라운드에 따른 쌀 시장 개방 압력, 노사관계의 신자유주의적 개편, IMF 구제금융과 구조조정으로, 그 기대가 환멸로 이어지는 데에는 그리 오랜 시간이 걸리지 않았다. 한국미술에서도 세계화는 기대와 불안을 야기했고 기회와 도전이 되었다. 해외 미술과 논의에 대한 관심은 어제오늘의 일은 아니지만, 그 양과 속도, 이해의 정도에 있어서 이전과는 심원한 차이를 보였다. 『현대미술비평 30선』(계간미술, 1987) 출간을 필두로 포스트모더니즘 담론, 신미술사 방법론, 미국의 미술사 저널 『옥토버OCTOBER』 논의들이 일련의 편역서, 예를 들면 『현대미술과 모더니즘론』(시각과 언어, 1995), 『현대미술의 지형도』(시각과 언어, 1998) 등을 통해 소개되었다. 올림픽 이후 미술시장의 단계적 개방은 해외 미술 전시의 폭증으로 이어졌는데, 특히 《휘트니비엔날레》(국립현대미술관, 1993)와 《미 포스트모던 4인전》(호암미술관, 1993)의 대규모 전시로도 선보였다.

그런데 보다 현격한 변화는 이동의 다른 방향에서, 즉 해외로 진

출에서 감지된다. 1990년대로의 전환기에 점진적으로 해외유학이 자유화되었으며, 이는 미술 전공 유학생의 증가로 이어져 이들의 귀국을 통한 한국미술의 체질 개선을 예고했다(《'98 도시와 영상─의식주》는 대표적인 사례이다). 해외 전시의 양과 질에 있어서도 변화가 있었는데, 뉴욕 Artists Space의 《민중미술MINJOONG ART》(1988), 퀸즈미술관의 《태평양을 건너서》(1993)는 국내외에서 비평적 조명을 받았고, 국제전과 비엔날레를 위해 해외 큐레이터들의 방한과 스튜디오 방문이 잇달았다. 1995년 베니스 비엔날레의 한국관 설치, 또 전수천(1995), 강익중(1997), 이불(1999) 등에게 특별상이 주어지면서 한국이 더 이상 국제 미술 무대의 변방이 아니라 전지구적 미술 순환회로의 주요한 결절점이 되었음을 알렸다.

　서구미술을 향한 일방적 구애가 아니라 반대의 경우도 찾아볼 수 있게 된 상황은 고무적이었다. 오랫동안 염원해온 한국미술의 동시대성의 획득 내지 콤플렉스의 해소를 말하기도 했다. 그러나 전례 없는 이 상황은 국력 신장이나 한국미술의 성취로만 설명될 수는 없었다. 자본의 전지구화, 미술시장의 팽창, 복합문화주의나 후기식민주의 담론의 부상 등 외부적 힘이 복잡하게 상호작용한 결과였다. 비서구권 미술에 대한 점증하는 가시성은 서구 헤게모니의 붕괴를 시사하는 듯했지만 사실 기존 질서의 세련된 재편일 수 있음을 파악하는 데는 많은 시간이 걸리지 않았다. 국제적 가시성의 대가로 한국미술은 전투적이거나 전통적 연상을 불러들이곤 했으며, 이는 한국을 다시금 '주변' 혹은 '3세계'에 가두고 본국의 관객을 소외시켰다. 정치, 경제, 사회, 문화의 모든 수준에서 어느 때보다 '국제적 동시대성'을 외칠 수 있게 된 90년대에 마주한 이국주의의 역설적 요구에 어떻게 대응할 것인가. 주어진 '게임'의 규칙을 익히고 '품목'을 양산해야 하는가, 거부해야 하는가, 아니면 생산적인 협상의 방식은 무엇인가. 각종 해외 전시와 비엔날레를 둘러싸고 반복된 이 논제는 미술잡지

지면에서 현실주의와 모더니즘의 논쟁을 밀어내고 비판적 담론의
중심에 놓이게 된다.

5. 미술의 새로운 정치적 상상력: 문화정치, 여성주의, 공공성

1994년 국립현대미술관의 《민중미술 15년: 1980-1994》와 1995년 《광
주비엔날레》의 개최에 따른 민중미술의 제도화는 그 성과를 기념하
는 만큼이나 쇠락을 알렸다. 한국미술의 정치적 상상력은 이제 민중
미술 이후의 새로운 실천의 몫이 되었다. 정치권력의 '거대한 야만'이
끝나고 '가시적 전선'이 사라진 듯했지만, 사실 자본의 '교활한 야만'
이 도래하고 '모든 곳이 전선'이라는 인식에 이르는 일은 오래 걸리
지 않았다. 이는 체제 외부가 아닌 그 안에서의 미술운동의 모색이라
는 이전과 구분되는 접근법을 요청했다. 따라서 비판적 미술의 관심
은 생산 현장이 아닌 재생산 기구로, 생산수단을 지닌 역사적 주체보
다 주체성의 문화적 생산으로, 민족과 계급을 넘어 다양한 사회적,
성적 차이로 옮겨졌다.

1980년대 민중운동의 경험을 지닌 지식인들이 1990년대 '문화게
릴라'를 자처한 것처럼, 민중미술 이후의 비판적 경향 또한 일상의
문화 환경을 새로운 전장으로 삼았다. 《아, 대한민국》, 《도시대중문
화》, 《압구정동: 유토피아/디스토피아》, 《미술의 반성》 등의 전시는
자본주의 고도화에 따라 변모한 도시와 미디어 환경을 전유하면서
다뤄내는 작업들을 소개했다. 또한 '감각'과 '개념'의 경향은 민중미
술의 패러다임을 넘어선 현실주의의 새로운 모델에 영감을 불어넣
었는데, 키치와 버내큘러의 활용, 감각의 정치, 경제적 수사학, 장소-
특정적 전략 등이 그러했다. 한편, 여성주의 미술의 실천과 담론의
확산은 1990년대 미술의 정치적 상상력의 변화를 말해준다. 1980년
대에 '여류미술'이 아닌 '여성미술'의 요구가 부상했다면 1990년대에

들어 이 흐름은 회화를 넘어 사진, 설치, 퍼포먼스의 여러 매체의 활용과 다양한 전략의 구사를 통해 심화되었다. 1994년 김홍희에 의해 기획된 《여성, 그 다름과 힘》, 1997년 여성문화예술기획의 제1회 여성미술제 《팥쥐들의 행진》 등을 통해 동등한 권리를 주장하고 본질주의적 접근을 시도하며 재현의 정치를 구사하는 여러 세대에 걸친 접근법이 윤석남, 박영숙, 김수자, 이불, 안필연, 조경숙, 서숙진 등에 의해 선보였다.

낙관으로 시작된 '1990년대'를 물리적 시간보다 먼저 마감하게 만든 1997년 외환위기의 경제적 파국은 한국미술계에도 여러 기관이 문을 닫고 기금이 축소되는 등의 충격을 주었다. 그러나 이들 기존 제도의 업무를 사루비아다방, 대안공간 루프, 대안공간 풀, 쌈지스페이스와 같이 1998년 이후 등장한 대안공간이 정상화하고 개선하면서 한국미술의 체질 변화로 이어졌다. 비슷한 맥락에서 실업과 퇴거, 홈리스의 증가와 공동체의 붕괴는 미술의 보다 직접적 개입을 요구했고 선례로서 민중미술의 기억을 불러들였다. 특히 신자유주의적 구조조정으로 인해 점증하는 공공성의 문제의식에 한국미술은 공공미술 정책부터 시장의 논리를 넘어선 미술의 공적 역할을 아우르는 논의를 이어갔다. 2000년대로의 전환기에 프로젝트 미술그룹 성남프로젝트, 플라잉시티, 믹스라이스의 등장은 그 직접적인 결과로 이해될 수 있다.

1. 냉전 구도를 넘어서: '포스트'의 미술들

윤진섭, 「부정의 미학」
『공간』, 1990년 11월

1980년대 민중미술의 부상으로 모더니즘 계열의 비평과 실천은 새로운 길을 모색한 바 있다. 윤진섭의 글은 그 모색이 1990년대에 들어 또 다른 방향으로 진행됨을 시사한다. '타라', '메타복스', '난지도', '로고스와 파토스' 등 1980년대의 미술그룹들이 모더니즘의 자장 속에서 설치작업을 통해 재료와 매체를 확장하고 서사와 표현을 도입했다면, 윤진섭은 이와 같은 '탈모던' 경향을 넘어 '포스트모던'이라 불릴 수 있는 90년대 특유의 작가군을 확인한다. 1987년 '뮤지엄' 창립전 서문에서 민중미술과 모더니즘을 넘어서는 조형적 특질과 역사적 정당성을 지적한 바 있던 그는《황금사과》,《선데이서울》,《언더그라운드》등을 언급하며 이들 전시에 놓인 집단적 미학과 심각한 태도를 거부하는 유희적인 접근법을 지적한다. 장르의 해체, 통속적 소재의 채택, 사소한 서사, 인용과 차용의 방법 등을 "포스트모던적 양상"으로 정의하면서 역사적 책임이나 부담을 손쉽게 벗어던진 듯 보이는, 그래서 이전 미술에 익숙한 이들이 보기엔 "애매모호한" 새로운 세대의 미술에서 느낀 일종의 해방감을 역설한다("부정의 시대에 부정을 통하여 긍정을 말해야…"). 이를 통해 이듬해인 1991년 이들을 부르는 신조어이자 관념인 '신세대 미술'의 부상을 예고한다.

I.

우연의 일치인지는 모르겠지만, 지난달 중순 동숭동 소재 토탈미술관에서 동시에 열렸던《TARA 그룹》전과《황금사과》전은 이 두 개

최정화, 〈메이드인 코리아〉, 1991, 플라스틱 의자, 확대한 전단지, 가변 크기, 작가 소장.

의 전시회가 지닌 판이한 성격 때문에 유난히 눈길을 끄는 전시회가 아니었나 한다. 연령상으로 보자면, 20대와 30대라는 불과 한 세대를 격한 근소한 차이밖에 나지 않지만, 두 전시회에 흐르고 있는 분위기는 최근 한국미술의 흐름을 감지할 수 있을 만큼 그것의 동향을 집약해서 보여주고 있다고 여겨진다. (…)

이른바 'TARA'와 황금사과 사이에는 확연히 다른 미적 감수성이 있어서 그것이 이 두 집단을 갈라놓고 있음은 분명한 것 같다. (…)

우선 논의를 진행시키기 전에 하나의 대전제가 불가피하다. 그것은 곧 'TARA'를 관통하고 있는 일련의 미적 감수성을 '모더니즘 및 이의 연장'으로, 황금사과의 그것을 '포스트모더니즘'의 한 양식으로 잠정적으로 상정하는 일이다. 그렇다면 여기서 후자에게서 나타나는 미적 감수성은 모더니즘의 그것과는 어떤 관계에 놓여 있느냐 하는 의문이 자연스럽게 떠오를 수 있다. 예컨대, 모더니즘과는 행복한 밀월관계에 있느냐, 아니면 이의 극복이냐, 또는 단절이냐 하는 식의 도식적인 발상이 그것이다. 굳이 말하라고 한다면 적어도 필자의 견지에서는 이를 '단절'이라 부르고 싶다. 이제부터 이 점에 대해 살펴보도록 하자.

II.

(…) 'TARA'는 어떤 이념의 결속체나 학연, 또는 지연과 관련된 그룹은 아니다. 그것은 오히려 김관수의 다음과 같은 발언, 즉 "'TARA'의 회원들은 내면세계에 대한 깊은 성찰을 소중히 하며 이를 바탕으로 한 다양한 자율적 표현행위의 진지성으로 만나기를 희구해왔다."는 말처럼 그룹 내에서 개인의 창조적 역량을 충분히 펼쳐나가는 가운데, 이의 결집으로서의 면모를 충실히 견지해왔다고 하는 편이 보다 타당한 설명이 되겠다.

그렇다면 현시점에서 보았을 때 'TARA'가 안고 있는 당면문제로

는 어떤 것을 들 수 있을까? 우선 꼽을 수 있는 것은 창작에 따른 작가정신의 치열성의 약화를 들 수 있다. 'TARA'의 금번 전시회가 전체적으로 맥이 빠지고 어딘지 모르게 공허한 몸짓을 반복하는 것과 같은 느낌을 안겨주고 있는 것은 결국 이같은 치열성이 결여돼 있다는 관측과도 무관하지 않다. (…)

이같은 긴장의 느슨함은 이렇다 할 변화 없이 비슷한 양상으로 되풀이되고 있는 김장섭의 〈검은 오브제〉나 마치 한약재의 수집함을 연상시키는 김관수의 고고학적 탐색과도 같은 입체작업, 작가 자신의 메시지가 가득 적힌 광목천 밑에서 어렴풋이 비쳐나오는 육근병의 비디오 설치작업에서도 새삼 확인할 수 있었다.

III.

(…) 여기서 필자는 신구세대의 대립과 이념상의 갈등, 노선상의 혼란, 정치적 소요와 가치의 전도로 대변되는 전환기의 길목에서 일단 젊은 작가들의 움직임을 주목해보고자 한다. 이들은 경력으로 보나 화단적 연륜으로 보나 아직 미숙하다고 할 수밖에 없는 그런 세대들이다. 그리고 이 세대들이 범할 수 있는 중대한 오류의 하나는 또다시 '차용의 역사'를 반복할 수도 있다는 가능성이다. 이러한 사항을 염두에 두고 앞서 이야기한 '황금사과'를 비롯한 최근의 기류를 살펴보도록 하자.

모더니즘의 특징으로 볼 수 있는 '집단적 미학'의 표방(미니멀리즘), 미술사를 연속된 계기들의 연결로 파악하는 역사주의적 관점과는 달리, 이들 작업의 특징은 개인적인 체험의 진술이나 설화, 일원론적 가치의 부정에 두어진다. 따라서 상상 속을 거닐거나(장형진), 양성의 공존(백종성), 과거에의 향수(백광현), 사적인 체험의 진술(홍동희) 등에서 보이듯이 애매모호한 것이 특징이며 대체로 파편적이고 혼성모방(파스티쉬)적인 경향이 짙다.

이들은 모더니즘이 흔히 범하기 쉬운 독선적인 이데올로기의 폭력을 달가워하지 않으며, 유토피아와 같은 꿈같은 신화에는 아예 귀 기울이며 듣지도 않는다. 세상에는 절대적인 가치란 존재하지 않으며 개인의 상상력과 삶을 옥죄는 그 어떤 제도나 룰도 오직 거추장스러울 뿐이라는 것이 이들의 생각이다. 이들은 다음과 같이 말한다. "예술의 대상이 어떠한 양상으로 접근해올지라도 한 작가에게는 모두가 하나의 개인적인 꿈으로 환원되어 머무른다. 우리는 이러한 꿈을 예술에 있어서 진정한 리얼리티라 부른다."(《황금사과》2회전 카타로그 머리글에서) (…)

《선데이 서울》전(소나무갤러리, 8.10-8.20)에 못 쓰는 헝겊과 굵은 철사로 거대한 파리를 만들어 천정에 매달아놓은 이형주의 작업은 『보고서 보고서』에 게재한 한 편의 글을 문자 그대로 『선데이서울』이라는 대중잡지에서 풍기는 외설스런 이미지와 '고상한' 장소로 치부돼온 미술관 및 이와 관련된 예술의 이미지를 결합시켜 송두리째, 공중분해시키려는 음모로 가득차 있다. 「파리와의 대화」라는 짤막한 글 속에서 한 마리의 파리의 입을 통해 이형주가 하는 짓은 한 마디로 '고상한' 척하는 예술에 대해 감자를 먹이는 일이다. "파리로서 당신의 삶은 행복합니까?"라는 점잖은 질문에 대해 "물론입니다." 하고 일단 역시 점잖게 운을 뗀 뒤, 파리가 하는 이야기는 그러나 결코 점잖지 못하다. 먹는 이야기부터 시작해서 독서, 아파트 뒷산에서 젊은 남녀가 벌건 대낮에 벌이는 정사를 훔쳐본 경험의 진술에 이르기까지 파리가 하는 이야기란 마치 주간지 『선데이서울』의 내용처럼 시시껍질한 것들 뿐이다. 그러나 보라! "여자가 치마 밑에 줄무늬 팬티를 입었는지 꽃무늬 팬티를 입었는지 그 남자보다 먼저 보고 싶었거든요." 하는 진술 속에는 "태양 아래 모든 것은 썩어 문드러지고 있었으니까요!"(『보고서 보고서』, 102-103쪽) 하는 날카로운 패러독스가 비수처럼 숨겨져 있지 않은가? 이와 같은 '부패의 미학'은 보들레르의

경우처럼 겉보기에는 퇴폐적일지 몰라도 그 속에는 싱싱한 비판이 담겨져 있다. 그것은 구호적이지 않되 경고적이며, 퇴폐적이되 오히려 건강하다.

최근에 열린 《황금사과》전, 《선데이서울》전, 《언더그라운드》전 등 몇몇의 전시회에 나타난 양상을 필자가 서두에서 이들에 대해 밝힌 '포스트모던적 양상'과 관련하여 거칠게 정리하면 다음과 같다. 첫째는 이들의 작업에서는 뚜렷한 획일화 내지는 집단적 개성의 양상이 엿보이지 않는다는 사실이다. 이는 서구의 미니멀리즘이 양식적 유사성을 지녔던 것이나 한국의 단색조 회화가 집단적 개성의 형태를 취했던 사실을 상기해볼 때, 반反모던적인 입장을 표명하고 있음을 의미한다. 이 점이 바로 필자가 앞서 모더니즘과의 단절, 좀 더 완곡하게 표현해서 '결별'이라고 부른 이유에 해당한다. 둘째는 장르의 해체현상이다. 여러 가지 재료의 구사와 함께 조각과 공예, 회화와 섬유, 회화와 시, 문학과 미술 등의 구분이 철폐되고, 퍼포먼스의 도입이라든가 다양한 매체의 활용을 통해서 표현을 극대화한다. 셋째, 다양한 가치의 혼재이다. 어느 하나의 미적가치를 둔다기보다는 가치의 상대성을 존중한다. 넷째, 미술행위 자체를 삶을 위한 일종의 전략으로 보고 물리적 사물로서의 작품이나 제도는 단지 이의 실현을 위한 방편에 지나지 않으며, 작가 자신은 일종의 '심미적 게릴라'의 입장을 취한다. 다섯째, 일상성의 도입과 미적 가치에 있어서 위계질서hierarchy의 해체현상이 나타난다. 고급의 것과 저속한 것, 추한 것과 아름다운 것 등의 구분이 없어지는 것이 그것이다. 여섯째, 이들의 주요 전략은 차용과 인용, 번안이나 발췌, 또는 혼성모방 등이다.

이상에서 살펴본 것처럼 최근 화단의 일각에서 일고 있는 새로운 기류는 종래의 모더니즘적인 양상과는 판이한 모습으로 조심스럽게 부상되고 있다. 그러나 필자는 아직 이에 대한 뚜렷한 진단이나 해석을 내릴 여유를 갖고 있지 못하다. 단지 앞서 언급한 것처럼 '포스트

모더니즘'의 한 조류로 조심스럽게 바라볼 뿐이다. 이러한 움직임을 또 하나의 서구미술의 아류쯤으로 타매[1]한다 해도 필자로서는 별로 할 말이 없다. 그러나 한마디쯤은 할 수 있을 것 같다. 그것은 부정否定의 시대에서 부정을 통하여 긍정을 말해야 한다는 평범한 진리이다.

심광현, 「서문」
《1991년의 동향과 전망: 바람받이》, 서울미술관, 1991년

1981년 서울 구기동에 개관한 서울미술관은 80년대에 지속적인 전시를 통해 민중미술의 제도적 안착에 힘썼다면 90년대에 들어서며 민중미술의 교정이라는 새로운 임무를 자임하게 된다. 1991년《동향과 전망》전은 '바람받이'라는 제목이 암시하듯 역사적으로 공산주의의 붕괴와 대중소비주의의 도래라는 대내외적 정세의 파고 앞에 놓인 민중미술의 방파제를 세우고자 한 전시였다. 이를 위해 기획자 심광현은 "작품의 예술적 깊이"의 성취와 "대중적 감성에 직접적으로 영향을 주는 새로운 시각매체(사진이나 비디오 등)"의 활용을 강조했다. 그중에서 이 전시는 김영진, 신지철, 오치균, 최민화, 최진욱의 회화를 소개하며 전자의 "깊이"에 방점을 놓는다. 민중과 노동자의 재현이나 사회경제적 모순의 폭로와는 거리를 갖는 듯 보이는 이 회화 작업들을 소개함으로써 미술의 도구화로 인해 비-변증법적으로 폐기된 자율성과 깊이를 복구하고 미술과 삶을 허위적으로 통합시키는 문화산업에 대한 비판적 거리두기를 실행한다.

(…) 이제 1990년대의 미술이 1980년대와는 분명히 다른 갈래의 물길로 흘러들고 있음을 보여주는 것인 바, 이런 상황에서는 상황변화에

1 唾罵. 아주 더럽게 생각하고 경멸히 여겨 욕함.

최진욱, 〈그림, 그림〉, 1991, 캔버스에 아크릴물감, 130×192cm, 한원미술관 소장.

대한 작가들의 올바른 인식과 능동적인 창작 전망을 점검하는 일이 무엇보다도 중요한 일이 됩니다. (…)

　미술이 사회변혁에 기여해야 한다는 주장이 단순한 도덕적, 당위적 차원을 넘어서서 현실성을 띠기 위해서는 어떤 구체적 노력이 필요하며, 그럴 경우 종전의 '순수미술'이나 '정치적 미술'이 보여준 편향들과 어떤 차별성이 드러날 것인가? 정치지형의 변화와 생산조건 및 문화 전반의 변동에 따른 미술의 개념과 그 사회적 기능변화의 가능성을 어떻게 타진할 것인가? 지난해부터 문제시되면서 이제는 절박한 문제로 다가오는 이런 질문들에 대한 정확한 답변이야말로 90년대 우리 미술의 새로운 전망을 여는 데에 필수적인 일이 아닐 수 없습니다.

　우리 미술계가 이런 문제들과 씨름하는 와중에서 무엇보다도 눈에 띄는 점은 이전에 비해 작가들이 창작의 예술적 깊이와 미적 가치판단의 문제에 대해 상대적으로 보다 깊은 관심을 보이기 시작했다는 점입니다. 이는 일단은, 80년대 후반에 들어 심화되었던 이념논쟁이 일정 정도 초보적 단계를 넘어서게 됨으로써 그동안 상대적으로 경시되었던 작품의 예술적 깊이의 문제에 파고들 수 있는 여력을 얻기 시작하고 있다는 자연스러운 사태의 추이를 반영하는 것으로 보입니다. 이런 점은 제도권이든 민중미술권이든 공히 적용되는 것으로 사실상 우리 미술에서 미술사적, 미학적 이론의 논의가 본격화되고 세계미술의 복잡한 전개과정에 대한 이해가 그 폭을 넓혀나가기 시작했던 것도 따지고 보면 80년대, 특히 그 후반에 들어서야 가능했다는 점을 고려해본다면 그다지 놀랄 일도 못 된다 할 것입니다. 본래 미술의 올바른 이념 수립을 문제 삼으면서 미술의 정치적, 사회적 기능의 확산을 주도해왔던 민중미술의 경우에도 그 논의가 기능주의나 신원주의, 도구주의의 차원을 벗어나 민족민중미술의 폭넓은 이념적 기초를 마련하게 된 것이 겨우 최근의 일이며, 구체적인 창작

방법과 미학의 문제에 대한 논의는 아직도 초보적인 수준에서 맴돈다고 할 때, 최근 들어 이들 작가들이 미적, 예술적 성취를 제고하기 위해 애쓰기 시작한 것은 결코 뒤늦은 일만은 아니라 할 것입니다. 그에 반해 미술의 사회적 기능 문제를 도외시하고 자율적 예술의 형식문제에 자신의 존재근거를 걸어왔던 제도미술의 경우에도 사정이 크게 다르지 않다는 점은 놀랄 만한 일이 아닐 수 없습니다. 이는 그동안 제도미술의 근간을 이루어온 모더니즘 미학이 그 허세에 비해 내용적으로는 매우 빈곤한 상태에 놓여 있었음을 입증해주는 것으로, 서구에서의 복잡한 역사적 전개과정은 사상된 채 그 표피만이 단편적, 파편적, 편의적으로 수용됨으로써 그 미학적 기초가 실은 사상누각에 불과했기 때문이었고, 80년대 후반에 일종의 대체효과로 각광을 받기 시작한 포스트모더니즘의 수용에 있어서도 사정은 비슷하다는 데에서 형식주의를 지향해온 작가들이 정작 진정한 의미에서 형식의 미적 깊이에 결코 도달하지 못했다는 역설이 초래되었던 것이라 하겠습니다. (…)

　　그러나 창작의 예술적 깊이에 몰두하게 된다는 것이 반드시 모든 문제를 해결하는 관건은 아닐 것입니다. 민족민중미술이 그동안 획득했던 최대한 성과, 즉 여하한 상황에서도 흐트러지지 않는 견고한 민중 연대성에의 확고한 지향은 예술적 깊이를 성취하려는 모든 노력의 기본적인 토대가 되지 않으면 안 될 것이며, 이것이야말로 미술과 사회의 풍부한 상호연관을 옳게 파악해나가는 데에 필수불가결한 등대의 역할이 아닐 수 없습니다. 그럼에도 불구하고 가중되는 탄압으로 민중운동의 열기가 식어가는 상황에서 설상가상으로 동구권의 변화라는 국제정세의 변화가 겹쳐 사회변혁에 대한 전망이 전반적으로 약화된다고 해서, 그동안 실천 속에서 어렵게 쟁취한 민중연대의 문제의식을 교조적인 사회과학주의와 등치시키고 그 대신 운동의 열기에 의해 소홀히 되어왔던 예술성의 문제를 천착한다는 식

의 잘못된 양자택일적 태도를 취한다면, 이는 분명 미술과 사회의 폭넓은 발전 연관의 맥락에서 볼 때 커다란 퇴보를 초래하게 될 것입니다. 또한 포스트모더니즘에 대한 정보의 확장으로 창작의 질적 향상을 위한 전제조건이 일정하게 마련된다 해도 이것이 예의 맹목적인 형식주의적 예술관을 타파하는 데에까지 이르지 못하고, 단지 양식의 다변화나 탈장르라는 구호의 확대에 그치고 만다면 점차 확대되고 있는 다양한 제도 미술공간도 무의미한 물감 덩어리나 돌과 금속 덩어리로 가득한 창고로 곧 뒤바뀌게 될 것입니다. 따라서 현재의 상황은 제반 모순이 중층적으로 가중되고 겹쳐지면서 질적 비약으로 나아갈 것인가 아니면 퇴보할 것인가를 앞둔 소용돌이의 막바지와도 유사합니다. (…)

　이번 전시는 바로 이런 문제의식 속에서 1991년 우리 미술계의 흐름에 동력을 부여할 수 있을 쟁점을 찾고자 하였습니다. 물론 이런 쟁점 자체가 매우 복잡한 맥락을 끌어안고 있기 때문에 한두 가지의 형태로 손쉽게 요약해내기가 어려운 것은 사실이지만, 일차적으로 1980년대 미술운동의 성과를 비판적으로 계승하려는 노력 속에서 그 단서가 찾아질 수 있을 것으로 보입니다. 우선 시급하게 떠오르고 있는 창작의 예술적 깊이의 심화라는 문제를 놓고 볼 때 이는 무엇보다도 현실주의(리얼리즘)를 둘러싼 이론과 실천의 문제로 집약됩니다. 이를테면 현실주의를 지향해온 치열한 노력의 소중한 결실들을 새로운 비약을 위한 원동력으로 가다듬어내는 것으로서, 이는 곧 두 가지 방향에서 동시에 이루어져야 할 것입니다.

　그 하나는 운동의 초기에 나타났던 민중미술의 성급하고 들뜬 경향, 즉 사회적 삶과 문화발전의 합법칙성을 총체적으로 파악하지 못한 채―프롤레트쿨트적 청산주의나 봉건적 성향의 민중주의로의 좌우편향에 빠지면서―단지 소재나 주제의 참신성, 도덕적 당위성에 의해 이데올로기적 우위성을 자랑하려 했던 협소하고도 천박한 경

향을 하루빨리 극복해나가는 것입니다. 그리고 다른 하나는 심화된
과학적인 현실인식으로 사회적 삶을 넓고 깊게 형상화내기 위해 그
동안 양심적인 작가들에 의해 이루어져온 비판적 현실주의의 치열
한 예술적 노력을 새롭게 평가하고, 그 미적 성취를 폭넓게 계승함으
로써 현실인식의 견고함과 시적 개방성의 변증법을 획득해나가지
않으면 안 됩니다. 한동안 문화주의라든가 소시민적 예술지상주의
라는 식으로 매도되어왔던 비판적 현실주의의 흐름들은, 그 현실인
식의 불철저성에도 불구하고 성실한 자세와 양심적인 판단에 기초
하여 미적 가치평가의 고유성에 대한 심화된 인식과 현실의 예술적
가공구조에 대한 탁월한 감수성을 단련하면서, 천박한 이데올로기
론자들보다 오히려 현실에 대해 심도 있는 비판적 인식을 형상화해
내곤 한다는 사실을 주목해야 할 것입니다. (…)

　또 한 가지 주목해야 할 점은 사회의 역동적 변화에 상응하여 미
술의 문화적 가치가 크게 그 비중을 높여가고 있다는 사실입니다. 현
재 우리를 둘러싸고 있는 사회문화적 환경 속에서 미술은 이제 우리
의 감수성의 토대 전체를 좌우할 만큼 일상 속으로 깊이 파고들고 있
습니다. 대중매체에서의 시각적 효과의 증대, 다양한 색채와 형태의
건물, 도로, 가로, 자동차, 패션, 사진 이미지의 증대 등 시각환경의
급속한 변화는 지배문화의 견고한 접착제의 역할을 수행하는 새로
운 시각 이데올로기를 확산시키고 있으며, 일상적 지각 속에 상품미
학이 창궐하게끔 하는 거대한 수원지의 역할을 수행해나가고 있습
니다.

　이런 상황에 올바르게 대처하는 방향은 크게 두 가지로 나누어 생
각해볼 수 있습니다. 그 하나는 대중적 감성에 직접적으로 영향을 주
는 새로운 시각매체(사진이나 비디오 등)를 능동적으로 활용하면서,
이를 통해 고루하고 보수적인 틀에 갇혀 있는 협소한 순수예술의 개
념과 기능을 전폭적으로 전복, 확장하는 일입니다. 이럴 경우 미술의

장르적 폭은 매체에 대한 전략적 접근(일상적 지각에 깊이 스며든 지
배 이데올로기를 폭로하고 동시대의 기술적 발전에 따라 나타나는 감수
성의 변화에 상응하는 방식으로 민중의 정치적 의식을 새롭게 강화하려
는 전략방향)에 의해 역동적으로 변화할 것입니다.

　　그러나 이런 방향만이 유일한 대안은 아닐 것입니다. 오히려 전통
적인 순수회화가 떠맡아야 할 역할은 새로운 방식으로 증대할 것인
바, 이는 곧 점점 더 퇴폐화하는 상업주의의 얄팍한 센세이셔널리즘
에 대항하여 인간적 감수성의 깊이를 더욱 천착해나가야 할 필요의
증대와 부응하는 것입니다. 그것은 아도르노가 고급문화의 비판적
거리 유지 기능이라고 불렀던 긍정적 측면(그러나 아도르노처럼 대중
문화를 멸시하면서 그것과 단지 부정적 거리를 유지하는 것으로만 자신
의 존재이유를 찾으려 했던 고답적이고 보수적인 방식이 아니라)을 보
다 현실적이고 적극적인 방향으로(보수적인 형식으로 각질화되고 있
는 기존 회화의 편협성을 내부로부터 전복시키고 잠재되어 있는 회화적
형상화 능력을 무제한적으로 방출시켜내는 방향으로) 발전시키는 것을
뜻합니다. (가령 회화가 영화나 사진과의 차별성만을 고집하면서 스스
로의 지각영역을 축소시킬 것이 아니라, 오히려 적극적으로 영화와 사진
형식의 발전에 의해 초래된 시지각적 감수성의 변화를 심층적으로 분석
함으로써, 이를 토대로 동시대의 감수성에 기초하면서도 회화적 지각과
형식화의 폭을 비약적으로 발전시켜 나갈 수 있는 방법을 모색하는 식의
변증법적 전략이 가능할 것입니다.)

　　이번 전시에서는 바로 이 후자의 방향에 주목하고자 하는 바, 이
는 전자보다 후자를 중시해서가 아니라 아직은 우리 작가들에 의해
전자의 전략방향으로 능동적 접근이 충분히 시도되지 못하고 있다
는 현실적인 사정에서 연유하는 것이라 하겠습니다. 이와 같은 전자
의 방향은 최근 들어 우리에게 소개되고 있는 '비판적' 포스트모더니
스트(한스 하케나 바바라 크루거 등)의 전략에 대한 충분한 점검과, 미

박불똥, 〈관변조직〉, 1992, 리프로덕션, 69.3×34.6cm, 서울시립미술관 소장.

술운동을 통해 성장하고 있는 현실주의 미술의 변증법적 상호작용
을 통해 조만간 그 역동적인 모습을 드러내리라고 기대됩니다. 다만
이번 전시에서는 점차 일상문화에서 비중이 커져가고 있는 만화와
회화의 변증법적 상호작용의 가능성에 주목함으로써 그와 같은 발
전 경로를 개괄적으로 예시해보려는 데에서 만족하고자 하였습니다.
(…)

2. 대중소비사회 혹은 대중매체시대의 미술: '신세대'와 '테크놀로지'(혹은 '매체')

김현도, 엄혁, 이영욱, 정영목, 「대담: 시각환경의 변화와 새로운 소통 방식의 모색들」
『가나아트』, 1993년 1·2월

이 대담에서 1990년대 초 한국미술은 세 경향으로 분류된다. '테크놀로지와 매체의 탐색', '키치 감수성의 활용' 그리고 '사회 비판'이다. 이 구분은 당대 한국미술 생산과 수용의 주요 형성력으로 고급문화, 대중문화, 민중문화를 고려하게 한다. 그러나 동시에 각 경향의 미술은 그와 직접 연관된 문화적 인력(引力)을 벗어나는 면모를 보인다. 예를 들면, '테크놀로지와 매체의 탐색'은 소통을 지향하고, '키치 감수성의 활용'은 사회적 논평이 되며, '사회 비판'은 매체와 감수성을 수사적 장치로 고려한다. 그러면서 90년대 한국미술은 어느 하나의 문화에 종속되지 않고 세 문화 사이에서 길을 내는 방식을 취한다. 더 이상 '3세계'는 아니라는 인식 아래 오랜 콤플렉스였던 서구미술의 모방이라는 이슈는 이전 같은 영향력을 발휘하지 못하고, 모든 미술은 나름의 체험에 근거를 둔 '필연'으로 이해된다. 논자에 따라 미묘하게 입장은 갈리지만 이 대담의 참여자들은 1990년대로 이행하며 변모하는 한국미술의 구조를 드러내고 새로운 세대 미술의 등장에 놓인 진정성을 파악하고자 한다.

이영욱 근년의 우리 미술계는 전통적인 따블로 중심의 소통방식을 위주로 하는 이전의 미술 행위들과는 구분되는 전시회들이 양적으로 급증하면서 질적인 변화를 보이고 있다. 오늘 우리가 모인 것은 이런 현상들의 구체적인 사례들을 살펴보고 이들이 우리 미술문화 전반

에 있어서 의미하는 것은 무엇이고, 그런 시도들의 현실적인 문제점과 전망 등을 이야기해보기 위해서다. 먼저 구체적인 전시를 예로 들어 이것들을 어떤 범주로 묶을 수 있는지 혹은 각자 무엇을 주목하고 그 특징을 어떻게 이야기할 수 있는지에 대해 이야기해보기로 하자.

엄혁 개인적으로 1990년대의 미술이 1980년대 미술과는 뚜렷한 차이가 있다고 느꼈다. 중요한 것은 이러한 변화가 사회 전반의 변화와 관련되어 있다는 것이고 또 그런 맥락에서 꼼꼼하게 살펴져야 한다는 것이다. 이런 시각에서 기억나는 전시는 《도시 대중 문화》, 《아, 대한민국》, 《가설의 정원》, 《현장051》, 《미술과 사진》 등이다. 이런 전시회들은 그것들이 서구와의 관련에서 어떤 새로움이 있느냐를 따지기 이전에 최소한 이 땅에서의 새로운 움직임으로 보일 요소를 충분히 갖고 있다. 문제는 그것의 근거, 넓은 의미의 미술환경과의 함수 등을 따져보는 일인데 분명한 것은 미술이 변질되었다는 점이다.

김현도 금년만 하더라도 매체를 활용하거나 새로운 소통을 시도하는 전시회를 보면 앞서 언급된 것 이외에도 주목할 만한 것으로 《쇼쇼쇼》, 일본의 작가가 함께 설치와 행위를 했던 《다이어트》 그리고 《나카무라 무라카미전》, 《예술과 과학》, 백남준의 《비디오 때, 비디오 땅》, 《젊은 모색》, 《아트테크》, 《압구정동: 유토피아/디스토피아》 등을 들 수 있다. 결과적으로 보면 이런 전시들은 TV의 절대적 영향력 아래서 자라면서 시각환경의 변화를 몸으로 익힌 세대들이 그러한 감수성과 소통욕구를 미술활동으로 현상화시킨 것으로 볼 수 있다. 이런 양상을 대체로 세 가지로 분류할 수 있다고 본다. 첫째, 매체 자체와 테크놀로지의 본질을 추구하는 경향, 둘째, 키치적 경향이 있는데, 그중에는 매체 자체를 응용하거나 차용해서 비판적 의식이나 사회성을 드러내는 경향 그리고 마지막으로 매체의 기능 자체에 의문을 제기한다기보다는 미술의 의사소통에 가능성을 두고 미술 자체의 매체적 속성을 발전시켜나가는 경향이 있다. 사진, 판화, 드로잉,

퍼포먼스 등이 이 경향에 해당될 수 있을 것이다.

정영목 가장 주목할 문제가 쉽게 확인되는 것은 아니지만, 소위 신세대들에게서 설치미술적 요소와 기준에는 볼 수 없었던 미술 경향을 나타내는 것은 정말 그들이 피부로 새로운 표현 욕구를 강하게 느껴서인지, 아니면 과거처럼 외국 미술이 새로움이라는 명목으로 계속 대치되어 가는 것과 같은 패턴으로 나타나는 건지 확인할 수 없다. 젊은 작가들이 새로운 매체에 관계된 단체나 기획전 같은 것으로 묶여지는 경향이 있는데, 이러한 것이 작가들이 자발적 발상이나 의도에서 출발한 것인지, 아니면 이론가의 아이디어가 크게 작용한 것은 아닌지 의문이다. 좀 더 두고 봐야 할 것이지만, 이런 생각이 드는 것은 이러한 현상들이 혹시 일회성으로, 젊은 한때의 기분으로 끝날 성격의 것은 아닌가 하는 우려 때문이다. (…)

김 앞서 세 가지 범주에 따른 작가군에 대해 이야기했지만, 이전에도 젊은 감수성으로 평면작업, 미술 자체의 내재성, 자율성을 추구하던 작가들이 있었던 것은 사실이다. 하지만 중요한 사실은 1990년대 들어서 엄혁 씨가 말한 것처럼 변질된 흐름, 환경의 변화로 이야기할 수 있는 것에 의해 새로운 감수성을 가진 작가군들이 나타났다는 것이다. 현실적인 미술이라는 것이 의사소통의 매체가 되고, 대중과 교감되어야 한다는 것을 차치하고라도 최소한의 의사소통 가능성을 회복하려는 움직임이 미술계에 나타나고 있다는 얘기다. 이렇게 볼 때 젊은 작가들이 여러 가지 갈래로 나타나고 있는 현상은 기본적으로 자생적인 것이다. 매체라는 것은 이 세대에 있어 이미 다국적인 것이 되어 이들에게 일체화되고 공유되는 부분이 있다. 물론 이렇게 보더라도 외부와의 영향 관계를 배제할 수는 없지만 그리고 어떤 이론이나 외부사조의 영향을 받은 측면을 인정할 수 있겠으나 결국 매체에 의해서 자체 성장해온 작가들이 자발적으로 자신들의 감수성을 드러내는 현상으로 볼 수 있다.

엄 미술은 정치, 경제 등 모든 것을 포함해서 결국 환경과 조건에 종속될 수밖에 없다. 그리고 우리의 감수성은 그것을 바탕으로 해서 나온다. 그랬을 때 그것이 긍정적이든 부정적이든 '변했다는 것'을 짚고 넘어가야 한다. 1980년대에는 시대적 분위기 때문에 지적 원죄의식과 실천적 애매모호함에 시달렸었는데, 1990년대에는 그런 원죄의식에서 해방되었다. 즉, 1980년대의 금기사항들이었던 것들이 이제는 방출되고 있다는 느낌이다. 그 요인을 1960년대생들의 특징에서 볼 수도 있다. 우리 미술사가 아이템으로서 서구의 주의나 운동을 받아들인 것이 아닌 한국 나름대로 축적되고, 그 자체 내에서 문화적 활력소가 되어 우리도 만날 수 있다는 실험이 1990년대에 여러 가지 형태로 나타나고 있다고 볼 수 있다. 새로운 감수성의 세대로 일컬어지는 사람들은 결핍의 역사에서 어느 정도 벗어난 사람들이다. 박정희 대통령 시절의 '잘 살아보자' 속에서 국민교육헌장을 외웠던 사람들과 달리 「일요일 일요일 밤에」가 만들어내는 감수성에 익숙해 있는 세대들은 그런 감수성에 전혀 죄의식을 못 느끼는 세대들이라 규정지을 수 있는데, 결핍이라는 콤플렉스에서 해방되었을 때 나오는 것은 충족이다. 그리고 이런 의미에서 우리나라의 경제적 풍요로움에서 나온─억압이든 착취이든─사람들은 신세대라 규정지을 수 있다. (…)

김 약간의 반론이 있다. 신세대들이 경제적 차원에서 그 이전과는 다른 체험을 했다는 것은 너무 단순하다. 오히려 키치적인 움직임 같은 것들은 결핍이나 가난 또는 1970년대의 고도성장을 어린 시절에 체험해온 작가들이 나름대로 겪었던 현실적인 매체들에 대한 반응인 것이 분명하다. 이러한 움직임 자체는 고도성장을 거쳐온 우리 주변 상황, 저질 싸구려 생산품들 속에서 성장을 해온 작가들이 나름대로 주변 환경에 대해 발언을 하는 것으로 볼 수 있다. 그러니까 단순히 결핍에서 이탈한 감수성이라고 파악하는 것은 무리가 있다. (…)

이 아까 김현도씨가 새로운 흐름을 3가지로 나누었는데 그것을 1) 매체나 테크놀로지의 본질을 추구하는 경향, 2) 키치적 감수성이나 이미지들을 활용하는 경향, 3) 사회비판의 관점에서 매체나 기타 이미지들을 활용하는 경향으로 약간 변형시켜 나누어서 보다 상세하게 이야기해보기로 하자. (…)

정 테크놀로지를 활용하는 경향과 관련하여 나로서는 이런 현상을 서구의 경향과 연결시키지 않을 수 없다. 20세기 서양미술의 변화과정을 보면 서양미술이 과학의 발달과 끊임없이 서로 유대관계를 맺어왔다는 것을 쉽게 알 수 있다. 어떤 측면에서는 그쪽은 나름대로 자연발생적으로 과학이 무리 없이 흘러왔고 미술에 있어서 키치라는 것도 자연스럽게 진행되어온 것 같다. 그런데 지금 우리 상황은 기술 매체들이 실질적으로 미술의 영역에 처음 본격적으로 도입되는 시점이고 따라서 아직 형식적인 면에서 서양의 것과 비교되는 것이 사실이다. 요즘의 포스트모더니즘이라는 맥락에서 미술계가 탈장르의 현상으로 범주화된다든지 하는 것들이 그렇다. 또한 우리나라의 경우 1, 2년 사이에 이런 작업들이 나오게 된 것은, 대전 엑스포라든가 백남준의 대대적 부각 등의 현상이 영향력을 미친 것이 역력하다. 과학이 미술에 도입된다는 것은 서구의 경우에 과학의 테크닉이 매체로서 미술에 적용될 경우에 단순한 매체의 개념으로서만 온 것 같지는 않은데, 우리의 경우 과학과 미술의 접근양상은 본질적인 것을 뒤로 하기 때문에 과학의 사용이 피상적일 우려가 있다고 보여진다.

김 서구미술사에서 과학의 발달과 미술이 맞물려 들어간 것을 사진의 발명과 연관시켜 본다면, 추상미술이 영화라는 매체가 나타났기 때문에 시작되었다고 보는 입장도 있다. 그리고 1960-70년대 미국에서 퍼포먼스가 유행했던 것도 TV가 보편화되었고 이런 것을 일상생활화했기 때문이라는 시각도 있다. 우리도 서양과 마찬가지로 과학

기술과 미술이 맞물려 들어간 지점이 있다. 여기서 우리와 서구의 맹목적인 구분은 불가능하다. 그런 점에서 매체를 서구 것으로 보고 사용해서는 안 된다는 것은 곤란하다. 매체의 문제는 생활화되어 있기에 미술사적 맥락에서 보자면 우리도 거기에 대한 대응이 있어왔고 그런 맥락에서 1990년대를 이야기할 수 있다. 백남준이 큰 촉매가 된 것은 사실이지만 그것도 하나의 현상이다. (…)

이 특히 테크놀로지의 활용이 두드러지는 《가설의 정원》 같은 경우를 예로 들어보자. 통상 서구의 테크놀로지나 매체 활용의 사례들을 볼 때 내가 느끼는 점은 그것의 형식, 내용의 속성이나 요소가 아닌 그것이 의미하는 바 새로운 가능성을 열어주는 소통의 핵 같은 것을 정확히 잡아내면서 이루어진다는 점이다. 미술이 자본주의 구조에서 가질 수밖에 없는, 소통의 한계 문제 같은 것을 정확하게 의식하면서 말이다. 우리의 것을 폄하하려는 것은 아니지만 우리에게는 미술이 소통보다 하나의 물건으로 작용한 역사가 오랫동안 있었기에 무엇보다도 이런 결핍을 충분히 고려하는 시도가 지금 필요한 것인데, 바로 그 점이 《가설의 정원》에는 매우 부족했던 것 같다. 매체가 가지고 있는 새로운 소통의 가능성에 대한 반성이 약해 보였고 일종의 매체유희적인 넓은 의미의 형식주의에 속하는 한계를 벗어나지 못한 것으로 보였다. (…) 테크 활용의 경우 아직은 여러 가지 실험을 해보는 단계이다. 하지만 테크와 미술을 연결시키는 부분에서 현 단계는 우리 미술문화의 건전한 발전을 위해 필요한 몇 가지 지점들을 결여하고 있다. 첫째, 소통의 초점을 잡으려는 것이 없고, 둘째 매체 자체가 가지고 있는 새로움이 처음으로 다가왔을 때 주는 충격에 의탁하는 경향이 있다. 소통을 위해서는 대상을 규정, 이해하고 그들에게 매체가 얼마나 친근한지 등을 고려하는 것이 중요한데, 대체로 새로움의 충격만을 활용하려는 의도가 두드러진다는 것이다.

김 1984년 백남준이 소개되기 전까지 테크에 대한 관심과 전시작품

공성훈, 〈블라인드-워크Blind-Work〉, 1991,
블라인드에 형광페인트, 알루미늄테이프, 모터, 콘트롤러, 유족 소장.

들이 전무했다 해도 과언이 아니다. 그 이후에 테크에 대한 관심이 높아지면서 사례들이 나타난다. 굳이 이전의 것을 들면 '메타복스', '난지도', '타라' 등 형식적인 물성에 대한 관심이 설치를 통해 나타났고, 바로 테크도 물성에 대한 관심에의 연장선상에 있다고 본다. 1988년에 《고압선》, 1989년 《220볼트》, 올해 《가설의 정원》, 《예술과 과학》 등이 이런 것의 맥락이다. 엄밀하게 테크를 주제로 물성이나 테크를 다루기 시작한 것은 1988년 이후라 할 수 있다. 이 맥락은 형식적인 것, 물성에 대한 관심을 작가들이 이어받은 것으로 볼 수 있다. 그런 점에서 고급 취향적인 것, 형식적인 것의 연장선상이다. (…)

이 이제 대중 이미지들을 적극 활용해서 들여오는 것들, 거기서 가장 심화된 형태인 키치 이미지 같은 것들이 일종의 캠프적 감성으로 나타나는 경향을 살펴보기로 하자.

김 이 계열의 작가들은 대개 대학 시절에 동질의 감수성을 가진 작가들이 그룹을 이루며 그것을 중심으로 발전해왔다. 1987년 《뮤지엄》, 1988년 《UAO(미확인 예술물체)》, 1989년 《가설의 정원》, 《황금사과》가 있었고, 이런 것들과는 별개로 《도시 대중 문화》—이 전시를 키치적 감수성과는 별개로 생각하는데 나는 같은 맥락에서 본다—《아, 대한민국》이 있었고, 1991년에 《바이오 인스탈레이션》, 《쇼쇼쇼》, 《나카무라 무라카미》, 《다이어트》라는 한일교류전이 있었다. 소수의 작가군들이 꾸준히 작업을 해오면서 최근에는 미술학도들에게 적지 않은 영향을 미치고 있다. 대개 1960년대 출생인 이들 작가들은 대중 오락문화를 피부로 접촉하며 성장하면서 예술적 훈련을 받아온 작가들인데, 고도산업사회의 주변부에 나타나는 폐물들에 리얼리즘의 차원에서 시선을 돌리며 자신의 감수성이 이런 상황의 산물임을 의식하고 있다. 우리 상황 자체가 키치적이며 그 속에서 생활을 하고 있고 그런 것들을 통해서 자기들을 투사하는 것이다. 그런 의미에서 반성적인 의미가 있고 비판적 의미도 내재되어 있다. 물론 여기에도

여러 가지 경향이 있는데 비판적 성향을 가진 것과 키치 자체에서 미의식을 발견하는 것, 혼합되어 있는 것 등으로 나눌 수 있다. (…)

이 문제는 대중 시각이미지에 어떻게 반응하느냐의 맥락이다. 심지어 따블로 회화 하는 사람들이 그림의 대상에서 풍경을 그리듯 대중이미지를 그리고 있고, 좀 더 심도 있게 보자면 색채나 필치 구성 등이 대중 시각이미지로 가득 찬 환경에 대한 반항 기제로 나타나는 것을 볼 수 있다. 하지만 대다수 젊은 작가들이 그것들을 거의 생각 없이 단지 들여오는 데에서 의의를 찾는 것과는 달리 특히 《뮤지엄》을 중심으로 한 작가들의 경우 나름의 의미와 징후를 지니고 키치적인 이미지나 물체를 고급미술에 들여와 쓴다. 하지만 이는 캠프적 감수성의 양상으로 보는 것이 옳다. 그것은 우리 문화가 캠프적이라는 데 있다. 1960-70년대 이래 우리 문화는 전통이 파괴되고 서구문물이 들어오고, 사람들은 상품의 교체, 폐물들의 교체를 보았고, 그 속에서 폐기물화된 상업적인 조잡한 물건들에서 향수를 느끼게 된다. 그런 의미에서 이런 감수성은 중요하다. 이런 감수성을 추구하는 많은 수의 사람들은 시각환경을 언어화하는 데 있어서 잊혀졌던 부분으로 들어가 그것을 자신과 동일시해서 그 감수성이 가지고 있는 징후적인 의미들을 소화해낸다. 심지어 서구에서와 달리 우리의 캠프적인 것은 폐물화된 잡동사니를 거쳐온 계층의 하나였기 때문에 단순한 댄디즘이 아니라 감수성이 가지고 있는, 또는 혼돈이 가지고 있는 진실된 저항적 요소가 잠재되어 있다고 본다. 문제는 아직 감수성의 단계이고 사실 문화적 댄디즘에 흐를 우려도 많다. 답답한 것은 작가들이 자기 감수성 자체에 내재되어 있는 잠재력을 재구성하고 개관하고 지적인 긴장력까지 가지고 있는 산물을 만들어내는 데까지 미치지 못하고 있다는 점이다.

김 어떻든 작가들 스스로가 키치를 자기네의 현실성에서 받아들이는 것이다. 키치를 어떻게 키울 것인가의 문제는 아직은 보류되어야 한

다고 생각한다. 분류 자체가 그렇듯이 키치적 감수성은 고급예술이 아니다. 그리고 캠프적 취미를 가지거나 그런 미의식을 가지고 있는 작가들이 키치를 내세울 수 있겠지만 이 자체를 고급미술의 영역에 끌어들이면 키치 본연의 기능이 소멸된다고 생각한다.

이 키치는 기본적으로 대중예술적 산물이며 이 경우는 고급미술에서 키치를 활용하는 것으로 본다. 그리고 이는 고급예술 중에도 키치가 있다는 맥락과는 다른 것이다. 물론 이러한 현상 자체가 현대사회의 진전에 따라 대중예술과 고급예술이 혼용하는 가운데 나온 것을 지적해야 할 것이다. (…) 어쨌든 김현도 씨는 키치에서 다른 형태의 소통을 꾀하려는 잠재력 같은 것을 평가하고 싶은 것 같다. 이제 세 번째로 넘어가서 이야기하자. '현실과 발언'이 강조했던 것 중의 하나가 대중 시각이미지를 충분히 의식하고 그러한 환경과 관련해서 예술이 가져야 될 비판적인 의의, 활동이었다. 이런 것들은 판화나 그 밖의 것들로 나타났고 후반기에는 민중미술 내에서 출판미술 등에 대한 시도도 생겼다. 그런 흐름이 계속되다가 1990년대 들어오면서 상대적으로 젊은 세대들이 더 변화된 상황을 의식하면서 비판적인 조류를 연속시키는 시도들이 몇몇 전시회에 나왔다. 이런 흐름들에 대해서 이야기해보자.

엄 사회참여를 해보겠다는 실천 명제에 있어서 사회변혁에 좀 더 적극적으로 미술을 활용하겠다는 의식을 가지고 있던 사람들이 1980년 대에 있었고, 그 다음 세대로 새로운 감수성을 갖고 있는 사람들의 전시가 있었는데, 한 가지 문제점을 지적하고 싶다. 문제점은 이들이 새로움에 대한 변증법에 너무나 집착한 나머지 유효와 무효에 있어서 혼동을 하는 데 있는 것 같다. 나는 일단 새로운 것의 선택이 미학적 선택이었다면, 그것을 부정적으로 본다. 진짜 소통이라는 말을 쓸 수 있다면 자기의 의식을 제삼자와 작품을 매개로 이야기하고 싶다라고 했을 때 매체의 선택은 미학적 선택이어서는 안 되며, 새롭다는

말 속에 있는 미학적 변증법에 빠져들지 않도록 해야 한다.《도시 대중 문화》를 보면서 느낀 것은 과연 그러한 전시방식이 사회비판적 소통의 매체로서 유효한 것이었느냐 하는 것이다. 선택의 기준이 따블로냐 아니냐 하는 것이 아니라 유, 무효에 대한 것이다.

이 일단 소위 고급예술과 대중예술의 구분이라는 것이 부르주아적 심미를 위주로 한 구분이고, 따라서 이렇게 고착되어 구분이 해체되어가는 최근의 경향을 어떤 식으로든 적극적으로 진전시키려는 행위에 주목하는 것은 현재 매우 중요하다고 생각한다. 미술이라는 것은 좁은 의미의 심미적인 것에 국한되는 것이 아니라 넓은 의미에서 시각적 이미지를 통한 전달이라고 정의할 수 있다면, 모든 전통과 조건을 불문하고, 현재 무엇보다도 소통의 욕구에 충실하여 시각 이미지 출판이라든가 영상 활용 등등으로 미술행위를 확대해가는 것이야말로 그간 우리 미술계에서 질곡으로 남았던 한계들, 특히 다양화된 소통의 맥락 속에서 미술언어가 적극적으로 대응할 수 없었던 한계들을 넘어설 수 있을 것이고 심미적 언어를 위주로 하는 행위들도 제자리를 찾아나갈 수 있다고 생각한다.

엄 전적으로 동의하면서 바로 그 점이 우리가 논의해야 될 1990년대 미술의 방향들로서 전제될 부분인 것 같다.

이 그런 맥락에서 봤을 때 현재 이러한 상황에 대해 가장 적극적으로 의식을 가지고 진행된 전시회가《도시 대중 문화》라든가《현장 051》 등이라고 생각한다. 하지만 그럼에도 불구하고 그들이 가지고 있는 변화의 개념을 적절한 방식으로 표출할 만한 명확성을 얻고 있지 못하다는 지적에도 동의한다. 하지만 미술문화를 사회와 복합적으로 작용한다는 보다 확대된 관점에서 보는 것 그리고 사회 속에서 하나의 제도로서 미술문화를 이루는 각각의 행위들이 서로 간에 혹은 대중이나 다른 제도적 기구나 매체를 통해 만나는 방식은 매우 복합적이라는 점을 고려하여 문제를 단순화하지 않는 것이 중요하다. 게다

가 현재 우리 미술문화가 가지고 있는 토대가 이상적인 꿈을 꾸기에
는 아직 열악하다는 것이 기본적인 견해이고 그런 맥락에서 이 시도
의 맹아적 가능성을 존중해야 한다. (…)

3. '개념'의 부상과 모더니즘에 대한 새로워진 관심

이주헌, 「기록형·보고형 미술의 확산과 과제」
『가나아트』, 1993년 1·2월

이 글은 1990년대 초중반에 주장보다는 사실, 감정보다는 정보를 전하는 "기록형·보고형 미술"이라 불릴 수 있는 경향이 부상하고 있음을 지적한다. 이는 단순히 새로운 미술 경향이 부상하고 있음을 말한다기보다 민중미술 이후 현실주의 미술의 새로운 방법론의 제안을 담는다. 독재세력과 민주진영의 전선이 모호해지며 도덕적 정당성의 주장이 고압적인 독선으로, 재현의 진실성에 대한 믿음이 소박한 주관주의로 간주되는 시기, 더 이상 현실에 대한 접근은 이전과 같을 수 없다. 저자는 박강원, 신지철, 최진욱, 오치균, 이종구 등의 작업과 《압구정동: 유토피아/디스토피아》의 사진 콜라주와 카탈로그를 사례로 들면서 이들 생산물이 감정적이거나 주관적이기보다 객관적이고 냉정함을 유지하고 있음을 강조한다. 이는 더 넓은 대중에 접근하고 그들의 판단을 유도할 것이다. 사실에 한정된factual, 비판단적non-judgemental 태도는 서구의 개념미술의 면모를 연상시킨다. 진실이나 본질, 진정성이나 정체성 같은 관념을 의문에 붙이는 포스트모던 시기 개념주의적 전략이 한국미술의 새로운 정치적 상상력을 자극한다.

1980년대 미술운동의 중심이었던 민중미술이 1990년대 들어 다소 방향성을 상실하면서 최근 화단에는 다양한 움직임이 갈래를 치고 있다. 아직 내로라할 만한 주류가 형성되지 않은 상황에서 이같은 움직임이 곧 복잡다단한 '춘추전국시대'로 이어질지는 추이를 지켜봐야겠지만, 당분간 1980년대의 민중미술운동만큼 다이내믹하고 추진

력 있는 미술운동은 나타나기 어려운 듯이 보인다.

그렇다고 현재의 흐름이 별 변화 없이 계속되리라고 보기도 어렵다. 아직 여러모로 부족하다 해도 현재 우리 미술계는 그 어느 때보다도 넓은 저변과 폭발적인 잠재력을 보유하고 있는 상황이므로 어떤 방향으로든 물꼬는 트일 수밖에 없는 것이다.

이와 관련해 최근 주목되는 흐름의 하나는 사실fact에 대해 객관적으로 접근하고 이를 시각화하는 '기록형·보고형 미술' 작품의 증가다. 기실 비구상계통의 현대미술이나 추상적인 장식 미술이 아닌 바에야 동서고금을 막론하고 미술이란 게 특정 이미지에 대한 모사가 그 조형형식의 주류를 이뤄왔으므로 최근 주목되는 '기록형·보고형 미술' 작품들이 유달리 새롭다고만은 할 수 없다. 그러나 그런 형식적 비교를 떠나서 이같은 흐름이 갖고 있는 독특한 시대정신과 방법론, 거기에 배어 있는 정치·사회·문화적 배경 등을 살펴본다면 이 흐름이 그리 단순한 것만은 아닐뿐더러 우리 현대미술의 진로에 중대한 영향을 미칠 수 있는 큼직한 '잠재태'임을 감지할 수 있다. (…)

이같은 흐름을 '르포 문학'에 대응해 '르포 미술'이라 부를 수도 있고 '다큐멘터리 미술'이라 이야기할 수도 있다고 생각된다. 특정 측면이 보다 강조된다면 말이다. (…)

'기록형·보고형 미술' 흐름을 주도하고 있는 작가는 아무래도 젊은 쪽이다. 최진욱, 오치균, 강경구, 김영진, 박강원, 신지철, 이명복, 이종구, 김환영 씨 등을 그 대표주자로 꼽아볼 수 있다. 물론 시각과 표현양식, 가치관 등에서 이들은 각기 다른 개성적 양상을 보인다.

박강원의 〈서울사람〉 연작을 보자. 박강원은 동부이촌동, 대학로 등 자신의 생활반경 안에 들어 있는 서울의 모습을 다소 거친 붓놀림의 유화로 표현해온 작가다. 그의 〈서울사람〉 연작은 스냅사진처럼 서울의 특정 공간과 시간을 단면적으로 잡아내고 있는데, 거기에는 각양각색 사람들의 움직임과 표정, 차림새뿐 아니라 빌딩과 거리 그

리고 그것들을 장식하고 있는 간판, 교통표지판, 전화박스, 택시 등의 사물들도 자리를 함께 하고 있다. (…)

작가는 왜 1천만 서울시민의 눈앞에서 매일 무심히 떠다니는 서울의 표정을 구체적인 시각물로 빚어내려 했을까? 이런 점을 유추해 볼 수 있겠다. ①대중산업사회에서 개인은 익명화한다. 마찬가지로 거대 도시 안에서는 특정 공간 역시 '익명화'한다. 동일한 형태의 전화박스는 어느 곳에서나 발견되고 '켄터키 프라이드 치킨'집 역시 특정 지역만의 고유한 '랜드마크'가 될 수 없다. 나아가 택시 잡기나 상거래 행위, 출퇴근 행렬 등 매일 무수히 반복되는 '상황' 역시 그 동일한 반복성으로 '익명화'한다. ②감수성이 예민한 예술가는 이같은 '획일화의 억압' 또는 '익명화의 억압'을 순순히 받아들이고 앉아 있을 수만은 없다. 그는 어떤 경직된 구조 속에서도 '인간이 살아있으며' 나아가 단순히 살아 숨 쉬는 정도를 넘어 결국 '존재하는 상황의 지배자'임을 확인해야만 할 의무를 느낀다. ③그러나 대중산업사회에서 이같은 '사실'의 확인은 감정과잉의 주관적 방법론에 의지한 창작 활동으로는 곧 벽에 부닥친다. 객관적 거리의 유지가 필요하고 이를 위해서는 사진기처럼 대상에 대한 매우 냉정한 접근과 명쾌한 분석이 요구된다. 마치 철저히 객관적 보도 태도를 견지하면서도 독자가 자연스레 가치판단을 할 수 있도록 유도하는 신문기사처럼 작가는 작품과 작가 자신을 분리시킬 수 있어야 한다. (…)

이런 정보성과 관련해 흥미를 끄는 작가의 하나가 신지철이다. 신지철은 박강원에 비해 주어진 사실에 대해 훨씬 분석적이면서도 정치적인 관점에서 접근해 들어간다. 그가 지난해 6월 《도시 대중 문화》전에 출품한 〈서울 저소득층 가구주의 직업분포〉를 보면 도표로 나온 이미지가 직업 비율별로 분할된 노동자의 얼굴 사진이란 점에서 이를테면 매스미디어의 정보 소통방식을 딴 셈인데, 구체적인 사실을 담더라도 훨씬 감성적으로 접근한, 비판성과 공격성이 두드러

진 작품이었다.

이 작품뿐 아니라 대부분의 경우 신지철은 자신이 직접 작품의 소재가 되는 현장에 나가 사진도 찍고 사람들과 인터뷰하는 등 나름의 취재과정을 거쳐 이를 회화로 그리거나 사진과 도표 등을 이용한 패널 구성 작품으로 내놓는다. 활자까지 동원한 구체적인 정보가 생생한 이미지들과 함께 병치됨으로써 가히 '르포 미술'이라 할 만하다.

신지철은 박강원에 비해 그만큼 현실비판적이다. 그의 작품에서 나타나는 정치적 목적성은 너무도 분명하며 그의 작품이 갖는 객관성은 그가 비판적으로 바라보는 현실의 모순을 객관적으로 증명해주는 수치 등의 공식자료이다. 그의 발언은 직접적이고 노골적이며 바로 그 '직선적 운동'의 충격이 주는 반향을, 그의 작품이 스스로 예술로 규정하며 비집고 들어갈 수 있는 틈으로 활용한다. 예술을 철저히 하나의 소통방식으로 보았기에 가능한 개념이해이다. (…)

이 흐름을 뚝심 있게 밀고가는 작가들 중 일부의 특징을 개인별로 간략히 살펴보면 오치균은 서울의 거리풍경을 때론 조감도 그리듯이, 때론 사진기의 광학렌즈로 사물을 밀착해 포착하듯이 다양한 시점에서 잡아내면서 그 메마름 뒤에 숨은 역사도시의 정취를 되살려냄으로써 서울사람들로 하여금 서울에 대한 향수(?)에 젖게 한다. 최진욱은 통학로, 시위현장, 동네 어귀, 딸의 공부하는 모습 등 하찮은 상황부터 역사적 사건까지 한 화면에 파노라마처럼 그려넣고 장면에 따라 동일한 장소임에도 시간의 변화를 줘, 현실은 정지한 것이 아니라 움직이고 있으며(단순한 현상뿐 아니라 가치관, 이념, 사상까지), 예술은 이에 대해 자꾸 새로운 인식의 지평을 열어가야 한다는 매우 지적인 기록을 남기고 있다. 이종구는 자기 고향마을을 소재로 개인적으로 익히 알고 있는 농민 한 사람 한 사람의 이야기를 인터뷰해서 내보내듯 정밀한 사실묘사로 그려보이며 이를 우루과이라운드 문제 등 우리 농촌 전반의 이야기로 확대재생산 해내고 있다. 김환영

은 주로 계급, 계층 간 갈등 등 정치·사회적 현실을 복사기를 이용한 복제작품으로 제작, 이를 제도 공간인 전시장 말고도 고가도로 교각이나 공사장 외벽에 부착해 단순한 기록과 보고의 차원을 넘어 일종의 고발행위에까지 이르고 있다. (…)

지난 12월 갤러리아미술관에서 열린 《압구정동: 유토피아/디스토피아》전은 이와 관련해 많은 시사점을 던져준 행사였다. 기왕의 언론보도를 통해 획일적으로 평가되고 재단돼온 '압구정문화'에 대해 이 전시는 심도 있는 취재와 분석·조명을 통해 90년대 한국의 풍속도에 대한 매우 중요한 기록과 보고를 남겼다.

출판물도 발간해 제한된 전시공간 위주의 소통체계를 과감히 뛰어넘은 이 전시는 과거 우리의 삶을 규정짓는 환경과 조건에 대한 예술적 접근이 제도권이든 비제도권이든 권위와 역사에 의존하는 성향이 강했다는 반성 위에 이를 가치중립적으로 그리고 실제적·실증적으로 분석하는 방식을 택했다. 기록성과 보고성이 힘을 발휘할 수 있는 공간을 충분히 확보해낸 것이다.

물론 이 행사는 단순한 기록과 보고에 목적이 있는 것이 아니라 그 같은 객관적 접근방식을 문화분석의 중요한 도구로 삼고 있다는 데서 의도성이 명확한 문화·정치적 실천행위였다. '기록형·보고형 미술' 흐름은 이같은 정치적·실천적 행위들과 맞물려 그 저변을 점차 넓혀나갈 것이란 전망을 이 행사는 갖게 하는 것이다. (…)

「대담: 박모, 박찬경, 안규철, 정헌이」
《박모》개인전 도록, 금호미술관, 1995년

1995년 박모(박이소) 개인전을 즈음하여 진행된 이 대담은 작품의 의미를 변모하는 국내외 미술 지형 속에서 설명하는, 탁월하게 지적이고 영감을 주

는 텍스트이다. 재료, 기법, 터치를 배제하거나 부차적인 것으로 다루는 박모의 작업은 대담자인 안규철의 작업과 함께 "개념적"이라는 틀로 설명된다. 그러나 이는 서양의 개념미술과 유사성을 지적하기 위함은 아니다. 오히려 그 "청교도적" 면모는 최정화와 이불을 위시한 신세대 미술의 "감각지상주의"에 대응하고, 냉소와 반어의 자기비판적 면모는 한국미술의 "유사모더니즘"에 대한 교정과 "진정 원칙적인" 모더니즘의 구사로 설명된다. 이렇게 개념적 실천을 한국미술의 공시적이고 통시적 맥락 위에 위치시키면서 1990년대 중반 한국미술에 대한 새로운 접근법, 즉 '감각'과 '개념'이라는 틀을 제시한다. 또한 이 대담은 한국미술이 미술의 전지구화라는 새로운 조건을 맞이하고 있음을 드러낸다. 박모는 귀국 이전 한국미술계의 포스트모더니즘 논쟁에 개입하여 서구의 여러 '포모'들을 구분 짓고, 1세계 논의의 직역 불가능성을 지적하고, 오히려 이 땅의 포스트모더니즘이 무엇에 대한 '포스트'인지 되물으며 불모의 논쟁을 구해낸 바 있다. 박모의 귀국과 뒤이은 국내 활동은 현대미술의 맥락과 전지구화를 배경으로 요구되는 '게임의 룰'을 둘러싼 인식을 자극하였다.

안규철 박모 씨의 미술작업은 전통적인 미술관행, 즉 조형적 구성 또는 재료에 대한 숭배, 장인적 기술의 과시와 개인적 터치에의 집착 등을 가급적 배제하거나 부차적인 것으로 다루고 있는 것으로 보입니다. 요컨대 박모 씨의 작업은 이같은 형식요소들에서 출발하는 대신 작가가 드러내고자 하는 진술내용으로부터 출발하고 있고, 형식적 요소들은 단지 그때그때 필요에 따라 선택되거나 차용되는 방식으로 이루어집니다. 이와 함께 박모 씨의 작업에는 감각적 만족, 관능적 충족의 측면이 상당히 배제되어 있습니다. 제가 보거나 글을 통해 읽은 몇 안 되는 작품들에서 그런 인상을 받게 됩니다. 제가 볼 때 그 작품들은 반엄숙주의, 또는 '(무거운 것을) 가볍게 (비틀어) 얘기하기'의 태도 그리고 일상적이고 '도발적'인 재료와 소재의 사용에도

불구하고 어떤 '청교도적인 경건함'을 갖고 있습니다. 이는 무엇보다도 박모 씨의 작업의 배경이 되는 한국미술에 지배적인 무조건적인 감각지상주의, 시각적 쾌락주의에 대한 비판적 입장에서 오는 것으로 볼 수 있습니다. 하지만 우리나라에서는 이러한 입장을 싸잡아서 '개념미술'이라고 부르고, 전시장에 와서 작품을 보는 관객들 또한 대체로 그것이 딱딱하고 어렵고 재미없는, '지적 취향'의 미술일 것이라고 단정하곤 합니다.

　제 질문은 박모 씨의 작업과정에 관한 것입니다. 즉, 박모 씨의 작업과정을 예를 들자면 언어와 개념에 의한 사고가 만들어주는 설계도에서 출발해서 그 발상에다 재료와 형태라는 살을 붙이고 옷을 입혀가는 방식으로 볼 수 있을 것인가 하는 질문입니다. 그리고 만약 그러하다면, 그 둘(아이디어와 실행)은 어떤 관계에 있는가? 즉, 상호 보족적인 관계인가, 지배종속 관계인가, 또는 그때그때 조정되는 유동적인 관계인가 하는 질문을 함께 던져볼 수 있을 것입니다. 말을 바꾸면, 이러한 방식의 작업에서 차용되는 재료 혹은 물질은 어느 만큼의 지분을 할당받는가, 그들은 단지 공장주 박모 씨가(공장을 하므로) 어쩔 수 없이 고용하게 되는 피고용자들인가, 아니면 나름의 자율성을 갖고 발언권을 허용받는 또 하나의 주체들인가 하는 것입니다. 이 질문은 실은 나 자신의 작업에 관한 질문이기도 합니다. 나 자신이 내용과 형식의, 생각과 재료의 관계를─기성 미술의 관행에 대한 '안티'로서─역전시키려 해왔다는 사실과, 여전히 변증법의 테두리 안에 머무는 그러한 기도가 다시 제 작업을 편향적인 지성우월주의로 몰아오지 않았나 하는 반성을 하기 때문입니다. 이런 반성이 제 작업을 또 하나의 '만남주의'로 이끌어가지 않을까 걱정하면서도, 때로는 내가 '절름발이'가 아닌가 생각할 때가 있고, '의족'으로서의 재료, '당의정'으로서의 감각성을 생각하곤 합니다. 예를 들어, 박모 씨가 자신의 작업에서 다루고 있는 내용을, 이를테면 당의정과 같은 감

각적 포장으로서의 형식에 담을 수 없다고 보는가 하는 질문입니다.

박모 제가 말하고자 하는 (진술) 내용에서 작품제작이 항상 출발하고 있다고만은 생각하지 않습니다. 재료 자체에 대한 숭배나 장인적 기술의 과시와는 분명 관계가 없지만 하나의 사물에서부터 생각이 출발하는 경우도 있으니까요. 일상의 사물 또는 상식적인 재료가 저의 '표현'을 위해서 도구로 쓰인다고 볼 수는 없다는 것입니다. 그보다는 그런 사물과 재료의 상식적 속성들이 그것에 대한 저의 연상, 해석 혹은 의견과 만나는 지점, 그 지점에서 서로의 실오라기가 얽혀드는 관계의 단면도가 작품이라고 생각합니다. 그러니까 안규철 씨의 표현을 빌자면 상호보족적, 또는 유동적 관계라는 표현에 가깝겠지만 그런 표현조차도 양쪽의 실체를 이미 지나치게 상정하고 있기 때문에 약간 부정확하지 않은가 합니다. 제가 보는 생각과 재료, 형식과 내용의 관계는 이렇게 수평적 모호함 속에서 서로 녹아 있는 구도이지만, 이미 말씀하신대로 감각지상주의적 입장에서 본다면 제가 철저한 '내용주의'로 간주될 수 있으리라고도 생각합니다. 그렇지만, 예를 든다면 '미국말 배우기' 비디오 설치도 사실은 시중에서 판매하는 영어회화용 테잎에서 시작된 것이고, 간장, 콜라, 커피로 그린 드로잉들도 재료에서 연상이 시작된 것입니다. 작가라는 공장장에게 종속되지만은 않는 그 나름대로의 자율성이 있다는 것이지요.

또 감각지상주의, 시각적 쾌락주의가 팽배한 한국미술계 상황을 언급하셨는데, 저의 경우 그에 대한 '비판적 입장'에서 제 작품의 성격이 나온 것은 아니고… 감각적으로 잘 그리는 것은 화실에서 그림 배울 때부터 잘 못했고, 관심도 별로 없었습니다. 그러나 그러한 감각지상주의를 저도 많이 실감하고는 있습니다. 예를 들자면, 요즘 다시 보게 된 '미술대전'의 조각들은 '약간 커지고 재료가 혼합된 공예품들'이며, 그림들은 재료와 과정을 강조한 일러스트레이션들이라고 봤습니다. 그런데 저는 서양의 본격 모더니즘 미술이 한국에서는 공

박모, 〈전통의 바람-II〉, 1992, 혼합매체, 유족 소장.

안규철, 〈무명작가를 위한 다섯 개의 질문 II〉, 1991, 2021년 부산 국제갤러리 전시장면.

예의 감성과 전통 안으로 선별 수입, 흡수되는 새로운 한국 현대미술
사의 구도까지도 생각해본 적이 있습니다. 물론 '당의정'과 같은 감
각적 포장을 할 수도 있겠지만, 저는 거꾸로 원래의 맛을 고수하는
것도 한 방법이라고 생각합니다. 음식에 대한 기호도 사람마다 다르
듯이, 당의정도 있고 녹차도 있고 초코파이도 있는 사회에서 (관객
입장에서 보면) 저도 셋 다 수시로 즐기는 사람이지만, (생산자 입장에
서 말하자면) 녹차 공장에서 억지로 초코파이를 생산할 필요는 없다
고 봅니다. 다른 한편으로는 저도 지성우월주의나 '만남주의'의 함정
에 대한 고민을 하는 것도 사실입니다.

박찬경 안규철 씨의 질문은 박모 씨의 근래 작업을 겨냥한 것 같습니
다. 최근 설치작업에서 아이디어와 실행, 개념과 물건의 관계가 어떤
것인가 하는 것은 중요한 지점으로 보입니다. '개념미술'이라는 딱지
가 어떠하건 이러한 문제는 전통적으로 '개념미술'의 틀 안에서 중요
한 이슈를 이루고 있다는 것 또한 분명합니다. 하지만 한국의 동시대
미술에서 이에 대한 이야기는 여전히 하나의 뚜렷한 공백으로 남아
있는 듯합니다.

　그 몇 가지 이유를 지적해볼 수 있겠는데, 한국미술 전반에 퍼져
있는 작품물신주의적 경향, 의식儀式 가치로서의 미술, 그 가장 비속
한 경우로서의 상업적, 관제적, 심지어 종교적 미술의 지배적인 영향
을 이야기해볼 수 있을 것입니다. 문제는 이것이 1970년대 한국의
(유사)모더니즘에서 극복되기는커녕 그 반대로 생각의 과정이 빠져
있는 미술을 양산하는, 패션으로서의 미술의 뿌리가 되었다는 것과,
이와는 반대로 1980년대 비판적 현실주의와 민중미술에서도 결과적
으로 역사 인식적, 소통적 가치로서의 미술의 내적인 논리는 그다지
발전시키지 못했다는 사실입니다. 1980년대 민중미술이 뒤로 갈수
록 일종의 낡고 보수적인 리얼리즘, 인상주의 이전의 미술로 후퇴하
는 경향이 있었다는 것은 자주 지적되어왔습니다. 소위 '매체미술'이

라는 것도 이런 문제에 대한 반성, 따블로의 전통주의와 그 답답함에
대한 반성에서 제기되었다고 생각하는데, 사실 '매체'는 하나의 문제
의식을 전개할 수 있는 부분적 필드라고 할 수 있을 뿐이고, 실상 문
제의 핵심은 '모더니즘' 또는 '아방가르드'에 대한 다각적인 재인식
자체였다고 보는 것이 옳을 것입니다.

박모 씨와 안규철 씨의 작업경력은 이런 맥락에서 흥미로운 점을
갖고 있습니다. 박모 씨 자신이 1970년대 한국미술에 염증을 느끼고
'본토 아방가르드'를 찾아 뉴욕으로 가서 마주친 문제가 한국인 예술
가로서의 정체성이라는 지극히 '개념적'인 동시에 '모던한' 것이었다
는 사실이나, 안규철 씨의 경우 1980년대 중반 이후, 그러니까 민중미
술이 그 정치적 집단화와 일종의 정신적 후퇴를 노정하고 있을 때 독
일로 떠났고, 그 이후에 해온 작업들이 뚜렷한 '개념적' 지향을 보여
주고 있다는 사실 등 때문입니다. 더욱이 한국미술이 모더니즘에서
포스트모더니즘으로 이행하고 있다고 구멍이 숭숭 뚫린 주장을 하는
것과는 역행해서 '제도화된 포스트모더니즘적 코드들'로부터 차갑게
단절하는 대신, 오히려 모더니즘 전통의 중요한 일부로서의 '깔끔한'
경향을 보이는 것 또한 흥미롭습니다. 물론 이러한 작업의 금욕적인
경향, 청교도적인 검소함을 어떻게 보아야 할 것인가도 또 다른 얘깃
거리가 되리라고 봅니다.

제가 여기서 하고 싶은 얘기는, 초기 '현발'이나 박모 씨의 초반 작
업이 상식적인 의미에서 보자면 오히려 '포스트모던'하다는 것이지
요. 이에 비해 박모 씨와 안규철 씨의 최근 작업들은 그 모든 차이에
도 불구하고 '설계도적', 더 정확히는 '다이아그램'적인 정교함을 갖
는다는 면에서, 다시 잘 살펴보아야 하겠지만 일종의 '기능주의자적
정밀성'을 띠고 있는 것으로 보인다는 점, 매우 인식적이고 정보적이
라는 점에서 개념미술적인 모더니스트의 면모를 본격적으로 드러내
고 있다고 생각합니다. 이것은 고급한 정신의 누진적인 후퇴와 일종

의 거품경제, 거대한 껍데기의 확대재생산을 겪고 있는 제도미술계
에 대해 비판적인 효과를 산출하리라고 생각합니다. 그리고 그런 면
에서, 안규철 씨가 언젠가 '모자 씌우기'라는 작가에 대한 거친 범주
화의 폐해를 지적하셨습니다만, 저는 적극적으로 '좋은 모자 골라 쓰
기'가 불가피하다고 봅니다.

엄혁 분명히 쉬운 일이 아니긴 하지만, 박모 씨의 작품들에 몇 분 정
도의 애정만 할애하면 마치 탁구와 같은 재미있는 게임을 할 수 있다
는 사실을 발견하게 됩니다. 이제는 말의 과잉으로 인해 그 의미가
탈색되었지만, 탈구조주의자들은 모던 프로젝트가 신화의 세계를 거
부했지만 이제는 거꾸로 모던 프로젝트가 신화화되었다고 선언했으
며, 바로 그렇기 때문에 그것을 거부해야 한다고 주장합니다. 박모 씨
의 작품과 창작태도에는 이러한 탈구조주의자들의 주장과 유사한 측
면이 있습니다. (말하는 '투'도 그렇습니다.) 이러한 관찰은 '박모는 탈
구조주의자 혹은 포스트'라는 결론을 내리게 하는데, 하지만 이와 같
은 결론은 박모 씨의 지적 게임을 너무 단순하게 만들 우려가 있습니
다. 조금 건너뛰는 것 같지만 박모 씨의 창작태도에는 일관된 숨겨진
주장이 있는데, 모던 프로젝트가 신화화되고 화석화된 것은 '모던 프
로젝트를 수행했던 부르주아, 곧 부르주아 문화질서와 역사의 위선
적인 규범 때문이지 모던 프로젝트 자체의 진보성과 진정성은 폐기
될 수 없다.'라고 주장하는 것처럼 보입니다.

다시 말하자면, 박모 씨의 미학적 입장은 인문주의자들의 희망을
반영하며, 유사 혹은 의사 인문주의자들이 뭉쳐내는 문화에 대한 냉
소와 공격적 증오를 공유하고 있습니다. 박모 씨의 작품을 조금 더
관찰해보면 이러한 주장들이 하나의 미학적 혹은 지적 게임으로 표
출되는 것을 볼 수 있는데, 이것을 후퇴라고 해야 할지 혹은 또 다른
진보라고 해야 할지 애매하긴 하지만, 분명한 것은 이것들이 어떤 독
특한 영역으로 환원하고 있다는 것이며, 그 영역이 혹시 모더니즘의

패러다임이 재생하는 공간이 아닌가 합니다. 요즘 감각적으로 치중된 작업을 하는 사람들은 그것이 어떠한 차원이든 모더니즘 전통에 대해 일단 문제제기를 하고 봅니다. 이러한 주장들의 공통점은 모던 프로젝트 혹은 모더니즘의 유효기간에 대한 불안함일 것입니다. 물론 이렇게 '감각적인' 사람들이 거부하는, 반동하는 혹은 일탈하려고 하는 모더니즘의 유효기간이 이미 경과해버렸나 하는 점은 생각해볼 여지가 있을 듯합니다. 요컨대 오히려 모더니즘은 하나의 전통이 되었고 분명한 제도가 되었습니다. 박물관에서, 교육에서, 건축에서 그리고 패션에서 모더니즘은 중요한 가치의 척도로서 활용되고 있습니다.

 따라서 이런 맥락에서 만일 현재의 조건과 환경을 '문제적'이라고 보아야 한다면, 그 문제란 '포스트'가 아니라 박모 씨가 그렇게 증오하는 유사 혹은 의사 모더니즘일지도 모릅니다. 즉, 고전이 되어버린 모더니즘, 신화화된 모더니즘 그리고 위선적인 규범으로서의 모더니즘이 문제인 것입니다. 역동성을 상실한, 진보성을 포기한 그리고 진정성을 물화시키는 모더니즘이 지배문화로 존재한다는 게 참을 수 없다는 것이지요.

 박모 씨는 이러한 유사 혹은 의사모더니즘에 대해 아주 적대적이고 냉소적인데, 보통 포스트들은 모더니즘에 대해 반동하지만 박모 씨는 유사, 의사모더니즘에만 반동하기 때문에 포스트라기보다는 본격적인 혹은 진정 원칙적인 모더니스트로 보아야 하지 않을까 합니다. (…) 박모 씨의 작품은 즉각적이고 즉자적인 기호들을 생산하는 여타의 젊은 작가들과 그 외형이 비슷함에도 불구하고, 이와는 차별적입니다. 차라리 박모 씨의 작품과 한국의 1980년대 초반의 일련의 작업들은 그 외형의 다름에도 불구하고 비슷한 창작태도를 가지고 있다는 느낌을 줍니다. 주재환의 빈정거림, 박불똥의 허무에서 출발하는 공격성, 임옥상의 발랄한 진정성, 김정헌의 뭉툭한 패러디…

보통 사회적 모더니티에 반발하는 인문주의자들의 속성에는 냉소, 허무, 거리두기 등으로 의미효과를 돌출시키는 전형이 있는데, 이와 같은 속성과 박모의 그것 그리고 80년대 초기의 그것들은 유사한 각을 가지고 있는 것 같습니다. (…)

박찬경 엄혁 씨의 모더니즘 범주에 비해 제가 말했던 '모더니즘'은 매우 한정된 의미에서의 '깨끗한' 혹은 '닫힌' 모더니즘에 가깝습니다. 일종의 금욕적 모더니즘 말입니다. 박모 씨의 최근 작업과 안규철 씨의 작업에서 어떤 '모더니즘적 후퇴'가 발견된다는 것은 마이클 프리드가 미니멀리즘의 '연극성theatricality'이라고 했던 의미라고도 할 수 있습니다. 작품의 어떤 객체성, 그것으로 말미암은 관객과의 일정한 단절과 일방통행적 소통 같은 것 말입니다.

　물론 미니멀리즘적인 재현과는 전혀 다르게 두 작가의 작품에서는 읽기의 다양한 가능성이 어느 정도 존재하고, 또 어떤 사회적 관심이 작품 안에 직접적으로 표명되어왔지만, 문제는 여전히 무질서의 해방적 힘, 욕망의 전복적 가치 등에 대한 회의가 강하게 배여 있지 않느냐는 것입니다. 감각지상주의나 '당의정' 같다고 비판하신 작가들 중 일부, 아마도 그리고 특히 이불이나 최정화의 작업은 그런 면에서 오히려 유심히 살펴보아야 하지 않을까 생각합니다. 어떤 측면에서 볼 때 이 두 작가는 민정기나 주재환, 김용태의 초기 작업들과 상당한 연속성을 갖고 있다고도 할 수 있습니다. 제 생각에, 이것은 박모 씨의 1980년대 작업과도 연결됩니다. 물건의 화려함이나 빠름과 동반하는 느리고 변두리적인 것, 현대생활 속에 물리적, 심리적으로 편재하는 '낡음의 충격'이라고 할 만한 것, '연민', 노스탤지어 등 말입니다. 이는 다르게 말하면 한국의 정치경제적 모더니즘의 급속하고 폭력적인 역사적 단절이 폐허와 같이 남긴 어떤 것 혹은 그것의 심리적 배후라고도 말할 수 있겠습니다. (…)

박모 '모더니즘적 후퇴'라는 표현은 '포스트모더니즘'을 상정하고 있

기 때문인 듯한데, 저는 최소한 한국미술에 있어서는 그런 구분이 별 의미가 없으며, 오히려 해롭다고 봅니다. 1980년대 초의 민중미술에 서 언젠가 엄혁 씨가 지적했듯이 모더니즘의 공격적인 측면이 처음 으로 대두되지 않았느냐고(전위적 '반란', 부르주아 속물성에 대한 공 격, 고상하지 않은 것의 예찬) 했는데, 분명 내용적으로 타당성이 있으 며, 서구의 20세기 초(다다, 초현실주의) 경향과도 일맥상통합니다. 그런데 저는 다른 이유로 해서 그 민중미술을 우리 입장에서는 포스 트모더니즘으로 볼 수 있다고 주장한 적이 있고(정치적인 발언, 반형 식주의, 대중문화적 감성의 유입 등), 또 지금도 부분적으로 타당한 시 각이라고 생각합니다. 그런데, 제가 그때 그렇게 주장한 것은 그 '모 자 씌우기', '분류하기'의 황당함을 지적하기 위해서 구태여 '말하자 면' 이럴 수도 있다는 의미에서였습니다.

한 장소의 위치를 이야기할 때 관찰하는 자의 입장에 따라서 동, 서, 남, 북이 다 될 수 있듯이, 모더니즘, 포스트모더니즘의 분류기준 은 너무나 모호하고 각양각색이어서 도대체 의미가 없다고 봅니다. 포스트모더니즘의 속성은 사실 모더니즘 속에 다 잔류하고 있던 것 이었고, 모더니즘의 속성은 포스트모더니즘 내에서 다 찾아볼 수 있 습니다. 제 작품은 그림이나 조각이기 때문에, 또 작가로서 '표현'하 기 때문에 모던할 수도 있고, 대중문화적 요소 때문에나 내용주의적 경향, 텍스트 활용 때문에 포스트모던할 수도 있습니다. 제게 중요한 것은 서양과 한국의 중간에 서서 주어진 내 출신성분(한국인)에 토대 가 다른 문화를 자의 반, 타의 반으로 받아들인다는 수입과 번역의 관계입니다. 그 관계의 와중에서 저를 지배하고 있는 서양 미술가의 기본 속성이 바로 '다르기' 또는 차별성의 규칙입니다. 그것은 '남들 과 다른' 자기만의 것과, '과거와 다른' 새로운 것으로 크게 두 종류인 데, 제가 '한국인'으로서 그 '다르기의 게임'에 중독되어 있다는 사실 이 중요한 것이지, 모던/포스트모던의 구별이야 무슨 큰 의미가 있

겠습니까? (…)

엄혁 서울 선재미술관에서 본 안규철 씨와 박모 씨의 작품을 개념미술이라고 규정하는 데는 문제가 있긴 하지만, 최소한 '개념적인' 미술이라는 주장에는 동의를 하실 것입니다. 최근 들어 이와 같은 개념적인 미술은 1990년도 우리 미술의 은근한 대안으로 간주되기도 하지요. 오래된 게임을 새롭게 한다고 할까요. 물론 이러한 개념적인 미술의 등장을 후퇴 혹은 환원으로 재단하고 싶은 '1980년대식의 유혹'은 여전히 있습니다. (…) 당연히 개념적 미술은 오브제라는 물질보다는 '언어'라는 미학적인 아이디어를 중시했습니다. 이러한 개념적 미술의 목적은 그린버그 류의 유사 모더니즘에 의해 고착되어가던 회화의 담론을 전복시키고 모더니즘 미술의 비판적이며 반영적인 미덕을 회복시키려는 데 있었습니다. 언어화될 수 있는 의식 그리고 그것에 대한 인식은 개념미술의 중요한 속성이 되었습니다. 개념적인 미술가들에 의한 미학적 발언은 사진, 잡지, 도서출판 혹은 언어 그 자체로 기록되었으며, 발언되었습니다. 개념적 미술은 사회적 주체로서의 미술가들의 도덕과 명분을 충족시켜주었고, 이런 맥락 속에서 그것이 회화이든 조각이든 '전통적인 미술은 죽었다.'라는 구호가 급속도로 미술가들에게 퍼져나갔습니다.

　그러나 역설적이게도, 이 '미술은 죽었다.'는 구호는 결국 '전통미술에로의 복귀'에 한 명분을 제공하게 됩니다. 사실 아방가르드의 성공은 그 뒤를 따르는 사람들의 유무에 의해 결정됩니다. 실제로 개념적인 미술은 지적이며 도덕적인 미술가들에게만이 그 어떤 '복음'이 되었을 뿐, 미술계 전반, 곧 수용자 혹은 미술품 수집가들에게는 단지 어려운 지적 게임으로만 받아들여졌습니다. 메타언어적인 개념적 미술은 물질화된 오브제가 줄 수 있는 여러 가지 미학적 경험을 사람들에게 주지 못했으며, 자본주의 사회 속에서의 예술의 생산, 재생산의 메커니즘을 충족시키지 못했습니다. 이것은 진정 개념적 미

술의 딜레마였습니다. 개념적 미술에서 보여지는 선언과 구호의 메타언어는 그것의 의미효과에도 불구하고 불행하게도 현대라는 공간의 문화적 환경과 사회적 조건 속에서는 살아남을 수 없는 그런 종류의 언어였던 것입니다. 그리하여 개념적인 미술가들은 어떤 절충을 모색하기 시작했습니다. 오브제를 만들기 시작했고 언어의 기록들을 물질화시켰습니다. 그러나 이러한 노력은 거꾸로 개념적인 미술의 존재이유와 정당성을 스스로 파괴하는 결과를 낳았습니다.

저는 개인적으로 바로 이 지점에서, 박모 씨와 안규철 씨에 대해 희망과 절망을 동시에 느낍니다. 저는 90년대 미술세계의 딜레마가 결국에는 새로운 전통미술 운동의 시작으로 귀결되리라고 봅니다. 서구의 '뉴 페인팅'이 이러한 변증법의 결과이지요. 진부하고 구태의연하기 짝이 없는 전통미술이 복권되리라는 가정은 개념적 미술의 '부정의 변증법'이 미술계로 하여금 '긍정의 변증법'을 생각하게 할 것이라는 또 다른 가정에 근거하고 있습니다. 더 나아가 미술계의 일반대중들은 개념적 미술의 급진적이고 좀체 이해할 수 없는 전통미술과의 단절을 불안하게 생각할 것이며, 메타언어의 이데올로기적인 느낌보다는 전통적인 미술작품이 주는 안정적이며 친숙한 경험을 요구할 것이라는 제 나름의 판단 때문이기도 합니다. (…)

그럼에도 불구하고 박모 씨의 작품들 혹은 작업방식이 희망적이리라는 것은, 비록 미술이라는 협소한 공간 내에서이긴 하겠지만 이것이 하나의 중요한 전통이 되었을 때 확보할 수 있는 제반 의미효과를 기대하기 때문입니다. 일단 박모 씨나 안규철 씨가 개념적 미술의 의미효과를 구축하게 된다면, 분명 그 정신을 이어받는 새로운 세대들이 등장할 것입니다. 물론 슬픈 이야기지만, 지나치게 진지한 혹은 원칙적인 작품에 대한 접근법 때문에 두 분이 매달리고 있는 예술에 대한 진정성이 쉽게 받아들여질 것이라고는 생각하지 않습니다. 하지만 차라리 이러한 실패는 다른 의미에서 하나의 성공을 의미할지

도 모릅니다. 이러한 예상되는 실패가 다음 세대들로 하여금 보다 새로운, 저는 아마도 그것이 일종의 절충주의로 귀결되지 않을까 짐작하는데, 대안적 전략을 모색하는 데 하나의 비판적 지침이 될 수 있을 것이기 때문입니다. 즉, 이들은 미술세계의 대중들과 미술시장의 생산과 재생산의 메커니즘이 요구하는 전통적인 오브제를 만들어내는 한편, 이와 동시에 다른 사회적 영역, 특히 매스미디어와 도시공간에 조응하는 여타의 실험들을 할 것입니다. 사회의 각각 다른 영역의 특성을 소구하는 미술행위들이 그 영역에 맞게 차별적으로 진행될 것입니다. 우리는 이와 같은 긍정적 선례를, 보다 폭넓은 의미에서 개념미술의 영향권 내에 있다고 생각되는 제니 홀쳐, 제프 월, 바바라 크루거, 빅터 버긴 등에서 찾아볼 수 있습니다. 사실 매체미술이란 이러한 변증법의 결과이며 개념적인 미술의 의미효과입니다.

실제로 개념적 미술의 영향은 비단 여기에 그치지 않습니다. 예를 들어, 매체의 확장은 개념적 미술이 미친 가장 중요한 영향 중의 하나입니다. 개념적 미술에 의해 재구성된 '열린' 미학은 그린버그 류의 독재적이고 내적으로 폐쇄된 미학을 결정적으로 붕괴시킵니다. 이럴 때 사회적 현실에 대한 적극적 반영이자 그것의 소통이라는 차원에서 대중적인 사진 이미지들, 비디오, 컴퓨터 그리고 퍼포먼스는 하나의 예술적 매체로 자리를 잡는 것입니다. 당연히 이러한 수순을 거치지 못한 우리의 1990년대 미술이란 우리 미술사 속의 그 지겨운 '기표의 행진'이라는 혐의가 있습니다.

결론적으로, 저는 바로 이 지점에서 박모 씨와 안규철 씨의 작품에 대한 희망을 품게 됩니다. 다시 말해서, 이것은 현 단계 한국미술의 선정적이며 감각적인 매체 혹은 밑도 끝도 없는 자가당착의 매체주의가 횡행하는 상황에서의 오래된 게임, 곧 아주 본격적인 모더니스트가 되겠다는 암묵적인 선언의 정당성이라고도 할 수 있습니다. 그러나 이 선언의 정당성이 전체 국면 내에서 승화하려면 불행하게

도 두 분은 어떤 면에서의 실패를 예상해야 할 것입니다. 마지막 모더니즘의 지겹고 힘든 변증법이 그 실패의 공간 속에서 이루어질 것입니다.

박모 상당히 극적인 구도입니다. 돌연 어느 연극무대의 '주인공'이 된 듯한 느낌인데요. … 그런데 성공해도 실패하고 실패해도 성공하는 것이라면 무척 행복한 처지 아닙니까? 단지 한 가지 말씀드릴 수 있는 것은, 그런 대형벽화 안에 제가 조그맣게 그려져 있기보다는 벽 자체를 회의하는 것이 저의 할 일이라고 봅니다.

박찬경 '개념미술'과 '개념적 미술'을 정확히 구분해서 써야 한다는 것이 좌담 중간중간에 지적되었습니다. 이를 정리해보면 다음과 같습니다. 개념적 미술은 미술의 언어적 환원과 같은 조셉 코슈스나 존 발데사리의 일부 작업과 같은 의미에서의 '개념미술'과 혼동되어서는 안 될 것입니다. 개념적 미술은 '생각이 들어 있는' 미술이라는 식으로 매우 넓게 사용될 수도 있고, 아까 안규철 씨가 지적한 '설계도'적인 미술, 즉 생각의 청사진으로서의 미술작품이라는 보다 미술방법적인 면으로 사용할 수도 있겠습니다. 엄혁 씨는 그런 면에서 개념적인 미술을 미술의 물건성으로부터 탈출하려는 인문주의적 태도의 표현으로 이야기하고, 그것이 어떻게 확대, 발전할 수 있는가에 대해 초점을 맞추었다고 생각됩니다.

우리가 진정으로 개념적인 미술의 출현을 기대한다면, 결국 이것은 작품의 물질적 엔트로피를 어떤 지적 뚫림으로 상쇄하는 작업이 될 것입니다. 이것은 지식우월주의와는 무관하며, 오히려 치열하게 현실주의적인 태도에 가까우리라고 생각됩니다. 최근 자주 등장하는 설치작업들에서 일종의 매체주의적 신화와 전도된 아우라를 쉽게 볼 수 있다면, 결국 이것은 매체의 기호학적인 진실과 그 섬세함의 문제라고 봅니다. 사진이나 영화, 비디오, 설치미술의 중요성이 강조되는 것은 그것의 보급 능력이나 사람을 빨아들이는 능력에만

있는 것이 아니라, 이를테면 로만 야콥슨이 말하는 그것의 '환유적' 특성 때문이기도 할 것입니다.

간단히 말해 '다른 매체'가 아니라 '다른 방식의 수사학'이며, '어떻게'의 문제 자체에 들어 있는 정치적 능력입니다. 즉, 결국 문제는, 구체적인 작품들에 '내재'하는 쓰기와 읽기의 가능성들이고, 그것이 '주어진 문맥 속에서 어떻게' 의미를 발생시키는가 하는 것입니다. 이를테면 좌우를 막론하고 여전히 내용–문학/형식–미술의 이분법은 넓게 고착되어 있고, 이러한 우리의 상황에서 '생각의 역사'를 만들어 간다는 것은 그 핵심에서 시각적 재현의 형이상학과 그 이유에 대한 담론을 형성하는 문제입니다. 이런 맥락에서, 오늘 우리가 여기에 모인 것은 박모 씨의 작업에 대한 평가만이 아닌, 동시대 미술의 제 문제를 비판적으로 점검해보자는 것이 아니었나 합니다.

4. 세계화 속 한국미술: 기회인가 덫인가

안규철,「낙원에서의 전쟁」
『월간미술』, 1995년 7월

1995년 베니스 비엔날레 현지 리포트 형식의 이 글은 한국관 개관과 전수천 작가의 특별상 수상 소식으로 고조된 세간의 흥분과는 다른 어조로 미술의 전지구화 시대에 마주한 새로운 고민을 토로한다. 한국미술에 대한 국제적 조명과 달라진 위상은 바라마지 않는 일이지만 대가가 없지 않다. 그는 비엔날레의 한국미술이 "토우나 항아리나 선, 굿, 노장사상, 나아가서 살아 있는 여승 같은 박물관적 모티프"에 기대고 있음을 말하며 이국주의를 지적한다. 그런데 문제는 단순히 기대지 않으면 될 일이 아니라 높아진 국제적 가시성의 대가가 바로 이국주의라는 점에 있다. 그 요구를 받아들여 한국을 과거에 가두고 본국의 관객을 소외시킬 것인가? 이 글은 "우리는 과거가 아니라 바로 오늘 속에서 우리가 누구인지를 스스로 물어야 할 것"이라 말한다. 어떻게 한국미술은 전지구화 시대 미술의 '게임의 룰'을 다뤄내야 할 것인가, 전례 없는 정세의 변화를 맞아 덫이 아닌 기회를 만들 것인가, 이는 1990년대 한국미술의 장에 던져진 숙제가 되었다.

베니스 비엔날레 전시관들이 들어 있는 카스텔로 공원 입구의 노천카페는 이름이 '파라디소'라고 했다. 세계 곳곳의 작업실에서 국제화단에의 화려한 진출을 꿈꾸는 숱한 미술가들에게 어쩌면 이 공원은 그들이 초대받기를 갈망하는, 지상에 몇 안 되는 낙원일 수도 있으리라.
　지난 6월 초에 그 카페 파라디소에 잠시 앉아 있다 보면 때때로 인사동에 와 있다는 착각이 들곤 했다. 작가, 평론가, 미술관장, 큐레

이터, 화랑주, 미협 간부, 문체부 관계자, 광주비엔날레 관계자, 기자, 카메라맨, 카라라[2] 유학생 등등의 직함과 직위를 가진 한국미술계의 유·무명 인사들과 곽훈 씨의 퍼포먼스에 출연하는 비구니스님들을 그 앞에서 죄다 만날 수 있었기 때문이다.

　베니스 비엔날레의 개막과 한국관 개관, 때맞춰 베니스에서 열린 두 개의 한국작가전《호랑이 꼬리》,《아시아나》, 밀라노의《조성묵》전과 스위스 바젤의 아트페어, 파리의《임옥상》전 등 모처럼 큼직한 행사와 전시회가 유럽 여행코스를 따라 줄줄이 이어진 까닭으로, 이번에 베니스를 방문한 한국인 미술여행객이 줄잡아 1천 명을 넘는다고들 했다. 마감 시간에 쫓기며 기사와 사진을 전송하느라 부산한 기자들을 빼놓고 대부분 사람들에게서, '한국도 이제 많이 좋아졌다.'는 대견스러움과 함께 이 매혹적인 관광지에서 미술사적 사건의 현장을 함께하고 있다는 가슴 뿌듯한 안도감에서 오는 넉넉한 표정들을 읽을 수 있었다.

　1백 년 전의 한국을 한번 돌이켜 생각해보면, 이번 베니스 비엔날레에서 한국미술관계자들이 느끼는 이같은 감개무량함이나 TV 위성중계, 신문들의 경쟁적 화보기사 등 언론의 유난스런 반응은 결코 무리는 아니다. 1백 년 전 이태리 황제부부의 은혼식을 기념하면서 이 국제미술전람회가 처음 열렸을 때, 조선은 열강의 패권 다툼 아래서 망국의 길을 가던 이름 없는 약소국이었다. 그 후의 한 맺힌 역사 속에서 현대적 미술개념의 도입과 전개가 왜곡과 오역을 거듭해왔음은 다 아는 바와 같다. (…)

　이런 사정을 돌이켜보면, 우리나라가 이번에 25개국의 전시관이 들어 있는 카스텔로 공원 안에 26번째이자 마지막으로(!) 국가관을

2　이탈리아 중서부 토스카나주의 도시. 전 세계에서 가장 품질이 좋은 대리석 산지로 유명하다. 미켈란젤로와 헨리 무어 등이 이곳의 대리석을 이용해 작업했다. 조각과를 중심으로 여러 미술대학이 있다.

마련했다는 것, 스물여섯 개의 선택받은 나라들의 대열에 들었다는 것(전 세계에 나라가 몇 개인가), 그 유서 깊은 국제미술의 '파라디소'에 드디어 내 집을 마련해 입주했다는 것은 사건이 아닐 수 없다. 더욱이 집들이 잔치를 겸한 그 첫 무대에서 한국작가 전수천 씨가 사상 처음으로 상까지 받았다. 잘된 일이고, 작가와 관계자들에게 아낌없는 치하를 해야 할 일이다. 이런 경험들이 한국미술의 뿌리 깊은 '국제 콤플렉스'를 해소하는 데 도움이 될 수 있을 것이다.

　그러나 문제는 국제 미술계에의 접속을 위한 번듯한 창구를 갖는다는 것 — 다가오는 광주비엔날레까지 포함해서 — 이 우리나라 미술의 질적 성장을 보장해주지는 않는다는 사실이다. 이러한 아웃푸트를 제대로 사용할 내적 충전이 문제라는 말이다. 이와 관련해서 한 가지 지적하고 넘어가야 할 것은 수상작가 전수천 씨나 곽훈 씨의 이번 출품작들 그리고 이제까지의 국제적 출품작들이 통상 정석처럼 취하고 있는 방법론에 관한 것이다. 이것은 작품의 질적 형식적 완성도와는 별개의 문제이다.

　이 작품들은 한국의 전통적 소재와 분위기들을 차용해서 현대적 미술 형식 속에 끼워넣거나 번안한다는 공통점을 갖고 있고, 이 점에 관한 한 국제영화제 출품을 위해 제작되는 한국영화들과 방법론상으로 크게 다르지 않다. 곽훈 씨의 작품에 대한 서구인들의 호평과 전수천 씨의 수상은 이러한 방법론이 서구작가들과의 경쟁에서 성공적일 수 있음을 입증하는 것처럼 보인다.

　그러므로 그것은 자동적으로 우리 미술이 장차 나아가야 할 길인가? 아니면 그것은 국제영화제, 아니 국제미술전이라는 특수 장르 내에서 유효한 양식인가? 서구인들이 갖지 못한 '우리 것'을 보여주어야 한다는 논리 아래, 이런 식으로 토우나 항아리나 선, 굿, 노장사상, 나아가서 살아있는 여승 같은 박물관적 모티프를 하나씩 좇다보면, 아마 얼마 안 가서 더 이상 내다보일 '전통적인'(서양사람들의 입

장에서는 '이국적인') 소재가 남아나지 않을 것이다. 그때 가서 우리는 무엇을 내다보일 것인가?

동양과 서양의 만남, 전통과 현대, 원시와 첨단 문명의 만남을 이야기하는 이러한 방법론이, 서구인들의 이국취향과 그들이 갖고 있는 동양적 신비에 대한 막연한 기대에 호소하고 거기서 프리미엄을 취할 때 우리는 우리의 정체성을 남이 정해준 틀 속에 끼워 맞추고 우리 스스로를 소외시키는 셈이다. 영화 〈씨받이〉류의 '한국적' 예술에서 우리 자신이 느끼는 생경함은 바로 여기서 온다. 흔히들 '만남'을 이야기하나 사정이 이러할 때 그 만남은 번번이 엇갈림이 된다는 모순에 빠질 수밖에 없다. 우리가 진정으로 동서의 조화로운 만남을 원한다면 그리고 우리로부터 이국정서 이외의 것을 기대하지 않는 서구인들과 대등하게 동시대적 언어로 소통하고자 한다면 우리는 과거가 아니라 바로 오늘 속에서 우리가 누구인지를 스스로 물어야 할 것이다. (…)

5. 미술의 새로운 정치적 상상력: 문화정치, 여성주의, 공공성

박찬경, 「미술운동의 4세대를 위한 노트」
《도시 대중 문화》 카탈로그, 덕원미술관, 1992년

박찬경·백지숙 기획의 《도시 대중 문화》는 민중미술의 새로운 세대가 고민하던 문제와 해법을 드러낸다. 1991년 《동향과 전망: 바람받이》가 민중미술의 갱신을 위해 "예술적 깊이"와 "(대중적인) 새로운 시각매체"를 강조하며 그중 전자에 방점을 놓는다면 이 전시의 관심은 후자로 향한다. 그러나 어떤 해법도 녹록하지 않다. 문화산업이 되어버린 대중문화는 환경처럼 우리를 에워싸고 있다. 따라서 그로부터 거리를 두고 부정, 폭로, 계몽할 수 있던 민중미술의 시대는 과거의 일이 되었다. 박찬경은 멜랑콜리적 고착보다 자기반성을 통한 갱신을 주창하며 '정치의 표현'이 아니라 '표현의 정치'를 고민해야 한다고, 미술제도와 대중문화를 등지는 것이 아니라 그 장치와 이미지를 전용해야 한다고 주장한다. 민중미술 초기 '현실과 발언'의 비판적 현실주의의 유산을 다시금 주목하게 만든 이 문제의식은 1990년대 초중반 '키치'를 강조하던 흐름의 배경이 된다. 미술운동은 이제 작품을 생산하는 일을 넘어 전시, 유통, 수용의 여러 전략들을 포함하는, 총체적 상황의 구축으로 상상된다. 이 점은 1990년대 말 박찬경의 '개념적' 실천으로서의 미술운동의 방법을 예견한다. (박찬경, 「개념미술, 민중미술, 행동주의를 이해하는 기본적인 관점―민주적 미술문화에 대한 관심을 촉구하며」, 『포럼A』 2호, 1998년)

(⋯) 우리는 어떤 어려움에 봉착해 있다. 이것은 1980년대 미술이 봉착한 어떤 난관과도 일맥상통하는 것이다. 우리는 '답답한 공기를 갈

성남프로젝트 브로슈어, 1998.

아 넣어야 한다.'는 10여 년 전의 언급을 매우 절실한 것으로 받아들일 만큼 현재의 상황에 많은 답답함을 느낀다. 어찌 보면 이러한 심경은 10여 년 전의 그 질식할 것 같은 상황과는 조금 다르다. 민족미술이라는 거대한 통풍장치를 경험해본 이후에 닥친 답답함은 그러한 경험 이전의 시기와는 또 다른 것이다. 지난 10여 년간은 미술과 사회의 일치를 향한 지속적인 노력의 시기였다. 물론 많은 성과가 있었다. 그러나 1980년대 미술이 사회의 진보적 방향 앞으로 나서고 나서 얼마 지나지 않아 언제부터인가 사회의 변화가 그 앞을 가로막기 시작하였다. 민족미술의 변화는 사회의 변화에 비해 단선적이었으며 도덕적인 적극성 이외의 많은 부분에서, 변화의 속도를 따라잡지 못하였다. 미술과 사회의 자발적인 통합노력들은 근래에 들어올수록 양자 간의 기계적인 접합 이상으로 나아가지 못하고 있다. 말하자면 미술이 사회로부터 섭취할 수 있고 사회에 영향을 미칠 수 있는 다양한 경로에 대하여 충분히 창조적이고 현실주의적으로 대응하지는 못하였다. 10년 전에는 한국 모더니즘 미술의 그 강인한 제도적 굴레, 사회로부터의 철저한 유리에 대해 답답함을 느꼈을 것이다. 물론 그것은 현재까지도 그다지 변화하지 않았다. 그러나 현재 우리는 민족미술에서조차 답답함을 느낀다.

우리는 물론 민족미술과, 소위 '포스트모더니즘'을 포함한 한국 제도권 미술에만 답답함을 느끼는 것은 아니다. 우리는 나아가 '미술' 자체에 답답함을 느낀다. 대중매체 전쟁의 군대들이 시가지를 행진하고 미술은 슬그머니 창문 밖으로 머리를 내밀어보거나 혹은 꼭꼭 문을 잠근 채 끝날 줄 모르는 전쟁의 포화 소리를 애써 지우려고 하고 있다. 미술은 가끔씩 대중매체와 상품미학을 비판하려 하지만 그것은 이미 대중의 육체적 일부가 되었으므로 비판은 오히려 미술 자신에게로 되돌아오고 있다. 우리는 성의 상품화에 대한 이데올로기 비판이 성의 상품화 자체보다 무능력하다는 것을 잘 알고 있다. 미술

에서 아우라를 제거하려는 노력도 새로운 지적 아우라가 되고 있다. 오히려 상품들이 아우라를 이용하고 있다. 그것은 주지하다시피 미술의 무기력함이다. 1980년대 미술은 미술의 희망과 미술의 무기력함을 동시에 알려주었다.

광주민중항쟁을 지나면서 부정과 폭로, 증거의 시기가 도래하였으나 그 기간은 생각보다 짧았다. 6월항쟁과 연이은 노동자 대투쟁을 지나면서 고양과 확산의 시기가 왔으나 그 기간은 더 짧았다. 이처럼 우리는 적당한 인격으로서는 견디기 힘든 시간의 압축 속에 살고 있다. 역사의 발전에 의해 새로운 대안이 필요하다고 모두가 진지하게 믿게 되었지만, 그 믿음이 진지해질수록 우리의 불충분함도 더 심각한 것으로 확인되고 있다. 부정과 폭로, 고양과 확산만으로는 변화된 현실에 적절하게 대응하지 못하게 되었다. 그것 이상이 필요하게 되었으며, 그것 이상이란 인식론의 부분적인 단절을 포함해 세계를 대하는 태도 전체의 변화를 수반하는 것임이 점차 분명해져가고 있다. 미술은 더 이상 누구나 다 알고 있는 어떤 결론을 제시할 수 없게 되었다. 미술은 더 이상 복잡해지는 사회에 대하여 단순하게 대할 수 없게 되었다. 그러므로 완벽한 답변을 구하려고 하는 것보다 가치 있는 질문을 하는 편이 더 나을 것 같으며, 그것이 설사 일정기간 동안 정신분열증과 불가지론적 경향을 더욱 조장하게 된다고 할지라도, 그것은 유행하는 초월주의보다 혹은 불감증의 옹호보다는 유익할 것이다. (…)

누군가의 말대로 미술의 사회적인 성패는, 결국 정치의 표현 정도뿐만 아니라 '표현의 정치'에 달려 있다. 미술의 정치적 기능이란 표현된 것의 정치적 역할뿐만 아니라 표현 자체의 정치성으로부터 생성된다는 당연한 사실을 우리는 필요 이상으로 오랫동안 잊고 있었던 것이다. 틀림없이, 몰랐던 것이 아니라 잊었던 것이리라.

모나리자의 콧수염이나 나부가 계단에서 오줌을 누고 있는 독설

같은 것은 표현의 정치성 자체를 주제화하고 있지만, 우리는 보다 넓은 의미로 표현의 정치를 해석하지 않으면 안 된다. 어떤 이유들로 인해 표현의 정치성은 존재하지 않는 것, 혹은 조형 위에 얹혀져 있는 것쯤으로 인식되고 있다. 게다가 많은 젊은 진보적 작가들에 있어서도 이와 같은 경향이 나타나왔다. 아니 오히려 재능 있는 젊은 모더니스트들보다도 이 점에서는 더욱 둔감하다고 느껴질 수 있을 정도이다. 이를테면 박불똥의 성공한 작업에서와 같이 조형적 수단들은 섬세한 당파성을 함유할 수 있으며, 예민함이 갖는 절실한 구체성이야말로 표현의 정치적 증폭을 낳는다는 것을 우리는 알고 있다.

우리는 1980년대 초중반의 미술들(민족미술작가들의 1980년대 초중엽의 작품들)을 상기한다. 당시 민중미술이 보여준 것은 모든 최초의 아방가르드가 그러하듯이 내용에 따라 달라질 수 있는 형식의 빈 그릇들이 아니라, 단지 그것으로서만 보여줄 수 있는 복합적인 체험이며 시대의 비판적 정신의 구조를 보여주는 시각적 모형이었다. 예를 들어, 오윤은 한국 자본주의의 봉건적 뿌리를 땅에서 캐내었다. 민정기는 고도의 산업사회로 변화하는 과도기의 정신적 피폐를 날림 콘크리트 벽 사이의 가라진 틈으로부터 끌어내었다. 박불똥은 국가독점자본주의의 물질적 부와 정신적 해체 간의 성교, 그 오르가즘을 고층으로 올라가는 엘리베이터 속에서의 현기증처럼 느끼게 하였다. 오윤, 민정기, 박불똥은 80년대 10년간, 한국사회의 봉건성으로부터 고도의 자본주의까지의 급격한 변화를 비교적 뚜렷한 단계로, 정신의 뚜렷한 단층으로 모형화하였다. 우리가 반복된 외재 비평의 도움으로 당분간 잊고 있었던 것은 무엇보다도 이 점에 있으며, 이것이야말로 '표현의 정치'가 가능해지는 미학적 원천이 아닐까 한다. (…)

고급 순수미술이 사기의 혐의로부터 최소한이나마 자유로울 수 있기 위해서는 미술 자신이 자신에 대한 반성적 가치를 띠어야 한다는 것은 앞에서 이야기했다. 그것은 키치를 미술로 끌어들이는 것일

수도, 김완선을 등장시키는 것일 수도, 두께나 기름기를 제거하는 것일 수도, 오브제를 사용하는 것일 수도, 물건적 속성을 날려버리는 것일 수도, 대중매체와 상품의 온갖 시각적, 물리적 신소재를 활용하는 것일 수도, 또 무엇일 수도 있다. 그것은 여러 가지 차원에서 여러 가지 방식으로 가능하다.

다다에서, 개념미술에서, 팝아트에서, 정치적 포스트모더니즘에서 변별적으로 차용 가능하다. 그러나 이 모든 차원들에 변별적으로 관계하더라도 한 가지 차원에서 새로운 미술은 명확히 구분되지 않으면 안 된다. 그것은 순수 고급미술제도에 대한 전복적 가치와, 대중에 퍼부어지는 시각환경에 대한 반성적 가치를 결합하는 것이어야 한다. (…)

그러므로 이러한 작업은 '효과적'이지 않으면 안 되며 효과적이기 위한 모든 가능한 방법과 수단을 동원하여야 한다. 전시회는 이벤트가 되어야 하며 작품은 이벤트의 재료이어야 한다. 물에 퍼지는 잉크와도 같이 우리가 유일하게 선택할 수 있는 효과적인 방안은 주목하게 하는 것, 그럼으로써 확산되게 하는 것이다. 이를테면 아래와 같은 프로그램이 가능하다.

새로운 주제의식: 역사적, 사건적, 인물중심적, 선언적, 서정적, 기념비적, 작가중심적, 일방적 주제의식→현재적, 일상적, 상황중심적, 구체적, 서사적, 관객중심적, 쌍방적 주제로의 이행

새로운 조형의식: 과학기술의 발달로 인한 시지각 범위, 능력, 취미의 변화에 능동적으로 적응하는 조형의식의 개발, 상품미학과 광고문화 등의 발달로 인한 문화적 세련도, 수용능력, 수용방식의 변화에 조응하는 동시에 비판적 기능을 수행할 수 있는 '대중적 비판적' 조형의식의 개발과 확산

새로운 방법: 1) 전통적, 수공적, 개인주의적, 안전주의적, 순응적, 예술품 창작적 권위로부터 실험적, 기술적, 집단적, 혁신적, 도전적,

물건 제작적 솔직함, 탈권위의 방법으로 2) 상황연출적, 공간구성적, 공간장악적 전시공학 3) 매체의 질료적, 소재적 차원에서의 영역확대, 설치의 박람회적 풍부함 4) 매체의 재결합, 새로운 매체 5) 표현방법의 확대: 몽타쥬와 기호조작 영역의 과감한 확대, 실험 6) 전시행정, 홍보전략, 부대행사에서의 변화: 오프닝, 카탈로그, 전시광고, 스폰서링 등에서 새로운 방법 창출. (…)

김홍희, 「여성, 그 다름과 힘: 여성적인 미술과 여성주의 미술」
『여성, 그 다름과 힘』, 삼신각, 1994년

동명의 전시 도록의 서문인 이 글은 여성적 감수성이 무의식적으로 표출되는 '여성적인 미술'과 여성성을 강조하고 여성문제를 쟁점화하는 '여성주의 미술'이라는 구분법을 채택한다. 그리고 이들을 다시 네 그룹으로 구분하여, '사회주의 페미니스트', '본질주의 페미니스트', '여성주의적 작업을 하는 모더니스트' 그리고 '새로운 매체로 작업하는 신세대 페미니스트'로 구분한다. 그러나 이 모든 양상을 하나로 '여성미술'이라 명명하고 이전의 '여류미술'이라는 접근법을 넘어서길 주창한다. 입장이나 태도, 세대나 장르의 구분을 넘어 모인 19명의 여성작가들은 주디 시카고와 미리엄 샤피로의 '여성의 집 woman house'을 염두에 둔 공동의 환경을 구성하면서, 경험을 공유하고 의식을 고양하는 과정을 거쳤음을 언급한다. 이같이 나누면서 아우르는 일은 언뜻 한국 '여성미술'의 과도기적 면모로 보일 수 있다. 그러나 서구식 구분법의 도식적 적용이 아닌 한국적 맥락 위에서 접근하려는 신중함과 현실주의적 태도로 이해된다.

(…) '여성, 그 다름과 힘'이라는 제목이 시사하듯이, 본 전시회는 여성적 특성과 그 다름의 힘을, 즉 여성미술의 힘을 보여주고자 하는

의도에서 기획되었다. 그리고 일반적인 여성 그룹전을 탈피하되, 구체적인 테마를 담은 주제전보다는 페미니즘의 내용을 갖춘 열린 개념의 총괄적인 전시회를 꾸미고자 하였다. 전시회의 내용은 여성성과 여성주의라는 두 국면으로 구성되었다. 여성성이 여성의 감수성이나 특성에 관계되는 본질주의적 사항이라면, 여성주의는 여성 이데올로기에 관한 검증과 비판을 뜻한다. 언뜻 생각하기에 모든 여성미술은 여성이 그렸기 때문에 어떠한 양상이건 간에 본질적인 여성성을 표출하지 않을 수가 없으리라 여겨진다. 그러나 그렇지는 않다. 자고로 예술에는 성이 없는 것으로, 즉 개개인의 예술적 상상력이 성의 구분을 초월하여 작용한다고 믿어져왔다. 만약 성차별이 없는 문화 속에서라면 이러한 원론적 해석이 타당할 수도 있다. 그러나 부계사회의 질서 속에서 모든 언술행위와 창조행위는 남성적 언어로 수행되어왔다.

여성은 남성으로 생각하고, 남성으로 말하고, 남성으로 그리기에 길들여져온 것이다. '미술=남성미술'인 남성중심의 문화에서 여성미술은 존재할 수가 없었다. 여성미술은 남성적 기준에 비추어 '여성적인 미술'로 전형화되어 2류 또는 열등한 것으로 평가절하 되어왔던 것이다. 이러한 여성의 주변화 과정 속에서 억압되거나 남성적으로 왜곡된 여성성을 되찾자는 운동이 바로 우리 시대의 페미니즘 운동이다. 과거의 인본주의에 입각한 페미니즘, 즉 남녀평등을 성취하기 위한 여성해방운동은 인본주의가 기본적으로 남성적 담론인 이상, 엄밀히 말하자면 여성의 남성화 지향 운동에 다름 아니었다. 여성해방운동으로 여성은 최소한의 사회적, 정치적 권리는 얻었으나 성을 상실하는 결과를 초래한 것이다. 우리 시대의 페미니즘은 참정권 획득만으로는 이루어질 수 없는 여성해방, 진정한 의미의 성의 해방을 위하여 부계사회의 가치관이 자리매김한 여성, 여성성, 여성상에 주목하고 새로운 시각으로 여성을 탐구하는 본질주의 입장을 취하고

있다. 여성성의 탐구는 어쩔 수 없이 여성주의로 직결된다. 왜냐하면 여성의 탐구란 '제2의 성'으로서의 여성에 대한 자각에서 출발하지 않을 수 없기 때문에 자연히 여성을 옹호하고, 강조하고, 찬양하는 여성주의 방향으로 전개되는 것이다. 이러한 동기 때문에 여성주의는 당파적이 되지 않을 수가 없고, 따라서 정치적이며 사회주의적인 분리주의 입장을 취하게 되는 것이다. 여성주의는 결국 본질주의이며 본질주의는 정치적 의미를 갖는다. 그렇게 되면 여성성과 여성주의는 동어반복이며, 실상 그 구분은 무의미하다. 그보다는 논의를 미술로 다시 좁힌다면, 여성성을 표출하는 여성적인 미술과 여성성을 노출하는 여성주의 미술로 구분하는 것이 마땅하게 여겨진다.

그러면 여성적인 미술과 여성주의 미술을 페미니즘이라는 맥락 속에서 어떻게 이해하고 어떻게 구별해주어야 하는가. 여성적인 미술과 여성주의 미술은 모두가 미술이 남성적인 창조행위로 대변되는 성차별의 문화 속에서의 여성미술이라는, 여성미술의 기본적인 딜레마로부터 대두되는 문제이지만, 인식론적인 차원에서 커다란 차이점을 갖는다. 여성주의 미술이 의식적인 차원에서 여성성을 강조하고 여성문제를 이슈화하는 반면에, 여성적인 미술은 여성적 감수성을 본연적으로 또는 무의식적으로 표출할 뿐이다. 그렇다고 후자의 범주에 속하는 작가들을 전혀 여성의식과는 무관한 비페미니스트로만 여겨서는 안 될 것이다. 여성적 특성을 거부하고 여성적인 표현을 외면하는 제도권 미술의 옹호자들과는 다르게, 이들은 어떻게 그리느냐보다는 무엇을 그리느냐에 유념한다. 내용미학을 중히 여기는 작가들에 있어 공통적인 경향이지만, 이들은 내가 누구인가 하는 자의식에서 출발하며 이들이 여성인 까닭에 그것은 성에 대한 인식으로 직결된다. 말하자면 여성적인 그림을 그리는 작가들은 여성주의를 부르짖지는 않되, 작업으로 성에 대한 인식을 표명하며 여성으로 그린다는 실존적 행위를 통해 광의의 페미니즘에 동참하는

것이다.

반면에 여성주의 미술, 이른바 페미니즘 미술은 앞에서 지적한 바와 같이 여성주의 의식에서 출발하여 여성성을 강조하거나 여성문제를 제기하는 경우에 해당된다. 그리고 그 강조점이 여성성이냐, 여성문제이냐에 따라서 크게 두 가지 국면으로 나누어 생각할 수 있다. 즉, 여성적인 감수성 또는 특성과 같은 여성의 본질에서 출발하여 그로부터 여성미학을 도출하는 본질주의 페미니즘과, 본질보다는 그러한 본질을 규정한 부계적 구조나 여성을 억압하는 사회구조 자체를 고발함으로써 여성미술의 입지를 향상시키려는 사회주의적인 페미니즘 혹은 정치적 페미니즘으로 대별할 수 있다. 그러나 이러한 두 국면을 개별적인 범주들로 인식하기보다는, 각각 미학적인 차원과 실천적 차원에서 여성주의 미술을 성취하는 양대 산맥으로 파악하는 것이 옳을 것이다. 페미니즘에 대한 논의가 깊어가면서 본질주의 페미니즘과 사회주의 페미니즘은 각기 다른 국면으로 개진되는데, 그것은 바로 여성성에 대한 개념의 변화에 기인한다. (…)

여기에 모인 19인의 작가들은 각기 다양한 매체와 양식으로 '여성미술의 다름과 그 힘'을 과시하는 작가들이다. 페인팅 분야에서 김원숙, 유연희, 김명희, 최선희, 엄정순, 입체나 설치에서 윤석남, 양주혜, 안필연, 류준화, 헝겊을 주 소재로 사용하는 김수자, 하민수, 사진에 박영숙, 김정하, 홍미선, 언어 작업하는 서숙진과 조경숙, 퍼포먼스에 이불, 비디오에 오경화와 홍윤아이다. 명단을 통해 감지할 수 있듯이, 이 작가들 가운데에는 자타가 공인하는 페미니스트들도 있으나, 단지 여성적인 작업을 하는 비페미니스트로 분류될 수 있는 작가들도 포함되어 있다. 페미니즘을 내건 미술전에 여성주의라기보다는 여성적인 작업을 하는 작가들을 포함시킨 동기부터 이야기해야 되겠다.

우선은 한국의 여성주의 미술이 아직 다양하지 못하고, 본격적인

페미니스트라고 불릴 수 있는 작가들이 많지 않다는 점이다. 여성주의 발언을 가시화하는 것이 목적이 아니라 여성미술의 다름과 그 힘을 보여주자는 것이 이 전시회의 취지인 이상, 몇 안 되는 페미니스트들의 작품만으로는 그러한 목적을 충당시킬 수가 없었던 점을 밝히지 않을 수 없다. 다음으로, 외부적인 구조에 대한 정치적 발언을 하는 자명한 여성주의 작업이 아니라, 내면적인 여성성에 관계되는 작품일 경우, 그것이 본질주의적 페미니스트의 작업인지, 여성성을 표출하는 여성적인 작품인지에 대한 구분이 외양적으로는 불분명하다는 점을 지적할 수 있다. 그리고 그러한 구분은 실제로 큰 의미가 없는 것이 때로는 동일 작가가 페미니스트 작업을 할 경우도 있고, 단지 여성작가로서 작업할 경우도 있다. 또는 여성적인 작업을 하던 작가가 어느새 페미니스트로 변신하고 있는 경우도 있다. 중요한 것은 이번의 참여작가들 모두가 이 전시회의 여성주의적 내용을 인식하고 그 의미를 공감하면서 각기 독자적인 방법으로 여성주의 작업을 수행하였다는 점이다. 다시 말해 이 19인의 작가들은 모두가 일단은 페미니스트로서《여성, 그 다름과 힘》전에 동참하였으며, 이러한 의미에서 이 전시회는 명실상부한 페미니즘 미술제라고 말할 수 있는 것이다.

참여작가들을 소개하기 위하여 편의상 4그룹으로 나누어 살펴보기로 한다. 사회주의 페미니스트라고 불릴 수 있는 제1그룹에 윤석남, 박영숙, 서숙진, 조경숙, 류준화, 본질주의 페미니스트로 분류될 수 있는 제2그룹에 김원숙, 유연희, 김명희, 김수자, 하민수, 제3그룹으로는 여성주의적인 작업을 하는 모더니스트 계열의 여성작가로 양주혜, 엄정순, 최선희, 안필연, 제4그룹으로는 새로운 매체로 작업하는 신세대 페미니스트들인 이불, 홍미선, 김정하, 오경화, 홍윤아를 속하게 하였다. 이후의 논의에서 드러나게 되겠지만, 이러한 분류는 고정적일 수도 없고 절대적일 수도 없다. 또한 범주화 작업은 작

가들의 다양성과 복합성을 단순화로 희생시키는 위험을 안고 있다. 그러나 이론 작업은 결국 분류와 분석을 기초로 이루어지는 까닭에, 우리는 이러한 구분을 출발점으로 삼아 참여작가들의 작품세계와 그것의 페미니즘과의 관계를 알아보고자 한다.

제1그룹의 작가들은 모두가 '여성미술연구회(여미연)'의 동인들로서 공인된 페미니스트들이다. 민중계열의 페미니스트들답게 투철한 사회비판적인 시각으로 작업을 하는 까닭에 사회주의 페미니스트로 분류하였으나, 이들은 여느 민중작가들과는 다르게 민중미술의 조형적 약점을 극복하고 선진적인 작업을 하고 있는 실험적인 작가들이다. 여미연의 원로 동인인 윤석남은 민중미술의 대표양식이었던 사회주의 리얼리즘을 벗어나 독자적인 양식을 개발하여 주목을 받고 있다. (…)

서숙진, 조경숙, 류준화는 여미연에 새바람을 불어넣는 신세대 페미니스트들로서 특히 서숙진과 조경숙은 그들의 해체주의적 작업으로 포스트모던 페미니스트들로 분류되기도 한다. 주로 만화의 형식을 차용하고 있는 서숙진은 최근에는 이미지가 제거된 서술식 만화, 즉 텍스트로만 작업하고 있다. 확대된 인쇄체 글자로 화면을 가득 메운 것이 일견 제니 홀저를 연상케도 하지만, 서숙진은 경구보다는 이야기체로 서술하고 있으며, 이야기의 초점이 거시적인 문명비판보다는 소외된 여성의 현실문제로 압축되어 있다. 서숙진은 인쇄, 복사와 같은 대중적인 매체를 예술 매체로 활용하고 있는데, 그럼으로써 미술의 고유성과 유일성 개념에 도전할 뿐 아니라 그것의 여성적인 표현 매체로서의 가능성을 제시하는 이중의 효과를 겨냥하는 것이다. 조경숙은 광고용 여성사진과 페미니스트 발언으로 쓰일 수 있는 도발적인 문구들을 콜라주 기법으로 병치함으로써 여성의 상품화 현상을 고발한다. 인간을 특히 여성을 이미지로 전락시키는 이미지의 세상에 대한 조경숙의 여성주의적 고발은 스스로를 이미지화시

키는 적극적인 차용의 전략으로 더욱 강화된다. 즉, 상업화된 여성 이미지를 스스로의 연출을 통해 반복함으로써 기존 이미지의 효력을 무효화하고, 그럼으로써 이미지화된 여성, 주물화된 여성의 신비를 일탈시키는 것이다. (…)

제2그룹은 모더니즘 어법으로 여성주의 미술을 수행하는 작가들이며, 이들은 사회의식보다는 미학을 앞세우고, 이념보다는 여성의 본질적 특성에 관계되는 작업을 하기 때문에 본질주의 페미니스트로 분류하였다. 이 그룹의 작가들 가운데 김원숙은 자신이 페미니스트로 분류되는 것에 동의하지 않을지 모른다. 자신은 여성 화가로 그림을 그릴 뿐이지 여성주의와는 무관하다고 생각할 수도 있다. 그러나 김원숙만큼 여성적인 감수성으로 여성적인 그림을, 여성에 관한 그림을 그리는 작가는 많지 않다. 그는 페미니스트를 자처하는 작가들보다 오히려 더 일관된, 더 효과적인 여성적 작업을 하며, 여성적인 것으로 성공을 거두고 있는 작가이다. 그는 구호보다는 작업으로 '여성으로 그리기'를 수행하는 셈이며, 실로 그에게는 '여성적인' 것과 '여성주의적인' 것의 구별이 있을 필요가 없다. 다른 어떤 요소보다도 여성성이 작품을 지배하기 때문에 그 자체가 여성주의 발언이 되는 것이다. 김원숙의 작업 가운데 여성성이 극명하게 드러나는 가장 좋은 예가 '그림상자' 연작들이다. 주물과 같이 소중해 보이는 이 자그마한 그림상자는 구태여 프로이드적 심볼리즘을 떠올리지 않더라도 여성적인 암시로 가득 차 있다. 면면이 이야기가 그려진 나무상자 뚜껑을 열면 동일한 이야기 줄거리가 담긴 수십 장의 드로잉들이 더 많은 이야기를 들려준다. 이 그림상자는 이야기 상자, 아니 이야기보따리인 것이다. (…)

김원숙은 본인이 원하든 원치 않든 본질주의 페미니스트로 인정될 수밖에 없는 절대적으로 여성적인 작업을 한다. 그러한 반면에 그는 의식적인 면에서 또는 이념적인 차원에서는 비페미니스트로 간

김원숙, 〈Balancing Act〉, 1991, 캔버스에 유채, 168×122cm, 서울시립미술관 소장.

주될 수밖에 없는 비여성주의적인 여성적인 작업을 한다. 그는 항상 여인을 그리지만, 그가 그리는 여인은 언제나 정서적으로도, 심리적으로도, 감각적으로도 여자 같은 여자, 사회문화적으로 규정된 여성성을 벗어나지 않는 여성의 전형과 같은 여자인 것이다. 이번 전시회에 출품하는 유화작품 〈벼랑 위와 아래〉는 김원숙의 여성적인 여성관을 명쾌하게 요약하고 있다. 그림 위에는 배낭을 멘 남자가 양쪽 벼랑을 잇는 외나무다리를 지팡이를 짚어가며 조심스레 건너가고 있다. 벼랑 밑 해안가에는 여인이 단지 꽃을 앞에 두고 한가롭게 앉아 있는데, 다시 보면 그 여인은 꽃병 안에 들어앉아 있다. (김원숙은 두 벼랑 사이의 공간이 동시에 꽃병이 되는 이중 이미지를 고안한 것이다.) 이 그림은 그림 속의 이중 이미지처럼, 이중의 해석을 가능케 한다. 벼랑 '위'의 남자는 '앞'을 향해 걸어가는 반면에, '아래'에 있는 여자는 벼랑 밑이면서 꽃병 '속'인 여성의 공간에 갇혀 이중의 압박을 받고 있다. 그러나 한편, 남자는 무거운 짐을 등에 지고 위험을 헤쳐 나가야 하지만, 여자는 안전지대에서 보호받으며 꽃을 즐기고 사색을 할 수 있다. 〈벼랑 위와 아래〉가 보내는 메시지는 여성은 낮은 곳으로, 안쪽으로 자리매김 당하고 있지만, 결국 그 안에서만 안전하게 여성적인 삶을 살 수 있다는 것이 아닌가. 김원숙은 결국 남성중심적인 자리매김을 그토록 예민하게 인식하고 있으면서도, 그에 분노를 느끼거나 반항하기보다는 그것을 일종의 질서로 받아들이는 평화적인 휴머니스트인 것이다. (…)

　제3그룹은 페미니스트라고 할 수는 없으나, 그들의 작업이 양식상 여성적 특성을 나타내거나, 여성주체를 다루거나, 소재나 작업방식이 여성적인 경우에 해당되는 작가들이다. 현재 이들은 페미니스트가 아니라 단지 '여성적인' 작업을 하고 있지만, 성향적으로 언젠가는 본질주의 페미니스트로 전향할 소지를 갖고 있으며, 실제로 때로는 여성주의적인 작업을 하기도 한다. 그리고 이번 전시회를 위하

이불, 〈장엄한 광채Majestic Splendor〉(부분), 1995,
생선, 시퀸, 유리-철 진열장, 100×100×100cm, 사진: 김우일, 작가 제공.

여 주제를 염두에 두고 작품을 제작, 모두가 잠정적인 페미니스트가 되었음은 물론이다. 양주혜는 색점의 화가로 잘 알려져 있을 뿐 아니라, 평면작업의 연장으로서 수행하는 설치작업으로도 일가를 이룬 폭넓은 작가이다. 질서정연하게 그리고 반복적으로 찍혀지는 그의 색점 그림은 언뜻 미니멀 회화를 연상시킨다. 그러나 그의 미니멀은 탈미니멀에 다름 아니다. 그는 미니멀의 몰개성과 비인간성을 회화적인 터치와 여성적인 필치로 대치시키는 것이다. 다시 말해 제스츄럴한 붓질로 미니멀의 도식과 체계를 무효화시켜 일종의 인간적인 또는 여성적인 미니멀을 창출하는 것이다. 외양적인 효과를 거론하지 않더라도, 작업과정이나 소재 선택에서 그의 강한 여성적인 감수성을 발견할 수 있다. 그는 체계나 기계적 방법을 따르는 대신에 그리고, 칠하고, 덧칠하고, 잘라내고, 오려붙이고, 꿰매고, 풀칠하는 등 손으로 오물짝거리는 여성 특유의 수공예적 방법을 구사한다. 또한 캔버스보다는 천을 선호하며, 다 된 달걀판, 헌 조각보, 빈 오동상자 등 생활 폐품을 소재로 활용한다. 양주혜의 탈미니멀주의는 그의 색점이 화폭에만 머무르게 하지 않고 삶의 공간으로 녹아들어가게 하는 그의 예술의 생활화 의지에서 찾아지기도 한다. 그의 색점은 커튼, 식탁보, 이불보를 통하여 여성적 공간으로 침투해 들어가고, 공사장 가림막을 통하여는 거리의 미술로 전환된다. 이번에 그는 색점 찍은 커다란 두루말이 천을 화랑 내 옥외 공간에 널어놓아 바람에 나부끼고 햇볕에 바랠 초대형 빨래를 전시한다. (…)

 제4그룹은 캔버스를 떠나 퍼포먼스, 사진, 비디오 등으로 작업하는 '비이젤파', 소위 '저항적 포스트모더니즘'을 실천하는 신세대 페미니스트들이다. 그 가운데 행위미술가 이불은 '언더그라운드', '키치'로 분류될 수 있는 극단적인 여성주의 작업을 한다. 1989년의 〈낙태〉에서는 벗은 몸으로 거꾸로 매달려 관객들이 울부짖으며 풀어줄 때까지 고통을 견뎌내는 신체예술의 극치를 보여주었고, 1990년 〈수

난유감〉에서는 김포공항에서 출발하여 나리타공항에 도착, 동경에 머무는 12일간 내내 행위를 지속한 장기 퍼포먼스를, 같은 해 늦은 겨울에는 〈오대산에서 발가벗고 달리기〉를 공연하였다. 1992년의 〈다이어트: 도표를 그리다〉에서 역시 나체로 공연, 그러나 이번에는 낙태와 같은 본질적인 문제보다는 여성의 기호학적인 의미를 문제 삼는 좀 더 개념적인 공연을 보여주었다. 그는 퍼포먼스 이외에 오브제 제작도 하는데, 그 오브제란 원색의 헝겊으로 만든 에로틱하면서도 괴기스러운 전대미문의 동물 형상들이다. 그 형상들이 입게끔 고안되어 있는지라 놓으면 오브제, 입으면 의상이 된다. 이불은 공연할 때에 벗지 않으면 자신이 제작한 이러한 의상을 입는데, 그것을 입고 나면 작가 자신이 그로테스크한 동물로 변모하는 것이다. 이불 오브제의 특징은 그러한 괴기스러운 형상의 외피를 구슬과 스팽글로 현란하게 장식하는 점이다. 가내 수공업으로 '비즈 백'을 제작하던 어머니의 기억이 그로 하여금 모든 것에 구슬로 수놓게 만든다. 그는 날생선에도 구슬로 수놓아 장식하고 〈화엄〉[3]이라 불렀다. (…)

여성주의라는 기치 아래에 모였으나, 이들은 나이, 교육, 작품 경향, 사상이 서로 다른, 상이한 배경을 가진 작가들이다. 20대 후반에서 50대에 이르는 참여작가 19인 가운데 10여 명이 30대 초반으로서, 이는 본 전시회의 미래지향적인 의지를 반영할 뿐 아니라, 젊은 여성 작가들의 의식이 그만큼 달라지고 있다는 바람직한 사실을 반증하기도 한다. 작품 경향에서도 모더니즘에서 포스트모더니즘에 이르는 다양한 변화를 보여주며, 무엇보다 이들의 사상과 이념의 다름이 '여성적인 미술'과 '여성주의 미술', '본질주의 페미니즘'과 '사회주의 페미니즘'과 같은 여성미술의 편차를 가시화하고 있다. 본질주의 페

3　날생선에 구슬을 장식한 이불의 작품은 1995년 〈화엄Majestic Splendor〉이라는 제목으로 발표되었다. 작가는 이후 불교적 색채가 강한 '화엄'이라는 제목을 '장엄한 광채'로 바꿨다.

미니즘이 주로 모더니스트 계열의 작가들에 의해 수행되는 반면, 사회주의 페미니즘은 민중 계열의 작가들에 의해 주도되고 있다. 사실 이 전시회의 숨은 의도가 있다면, 그것은 한국미술이 극복해야 할 과제 중의 하나인 모더니즘과 민중미술의 소통을 시도하는 것이었다. 여성작가들은 각각의 입장과 시각을 초월하여 여성이라는 사실로 하나가 될 수 있지 않은가. 여하한 구분과 경계를 부정함으로써 분리, 우열, 계급과 같은 남성적 병폐를 치유하는 페미니즘이야말로 양 진영을 화합할 수 있는 가장 유력한 전략 중의 하나인 것이다.

　본 전시회는 참여작가 개개의 작품을 선보임은 물론이고, 그 개개의 작품들로 만든 페미니즘이라는 하나의 커다란 작품을 발표한다는 발상으로 꾸며졌다. 이러한 아이디어를 가시화하기 위하여, 각 작품을 돋보이게 하는 재래식 진열방법보다는, 주디 시카고 식의 '여성의 집' 개념을 도입, 집 한 채를 완전히 여성작품으로 꾸미는 방식을 취하였다. 마침 새로 문을 연 마북리 '갤러리 한국'의 공간은 시원스럽게 크기보다는 오밀조밀한 작은 공간들이 연이어 있어, '여성의 집'을 만들기에는 이상적인 여성적 공간이었다. 참여작가들은 모두가 공동작업을 하는 기분으로 자신들의 작품을 준비하였고, 서로의 의견을 나누기 위해 몇 차례의 모임을 가졌다. 참여작가들의 모임은 일체감 이상의 여성공동체 의식을 촉발하였으며, 이는 예측할 수 없었던 유익한 결과들을 낳았다. 그 가운데 하나가 전시회 제목에 관한 사항으로서, 작가들의 의견수렴 과정을 거치지 않았더라면 지금과 같은 최선의 제목을 찾아내지 못하였을 것이다. 후보로 오른 몇몇의 제목들 가운데, '페미니즘, 그 힘과 논리'는 남성적인 언어라는 의미에서, '여성으로 말하기, 여성으로 그리기'는 그와 유사한 이름이 이미 어디에서 사용되었다는 이유에서, '여성성과 여성주의'는 너무 평범하다는 이유로 탈락되고, 물론 이견은 있었으나 《여성, 그 다름과 힘》으로 합의를 보았던 것이다. (…)

더 읽을 거리

2장

김복진, 「나형선언초안裸型宣言草案」, 『조선지광』, 1927년 5월, 80-81쪽

김용준, 「화단개조畵壇改造」, 『조선일보』, 1927년 5월 18일-20일

윤기정, 「계급예술론의 신 전개를 읽고」, 『조선일보』, 1927년 3월 24일-29일

「서와 사군자는 소인예술素人藝術에 불과-선전鮮展에서 제거운동」, 『매일신보』, 1926년 3월 16일, 2면

3장

고유섭, 「서양화와 동양화」, 『사해공론』, 1936년 2월

고유섭, 「현대미의 특성」, 『인문평론』, 1940년 1월

길진섭 외, 「미술발전책」, 『조광』, 1939년 1월

김복진, 「정축미술대관」, 『조광』, 1937년 12월

김용준, 『근원 김용준 전집』 1-5, 열화당, 2001-2002년

김용준, 「엑스푸레숀이슴에 대하여」, 『학지광』, 1927년 3월 10일(「새로 찾은 근원 김용준의 글 모음」, 『근대서지』, 2014년 6월)

김주경, 「화단의 회고와 전망」, 『조선일보』, 1932년 1월 1일-9일

김주경, 「미와 예술」, 『오지호 김주경 이인화집二人畵集』, 1938년

윤희순 「제11회 《조선미전》의 제 현상」, 『매일신보』, 1932년 6월 1일-8일

윤희순, 「《청전화숙전》을 보고」 (상)/(하), 『매일신보』, 1941년 3월 19일, 4면 / 3월 21일, 4면

윤희순, 「미술의 시대색」, 『매일신보』 1942년 6월 9일-14일

윤희순, 「금년의 미술계」, 『춘추』, 1942년 12월

윤희순, 「신미술가협회전」, 『국민문학』, 1943년 6월

장우성, 「동양화의 신단계: 제2회 《후소회전》을 열면서」 (상)/(하), 『조선일보』, 1939년 10월 5일, 3면 / 10월 6일, 3면

정현웅, 「삽화기揷畵記」, 『인문평론』, 1940년 3월

진환, 「추상과 추상적: 제14회 《자유미술가협회전》 조선인 화가평 (상)」, 『조선일보』, 1940년 6월 19일

진환, 「젊은 에스프리: 제14회 《자유미술가협회전》 조선인 화가평 (하)」, 『조선일보』, 1940년 6월 21일

최열, 「1928-1932년간 미술논쟁 문헌」, 『한국근현대미술사학』, 1994년

A생, 「목일회 제1회 양화전을 보고」, 『조선일보』, 1934년 5월 22일-23일

4장

김기창, 「해방解放과 동양화東洋畵의 진로進路」, 『조형예술』 1호, 1946년, 7-8쪽

박문원, 「중견과 신진」, 『백제』, 1947년 2월

박문원, 「선전미술과 순수미술」, 『문장』, 1948년 10월

이쾌대, 「고갈된 정열의 미술계」, 『민성』, 1949년 8월, 83-84쪽

정종여, 「김영기씨 개전평個展評」, 『경향신문』, 1949년 3월 16일, 3면

5장

김기창, 「현대 동양화에 대한 소감」, 『서울신문』, 1955년 5월 18일

김병기, 「세계의 시야에 던지는 우리 예술: 상파울루비엔날레 서문」, 『동아일보』, 1963년 7월 5일

김영기, 「서예와 현대미술: 선線의 동양미술론」, 1967년, 미발표 원고를 1980년에 간행된 『동양미
술론』에 재게재, 484-498쪽

김영주, 「혁신에의 저항정신」, 『한국일보』, 1956년 5월 26일, 4면

김영주, 「현대미술의 방향: 신표현주의의 대두와 그 이념」, 『조선일보』, 1956년 3월 13일

김영주, 「동양화의 신영역: 《고암 도불전》」, 『조선일보』, 1958년 3월 12일

방근택, 「한국인의 현대미술」, 『세대』, 1965년 10월

서세옥, 「동양화의 기법과 정신」, 『공간』, 1968년 5월, 53-54쪽.

이경성, 「화단의 우울증」, 『연합신문』, 1953년 6월 19일

이경성, 「미국 현대미술의 의미: 《미국 8인전》을 계기로 얻어야 할 것」, 『동아일보』, 1957년 4월
17일

이경성, 「소리는 있어도 말이 없다: 현대작가전에 나타난 네오-다다이즘의 제 문제」, 『신사조』,
1962년 8월

이일, 「제2회 파리 비엔날레 출품 서문」(1961년), 『동아일보』, 1961년 8월 8월

이일, 「실험에서 양식의 창조에로: 60년대 미술단장」, 『홍대학보』, 1968년 9월 15일

이일, 「전환의 윤리」, 『AG』 3호, 1970년 5월

6장

나카하라 유스케, 「한국현대미술의 단면」, 《한국 현대미술의 단면》, 1977년 8월 16일-28일, 도쿄
센트럴미술관, 전시 서문

박서보, 「현대미술의 위기」, 『월간 중앙』, 1972년 11월, 342-348쪽

박용숙, 「우리들에게 있어서 이우환」, 『공간』, 1975년 9월, 42-48쪽

박용숙, 「동양화에서 한국화까지」, 『상황』 4호, 1972년 12월, 82-97쪽

방근택, 「박서보의 묘법이란!」, 『시문학』 65호, 1976년 12월, 114-116쪽

안규철, 「우리는 하이퍼 아류亞流가 아니다: 그룹 '시각의 메시지'」, 『계간미술』, 1983년 가을, 193-
194쪽

오광수, 「화가 이우환 씨와의 대화, 점과 선이 행위하는 세계성」, 『공간』, 1978년 5월, 38-43쪽

오광수, 「한국화란 가능한가」, 『공간』, 1974년 5월, 3-8쪽

원동석, 「70년대 미술의 현대성과 관념유희」, 『월간 독서』, 1978년 10월, 20-66쪽

원동석, 「한국 모더니즘의 허상과 맹점: 이우환 회화이론 구조의 분석」, 『공간』 1984년 10월, 44-
52쪽

이우환, 「한국 현대미술의 문제점」, 『계간미술』, 1977년 여름, 142-150쪽

이우환, 「투명한 시각을 찾아서, 노트에서(1960~1977)」, 『공간』 1978년 5월, 44-45쪽

Joseph Love, "The Roots of Korea's Avant-Garde Art", *Art International*, Vol. XIX/6, June 15, 1975, pp. 30-35

7장

김윤수, 「광복 30년의 한국미술」, 『창작과 비평』, 1975년 여름, 207-231쪽

오광수, 김복영, 성완경, 「기획대담: 80년대 후반의 한국미술과 미술의 세 기류」, 『계간미술』, 1988년 봄, 54-64쪽

이영욱, 「80년대 미술운동과 현실주의」, 『민족미술』, 1989년 12월, 19-25쪽

최민, 「미술가는 현실을 외면해도 되는가」, 『계간미술』, 1980년 여름, 143-148쪽

「〈모내기〉 검찰측, 피고측 감정」, 『민족미술』, 1991년 1월, 56-64쪽

Lucy R. Lippard, "Countering Cultures Part II", *Min Joong Art: A New Cultural Movement from Korea*, Artists Space, September 29-November 5, 1988

8장

김홍희, 엘리노 허트니, 「대담: 엘리노 허트니가 본 90년대 한국미술」, 『월간미술』, 1993년 10월

박신의, 「감수성의 변모, 고급문화에 대한 반역: 쑈쑈쑈 전, 도시/대중/문화 전, 아! 대한민국 전을 보고」, 『월간미술』, 1992년 7월

박찬경, 「개념미술, 민중미술, 행동주의를 이해하는 기본적인 관점」, 『포럼A』 제2호, 1998년

서성록, 「'탈모던'에서 '포스트모더니즘'에로의 이행」, 『미술평단』, 1990년

안규철, 「그림, 요리, 사냥」, 《안규철 1990-1992》, 샘터화랑, 1992년

윤동천, 「윤동천의 선데이서울」, 『보고서/보고서』, 1990년

윤진섭, 「신세대 미술, 그 반항의 상상력」, 『월간미술』, 1994년 8월

이영욱, 「미술운동의 현재와 우리들의 자세」, 『민족미술』 11호, 1991년 10월

이영준, 「시각매체시대의 미술운동」, 『민족미술』 11호, 1991년 10월

이영철, 「매체의 유행과 미술의 역할」, 『가나아트』, 1993년 1·2월

이영철 외, 「좌담: 문화적 아이덴티티와 한국 현대미술의 방향」, 『가나아트』, 1994년 3·4월

정헌이, 「우리는 휘트니의 충실한 바이어인가」, 『월간미술』, 1993년 9월

도판 목록

편저자 소개

이영욱

서울대학교 미학과를 졸업하고 동 대학원 박사과정을 수료했다. 1980년대 말부터 미술평론가로 활동해왔으며, 미술비평연구회 회장, 전주대학교 미술학과 교수, 대안공간 풀 대표, 현대미술사학회 회장 등의 역할을 맡은 바 있다. 문화운동에 관심을 갖고 다양한 활동을 했으며, 민중미술, 아방가르드미술, 포스트콜로니얼리즘, 공공미술, 전통과 미술 등 다양한 주제들과 관련하여 번역과 비평, 논문 쓰기를 계속해왔다. 주요 평문으로는 「아방가르드/아방가르드/타방가르드」, 「앉는 법: 전통 그리고 미술」 등이 있다.

김경연

홍익대학교 대학원 미술사학과를 졸업하고, 명지대학교 대학원 미술사학과 박사과정을 수료했다. 현재 이응노미술관 책임연구원으로 재직하고 있다. 저서로 『이동훈 평전』(열화당, 2012), 공저로 『표구의 사회사』(연립서가, 2022)가 있으며, 주요 논문으로 「1970년대 한국현대동양화 추상 연구」, 「'보편회화' 지향의 역사-20세기 전반 동양화 개념의 형성과 변모에 대하여」, 「이응노의 1970년대 서예적 추상과 민화 문자도」 등이 있다.

목수현

한국근현대미술과 시각문화를 중심으로 동시대를 바라보는 눈에 관심을 가지고 연구하며 강의하고 있다. 한국근현대미술사학회 부설 근현대미술연구소 소장으로 있다. 근현대의 국가 상징을 주제로 『태극기 오얏꽃 무궁화: 한국의 국가 상징 이미지』(현실문화연구, 2021)를 썼으며, 주요 논문으로 「경계에 선 정체성: 개혁개방 이전과 이후의 중국 조선족 미술」, 「'한국화(韓國畵)'의 불우한 탄생-미술의 정체성을 둘러싼 표상의 정치학」 등이 있다.

오윤정

서울대학교 고고미술사학과를 졸업하고 동 대학원 석사과정을 수료했다. 미국 남캘리포니아대학 미술사학과에서 일본 근대미술과 시각문화에 관한 연구로 박사학위를 받았다. 현재 서울대학교 아시아언어문명학부에 재직하고 있다. 주요 논문으로 「1920년대 일본 아방가르드 미술운동과 백화점」, 「1930년대 경성 모더니스트들과 다방 낙랑파라」, "Oriental Taste in Imperial Japan: The Exhibition and Sale of Asian Art and Artifacts by Japanese Department Stores from the 1920s through the early 1940s" 등이 있다.

권행가

이화여자대학교 불어불문학과를 졸업하고 홍익대학교 미술사학과에서 박사학위를 받았다. 한국근현대미술과 시각문화에 대한 연구를 진행하면서 한국근현대미술사학회 학회장을 역임하고 있다. 저서로 『이미지와 권력: 고종의 초상과 이미지의 정치학』(돌베개, 2015)이 있으며, 주요 논문으로 「1930년대 고서화전람회와 경성의 미술시장」, 「컬렉션·시장·취향: 이왕가미술관 일본

근대미술컬렉션 재고」,「자유미술가협회와 전위사진: 유영국의 경주사진을 중심으로」,「북한 수예와 여성미술」,「근대 남성의 몸 만들기와 미술해부학적 지식: 이쾌대의 〈미술해부학 노트〉를 중심으로」 등이 있다.

최재혁

일본 도쿄예술대학에서 일본·동양미술사를 전공하고 근대기 일본과 괴뢰국 만주국 사이를 경합·교차했던 시각표상에 관한 논문으로 박사학위를 받았다. 일본 근현대미술 연구와 일본 예술서 및 인문서 번역 작업을 하며 출판사 '연립서가'에서 책을 만든다. 공저로 『아트, 도쿄: 책으로 떠나는 도쿄 미술관 기행』(북하우스, 2011), 『美術 日本近現代史: 制度 言說 造型』(東京美術, 2014), 『서경식 다시 읽기』(연립서가, 2022)가, 주요 번역서로 『베르메르, 매혹의 비밀을 풀다』(돌베개, 2005), 『무서운 그림 2』(세미콜론, 2009), 『나의 조선미술 순례』(반비, 2014), 『인간은 언제부터 지루해했을까: 한가함과 지루함의 윤리학』(한권의책, 2014), 『나의 일본미술 순례 1: 일본 근대미술의 이단자들』(연립서가, 2022) 등이 있다.

신정훈

미국 빙엄턴 소재 뉴욕주립대 미술사학과에서 1960년대 이후 서울의 변화와 미술의 전환이 교차하는 지점들을 조명하는 논문으로 박사학위를 받았다. 서울대학교 인문대학 박사후연수연구원 및 한국예술종합대학교 한국예술연구소 학술연구교수를 역임하고 현재 서울대학교 미술대학 서양화과와 협동과정 미술경영의 조교수로 재직하고 있다. 한묵, 김수근, 김구림, 현실과 발언, 최정화, 박찬경, 성남프로젝트, 플라잉시티에 대한 논문과 에세이가 있다. 공저로 『한국미술 1900-2020』(국립현대미술관, 2021), *Interpreting Modernism in Korean Art*(Routledge, 2021), *Collision, Innovation, Interaction: Korean Art from 1953*(Phaidon, 2020) 등이 있고, 주요 논문으로는 「기계, 우주, 전자: 1960년대 말 한국미술과 과학기술」, 「모방과 필연: 1950-60년대 한국미술비평의 쟁점」 등이 있다.

권영진

연세대학교 영어영문학과를 졸업하고 이화여자대학교 대학원 미술사학과에서 「1970년대 한국 단색조 회화 운동」에 대한 논문으로 박사학위를 받았다. 공저로 『아르코 미술 작가론: 동시대 한국미술의 지형』(학고재, 2009)이 있으며, 주요 번역서로 『현대예술로서의 사진』(시공사, 2007), 『지역예술운동: 미국의 공동체 중심 퍼포먼스』(열린책들, 2008) 등이 있다. 주요 논문으로 「'한국적 모더니즘'의 창안: 1970년대 단색조 회화」, 「1970년대 한국 단색조 회화: 무한 반복적 신체 행위의 회화 방법론」, 「대한민국미술전람회의 추상 아카데미즘」 등이 있다.

유혜종

미국 UCLA에서 미술사로 학사학위를 받았고 코넬대학에서 1980년대 한국현대미술에 관한 주제로 박사학위를 받았다. 주요 연구로는 「신학철의 〈한국현대사-초혼곡〉 연작(1994-5)과 '5월 광주'의 동시대화」, 「"미술적 상상력과 세계의 확대": 오윤의 현실주의와 몸의 탐구」, 「대안의 근대성을 기획하며: 김윤수의 1970년대 비평문과 『창작과 비평』」 등이 있다. 현재 서울과학기술대학교 교양대학 융합교양학부에서 조교수로 재직 중이다.

비평으로 보는 현대 한국미술

초판 1쇄 2023년 1월 30일 발행

지은이 이영욱, 김경연, 목수현, 오윤정, 권행가, 최재혁, 신정훈, 권영진, 유혜종

책임편집 진용주
디자인 조주희
마케팅 이도형, 최재희, 맹준혁
인쇄 예인미술

펴낸이 김현종
펴낸곳 메디치미디어
경영지원 이민주
등록일 2008년 8월 20일 제300-2008-76호
주소 서울시 중구 중림로7길 4, 3층
전화 02-735-3308
팩스 02-735-3309
이메일 editor@medicimedia.co.kr
페이스북 facebook.com/medicimedia
인스타그램 @medicimedia
홈페이지 www.medicimedia.co.kr

ISBN 979-11-5706-279-9 93650